The Oxford History
of World Cinema

世界电影史 第一卷

The Oxford History of World Cinema

Edited By Geoffrey Nowell-Smith

［英］杰弗里·诺维尔-史密斯 主编

杨 击 译 magasa 审校

复旦大学出版社

全书导言

杰弗里·诺维尔-史密斯（Geoffrey Nowell-Smith）

1930年代，英国纪录片制作者保罗·洛塔（Paul Rotha）把电影看作是某种"介于艺术和工业之间最难平衡的东西"。20世纪，文化生活受到多种艺术形式主导，其中，电影是第一种工业化了的、并且仍然是最具争议的艺术形式。电影出身于卑微的露天马戏场，而今成了身价亿万的产业，同时又是最耀眼最具有原创性的当代艺术。

无论是作为艺术还是作为技术，电影存在只是百年左右。电影作为一种技术装置出现于1890年代，美国、法国、德国和英国几乎同时开发利用这种技术。之后20年中，电影几乎传遍了全球，电影技术也变得复杂精细。同时，电影一步步成为某种重要的工业，给世界各地的城市观众提供了最为通俗的娱乐形式，也吸引了企业家、艺术家、科学家和政客们的广泛关注。在作为娱乐手段的同时，电影媒介也被用于教育、宣传和科学研究。最初，电影是杂耍、通俗情节剧（melodrama）、看图说字等等的融合，但是电影迅速获得了艺术的独特性。然而，随着其他大众传播和娱乐形式的兴起，电影艺术的独特性正在消失，它的霸主地位受到威胁。

毋庸讳言，试图将电影这部复杂的历史在一本书中讲完，实在是一项令人气馁的任务。电影的某些成就会被放置在中心位置，而另一些则被边缘化甚至完全不在论述范围之内。我遵循以下原则。首先，这是一部有关电影（the cinema）而不是影片（film）的历史。我并不关注每一次对电影胶片的使用，而是聚焦于那些将赛璐珞上原创的活动影像变成某种我们称之为电影的东西的过程。电影，在本书中的边界很宽泛，可以

指一部影片，也可以指电影院，也可以指电影生产机构，更是指某种社会化了的组织系统。它可以包括观众、产业以及在电影业中工作的人——从电影明星到电影技术人员一直到影院的女领座员，当然还有各种管理和控制机制，比如鼓励观众看哪一类电影等等。同时，还有更宽泛意义上的历史，比如战争和革命，各种文化变迁，人口学，生活方式，地缘政治和全球经济，所有这些外在于电影系统的对电影所产生的压力和影响。

与任何其他艺术相比，电影因其巨大的普及性，看似任由超过它自身掌控的各种力量所摆布，倒也具备了影响历史的力量。文学和音乐的历史，可以只写作者和作品(现在看来已经不够充分了)，而不用顾及印刷和录制技术以及发行机构，也不用顾及艺术家和受众的生活世界。对电影而言，这是不可能的。本书的中心计划就是将影片放到某种不可或缺的语境之中，离开这些语境，影片本身会失去意义。

第二，电影，无论从起源还是之后的发展来看，毕竟是一种通俗艺术。此处所言通俗，并非意指来源于"人民"而不是来源于文化精英，而是在某种20世纪所特有的意义上来讲，这种艺术是经由技术手段批量发送的，这种艺术的力量来自于某种与巨大的批量化公众的欲望、兴趣和要求相联系的能力。把电影和巨量公众放在一起讨论，其实是以某种明智的形式再一次提出了电影作为艺术还是工业的问题——保罗·洛塔所说的某种"介于艺术和工业之间最难平衡的东西"。电影作为一种工业几乎是明白无误的，无论制作还是放映影片都离不开工业技术。但是，说电影是一种工业还有一种更强烈的意味，为了到达巨量的受众，电影的整个生产、发行和展示的前前后后的过程已经被工业地(通常是资本主义地)组织成某种强大而有效的机器了。这部机器是如何运转的(这部机器垮掉的话会发生什么?)，显然是理解电影的最重要的问题。当然，电影的历史不仅是这部机器的历史，显然不能只是从这架机器以及控制这架机器的人的角度来诉说，电影也不仅仅是工业。本书不仅把电影当作工业看待，也当作各种其他旨趣来对待，自然要包括那些在工业机制之外作业的、甚至与工业机制相对立的电影制作者。

必须认识到电影作为工业和作为艺术的要求不总是相同的,但是也不一定就是对立的,不如说它们是互不相称的。电影是一种工业的艺术形式,它发展出了某种工业化了的艺术生产方式。这是一种难以为传统美学所接受的事实。另一方面,很多影片的艺术身份暧昧不明,还有一些影片的艺术价值,则是根据它们与它们所仰赖的工业所对抗的程度来定夺的。洛塔的悬而未决的平衡问题并没有一个简单的答案。一个贯穿本书的目标就是在经由市场和市场之外所表达出来的价值观之间保持某种平衡。

第三,这是一本世界电影史,这使我在两个方面尤其感到骄傲。一方面,本书把电影的历史看成某种单一的全球性现象,它在全球范围内迅速扩展,在很大程度上又是被某种单一的、互相咬啮的商业利益所控制。然而在另一方面,我们又讲述多种不同电影的历史,它们在世界的不同地方成长,并坚持自己独立存在的权利,拒绝各种试图控制它们、美其名曰"开发"(实际上是掌控)全球市场的各种权力。

试图将这两种意义上的"世界电影"放在同一本书中论述,试图在全球电影机制和各地电影特性之间找到平衡,是计划本书写作时遇到的最大的挑战。世界电影的多样性,不计其数的影片(很多影片都没有在制作国境外发行),不同的文化和政治语境,这意味着任何一个试图单枪匹马写作世界电影史的作者,不是愚蠢就是傲慢或者两者兼备。这里不只是个知识问题,还是一个视角的问题。为了展现一幅复杂的世界电影图景,我非常有幸地呼召了一个作者团队,他们不仅是各自领域中的专家,而且在很多情况之下,他们对各自书写的主题和讨论的问题都带有某种优先或者首要的"感觉",这是我作为一个局外人所无法复制的,即使我真的懂得和他们一样多,何况我并非如此。这尤其体现在印度电影和日本电影方面,这些国家的电影制作规模堪与好莱坞相比拟,但是在西方人们仅仅熟识它们的片影只景,更不要谈历史地把握了。

给多种视角留有空间是一回事,将它们放到一起,并能辨析不同地域不同时期电影不同方面的互相牵制互相影响的特征,又是另外一回

事。在某个层面上看,电影可以是一部大的机器,但它又是由许多部分组成的,无论对部分还是对整体都有很多不同的态度可以采纳。受众的视点(并不存在"特定的"受众),或者艺术家的视点(也没有什么单个的"特定艺术家"的原型),以及影片工业或者工业家的视点(也不存在单一的工业)常常是五花八门的。同样还存在这样一种对所有历史学家来讲都是很熟识的问题,即,如何在"如其所发生的"那个历史——以及如其参与者所见的那个历史,与当代知识的优先权及其形式的要求之间保持平衡。还有一个对历史学家并不陌生的问题是,个体在这架历史机器中的角色。在此,电影提供了一个尤其似是而非的例子。与其他工业机器所不同的是,电影工业既倚靠个体又创造个体——我们来看明星就再清楚不过,他们既是电影的制作者又是电影的产物。有鉴于如此多方面的问题,作为一个编者,我的任务是尽量展现不同视角之间的联系,而不是强加某种单一的、完全的视角给大家。

本书体例

编辑的主要手段是整理和排列。本书的编排试图体现上述不同视角之间的联系。本书按时间顺序分为三大部分:无声电影,有声电影(1930—1960)以及现代电影(1960—1995)。每一部分开始都讨论那个时期电影的一般性问题的各个方面,然后再讨论世界各地的电影。一般性问题主要涵盖如下主题:片厂体系;技术;电影类型;美国、欧洲及其他地区主流电影及独立电影。

在电影的初始阶段,世界各地的工业世界中经历了一个显著类似的发展过程,所以,我尽可能以一种宽广的国际视野去观照各个地方的电影发展状况。然而,第一次世界大战结束以来,美国的影片工业占据了主导地位。以至于其他国家的电影史几乎由这样一些企图所构成:发展本土电影工业,与美国电影工业展开竞争,将自己从美国("好莱坞")的竞争行列中分别出来。在本书的各个"一般性问题"部分,美国电影显然

占据了中心位置,并且与法国、日本、苏联等其他国家电影相提并论时,不存在某种单独的把美国电影当作"民族电影"来看待的论述。

在"民族电影"或"世界电影"的名目之下,本书的各个部分包含了欧洲、亚洲、非洲、澳大拉西亚(Australasia)和美洲的所有主要的电影。遗憾的是,在涉及亚洲电影时(世界最大电影区域),我当时决定采取深度研究最重要和最具代表性的民族电影,而不是对每个电影生产国家进行概览式的描述。这个地区主要关注的有:三种主要的华语电影(中国大陆、香港和台湾地区);日本、印度尼西亚、印度和伊朗电影。不久我还意识到,任何一种对世界电影的分类,尤其是以类似第一、第二或第三世界这样的概念为基础进行的分类,都有高度的不利之处,比如,"民族电影"或者"世界电影"只是简单地粗略地从西到东的一种地理秩序。从某种意义上来讲,那些在政治上或文化上具有相似性的电影通常被排列在一起。比如,中东欧、俄罗斯、高加索苏维埃各共和国以及中亚国家不但在地理上毗邻,而且在1948至1990年间还共享某种共同的政治制度,所以在第三部分它们就被挨个摆放在一起。但是,中国大陆虽然也共享那种政治制度(并且电影也是在相似的意识形态律令下形塑的),却和其他华语电影地区香港和台湾放在一起了。另外,本书的三个部分都从法国电影开始,但是第一部分结束在日本,第二和第三部分均结束于拉丁美洲。虽然法国电影看起来得到优先观照,但是在随后展开的论述中并没有被重点照顾。

本书也以出现在世界舞台上的时间先后来处理各种各样的世界电影。第一部分这样的情况少一点,第二部分多了起来,第三部分就变得很多了。这意味着第二部分甚至第三部分的不少文章又回到了那些被考量的国家的早期电影史中。这多多少少破坏了本书以时间顺序编排的总体构架,但在我看来,它总比一味迂腐到呆板的地步,比如,论述伊朗的无声电影,就一定要归入第一部分,其实完全可以把它放在那个单独的、连贯的论述伊朗电影的文章中,正如本书所做的一样。

正如本导言前面已经说清楚的,本书中的很多文章聚焦于制度性的

因素——比如工业和贸易，审查制度等等，同时也关注围绕电影制作活动的各种条件，这些论述一点不比影片本身以及电影制作者少。另外，我不得不指出一些令人沮丧之处，就本书的规模而言，显然不可能对所有在电影史中扮演重要角色的人一碗水端平。当然，作为个体的艺术家、技师或制片人的生活及其职业生涯，不但从其自身而言是令人感兴趣的，而且他们确实有利于说明电影总体上是如何运作的。比如，有关奥逊·威尔斯(Orson Welles)，他的整个职业生涯是一个与片厂体系抗争并试图完全在这个体系之外拍电影的过程，他的故事从某种意义上讲比那些在片厂体制内工作的故事带给我们的要多得多。为了有助于阐明这类人物的特点及其重要性，也是编者固有的旨趣，本书着重介绍作为个体的电影制作者——演员，导演，制片以及技师——他们各自以其不同的方式使得电影变成了我们现在所看到的那种样子了。

这些个体的选择是受到一些互相重叠的评判标准所鼓舞的。有些人是因为他们显著的重要性。他们名声显赫，没有一部电影可以不涉及他们的职业生涯。我随意举一些例子，比如格里菲斯(D. W. Griffith)，伯格曼(Ingmar Bergman)，梦露(Marilyn Monroe)，阿兰·德龙(Alain Delon)。然而，还有其他一些西方读者并不熟识但对世界电影的贡献毫不逊色的人物，比如印度电影巨星纳尔吉斯(Nargis)或是拉马昌德拉(M. G. Ramachandran)。兼顾不同视角要求，我把女性独立电影人(比如阿涅斯·瓦尔达)(Angès Varda)、香坦·阿克曼(Chantal Akerman)和纪录片制作者(比如汉弗莱·詹宁斯[Humphrey Jennings]、尤里斯·伊文思[Joris Ivens])收入其间。显然正统的电影史对他们不会有充分的记载。但是，我承认个别影人出于个人偏爱，被选入我图表中的一到二位，他们的职业生涯显然不具备典型意义，但是他们确实为电影的丰富多样提供了范例，虽然他们的电影有些古怪。结果不消说，读者看到他们被列入"特别人物介绍"，自然会期待看到更多的另类电影人，而事实并非如此。这无疑会引发争议，个别读者甚至会沮丧，他们特别欣赏的却不在"特别"待遇之内。然而众口本来难调，再者，我做"特别人物介绍"的

目的(希望我已经说清楚了),我这里一百五十个"特别人物介绍"的目的不是要炫耀这些大人物,而是要通过他们更好地阐明电影。

电影在它存在的第一个世纪中的很多作品,其艺术价值与绘画、音乐和文学作品相比毫不逊色。但这仅仅是这门艺术的冰山一角,电影艺术的卓越性在世界文化的历史中是没有先例的。更有甚者,电影已经深深嵌入到20世纪的整个历史当中,不可更改不可挪移。同样,电影既形塑又反映了我们时代的现实,也带给人们渴望和梦想。本书最大的目标就是把电影这种独一无二的成就讲出来,不但试图阐明电影本身的丰富性,而且阐明它在宽广的文化世界和历史中所占据的位置。

至于外国电影的名称,并没有一个统一的处理原则。一些电影本来在发行的时候就用英文名称,我们就沿用其名,并在第一次提及该片时在括弧中附上它的原名。如果影片并没有被大家普遍接受的英文题目,不妨用原来的名称,但是在括弧中附上翻译成英文的题目,并用引号标出。但是某些欧洲和亚洲国家,从头至尾用的是翻译的标题。华语名称的电影用汉语拼音标出,除非台湾或者香港的艺术家本来就用了其他书写方式。俄国的作者或者电影名称都被转写成某种更"流行"的形式,比如爱森斯坦,正确并且学究式的写法应该是 Eizenshtein,但我们还是用 Eisenstein;爱森斯坦的影片《亚历山大·涅夫斯基》的英文名,我们用 Alexander Nevsky 而不用 Aleksandr Nevskii。涉及斯堪的纳维亚语、斯拉夫语、匈牙利语或者土耳其语、阿拉伯语时,我们会标出区别发音的符号,挂一漏万之处还请谅解。

目 录

全书导言 / 001
 本书体例 / 004

第一卷　无声电影（1895—1930）

导言 / 003

最初的年代 / 009

电影的起源和存活 / 009
 前电影时期、胶片和电视 / 009
 基本设备 / 010
 空白电影胶片 / 012
 格式 / 014
 色彩 / 015
 声音 / 017
 画幅 / 019

放映 / 020

从生产到放映 / 021

影片的保存 / 022

影片修复 / 023

早期电影 / 024

工业 / 025

风格 / 032

1894—1902/1903 / 033

1902/3—1907 / 037

电影的放映 / 043

过渡时期的电影 / 045

工业 / 046

特别人物介绍

阿斯塔·尼尔森 / 052

影片生产 / 055

叙事的开始 / 057

特别人物介绍

大卫·沃克·格里菲斯 / 061

塞西尔·B·德米利 / 068

电影放映和电影观众 / 071

余论：转向未来电影 / 075

特别人物介绍

莉莲·吉许和多萝西·吉许 / 081

好莱坞的兴起 / 084

好莱坞的片厂体系 / 084

特别人物介绍

鲁道夫·瓦伦蒂诺 / 087

生产体系 / 089

发行和市场控制 / 093

电影宫殿 / 096

特别人物介绍

约瑟夫·申克 / 100

悉德·格劳曼 / 102

电影在世界各地的传播 / 104

好莱坞兴起并占据主导地位 / 106

特别人物介绍

埃里克·冯·施特罗海姆 / 108

玛丽·碧克馥 / 111

保护主义 / 114

不列颠及其日不落帝国 / 116

"电影欧洲"运动 / 117

好莱坞和世界市场 / 119

特别人物介绍

道格拉斯·范朋克 / 121

第一次世界大战和欧洲电影危机 / 123

特别人物介绍

威廉·色雷·哈特 / 133

无声影片 / 137

特技和动画片 / 137

定义 / 138

技术 / 138

类型 / 139

主题和成规 / 139

产业 / 140

先驱者 / 140

匠人：科尔和麦克凯伊 / 141

产业化：布雷和巴莱 / 142

动画片制片厂 / 144

马克斯·弗雷切和戴夫·弗雷切兄弟公司
（Max and Dave Fleischer） / 145

瓦特·兰茨（Walter Lantz） / 146

沃尔特·迪士尼 / 146

苏利文和麦斯莫 / 147

哈曼，埃辛和施莱辛格 / 149

其他国家的动画片 / 149

特别人物介绍

莱迪斯拉斯·斯特莱维奇 / 151

喜剧片 / 153

"一战"之前：欧洲时代 / 154

特别人物介绍

伯斯特·基顿 / 159

美国喜剧和麦克·赛尼特 / 162

喜剧默片的全盛期 / 165

特别人物介绍

查理·卓别林 / 166

纪录片 / 173

起源 / 173

从幻灯片到胶片 / 175

从"看图讲解"到"纪录片" / 180

城市交响曲影片 / 182

苏联的纪录片 / 185

特别人物介绍
 吉加·维尔托夫 / 187
 西方的政治纪录片 / 190
电影和先锋艺术 / 192
 艺术电影和早期的先锋艺术 / 193
 立体主义 / 197
 抽象派 / 198
 超现实主义 / 199
 从《幕间休息》到《诗人之血》(Blood of A Poet) / 201
 1930年代的先锋电影 / 204
 和谐和分裂 / 206
 从欧洲到美国 / 209
 特别人物介绍
 卡尔·西奥多·德莱叶 / 211
连续片 / 214
 为什么是连续片？ / 216
 连续片的套路 / 218
 国际性连续片 / 221
 1920年代及其以后 / 222
 特别人物介绍
 路易·费雅德 / 224

各国无声电影 / 228

默片时代的法国电影 / 228
 百代将电影产业化 / 228
 第一次世界大战：崩溃和复苏 / 235
 黄金20年代：法国电影的复兴 / 239
意大利：大场面和通俗剧 / 252
 开端 / 252

非虚构,喜剧以及古罗马 / 254

权力和荣耀 / 256

现实主义:第一波 / 259

从颓废主义到颓败 / 261

暮年的微光:体格健壮的人以及那不勒斯电影 / 264

英国电影:从希普沃斯到希区柯克 / 266

早期的形式发展 / 267

主要的电影类型 / 269

来自美国的竞争 / 272

1920年代:新生代 / 275

魏玛时期的德国电影 / 277

威廉皇帝时期 / 279

德国电影和第一次世界大战 / 283

乌发、德克拉和魏玛时期的电影 / 287

特别人物介绍

艾里奇·鲍默 / 294

弗里德里希·威廉·茂瑙 / 297

战后的骚动 / 300

魏玛电影的结局 / 302

特别人物介绍

罗伯特·赫尔斯 / 305

康拉德·维特 / 308

斯堪的纳维亚的风格 / 310

起源 / 310

芬兰 / 312

挪威 / 314

丹麦 / 315

特别人物介绍

　　维克多·斯约斯特洛姆 / 319

瑞典 / 322

革命前的俄国电影 / 325

　　策略 / 326

　　风格 / 327

　　重要人物 / 329

　　特别人物介绍

　　　　叶夫根尼·鲍威尔 / 330

苏联以及俄国流亡者的电影 / 333

　　电影和革命 / 333

　　俄国流亡者的电影 / 336

　　苏维埃风格 / 340

　　特别人物介绍

　　　　伊万·莫兹尤辛 / 351

　　　　谢尔盖·爱森斯坦 / 353

欧洲的意第绪语电影 / 357

　　意第绪文化传统 / 357

　　默片 / 358

　　有声片 / 361

关东大地震之前的日本电影 / 363

　　特别人物介绍

　　　　伊藤大辅 / 373

默片时代的经验 / 375

音乐和默片 / 375

　　音乐惯例 / 375

特别人物介绍

　　恩斯特·刘别谦 / 379

音乐素材 / 382

默片和今日音乐 / 389

特别人物介绍

　　葛丽泰·嘉宝 / 392

无声电影的全盛时代 / 395

电影产业 / 397

电影制片厂 / 398

通俗剧、喜剧以及现代主义 / 400

特别人物介绍

　　弗里茨·朗 / 402

　　朗·钱尼 / 406

　　黄宗霑 / 408

叙事 / 412

表演和明星制度 / 415

观众 / 418

第一卷

无声电影 *1895—1930*

导言

杰弗里·诺维尔-史密斯

电影在最初三十年中得到了出人意料的扩张和增长。起初,电影只是纽约、巴黎、伦敦、柏林少数几个大城市中的新奇玩意儿,但是,这种新生的媒介很快就在世界各地流传,电影在哪里播放,就能在哪里吸引大批观众,就能替代其他的娱乐形式。随着电影观众的不断增长,到1920年代,电影放映场所逐渐演变成与戏院和歌剧院旗鼓相当的"电影宫殿"(picture palaces),一切均仰赖电影画面的丰富和壮观。同时,影片本身也从初期短小的"炫目短片"(attractions),通常只有几分钟的长度,演变成正式的故事片的规模和长度,并统治了世界各地的银幕直到今日。

虽然法国、德国、美国和英国都能被看作是"发明"电影的先驱,相对而言,英国和德国在电影的世界范围内的开拓所起的作用较小。首先是法国,紧随其后是美国,他们都是这种新发明最热情的向外推销者,他们帮助将电影输入中国、日本和拉丁美洲,还有俄国。从艺术发展的角度来看,仍然是法国和美国领风气之先,虽然第一次世界大战前的一些年月里,意大利、丹麦和俄国都扮演了重要的角色。

最终,还是美国占有决定性的优势。美国在那个时代——事实上延续至今——一直是最大的单一的影片市场。美国对内实行市场保护,对外推行富有活力的出口政策,到第一次世界大战前夕,美国已经在世界影片市场上获得了主导地位。战争爆发后,欧洲电影衰败之时,美国电影却持续发展,技术上继续领先,产业控制也得到进一步的巩固。

同时,在美国国内,电影制作中心则开始往西部迁移,最终落在好莱坞。第一次世界大战结束后的一些年月中,正是从新的好莱坞制片厂出

炉的各种影片源源不断地涌向世界电影市场——自此,这股洪流就未曾消退。在好莱坞的冲击之下,有竞争力的电影产业所剩无几。意大利电影,曾经在故事片领域占据先锋地位,《暴君焚城记》(*Quo vadis*;1913)和《卡比利亚》(*Cabiria*;1914)因其壮观的场面风靡一时。在斯堪的纳维亚半岛,瑞典电影曾有过一个短暂的辉煌时期,尤其是维克多·斯约斯特洛姆(Victor Sjöström)的传奇故事片(saga)和莫里兹·斯蒂勒(Mauritz Stiller)的才华横溢的喜剧片,斯蒂勒后来因为追随丹麦风格变得晦暗不明了。哪怕是法国电影业都觉得地位不再稳固。在欧洲,惟有德国电影产业颇富弹性,而其他地方,则有新诞生的苏联以及日本,电影似乎因为孤立于商业环境而得到发展。

好莱坞无论在艺术上还是产业上都处于领先地位。事实上,两者是不可分离的。好莱坞影片的吸引力来自于良好健全的叙事,铺张浮华的视听效果,明星制又给银幕表演增加了一种新的向度。好莱坞自身缺乏的,就毫不犹豫从欧洲引进,无论是艺术家还是技术创新,以保证它当下或者将来的持续的竞争力。斯约斯特洛姆、斯蒂勒,以及其后的年轻的受提携者葛丽泰·嘉宝(Greta Garbo)都难以经受好莱坞的诱惑,从瑞典来到美国;恩斯特·刘别谦(Ernst Lubitsch)和 F·W·茂瑙(F. W. Murnau)则来自德国。福斯(Fox)获得了许多专利权,包括后来发展成立体声宽银幕电影(CinemaScope)的技术。

世界其他地方的电影业之所以得以存活,部分原因是学了好莱坞的样式,部分原因是它们的产品满足了好莱坞所未能满足的那部分观众的需求。除了普通观众之外,也有越来越多的喜欢艺术上有创新或者关注外部世界的电影的观众。于是,在艺术先锋和政治团体尤其是左翼之间有了某种联系。有时候,这些东西看来是派生的,但是在苏俄,电影却是先锋艺术中的先锋——这是一个为西方世界所普遍接受的事实。在无声电影的末期,电影不仅作为一种产业而且作为"第七艺术"建立起来了。

所有这一切的发生都离不开技术,电影事实上是因其技术上的特征而被定义为某种独特的艺术形式的。本书的第一部分的第一分部"早期电影"就是从技术和物质的发展开始的,也正是这两者使得电影能够存在并帮助将电影迅速转化成某种艺术形式。早期电影的艺术形式相当原始,并且,其未来的发展之路也是不确定的。电影成为重要的叙事和虚构媒介,花了相当长的时间。我们把电影最初的两个十年分成两个阶段,严格意义上的早期阶段(到 1905 年为止),以及变化和过渡阶段(到一次大战前故事影片的出现为止),后一阶段中电影开始获得了叙事奇观(narrative spectacle)的形式特征,之后电影主要是凭借这种特性而被界定的。

转折点是第一次世界大战,毫无疑问地,美国电影奠定了其霸主地位,至少在电影发展的主流之中。在"好莱坞的兴起"中,考察 1910 年代和 1920 年代的好莱坞以及好莱坞体系作为一种完整的产业的运作方式,如何控制从生产到播放电影的方方面面。美国电影兴起及其称霸世界的后果会在后文中讨论。到了 1914 年,电影真正可以称得上是世界范围的生意了,影片从制作到放映遍及工业化了的世界。但是,操纵电影生意的权力杠杆总是在远方,起初在巴黎和伦敦,之后是纽约和好莱坞。想要理解世界电影的发展,必须认清控制电影的国际发行,会对世界其他地方无论是方兴未艾的还是业已建立的电影产业产生怎样的影响。

我们在考量欧洲电影时就会发现,一次大战所引发的危机不仅仅是经济的。法国、英国、意大利这些欧洲电影的主要出口国不仅对海外市场失控,还发现本国市场已经无可避免地向越来越富有竞争力的美国电影开放,战争之后,整个文化氛围都发生了变化。1920 年代好莱坞的胜利是新世界对旧世界的胜利,现代美国大众文化的准绳不仅在美国本土,而且在那些尚未懂得如何接受这些准绳的国家中出现。

早期电影更像是一些节目或者演出的大杂烩,可以是各种现场实录(actualities)的混杂,也可以是戏剧小品,也有各种独立的叙事,也有连续

片段(serial episodes),间或也有特技和动画影片。当故事片长度的叙事占据电影的中心地位,其他种类的影片则退居次位,或者被迫在其他环境中放映。事实上,这不但没有妨碍它们的发展,相反强化了它们独有的身份特性。动画卡通成为电影制作中的一个分支,它们通常不在主要的片厂中生产;连续片(serial)也是如此。和新闻短片一起,卡通和连续片通常是电影放映中的热身项目,整个放映的重点还是在故事片上面,虽然法国人路易·费雅德(Louis Feuillade)的部分影片可以占据整个节目时间,虽然也有一些动画片是照着故事片的长度来制作的。在真正的类型电影出现之前,早期电影中只有滑稽戏剧得到比较成熟的发展,无论是短片还是长片。当查理·卓别林和伯斯特·基顿(Buster Keaton)在1920年代早期成功转向故事片的时候,主要的默片戏剧家们,包括斯坦·劳莱(Stan Laurel)和奥利弗·哈台(Oliver Hardy)在内,基本上还是围绕着短片在构筑他们的职业生涯。

"无声电影"这个部分查考了各种类型的影片,诸如动画片、喜剧片以及连续片,在整个1920年代,它们和富有戏剧性的故事片一起繁荣发展。与此同时,事实类影片或者说纪录片,也获得了越来越多的独特性。另外,和主流电影平行发展(有时候是对抗)的先锋电影,也是我们考察的对象。纪录片和先锋电影曾经都取得过商业成功(罗伯特·弗拉哈狄[Robert Flaherty]的《北方的纳努克》[*Nanook of the North*]在巴黎的电影院中连续放映了几个星期;法国"印象主义"电影制作人让·爱浦斯坦(Jean Epstein)和谢尔曼·杜拉克(Germaine Dulac)的作品也吸引了大量的观众)。但是,总体来讲,纪录片和先锋电影是非商业的,其价值与主流电影极其不同,它们在文化和政治上所起到的作用是无法以商业价值来衡量的。先锋影片在1920年代的现代主义艺术运动中的地位举足轻重,尤其在法国(费尔南德·莱热[Fernand Léger]、马塞尔·杜尚[Marcel Duchamp]以及曼·雷[Man Ray]),还有德国(汉斯·李希特[Hans Richter])以及苏俄,这股现代主义的动能对1920年代及其后的纪录片创作都有一种推动作用(苏俄有维尔托夫小组[Dziga Vertov],德国有沃

尔特·鲁特曼(Walter Ruttmann))。

在默片时代能够保持并发展民族电影特性的国家中,最重要的是法国、德国和苏俄。其中,又数法国电影最具有连续性,尽管战争给电影带来了危机,尽管战后法国的经济又经历了一个不稳定的阶段。与之相比,德国电影在"一战"前夕相对没那么重要,1919年,则凭借其"表现主义"大作《卡里加里博士的小屋》(The Cabinet of Dr Caligari)在世界银幕上大放异彩,之后的整个魏玛时期,德国人体现了多种艺术能量和才干,推动电影进入了一个新的艺术阶段。而1917年革命之后所出现的苏俄电影则更加引人注目。新苏联电影一改战前电影的面目,许多为了逃避革命后来移民西方的导演,把苏联电影做到了永恒不朽的地步。在民族电影的章节中,单独对苏俄电影的三个元素进行了专门的分析:革命前俄国电影的再发现,苏维埃电影,以及俄国流亡者电影。

这一部分中还有一些国家的电影值得书写。英国,在默片时期虽然并不突出但也是很有趣;意大利在"一战"前曾经一度颇享国际声誉;斯堪的纳维亚半岛国家,主要是丹麦和瑞典,和它们微小的人口相比较,它们对无声电影发展所做出的贡献要大得多;日本,电影主要是在传统的戏剧及其他艺术形式的基础上发展,比较缓慢地调适着来自西方的影响;还有一些空间则留给了跨国的意第绪语电影这一独特的现象,意第绪语电影主要在两次大战之间的东欧和中欧比较繁荣。

第一部分中绝大部分文章,讨论的是电影早年一直到1920年代末期声音同步技术的引入之前的电影。德国电影于纳粹上台的1933年出现了停顿点。同样的原因,有关意第绪语电影的故事也只能讲到1939年为止,因为大屠杀而被残酷地终止了。日本的情形,这一部分中只讲到1923年关东大地震(Kanto earthquake),日本默片之后的发展,其实一直要到1930年代,这些情形会在第二部分继续探讨。

用"无声电影"形容这一时期的电影,多少有点用词不当——虽然影片本身是无声的,但是电影放映过程中并非悄然无声。早期影片的放映,尤其是那些非虚构的影片,常常在一旁有一位讲述者(lecturer)或者

招徕观众的人(barker)。日本电影则发展出了一种非常独特的"辩士"(benshi)制度,这个"辩士"一边解说影片中的行为动作,一边还念台词读对白。正是这种"辩士"制度,使得日本无声电影在其他国家纷纷转向有声的时候还能够生存下去。"无声"电影实质上从头至尾都有音乐相伴,从勉为其难跑了调的钢琴伴奏,到诸如圣-桑(Saint-Saëns,为《吉斯公爵被刺案》[*L'Assassinat du Duc de Guise*;1908]配乐),肖斯塔科维奇(Shostakovich,为《新巴比伦》[*New Babylon*;1929]配乐)这样的大作曲家精心制作的电影配乐,音乐已经成了无声电影历程中不可分割的部分了。第一部分的最后,我们在对1920年代无声电影的巅峰时期进行全面概括之前,首先考察的是电影音乐的非同寻常的发展,以及它在形塑受众感知方面所起到的作用。

最初的年代

电影的起源和存活

保罗·谢奇·乌赛(Paolo Cherchi Usai)

前电影时期、胶片和电视

电影史不存在一个类似"宇宙大爆炸"那样的开端。并没有某个单一事件足以区分所谓真正意义上的电影和电影之前的时代,无论是爱迪生(Thomas Alva Edison)1891年的专利发明吉尼特连续影像放映机(Kinetoscope),还是卢米埃尔(Lumière)兄弟1895年首次给付费观众放映影片。当然,从开始实验各种呈现连续影像的装置(从1798年艾蒂安-加斯帕尔·罗伯逊[Étienne Gaspard Robertson]的魔术幻灯舞台[Phantasmagoria],到埃米尔·雷诺[Émile Reynaud]1892年的首次动画短片上映[Pantomimes lumineuses]),到1890年代某种既可以看作是电影也可以看作是电子影像制作前身的仪器出现,还是存在着一段连续的历史的。事实上,首次类似电视装置的传送图像实验和电影一样早:1880年,阿德里亚诺·德·派瓦(Adriano de Paiva)发表了他在相关方面的第一个研究,乔治·里诺(Georges Rignoux)看来在1909年已经完成了一次实际的图像发送实验。1900—1905年间,电影已经被确立为一种新型的诉诸娱乐和教导的大众媒介,某些"前电影"技术仍然与电影一起使用,具有活动效果的幻灯片放映则长期和电影放映保持紧密联系。

幻灯、电影和电视并没有构成三个各自分离的世界(也没有构成各自分离的研究领域),而是作为同一个演化过程的不可分割的部分。无论从技术上,还是从传播方式上,甚至从编年史的角度看,它们都是不可分离的。幻灯放映在20世纪初叶让位给电影放映,而电视则要到20世纪中叶才完全兴起。在这样一个连续体中,电影的独到之处,一方面体现在它的技术基础——摄影影像在快速连续中投射到银幕上所造成的连续性的幻觉,一方面则是因为它被广泛地当作公共娱乐来使用。

基本设备

胶片所产生的连续运动的幻象是这样产生的:将一幅幅分离的影像快速连续地投射到银幕上,每一幅影像在光源之前只有非常短暂的停留,然后迅速为下一幅影像所替代。如果整个过程足够迅速和平稳,并且影像与影像足够相似,并不连贯的影像就会被看成是连贯的,运动的幻象就此产生。19世纪时,人们已经知道那是因为人的知觉过程所造成的,并将其命名为视觉存留(persistence of vision)。人们认为影像留存在视网膜上有足够长的时间,足以使人对头一幅画面的直觉和下一幅的融合起来。现在看来,这种解释是不够充分的。现代心理学更倾向于从脑部功能而不仅仅从眼部功能来认识这个问题。然而,原初的假设足以引导发生在1880年代和1890年代的各种实验,这些实验的目标就是用连续摄影再生产这种所谓的视觉留存效果。

实验目的各异,不管是从科学还是从商业出发,旨在解析运动并复制运动。电影的出现,最重要的是开始自然地复制运动,以某种速度拍摄(最低速度不小于每秒钟十至十二张),以同样的速度显示影像。事实上,整个默片时期,摄影机速度和放映速度之间从来没有一个完美的对应关系。一直到1920年代,标准的放映速度通常被认为是每秒十六幅,但实际上偏差颇大,摄影机速度常常有意被提高或者降低以取得特殊运动效果。一直到音轨同步技术的出现,由于这种技术只有在固定不变的

速率之下才能运行,每秒二十四格的规范才成为标准,不管是针对摄影机还是针对放映机而言。

 首先需要创造这样的一个机械装置,可以让胶片迅速连续得到曝光,并以同样方式得到放映。成卷的胶片必须被放置在摄影机中,机器运行中必须保证底片曝光时绝对静止,而头一幅画面到下一幅画面的运动又要是均匀和迅速的;影片放映时,也要保持相同的顺序。胶卷运动过程中停止频率之高,使得胶片耐受拉扯的张力颇受考验,放映比摄影更令人担心,底片曝光是一次性的,而电影放映则是重复的。胶片周期性运动所造成的问题,让电影先锋们伤透了脑筋,直到使用小环孔牵拉胶片通过镜头,这个问题才得以解决(参见以下特别介绍)。

环孔和马耳他十字

 直到胶片可以被投射到银幕上,电影才可以说是真正存在了。从这个意义上讲,爱迪生和迪克森(W. K. L. Dickson)1891年发明吉尼特连续影像放映机,1893年将其投放市场,都不能看作是严格意义上的电影,它只是透过小孔看短片的类似西洋镜(peepshow)的装置,并且每次只能由一人观看。在这个活动电影放映机中,胶卷连续不断地通过一个小快门,就像维多利亚时代的光学玩具西洋镜(Zoetrope),光的流动由观者的感觉器官所决定,运动中形成观看对象的影像——这种观看,只能是观看者透过小孔直接窥视才有可能实现。当然,1895年时,已经有不少发明家可以做到让胶片在摄影机和放映机上断断续续运行,观众可以看到一个接一个的稳定的影像了。比如,卢米埃尔兄弟的电影放映机(类似的机器兼被用作摄影机),一个金属爪子将胶片一幅一幅往下拉,每幅画面在镜头前保持稳定。卢米埃尔的影片都非常短,用这种方式处理胶片的断续运动对胶片的拉扯不是非常严重。

但是对更长的影片来讲,或者要保证短片电影的恒定齐整的放映的话,必须找到一种方式,以使胶片能够平稳地通过镜头。一直到1896、1897年间,美国发明家伍德维尔·莱瑟姆(Woodville Latham)和英国发明家R·W·保罗(R. W. Paul)改进了电影放映技术,胶片环孔的位置对应于两个连续运动的输片齿轮,唯有扣在环孔中的那截胶片处在运动状态中,避免了整个胶片处于过度紧绷的状态。下一步,就是要在胶片通过镜门的时候,找到一种方法,可以平稳地将摄影机/放映机的连续运动转换成间歇运动。这个问题的解决还是得益于R·W·保罗,他发明了一个被称作为马耳他十字的仪器,一个楔子系缚在一个凸轮上,与十字臂间的小槽附联起来,马耳他十字每旋转一次,胶片就被往前推一格。这种方式到1905年就得到了完善,一直到今天为止,三十五毫米放映机还是沿用这个技术。

<div align="right">——杰弗里·诺维尔-史密斯</div>

空白电影胶片

活动影像作为一种集体娱乐的形式——就是我们所称的"电影"——其实是摄影影像被印刻在某种易弯曲的和半透明的赛璐珞基质上,并被切割成三十五毫米宽的条状,不断发展和传播的结果。这种被称为"胶片"的材料由亨利·M·雷钦巴赫(Henry M. Reichenbach)为乔治·伊斯曼(George Eastman)于1889年设计出来的,技术来源则是J·W·海厄特(J. W. Hyatt)和I·S·海厄特(I. S. Hyatt)1865年以及汉尼拔·格德温(Hannibal Goodwin)1888年的发明,当然还有雷钦巴赫自己的发明。摄影胶片的基本成分从19世纪末确定以来就基本保持不变。它们包括:一种透明的基质或支撑物;一层非常精细的明胶底面;一层使得胶片一面不透明的感光乳胶。乳胶层通常由悬浮于明胶上的银盐层构成,黏附在胶片的底基之上。绝大部分的底基都是三十五毫米宽。一直到1951年2月之前,胶片都是由硝酸盐纤维素构成,那是一种高度易

燃物质。之后,硝酸盐纤维素被一种醋酸盐纤维素所替代,或者越来越多地为聚酯纤维所代替,这些材料不再那么易燃。当然,从早年开始,各种"安全"胶片都得到试验,最初使用乙酰纤维(1901年由埃钦格伦[Eichengrun]和贝克[Becker]所发明),或者在不易燃的基质上涂抹硝酸盐。这些实验最早可以回溯到1909年。第一次世界大战之后,即使是非职业的,也都使用安全胶片。

一直到1920年代中期,黑白负片被称作所谓的正色片(orthochromatic)。它对紫色和蓝色比较敏感,对绿色和黄色比较不敏感。红色对溴化银干脆没有反应。为了避免被摄物的某些部分在银幕上看起来只是漆黑一团,早期的摄影师对被摄体的颜色要不断进行控制,有些颜色在背景或者服装上是绝对不能出现的。女演员不能涂抹红色口红,内景的背景通常被画成灰色。1912年,伊斯曼·柯达公司为法国高蒙公司(Gaumont)生产了一种新型的、被称作为全色片(panchromatic)的胶片。十年之内,它成为各大公司所青睐的胶片。和正色片相比,它的感光度要低,这就意味着电影制片厂的照明条件需要提升和发展。但是它的平衡度极好,分辨灰色层次的能力也大大提高。

早期电影除了用赛璐珞胶片之外,还有一种比较知名的方法是妙透镜连续放映机(Mutoscope):数百张宽约七十毫米的长方形纸框和一个圆柱体连在一起,这些纸框中都有照片,假如快速连续地看这些照片,就给人留下持续运动的感觉。更有在玻璃上生产胶片的企图:被称作卡玛图(Kammatograph)的仪器(1901),用一个直径三十厘米的圆盘,以螺旋上升的方式铺开六百个摄影画格。还有一些实验,比如用附有摄影乳胶的半透明金属,通过反射原理来投射影像;甚至还有用表面凹凸不平的胶片供盲人"观看",其原理就像盲文一样,胶片在盲人的手指间运行。

格式

　　三十五毫米宽的纤维素首先由爱迪生的吉尼特连续影像放映机所采用，可以供一个观众观看一个短片，这个装置获得商业上的成功，使得后继的机器都采用三十五毫米作为标准格式。这种实践正好得到伊斯曼公司的支持，伊斯曼的胶片是七十毫米的，所以只要纵向裁剪就可获得所要求的宽度。这同样归因于吉尼特连续影像放映机的机械结构：三十五毫米胶片，每幅画格两边各有四个齿孔，大概是长方形的样子，方便摄影机和放映机牵引胶片。19世纪末的其他先驱者使用了不同的格式。比如，卢米埃尔兄弟每幅画面两旁使用的单个圆形齿孔。但是，爱迪生的方法不久就成为标准，一直保留到今天。爱迪生公司还设置了标准三十五毫米胶片的画幅尺寸，将近一英寸宽，零点七五英寸高。

　　虽然这些成了标准，还是有一些其他规格的胶片片基，不管是早年还是后期。1896年，普莱斯维奇（Prestwich）公司生产了一款六十毫米宽的胶片，伦敦的国家电影电视档案馆（National Film and Television Archive）保留了样片，法国的乔治·德梅耶（Georges Demenÿ）采用了相同的宽度尺寸，但是齿孔设计不同。美国的万利公司（Veriscope）还采用了六十三毫米的规格，一部关于考博特（Corbert）和腓茨蒙斯（Fitzsimmons）之间的重量级冠军争夺战的影片就是用这个规格拍摄的，这部1897年拍摄的影片至今还在。几乎同时，路易·卢米埃尔实验过七十毫米的格式，拍出的画面宽六十毫米，高四十五毫米。所有这些系统都遭遇技术问题，尤其在放映时。虽然，一直到默片时代行将结束之时还有各种实验，比如六十五毫米和七十毫米的，但是到1950年代后期都已经废弃不用。

　　缩小影像尺幅要比扩大影像尺幅的努力更重要，因为小的更符合非专业使用者的要求。

　　1900年法国的高蒙公司开始推销它的Chrono de Poche，一种使用十五毫米胶片的便携式摄影机，每幅画格两侧的中央设一个齿孔。两年

之后,英格兰的沃里克贸易公司(Warwick Trading Company)推广一种为业余爱好者生产的十七点五毫米胶片,专门用在 Biokam(类似卢米埃尔初期的机器)的机器中,这种机器兼做摄影机、印片机和放映机使用,这个创意在 1920 年代被德国的厄尼曼(Ernemann)公司和法国的百代公司所采用。1912 年,百代也推出过一款二十八毫米的胶片,画幅略微小于三十五毫米格式的底片。

供业余者使用的各种规格,要数伊斯曼·柯达公司 1920 年设计的十六毫米胶片最完美,最初供柯达放映机(Kodakscope)使用。柯达公司于 1923 年向市场发行了它们的十六毫米胶片,而与此同时,百代则推出它们的"百代宝贝"(PathéBaby),使用九点五毫米阻燃型的片基。在很长时间中,无论对业余电影制作者来说,还是对原来用三十五毫米摄制的影片来说,九点五毫米胶片一直是十六毫米胶片的激烈竞争者,作为一种放映尺寸它留存了很长时间。

还有一些异乎寻常的格式,一卷胶片被平行分成几列,各自连续展示画面。其中,爱迪生的家用连续影像放映机(Home Kinetoscope)把二十二毫米宽的胶片分成了三列,每列的影像宽度只有五毫米,列与列之间都有齿孔分割,但是,爱迪生的家用放映机并没有显著的商业价值。

色彩

早至 1896 年,在胶片上用纤细的画笔进行手绘着色的技术已经出现。这一技术获得了引人注目的效果,比如在梅里爱(Georges Méliès)的影片《仙女国》(Le Royaume des fees)中的影像,有一种中世纪微缩画的韵味。然而,要保证色彩正好占据画格的区域还是非常困难的。为了获得这种效果,百代于 1906 年申请了在片基上着色的专利"百代彩色"(Pathécolor)。这一技术,在法语中被称作"au pochoir",在英语中称作模板(stencil),可以使用半打不同的色调。

还有一些不太昂贵的手法,赋予每个画格或者段落始终如一的色

彩,以使影片更加生动或更有戏剧效果。通常有三种方法。第一是上色(tinting):要么给片基上色,要么将胶片浸泡在彩色染料中,要么干脆就使用已经着色了的片基;第二种方法是改变色调(toning):用彩色的金属盐代替乳胶中的银,当然前提是不影响胶片中的明胶。第三是媒染(mordanting),其实就是各种改变色调的方式的集成,摄影用的乳胶受到非溶性银盐的抑制,这种银盐可以将某种有机色剂固定下来。上色、改变原有色调、媒染以及机器着色(mechanical colouring)可以结合起来,以使每种技术都有各种创造性的可能。汉兹西格尔加工术(Handschiegl Process)(也被称为 Wyckoff-Demille Process, 1916—1931)是一种变相的上色技术,非常令人着迷,它是一种来源于平版印刷术的精细的系统。

最初企图实现彩色胶片之梦的包括弗里德里克·马歇尔·李(Frederick Marshall Lee)和爱德华·雷蒙·特纳(Edward Raymond Turner),他们试图用红绿蓝三种颜色叠印的方法获得彩色的效果,最早的实验可以回溯到1899年。但是,直到1906年,乔治·阿尔伯特·史密斯才用他的双色处理术(Kinemacolor)获得商业成功。史密斯在摄影机前面放置了一个被分成两个部分的半透明原盘:红的,以及蓝绿的。影片在放映时也用同样的滤片,以每秒三十二画格的速率放映,两种原初的颜色于是就在一个影像中"融为一体",看上去只是有一些轻微的色差,但是产生了不可否认的全面的效果。史密斯的发明被广泛模仿,最终发展成为1913年法国高蒙公司以及1915年德国的爱克发公司所采用的三色系统。

第一个真正意义上的感光乳剂是由伊斯曼·柯达公司于1915年发明的,并很快以柯达克罗姆(Kodachrome)为商标在市场上发行。当然,这还只是一种双色系统,但是它是日后彩色胶卷重大发展步骤中的第一个重要台阶。几乎与此同时,由赫伯特·T·卡尔莫斯(Herbert T. Kalmus)、W·布顿·维斯特考(W. Burton Westcott)和丹尼尔·弗罗斯特·康姆斯多克(Daniel Frost Comstock)——坦科尼卡拉电影公司(The Technicolor Motion Picture Corporation)——开始实验一个新的系统,这

种系统是以两种色彩的添加合成为基础的。在得到令人失望的结果后，三人于 1919 年改变实验方向，开始探索（仍然是双色系统的）用减法合成的效果，这种试验最早是由法国人都科洛斯·奥龙（Duclos du Hauron）于 1868 年精心设计的。所谓减法合成，就是某些颜色已经被过滤掉的影像叠合在一起。影像一旦重合，色彩的平衡就会重新获得。使用减法原则，坦科尼卡拉团队在三年内就做出了一部彩色电影——《海逝》(*The Toll of the Sea*; Chester M. Franklin, Metro Picture; 1922)——这部影片在两种底片的基础上形成，是由分别着色的正片影像背靠背地叠合构成的。

1910 年代晚期和 1920 年代初期，在彩色胶片领域还有许多其他的发明，但是一直到这个十年的结束为止，卡尔姆斯（Kalmus）和他的助手显然处于领先地位，正是他们的体系一直在 1930 年代和 1940 年代的专业电影制作中流行。同时，默片时期的大部分影片持续使用上述一种或多种的着色方式。严格意义上的黑白影片是少数，通常由较小的公司所制作，或者是一些喜剧短片。

声音

几乎所有的"无声"电影或多或少有声音的伴随。早期电影放映时，一旁总有演讲者对银幕上飞逝的影像做出评论，为观众解释其内容和意义。在为数不少的非西方国家，这种现场旁白一直持续到有声电影时代。日本的默片一直延续到 1930 年代，现场旁白发展成一种"辩士"艺术，配合影像，他们一边打着手势，一边提供影片的原初的本文。

除了现场解说，接踵而至的是音乐伴奏。最初是钢琴即兴伴奏，后来则使用流行曲库中的曲目，最终出现了专为影片创制的配乐。凡遇重大活动必有交响乐团来演奏音乐，甚至合唱团、歌剧院的名角也会登台献艺。次一级的奢华观影活动，则有小乐队或者只是钢琴伴奏。没有能力支付原创音乐表演的剧场有两个选择：其一，配备一个钢琴师，管风琴

师,或者一个备有乐谱的小乐队,乐谱中通常包括流行音乐和古典音乐中适合各种影片的音乐类型清单(被称作提示单:cue sheets),这些乐曲的主题和不同的影片段落都可以匹配;其二,更加夸张,干脆使用演奏机器,从粗陋的自动钢琴到巨大的、供露天市场使用的管风琴,这种管风琴的动力是压缩空气,而"乐谱"则是一卷插入其间的打了孔的纸。

拟音也已经出现在当年的一些默片之中,通常是由音乐演奏者负责,他们往往配有一大堆各式各样的器物,可以制造各种自然的或者人工的声音。当然,机器也能发出这样的声音,巴黎的高蒙剧院(Gaumont Hippodrome)曾经出色地用机器拟音,成为默片时代的一个范例。

然而,从一开始,活动影像的先锋人物都具有不切实际的雄心壮志。早到1895年4月,爱迪生试图推行一种可以为他的孪生发明留声机和吉尼特连续影像放映机使用的声音同步系统。1896年,百代公司看起来也致力于胶片和唱片的同步技术。所有这些系统,都因为缺乏将声音放大并投射到大型剧场的扬声系统而搁浅。

一种替代影片和唱片同步的技术是直接将声音印刻在胶片上面,最初的实验出现在20世纪之初,1906年尤金-奥古斯塔·劳斯特(Eugène-Auguste Lauste)申请专利的一种机器能够同时将影像和声音录制在同一个基质上面。

只有到了第一次世界大战之后,声画同步技术才获得了决定性的成就。德国由汉斯·沃尔特(Hans Vogt)、约瑟夫·恩格尔(Josef Engel)和约瑟夫·玛索尔(Joseph Massolle)组成的团队发明了一种精确逼真的录制声音的方法——将声音转化成光的形态并存留在一条单独的胶片带上,这个被称作为"巧耳公"(Tri Ergon,意为三人智慧的结晶)的系统于1922年在柏林首次亮相。苏联的考瓦伦多夫(Kovalendov),美国的李·德·弗罗斯特(Lee De Forest)也致力于同样的技术努力。德·弗罗斯特的声波识别胶片(Phonofilm;1923)使用了一种光电池(photoelectric cell)来解读和影像印刻在同一条胶片上的声轨(sound-track)。同时,随着无线电技术的分支电子录音和热离子管的运用,扬声器问题迎刃而

解,剧院中声音也变得可以听到了。

1926年好莱坞华纳兄弟公司(Warner Bros.)推出了《唐璜》(*Don Juan*),由当年红透天的演员约翰·巴里摩尔(John Barrymore)领衔主演,这部影片使用的就是所谓的"维太风"同步系统(Vitaphone system)。这是一个将声音录制于唱片上的系统,将放映机和大型的、半径十六英寸的唱片联动,每分钟以三十三又三分之一的速度播放,唱针从唱片中央不断向外圈游移。第二年的首部"有声"影片("talking" picture)、由艾尔·裘森(Al Jolson)出演的《爵士歌手》(*Jazz Singer*)也是使用的这种"维太风"技术,这种技术一直持续使用了多年。与此同时,作为华纳兄弟的竞争对手福斯公司买下了"巧耳公"和"富特风"(Photophone)的专利,用他们的技术将声音灌到已经拍摄好的胶片之上。福斯的姆维通(Movietone)声音系统最终证明远比华纳的"维太风"同步系统来得实用,成为1930年代早期被普遍使用的声音同步技术。

画幅

三十五毫米胶片画面的尺寸和形状在整个默片时代都没有发生变化,大致是二十三毫米(正好小于一英寸)宽和十八毫米(零点七五英寸)高。这就意味着每英尺的胶片包含十六个画面。这种画幅没有发生变化,一直到现在为止都是标准。在电影放映之时,宽度和高度的比率分别是一点三一比一和一点三八比一。随着有声电影的到来,为了给声轨腾出空间,画面的尺寸有了轻微的变化,但是放映的比率基本保持不变,大约是四比三的样子,这个比率一直保持到1950年代宽银幕的出现为止。在默片时代和有声片早期,改变投射画面的尺寸和形状的努力时有出现,画框的四周有时候会被遮掩以投射出正方形的画面,就像茂瑙(Murnau)的《禁忌》(*Tabu*;1931)。1927年,法国人亨利·克里蒂安(Henri Chrétien)推出了第一个叫做"海帕高"(Hypergonar)的变形系统(anamorphic system),摄影机镜头将影像"挤扁"以造成宽银幕画幅的效

果。这是立体声宽银幕电影(CinemaScope)的先驱。另外一种变形的变形系统,出现在 1950 年代,并被广泛用作商业用途。其他一些实验包括扩大放像镜(MagnaScope;1926),使用广角放映镜头以填满一个巨大的屏幕,并将多个放映设备连起来。早到 1900 年法国人拉夫尔·格里蒙-桑松(Raoul Grimoin-Sanson)试图用十个七十毫米的放映设备制造一种三百六十度的、能够完全环绕观众的"全景"(panorama)。更著名的(虽然也是稍纵即逝的)是阿贝尔·冈斯(Abel Gance)在《拿破仑》(Napoléon)那个"三个画面"段落中使用的"宝丽视"(Polyvision)系统,三条胶卷紧紧挨在一起同时放映,制造出单个影像的效果。

放映

从最初的放映开始,放映的一般方式通常是将放映仪器放在大厅的后部,然后将影像投射到屏幕之上,圆锥柱式的光束从观众脑袋的上方通过。放映方式的空间安排也出现了一些不同的设计。比如,1909 年,德国的梅斯特(Messter)公司在放映它的阿拉巴斯特(Alabastra)彩色电影的时候,把放映设备安置在舞台的地板下面,通过一系列复杂的镜子系统投射到表面蒙有细纱的屏幕之上。同样,从屏幕后面放映也是可能的,但是这种被称为"后放映"(back-projection)的过程需要占据较大的空间,很少供公共放映使用。这种做法通常在有声电影时期使用,主要是为了在拍摄影片时获得特殊的效果,将事先拍好的风景放映在屏幕上,演员在这出"风景"之前表演。

在整个默片时代,放映机无论是手动的还是电动的,都是以各种不同的速度运转的,放映师可以调节放映机的速度以适应摄影机。同样,摄影机也可以改变运转速度,通常有以下几种原因:拍摄时现有光线的多寡、胶片的感光度以及被录制下来的动作的性质。为了使得屏幕上看到的人物运动是"自然的",1920 年之前的放映师会用不同的速率来播放电影,通常在每秒十四到十八画格之间(这些相对较慢速的放映容易

造成摇曳闪烁的效果，20世纪早年三叶快门的使用消除了这种闪烁，每幅画面的放映中间快门开关三次）。之后，随着时间的推移，放映的平均速度加快了，到了默片的后期，达到了每秒二十四格的速度，后来就成为有声电影的标准播放速度。在彩色电影实验或一些业余设备中，速度的或快或慢还是时有出现。

不同光源的使用造成非常不同的放映质量。在电弧光成为标准光源之前，放映机通常使用的光线，是加热石灰或类似物质造成的，这种被称为"灰光灯"的使用效果完全依赖加热所使用的燃料的质量和性质。燃料通常由煤气和氧气构成，或者是乙醚和氧气。人们也实验过电气石，但不久就放弃了，因为它产生的光线是孱弱的，还释放一种令人不快的气味。

从生产到放映

人们无从知晓整个默片时代各种类型的影片到底有多少部（也许永远都无从得知了）。但是比较确实的数字是大约十五万部，不超过二万到二万五千部影片被存留下来。随着电影生意的迅速发展，电影的拷贝迅速增长。1911年，丹麦的诺迪斯科公司（Nordisk）为奥古斯特·布洛姆（August Blom）《白奴贸易》第二部（*Den hvide slavehandel II*）复制了不少于二百六十份的拷贝在全世界范围内发行。另一方面，许多在发行商目录上的早期美国影片，看起来卖不了几个拷贝，在有些时候，甚至没有一个拷贝，因为没有市场需求。

由于从一开始电影就是国际间的生意，影片常常从一个国家船运到另一个国家，通常是不同的版本。拍电影时很可能就是两台肩并肩的摄影机一起工作，生成两个不同的底片。影片的题目也是以不同的语言标示的，运给其他国家放映商的有可能是拷贝，也有可能是复制的底片。有时候不同的字幕各提供一个画面，然后扩展到整个电影长度的各个拷贝之中，一些存留下来的影片只有这些"闪烁的字幕"或者甚至连什么字

幕都没有。有时候,为了适应不同国家观众的口味,影片会有不同的结尾。比如在东欧国家,他们的欣赏口味通常是"俄国式的"或者悲剧的结尾,而不是美国观众所期待的那种"大团圆"式的结尾。另外,给豪华剧院准备的是上色的拷贝,给要求不高的地方提供廉价的黑白拷贝,都是很正常的现象。最后,审查制度,无论是全国性的还是地方性的,常常在影片放映之前对影片进行裁剪和修订,许多美国影片,由于各州甚至各城市有不同的审查制度,结果存留下来了不同版本的影片。

影片的保存

早年的电影基本上是短命的,完成了商业放映之后,很少有人试图保存它们。1898 年波兰学者波莱斯洛·马图茨维斯基(Boleslaw Matuszewski)呼吁为电影影像建立永久的档案馆,居然无人理睬。一直到 1930 年代,第一批电影档案馆在一系列国家内建立起来,为后代保存存留下来的电影。然而,到那个时候为止,许多影片已经无可挽回地遗失了,有一些则是四处流散。目前的电影档案馆一共收藏有三万部默片的拷贝,但是缺乏足够的资源给这些影片进行分类,人们不知道其中到底有多少是同一个版本的拷贝复制,有些影片题目相同但是版本不同,它们之间到底有没有重大的区别? 随着被收集起来的影片的数量的不断增长,存留下来的影片的数量仍然少于拍摄好的影片总数的百分之二十。

同时,虽然重新被发现的影片量在增加,但有一个更棘手的问题,硝酸盐是易朽坏的基质,绝大多数默片(以及早期的有声片)都是印制其上的。赛璐珞硝酸盐不仅高度易燃,在某些情况下导致自燃,而且易于腐烂,在腐烂的过程中,承载影像的乳胶被损坏了。即使在非常好的保存条件下(指非常低的温度和合适的湿度),硝酸盐从被生产出来伊始就开始分解。在胶片散发出各种气体的过程中,尤其是亚硝酐(nitrous anhydride),这种气体和空气以及骨胶中的水结合之后,产生了亚硝酸

(nitrous acid)和硝酸。这些酸腐蚀了明胶上的银盐,之后就破坏影像及其支持物,直到最后整个胶片被溶解。

影片修复

硝酸盐胶片的分解速度可以被降低,但是不可能被停止。所以,电影档案馆都在致力于延长胶片的寿命,直到影像可以被转移到某种其他的支持物上。不幸的是,建基于赛璐珞的醋酸盐基质的转移本身,总是趋向于最终的腐烂,除非在理想的气候条件下保存。即便如此,与磁带相比,硝酸盐胶片要更稳定更受人青睐,因为磁带不仅也是易于腐烂,而且不适于复制原胶片上的影像特征。也许到将来的某个时候会证明,用数字技术保存胶片影像是可能的,但是至今尚未证实这是一种具有实践性的方案。

修复的目的是将活动影像最大程度地复制成与最初放映时接近的形式。但是所有的拷贝必定不会是完美无缺的。首先,它们必须从一个基质被转到另一个基质之上,其间,原初的质量是必定要被损耗的。其二,类似上色或者改变色调的彩色技术的复制是极其困难的,即使影片是拷贝在彩色胶片之上的,除了价格昂贵,从普遍的实际性来看也是不现实的。许多原本是彩色的影片,如果可能的话,现在也只能看到的是黑白的了。

想要欣赏默片就像当年的观众看到的那样的原初形态,几乎是不可能的。很少有机会能够看到最早的硝酸盐拷贝(随着现代防火管理条例的建立,这种可能性越来越少)。即便真能看到原初的拷贝,你也必须认识到,每一份拷贝都有它自身的独特的历史,而每一次放映,也都会因为不同的拷贝和不同的放映条件而不同。不同的放映机,不同的音乐,以及现场伴随的其他表演或者光线效果的缺失,意味着默片在今天的放映,只是粗略地接近于当年观众所看到的影像效果。

早期电影

罗伯特·皮尔森（Roberta Pearson）

电影存在的最初两个十年，发展非常之快。1895 年，电影只是某种新奇的小玩意，到了 1915 年，电影变成了一种成建制的工业。最早的影片，不过是活动快照，很少超过一分钟，大部分只是一个镜头。到 1905 年，电影通常长度在五到十分钟，已经使用场景和机位的转换，并且开始讲一个故事或者阐明一个主题。之后，到了 1910 年代早期，随着第一部"故事片"（feature-length film）的出现，渐渐地出现了一套新的、处理复杂叙事的成规。与此同时，电影的摄制和放映都使得电影本身变成了一项大型的生意。电影不再是夹杂在其他奇观（从歌唱表演到马戏表演一直到幻灯展示）中的一件小奇货了，相反，电影需要自己特别的放映场所，还有自己的生产商和流通公司，通常它们的基地是大城市，在大城市首先被卖出，然后分销给世界各地的影院。在 1910 年代的发展过程中，单一的最重要的影片供应基地不再是巴黎、伦敦或者纽约，而是洛杉矶—好莱坞。

这一时期的电影，从 1890 年代中期到 1910 年代中期，有时候被称作是"前好莱坞"（pre-Hollywood）电影，充分证明了第一次世界大战之后，以加利福尼亚为基地的美国电影工业逐渐取得了霸主地位。这个时期同样被称作是"前经典时期"（pre-classical），因为通常认为，稳固的、成套的"经典的"叙事成规，是 1920 年代开始在世界电影中扮演重要的角色。这些术语要谨慎使用，因为它们隐含了这样的意思：早年的电影只是好莱坞的前身，之后才有经典风格出现。事实上，盛行于早年的电影制作风格远没有被好莱坞或者各种经典模式所替代，甚至在美国，许

多影片还是以前好莱坞或者前经典的样式出现,他们的电影实践完全是非好莱坞的。当然,从 1906 年或 1907 年以后发生的一些电影发展可以被看成是那些变成好莱坞体系的基础,无论从电影形式还是从电影工业的方面来看。

为了服从本书的目的,我们把这个时期分成两个部分。第一个部分,从电影出现到 1906 年,我们简单地将其称作是早期电影;第二部分,从 1907 年到 1910 年代中期,我们把它看作是一个过渡时期,因为它在早期电影的独特模式和之后的电影之间建立了某种桥梁。宽泛地说,早期电影的特征在于使用相当直接的表演式的模式,非常多地援引了既有的摄影和戏剧的诸多成规。只是到了转换期,特殊的电影成规才真正得到发展,电影才获得了创造其特有的叙事幻象的种种手段。

工业

很多国家都宣称是电影的发明者,但是电影,就像诸多其他技术创新一样,并没有一个确切的原发时刻,也不能将它的诞生归功于某个具体的国家或者具体的个人。事实上,人们可以将电影的源头一直追溯到诸多不同的源头,比如 16 世纪意大利对针孔照相机(camera obscura)的各种实验,各种 19 世纪早期的光学玩具,一系列视像再现(visual representation)的实践,比如透视缩影(diorama)和全景画(panoramas)。在 19 世纪的最后十年中,把连续的活动影像投射到屏幕上的努力加剧了,若干国家的发明家们或者企业家们都"首次"将活动影像向讶异不堪的公众展示:美国有爱迪生,法国有卢米埃尔兄弟,德国有马克斯·斯科拉德诺斯基(Max Skladanowsky),英国有威廉·佛理斯-格林(William Friese-Greene)。他们中没有一个人可以被称作是电影媒介(the film medium)的原初创始人,然而,因为只是各种技术环境在这一特殊时刻的有利联结才使得这样一种"发明"变得可能:摄影技术得到完善;赛璐珞的发明,这是第一个既有耐久性又足够柔软,可以打上孔在放映机上滚动穿越的

材料，以及应用在放映机设计上的各种精密的工程技术和仪器设备。

尽管电影风格和技术是国际化的，毕竟只有美国和少数一些欧洲国家获得了电影生产、发行和放映的主导权。最初，法国的电影制作被认为是最重要的，当然这是在从国内和国际的市场主导性方面来说的，如果从风格创新领域来讲的话，法国和英国美国的竞争相当激烈。卢米埃尔兄弟显然是最重要的，他们是最为经常（虽然不一定是最精确地）被认为是第一个将活动影像播放给买票的观众看的。奥古斯特·卢米埃尔（Auguste）和路易·卢米埃尔（Louis）拥有一家摄影器材厂，他们在业余时间设计一种摄影机，他们将其称为电影摄影放映机（Cinématographe）。1895年3月22日，在法国"全国工业促进会"（Société d'Encouragement à l'Industrie Nationale）的会议上，他们的电影摄影放映机得到首次展示。继这次令人尊重的首次亮相之后，卢米埃尔兄弟继续将他们的电影摄影放映机当作科学仪器在公共场合展示，在一次学术团体的摄影会议上又得到了展示。然而，在1895年12月，他们组织了一次最著名也是最有影响的展示：在巴黎的大咖啡馆（Grand Café）将十部影片放映给一群付钱的观众看。

确定电影的首次放映的日期，要看"放映"（exhibition）是意味着私人行为还是为付钱观众的公共行为，是在吉尼特连续影像放映机（Kinetoscope）中观看的，还是在屏幕上观看的。给出了这些参数，从1893年爱迪生完善其吉尼特连续影像放映机到1895年12月卢米埃尔兄弟在Grand Café的展示，都可以看作是电影首次放映的日期。

卢米埃尔兄弟甚至都不是将活动影像投射到屏幕上给付钱观众观看的"第一人"，这个荣耀可能要归给德国人马克斯·斯科拉德诺斯基，在卢米埃尔用电影摄影放映机放映的两个月前，他在柏林做了同样的事情。虽然被竞争者"抢先获得"了首次放映的机会，但是卢氏兄弟商业上的机敏和市场营销技术使得他们很快就在全欧洲乃至美国为大家所知晓，以保障他们在电影史上的地位。卢氏的电影摄影放映机具有两种技术上的优势，无论在生产和放映上，它都比竞争对手具有诸多优势。它

的轻便性——和几百磅重的爱迪生的吉尼特摄影机相比,它只有区区十六磅;它既可以做摄影机,又是放映机,同时还可以冲洗胶卷;它不依赖电源,用的是手动曲柄动力和石灰灯照明,所有这些都使它变得极其便携,具有很强的适应性。在卢氏兄弟首次在美国的六个月的推广活动中,二十一个摄影师或者放映师在全美巡回,在各种马戏屋里展示他们的 Cinématographe,将他们最重要的竞争对手,爱迪生的吉尼特摄影机击垮了。

卢氏兄弟的 Cinématographe 主要展示的是纪录性质的材料,在法国建立了首要的地位。但是他们的同胞乔治·梅里爱却成了早期电影时期引领世界虚构影片制作的人物。梅里爱是从一个魔术师起家的,在巴黎的罗伯特-侯鼎剧院(Robert-Houdin)演出的时候,他经常使用各种幻灯技术。在看了卢米埃尔兄弟的影片之后,梅里爱马上意识到这种新媒介的潜力,虽然他从他更为乡下人的科学视野出发。梅里爱的星电影公司(Star Film Company)于 1896 年开始生产影片,到 1897 年春天,他在巴黎之外的蒙特勒伊(Montreuil)开设了一家电影制片厂。在 1896 年和 1912 年之间生产了几百部影片,1902 年在伦敦、巴塞罗那和柏林开设了办事处,1903 年在纽约也开设了办事处,梅里爱几乎将卢米埃尔兄弟赶出电影生意圈。然而,到了 1908 年,当电影出现转折,影院开始提供不同的娱乐的时候,梅里爱的影响力开始变小,到 1911 年只有梅里爱的兄弟加斯顿·梅里爱(Gaston)在得克萨斯电影片场制作的西部片还有一些市场。最终,竞争对手迫使梅里爱的公司于 1913 年破产。

在诸多竞争对手中,最重要的是百代公司,它远远胜出了梅里爱和卢米埃尔兄弟。它变成早期电影时期最重要的法国电影制作公司之一,法国占据早期电影市场的霸主地位,百代居功至伟。百代公司(Pathé-Frères)由查尔斯·百代(Charles Pathé)于 1896 年成立,查尔斯信奉的是要不断获取和扩张的侵略性政策。早在 1902 年,它就获得了卢米埃尔兄弟的专利,第一次世界大战之前,它吞并了梅里爱的电影公司。百代同样也拓展海外业务,开发被其他发行商所忽视的市场,在许多第三世

界国家,百代实际上就是电影的代名词。在欧洲许多国家,百代成立了电影制作子公司,比如,在西班牙有西班牙影业(Hispano Film),在俄国有百代俄国(Pathé-Russe),在意大利有意大利艺术电影(d'Arte Italiano),在英国有百代不列颠(Pathé-Britannia)。到1908年,百代在美国市场投放的电影总数是本土制作者投放的两倍。尽管法国在最初占领了电影市场的鳌头,重要的美国公司,比如爱迪生制造公司(Edison Manufacturing Company)、美国妙透镜公司(American Mutoscope and Biograph Company)(1909年之后就只是比沃格拉夫公司了),以及美国维太格拉夫公司(Vitagraph Company of America)(所有的公司都建立于1890年代后期),都已经为他们国家未来主导世界电影打下了坚实的基础。

电影的"发明"通常与托马斯·阿尔瓦·爱迪生的名字联系在一起,但是,按照当代工业实践来看,爱迪生的电影机器实际上是由一个技术员团队在他的新泽西西奥兰治的实验室中生产出来的,这个团队由一个叫威廉·肯尼迪·劳里·迪克森(William Kennedy Laurie Dickson)的英国人领衔。迪克森和他的助手们从1889年开始研制电影机器,到1893年他们生产出了吉尼特摄影机(Kinetograph),一个作业良好但是笨重无比的照相机,还生产出了吉尼特连续影像放映机(Kinetoscope),通过一个针眼大小的孔,去观看四十到五十英尺的连续移动胶片在一盏电灯和一个快门前移动之后的影像效果。他们还建立了第一个电影制片厂,配合吉尼特摄影机的身量、体重及其不易移动性。这个制片厂其实是一个小屋,看起来很像一种警车,所以被人戏称为"黑玛丽亚"(Black Maria)。在这个原始的片场中,出现了最早的美国电影演员,他们大部分都是歌舞杂耍演员,从附近的纽约来到西奥兰治拍电影。这些影片长度从十五秒到一分钟不等,只是简单地复制了各种舞台上的表演动作,或舞蹈,或摆各种姿式,其中有著名的肚皮舞表演者小埃及(Little Egypt),还有尤金·山道(Eugen Sandow)表演的壮汉的姿态。

和卢米埃尔兄弟相比,爱迪生在电影史上的重要地位主要来自于市

场营销而不是技术天赋。他的公司是第一个将电影机器用于商业用途的,虽然他的机器设计只适宜于一个人观看而不是群体观看。爱迪生对吉尼特摄影机和吉尼特连续影像放映机有完全的掌控权,马上着手它们的商业开发,签署各种生意合同,在全国各地都建立了吉尼特连续影像放映机的专门店。第一个专门店,1894 年 4 月在纽约开张,在一间租用的临街屋子中,开出了一个播放不同影片的专门店,该门店拥有十台机器。当爱迪生在黑玛丽亚拍下了著名拳击手吉姆·科比特(Jim Corbett)六回合战胜皮特·科特尼(Pete Courtney)的影像之后,这个新鲜玩意儿的知名度获得了大大的提升。这部影片使爱迪生的机器闻名全美国,同时也吸引了女性观众,据报道在 Kinetoscope 专门店门口排起了长队,她们只是想在这个针孔般大小的孔眼中一睹几乎一丝不挂的绅士吉姆的身体。不久,其他专门店纷纷开张,Kinetoscope 也成为夏季消遣公园中具有特色的诱惑物。

一直到了 1896 年春天,爱迪生的公司只是专心为它的吉尼特连续影像放映机拍摄影片,但是,随着吉尼特连续影像放映机专门店新奇感的过去,随着吉尼特连续影像放映机的滞销,爱迪生不再忠心耿耿于只适合个体观看的机器。他获得了一种放映机的专利,核心技术由托马斯·阿马特(Thomas Armat)和弗朗西斯·詹金斯(C. Francis Jenkins)设计,由于缺乏资金,他们的发明无法用于商业开发。他们的发明就是"维太"放映机(Vitascope),可以将影像放映在屏幕之上,在做广告宣传的时候是以爱迪生的名义进行的,1896 年 4 月在纽约举行了维太放映机的首次放映活动,一共放映了六部影片,五部是由爱迪生公司摄制的,另外一部是由英国人 R·W·保罗(R. W. Paul)摄制的《多弗海的惊涛》(Rough Sea at Dover)。这些短小的影片,四十英尺长,二十秒钟长,被头尾黏合起来成为一个圆圈,使得每部影片都可以重复放映六次。电影纯然的新奇性,而不是它们的内容或者故事,对最初的电影观众来说就是最具有诱惑的。之后一年之内,几百台维太放映机在全美的不同地方放映着各式各样的电影。

爱迪生在早期电影时期主要有两个竞争对手,1898年,两个之前从事杂耍表演的演员詹姆斯·斯图尔特·布莱克顿(James Stuart Blackton)和阿尔伯特·史密斯(Albert Smith)成立了美国维太格拉夫公司(Vitagraph Company of America),并开始拍摄电影,和他们自己的杂耍表演一同展示给观众。同年,美西战争爆发,电影这种新型的活动影响和知名度显著增加了,与便士报以及带插图的各种流行周刊相比,电影更加生动地将战争事态带到了观众眼前。布莱克顿和史密斯立即利用了这种形式的优势,在纽约的屋顶摄影棚(rooftop studio)拍摄影片,意在搬演发生在古巴的事件。到1900年就证明他们的商业冒险是成功的,这对伙伴把他们的第一批按目录供应的影片卖给了其他的电影放映商,使美国维太格拉夫公司成为美国主要的电影制作公司之一。这个时期,另一个重要的制片厂是美国妙透镜公司(American Mutoscope and Biograph Company),现在大家还知道这个公司,主要是因为在1908年到1913年期间,该公司雇佣了D·W·格里菲斯为他们工作。这个公司成立于1895年,起初是配合妙透镜放映机(Mutoscope)生产翻页卡(flipcard)的。当W·K·L·迪克森离开爱迪生加入比沃格拉夫公司之后,公司用他的专长开发了一种新的专利产品放映机和维他放映机展开竞争。这部放映机显然产生了更好的放映效果,比任何其他机器都更少闪烁,很快就取代了卢米埃尔兄弟成为爱迪生的主要竞争对手。1897年比沃格拉夫公司也开始生产电影,但是爱迪生有效地将比沃格拉夫公司排除在市场之外,爱迪生使它们深陷诉讼之中,一直到1902年都未解决。

世纪之交,英国也成了世界上第三个重要的电影生产国。爱迪生的吉尼特连续影像放映机1894年10月第一次在英国展示。爱迪生犯了一个太不像爱迪生的错误,居然没有在海外将他的专利保护起来,英国人R·W·保罗(R. W. Paul)合法地拷贝了爱迪生的未受专利保护的观影机器,并在伦敦厄尔街(Earl's Court)的展示大厅里安装了十五台仿制的吉尼特连续影像放映机。1899年爱迪生为了保护他自己的利益,停

止向保罗提供影片,但为时已晚,保罗以自己开始制作影片作为回应。1899年,保罗与伯特·阿克里斯(Birt Acres)联手,后者提供必要的技术技能,保罗在北伦敦开设了英国第一家制片厂。另一个重要的早期英国电影人,塞西尔·希普沃斯(Cecil Hepworth)于1900年在他的伦敦后花园(back garden)也建立了一个制片厂。到1902年,布莱顿(Brighton)也成为英国电影制作的一个重要中心,两个"布莱顿学派"(Brighton School)的核心人物乔治·阿尔伯特·史密斯(George Albert Smith)和詹姆斯·威廉姆森(James Williamson)各自开设了一个电影制片厂。

此时,生产、发行和放映与之后在电影的过渡时期(transitional period)出现的形态截然不同。电影工业至此尚未获得大型资本主义企业所具有的专业化水准和劳动分工特征。生产、发行和放映都完全排外地保留在电影制造商的手中。卢米埃尔公司只是派出摄影师用适应性很强的Cinématographe去拍摄、冲洗和放映,而美国制片厂诸如爱迪生和比沃格拉夫也是通常给杂耍屋(vaudeville house)提供一台放映机一些胶片甚至配备一个放映员,这些杂耍屋就构成了最早的电影放映场所。哪怕在美国、英国和德国很快出现了独立的巡回放映人,真正意义上的电影发行还是不存在。制作人是给他们出售影片,而不是出租影片,这种实践本身阻碍了永久放映场所的出现,这种状况一直持续到电影历史的第二个十年。

与具有严格分工和流水作业的典型的好莱坞片厂的做法相反,这个时期的电影生产是没有等级的,也缺乏真正意义上的合作。埃德温·S·鲍特(Edwin S. Porter)可以算得上是早期电影时期最重要的"导演"之一,他最初被雇为放映员,后来也成为独立的放映人。1900年鲍特加入了爱迪生的公司,起初是技工,后来成为制作主任。鲍特也只有一个名义上的位置,他实际上控制了电影拍摄和剪辑等技术方面的工作,其他爱迪生公司的富有剧场经验的雇员负责指导演员演出和场面调度。其他的美国片场看来也是同样的安排。维太格拉夫公司,詹姆斯·斯图尔特·布莱克顿和埃尔伯特·史密斯轮流干着摄影机前后的工作,一个

人表演的话,另一个人就掌机,下一部影片拍摄时,他们再对换角色。类似地,英国的布莱顿学派的成员也都各自拥有他们自己的制作公司,而他们自己要发挥摄影师的作用。乔治·梅里爱也拥有自己的公司,几乎将所有职能全都开发殆尽,从手摇摄影机,撰写剧本,场景和服装设计到特技效果的设计,甚至常常出演角色。第一个真正的"导演",按照现代意义来说,负责影片拍摄的各个方面,可能由比沃格拉夫公司于1903年推出。不断增长的故事影片的拍摄,要求一个人能够对整部影片的叙事发展和单个镜头之间的关系负责。

风格

电影导演的兴起说明,电影文本的变化通常伴随的是电影制作过程的变化。但是,最早的电影到底看起来像什么呢?一般而言,直到1907年,电影人最关注的还是单个影像的摄制,保留了镜头前的(pro-filmic)事件空间方面的特征(发生在摄影机之前的场景),它们并没有任何电影式的介入(cinematic intervention),没有创造任何时间关系或者故事的因果关系。他们将摄影机放在离动作发生足够远的地方,以便于展现人的身体活动的完整过程,同时给人的头部以上和脚部以下都留下了足够的空间。摄影机的位置通常是固定不变的,尤其是外景,偶然会有一些重新的构图以适应动作的变化,诸如剪辑或者灯光这样的电影式的介入是很不常见的。这种大全景(long-shot)风格通常被指涉为某种舞台场景拍摄法(tableau shot)或者叫做台口标准拍摄法(proscenium arch shot),后面这种正式的称谓来自于戏剧观看场景:它的视角与坐在剧院前排中央的观众的视角极其相似。因为这个缘故,1907年前的影片经常被批评更像戏剧而不是电影,虽然舞台场景拍摄法在诸如明信片和立体照片(stereograph)等其他阶段的媒介中也非常常见,但是早期电影人从这些媒介和其他视觉文本中获得的灵感和从戏剧舞台获得的是一样多的。

早期电影人由于只关注单个镜头的拍摄,他们显然对镜头之间的联

系没有兴趣,他们并没有什么前一个镜头和后一个镜头之间联系的详尽成规,以便于建构某种连续的线性叙事,也并不试图保持观众对时间和空间的注意力。当然,还是有一些多景别影片出现在这一阶段,虽然1902年之前是非常罕见的。事实上,我们可以将这个阶段分成两个阶段:从1894年到1902/1903年,大部分影片是由单镜头一气呵成的,就是我们今日所说的纪录片吧,根据法语的用法,纪录片意味着某种确实性(actualities);从1903年到1907年,多景别的虚构影片逐渐占到主流地位,这些影片已经有了简单的叙事结构,镜头与镜头之间已经有了时间关系以及因果关系。

1894至1907年间的许多影片,在现代的视角来看是非常奇怪的,因为早期电影人对他们的叙事形式具有相当的自我意识,给观者放映他们的影片时,他们好像在集市上兜售商品般叫卖着,并不想通过种种电影成规隐去他们的自我在场,而这是他们的后继者努力想达到的效果。不像现实主义小说或者好莱坞电影的全知叙述者,早期影片将叙事严格限制在单一视点之中。正因为如此,早期电影所唤起的观众和银幕之间的关系是相当不同的,观者更多地把电影当作是视觉上与众不同的景观,而不是故事的讲述者。这个时期的影片强调壮观的场面是显而易见的,以至于大部分学者都接受汤姆·冈宁(Tom Gunning)将早期电影和转换期的电影区分为"吸引力电影"和"作为叙事集成的电影"的说法(Gunning, 1986)。在"吸引力电影"中,观者不是经由对电影成规的解释来获得意义的,而是经由事先掌握镜头前的时间的相关信息:比如空间的连贯性;一个可以辨认出开头和结尾的事件的统一体;以及有关主题的知识。在电影的过渡时期,电影开始要求观众获得某种将片段整合成故事的能力,当然这种能力是建基于对电影成规的了解和认识的。

1894—1902/1903

这个时期两支最为重要的法国电影制作力量就是卢米埃尔兄弟和

梅里爱,他们提供了单镜头影片的文本成规的范例。或许,最著名的影片要数 1895 年 12 月放映的卢米埃尔的影片《火车进站》(*L'Arrivé d'un en gare de la Ciotat*),这部影片的放映时间为五十秒左右。一个固定机位固定镜头的摄影机展示了一列火车驶入车站,乘客下车,影片持续到大部分乘客走出画面为止。一个无法证实的传闻坚持认为,电影中猛冲过来的火车吓坏了观众,他们甚至钻到座位底下以保护自己。另一部卢米埃尔的影片,《工厂大门》(*Sortie d'usine*),并不具备吓人的观看效果。和眼睛等高的摄影机视点,放置在离动作发生足够远的地方,不但展示了工人们的全身,而且还可以看到一扇高大的有点像车库那样的工厂大门,工人们从大门中走出,观众能够看见,随着大门的开启,工人们鱼贯而出,他们分散地从镜头两边走开。当工人们离开之后,影片也就粗陋地结束了。当代评论认为,这两部影片以及卢米埃尔的其他影片,吸引观众的地方并非是通过描述什么令人兴奋的事件,反而是一些伴随的细节,这些细节很容易为现代观众所忽略。比如,婴孩吃早饭时背景中温柔摇曳着的树叶;小船离开港口时波光粼粼的水面。最初的电影观众并不要求被讲述故事,而是从仅仅是被记录和复制的生命体或者非生命体的运动中发现无限的迷恋式的感受。

当然,卢米埃尔兄弟在 Cinématographe 的首次放映活动中也播放了一个类似故事影片一样的短片:《水浇园丁》(*L'Arroseur arrosé*),与大部分卢米埃尔的影片不同,《水浇园丁》甚至描述了摄影机不在场的事件。这部著名的影片所安置的动作是专门为电影的。园丁在给一片草地浇水,一个男孩踩住了水管,水断了,园丁充满疑惑地看着出水口,男孩把脚从水管上挪开,水管突然又开始喷水,水浇到了园丁身上,园丁追男孩,抓住男孩,打男孩的屁股。影片在固定的机位上拍摄,采用的是那个时期标准的舞台场景拍摄法。动作中的一个关键点,那个男孩试图逃脱园丁的追逐,出了画面,园丁也跟了出去,径直让银幕留出了两秒钟的空白。现代电影人也许会摇摄以跟随出画的人物,或者直接切到出画的动作上面。但是卢米埃尔一样也没有做,这个标志性例子,说明

维持镜头前的事件的空间要比展现故事的因果关系或者时间关系更具有优先性。

和卢米埃尔不同,乔治·梅里爱总是在他的片厂内拍摄,为摄影机而设置的动作,在他的影片中所看到的通常是"真实生活"中不会发生的异想天开的事件。虽然梅里爱所有的影片都遵循标准的舞台场景拍摄法,影片中还是充满了魔术般的出场和消失,这种效果是通过"停止动作"(stop action)而获得的,即摄影机停止工作,让演员进入或走出拍摄画面,然后再开机拍摄,这样就造成了一个幻觉,人物好像自然地消失或者出现了。梅里爱的影片在学者们讨论早期电影的戏剧性质(theatricality)方面占有非常重要的地位。学者们一度认为这种停止动作的效果是无需剪辑的,于是就得出结论说梅里爱的影片无非就是"电影戏剧"(filmed theatre),待检查当年的负片之后发现,那种替代的效果,事实上是由胶片之间的黏接或者剪辑所产生的。梅里爱也通过一个镜头与另一个镜头之间的叠加来控制影像,他的许多影片再现空间的方式更多地让人想起的是19世纪发展起来的摄影技术装置而不是戏剧舞台。诸如《一个人的乐队》(L'Homme orchestre;1900)或者《管弦乐队队员》(Le Mélomane;1903)等影片,充分展示了对单个影像的电影式的操控,就是通过一个镜头叠加另一个镜头所获得的。

尽管对镜头前的空间实行了电影式的操控,梅里爱的影片从很多方面看还是具有过度的剧院性,他的故事呈现好像是舞台上的表演,这是1907年前的影片的一个共同特征。摄影机不但复制了舞台台口的视点,而且表演动作的发生区域被安置在介于一张画上去的布景片和"舞台"前沿之间的非常浅的空间之内,人物从两翼或者地板门(traps)进出。1907年,梅里爱在一篇文章中吹嘘他的片厂的拍摄区是如何复制戏剧舞台的,"几乎按照剧院中的舞台来建设,适合各种地板门(trapdoors)、布景槽(scenery slots)和各种垂直支撑物(uprights)。"

许多年中,电影理论家通常将卢米埃尔和梅里爱的影片看作是纪录片和虚构影片分野的最初时刻,卢米埃尔总是拍摄"真实的"事件,而梅

里爱总是拍摄舞台事件。这样的区分已经不再属于当代的理论话语,因为许多前1907年影片事实上混合了我们今天所说的"纪录片"材料和"虚构影片"的材料,前者通常被看作是独立存在于电影人之外的事件和对象,而后者则是特别为摄影机而制造的事件或者对象。我们用一个早期电影阶段罕见的多镜头影片来做例子,爱迪生的《带奥本监狱全景的查尔高兹处决秀》(The Execution of Czolgosz with Panorama of Auburn Prison; Edison; 1901),这部影片其实是四个自我独立的单个镜头的汇编。影片讲的是威廉·麦克金利(William McKinley)总统的暗杀者被处决的事情,头两个镜头是监狱的外景,第三个镜头是由演员扮演的在监狱中的被诅咒的刺杀者,第四个镜头则搬演了刺杀者被处以电刑的情景。这一类影片,非常有助于我们讨论早期影片的类型,但是从主题的相似性,而不是从虚构和纪录的分野的视角进入。

世纪之交的许多影片反映了那个时期的人们有多么迷恋旅行和交通。由卢米埃尔所创立的火车影片实际上变成了一种文类。每个制片厂都会发布各自版本的火车影片,有时候在一个固定不变机位上拍摄一辆行进中的火车,有时候直接将摄影机架设在火车面前,有时候摄影机深入到火车内部来拍摄旅行镜头,因为穿越空间的运动幻觉看起来深深地打动了早年的观众。火车文类与旅行纪录片有联系,影片拍摄的要么是异域风情的,要么是喜闻乐见的,通常是当年流行的明信片或者立体照片题材的活动版。一些公共事件,比如游行集会,世界性的集市,甚至葬礼,都为早期摄影师提供了丰富的素材。旅行纪录片和公共事件影片包含了自足的、单个的镜头,但是制片人在将它们联结起来销售的时候显然是有播放顺序建议的,这样,放映者就可以放映同一事件的各个不同的镜头,给观者以更完全和多样的有关这一事件的景象。早期电影人也常常复制当时流行的娱乐节目,比如歌舞杂耍表演和拳击赛,摄影机显然比较容易将这些活动搬上银幕。1894年第一部吉尼特连续影像放映机中看到的影片,拍摄的就是歌舞杂耍,其中包括柔术杂技、各种动物、舞蹈者,还有"野牛比尔的西部"(Buffalo Bill' Wild West)的表演秀

节目。这类影片最初还是以单个镜头出售的,但是放映商会有意识地将它们整合成适宜一个晚上观看的一档娱乐节目。到 1897 年,流行的拳击赛影片可以持续一个小时之久。当年最流行的其他早期文类也在电影中得到了反映,耶稣受难影片演的是基督的生活,通常拍摄的是剧院的演出。将各个剧中的关键事件的镜头汇编在一起,也常常会超过一个小时。第三类影片通常是单镜头的迷你叙事,绝大部分具有幽默的性质。一些是笑料影片,像卢米埃尔的《水浇园丁》那样,其中喜剧动作发生在一个镜头前的事件之中。爱迪生 1891 年的影片《马背上的私奔》(*Elopement by Horseback*;Edison;1891)就是这样的影片,一个年轻人为了和他的心上人私奔,不得不与未来岳丈摔跤比赛。其他一些影片就把幽默集中在特殊效果或者特技之上,比如停止动作,叠加运动,或者是倒转运动等等。最著名的要数梅里爱的影片,当然这类形式还可以在鲍特为爱迪生公司拍摄的影片中,以及英国的布莱顿学派的电影人拍摄的一些影片之中看到。这些影片变得越来越复杂,有些已经不再是单镜头了。在威廉姆森的《大吞咽》(*The Big Swallow*;Williamson;1901)中,第一个镜头显示的是一个摄影师将要拍摄一个过路人,第二个镜头通过摄影机复制了摄影者的视点,随着过路人越来越趋近于摄影机,他的头变得越来越大。这个男人张开他的嘴,影片切到下一个镜头,摄影师和他的摄影机坠入了一个黑暗的太虚之中。影片结束在过路人满足地大嚼其嘴地离开了。

1902/3—1907

在这一个阶段,多镜头影片已经不再是例外,而变成常规了,电影人已经不再将单镜头当作一个自足的意义单位处理,而是考虑如何将一个镜头和另一个镜头联系起来。当然,电影人更多地是用一些连续的镜头去凸显精彩的动作,而不是建构一种线性的叙事因果关系或者显著的时空关系。为了达到所谓的"吸引力电影"的效果,剪辑通常想要提升视觉

的快感而不是细致的叙事发展。

这个时期有一种令人感到奇怪的剪辑方式，就是动作的重叠，这大概是源于电影人既要保留镜头前的空间又要强调重要的动作这样的愿望，基本上这个动作就会被两次显现。乔治·梅里爱的《月球旅行记》大概是 1902 年最著名的影片了，飞船登月展现了两次，第一次是从"太空"的视角展现的，飞船击中月球人的眼部，他的表情从露齿而笑到愁眉苦脸。第二个镜头是从"月球表面"的视角拍摄的，飞船再次登月。这类展现同一事件的两个镜头，会让现代观众感到疑惑。这种动作的重复同样可以在一部叫做 How They Do Things on the Bowery 的美国影片中看到，这是由埃德温·S·鲍特为爱迪生制造公司拍摄的影片。一个激怒的侍者将一个没有付账的顾客赶出大门。内景中展现的是侍者将顾客赶出去，紧随其后的是被猛掷出去的手提箱。在接下来的外景中，顾客从饭店出来，后面紧跟着被扔出来的手提箱。1904 年比沃格拉夫公司所拍摄的《寡妇孤男》(The Widow and the Only Man) 不再是内景外景的重复，而是以更近的镜头第二次展现同一事件。第一个镜头中，女人接受了求婚者的鲜花，非常享受地闻了闻花香，第二个镜头，并非接续第一个镜头的动作的顺接(match cut)，就像如今的电影成规中所做的那样，一个更近的镜头重复了刚才的动作。

当动作重叠成为一种镜头与镜头之间相连接的通用手段之后，电影人在这个时期也开始尝试其他建立时间和空间关系的手段。我们可以从《月球旅行记》中找到一个这样的例子：无畏的法国探险者遭遇了不友好的外星人（他们实在跟那个时期法国人在他们殖民地遭遇的"充满敌意的土生土长者"长得很相像），探险者们逃到了他们的飞船上匆匆忙忙地回到安全的地球上去了。从月球降落到地球，一共用了四个镜头。第一个，飞船离开月球，从画面的底部出画；第二个，飞船从画面的上沿向画面的底部运动；第三个，飞船从画面的顶部掉到了水中；第四个，飞船从水面运动到海床。这种连续段落与如今的电影很相像，以飞船的运动运动方向的连续性作为线索，一个对象物或者人物在同一个方向中连续

运动,一个镜头接一个镜头,连续的运动为建立镜头之间的时空关系而服务。但是,今天的电影人可能会一个镜头接一个地硬切,而梅里爱在镜头之间用的是溶的手段,从现在来看,这就是时间的省略。从这个角度看,这个段落同样会使现在的观者感到疑惑。

事实上,在这个时期,用溶的方法连接镜头并非异乎寻常,我们可以在赫普沃斯的《爱丽丝漫游仙境》(Alice in Wonderland;Hepworth;1903)看到类似的例子。然而,另一个英国电影人詹姆斯·威廉姆森,布莱顿学派的成员之一,在1901年拍摄的两部影片《抓贼》(Stop Thief!)和《火灾》(Fire!)中都是用切的手法将不同的镜头连接起来的。《住手》展示的是一群人追逐一个从肉商那里偷了一大块肉的流浪汉。镜头之间联系的动机是人物之间的对角线运动。画面中小偷的追逐者从小偷的背后入画,然后从摄影机前面经过,出画。从摄影机一直等到最后一个人物出画保持这个场景不变这一事实可以看出,人物运动是如何构成剪辑的动机的。电影人发现这种剪辑手法非常有效,以至于促成了完整的追逐片类型的出现,比如1904年比沃格拉夫公司的《征婚广告》(Personal;Biogragh;1904),其中准新娘们追逐着一个有钱的法国男人。许多影片还将追逐段落和整个叙事结合在一起,就像著名的"第一部"西部片《火车大劫案》中所展示的那样,在影片的第二部分中,一组镜头展现的是民团奋力地追逐匪徒们。

在《火灾》中,威廉姆森使用了和《抓贼》中类似的剪辑策略,一个警察在镜头一和镜头二之间的运动,救火车在镜头二和镜头三之间的运动建立了时空关系。但是到了影片的第四和第五个镜头处,别的电影人有可能会使用动作叠加(overlapping action)剪辑法,而威廉姆森却尝试用切的方式,与现在被称作是"顺接"(match cut)的剪辑法极其相像。第四个镜头是内景,显示的是救火员从窗户进入一间燃烧中的房子抢救居民。镜头五是一个燃烧的房子的外景,镜头从救火员和被抢救的受害者出现在窗户处开始。虽然,从现在的角度来看,镜头之间的连续性是"不完美的",但其创新性是显而易见的。1902年鲍特的《一个美国消防员

的生活》(Life of an American Fireman)毫无疑问受到《火灾》的影响,鲍特仍然使用叠加动作,以显示营救工作的完整性,开始是内景,之后是外景。然而,一年之后,威廉姆森的同胞 G·A·史密斯(G. A. Smith)也创造了一种"不完美的"顺接。他的影片《病猫》(The Sick Kitten),从两个孩子给猫喂药的远景,切换到小猫舔调羹的近景。

在这个阶段,电影人也尝试打破镜头前的事件的空间,基本的目的是通过更近的动作拍摄以提升观者的视觉愉悦,而并非追求叙事的完整性而强调细节。《火车大劫案》中有一个逍遥法外的歹徒巴恩斯(Barnes)的中景,他拿着左轮手枪直接向摄影机射击,在本片的现代版本中,这个镜头通常作为该影片的结尾。然而在爱迪生的影片目录中,却告诉放映者这个镜头既可以作为影片的开始也可以当作结尾。这种并无叙事特性的镜头变得相当常见,比如在英国电影《袭击》(Raid on a Coiner's Den;Alfred Collins; 1904)中,三只手从不同的角度进入一个特写的画面是这部影片的开始,一只手握了一把枪,一只手拿了一副手铐,还有一只手正紧握成拳头。在鲍特的单镜头影片《拍摄女骗子》(Photographing a Female Crook)中,摄影机向一个女人的脸越靠越近,她的脸都变形了,这种移动摄影方法避免了警察局那种准确的脸部照片的效果。

哪怕是那些接近虚构影片中人物视点的镜头,现在通常被用来表达人物思想和情感的外化,在那个时代仍然更多地是提供视觉上的愉悦而不是叙事信息。在另一个具有创新精神的布莱顿学派的电影人的作品《奶奶的老花镜》(Grandma's Reading Glasses; G. A. Smith; Warwick Trading Company; 1900)中,一个小男孩透过他奶奶的老花镜看到了各种各样的东西,一只手表,一只金丝雀,一只小猫,从影片中可以看出用的是介入式的特写拍摄。在《快乐的鞋店售货员》(The Gay Shoe Clerk;Edison/Porter; 1903)一片中,一个鞋店的男售货员与他的女顾客调情。当她以逗弄的方式撩起她的裙子的时候,一个接近于他的视点的她的脚踝的镜头出现了,这种特写式的主观介入不但是"吸引力电影"提供的视觉快感的一个例证,也是早期电影对女性身体进行窥视式对待的例证。

尽管事实上它们最初的目的不在于叙事发展,这些镜头对这部影片中人物的作用使它们与《火车大劫案》以及《袭击》中完全没有动机的较近的视点区别开来。

1907年前"吸引力电影"的剪辑策略主要是为提升视觉快感,而不是为了展开一个连贯的线性的叙事。但是,大部分这样的电影确实也讲了简单的故事,观众无疑既吸取了叙事,同时也获得了视觉快感。尽管缺乏内在的策略去建构时空关系和线性叙事,最初的观众显然懂得这些电影,哪怕现代观众会觉得它们是不连贯的。这是因为"吸引力电影"的各种影片,是很大程度上依靠观众对其他文本知识的了解的,当年的影片对那些文本都有直接或间接的援引。早期的电影人确实在学习如何在新的媒介中制造意义,但他们并非在真空中工作。电影深深地植根于那个时代丰富的流行文化之中,在她的婴儿时期很大程度上援引了那个时代其他流行娱乐中的叙事和视觉成规。1907年之前的电影通常被指责为"非电影的"(non-cinematic)和过分戏剧化的,而事实上梅里爱受各种非戏剧实践的影响是很重的。对于短于一分钟的影片来说,大部分长篇戏剧提供的是不适合电影的模式,只有到了早期电影的过渡时期影片变得更长的时候,戏剧才成为一个非常重要的灵感来源。正如爱迪生最初的Kinetoscope影片所说明的那样,各种形态的歌舞杂耍,虽然没有互相有联系的动作和行为,虽然缺乏故事发展的考虑,但却构成了早期电影的重要材料来源。早期电影人依靠诸如通俗情节剧和儿童音乐剧(更多强调视觉效果而不是对话),幻灯,各种戏剧,政治卡通和报纸以及歌曲字幕幻灯等媒介。

幻灯,早期的幻灯放映机通常用煤油灯(Kerosene)来照明,给电影产生了特别重要的影响。因为幻灯的各种实践允许"活动图片"的放映,给时间和空间的电影表征建立了一个先例。巡回放映商所使用的幻灯机通常用把手和滑轮装置,以使特别制造的幻灯片产生运动(的感觉)。长长的幻灯片缓慢地被拉过片盒,产生了类似电影中摇摄镜头的效果。幻灯机里面有两个片盒,这样就允许放映者通过迅速替换幻灯片而产生

溶的效果。两个幻灯片盒的使用，也允许"剪辑"，放映者可以从一个远景切换到特写，外景切换到内景，从人物切换到他们所看到的东西。事实上，《奶奶的老花镜》是从一个幻灯片改变而来的。诸如Americans Burton Holmes和John Stoddard等幻灯巡回放映商，给火车和旅行纪录片式的影片提供了先例，幻灯图片可以交叉剪切各种不同的火车外景，火车内旅行者的内景，以及风光和有趣事件等等。

除了模仿其他媒介的视觉成规以外，电影人还搬演许多已经为观众熟知的故事。爱迪生在为其公司的《圣诞前夜》(*Night before Christmas*; Porter; 1905) 做广告的时候说，影片"根据克莱门特·克拉克·摩尔 (Clement Clarke Moore) 的经久传扬的圣诞传说改编"。比沃格拉夫公司和爱迪生的公司都把热门歌曲《人人工作除了父亲》搬上了银幕。维太格拉夫公司的《快乐的流氓》(*Happy Hooligan*) 是根据多份纽约报纸的星期天副刊中的流行连环漫画 (popular comic strip) 中的一个卡通闲汉人物改编的。许多早期电影呈现了那些叙事相当复杂的故事的概要式版本，这种做法通常是在假设观众具有预先的有关故事主题的知识的基础之上的，而不是有关叙事连续性的电影成规之上的。百代公司的《拿破仑史诗》(*L'Épopée napoléonienne*; Pathe; 1903—1904) 通过一系列断章 (tableaux) 来呈现拿破仑的生活，主要是那些有名的历史故事 (加冕，火烧莫斯科) 和轶闻趣事 (比如拿破仑守护睡着的士兵)，但是影片在十五个镜头之间并没有试图寻求线性因果联系和叙事发展。同样的还有，比沃格拉夫公司多镜头的影片《酒吧间十夜》(*Ten Nights in a Barroom*; Biogragh; 1903) 和维太格拉夫公司的《汤姆叔叔的小屋》(Vitagraph; 1903) 也只是重演了这些广为人知经常上演的情节剧的高潮部分，镜头之间的联系不是由剪辑策略所提供的，而是靠观众对那些发生于其间的事件的了解。后面一部影片，是最早有幕间字幕 (intertitle) 的影片之一，这些字幕卡 (title cards)，概括了下一个镜头中将要发生的动作，在1903—1904年同一时期的多镜头影片中，也出现了类似的字幕卡，似乎预示着制作人认识到对内部叙事连贯的获得的必要性。

电影的放映

电影最初并非作为一种流行的商业媒介存在,而是作为一种科学和教育的新奇产品。电影仪器本身仅仅只能复制那些构成诱惑物的时刻,而不是什么特别的影片。许多国家的活动电影仪器设备的首次展现都是在商品博览会或者科学博览会上:爱迪生公司计划在 1893 年芝加哥世界博览会(Chicago World's Fair)上发布它的吉尼特连续影像放映机(Kinetoscope),但是未能及时组装好机器,电影机成为 1900 年巴黎博览会(the 1900 Universal Exposition)多个区域中的特色展品。

电影放映很快就进入了既有的"流行文化"和"高尚文化"(refined culture)的展示场所,虽然真正单单为电影放映而建立的场所一直要到 1905 年才出现在美国,其他地方则要稍晚一些。在美国,电影通常在歌舞杂耍场所放映,到了世纪之交,电影迎合的是愿意花二十五美分玩一个下午或者一个晚上的足够有钱的受众。电影的巡回放映人,通常放映教育话题的影片,带着他们自己的放映机到处旅行,在各地的教堂和歌剧院中放映影片,收费两美元,相当于在百老汇看一场戏的价钱。更廉价更大众化的放映场所包括搭帐篷放映,在集市或者嘉年华上支一个帐篷,或者临时租一个街面房子,这些都是后来的五镍币电影院(nickelodeon)的先驱。美国的早期电影观众成分相当复杂多样,很难用一个阶级来限定。

电影在英国的早期放映情况,与大部分欧洲大陆的国家一样,基本跟随了美国的样式,主要的放映场所为集市场、音乐厅和废弃不用的商店。巡回放映人在建立这种新媒介的流行性上起到了关键的作用,使得电影在集市中成为一种重要的诱惑物。由于集市和音乐厅主要由工人阶级惠顾,英国的早期电影观众,就像在欧洲大陆一样,和美国相比较,具有更加多的同质的阶级基础。

不管在哪里放映,也不管是哪些观众,电影放映人在电影放映期间对影片"意义"的控制一点不比电影制作人来得要少。直到多镜头影片

和提示字幕的出现，大约是1903—1904年，制片人只提供单个单位的影片，而放映人负责整档节目的组织，单镜头影片允许各种播放顺序，还可以在播放期间插其他材料，比如幻灯影像和字幕卡。为了完成这个过程，有些电影放映机会和幻灯放映机连接在一起，放映者就可以在影片和幻灯之间平缓地进行转换。在纽约，伊甸园博物馆用幻灯片和二十多个从不同制作人处买来的影片组合成一个特别的有关美西战争的特别放映活动。塞西尔·赫普沃斯还主要是一个放映员的时候，就提议将幻灯片插入到影片当中，"将这些画面连接起来变成一个小小的片段"，并用评论将这些材料连接起来。放映机改进到可以连续播放超过五十秒的时候，放映员就试图将十二个甚至更多的单个影片切碎并整合在一起组成一些具有特殊话题的节目。放映者不但控制了他们的节目的视觉方面，他们也给节目加添了各种各样的声音效果，和流行的观点正好相反，无声电影从来就不是无声的。最最起码的，在歌舞杂耍屋中放映影片时一定伴随着音乐，从完整的交响乐队，到单个的钢琴演奏。巡回放映人会在影片或幻灯放映期间在一旁解说，这些言辞完全有能力改变制作者有意赋予影响的原意。许多放映人甚至增加声音效果——比如马蹄声、开枪的声音等等——对话则通常由站在银幕后边的演员来说出。

在电影存在的第一个十年的末期，电影建立了自身作为一个令人感兴趣的新奇物品的特质，在步伐越来越快的20世纪的生活步伐中，电影成为许多消遣中的一种。当然，羽翼未丰的媒介还要依靠很多现成的媒介提供形式上的成规和故事讲述的设计，还要依靠过时的、由个人驱动的生产方式，还要依靠现成的诸如歌舞杂耍屋和各种集市作为放映场所。然而，电影在下一个十年中朝向20世纪的大众媒介迈出了重要的步伐，完成了它自己的形式成规、产业结构和放映场所。

过渡时期的电影

罗伯特·皮尔森

1907年到1913年之间,美国和欧洲电影产业的组织开始和当代工业资本主义企业相像了。制作、流通的专业化程度提高了,放映也有了专门的和分开的区域,虽然还有一些制作人,尤其是一些美国的制作人,还是试图对整个电影产业进行寡头式的控制。影片的篇幅越来越长,再加上放映人持续不断要求制作方定期供应新的影片,迫使电影生产变得更加标准化,同时劳动分工加强,电影成规也变得越来越符码化。永久放映场所的建立使得流通和放映程序都变得更加合理,利益也得到了最大化,电影工业有了更稳健的发展脚步。在大多数国家中,早期影片的观众相当少,而利润全部来自立竿见影的快速周转,短小的节目和经常变化的价格成了常态。这种状况鼓励制作人生产短小的/标准化的影片以满足接连不断的要求。这一要求由于明星制的建立而得到提升,明星制是从戏剧模式中引来的,这种模式能够保证新出现的大量观众具有稳定的忠实性。

这一时期的影片,常常被称作是"叙事集成的电影"(cinema of narrative integration),不再依靠观众额外的对文本的知识,而是依靠更多的电影成规,以便创造内在的连贯的叙事。每部影片的长度达到了一千尺长,所谓的故事片(feature film)可以长到一个小时甚至更多,也在这些年里面首次出现。一般来讲,"叙事集成的电影"的出现,正好与电影朝向文化主流迈进,以及电影成为第一个真正意义上的大众媒介相吻合。电影公司回应来自国家和市民组织的压力,有了内部的审查方案和其他各种策略,以使电影和电影工业赢得一定程度的社会尊重。

工业

第一次世界大战之前,欧洲电影工业占据国际市场的主导地位,其中法国、意大利和丹麦是最强大的电影出口国。而出口到美国和欧洲国家的电影中的百分之六十到百分之七十是法国片,百代是法国最强大的电影厂,由于相对较小的国内需求,迫使它采取具有攻击性的海外扩张手段。它几乎在世界各地的重要城市都建立了分支机构,给它们配备巡回销售员,他们负责出售电影和设备,结果,在那些只能支持一个电影公司的国家占据了主导地位。

虽然在过渡时期美国的电影生产量获得了相对成功的增长,但是美国制片商面临着强大的来自欧洲的压力,在美国放映的原产欧洲的影片还是居高不下。百代于 1904 年就在美国设有办公室,到 1907 年,其他欧洲国家,比如英国和意大利也纷纷进入美国市场。大部分欧洲影片都是通过克莱恩光学公司(Kleine Optical Company)进口的,这个公司是这个时期中主要的电影进口商,尤其在电影向长篇故事片转换的过程中起到了显著的作用。1907 年,法国电影公司,尤其是百代控制了美国的电影市场,与其他欧洲国家分享美国市场,那一年投放市场的一千两百部影片中只有四百部是本土的。美国电影产业显然注意到这个事实了,这一年伴随着《电影世界》(Moving Picture World)杂志而成立的电影行业报章(trade press)经常抱怨进口片的低质量,批判那些当下话题的影片缺乏叙事的可理解性,更糟糕的是,传播那些非美国的道德。

吊诡的是,提高电影发行效能在带来利益的最大化的同时,也使得美国制造商们最初都把目光盯在本国的市场之上。然而,这些年里,它们也开始拓展国际市场,到 1914 年,美国电影获得了世界第一的地位,彼时欧洲电影工业正因为一次大战的爆发而踯躅不前。1907 年,维太格拉夫公司成为第一个在海外建立分支机构的重要的美国电影公司,到 1909 年,其他美国电影公司也在伦敦纷纷建立了代理机构,一直到 1916 年为止,伦敦都是美国往欧洲发行电影的重要基地。结果,英国的电影

产业变得更加注重发行和放映而不是制作了,已接受了美国在英国的主导地位这一事实。美国电影在英国占据了半壁江山,剩下的一半由意大利和法国瓜分。德国也缺乏比较完善的电影工业,是美国电影获取利益第二位的国家。当然,在"一战"前,美国电影根本无法与本土电影占据重要位置的意大利电影和法国电影竞争。美国电影此时被分销到欧洲以外的市场,但是受益者并非美国电影制片厂,而是为它们所授权的英国发行商,这些发行商不但可以向英伦诸岛,还可以向英国的殖民地发行电影。

在这一时期,美国的电影生产主要是在东岸展开,在芝加哥有一两处前哨阵地,一些公司偶尔也会突入西岸甚至国外的拍摄地。纽约成为三个最重要的电影厂的总部所在地:爱迪生公司在布朗克斯地区(Bronx)有片厂,维太格拉夫公司在布鲁克林地区(Brooklyn),而比沃格拉夫公司(Biograph)则在曼哈顿(Manhattan)第十四街的娱乐业的心脏地带。其他公司——比如索拉克斯(Solax)和美国百代(American Pathé)——则在哈德逊河(Hudson)对岸的李堡(Fort Lee)和新泽西(New Jersey),这些地方也是许多以纽约为基地的公司的重要拍摄场地。《火车大劫案》(爱迪生公司,1903)只是众多在新泽西一带摄制的"泽西"西部片(Jerscy Western)的其中一部。一些场景的过度利用引发了这样一则轶闻:两个公司同时以李堡的围栏为背景,只能分别在围栏的两头拍摄,但是大门是要分享的。芝加哥则是塞利格(Selig)和埃塞尼(Essanay)制片厂的总部所在地,也是乔治·克莱恩(George Kleine)的发行公司所在地。许多公司在冬季就到加州拍摄,充分享用那边的超级外景地和良好的拍摄条件。塞利格公司早到1909年就在那里建立了一个永久的片厂,虽然洛杉矶一直要到第一次世界大战时才成为美国电影工业的中心。

1903年左右,影片交换的出现给电影发行带来了极大的改变,结果给电影放映模式带来了基本的改变。永久放映场所的出现,1906年五镍币影院(nikelodeon)纷纷出现,使得电影工业变成更加有利可图的生意,鼓励了更多人加入爱迪生公司、比沃格拉夫公司和维太格拉夫公司,

成为新的制作人。直到此时,这些公司还只是出售而不是出租他们的产品给放映商。然而,巡回放映人用改变放映点更换观众这种做法,事实上对建立永久的放映场所是不利的。依靠吸引同一个消费者反复来观看,永久放映点需要不断地更换它们的节目,这就涉及购买大量贵得不得了的影片的问题。影片交换可以解决这样的问题,从制造商那里购得影片,租给放映商,使得永久放映场所变得可能,同时也提高了这种媒介的知名度。放映机的改善也使得永久放映场所的出现更加方便,因为放映商无需依赖制作公司给它们提供放映机了。

到1908年,电影似乎比以往任何时候都兴盛,因为五镍币影院——之所以如此称呼,因为他们最初的门票是五美分——几乎遍布每个街角,它们的惠顾者好像都受到了某种"镍币疯狂症"(nickel madness)的驱使,不停地消费。但是电影工业本身却是无序的。临近的五镍币影院互相竞争去租借同样的电影,事实上是租借同样的影片去竞争同一批观众,同时,不择手段的交换,使得提供给放映商的影片,由于过度放映而在胶片上产生了类似雨点一样的痕迹,使影像变得模糊起来。交换和放映商大有从制片商手中重新夺回对电影产业的经济控制之势。另外,市政当局和私人改革团体,都以急速增长的新媒介为警惕,甚至担心这种媒介与工人和移民之间的亲密联系,开始呼吁影片的审查制度和对五镍币影院进行管理。

1908年末,由爱迪生和比沃格拉夫两家公司发起,制片商们试图稳定电影工业,并通过成立电影专利公司(Motion Picture Patents Company)来保护自己的利益,这个公司就是大家熟知的托拉斯(Trust)。这个电影行业的托拉斯把美国最重要的制片公司和国外电影公司在美国的子公司都收编起来,意欲对美国的电影工业实施寡头控制。除了爱迪生公司和比沃格拉夫公司以外,加入的还有美国最大的制片公司维太格拉夫公司,塞利格公司,埃塞尼公司,梅里爱美国公司,百代美国公司,克莱恩(Kleine)公司,以康涅狄格州为基地的凯勒姆公司(Kalem)以及以费城为基地的卢宾公司(Lubin)。MPPC的成员可以分享胶片、摄影机和

放映机等等的专利,而这些设备的大多数专利都是由爱迪生公司和比沃格拉夫公司所持有的。这两家公司自从比沃格拉夫建公司以来就处于长期的诉讼之中,但是如今以这种方式解决他们的问题,使他们成为整个托拉斯中利润最丰厚的两个公司,虽然他们是那个时期电影产量最少的。

MPPC 的成员同意每尺影片有一个标准的价钱,并管理新的影片的发行,根据一个预先制定的生产时间表,每个片厂每个星期要发行一至三个卷盘的影片。MPPC 并不想控制发行设施和放映场所完全的所有权,而是透过 MPPC 许可证的发送控制发行商和放映商,因为交换影片和租用设备都需要有许可证,并且,影片交换采用的是租用而不是完全购买的手段,并在一段时间之后归还这些影片。MPPC 严格审查放映商,只给那些能保证安全和卫生标准,并能够保证每周忠实地支付租借专利放映机费用的放映商出售许可证。托拉斯的这些安排对市场的作用立竿见影,来自国外的竞争受到抑制,到 1909 年底进口影片已经不到发行影片的一半,这个比例在持续地下降。托拉斯排他性策略中显而易见的对外国电影的偏见倒也鼓励了欧洲的电影制片厂去生产那些"古典"的主题,文学改编的电影或者史诗类的片子,诸如此类那些更能为美国市场所接受的影片。百代在 1908 年的地位是给美国交换市场提供片子的主要制作商之一,作为 MPPC 的重要成员,进口了很多所谓代表欧洲高雅文化的艺术电影(film d'art)。

1910 年,MPPC 开始了预示着日后好莱坞片场那样的商业实践,建立了一个单独的发行机构电影总公司(General Film Company),给零售商制定了分销秩序(一个成套订购的早期模式),并对各种市场需求进行区域划分,避免某一个地理区划中放映商进行无谓的竞争。新片高租金,放映过一段时间后的租金相对便宜,使得放映第一轮影片的场所和那些放映较老旧的租金相对较低的影片的场所区分开来,这也是未来电影制片体系的一个特点。

电影专利公司(The Motion Pictures Patents Company)作为一个合法的实体一直存在到 1915 年,那一年,谢尔曼反托拉斯法案(Sherman An-

ti-Trust Act)出台，MPPC被指不合法。其实早在其法律地位衰败前几年的1912年，电影托拉斯已经不再对电影工业产生有意义的控制了。事实上，它的成员所代表的是美国电影工业的守旧派，一俟法院出台不利于它们的法案，很多公司歇业。它们的地位被新兴的好莱坞大亨们所替代，其中不少人都是当年在努力抵制托拉斯的垄断控制中慢慢强大起来的。

MPPC短视的计划将不属于公司的发行商和放映商都从它们的生意圈子中赶出去了，讽刺的是，这种做法埋下了自我毁灭的种子，因为它促使了一个有活力的团体，所谓的"独立"制片人的兴起，这些制片人给很多未得到MPPC授权的影片交换机构和五镍币影院提供影片。1909年末，以发行商的身份进入电影业的卡尔·莱姆勒（Karl Laemmle），成立了一个独立电影公司（Independent Moving Picture Company），就是大家所知道的IMP，为他的消费者生产影片，因为他不能从MPPC购买影片。到年底，IMP每周投放两个卷盘的自产影片，同时从伊塔拉公司（Itala）和安布罗西奥（Ambrosio）公司那里租用两个卷盘的意大利的电影，电影的出产量可以和最强大的电影托拉斯下属的公司相抗衡。莱姆勒不但成了反对托拉斯的急先锋，他的IMP最终扩展成环球影业（Universal），好莱坞默片时代最重要的制片厂之一。这个时期，还有一些独立制片商也进入了电影产业，其中比较重要的有人头马电影制作公司（Centaur Film Manufacturing Company），内斯托尔公司（Nestor Company），以及首次雇用托马斯·因斯（Thomas Ince）的纽约电影公司（New York Motion Picture Company）。1910年，埃德温·谭豪瑟（Edwin Thanhouser）成立了谭豪瑟公司（Thanhouser Company），使用的是他的剧场的驻演剧团，专门做文学和戏剧改编电影。也是在1910年，就是MPPC建立电影总公司（General Film Company）的同一年，独立制片商们也建立了他们自己的联盟以共同抵制电影托拉斯。他们的分销机构电影流通和销售公司（Motion Picture Distributing and Sales Company）也模仿托拉斯的做法，管理新片投放日期以及每尺影片的价格，也建立从

交换到制片,从放映商到交换机构的各种标准程序。

经过这个动作,独立制片商们除了在名义上是独立的之外,不再有任何独立之实了。到1911年两家互相竞争的寡头控制了美国的电影工业。很多历史学家的假设——托拉斯遭遇滑铁卢,是因为它们保守的经营实践,以及对新的观念比如故事影片和明星制的拒绝造成的——是不正确的。正是MPPC所属的维太格拉夫公司,制作了很多最早的美国多卷盘影片。同样地,在IMP的卡尔·莱姆勒于1910年大事宣传弗洛伦斯·劳伦斯(Florence Lawrence)被认为推动其他制片商效仿追随剧院的明星制的时候,MPPC诸公司使用剧院明星已经广为人知,它们毫不犹豫地试图出售它们自产的产品。

1908年之前,一些因素有效地阻碍了电影明星制度的发展。最初,大部分电影演员都是临时的,他们同时还在舞台上演出,并不会在某个具体的电影公司停留足够长的时间以保证将他们推成明星。这一状况在1908年制片厂开始建立常规的驻演剧团之后发生了变化。大概到1909年左右,电影的动作也大部分是舞台式的,远离摄影机,观众无法辨认演员的特征,而这恰恰是产生影迷忠诚的先决条件。五镍币影院时期,观众主要忠于制片厂的商标而不是演员,所以大部分公司,不管是电影托拉斯的还是独立制片商,一直到1910年左右都在抵制明星制,担心它会改变经济平衡的权力(事实上它确实已经在某种程度上产生了这样的效果)。也是因为这个原因,比沃格拉夫公司——手中有很多著名的签约演员——一直到1913年为止,影片中的演员都是不具名的。其他MPPC的成员,倒是让它们使用的剧院演员广为人知,这可以早到1909年。爱迪生公司上映改编自吐温的《王子和穷人》(*The Prince and the Pauper*)时为演员塞西尔·斯普纳小姐(Miss Cecil Spooner)做广告。维太格拉夫公司则在《雾都孤儿》一片中插入一个字幕,显明艾丽塔·普罗克特(Elita Proctor)小姐出演"南希·塞克斯"(Nancy Sikes)。翌年,公布演员机制付诸实践,当凯勒姆公司(Kalem)为它的驻演剧团制作大厅卡片(lobby cards)以在五镍币影院中展示,其他公司纷纷跟风,给影迷们也

给放映商们分发照片,演员们以其个人形象出现。这个时期美国最大的影星要数 IMP 的弗洛伦斯·劳伦斯(以前属于比沃格拉夫公司),维太格拉夫公司的弗罗伦斯·特纳(Florence Turner)和莫里斯·科斯特洛(Maurice Costello),当然还有比沃格拉夫公司的玛丽·碧克馥(Mary Pickford)。其他国家也给主要演员以显著的地位,当然在这个时期更加常见的是女演员。丹麦演员阿斯塔·尼尔森(Asta Nielsen)在德国和丹麦电影中都是大放异彩的,而意大利女神则要数弗朗西斯卡·贝尔蒂尼(Francesca Bertini)和丽达·伯莱里(Lyda Borelli)。

特别人物介绍

Asta Nielson
阿斯塔·尼尔森
(1881—1972)

《悲情花街》(*Joyless Street*;1925)上映之后,阿斯塔·尼尔森被称为萨拉·伯恩哈特(Sarah Bernhardt)以来最伟大的悲剧女演员。当然,十五年之前她在《深渊》(*Afgrunden*;1910)中的处女秀已经使她声名鹊起)。《深渊》中用富有色情意味的"牧人"舞蹈(gaucho dance)渲染奴役般的性的激情,尼尔森出演一位淑女走歧途,在舞台上用鞭子捆绑她的情人,并不停地在他的性挑衅中扭动她的身体。《深渊》取得了爆炸性的成功,尼尔森一夜之间变成了第一个国际电影明星,从莫斯科到里约热内卢都受到追捧。她的表演把之前从来不认为电影是艺术的观众带到了影院。她在世界各地所到之处都能引发人群的围观。

尼尔森出生在丹麦一个工人阶级家庭,从剧院开始她的表演生涯。她在剧院遇见了乌尔班·盖德(Urban Gad),后者制作和导演了《深渊》一片并成为尼尔森的丈夫。夫妇俩移居柏林,尼尔森成为德国电影最伟

大的明星之一,二十年中拍摄了七十五部影片。

从1910年到1915年,尼尔森和盖德合作的影片达二十五部之多,为她的第一个阶段建立了招牌风格(signature style)。尼尔森的肉感和她的智性、机巧以及她身体男孩般的敏捷相得益彰。她那富有表现力的面孔和身体看起来直接而现代,没有早期影片中常见的夸张姿势。矫健而苗条的身材,深邃的大眼睛,配上各种戏剧感十足、引发联想的服装,使她能够令人信服地跨越阶级甚至性别的界限。她可以是社交名媛(society lady),马戏团演员,妓女(scrubwoman),艺术家的模特儿,为妇女争取投票权的女性,吉普赛人,新闻记者,甚至一个孩子(Engelein;1913),一个恶棍男人(Zapatas Bande;1914),甚至哈姆雷特(1920)。她擅长表现个人化的、非传统女性的故事,那些故事经常传达的,要么是她们缠绕于或者是她们抵制某种无形的性别角色或者阶级局限的网络。她以其独特的电影式的、容易被人理解的方式表达内心冲突的能力,远远超出了同时代的其他人。尼尔森的令人瞩目的资质是她仔细学习的结果:在她的自传中,她描述了她如何学习改善她的表演,她将她自己放大在银幕上看自己。

尼尔森对电影走出自然主义产生了重要的影响,而自然主义是第一次世界大战之后德国电影的重要特征。她传达心理冲突的技巧变成了某种强调心理幽闭和限制的风格化的姿态。尼尔森的自发性日益减少,鲜有富有感染力的笑,除非为了帮助人们记忆起她的过去,才能看到一种苦乐参半的微笑。她的特写强调的是她脸部面具般的特质。她演活了老女人在与浅薄的年轻男人的激情苟且之中的那种难以自拔和不停自责,堪与其年轻时将年轻妇人与社会的种种限制相抗争的表演相呼应。

——简妮特·伯格斯特罗姆(Janet Bergstrom)

正如美国电影工业一样,法国电影工业也是在1907至1908年开始自立的,电影不再被看作是摄影的寒酸的表亲了,而是一种重要的娱乐

产业,足以威胁传统的娱乐形式,比如戏剧。电影媒介重要性的增加可以从巴黎电影院数目的增长中看出来,1906 年只有区区十家,到 1908 年底已经有了八十七家,也是在 1908 年报纸上第一次出现了电影专栏。百代公司仍然是最重要的电影制片厂,它只有一个有分量的竞争对手:由莱昂·高蒙(Léon Gaumont)于 1895 年成立的高蒙公司(Gaumont Company)。高蒙公司虽然在出口和国际市场上的重要性不及百代,但是从 1905 年到 1915 年,高蒙拥有世界上最大的制片厂。高蒙还有一个独特性:首次雇佣女性导演爱丽丝·居伊·布莱彻(Alice Guy Blache),后来这位女导演和她的丈夫赫伯特·布莱彻(Herbert Blache)成立了索拉克斯公司(Solax Company)。高蒙最重要的导演是路易·费雅德,他专长于侦探连续片,其中最著名的是《方托马斯》(*Fantômas*),在 1913 和 1914 年之间制作,根据一部讲述一个手段高超的罪犯和他的报应的故事的系列通俗小说改编。费雅德连续片的票房成功使得高蒙能够取代百代成为法国最强大的电影制片厂,但是,它在"一战"前夜获取这样的地位,反而结束了法国在国际市场上的主导地位。

意大利电影工业的起步相对较晚,早年完全由卢米埃尔兄弟所主导。意大利贵族 Marchese Ernesto Pacelli 和 Barone Alberto Fassini 建立的希尼斯电影公司(Cines Company)于 1905 年成立了意大利第一个电影制片厂,也成为默片时期最重要的制片厂之一。当希尼斯电影公司于 1905 年摄制了意大利第一部古装片(costume film)《罗马风情》(*La presa di Roma*)时,已经为意大利的电影工业定下了基调和步伐,影片由著名的戏剧演员卡洛·罗萨斯皮纳(Carlo Rosaspina)出演。在起初的几年中,希尼斯电影公司主要集中生产喜剧、情节剧和纪实片(actuality)。1906 年共生产了六十部虚构影片和三十部纪实片。1907 年见证了意大利电影工业的起飞,无论是制作还是放映都很繁荣。希尼斯电影公司在罗马建立了它的制片厂。都灵(Turin)则有另一个重要的公司安布罗西奥(Ambrosio),其他一些公司则在米兰建立制片厂。这一年,整个意大利有五百家电影院,票房达到一千八百万里拉。

到1908年,意大利电影工业已经能够在国际市场上和法国以及美国展开竞争,主要是通过生产历史题材的景观剧(spectacular)而获得位置。安布罗西奥公司第一版的《庞贝城的末日》(*Gli ultimi giorni di Pompei*)开启了古装剧的风潮,很多古装剧都是根据罗马的历史或者文学名著改编,比如《凯撒大帝》(*Giulio Cesare*;1909),《布鲁托》(*Bruto*;1909)和《乌哥利诺伯爵》(*Il Conte Ugolino*;1908;根据但丁《神曲》中的"地狱篇"改编)。相对较低的成本,相对壮观的背景,雇佣大量的群众演员服务于大场面,使得意大利电影和它的外国竞争者容易区分开来,无需巨额花费就进入了国际电影市场。这一策略的成功,使意大利电影的法国对手百代公司在意大利成立了子公司:意大利艺术电影公司(Film d'Arte Italiano),专门生产它自己的古装片。它们充分利用意大利文艺复兴时期壮丽建筑的实景,拍摄了诸如《奥赛罗》(*Othello*,1909)这样的影片。

影片生产

在所有生产电影的重要国家中,这一时期的影片生产都出现了专门化和劳动分工增加的趋势,使得电影产业和其他资本主义企业的做法变得一致起来。早年,做电影是一种协作式的事业,但是导演的兴起,正好又碰上其他在导演指导下工作的专业人士比如剧本作者、道具工,以及戏服女管家的出现。不久,较大的美国制片厂就雇佣一些导演,每个导演有自己的演员和摄制组,每个星期出产一个卷盘的影片。这几乎就使得一种新的工种出现:制片人,他需要看顾全过程,并在个体单位之间穿梭,协调。1906年,美国最大的制片厂维太格拉夫公司,就有单个独立的制作单位,分别由公司的创办人詹姆斯·斯图尔特·布莱克顿(James Stuart Blackton)、阿尔伯特·E·史密斯(Albert E Smith)和他们雇佣的詹姆斯·伯纳德·法兰奇(James Bernard French)领衔。这三位亲自掌机,并有负责演员的舞台动作的助手。维太格拉夫公司于

1907年重新组织了它的制作方式,给每个单位配备一个导演,并以布莱克顿为核心制片人。在比沃格拉夫公司,格里菲斯(D. W. Griffith)是1908年6月到1909年12月之间唯一的导演。一直到格里菲斯离开的1913年秋天,六位导演以他为监制为比沃格拉夫公司拍片,同时,格里菲斯还拍摄他自己的影片。

除了某些影片可以增添电影这种新媒介的文化尊严,这个时期美国电影工业强调的是速度和数量。片厂的管理部门绝大部分都是轻视"艺术性"的,因为,无论影片拍的是不是"艺术",它的价码都是按呎论的。1908年,每天摄制电影的平均花销是二百到五百美金,通常摄制一个盘片,一千呎长。1903年人造光引入室内拍摄,主要是用水银灯(mercury vapour lights),但是片厂仍然尽可能在户外拍摄。室内拍摄是由一些相对较小的片厂使用,通常使用画出来的舞台布景(比沃格拉夫的制片厂只是纽约的那种经过改装的褐砂石房)。

仔细考量当年美国的片厂,比沃格拉夫公司让我们看到了单部影片的整个制作步骤。1908年把旗下的一个演员大卫·W·格里菲斯(David. W. Griffith)聘为导演,当年给导演的任务也就只是为演员排练而已。然而,在格里菲斯的摄影比利·毕泽(Billy Bitzer)的回忆中,格里菲斯做的不单单是排练的活计:

> 在格里菲斯到来之前,我,作为摄影,需要负责除了雇佣和处理演员事务之外的所有事情。不久,这些责任变成他的了,比如,光线是不是足够充分,演员的化装是不是到位……摄影只需注意演员动作的速度、保持手摇摄影机的平稳、防止卷片等问题即可。

一直到格里菲斯意义上的导演出现之前,比沃格拉夫公司依靠的都是临时的演员,但是格里菲斯成立了他自己的驻演剧团(stock company),成为过渡时期电影生产团队形式的一个必不可少的部分,它也预示

了未来好莱坞片厂那种将演员排他性地定约在自己名下的做法。虽然格里菲斯主要负责演员的雇佣和选择，但是早在格里菲斯到比沃格拉夫工作的时候，大约是 1902 年，比沃格拉夫已经有了一个负责故事创作的部门。在五镍币影院时期，写作者准备剧本已经是这里的常规工作，也无须和导演通气，虽然到了比沃格拉夫的格里菲斯时期，格里菲斯和故事创作部门的合作更加紧密了。

绝大部分的片厂——虽然比沃格拉夫可能再一次属例外——主要演员通常在拍摄之前就会拿到剧本以备排练之需，当故事变得复杂起来，排练就变得更加重要了。排练时间各个片厂各有不同，虽然 1911 年一家商报的记者报道说平均每一场的排练时间为五到十次。格里菲斯到比沃格拉夫公司的时候，正式公司管理部门强调影片生产速度的时候，并不鼓励长时间的排练，导演只要负责演员在镜头范围内动作即可。然而，到 1909 年中期，格里菲斯已经准备花费半天或者更多时间来排练，到 1912 年，他摄制一个盘片，平均的排练时间为一个星期。

在比沃格拉夫公司，实际拍摄时要做的事情越来越少。摄影助理制定拍摄"线路"，用钉子和绳子将那些要进入画幅的区域围起来，最多有一次快捷的、最后的定位排练。当摄影机开始摇动的时候，演员只要照着排练时协调好的动作进行表演即可。格里菲斯确实有在一旁指导演员，告诉演员抑扬顿挫的节奏如何控制。紧密的时间表，一部影片通常只拍摄一至三天，显然不允许任何重拍发生，要求演员和各技术工种任何事情都是一次完成。在声音和特效引进电影之前，后期制作过程相当简单，按顺序拍摄的镜头只要按现成的脚本组接在一起，把幕间字幕（intertitle）加上即可。大量正片从实验室里产出，影片很快就可以出售和交换了。

叙事的开始

1907 年左右，过渡时期的电影出现了"危机"，以电影产业报上的抱

怨式的报道为证,说影片缺乏明晰的叙事,放映商不得不增加现场解说以使影片更好地为观众所理解。电影在强调视觉愉悦,"吸引力电影",和强调讲故事,"作为叙事集成的电影"之间摇摆,然而,内在连贯的叙事结构成规还是没有被建立起来。在过渡时期,大约在 1907—1908 年和 1917 年之间,拍电影时的各种形式元素开始围绕整个叙事,灯光、编剧和剪辑越来越以帮助观众跟上故事的发展为鹄的。作为故事必不可少的部分,电影中必须要有在心理上可信的人物,这样的人物通常要由其表演形式、剪辑和对话字幕来造就,他们的动机和行为看起来要真实,以有助于将看起来相当异质的镜头和场景连接起来。这些丰满的、令人信服的人物和当时流行的现实主义文学和戏剧中的人物极其相似,而与更早期的单向度的老套人物相去甚远,那些人物通常出现在情节剧和歌舞杂耍喜剧之中。

剪辑的增加和摄影机与演员之间距离的减少,是过渡时期影片与它们的前身之间最显著的区别。舞台场景拍摄法,或者说台口标准拍摄法,展示的是演员的全身及其头上地下的空间,这是早期电影的特征。然而,在向过渡时期发展的过程中,维太格拉夫公司(Vitagraph Company)已经开始使用所谓的"九英尺线"("9-foot line"),将人物的动作安置在离摄影机九英尺远的地方,这样的尺度中展示的是演员的脚踝以上的部分。大约在同时期,法国的百代公司以及受其影响的其他公司,比如艺术电影公司(Film d'Art)和 SCAGL,也采用了九英尺线。到 1911 年,摄影机和演员靠得更近了,产生了主宰整个过渡时期影片拍摄尺度的双人近景(three-quarter shot),事实上,这种尺度也是整个默片时期占主导的摄制法。除了将摄影机越来越向演员靠近,电影人也让演员越来越靠近摄影机。在追逐片中,演员通常在非常靠近摄影机的时候出镜,然而,到了过渡时期,这种做法已经成为某种标准化的、刻意使用以提升戏剧效果的方法,比如在《猪巷的毛瑟枪手》(*Musketeers of Pig Alley*;Griffith;1912)中的一个镜头,一个匪徒潜行于墙根,一直到中等特写的镜头中才可以被看清。

动作和摄影机之间距离的缩短,不仅让观众能够识别演员,有利于明星制的发展,也有助于强调人物的个性和脸部表情。剪辑也是为这个目的服务的:既强调心理紧张的强度,也将人物的思想和情感外化为动作和表情。双人近景已经允许观众看到比之前清晰得多的演员的面孔,更有甚者,在影片的高潮时刻,电影人甚至还会切换到更近的镜头。这就鼓励了专注的观众卷入到人物的情感之中,而不是像早期影片,比如《火车大劫案》那样,只是获得一种震惊的价值。比如,在《隆台尔的话务员》(The Lonedale Operator;Griffith, Biograph; 1911)一片中,贼胁迫话务员(布兰彻·斯威特[Blanche Sweet]扮演),试图闯入她的办公室。当斯威特绝望地发报求助的时候,镜头从一个双人近景切到了一个中景,让观众看清楚她的恐惧的表情。

剪辑也更多直接被用于传达人物的主观性。在早期电影中,电影人曾经采用剧院中的"幻觉场景"(vision scene)的手段,用两次曝光的手段将人物及其内心活动的外化的某种文学化的具象摄制在同一个画面之中。比如,《一个美国消防员的生活》(Life of an American Fireman;Edison; 1902)就使用了这种手段,显示了消防员脑海中一个处于危境中的家庭,这个梦境中的家庭被圈在一个圆形的框架中,消防员在右上角,出现在同一个画面之中。这种做法一直延续到过渡时期,比如在《拿破仑·波拿巴和约瑟芬皇后的故事》(The Life Drama of Napoleon Bonaparte and the Empress Josephine of France;Vitagraph; 1909)中,离了婚、神情沮丧的皇后来到了通过叠影而产生的前夫身边。但是和此片成双成对的另一部影片《拿破仑,掌握命运的人》(Napoleon, the Man of Destiny),更接近好莱坞电影的传统闪回结构,表现人物"当下"的镜头授权影片对"过去"的展现。拿破仑被放逐厄尔巴岛的前夜,拿破仑回到了马尔麦松(Malmaison)的宅邸,当他"想起"过去的时候,影片重演了他一生中经历过的战役和其他事件。

过渡时期同样可以看到与表达人物的主观性非常密切的剪辑类型:视点(主观)镜头(point-of-view shot),影片从一个人物切换到这个人物

所看见的,然后再切回这个人物。这种类型一直要到好莱坞时期才变得完全成规化了,但是过渡时期的电影人在"显示"人物所见方面做了各种各样的实验。一个早期的例子,《里米尼的弗兰切斯卡》(*Francesca da Rimini*;Vitagraph,1907)中,全景中一个人物看着一个小小的装饰盒,插入一个装饰盒的特写。在《隆台尔的话务员》(*The Lonedale Operator*),《伊诺克·阿登》(*Enoch Arden*;1911)两部影片以及其他影片中,格里菲斯在人物和他们透过窗户看到的景物之间剪切,虽然按照今天的标准来看,人物的视线看起来"不够完美"。

当然,这最后一种剪辑的方式,不仅将人物的思想外化,也帮助建立对叙事连贯性至关重要的空间和时间关系,不管是出现在同一个场景(粗略地讲,就是出现在同一个时空中的动作)还是发生在同一时刻却是不同地点的场景。早期的电影人偶尔也会破坏一个镜头的空间,我们可以拿《奶奶的老花眼镜》(*Grandma's Reading Glass*)来分析。并没有像后来所流行的,这种分析式的剪辑(analytical editing)有时候在过渡时期被用来强调叙事上重要的细节,而不是像在早期电影中,仅仅是提供视觉快感。在《隆台尔的话务员》中,当贼们最终闯入话务员的办公室,她把他们控制在一个隔间中,看起来是用手枪但在一个切换镜头中显示出是用一个扳手。虽然分析性剪辑相对稀罕,连接一个场景中不同空间的成规以向观众显明空间关系,成为既定的做法。事实上,《隆台尔的话务员》中的悬念依赖的是观众已经对影片的空间关系有一个清晰的认识。当话务员最初来到工作场所的时候,她是从铁路办公室门廊中进入一个外屋然后再进入内屋的。遵从直接的连续性原则,女演员每次从画右出画从画左入画。当贼们进了最外边的门时,观众很清楚他们离受威吓的女人有多远。这里,人物的运动联系着各个镜头,但是各种其他的成规,许多与后继的摄影机的相对位置有关的成规,同样被用以建立空间关系。

特别人物介绍

David Wark Griffith
大卫·沃克·格里菲斯
(1875—1948)

美国内战时期陆军上校"咆哮的乡巴佬"格里菲斯的儿子,大卫·沃克·格里菲斯1875年1月23日出生在肯塔基州,格里菲斯二十岁时离开家乡,之后的十三年中是在不怎么成功的剧院生涯中度过的,大部分时间都是随演员剧团公司巡游。1907,他在华盛顿特区上演他的剧作《傻瓜和女孩的故事》(A Fool and a Girl)遭到败绩之后,格里菲斯进入了当时正蓬勃发展的电影业,给爱迪生公司和比沃格拉夫公司打工,既写故事又当演员。1908年比沃格拉夫公司短缺导演,就聘请格里菲斯,格里菲斯终于在三十三岁上开始了合意的职业生涯。

1908年到1913年之间格里菲斯为比沃格拉夫公司执导了超过四百部影片,他的第一部影片《多利历险记》(The Adventures of Dollie),1908年放映,最后一部影片是四个盘卷的、根据《圣经》次典《茱迪斯之书》(The Book of Judith)改编的影片《伯图里亚的茱迪斯》(Judith of Bethulia),公演于1914年,格里菲斯和比沃格拉夫公司意断情绝之后的几个月。比沃格拉夫公司早年和后期电影差别之大令人惊愕,尤其体现在格里菲斯对剪辑和表演的重视。从剪辑方面来讲,格里菲斯可能是和精心部署交叉剪辑(cross-cutting)关系最密切的导演了,这可以从他的著名的最后一分钟营救中看到。同时,他的影片对其他剪辑手法,比如在表达心理紧张的时刻切入演员的特写,也产生了重要的影响。从表演方面来讲,比沃格拉夫公司的电影在当时可以算得上是最接近一种新的、更亲密的、更"像电影的"表演风格了。几十年之后再回看比沃格拉夫公司的影片还是那么迷人,不仅因为它们形式上的精细,也因为它们总是探测那个时

代最为紧迫的社会问题:性别角色的变化、城市化的进程、种族主义等等。

越来越不能忍受比沃格拉夫公司的保守政策,尤其是阻碍故事长篇的发展,格里菲斯于1913年晚期离开比沃格拉夫,自己成立了电影制作公司。在拍摄了几部多盘卷的影片之后,1914年7月,格里菲斯开始拍摄那部可以让他在电影史上名垂青史的影片(哪怕他没有拍过别的影片),1915年1月,十二卷盘的影片,也是到那个时候为止美国最长的影片《一个国家的诞生》(The Birth of a Nation)公映了。这部影片很快就把美国电影工业引领到长篇故事片的时代,同时也显现了电影巨大的社会影响力。《一个国家的诞生》也对导演本人产生了深深的影响,格里菲斯在他之后的电影生涯中,总是试图以各种方式超越、保护或者修缮他的电影。

他的下一部影片,公映于1916年的《党同伐异》(Intolerance)是对当年针对《一个国家的诞生》的批评和禁演的直接回应,同时也试图在宏大景观方面有所突破。《党同伐异》试图将四个讲述不同年代不宽容的故事编织在一起。其中最重要的两个故事是"母亲和法律"(The Mother and the Law),和"巴比伦的沦陷"(The Fall of Babylon)。前者由梅雅·玛什(Mae Marsh)出演一个试图应对现代城市到来的年轻母亲,后者讲述的是6世纪波斯侵入美索不达米亚的故事,极其注重宏大的背景和战争场面,群众演员用了好几百个。影片在剪辑上的成就,是结尾部分将四个故事的结局用最后一分钟营救的方式编织在一起。格里菲斯的第三部重要的影片是《破碎之花》(Broken Blossoms),看起来倒是一个精细的小规模影片,集中表现三个人物,由莉莲·吉许(Lillian Gish)出演一个被虐待的青少年,这是吉许给人留下深刻印象的影片之一,她的残忍的继父唐纳德·克利斯普(Donald Crisp),以及宽厚而富有同情心、对吉许极其友善的中国人,这个角色由理查德·巴塞尔麦斯(Richard Barthelmess)扮演,显然想要表明格里菲斯先生一点儿也不种族主义。

《破碎之花》于1919年公映之后,格里菲斯的事业开始走下坡路,无论是艺术上还是财政上,并从此一蹶不振。他的财政困难一直拖累到他生命的尽头,源于格里菲斯试图将自己独立于好莱坞的圈外做独立制片

人兼导演的企图,也许更重要的是,格里菲斯从来没有适应战后美国变化了的感觉方式,他的维多利亚式的感性(sentimengtalities)使他无法跟上越来越精明的爵士时代(Jazz Age)的观众。事实上,1920年代他的两部最重要的作品《东方之路》(*Way Down East*;1920)和《风雨中的孤儿》(*Orphans of the Storm*;1921),改编自老掉牙的舞台情节剧(theatrical melodramas)。当然,这些影片也有它们的精彩片断,尤其是它们的明星莉莲·吉许(Lillian Gish)的表演,哪怕她无论从哪个方面来说看起来都像是回到19世纪电影起源时的样子,根本没有显示出电影作为20世纪主要媒介的潜力来。在1920年代余下的时日中,格里菲斯影片的影响力越来越弱。但是格里菲斯在电影业中的存活期还是足够长的,他甚至都导演了两部有声片,《亚伯拉罕·林肯》(*Abraham Lincoln*)和《挣扎》(*The Struggle*;1931)。后者是一部广遭批评又在财政上惨败的影片,注定格里菲斯在好莱坞只能是一个边缘存在,格里菲斯变成那种只有过去的荣耀的人物。他死于1948年,偶尔替别人看看剧本,当当顾问,再也没有导过一部影片。

——罗伯特·皮尔森

《隆台尔的话务员》也给我们提供一种主要与它的导演D·W·格里菲斯的名字联系在一起的剪辑方式的例证。他因为交叉剪辑而闻名,将发生在不同地点的不同动作平行展示,他通过平行剪辑的手法创造了他的紧张刺激的最后一分钟营救。当然,一些格里菲斯之前的影片中已经能够看到交叉剪辑的例子,比沃格拉夫公司的导演甚至已经将交叉剪辑当作惯例,所以说并非格里菲斯发明了交叉剪辑。在1907年维太格拉夫公司的两部影片《女工》(*The Mill Girl*)和《十拿九稳》(*The Hundred-to-One-Shot*),也有不同场景之间的交叉剪辑,后者甚至还有一点最后一分钟营救的味道。1907—1908年间,百代公司的一些影片也包含了相当简略的交叉剪辑的段落,其中《九死一生》(*A Narrow Escape*;1908)的情节和剪辑,显然要比格里菲斯的《孤独的薇拉》(*The Lonely Villa*;1909)出现得要早。但是,从他最早的影片开始,格里菲斯就开始实验在

被追逐者、追逐者和潜在的营救者之间来回切换,他和其他美国导演不久就发展出了那种超过在法国电影中仅仅作为一种形式元素的交叉剪辑。例如,在《隆台尔的话务员》的高潮部分,从受威吓的女英雄那里,切到威吓人的盗贼破门而入,再到乘坐疾驰的马车的英雄,再到一辆呼啸的火车的跟拍的外景。

1908年格里菲斯在比沃格拉夫公司开始导演生涯的时候,他的影片平均由十七个镜头组成,到了1913年翻了五倍,他的影片平均由八十八个镜头组成。格里菲斯在比沃格拉夫公司后期拍摄的影片的平均镜头数要比其他美国公司,比如维太格拉夫公司在同样年份中的影片要多,当然,整个美国电影业和他们的欧洲同侪相比的话,都更加倚重剪辑,而欧洲电影更注重场面调度和空间深度。美国影片倾向于在一个比较浅显的平面当中调度动作,经常让演员从画面两边出入。尤其在进入转化时期,他们甚至使用绘制的平面布景片,丝毫不想掩饰他们的戏剧特征。相反,欧洲电影尤其是法国和意大利电影,试图追求一种在剧院中所没有的深度空间效果。把摄影机从过去的眼平面降低到腰平面更加有助于制造深度的感觉:演员头部上方空间的缩减使得人物显得更大更近,演员靠近摄影机和远离摄影机的反差也变得更加突出,这样就可以将动作安置在前景、中景和背景的任何一个层面之上。通常用门来确定一个内景的三向度背景,因为门往往可以给那些一个背景层面之后的一般深度的环境造成一种相当纵深的错觉。在外景拍摄中,使用门廊和亮光与阴影的反差也会增加深度空间的感受,就像我们在《罗密欧与朱丽叶》(*Romeo and Juliet*;意大利艺术电影公司;1909)中所看到的。在一个镜头中,罗密欧从维罗纳回来,从深深的阴影中走过一个拱形门廊,而门廊后边是光照充分的一个深空间。下一个镜头,朱丽叶的葬礼,是一个构图上非常匹配的顺接。这个镜头足够长,可以让很多穿着得体的群众演员从摄影机前蜂拥而过,这么长的行列又将视线拉回到教堂的大门。

美国电影强调剪辑而不是场面调度,和他们发展出来的一种新的"电影式的"表演风格相衬,这种风格导致了影片中出现了一种令人信服

的具有个性特征的人物角色。电影表演越来越像"现实主义的"戏剧,拒绝老式表演的符码化的成规,那种主要和情节剧相联系的样式。早年的或者说"装腔作势的"风格基于这样一种假设:表演和"真实的"或者日常生活没有关系。演员只需从现成的姿态和动作库中获取表演方式,情感样式和心性状态都有现成模版:动作是概括的、明确无误的,并且被强有力地表演出来。相反,新的和"逼真的"(verisimilar)风格假设演员应该模仿日常行为。演员放弃了"装腔作势"风格中的标准的程式化的姿势,以及将内在思想和感情通过面部表情外化出来的方式,也放弃了具有个性化的小动作以及道具的使用。格里菲斯在比沃格拉夫公司期间,三年中的两部影片,《一个酒鬼的改造》(A Drunkard's Reformation;1909)和《残忍》(Brutality;1912),很好地说明了戏剧表演和逼真风格之间的分野。两部影片中妻子都对丈夫嗜酒如命感到绝望。在前一部影片中,妻子(Florence Lawrence 扮演)倒在椅子当中,将她的头枕在手臂上,身体则伸展到她前面的桌子,然后她跪下祷告,她的手臂完全向上伸展呈四十五度角。后一部影片中,妻子(Mae Marsh 扮演)坐在饭厅的桌子边,低下头开始收拾脏碟子。往上看,紧了紧唇,停顿,然后开始再次收拾碟子。再一次停顿,抬起手,扬起嘴,扫视了一下她的两边,向背倾倒在椅子中,更加下陷倾倒于椅子中,她开始抽泣。

过渡时期字幕(intertitles)使用的变化也是与建立可信的、富有个性的人物形象有直接的关系。最初,字幕具有解释作用,通常出现在一个场景之前,给将要发生的行动给予足够长的描述。渐渐地,较短的字幕替代了较长的字幕,分散在一场戏之间。更重要的是,对话字幕在 1910 年出现了。电影人采用了各种各样的安置对话字幕的方式。刚开始将对话字幕安置在那个将要开口说话的镜头之前,但是,到了 1913 年,就干脆在人物开始讲话的时候将对话字幕切入。这有利于在说辞和演员之间铸造一种更加强烈的联系,有助于进一步使得人物获得个性。

如果说这一时期美国影片的形式元素得到了发展,那么它的主题同样发生了一些变化。片厂还是在继续生产纪实影片(actualities)、旅行短

片(travelogues)以及其他类别的非虚构影片,但是故事影片的流行持续地增加,一直到它成为片厂的主要作品为止。1907年,喜剧占据整个虚构影片70%的量,也许因为喜剧式的追逐比较便于将镜头与镜头连接起来。但是,其他建立空间—时间连续性的各种手段的发展也使得不同门类影片的增长更加有利起来。

放映商做出了有意识的努力,通过提供各种主题和类别的节目吸引更大量的观众:喜剧,西部片,情节剧,纪实片等等。片厂的生产计划都是为了满足这种多样化的要求。例如,1911年,维太格拉夫公司每周出产一部军事片,一部戏剧片(剧情片;drama),一部西部片,一部喜剧,还有一部特别策划的影片,通常是古装片。五镍币影院(Nickelodeon)的观众喜欢西部片(和欧洲的观众一样),以至于电影产业报的记者疾呼西部片过剩,这种类型片马上就要衰败了。美国内战题材影片仍然很有市场,尤其在内战五十周年纪念的那一年,这种题材的影片剧增。到1911年喜剧不再是虚构电影的主打,但是仍然维持着一个令人瞩目的表现。回应那种反对"粗俗"打闹剧的成见,片厂开始产出了第一部情景喜剧,在某种喜剧背景中,人物连续地出演。比沃格拉夫公司有《琼斯先生和琼斯太太》(*Mr and Mrs Jones*)系列剧,维太格拉夫公司有约翰·巴尼(*John Bunny*)系列剧,百代公司有麦克思·林德(*Max Linder*)系列剧。1912年,麦克·塞尼特(Mack Sennett)复兴了打闹喜剧,他把他的基石电影制片厂(Keystone Studios)的全部精力用来制作打闹剧。另外,"优质"影片(quality films)虽然为数不多但却是非常重要,它们包括文学改编影片,圣经史诗题材影片和古装历史剧(historical costume dramas)。当代剧情片(以及情节剧),演出各种人物和背景,形成了一个片厂出产的重要的成分,不仅在数量上,更重要的是其中所展现的我们前面讨论过的有关形式元素的部署方式。

这些当代剧情片展示了一种更为一致的内在连贯的叙事建构,以及更为可信的个性化的人物,通过剪辑、表演和字幕,它们比任何其他影片门类更具有一致性。在这些影片中,制作人试图在叙事形式和人物塑造方面与当时的受人尊敬的娱乐方式一较高下,比如"现实主义"戏剧(那

是众所周知的所谓"高质量"戏剧),以及"现实主义"文学,而不再像早年那样从歌舞杂耍和幻灯(magic lantern)中援引。这种努力也可以看作是电影工业试图吸引最大量受众的同时也试图安抚电影批评家们,以使自己作为一种令人尊敬的媒介进入主流的美国中产阶级文化。这种策略中必不可少的是优质影片的生产,将"高雅"文化带给五镍币剧院的观众,正当固定放映场所迅速增长,而"镍币疯狂"(nickel madness)导致文化仲裁人担心这种新兴媒介的有害效果的时候。

虽然优质影片生产的高峰期正巧和五镍币影院的第一年(1908—1909)大致相当,电影人其实已经生产出"高雅文化"主题的影片,比如《帕西法尔》(*Parsifal*;Edison;1904)和 *L'Épopée napoléonienne*(Pathé;1903—1904)。1908年法国的艺术电影公司(Films d'art)提供了后来欧洲和美国电影制作人纷纷跟进的样板,当后者需要寻求电影的合法性的时候。法国电影艺术协会(The Société Film d'Art)由金融公司法莱利斯·拉斐德(Frères Lafitte)建立,其特殊目的是引诱中产阶级去电影院看讲究排场的影片:改编自舞台剧的影片,或者剧本由那些(通常是法兰西学院[Académie Française]成员的)作家原创的影片,或者由著名的戏剧演员[通常是Comédie-Française的成员]出演的影片。Film d'Art 第一部也是最有名的影片《吉斯公爵被刺案》(*L'Assassinat du Duc de Guise*),就是由法兰西学院成员亨利·拉夫丹(Henri Lavedan)写作剧本的。虽然是改编自亨利二世时期的历史事件,但是作者编撰了一个内在叙事非常连贯的故事,试图让不具备任何背景知识的观众明白易懂。《纽约每日先驱报》(*New Yorker Daily Tribune*)对该片巴黎首映的评论,使这部影片在美国产生了重大影响。更进一步的有关 Film d'art 运动的文章出现在主要的报章上面,电影产业报记者开始断言 Film d'art 有助于激发美国电影生产迈向一个新的高度。给 Film d'art 如此特别的报道,确实有助于刺激美国电影人在一个电影工业绝对需要证明其文化诚意的时刻去使用这种竞争策略。

电影专利公司(MPPC)鼓励生产优质影片,它的一个成员维太格拉

夫公司尤其热衷于生产文学的、历史的、《圣经》话题的影片。在它于 1908 年到 1913 年出产的影片名单中就包括:《错误的喜剧》(*A Comedy of Errors*),《缓刑:亚伯拉罕·林肯生命中的插曲》(*The Reprieve:An Episode in the Life of Abraham Lincoln*;1908);《所罗门断案记》(*Judgment of Solomon*),《雾都孤儿》(*Oliver Twist*),《黎塞留》(*Richelieu*);或者,《阴谋,摩西的生平》(*The Conspiracy, The Life of Moses*;五盘卷;1909);《第十二夜》(*Twelfth Night*),《托马斯·贝克特殉难记》(*The Martyrdom of Thomas à Becket*;1910);《双城记》(*A Tale of Two Cities*;三盘卷);《名利场》(*Vanity Fair*;1911);《红衣主教沃尔西》(*Cardinal Wolsey*;1912);以及《匹克威克传》(*The Pickwick Papers*;1913)。另一方面,比沃格拉夫公司把它的努力集中在将电影的形式带入符合中产阶级的舞台和小说的方式中去,它出产的为数很少的优质影片倾向于文学改编,比如《多年以后》(*After Many Years*;1908)(改编自丁尼生[Tennyson]的《伊诺·阿登》(*Enoch Arden*))以及《驯悍记》(*The Taming of the Shrew*;1908)。爱迪生公司虽然不像维太格拉夫那样多产,也参与制作优质影片,包括《尼禄和燃烧的罗马》(*Nero and the Burning of Rome*;1909)以及《悲惨世界》(*Les Misérable*;两盘卷;1910),而谭豪瑟公司则试图用《简·爱》(*Jane Eyre*;1910)和《罗密欧与朱丽叶》(*Romeo and Juliet*;两盘卷;1911)这样的改编影片为独立公司们寻求令人尊敬的地位。

特 别 人 物 介 绍

Cecil B.DeMille

塞西尔·B·德米利

(1881—1959)

塞西尔·B·德米利生于麻省的阿什菲尔德(Ashfield),父亲是剧作

家,母亲曾经是演员。他试图介入他父母的行当,但是一直到两个初出茅庐的制片人杰西·拉斯基(Jesse L. Lasky)和山姆·葛菲许(Sam Goldfish)邀请他拍电影时,他一直没有获得成功。他拍的第一部影片《印第安女人的白人丈夫》(The Squaw Man;1914),也是美国第一部故事片长度的电影,也是最早在好莱坞的小型的村镇拍摄点拍摄的影片之一。这部轰轰烈烈的老式情节剧获得了巨大的成功。到1914年底,又拍了五部影片的德米利已经被称做是当时美国第一流的导演,还监制着拉斯基拍摄棚(Lasky lot)的四个独立单元的拍摄任务,拉斯基拍摄棚后来成为派拉蒙电影制片厂(Paramount Studios)。

在他职业生涯的这个阶段,德米利的惊人的能量和他的创新热情相匹配。虽然影片的情节主要依赖于类似贝勒思科(Belasco)或者布斯·塔金顿(Booth Tarkington)这类剧作家的老掉牙的故事,他积极试验各种用光、切换和构图手段以拓展叙事技巧。《骗局》(The Cheat;1915),在法国颇受欢迎(尤其受到马塞尔·莱赫比耶[Marcel L'Herbier]和阿贝尔·冈斯[Abel Gance]的追捧),可能是第一部使用心理剪辑的影片:不是在两个同时发生的事件之间剪辑,而是展示人物思想的飘忽。"德米利处理得如此敏感细腻,"观察家凯文·布朗诺(Kevin Brownlow)说,"一部很可能是愚蠢的情节剧变成了一则严肃、奇怪而又令人不安的寓言。"

《低语齐唱》(The Whispering Chorus;1918)甚至非常先锋,阴郁而强迫症式的故事,阴影浓重的用光几乎预示了黑色电影的诸多元素。但是它的票房很差,和德米利第一部宏大历史景观片《圣女贞德》(Joan the Woman;1917)的下场相差无几。德米利开始改变路数试图重新获得票房——有人说,这可能是更糟糕的。"他放低了他的视线,寻求最低的公分母,"布朗诺继续说,"于是他影片的水准一落千丈。"从《旧貌换新颜》(Old Wives for New;1918)开始,他着手做一系列"摩登"性喜剧,其间总有些美艳女人的诱人场景,只要有可能,来上一段忸怩作态的洗浴撩拨,到影片的最后一个盘卷,再用对传统道德标准的确认

抵消前面的性撩拨。票房马上飙升，但是在评论家那里，德米利的清誉不再。

这一越发增加的说教姿态——传布美德，同时给观众好好地看一场堕落的邪恶——顺理成章地成为之后德米利第一部《圣经》题材史诗《十诫》(The Ten Commandments；1923)的主题逻辑。尽管德米利在当时转由阿道夫·朱克(Adolph Zukor)执掌的派拉蒙公司颇多不顺遂，影片还是取得了巨大的成功。两年后，德米利离开派拉蒙，自己成立了美国电影公司(Cinema Corporation of America)，拍摄了一部同样雄心勃勃的有关耶稣生平的影片《万王之王》(King of Kings；1927)。这部影片甚至获得比《十诫》更大的成功，但是由于CCA的其他影片纷纷砸锅，德米利的电影公司不得不关门歇业。在米高梅公司(MGM)短暂而不快的逗留之后，德米利又忍气吞声地回到了朱克的派拉蒙，薪水只是他过去的很小一部分。

为了稳固他的地位，德米利狡黠地将两种最成功的程式，即宗教史诗和性喜剧混合在一起，在《罗宫春色》(The Sign of the Cross；1932)中，纵情声色的场面泛滥不堪(Claudette Colbert扮演的Poppaea出现在豪华大浴的场景中)，再以所谓的虔敬的主题信息将它们联系在一起。公众蜂拥而至，评论家则嗤之以鼻。但是，评论家和观众对德米利之后两部小规模的现代情节剧都报以避之不及的态度，德米利终于吸取教训：奢华浮夸和历史题材都已经消耗殆尽。从此以后，在查尔斯·海根(Charles Higham)看来(1973)，他放弃了那种"像驱动一个年轻人那样的艺术抱负，一心只想成为一个极其成功的做电影的人"。

《埃及艳后》(Cleopatra；1934)放弃了宗教，而是用大量的性和强有力的战争场面。从《乱世英杰》(The Plainsman；1937)之后，德米利又开始了新一轮的早期美国历史题材的影片，以美国人作为上帝的选民的命定论(Manifest Destiny)主题来发酵他的福音派的信息。诸如影片《联合太平洋》(Union Pacific；1942)和《血战保山河》(Unconquered；1947)所散发出来的那种守旧的道德感和笨重而自得的叙事驱动力，按照Sumiko

Hihashi 的说法,"旨在重申观众对美国未来的信念,尤其美国命定成为一个伟大的商业力量"。

曾经的创新者现在成了公然忤逆众意的老朽。他的最后一部《圣经》题材的史诗片《参孙和大利拉》(Samson and Delilah; 1949),以及《十诫》(The Ten Commandments; 1956)的重拍,从用光和场面调度来看,场景都是生动绚丽并富有舞台造型特色,而导演本人,如果有必要的话,都会提供一种像是上帝的声音那样的旁白。作为导演,德米利的专断独行是人所皆知的,在他后期的电影中,等级原则渗透在整个电影制作的过程中,而观众被当作奉承屈膝的、孩子般的角色,但是观众居然没有离开他。哪怕他有再多的局限,德米利一直到最后,还是保有天生讲故事能手的那种简单但是难以抑制的吸引力。

——菲利普·肯普(Philip Kemp)

电影放映和电影观众

在电影生产的早年,主要以非虚构影片为主,也通常在"体面的"场所放映——歌舞杂耍屋、歌剧院、教堂以及各种讲座厅(lecture halls)——使这种新媒介免于对现存的文化产生威胁。但是故事片的出现,以及随之而来的五镍币影院改变了这种状况,导致无论是政府官员还是私人改革团体(private reform group)都对电影工业持续进行攻击。批评家们断言又黑又脏又不安全的五镍币影院,通常坐落在廉价公寓区域,光顾者都是美国社会的最不稳定的成员,他们很容易受到影片所造成的身体和道德上的伤害。要求当局对影片进行审查并管理放映场所的呼声不断出现。电影产业用一些专门为了抚慰批评家而设计的策略做回应:模仿那些体面的文学和戏剧作品;制作文学的、历史的、《圣经》题材的影片;自我审查,与政府官员合作,保证放映场所的安全和卫生。

永久放映场所的建立,在美国出现在 1905 年,到 1907 年估计有二

千五百个到三千个镍币影剧院;到 1909 年,有八千个,到 1910 年有十万个。从 1909 年开始,看电影的人数估计每周达到四千五百万人,纽约要和芝加哥竞争,五镍币影剧院大概有五百个到八百个。纽约的那些由临街房屋改造的五镍币影院,座椅不够,通风不良,光线昏暗,标识不清,出口处常常被堵塞,对光顾者造成了严重的危害。为数众多的警察和那个时期的消防备忘录都证实了这一点。报纸对火灾、恐慌和影剧院楼厅的倒塌的报道,无疑使大众将五镍币影院看成了一个死亡陷阱。除了灾难性事件之外,潜在的对身体产生不良影响的状况威胁着社区。1908 年,一个市民改革团体的报告称:"通常,电影院的卫生条件是糟糕的:糟糕的空气,肮脏的地板,不提供痰盂,人与人挤在一起,所有这些使得病菌传播和传染变得容易"。

关于这个时期观众的组成,并没有确切的信息,但是那些印象式的报道显示,至少在城区,观众主要是工人阶级,其中很多是移民,有时候大部分还是妇女和孩子。虽然电影工业断言它们给那些既没有时间也没有钱进行其他娱乐活动的人群提供了不很贵的娱乐消遣,改革者们则担忧,"不良"影片——专讲犯罪、奸淫、自杀以及其他不可接受的话题——会过分影响那些易受感染的观众,更糟糕的是不同民族或种族、不同性别和年龄之间的混杂容易导致乱性行为。

州政府官员和各种私人改革组织设计了各种各样的策略以限制快速增长的新媒介所带来的威胁。对电影内容的管理看起来是一种简单易行的解决方式。许多地方的改革者呼吁市政当局进行电影审查。早至 1907 年,芝加哥成立了一个由警察组成的审查委员会,对他们辖区内所有的影片进行审看,常常要求删除某些被认为是"令人不快的"内容。旧金山更加严苛,强令影片中不能看见"一个人被另一个击打的镜头"。有些州,成立了州审查委员会,其中最早的是宾夕法尼亚州,1911 年就有了州审查委员会。

州和地方当局也设计了各种对放映场所的管理办法。禁止在安息日开展某些活动的法律也被援引,星期天五镍币影院关闭,而这一天通

常是挣工资的人一周唯一的休息日,也是票房最好的一天。当局也通过各种州或者地方的法令禁止儿童在没有大人陪伴的情况下进入影院,这同样也抑制了票房利润,这是放映商的一个主要的收入来源。影院分区的法律用来禁止在靠近学校和教堂的地方开设影院。作为回击,电影工业试图和有影响力的州官员、教育家以及牧师互通款曲,给后者提供明证(至少是作出声明),电影这种新媒介提供的是信息和干净的迷人的娱乐,如果没有这些电影,那些观众可能就既缺乏教育也缺乏娱乐。电影产业更为强有力的成员,比如 MPPC,常常鼓励配合各地的卫生和安全条例,命令重建影院或者修缮影院以达到各项法令的要求。1913 年,纽约的市政法令中,特别仔细地对影院的座位数、过道的宽度以及空气流通的条件作了规定,可以说是使得电影放映场所变得更加体面的努力到达了高峰,电影院可以和剧院相媲美。事实上,就是在那一年,纽约出现了一系列"电影宫殿"(movie palace),这种巨大的、设施完备的影剧院和五镍币影院产生强烈的反差。最大的影剧院可以容纳两千名观众,建筑样式则模仿埃及庙宇或者中国宝塔,有很大的交响乐队,还有穿制服的领座员,这些影剧院提供的环境本身已经和投射到大屏幕上的电影一样的迷人。

这个时期,不仅在美国,电影院面临批评和反对。德国的永久性的放映场所出现地比美国稍晚几年,出现在 1910 年,但是其增长速度以及这种新媒介越来越流行引起国家官员和私人改革集团的注意,他们担心电影对易受影响的受众和民族文化产生可能的不良影响。柏林警察委员会(Berlin Police Commission)于 1906 年制定了一种官方预审计划,比他们的芝加哥的同侪要早一年。也像是在美国一样,儿童被认为是特别容易受伤害的,所以需要保护。教师和牧师发表了几个研究成果测试电影对年轻人的损害性效果,教师协会和其他为继续教育团体对电影用来娱乐颇有微词,敦促增加生产以教学为目的的科教片。1907 年,改革者们联合起来致力于电影改革运动(Kino-reformbewegung),提倡挖掘新媒介致力于儿童和成人教育的能力。这种努力也受

到电影产业报(the trade press)的支持,后者也在寻求合作以避免更多的官方审查,电影改革者们成功地劝说德国电影工业生产教育影片,或者说文化影片(Kulturfilme),包括自然科学、地理学、民间故事(folklore)、农业、工业、技术和工艺、医药和卫生、运动、历史、宗教和军事事务。

1912年,文学知识分子开始对那时越来越显著的虚构影片发生了兴趣,敦促影片追随美学标准以期将故事影片提升到某种艺术水准而不"仅仅"是娱乐。德国的电影工业以作者电影(Autorenfilm)来回应这种要求,有点像是德国版的艺术电影(film d'art)。第一部作者电影《另一个人》(*Der Andere*),是根据保罗·林达(Paul Lindau)的剧作改编的,讲的是一个人格分裂的人的故事,由德国最著名的演员阿尔伯特·贝瑟曼(Albert Bassermann)出演。有威望的戏剧导演马克斯·雷恩哈特(Max Reinhardt)随后也从两部流行的戏剧中改编了两部电影,《威尼斯之夜》(*Eine venezianische*;1913)和《祝福之岛》(*Insel der Seligen*;1913)。

英国并没有一个时期可以和美国的五镍币影院时期相对应,虽然有关电影的文化和社会地位的争议也和大洋彼岸的美国一样闹得沸沸扬扬。1911年,当电影租借费和永久放映场所变成标准之后,大多数电影院效仿合法剧院,改善它们的装备。之前,电影是在各种不同的场所中播放的——音乐厅和集市构成了早期电影的基本放映场所,另外就是所谓的"镍币店"(penny gaffs)。虽然在数量上远不如五镍币影院多,存在的时间也更加短暂,但是这些临街放映厅还是和它们的美国同行一样不卫生不安全。第一个完全为放电影而建立的场所出现在1907年,在随后的年份中,一直到第一次世界大战为止,电影越来越多地在类似美国的"电影宫殿"(Movie Palaces)的"影画殿堂"(Picture Palaces)中放映,也有穿制服的领座员,红色的软面椅子多至一千至二千个。由于票价仍然很低,之前的顾客有能力继续来看,所有这些可人的条件使电影和它之前的与工人阶级的联系远了,正像电影产业报所热切盼望的,电影正吸引

一个"更好"阶层的顾客。

和大洋彼岸的同行一样，英国电影人也通过各种积极的策略追求电影的尊严。1910 年，制作人威尔·巴克（Will Barker）给德高望重的戏剧界演员经理人（actor-manager）赫伯特·皮耶蓬-特里爵士支付了一千英镑，后者出现在莎士比亚戏剧《亨利八世》的电影版中。不再是简单地将影片卖给发行商，这在当时还是主要的做法，巴克给了一个发行商以特租权，而不是售卖，宣传因为影片高昂的制作费以及高雅的文化品位要求特殊的对待。巴克还生产了其他类似品质的影片，设立了"专有的"（exclusive）或"优质的"（quality）影片，这两个形容词既是指给影片的也是给流通的。希普沃斯公司及其他制作商从善如流，也像巴克一样改编当代的戏剧和文学经典，以吸引惠顾更高级的戏剧市场的顾客。1911 年，城市公司（Urban Company）发布了一个适合于学校使用的影片目录。同年，电影产业报纸 Bioscope 敦促电影工业劝说政府当局承认电影的教育价值，甚至给伦敦郡委会（London County Council）的成员安排了一场放映。

在追求文化尊严的方面，法国的艺术电影（film d'art）为其他国家的电影制作人提供了一个榜样。法国电影制作者也在叙事策略方面与那些更体面的娱乐竞争，也模仿流行的带插图的家庭杂志比如 Lectures pour tous 中的故事。1907 年，获得首要制片人兼导演地位的路易·费雅德（Louis Feuillade）为他的一个新的系列影片《真实生活中的场景》（Scènes de la vie telle qu'elle est）写的广告词中，宣称他的影片将把法国电影提高到一个可以和其他令人尊敬的艺术一样的行列之中，它们第一次代表了这样一种努力，把现实主义投射到屏幕上，正如一些年之前文学、戏剧和艺术所做的那样。

余论：转向未来电影

到 1913 年，美国电影工业试图获得尊重的种种策略——效仿那些

受人尊敬的娱乐形式、内部的审查制度、放映场所的改善——开始获得回报了。各种条件已经和1908年电影媒介处于文化危机中心的状况大大不同了。如今,大量的观众可以舒舒服服地坐在设备完善的电影宫殿中,观看真正意义上的大众媒介了。他们所看的影片也发生了变化,通过不同形式元素的发展,电影比1908年甚至1912年时讲更长的故事。几年之后,到1917年,形势再次发生了变化。大多数重要的和重量级的制片厂都在好莱坞落户,好莱坞不仅是美国电影工业的中心,也是世界电影工业的中心,这大部分是第一次世界大战使欧洲电影工业中断所带来的结果。好莱坞电影生产和电影流通的做法为世界其他地方设置了一种标准。影片本身也从一个卷盘发展到平均六十分钟到九十分钟的长度,当电影人掌控建构更长的叙事的各种要求,过渡时期的各种形式上的实验被符码化为标准的做法。

电影业的人把这种更长的影片称为"特辑"(features),采用的是歌舞杂耍屋里的术语,指涉一档节目的主要吸引物。这些特辑来自于MPPC所属成员所生产的多盘卷影片,以及过渡时期的独立电影(independents),以及进口的影片。虽然电影史家把MPPC的商业做法描述成多多少少是落后的,但是生产第一部美国的多盘卷影片的荣耀却是要归到这个托拉斯的成员维太格拉夫公司身上,1909年和1910年投放了商业上大获成功的《圣经》题材影片《摩西的生平》,一部描写希伯来人领袖摩西的生活的五盘卷影片,从他被法老的女儿收养到他死在西奈山为止。之后,维太格拉夫继续生产多盘卷影片,其他的电影制片厂也采用了这样的政策。比如比沃格拉夫公司于1911年上映了两盘卷的关于美国内战的故事片《信心之歌》(*His Trust*)以及《信心的成就》(*His Trust Fulfilled*)。显然,那时候,美国电影工业中的多种元素已经开始无法忍受一千英尺或者十五分钟长度的限制了,发现在这样的限制中讲故事已经越来越不可能了。

然而,现有的流通和放映做法,也是阻碍向多盘卷影片发展的。大部分五镍币影院的有限的座位数规定了各种不同主题的短节目,以保证

观众一茬一茬地迅速更换,好赚取足够的利益。于是,片厂也把多盘卷影片以单盘卷的方式,以达成协议的时间表,供应给交换商,有时候拆分成几个礼拜中放映。而五镍币影院,鲜有例外地,在任何一个特殊的节目中总是放映一个盘卷影片,而收费也总是和任何其他影片一样的。正是这个原因,向故事长片的转换的动力来自欧洲,尤其是意大利进口的影片。多盘卷外国进口影片是在托拉斯控制之外的渠道发行的,独立的电影公司的租赁价格涵盖纯然的制作费用和票房收入。不同于五镍币影院的放映,这些"专辑"影片通常是作为剧院的特别献映,在合法的剧场或者歌剧院上映。

从其他国家进口的影片,比如《伊丽莎白女王》(Queen Elizabeth; Louis Mercanton; 1912),对把故事长片片作为规范的建立起到了部分的作用,但是,真正触动美国电影工业与它们自己的更长的影片展开竞争的是大赚票房大获成功的意大利的富丽堂皇的古装电影(spectacular Italian costume films)。1911年三部意大利电影,五盘卷的《神曲·地狱篇》(Dante's Inferno; Milano Films; 1909),二盘卷的《特洛伊沦陷》(Fall of Troy; 1910; Givanni Pastrone),以及四盘卷的《十字军或被解放的耶路撒冷》(The Crusaders or Jerusalem Delivered; 1911),给美国观众提供了在国内影片中不曾见识过的壮观的影画——深度空间将精致的布景和强大的演员阵容提升到了一个更高的境地。1913年春在美国公映的九盘卷的《暴君焚城记》(Quo vadis?; EnricoGuazzoni, Cines; 1913),放映时间超过两个小时,并且只在特许的剧院上映,确实激起了观众对景观故事影片(spectacular feature film)的狂热。该片根据亨利克·显克微支(Henryk Sienkiewicz)的同名畅销小说改编,影片用了五千个群众演员,有宏大的马车追踪场面,有真的狮子出现在影片中,同时,用光精巧,背景设计非常精细。1914年的《卡比利亚》(Cabiria; Giovanni Pastrone)引领潮流。描写第二次布匿战争的十二盘卷影片包含了很多具有强烈视觉冲击的场面,诸如罗马战舰的焚烧,汉尼拔跨越阿尔卑斯山等等。帕斯特罗尼(Pastrone)运用跟踪拍摄(tracking shots;在那个时代是非常罕

见的)创造了深度感觉,这种经由运动而不是经由背景设计的手段大大提升了影片的场景震撼力。

《暴君焚城记》刺激了一系列的模仿者,其中有 D. W. Griffith 的多盘卷《圣经》题材史诗景观片《伯图里亚的茱迪斯》(*Judith of Bethulia*;1913),这部影片忤逆了比沃格拉夫公司经营部门的意愿,他们仍然只想生产单盘卷影片。但是格里菲斯自己的史诗古装剧情片《一个国家的诞生》(*The Birth of a Nation*;1915),超过了之前所有的故事片,无论从长度还是从场景的角度来看,影片讲述的是真实的美国题材的故事,内战及其重建。正是从这部影片开始,长篇故事影片才被定为规范,而不再是例外。在影片 1915 年 1 月公映之前,格里菲斯的公关部门(publicity department)大事宣扬影片的投资、演员阵容以及影片的历史真实性,为这位著名导演的最具雄心的鸿篇巨制创造了巨大的公众期待。格里菲斯对影片的放映也做了周密的计划。首映放在洛杉矶和纽约最大的电影宫殿,《一个国家的诞生》成为第一部在放映时有自己的乐谱、由四十人组成的交响乐队伴奏的美国影片。影片的票价为两美元,和当年百老汇剧院戏票的一样,以保证电影被严肃地对待,并且影片的广告和评论广泛出现在各大报章之上,而不仅仅是电影产业报上面。所有这些元素说明,电影作为一个合法的大众媒介的时代终于到来了。当然,影片也因为其他原因受到关注,影片的种族主义倾向激起了非洲裔美国人及其支持者的骚乱,也给人提供了一个早年的有关电影这种新媒介可能对社会造成的冲击的洞见。

最初多盘卷影片的叙事结构、人物塑造和剪辑类型,无论是美国的还是意大利的,与那个时期的单盘卷影片是极其相似的,在叙事结构方面尤其明显:单盘卷趋向于这样一种形态:单个事件的细致描述,情节设置的紧张度往往在一个盘卷接近尾声的地方达到高潮。美国最初的多盘卷影片试图依靠它们自己,但还是采用了这种结构,即使在发行渠道变得可得的时候,更长的影片通常还是看起来更像是若干单盘卷影片串在一起,而不是我们现在更习惯的有足够长度的完整的叙事。然而,电

影人很快就意识到故事影片（feature film）不仅仅是单盘卷影片的加长版，而是一种新的叙事形式，要求一种新的组织方式，他们开始学习结构合适的叙事、人物和剪辑形态。1908年，制作人再次转向戏剧和小说寻找灵感，不但是从适合银幕的改编（screen adaptation），而且从叙事结构方面考虑。故事片于是开始包括更多的人物、事件和主题，并且所有这些都和一个主干故事相关。影片不再只有一个高潮，或者若干紧张度均匀的高潮，故事片开始围绕几个次要高潮建构，在影片的最后部分（dénouement）解决所有的叙事主题。《一个国家的诞生》给这种结构提供了一个极端的榜样，它的美誉（或者恶名）都在于最后一分钟营救，当三K党骑马飞驰营救Aryan的最重要的时刻到来，涵盖了若干盘卷中出现的危机（"小妹妹"的死、Gus的被捕等等），解决了影片中所有重要人物的命运问题。

然而，早期电影的基本元素还是保持不变——可信的个人性格仍然服务于将分散的场景和镜头联系起来，不同的是，人物的动机和可能性变得更加重要，当影片变得更长，重要人物的数量变多的时候。电影如今有了足够的空间来充分塑造人物形象，赋予他们各种可能驱动叙事行为的个性。通常，整个场景都是为使观众熟识人物的个性这个单一目的服务的。《一个国家的诞生》的最初十五分钟用来介绍内战爆发前夕的影片的主要人物，试图让观众认同南方的这个蓄奴的家庭，卡麦隆家族（Camerons）。若干场景中展示的都是庄园主友善和宽厚的性格，我们可以看到作为一家之主的他被可爱的小猫小狗围绕着，他的儿子本（Ben）和一个刚刚还在为欢迎北方来客而舞蹈的黑人握手。

故事影片还将它们的形式元素更进一步按照人物发展和动机来部署。对话字幕于1911年前后首次出现，之后使用量越来越大，到1910年代中期，对话字幕已经超过解释性字幕，后者显示了一个叙事者的在场。叙述的责任越来越依据人物而定。虽然，标准的摄影机尺度仍然停留在过渡时期变成主导的四分之三全景上，电影人越来越多地把更近的人物镜头切入其中，尤其是在心理紧张的各种时刻。在《一个国家的诞

生》中,受到惊吓的白人妇女的近景,可以增强观众对她们可能遭遇的比死还可怕的命运的认同。这个时期的故事片中,视点镜头的运用也变得标准化。虽然格里菲斯使用视点镜头相当罕见,在《一个国家的诞生》的两个关键的场景中,Ben 凝视瞩目他心爱的 Elsie 的时候就用了视点镜头,第一次是凝视一个挂饰中 Elsie 的照片,第二次是他实实在在地看着她,用的是带光晕的虹膜摄影(irised shot)来拍 Elsie,模拟前面那张照片的安置方式。

向故事影片的转换有助于将电影人在过渡时期已经试验过的许多设置符码化,尤其是创造一种统一的时空方向。电影人在寻求强调重要的叙事细节的时候,分析性剪辑变得更加平常。在《一个国家的诞生》中父亲卡麦隆和小动物玩耍的场景中,一个在他脚边的小动物特写的切入,强化了南方家庭和这些可人的小动物之间的和谐关系。大部分故事影片都包含有平行剪辑,《一个国家的诞生》当然具有这种形式的经典段落,不但最后一分钟营救的高潮段落是在几个不同的地点之间剪辑,而且整部影片中,在北方家庭和南方家庭之间的转换,在家庭和战场之间的转换,都增强了影片的意识形态信息。诸如视线顺接(eyeline match)和正打/反打(shot/reverse shot)的设置变成将分离的空间连接起来的标准成规,诸如淡出淡入、叠画以及特写等设置变成显而易见的、从线性的时间中偏离的标志,比如闪回或者梦境。

经过将近十年的深刻的变化,到 1917 年,过渡时期的结束时刻,电影作为 20 世纪的主导媒介的一种新的成熟度初露端倪。电影,虽然还继续参照其他文本,但是已经从对其他媒介的依赖当中解放出来,现在可以用电影的设置来讲述电影的故事。各种设置变得更加符码化和成规化。一种标准化的生产实践,和其他资本主义的企业相呼应,保证了一种可信和熟悉的产品所谓"故事"影片的持续出品。更大更精致的电影宫殿的建设预示着电影媒介新近被发现的社会尊严。所有的一切都为好莱坞和好莱坞电影的出现做好了准备。

特 别 人 物 介 绍

Lillian Gish and Dorothy Gish
莉莲·吉许和多萝西·吉许
(1893—1993),(1898—1968)

莉莲和多萝西姐妹出生于俄亥俄州,母亲是一个女演员,父亲是一个喜欢到处游荡的人,不怎么回家。姐妹俩都在五岁前就已经登台演出,这对舞台稚星不断受捧。她们被电影吸引是受好朋友玛丽·碧克馥(Mary Pickford)的影响,后者已经为 D·W·格里菲斯工作,她们首次联袂在格里菲斯的《看不见的敌人》(Unseen Enemy)中露脸。

之后两年中,姐妹俩在格里菲斯的影片中扮演了很多角色,有时同台竞技,有时各展才华。格里菲斯起初很难区分姐妹俩,干脆给她们的辫子上扎上彩色结,一个叫"红",一个叫"蓝"。但是没过多久,姐妹俩的性格分殊、银幕形象昭然若揭。多萝西热情外向,喜社交,天生一个喜剧演员的料。莉莲严肃、紧张,姣好的容貌中散发出的是难以接近的气势。"只要多萝西到场,聚会就开始了,"莉莲曾经说,之后又不无沮丧地加了一句,"我一到场,聚会就该结束了。"

格里菲斯注意到,"多萝西要比莉莲更容易接受导演的意图,很快就跟上了,也很容易满足于自己的表演。莉莲则还有一种理想的标准,并且试图将其实现。"后者这种精益求精的取向,更吸引本身就有工作狂脾性的格里菲斯,莉莲通常能得到更好的角色,并且终于在格里菲斯的划时代战争史诗片《一个国家的诞生》中得到了回报,出演一个因为冲突而分裂的家庭的女儿,埃尔西·史东曼(Elsie Stoneman)。她的表演情感真切,超越对这个角色特性的刻板印象:顾影自怜和处女处于危险境地。这部影片使她成为一个重要的明星,正如后来格里菲斯所承认的,指派她在他的下一部史诗《党同伐异》(Intolerance;1916)出演一个镜像

式的(iconic)的角色,一个摇摇篮的母亲,将四个故事串联在一起。

但是在两姊妹之间看起来并不存在敌对和竞争。在她们第一部重要的合演影片《世界之心》(Hearts of the World; 1918),一部关于"一战"的剧情片当中,莉莲建议多萝西出演一位咋咋呼呼的法国农村姑娘,当多萝西偷了照片之后,莉莲乐不可支。即便如此,多萝西继续和别的导演合作,而格里菲斯则一再在自己的影片中起用莉莲("她是我所知道的最棒的演员,她最有头脑。")。

莉莲后来在格里菲斯的《破碎之花》(Broken Blossoms; 1919)中又出色地表演了一个受到继父虐待的孩子,她生活在一个19世纪的贫民窟里,残忍的父亲把小孩吓坏了。她在一个孤独善良的年轻中国男人那寻找到一丝温热的人性。这是一部纯粹的维多利亚式的情节剧,煽情感伤,但是吉许表演中的那种微妙的东西改变了这种滥情伤怀的质地,她的精致可人的外表中居然可以传达出真实而朴素的情感。在《东方之路》(Way Down East; 1920),一部同样伤感的情节剧中,莉莲身上那种身体的脆弱和内在坚毅的混合同样发挥到家。

多萝西继续发挥她的喜剧长处,包括一部由莉莲执导的《重新塑造她的丈夫》(Remodelling her Husband; 1920)。莉莲做得很出色,但是她觉得做导演工作太复杂,拒绝再当导演。多萝西能演的角色也是远超过喜剧角色的,正像她们姊妹俩共同出演的《风雨中的孤儿》(Orphans of Storm; 1921)中所显示的那样,她们出演一对在法国大革命中被抓的姐妹,多萝西演盲人姐姐,非常感人,但是没有在任何时刻表现出自怜自怨的样子,根本不可能被莉莲的光彩所覆盖。

《风雨中的孤儿》是姐妹俩为格里菲斯出演的最后一部影片,之后,格里菲斯再没有能力支付莉莲的工资。她们友好地离开了格里菲斯,转投灵感公司(Inspiration Company),在那里她们一起拍摄了一部以文艺复兴时期佛罗伦萨为背景的影片《罗慕拉》(Romola; 1924)——改编自乔治·艾略特(George Eliot)的小说。之后,莉莲和米高梅(MGM)签约,多萝西则到伦敦为赫伯特·威尔考克斯公司(Herbert Wilcox)出演四部

影片，其中最为成功的是《查尔斯二世的情妇》(Nell Gwynne；1926)。

莉莲的薪水是好莱坞女演员当中最高的之一(每年达四十万美元)，她甚至可以挑剧本和导演。她选择维克多·斯约斯特洛姆(Victor Sjöström)执导了两部她在其中出演的重要角色的影片，一个是充满激情而又反复无常的霍桑《红字》中的人物，海斯特·白兰(Hester Prynne)，另一个是在《风》(The Wind，1928)中，一个被大自然的力量抽打至绝望的温良的妻子，但是影片的身体性多少有些令人咋舌。

但是时代变化了，当嘉宝(Garbo)这样的影星出现的时候，莉莲就显得过分等同于处女美德和默片本身了。欧文·萨尔伯格(Irving Thalberg)甚至愿意替她制造一个绯闻，她毫不犹豫地拒绝了，她回到了舞台。多萝西跟她一样，她的电影生涯也结束了。莉莲在1940年代之后，还在十二部左右的影片中出现过，最好的要数在查尔斯·劳顿(Laughton)的哥特式故事《猎人之夜》(The Night of the Hunter；1955)中的表演。西蒙·凯罗(Simon Callow；1987)是这样评论的：莉莲塑造的是"一种绝对精神，在一种无可名状的尘世的圣洁中得到治愈"。吉许热爱演电影，"我必须回到遥远的过去，D·W·格里菲斯时代，去发现一种充满目的和和谐的方式"。从吉许嘴里从来不会有更好的赞许。

莉莲要比妹妹多活四分之一的世纪，晚年充满优雅之情，甚至在九十多岁时还有表演活动。莉莲在她死之前，清楚地将自己定位在默片时代最伟大的演员，多萝西，不是伟大的演员，至少是一个好演员，仍然等待公正的评价。

——菲利普·肯普

好莱坞的兴起

好莱坞的片厂体系

道格拉斯·戈梅里(Douglas Gomery)

20世纪前后,一批电影公司落脚于好莱坞附近的郊区,有的还延伸至洛杉矶西部的地区。在这十年中,它们所创立的电影生产制度不仅主导了美国的电影事业,对世界电影业也占据着主导地位。将电影制作集中到类似工厂运作的制片厂中,垂直整合电影产业链的各个环节——从生产、宣传、发行以及放映各个环节,它们创设了一套模范系统——"片厂体系"(studio system),使得其他国家争相效仿。但试图照搬美国制片厂制度只获得了部分的成功,到1925年,是"好莱坞体系"(Hollywood system),而不是片场体系,主导了从英国到孟加拉,从南非到挪威和瑞典等国的电影市场。在当时,好莱坞不仅在世界电影市场上占据主导地位,还把自己的产品以及明星,如查理·卓别林(Charlie Chaplin)、玛丽·碧克馥(Mary Pickford)等,变成了全世界声名卓著的文化符号。

在好莱坞势不可挡的发展进程当中,好莱坞也更新了自己的商业模式。从规模经济到垂直整合,用各种可能的方式领先于对手,逐渐形成了产品的成本效益制度,将产品市场延伸至全球。并通过控制全美以及其他国家主要城市的大型影院来确保电影出品后顺利从生产者流向消费者。欧洲国家试图出台多种保护政策,比如特别税率、增加关税、规定

限额甚至采取抵制措施,试图将好莱坞的霸主地位挡在门外,但无济于事。尽管日本市场仍难渗透,苏联在20世纪20年代期间对外国进口产品紧闭国门,以及其他一些国家也采取相应措施,但让好莱坞的电影成为国内银幕的常客不过只是时间的问题。

好莱坞之所以能够成为这种无所不能的产业的核心,可以在MPPC公司试图垄断电影业的尝试失败中看到原因。这家公司是由十个主要的美国和欧洲的电影制作人和摄影机及放映机生产厂联合组建的,1908年成立了一个"托拉斯",以提升惟有它们才能生产的产品的市场价格。这个托拉斯囤积专利权,制作了几千部短片。只有有合作关系的公司,获得专利权,才能够合法生产影片、制造电影设备。该托拉斯通过收取专利使用许可费获利。为合法使用放映机,放映者需要交纳一些费用;生产电影,则要交纳更多制作费用。

然而,该托拉斯发觉其对电影业的控制权难以为继,其后的五年间(1909—1914),卡尔·莱姆勒(Carl Laemmle)与威廉·福斯(William Fox)这样的独立制作公司开始崛起并与托拉斯对抗,为好莱坞的出现奠定坚实基础。阿道夫·朱克(Adolph Zukor)组建了派拉蒙电影公司;马库斯·洛伊(Marcus Loew)创立米高梅电影公司(MGM);威廉·福斯也变革了他的电影帝国。

这些电影公司,与其他独立电影制作者和制作商们,都试图生产和MPPC旗下公司不一样的产品,托拉斯仍然固守于惯有的十五分钟长度的两盘卷影片,独立制作者们开始生产时间更长、剧情更为复杂的故事片。独立制作者们从当时的廉价杂志、畅销小说以及成功的戏剧中搜罗情节。西部故事成了这些"新的"电影类型最常用的题材,并且也激起了人们把拍摄场景放在"外西部"(out West)的地方。此时,独立的电影制作商们在距离纽约托拉斯总部两千英里之遥的南加利福尼亚找到了自己的家园,那里温度气候适宜,土地廉价,没有工会的约束,是制造新的低成本长篇电影(feature-length)的理想之地。

1912年前后,独立制作商们已制造出足够多的电影满足剧院需求。

每部电影都成为独特的产品,并不惜工本地做广告。在 1920 年间,随着大约两万多家电影院在美国建立,长篇电影舞台剧(feature-length "photoplays")很容易找到观众;向外国市场发行其产品也能获利;在默片时代,由专人迅速换上翻译版字幕,只需增加微小的成本就能够生产出外语版本的影片。

制作商们还开始控制美国的电影放映市场。他们并没有试图买下全美现存的两万多家电影院,而是聚焦于大城市新建的电影宫殿(豪华影院)。到了 1920 年,这两千多家新电影院,拥有独家首映权,获得了平均每部电影获利的四分之三的收入。由派拉蒙、福斯以及米高梅电影公司等主要的好莱坞公司控制的从纽约、芝加哥到洛杉矶的电影院线,每年聚敛了上百万美元的财富。

到这个时候独立制片商们事实上已经不再独立。他们的运作模式已经成为一项制度。这些前独立制作商们的最成功之处在于,他们做到了托拉斯旗下财力雄厚的电影公司没有能够做到的事情:控制了电影的生产、分销和放映各个环节。打下坚实基础之后他们开始控制世界市场。如果一部片子耗资十万或更多,另外花费千把美金用于在全世界印制海报和推广市场,这些开支对其来讲算是小菜一碟。

电影在全世界的普及反过来创造了大量的市场需求,需要进行不间断的生产。全年拥有大量充足日照的洛杉矶盆地可以满足这种生产要求:长时间地在户外工作,除此之外还拥有方便拍摄的各类地形组合。农田附近(现已被郊区吞并)代表着中东;太平洋代表着加勒比海以及大西洋;仅一天车程的山脉和沙漠,呈现了一派西部的真实场景。

到了 20 世纪 20 年代早期,好莱坞的魅惑形象已经对社会构成巨大冲击。早在 1920 年,好莱坞商会(Hollywood Chamber of Commerce)便被迫打广告奉劝那些跃跃欲试的演员们留在家里,"勿入电影圈"。

特别人物介绍

Rudolph Valentino
鲁道夫·瓦伦蒂诺

(1895—1926)

1926年7月18日,《芝加哥论坛报》(Chicago Tribune)上刊登了一篇匿名评论,文中假想了芝加哥北区一间男士洗手间放置一盒粉红色粉扑的场景,抨击了电影明星鲁道夫·瓦伦蒂诺为推广新电影"严重雌化了"美国男性的形象。这位体形健壮的明星就文章中出现的"粉红粉扑"(Pink Power Puff)等字眼,专门向文章作者下战书想用拳击比赛来做了断,但文章编者拒绝抛头露面。但在这之后的一个月,这件事以某种方式得到了解决,在8月23号,这位年仅三十一岁的电影明星因心脏瓣膜炎在纽约一家医院去世。

瓦伦蒂诺意外死亡之后,此前美国男人对他的尖酸回应,暂时被女人的追捧推到了一边。被认为是瓦伦蒂诺的主要拥趸的美国女观众,终于有机会公开证明她们对这位明星的无比的热忱。《纽约时报》报道,大约有三万影迷,"主要是成年妇女和女孩",为了看一眼放置在坎贝尔(Campbell)葬礼教堂的鲁道夫·瓦伦蒂诺遗体而夹道出行,等上几个小时。据《纽约时报》(Times)报道,这些悼念者引起的"骚乱……在纽约前所未有"。葬礼达到了歇斯底里的地步,甚至有报道说有人在葬礼过程中自杀,以至于梵蒂冈曾发表声明,谴责其为"群体疯狂,一种新的拜物教的悲喜剧"。

瓦伦蒂诺并非第一名为妇女打造的明星,但是在他死后,其对美国妇女的深远影响堪称好莱坞传奇。鲁道夫·瓦伦蒂诺的名字仍然是为数不多的好莱坞默片时代能激发公众想象力的明星之一:一个性别模糊的被崇拜偶像。在1920年代,瓦伦蒂诺的男性特征就受到质疑,原因不

外乎这些：曾经做过舞男，过分追求穿着，有一个强势的妻子——娜塔莎·兰波瓦（Natasha Rambova）是一个有争议的舞蹈家，也是产品设计师。对大多数人来讲，瓦伦蒂诺成了"女人制造"的男性的可怕的代表，其中多数言论出现在当年的反女性主义小册子、通俗杂志和流行小说中间。

1913年，青少年时代的瓦伦蒂诺从意大利来到美国。在纽约城的咖啡店里成为一位职业舞者后，他开始在1917年尝试闯荡加州。在那里他进入电影圈。先是扮演电影中的一些小角色，渐渐地，他成为流里流气的外国诱惑者的模板。事业上的转机源于米高梅公司的著名编剧朱恩·马希斯（June Mathis），他在看过瓦伦蒂诺在1919年拍的片子《青年人的眼睛》（Eyes of Youth）的时候，推荐他在雷克斯·英格朗公司（Rex Ingram）出品的电影《启示录四骑士》（The Four Horsemen of the Apocalypse；1921）里饰演花花公子男主角。影片获得了巨大的成功，据有关报道这是当时好莱坞整个十年里票房最高的影片。

通过这部片子瓦伦蒂诺成为男性利用色相引诱他人的形象代表，用阿德拉·罗杰斯·圣约翰斯（Adela Rogers St. Johns）的话来说是"肉体的诱惑"。瓦伦蒂诺的异族身份也被好莱坞作为富有争议的话题挖掘炒作，在美国女性中塑造"瓦伦蒂诺风尚"，在报纸上将瓦伦蒂诺作为美国男人的直接威胁者而大肆宣扬。另一部片子《沙漠情酋》（The Shiek；1921）让瓦伦蒂诺跻身顶级明星之列，并定型为富有诱惑力的男子形象。但是他并不满足，开始尝试不同角色。在《血与沙》（Blood and Sand；1922）以及另两部不太出名的电影《情海孽障》（Beyond the Rocks）、《莱提女士的莫兰》（Moran of the Lady Letty）（均于1920年上映）中有着敏感的演出，由于瓦伦蒂诺要求控制他的电影拍摄，被明星拉斯基电影公司（Famous-Player-Lasky）挂起。在瓦伦蒂诺从银幕消失的那段时间，他成功地证明了他在大众中的持续的影响力，他为米娜雷拉瓦公司（Mineralava）组织的舞蹈团巡回商演大获成功。1924年，他以一部精细制作的古装剧情片《博凯尔先生》（Monsieur Beaucaire；1924）返回银幕，他在演

绎一个理发师假扮一个公爵的故事中,体现出他的精准细腻的表演。

瓦伦蒂诺在《博凯尔先生》、《鹰》(The Eagle;1925)两部影片中表现最为出色,凸显了他的喜剧才能和感染力。在这些影片中瓦伦蒂诺与之前的银幕形象(尤其是《沙漠情酋》中的形象)完全相反,显示了瓦伦蒂诺远不是一个仅凭美貌与吸引女性影迷的性感偶像身份而维持其短暂演艺生涯的演员。然而,《博凯尔先生》仅在城市以外地区取得了有限的成功,这也证明了(至少对制片厂来说)瓦伦蒂诺夫人对俱内的瓦伦蒂诺的控制大大影响了票房。在拍过几部令人失望的电影以及与妻子离婚后,瓦伦蒂诺的"回归之作"是经常和刘别谦(Lubitsch)合作的汉斯·克雷里(Hans Kräly)写的脚本,经过精细设计而打造出来的《鹰》。讽刺的是,瓦伦蒂诺身后放映的最后一部电影,《酋长之子》(The Son of the Sheik),拙劣地模仿了五年前使这位"伟大情人"一举成名的影片(指《沙漠情酋》)。

——盖林·斯塔德拉(Gaylyn Studlar)

生产体系

大约到1910年代晚期和1920年代早期,由阿道夫·朱克领导的明星拉斯基电影公司发展出了一种规模生产通俗影片的体系,获得了巨大的成功。这种体制尤其受到国外电影制片厂的激赏,世界各地的电影业都会派人到好莱坞学习,可能的话,就拷贝好莱坞的这种体系。在接待来自法国、德国和英国的来访者的同时,好莱坞也在1930年代接待了意大利法西斯电影工业的头目卢伊其·弗莱迪(Luigi Freddi)以及来自苏联的斯大林的追随者,也是苏联电影的掌管者鲍里斯·沙姆亚茨基(Boris Shumyatsky)。

好莱坞各家公司提供的核心产品是故事长片,通常在九十分钟左右。十分钟左右新闻片或者动画片只是补白,正片才是整个电影秀的卖点。正片必须是一个非同寻常的故事,制作费通常在十万美金以上,有时候会到达五十万。讽刺的是,生产故事长片来自于当年欧洲进口片的

鼓舞。整个1910年代外国的故事片反复证明更长的故事片能够吸引大量观众。当年的独立放映商并不介意透过托拉斯从欧洲订购史诗片。诸如《神曲·地狱篇》(*Dante's Inferno*; 1911)这样的成功的意大利影片不仅证明了存在着一个更长影片的市场，而且帮助电影这种新的媒介在传统中产阶级的眼中获得必要的尊重。

1911年，《神曲·地狱篇》在纽约和波士顿成功获得了更长的放映档期。当时，托拉斯属下的平均双盘卷影片大约只能上映两天的时间，《神曲·地狱篇》可以连续上映两个礼拜。托拉斯的影片在两百个座位的五镍币影院上映，票价只是十美分，而《神曲·地狱篇》是在租来的、可以容纳一千人的合法剧院上演的，票价达到一美元。事实上，早年最有影响的影片，格里菲斯的《一个国家的诞生》(1915)，是好几年之后在纽约的著名的合法剧院上映的，以闻所未闻的两美元的票价整整放了一年时间。大约不到二十年的时间，电影产业已经从将电影当作一个新奇之物出售，到需要一套精心打造的广告机制以提升到一种全备的体系，以适应在全国范围营销其产品的产业。

好莱坞将其促销的重点放在明星制上面。公关专家必须懂得如何操控广告和大众传播等新技术，以使正在成长中的中产阶级感觉到电影的一些特别的地方。电影明星有效地将故事长片区别开来了，把每一部单独的片子都做成了不可错失的诱惑之物。1909年，卡尔·莱姆勒把弗洛伦斯·劳伦斯(Florence Lawrence)从比沃格拉夫公司挖过来，并把后者称作是IMP公司的主打女星(IMP Girl; IMP是独立电影公司[Independent Motion Picture Company]的缩写，后来成了Universal公司)。莱姆勒后来还把弗洛伦斯派到各地巡回露脸，并在各大报刊上为她编写故事，甚至不惜错报其死亡的消息。

还有一些公司则从正统的舞台上挖演员。比如阿道夫·朱克引领潮流的明星拉斯基电影公司(派拉蒙的前身)，它的口号是"名剧中的名演员"，其早年的多部影片获得了成功，比如詹姆斯·奥尼尔(James O'Neil)出演的《基督山伯爵》(*The Count of Monte Cristo*; 1912)，詹姆

斯·海克特(James Hackett)出演的《曾达的囚徒》(*The Prisoner of Zenda*;1913),莎拉·伯恩哈特(Sarah Bernhardt)主演的《伊丽莎白女王》(*Queen Elizabeth*;1912),以及米妮·玛登·费斯克(Minnie Maddern Fiske)主演的《德伯家的苔丝》(*Tess of the D'Urbervilles*)。

朱克不久就发现必须发展他自己的明星,而不仅仅是买下已经成名的演员。玛丽·碧克馥的周薪眼看着从1909年的一百美金涨到1917年的一万美金,朱克把她打造成那个时代最大的明星。朱克的竞争对手们也着手打造他们自己的"小玛丽"(Little Marys),跟他们签署了排外的长期合约。好莱坞的各个公司开始为他们各自的明星量身定制电影故事。但是,明星们迅速认识到这一点,如果他们对片厂如此重要,他们也有为自己讨价还价的权力。虽然很多演员仍然接受过去就已签署的剥削性合同,但是一些最成功的演员多少打破了这种制度。1919年1月15日,当年最重量级的演员查理·卓别林,道格拉斯·范朋克(Douglas Fairbanks),以及玛丽·碧克馥和导演格里菲斯一起创办了联合艺术家公司(United Artists)(以下称联艺),发表了从他们过去的片厂老板独立出来的声明。联艺宣称发行这些影星制作的影片,影片的制作者就可以获得由明星的力量所产生的财富。

联艺取得了巨大的成功,比如,《佐罗的面具》(*The Mark of Zorro*;1920;范朋克主演),《罗宾·伍德》(*Robin Hood*;1923;范朋克主演),《小勋爵弗契特勒里》(*Little Lord Fauntleroy*;1921;碧克馥主演),以及《淘金记》(*Gold Rush*;1925;卓别林主演)。不幸的是,联艺不能按时按点提供足够的由明星出演的影片。剧院要求每年供应三部卓别林/范朋克和碧克馥的影片,而公司只能以每二十四个月提供一部他们的影片的速度生产。剧院显然不能忍受每两年才红火一次的状况,又转向了好莱坞的主要制片厂。于是,从长远的角度来看,联艺不啻为独立制作人(有些好,有些赖)的天堂,使他们可以从主要的好莱坞片厂的严格限制中摆脱出来。

联艺是一个异数。标准的好莱坞电影制作能够保证以周为单位向

剧院提供有吸引力的影片，制片厂则发展出有效的成本合理的制作方式来生产影片以供给剧院。工厂体系被证明是常规提供影片的最好的方式。

在故事长片之前的日子里，有两种标准的生产模式。如果是"现实题材"(reality subject)的影片，摄影师会到现场拍摄下各种动作和行为，然后剪辑；如果是以歌舞杂耍场里的表演为蓝本的或者其他文学来源的影片，电影公司就会雇一个导演来调度不同的"场景"(stage "scenes")，由摄影师负责录下来。渐渐地，在1910年代期间，随着叙事影片的要求的增加，一些人受训专门为导演服务，以帮助导演更快地完成一部影片。作家负责勾画故事大纲，场景艺术家负责绘制背景，设计师负责合适的服装。

不久，电影人意识到不按顺序拍摄，要比像剧院中的舞台演出按时间顺序进行更加省钱。一旦计划好的场景都被拍摄了，剪辑师就可以按照剧本将它们组合在一起。所有这些都要求事先有周密的计划，使成本最小化，这种计划就是后来为人所知的拍摄脚本(shooting script)。

好莱坞片厂不得不更新拍摄脚本以适应票房的需要。渐渐地，当故事影片变得越来越长，故事变得越来越复杂的时候，就需要更加复杂的拍摄脚本了。仔细预备拍摄脚本意味着电影制作得更快和更便宜。人们可以对每个场景所需要的胶片进行估算，电影制作者发展了各种技术以使重拍变得更少了。

典型的脚本需要声明其类型(比如喜剧或剧情片等)，列出人物表，有一个故事梗概，随后才是一个场景接一个场景串起来的故事。电影公司的头头是根据这样的脚本决定是否投拍的。一旦拍摄计划被通过，制作人则可以更改拍摄脚本以符合实际拍摄时的顺序。

好莱坞的生产体系不是凭空发明的，而是对一系列必须履行的责任的回应之后慢慢发展出的结果，其中最重要的是定期而持续的利润产出。制作人托马斯·因斯可以算是一个先锋人物，1913年他在Mutual工作。标准的片厂工作程序是由因斯设计的，其中包括一个片厂老板，

电影导演和一个连续的脚本。一旦作为制作头目的因斯批准了一个计划之后,他就会安排可以用来拍摄的建筑物,可以供签约作家和各种涉及生产各方面的艺术家,创造必要的脚本、布景和服装。后勤支持系统,包括警察维护拍摄现场的秩序,或者消防员以防木质背景的燃烧,这就意味着,1920年代早期的片厂,包括很大的场地,像一个所谓的城中城(subcities)在洛杉矶周边的城市地带活跃。

片厂老板事先规划一年的拍摄计划。布景被反复地使用,只是在拍摄不同故事时作一些修改。艺术指导设计和制作各种背景,演员指导物色演员,化妆师追求演员光彩照人的银幕形象,摄影师则被招募来摄制已经写好的剧本。

时间是最重要的,所以演员在不同影片之间来回穿梭。复杂的场景(比如战争场面)通常是多机拍摄,以避免重拍。总是能看到场记的身影,他们要确认每一场是否拍摄完毕,影片是不是易于组接。

发行和市场控制

如果说因斯是好莱坞"工厂式"生产体系的先锋,那么,是阿道夫·朱克教会大家怎样把这种体系用足用透。1921年朱克的明星拉斯基电影公司已经是世界上最大的电影制片厂了,五年前他合并了十二个制片人和发行商,以及派拉蒙,成立了明星拉斯基电影公司。到1917年,他的新公司已经囊括了玛丽·碧克馥、道格拉斯·范朋克、葛洛丽亚·斯旺森(Gloria Swanson)、宝琳·弗里德里克(Pauline Frederick)以及布兰彻·斯威特(Blanche Sweet)等大牌。两年之后,也就是碧克馥和范朋克离开公司并参与成立联艺的时候,四分之一的美国影院上映的是明星拉斯基电影公司的电影。

明星拉斯基电影公司开始打包销售它年产的五十到一百部电影,这就意味着试图购买玛丽·碧克馥电影的剧院老板,也得同时购买不那么出名的演员的电影。反过来,明星拉斯基电影公司就用这些额度去发

掘新的明星,尝试新的电影类型。一些剧院老板怕担风险不肯打包购买,朱克干脆收购那些剧院,组建起自己的剧院连线。

用手头的现金做这样大宗的房地产买卖显然是不够的,朱克需要更多的投资,他转而向华尔街的库恩·娄伯(Kuhn Loeb)的投资银行寻求一千万美元。那时候,库恩还是华尔街的局外人,只是 WASP 主导的一个机构中的一个不起眼的犹太人。然而,库恩的时间到了,他的公司就要成为金融巨头,部分的原因是他们跟电影业做生意,地处西部的类似明星拉斯基电影公司这样的电影公司正在试图扩展他们的生意,而西部的银行就很保守。纽约虽有两千英里之遥,但是朱克就是有本事从东部拿到巨额投资。

1920 年代期间,明星拉斯基电影公司成为纽约股市的新宠,其他公司纷纷跟进。马库斯·洛伊组建了米高梅,威廉姆·福斯扩展了他的电影公司,卡尔·莱姆勒也扩展了他的环球影业(Universal Studios)。甚至连独立电影的守护神联艺公司都组建了自己的连锁剧院。于是,一批重要的、垂直管理的公司主导并定义了好莱坞。

还不止于此,这一小部分公司还控制了所有的电影明星和影剧院。他们还寻求在全世界建立发行渠道。第一次世界大战提供了一个关键的开放时刻。其他国家的电影业不断萎缩的时候,好莱坞的公司则主动出击让全世界都成为它的市场。那个时候,好莱坞一部电影的成本不会超过五十万美金,但是,由于在全球放映,一部电影的收益却可以高达一百万美金。阿道夫·朱克更加富有侵略性,他的一系列漂亮的国外市场生意,使他能够在有声电影来临之前的年代里控制了世界市场。

为了维持好莱坞在国际市场的利益最大化,好莱坞主要的大公司成立了一个"美国电影制作人和发行人联合会"(Motion Picture Producers and Distributors Association of America, MPPDA),请以前的邮政总监(Postmaster-General)威尔·H·海斯(Will H. Hays)出山以保证国际市场对美国电影的开放。海斯像一个非正式的外交官,得到历届总统哈定

(Harding)、柯律芝(Coolidge)以及胡佛(Hoover)治下的美国国务院(US State Department)的帮助和支持,使MPPDA确保外国能够允许好莱坞在毫无阻拦的情况下进入他们的市场。

到1920年代中期,好莱坞不但占据了像英国、加拿大、澳大利亚这样的英语国家的市场主导地位,也主导了除了德国和苏维埃俄国之外的欧洲市场,并且成功地进入到南美洲、中美洲和加勒比地区。好莱坞的这种势头大大遏制了其他与其对抗的片厂体系的发展。除了一些孤立的区域之外,很少有哪个国家的电影市场不受到好莱坞的影响。日本是一个例外,当时的日本还不实行国际贸易。虽然日本观众也喜欢好莱坞电影,但是本国的片厂体系还是能够健康发展并足以与好莱坞相抗衡,这是英国和法国的电影产业从来都无法做到的。德国也保持了相对的自主性,但是到1920年代末期,随着很多优秀的德国电影艺术家纷纷为好莱坞所吸引而移居美国,也由于主要的德国电影公司乌发(Ufa)和好莱坞开始合作,德国电影产业的自主性也被瓦解了。

一些国家政府设立了保护本国电影工业的条例,以遏制好莱坞的渗透。德国,之后是法国,设计了某种"份额体系"(contingent system),好莱坞的进口片每年被限制在一定的比率之下。英国在1927年也设立了类似的定额制度,规定影院每年上映的英国影片要达到一定的份额。但是好莱坞不惜在英国开设制片厂,以使其生产的影片可以以"英国"影片的身份出现。

事实上,好莱坞的这种持续的国际性垄断,使其他国家的电影产业挣扎不已,为了讨好本国的观众,它们不得不生产出比好莱坞"更好的"影片。但是由于对全球电影发行的控制,只有好莱坞的各大公司能够制定各种合适的电影标准,从风格、形式到内容,一直到如何挣钱。仿制毕竟矮人一等,虽然产品的竞争力有所提升。

电影宫殿

电影的生产和发行只是机构化的好莱坞力量的一部分。电影巨头们深知，钱是从剧院票房中得来的，自然他们要寻求控制电影放映的手段，因为影院和放映是电影产业的第三个关键部门。如果说好莱坞最初只是负责向全世界发行影片的一批加利福尼亚的制片厂和办公室的话，那么之后的好莱坞也成了美国各大街道上电影宫殿的拥有者，从纽约到洛杉矶，从芝加哥到达拉斯，之后的不多时间，甚至发展到伦敦和巴黎。

现代电影宫殿最早出现于1914年，那一年，塞缪尔·洛克西·罗塞普费尔（Samuel "Roxy" Rothapfel）在纽约的斯特兰德（Strand）表演大厅开张了。洛克西把歌舞杂耍现场表演和电影放映融合到一起。他的歌舞杂耍和街头其他电影院所提供的"表演"颇为不同。洛克西的整个秀场节目从一个五十人交响乐团演奏国歌开始。之后是新闻片，之后是旅游片，之后是一个喜剧短片，随后才是现场的舞台表演。最后，才是故事影片。

电影宫殿本身远比一个剧院所具有的功能多。富丽堂皇的建筑样式，无所不在的领座员，好像使你身处某种上层阶级的梦幻之地。阿道夫·朱克很快就跟上了洛克西的步伐，他买下了一批电影宫殿式的剧院，全盘控制了电影的生产、发行和放映。

洛克西再也不能维持他的事业了，他卖掉了他的电影产业。芝加哥的巴拉本和卡兹公司（Balaban & Katz）却从他们的电影放映帝国中赚得成百上千万美金，在第一次世界大战结束之时，先锋电影放映商从芝加哥这家公司的经济体系中得到启发，取得了非同寻常的成功。事实上，阿道夫·朱克开始与巴拉本和卡兹公司合作，最后两家在1925年合并成派拉蒙电影公司（Paramount Pictures），至此，真正标志着好莱坞片厂体系在制作、发行和放映三个方面都占据了主导地位。

巴拉本和卡兹的成功开始于1917年10月他们开办的中央公园剧院（Central Park Theatre），这个强大的电影宫殿立即取得了成功。山

姆·卡兹(Sam Katz)作为公司的设计者和总裁,和当年以芝加哥为基地的商业巨头们联合成立了辛迪加,包括零售业巨头西尔斯-罗巴克公司(Sears-Roebuck)的头头朱利亚斯·罗森沃德(Julius Rosenwald),口香糖大王小威廉·瑞格里(William Wrigley, Jr)以及芝加哥的出租车老大(也是后来租车行业的始作俑者)约翰·赫兹(John Hertz),有了这些得力的援手,巴拉本和卡兹迅速发展起来,把发展初期的电影放映生意从一个边缘的消遣时间的产业发展成为娱乐经济的中心产业。

巴拉本和卡兹对于在何处开发电影院颇有策略上的考虑。那个时候,剧院老板大都选择在成熟的娱乐地区开设影院。巴拉本和卡兹反其道而行之,偏偏选择芝加哥的边缘的商业中心,在那里开设了它们的第一批三家影院,意在吸引有钱的中产阶级在那里聚集。影院老板不能随意在任何地方开设影院,交通要冲通常是理想的场所。便捷的交通使得中产阶级和有钱人能够也愿意去到芝加哥第一批真正的郊区看电影。正是因为这些受众,能够也愿意付出高昂的代价去看豪华的电影秀,那也正是巴拉本和卡兹试图培养的。

电影宫殿的建筑几乎可以把观众和外部世界隔离开来,只管沉浸于其中华贵的娱乐享受。乔治·拉普(George Rapp)和C·W·拉普(C. W. Rapp)兄弟公司,芝加哥最大的建筑公司,为电影宫殿设计混合了所有过去和现代元素的新风格,其中有经典法国和西班牙风格及当代装饰艺术的结合。来看电影的人可以期待凯旋门式的拱门,巨大的楼梯,堂皇的、由柱子分隔区域的大厅(好像是凡尔赛的大厅的翻版)。剧院的外墙面也非常堂皇。向上伸展的浅浮雕柱子突出了强烈的垂直线条,和毗邻的店铺相比,她的柱子、窗户和塔楼都显得盛气凌人。真正的剧院建筑是以坚固的钢结构为框架,而那些堂皇的紫色金色绯红色蔚蓝色的塑料装饰物覆盖其上。巨大的钢制桁架支撑着一个或者两个露台,露台中则有成千的观众。

从外面看,巨大的电子标志可以在几英里之外被看见。直冲云霄的标志要比建筑物还要高出几层,以不同的色彩闪烁着各种讯息。标志的

背后是由不同彩色拼接而成的窗玻璃,将标志上的彩光反射到剧院的大厅中,营造了某种基督教教堂的氛围,也把剧院和过去年代传统的、受人尊重的社会事业性质的建筑(institutional architecture)联系起来。

一旦走到影剧院里面,惠顾者可以发现诸多厅堂、宽敞的过廊、休息室、等待室。厅堂的设计比建筑物的外表更加豪华壮观。各种装饰物包括豪华的吊灯,墙面上和入口处古典的帘幕,豪华的椅子和喷泉,以及足够容纳钢琴或者管风琴的空间。事实上总要排队,所以让新进来的顾客感到愉快似乎和取悦已经入座的受众一样是件重要的事情。在放映厅里面,每一个座位都有很好的视野,声音效果也得到特别的看顾,哪怕是坐在走廊尽头的观众都能够保证清晰地听到乐队的演奏。

有一个评论家将这些巴拉本和卡兹的剧院和人们可能去喝茶或者参加舞会的贵族的宅邸或者大饭店相比,巴拉本和卡兹的剧院试图让处于上升势头的惠顾者们感到他们好像来到了现代商业巨头的家里一样。

巴拉本和卡兹剧院提供免费的孩童看护服务,以及吸烟室和画廊。每个电影宫殿的地下室都设有供孩子游玩的场地,包括滑梯、沙地以及其他好玩的东西,当孩子们的父母亲们在楼上观看电影的时候,这里有专人看护小孩子玩耍。

领座员总是安静而得体地提供着各样服务。他们引导观众们穿行在迷宫一样的各个厅堂之间,帮助老人和小孩,所有的突发困难他们似乎都能解决。巴拉本和卡兹招募了许多大学在校男生,让他们穿上红色的制服,白手套黄肩章,并且要求他们对哪怕是最粗鲁的客人的要求都要百依百顺。所有的服务最后都要以得到"谢谢"视为合格,无论什么情况一律不得收受小费。

巴拉本和卡兹的舞台表演甚至超过了洛克西,通过发掘并培养本地人才成为可以和玛丽·碧克馥与查理·卓别林比肩的"明星"。精心设计的小型音乐剧(mini-musicals)在富有戏剧性的布景中和引人入胜的灯光效果中开演。剧院不会错过任何节日庆典演出,也不会漏掉那个时代的热门话题或者故事,以及各种英雄探险故事,当然也不会错失整个

1920年代繁荣时期的各种亮点,从查尔斯顿舞蹈(Charleston)到美国著名飞行员查尔斯·林白(Charles Lindbergh),到那个时代的新媒介无线电收音机。至于给默片提供音乐的交响乐队和钢琴师或者管风琴师,巴拉本和卡兹同样依靠的是一个明星系统。杰西·克劳福德(Jesse Crawford)成为1920年代在芝加哥家喻户晓的演奏家。1923年他和伙伴演奏家海伦·安德森(Helen Anderson)的婚礼成为当地报纸的美谈。当山姆·卡兹将夫妇俩带到纽约去的时候,芝加哥报纸像对一个运动员离去那样感到惋惜。

上面谈到的许多剧院特点容易为任何连锁剧院所拷贝,只要有意愿进行必要的投资。然而,巴拉本和卡兹的空调电影院却是全世界独一无二的,夏季的中西部炎热难当,中产阶级市民犹豫了没多久,就进入空调影院享受去了。1926年之后,所有的电影宫殿都配上空调设备,或者在一旁建造新的影院。

之前曾经用巨大的冰块给影院内降温,但是,直到巴拉本和卡兹的中央公园剧院(Central Park Theatre)之前,大部分电影院干脆在夏天歇业,或者只向少量的人群开放。电影宫殿内的空调装置几乎占据了地下室的所有空间,包括一万五千尺的负重软管,二百四十马力的巨大的电动马达,以及两个一千磅的排风扇。

不久,夏天成了看电影的高峰季节。巴拉本和卡兹凭借五样东西——地理位置、建筑样式、服务、舞台表演以及空调,为美国人重新定义了何为看电影这个活动。世界的其余地区小心翼翼地跟从着,根据各自的环境和条件,或者照搬或者调整这种新的系统。欧洲大部分主要城市电影院的位置还是处在传统的娱乐区域,虽然在英国的各大城市,发展中的城郊开出了不少设备先进的高档影院。在较为贫穷的国家,或者气候相对宜人的地方,空调显然是一种极其奢侈的设备,世界上其他地方没有一处在夏日看电影会出现北美那样的盛况。好莱坞利用夏季在国内上映新片,到了秋季再将其推向国外。

通过和明星拉斯基电影公司合并,山姆·卡兹成功地将巴拉本和卡

兹系统转化成派拉蒙的全国连锁院线。其他公司纷纷效仿，马库斯·洛伊的米高梅，以及华纳兄弟公司都有了自己的全国连锁影院，当然无人可以与阿道夫·朱克和派拉蒙公司相匹配。当默片时期进入尾声的时候，是朱克和派拉蒙公司拥有那些电影巨星，最广泛的发行渠道，以及覆盖面最广和最具有声望的连锁影剧院——这正是好莱坞的力量得以保障的完整的一个生意模型。

好莱坞的这种体系在大萧条之前走到了它的高峰。好莱坞作为一个产业机构主宰了全球的娱乐业，这是之前没有一个机构能够做到的。有声片时代的来临，更是消除了来自舞台剧和歌舞杂耍秀的竞争。当然，不利的变化也在悄然发生之中，多半是由大萧条以及无线电台和电视等新技术带来的。到1920年代末和整个1930年代，好莱坞面临一系列的冲击——观众数量的下降，一些海外市场的丢失，剧院审查制度的建立，以及反垄断立法的出台。但是，好莱坞不断调整并胜出，感谢它的先驱所建立的稳固的基础。

特 别 人 物 介 绍

Joseph M.Schenck
约瑟夫·申克
(1877—1961)

　　在好莱坞片厂时期出现的诸多巨头当中，约瑟夫·M·申克和他的弟弟尼古拉斯(Nicholas)也许拥有最引人注目的职业生涯（哪怕是颇多波折）。在他们的巅峰时期，兄弟俩拥有两个重要的片厂：约瑟夫·申克最初是联艺的幕后老板，之后成为20世纪福斯(Twentieth Century-Fox)的老板，而尼古拉斯是马库斯·洛伊及其属下的米高梅公司的老板。

　　和大部分电影巨头一样，申克兄弟也是移民，他们来自俄国。他们

1892年到美国，在纽约市长大，他们在纽约市建立了一个成功的游乐场。他们在生意红火的时候及时与专门提供歌舞杂耍秀演员的楼公司合并了。

尼古拉斯·申克在楼公司总裁的位子上做了四分之一个世纪。约瑟夫·申克则相当独立，另辟蹊径。1920年代早期，约瑟夫为好莱坞工作，主要是打理"肥仔"罗斯科·阿博科尔（Roscoe [Fatty] Arbuckle）、伯斯特·基顿以及塔尔梅齐（Talmadge）三姐妹的演艺生意。

1917年约瑟夫和诺玛·塔尔梅齐（Norma Talmadge）结婚，其时基顿迎娶娜塔莉亚·塔尔梅齐（Natalie Talmadge），整个1920年代，申克-基顿-塔尔梅齐这个"联合家族"（extended-family）处在好莱坞名流和势力的顶端。1929年离婚之后的申克摇身变为好莱坞黄金时期的单身男人，经常充当明星们的良师益友，又不时与从梅尔·奥勃朗（Merle Oberon）到玛丽莲·梦露（Marilyn Monroe）这样的明星传出绯闻。

整个1920年代约瑟夫·申克始终与联艺公司关系紧密，他打理的很多明星在那个时候都发行了电影。1924年他正式入主联艺，成为联艺的总裁。即使在公司领导这个位置上，他也还继续和那些之前蒙惠于他的艺术家们一起工作，制作了一些列重要的影片，其中包括伯斯特·基顿的《将军号》(The General；1927)、《小比尔号蒸汽船》(Steamboat Bill Jr.；1928)。

1933年，他创建了自己的制作公司20世纪电影公司（Twentieth Century Pictures），和达瑞尔·F·扎纳克（Darryl F. Zanuck）合作，而在财政上由在楼公司的弟弟尼古拉斯支持。两年之后，20世纪和福斯合并，再次得益于他弟弟的财政支持，公司还是掌控在他手中。之后，扎纳克主持日常事务，约瑟夫在幕后操控，共同协调20世纪福斯在全球的发行工作和国际连锁影院的事务。

1930年代末期，申克和其他片厂老总（包括他的兄弟尼古拉斯）贿赂放映人工会（projectionists' union）的威利·比奥夫（Willie Bioff）以保证他们的剧院可以开张。其时，政府探员查出了这一黑幕并指控比奥

夫。必须有一个大佬进监狱,替其他所有人背黑锅。收到伪证的指控,申克在康涅狄格州丹布里(Danbury, Connecticut)的联邦监狱蹲了四个月零五天的大牢。1945年,对他的所有指控都被哈利·杜鲁门(Harry Truman)总统开释和澄清。

在1950年代不景气的经济状况中,申克兄弟试图找到生路,这个时期,他们使用了将近三十年的方法已经过时。新的观众以及与电视的新的竞争中,申克兄弟无法优雅地全身而退。作为生意人,1950年代的申克和他们长年的老朋友迈克·陶德(Mike Todd)签署了一个叫Todd-AO的宽银幕技术开发使用合同,并制作了《俄克拉荷马!》(Oklahoma!；1955)等一些高标准的电影。不过,终究敌不过年老体衰,申克活在好莱坞这个他亲手帮助创建的产业的边缘,死的时候不乏怨愤。

申克兄弟令人瞩目的职业生涯却是如此惨淡地收场,这要比贿赂指控更多地损害了他们在电影史上应有的地位。把好莱坞带入到1920年代和1930年代世界最强大的电影产业这个地位,他们两兄弟都是功不可没的。

——道格拉斯·戈梅里

特 别 人 物 介 绍

Sid Grauman
悉德·格劳曼
(1879—1950)

1920年代的美国,再没有一个电影放映商要比悉德·格劳曼更有名气,也没有一个影剧院要比位于好莱坞大道的格劳曼中国剧院更有声誉。西德尼·帕特里克·格劳曼(Sidney Patrick Grauman)非常享受自己作为电影宫殿大亨的名声,他在各方面都非常耀眼,一直到他的名扬

世界的水门汀庭院。

据说,诺玛·塔尔梅齐在中国剧院尚未完工的时候就急于探访,结果一脚踏进尚未干透的水门汀地面,这一脚给剧院带来了最大的宣传由头。基尼·奥特里(Gene Autry)立刻带着他的坐骑"冠军"到此留下四个蹄印,和它们紧挨的是埃尔·乔尔森(Al Jolson)的膝盖印记,约翰·巴里摩尔(John Barrymore)的侧面轮廓印记,汤姆·米克斯(Tom Mix)的十加仑帽子印记以及哈罗德·劳埃德的眼镜。

格劳曼对舞台上序幕的创新也应该被记住:默片开始之前的现场表演,主题和正片的叙事有相关性。1926年后期,因为这些序幕演出,格劳曼理所当然得享其广泛的声誉。在塞西尔·B·德米利1927年的《万王之王》(King of Kings)开演之前,格劳曼一个超过百人的演员班底在表演五个独立的《圣经》话题场景,以吸引和取悦观众。

悉德·格劳曼第一次尝试娱乐表演业是和他父亲在1898年育空淘金潮(Yukon Gold Rush)中搭帐篷的表演活动。一度有了钱之后,大卫·格劳曼将全家搬到了旧金山,并在20世纪的第一个十年中进入了方兴未艾的电影行业。父子俩把旧金山普普通通的沿街商铺式的影院变成了一本万利的优尼科影剧院(Unique Theatre)。1906年旧金山大地震震塌了所有的竞争对手,白手起家从头跃,格劳曼很快就执掌了当地电影放映行业的牛耳。

年轻的格劳曼孤身闯荡洛杉矶,想要在电影世界中留下自己的足迹。十年之后,1918年他在洛杉矶的市中心创办了百万美元影剧院(Million Dollar Theatre),成了芝加哥以西的第一个堪称电影宫殿的影剧院。西班牙殖民地风格加上拜占庭式的点缀,使得百万美元影剧院具有了某种未来主义的艺术效果。两千四百个座位,好莱坞创造的各种努力可以给它的邻居洛杉矶市民最好的银幕效果。四年之后,随着百万美元影剧院的成功,格劳曼在好莱坞大道上又建造了埃及剧院(Egyptian Theatre)。

但是,只有中国剧院给格劳曼戴上了真正的冠冕。1927年5月19

日的盛大开幕式上，D·W·格里菲斯和玛丽·碧克馥莅临，大肆赞扬格劳曼取得的成就。剧院的外观是东方神庙风格的青铜顶部，要比入口高出九十英尺。剧院内里，两千个座位上的六十英尺处悬挂的光芒四射的吊灯，红色观众席上镶嵌的是玉石、黄金以及古典风格的古代中国艺术复制品。

当好莱坞电影工业获得了电影业中放映这一重要方面的控制权的时候，即便像格劳曼这样精心设置各种剧院放映技巧的高手也显得捉襟见肘了。大萧条期间，好莱坞需要的是听从中央办公室命令的经纪人，而不是别出心裁的创新企业家，而有声电影的来临使得格劳曼的序幕手段变得画蛇添足。1930年，强大的福斯公司——位于太平洋几英里之遥，获得了中国剧院的所有权，而悉德·格劳曼，这个特立独行的娱乐经纪人，这个默片时代电影明星们的朋友，成了福斯公司的又一个雇员。

整个1930年代和1940年代，在去影院看电影的观众眼里，格劳曼变得越来越有名，但是他的黄金岁月已经过去。格劳曼像一个二线明星，根据合同工作，从片厂巨头那里得到指令，帮助推销最后的片厂计划。悉德·格劳曼的起落，正像美国电影工业的起落本身一样，从狂放自由的最初发展期到好莱坞巨头的标准化控制。

——道格拉斯·戈梅里

电影在世界各地的传播

露丝·瓦西（Ruth Vasey）

电影在世界各地的传布还是由好莱坞影片的发行和放映为主导的，虽然事实上在世纪之交世界各地纷纷出现电影生产。最早的电影生产几乎是在法国、德国和美国同步发生的，大约在1895年，最早的影片通

常都是单镜头单一事件和单一场景。大部分早期电影愉悦观众的手段就是展现"现实"的一个片段,是法国的创新者卢米埃尔兄弟抓住了内在于这种新媒介纪实能力之中的商业可能性。他们培训了一批摄影师兼放映人,在世界各处展示他们的摄影放映一体机Cinématographe,他们所到之处,随时随地录下一些新的电影片段。1896年7月底,他们把这项发明带到了伦敦、维也纳、马德里、贝尔格莱德、纽约和圣彼得堡以及布加勒斯特,电影所展现的无论是异域风情还是身边熟悉事务,居然都引发了广泛的兴趣。到那年年底,他们几乎走遍了全世界,将电影这种现象介绍到了埃及、印度、日本和澳大利亚。与此同时,托马斯·爱迪生的维太放映机(Vitascope)也在美国和欧洲起到了让大众了解电影这种媒介的作用。

在世纪之交,电影生产基本上只能算是一种家庭作坊式的小生意,只要有足够的热情,适量的资本和基本的知识就可以开展。世界上第一部时长超过一小时的故事影片既不是在法国也不是在美国,而是在澳大利亚,那是1906年制作的《凯利帮的故事》(*The Story of Kelly Gang*)。J. & N. Tait 剧团公司制作了这部影片,当时没有任何电影产业的设备可言。到1912年,澳大利亚已经制作了三十部电影,那时候,故事长片还在奥地利、丹麦、法国、德国、希腊和匈牙利(单单匈牙利在1912年就有十四部故事影片出产)、意大利、日本、挪威、波兰、罗马尼亚、俄国、美国和南斯拉夫等地生产。

早期的这一短暂的电影制作尽管散发出了能量和热情,这个时期电影生产所获得的令人瞩目的成绩最后被证明,与形塑国际电影商业行为中的商业组织的创新相比,其重要性还是微乎其微的。法国再一次成为第一个向海外发行影片的国家。1908年,法国的百代-兄弟电影公司已经建立一个办公室网络来推销他们的产品——主要是情节短剧(short dramas)和喜剧场景短片(comic scenarios)。推销的范围包括西欧和东欧、俄国、印度、新加坡和美国。事实上,1908年时百代是美国市场最大的单个电影供应商。其他法国电影公司,还有英国、意大利和丹麦的公

司的产品,那个时候也在全球行销。相反,美国生产商的外国市场要小得多。虽然美国的维太格拉夫公司和爱迪生的公司都在欧洲设立了代表处,但是他们购买欧洲影片在美国发行的兴趣要远远大于在海外推销他们自己的产品。

好莱坞兴起并占据主导地位

如果说在电影生产的早年,美国还是有一点迹象表明它日后可能占据国外市场的主导的话,那一定是美国电影产业在国内市场上的精简高效的组织能力了,这种能力是建立在20世纪的头十五年中美国强大的经济力量的基础之上的。美国国内的电影市场过去是现在仍然是世界上最挣钱的。"一战"之前的美国制作人集中精力巩固他们的市场,将市场牢牢控制在他们的手中。正像克里斯汀·汤普森(Kristin Thopmson)所指出的,美国相对较晚地认真对待国际电影贸易,是因为国内市场还有很多可见的利润等着被开掘;而法国市场则正相反,相对较小,所以法国的制作人要不了多久就把目光投向海外,为他们的产品寻找新的观众群。单是庞大的国内放映市场的规模就已经鼓励采用各种标准化的商业实践,包括不断增长的系统化和有效的生产和发行方式。虽然,直到1920年代才出现完全意义上的垂直和完整的产业组织体系,但是,在1910年代,各种产业的分支机构已经出现合并的趋势。随着大部分经济力量集中于相对较少的玩家手中,大公司们能够像一个寡头(oligopoly)那样做出排他性的动作,集体保护既有公司的利益以牺牲新来者的利益为代价——无论是国内的还是海外的——结果,1908年之后对外国公司来说染指美国放映行业难上加难。这种状况所隐含的对之后的世界电影史发展的影响是极其深远的。它意味着美国制作人最终获得国内市场持续而排外的权利,这使得他们能够收回大部分昂贵的制作成本,或者从中获取利益,而这些情况的发生甚至出现在影片进入海外营销之前。结果,美国电影业就敢于生产高投资的产品,与他们的国际竞

争对手相比，无论在产值还是在提供产品的可靠性方面都要胜出一筹。更进一步，由于投资成本靠国内市场基本上已经能够收回，即使是耗资巨大的美国电影也能够以比较公道的价格出售给外国放映商。回过头来看，显然，美国制作人对本国市场的有效控制是造成世界电影贸易变成单向生意的最重要的因素。

无论如何，在"一战"之前这一格局已经显而易见了，无论对美国还是欧洲的制作人来说，虽然后者也在国际市场上享有可观的成功。为百代公司工作的法国人马克斯·林德（Max Linder），可能是世界上最有名的喜剧演员，尚未面临来自诸如卓别林和基顿这样的好莱坞小丑巨星的竞争。丹麦的诺迪斯科公司到1913年，一年要发行三百七十部影片，其国际销售仅次于百代公司，公司的明星阿斯塔·尼尔森（Asta Nielsen）享有世界声誉。意大利在当时以电影的壮观场面而著称，生产了诸如《暴君焚城记》这样的宏大的历史史诗片。哪怕"一战"打断了西欧电影工业的发展，法国公司几乎停止了所有的海外市场，美国人还是非常缓慢地拓展着他们的海外销售：并没有直接向他们海外的大部分观众直接发行，而是把他们的大部分海外生意让给外国销售机构来做，经由伦敦把美国影片再出口到世界各个目的地。如果不是1916年英国政府征收高额的税金，世界电影发行中心不会从伦敦转移到纽约的。结果，美国人增加对其海外销售和租借市场的控制，鼓励了美国制作人和发行商对海外贸易采取了一种更为积极的态度。

1916年到1918年之间，美国电影业在海外的代表处显著增长起来。一些公司在海外寻找代理人，一些则干脆成立自己在海外的分支机构打理自己的海外发行业务。环球影业（Universal）于"一战"前就在欧洲建立了发行机构，又在远东开设了新的分支机构；而福斯公司把在欧洲、南美和澳大利亚的代理机构和分支机构联合起来了；明星拉斯基电影公司和戈德温（Goldwyn）都通过代理机构打理南非、南美、澳大利亚、斯堪的纳维亚、中美洲以及欧洲的业务。这一类扩张势必造成竞争，尤其在欧洲市场，引人注目的是，这四大公司透过地区性网络几乎包围了全球。

到 1920 年，美国出口的已经曝光过的胶片达到一亿七千五百二十三万三千英尺，是"一战"前的五倍。从此之后，美国电影产业总收入的百分之三十五来自新兴的海外市场。而之前强大的法国和意大利的电影产业都有所缩减，美国公司发现他们自己正处于一个自己都颇感陌生的、至高无上的国际地位。

整个默片时期，美国电影产业在海外的运作受到了美国国务院和商业部的格外关照。驻外领事官员帮助他们收集相关的电影贸易的丰富信息，包括观众口味、影响放映的各种条件以及竞争对手的各种活动。1927 年，美国电影制作与发行协会（The Motion Picture Producers and Distributors of America）主席威尔·海斯成功地说服国会在商业部之内成立一个电影部（Motion Picture Department），理由是，电影可以作为一个"沉默的推销员"向世界各地观众推销美国产品。套用 19 世纪帝国主义时代的口号"跟随星条旗展开贸易"，海斯宣称，现在是"跟随电影展开贸易"（Trade Follows the Films）。事实上，好莱坞电影中显而易见的丰富的物质世界的展示，本身就是一个吸引观众的因素，无论是本地观众还是海外观众。

特 别 人 物 介 绍

Erich von Stroheim
埃里克·冯·施特罗海姆
(1885—1957)

被朋友们称为"冯"的演员兼导演，1885 年 9 月 22 日出生于维也纳一个中产阶级犹太家庭，出生的时候名字叫埃里克·奥斯瓦德·施特罗海姆（Erich Oswald Stroheim）。1909 年他移民美国，入关时他把名字改为埃里克·奥斯瓦德·汉斯·卡尔·马利亚·冯·施特罗海姆（Erich

Oswald Hans Carl Maria von Stroheim）。到1919年他执导第一部影片《盲目的丈夫们》(Blind Husbands)，他皈依了天主教并且给自己编织了很多传奇故事，当然这些被好莱坞抓住，被好莱坞的公关机器精心编织成逸闻趣事。在这些传闻中，他被当作贵族，号称在帝国军队中有着不俗记录的奥地利人，却自称是德国人，并吹嘘对德国学生生活了如指掌。实际上，他在奥地利军队中表现平平，并且他是否真的上过大学或未可知，更不要说在德国上大学了。

有关他是"德国人"的版本看来仅仅是机会主义的说法，虽然这种自我认同很勇敢，在1916至1918年的反德高潮中，这种身份有助于他成功地出演当年电影中邪恶的普鲁士军官的形象，使他的银幕形象变成某种"因爱而恨的男人"(the man you love to hate)，但是奥地利身份印记更深。他变得越来越沉浸于自己的传说，并且越来越多地假设他所离开的那个欧洲世界的价值，一个堕落的（从这个词的两个方面来讲都是）但依然是高贵的世界。

作为一个演员，他的出现总是给人深刻的印象。他是个小个子（五英尺五），但是看起来却高大得多。他的凝视是充满欲望的，他的动作是笨拙而生硬的，但是带着某种可以突然爆发成令人毛骨悚然的残忍行为的能量。他的魅力和痞子气构成某种老谋深算的氛围——不像，比如说，康拉德·韦特(Conrad Veidt)身上的这两种气质让人感到不自然。

作为导演，他的影片总是过量，不是太长就是超支，最后往往由片厂出面补救（而补救的过程往往是毁坏的过程）。他和欧文·萨尔伯格总是据理力争，先是在环球影业，之后在米高梅，最后片厂不得不宣布由他们自己来剪辑影片。为了获得他想要的效果，他经常将他的摄制组和演员们置于恶劣的境地。1923年拍摄《贪婪》(Greed)一片故事的高潮部分，他把摄制组带到了仲夏的死亡谷(Death Valley)，那里的气温达到摄氏四十八九度。他的种种过分的行为总是以现实主义为名而获得正当性（事实上总是由施特罗海姆本人来强调的），其实更多地可以被看作最求一种异乎寻常的壮观景象，事实上显示的是非常强烈的非现实元素。

施特罗海姆的风格毕竟是有效果的,这种效果类似某种强有力的幻想,将观众不可阻挡地引入到某种虚构的世界中,其间,自然因为极端夸张而变得不可辨认。真正的过度是他影片中的人物——抽干式的表演创造出某种神秘常常又是悲剧的命运。

另一方面,正如理查德·科萨尔斯基(Richard Koszarski;1983)所强调的,施特罗海姆深受左拉及其同时代人和追随者的自然主义的影响。但是这一点更多地在人物及其命运当中而不是在再现的技巧方面得到强调。左拉强调遗传和环境的影响,而施特罗海姆的影片仅仅显示是他们不得不接受的命运的后果。当然,对这种理论深信不疑,在施特罗海姆本人这个例子当中看起来是非常讽刺性的,因为他自己显然是不符合这一信条的。与他电影中的人物不同,是他自己变成了这样,而不是人们想象中他的命运所塑造的结果。

如果我们以1925年为限,施特罗海姆所成为的是一个不开心的流亡者,从世纪之交开始他就为他梦想中的故乡维也纳所永远地驱逐。欧洲和美国的对比是他影片中一个不断出现的主题,一般而言他总是贬抑美国。哪怕是那些以美国为背景的影片,如《贪婪》(Greed;1924)和《走在百老汇大道上》(Walking down Broadway;1933)可以被看作是对无辜的美国神话的毫无遮掩的攻击。他的大部分的其他影片均是以欧洲为背景(一个例外的是里程碑式的《凯丽皇后》(Queen Kelly),以非洲为主要背景)。欧洲,尤其是维也纳,是一个腐败之地,同时也是一块自省之地。在施特罗海姆的影片中善从来没有占过上风,爱也是要经历千辛万苦才能够胜出。在施特罗海姆那里,乡愁也从来不是甜蜜的,对待维也纳神话,也像对待美国的一样,充满了残酷。他根据轻歌剧改编的《快乐寡妇》(Merry Widow;1925),把雷哈尔的轻歌剧变成了一出奇观,其间堕落、残酷以及性变态都变成整个幻魅的理想王国氛围的贡献者。

《快乐寡妇》获得了商业上的成功,而他的大部分的其他电影却没有。施特罗海姆的导演生涯没有能够在有声对话片来到之后得到延续,

在变化了的好莱坞的氛围中,他要再找到合适的演员角色也变得很困难。他的晚年一直奔波于欧洲和美国之间,寻找工作,寻找家。在他生命的不悦的最后十年中,他倒是创造了两个伟大的角色,一个是在雷诺阿(Renoir)的《大幻影》(La Grand Illusion；1937)中扮演野战军指挥官罗芬斯坦(Rauffenstein),另一个是在比利·怀尔德(Billy Wilder)的《日落大道》(Sunset Boulevard,1950)中扮演葛洛丽亚·斯旺森的管家。作为一个演员,他到此刻才被永远地记住了。作为导演,他的一些影片完全流失了,另一些则是胶片严重受损的版本。这一悲剧(部分是他自己所为)意味着他作为一个电影人的伟大只是停留在那些传奇的故事上面,这倒也与他本人非常相衬。

——杰弗里·诺维尔-史密斯

特 别 人 物 介 绍

Mary Pickford

玛丽·碧克馥

(1893—1979)

　　玛丽·碧克馥本名格雷蒂斯·路易斯·史密斯(Gladys Louise Smith),1893年出生于加拿大的多伦多。为了分担寡母的负担,碧克馥姐弟三人很早就登上了舞台。玛丽·碧克馥是格雷蒂斯1907年首次在纽约登台亮相时所用的名字。两年后受雇于美国妙透镜公司(American Mutoscope)和比沃格拉夫公司(Biograph Company),在格里菲斯的单盘卷片《她的第一罐饼干》(Her First Biscuits,1909)中有一点戏分。她的扮相以及充分发掘出来的表演天赋使她在格里菲斯的演员剧团中稳坐第一把交椅。1909年到1910年之间,在格里菲斯导演的影片中,她能够保证每周在一部影片中出现。比沃格拉夫公司甚至不愿意在演职人员

表中打出她的真名,生怕她变得太强大。然而,碧克馥还是因为扮演的那些无辜而可人的女主角而闻名,被人称为"头发卷卷的比沃格拉夫女孩"。

1910年末,她终于离开比沃格拉夫,追求更大的自主性更多的薪水。去过各种公司之后,于1913年在阿道夫·朱克的明星拉斯基电影公司落脚。在公司的广告宣传中,她被誉为"全美最好的电影演员"。她的耐力都变成了一种传奇,1914年她拍了七部长片,1915年则有八部。这些影片,尤其是《暴风雨之乡的苔丝》(Tess of the Storm Country; Porter; 1914);奠定了她的银幕形象和她在观众中的影响力,把她提升到第一超级女星的位置之上。

她的博蒂切利式(Botticelli-esque)的美丽金发,使得美国的批评家们罕见地抑制了对性的着迷。她身上的维多利亚式的优雅和精致,通常在静态摄影中得到充分的表现,而在银幕上所展现的那种独立而中性的气质使得这种优雅和精致变得更加捉摸不透。她擅长演出青春期的少女、本性善良的假小子在街头扮酷的行为以及不受重视的工人阶级的女儿。这些角色的成功塑造有赖于她非凡的捕捉日常生活细节的能力,以及她在表演中所投射出的那种令人欢愉的恶作剧的能量。

"美国甜心"兜售战争债券,温柔地传布女性的美德,仔细地掩盖她成长中的败绩,包括一系列私通。1920年,她与第一任丈夫离婚转嫁男演员道格拉斯·范朋克都没有损坏她在公众中的形象,公众甚至期待这对金童玉女能够走到一起。夫妇俩成为好莱坞的"皇室成员",他们的豪华宫殿"碧克费尔"见证了这一点。他们的名声不仅在于美国。1926年他们访问苏联的时候,在莫斯科受到了狂热的欢迎。碧克馥变成了"世界甜心"。

碧克馥的成功很大程度上归功于她自身的某种生意人才具有的精明的技巧,她非常小心翼翼地控制着自己的银幕形象。在她的巅峰时期,她组织制作团队,选择和她合作出演的演员,甚至编写故事大纲,偶尔还自导自演(只是不出现在导演署名之中),或者雇佣肯听她的主意的导演。

1917年,她开始为派拉蒙/明星拉斯基电影公司(Paramount/Famous Players-Lasky)制作她自己的 Artcraft Pictures 影片。通过拍摄类似《可怜的小富家女》(Poor Little Rich Girl;Tourner;1917)和《撒尼布鲁克农场的丽贝卡》(Rebecca of Sunnybrook Farm;1917)这样的电影,她为电影公司赚了大量的钱,直到她告诉朱克她再也不能为"每周只能获得一万美金"而工作了。作为演员,碧克馥对演艺生涯的这种控制是史无前例的,这种控制终于在1919年到达了高峰,她和范朋克、卓别林以及格里菲斯共同组建了联艺公司。这就使得她可以开始在海外制作发行她的影片了。

但是,碧克馥未能使用她非凡的职业自由去拓宽她的戏路,等她意识到的时候,为时已晚。联艺的影片,比如《孤儿波里亚娜》(Pollyanna;1920)和《小勋爵弗契特勒里》(Little Lord Fauntleroy;1921)仍然将她塑造成甜美的青少年形象。这种守旧行为只有一个例外,她大胆地与导演刘别谦合作的古装情节剧《罗西塔》(Rosita;1923)。影片叫好又叫座,但是碧克馥终究未能打破她既有的银幕形象,虽然年逾三十岁,在之后的《小安妮洗冤记》(Little Annie Rooney;1925)和《麻雀》(Sparrows;1926)中仍然扮演的是感伤的小女生形象。默片时期的观众看来从来没有看厌。

然而,在有声影片和变化中的文化习惯的压力之下,1929年在她的第一部有声片《卖弄风情的女子》(Coquette)中,她决定扮演一个成年人的角色,影片获得了成功还给她带来了奥斯卡奖,但是碧克馥的银幕形象看起来是越来越和爵士时代所崇尚的现代性感偶像格格不入了。她成了一个这样的女人,按照阿利斯泰尔·库克(Alistair Cooke)的说法,每一个男人都期望她来做姐姐。

在拍了四部有声片之后,1933年碧克馥退出银幕。《卖弄风情的女子》的成功再也没有被重复过,她的演艺生涯自从《驯悍记》(The Taming of the Shrew;1929)之后一蹶不振,这部影片她和她丈夫共同出演,但却是一部灾难性的、默默无闻的影片。这是他们两个合演的第一部也是最

后一部影片。她退守到"碧克费尔"宅地中,据说,终日借酒浇愁。

深恐观众会奚落她的青少年银幕形象,她买下了她的默片的版权,显然意图在她死之前销毁。虽然,她在后期改变了戏路,她的影片仍然是难以卒读,因为她总是要将她的银幕形象塑造成一个永远无辜的女孩。

——盖林·斯塔德拉

保护主义

虽然好莱坞长袖善舞,通过非正式的广告手段在普通观众和美国议会当中都赢得了很多朋友的支持,但是它在其他国家毕竟还是搅起了反对美国产品的浪潮。1927年,英国政府对在英国本土上映的电影中只有百分之五是产自帝国本土深感忧虑,大部分上映的影片都来自于美国,反映的是美国的价值观,展现的是美国的货物产品。一次议会调查的结论是,富有帝国特征、反映帝国价值的影片可以更好地服务于大英帝国。有关好莱坞的文化影响的论辩只是欧洲文化精英的普遍的反美话语的一个部分而已。资产阶级文化民族主义者担心美国大众文化带来的同质化的影响,生怕之前还算清晰的阶级和民族的表征,比如服装和腔调,变得越来越模糊不清。讽刺的是,好莱坞的无所不在本身成了英国政府推动英国电影制作的背后的一种动力,这同样也是发生在其他国家的情况。除了意识形态的问题之外,更重要的是票房收入:1927年,英国是世界上除美国之外的最大的电影市场,当年的票房总值为一亿六千五百万美元。英国本土生产的影片只有四十四部,是整个放映份额的百分之四点八五,而美国进口要占到七百二十三部,占据市场的百分之八十一。在法国,本土电影产量略微高于英国,大概有七十四部法国影片,占据市场的百分之十二点七,美国仍然是大头,三百六十八部影片占据百分之六十三点三的市场。

1920年代,唯一一个本土产量高于进口量的是德国。德国的商业

电影制作从1911年开始发展,但是在早年的欧洲制作者中并不显著。"一战"期间德国孤立于法、英、意、美等国的电影供应反而鼓励了本土电影的生产。德国政府看好电影的娱乐和宣传功能,大力资助本国电影产业。由几个公司合并成的庞大的乌发(Universum-Film Aktiengesellschaft;简称Ufa)暗中得到国家的财政支持。除了各种制片厂设施(其中包括1921年在波茨坦附近建造的成片的、像是艺术王国一样的建筑群),它还负责除了自己的产品之外的别的德国片厂的产品的发行。1920年代,优胜还收购了丹麦的诺迪斯科公司及其在国外的电影院。不像法国,在那个年代主要为国内市场生产影片,德国一直致力于外国市场的开拓。1921年德国的电影产量达到六百四十六部(好莱坞那年的产量是八百五十四部),之后则下降到每年二百部的水准,或者基本上是好莱坞电影产量的三分之一,直到1920年代末。

德国是欧洲反好莱坞霸权的急先锋。1925年,当美国在德国市场的份额增长的时候,政府的回应是启动一个"进口份额计划"以限制外国影片在德国市场上的总的额度。结果,每年进口的影片只能和本土生产的影片量持平。1927年,德国生产了二百四十一部影片,占当年放映市场的百分之四十六点三,而从美国进口的影片占据的份额是百分之三十六点八,剩余的市场则由其他国家的影片占据。"进口限额"(contingent)为其他欧洲国家的电影生产保护铺平了道路:奥地利、匈牙利、法国和英国,甚至澳大利亚都在1920年代末期采用了类似的份额立法。1928年代英国电影法案(The British Film Act)鼓励了本国电影制作和放映在英国市场上的逐年增长,光那一年,就已经提升到百分之七点五的份额。

这类立法工作并非在所有国家都是一帆风顺的,尤其对那些缺乏像德国那样的电影制作设施条件的国家来说。为了采用合适的保护手段,各国政府被迫在经济和文化律令之间做出平衡,从生产、发行、放映和消费各个环节。也许最不想改变的是放映商,大部分国家的放映商喜欢美国电影,原因很简单,按时供货,挣钱。在每个国家(包括美国在内),放

映场所的投资均大于电影生产的投资。基于文化原因的贸易保护主义者必须面对来自放映商的抵制,后者到处游说要求能够没有限制地获得美国的影片。份额制的另一个后果是在本国快速生产的、次一级品质的电影(通常由好莱坞片厂的下属机构生产),其目的仅仅是为了到达一定的管理标准,以保证同时让美国产品的进口达到最高量。这种影片在英国被称作是"配额制速成品"(Quota quickies),它的后果只能是损害本地产品的声誉。

不列颠及其日不落帝国

澳大利亚、加拿大和新西兰指望英国的配额立法最终可以导向一个在大英帝国电影生产成员之间的"影片购买"(film-buying)集团,或许能够抵消美国的排外的国内市场的一些优势。大英帝国的影片被要求在英国本土有一个最低的放映量,可能给英联邦国家带来惠泽,首先,英联邦国家的影片要在英国诸岛普遍放映;其二,英联邦国家之间的相互发行。实际上,这样的安排相对使资本化程度更高的英国电影产业受惠更多,对其他国家的电影增产的影响相当微小。英联邦国家仍然主要依赖进口,仍然是以美国影片为主。1927年,澳大利亚和新西兰百分之八十七的影片来自于好莱坞,而来自英国的只有百分之五,来自英联邦其他国家的只有百分之八。加拿大进口美国影片的份额更加高,几乎达到百分之九十八。好莱坞从来就把在加拿大的发行业务当作是美国本国的业务来做的,在算本国市场收入时,也包括在加拿大的发行所挣的钱。印度在1920年代后期,百分之八十的影片来自美国,哪怕印度本国有二十一个电影制片厂生产本地影片,其中八到九个制片厂还能保证定期出产影片(虽然印度电影工业发行范围非常狭窄,限制了印度影片的电影的和社会的影响,印度电影业之后却异军突起,从1970年开始,超过美国,成为世界上电影产量最高的国家)。

澳大利亚是1922年、1926年、1927年和1928年世界上进口好莱坞

影片最多的地方,但是这并不意味着澳大利亚是美国电影工业在那些年里最挣钱的国家。对好莱坞的钱柜来说,市场的相对重要性是根据其收入来衡量的,而衡量的因素包括人口数量、人均收入、发行成本以及货币汇率等等。最终,英国总是美国最重要的海外市场,1920年代后期,美国电影的海外收入百分之三十来自英国。1927年,澳大利亚占次席(百分之十五),其次是法国(百分之八点五),阿根廷和乌拉圭(百分之七点五),巴西(百分之七点五),最后是德国(百分之五)。

"电影欧洲"运动

1920年代的欧洲,曾经普遍接受欧洲国家联合抵制美国的主导地位的观念。所谓的"电影欧洲"运动包括了许多欧洲国家发起的行动,在1924年和1928年之间实施,旨在于欧洲国家的领域内联合制作和互惠发行。1920年代,小规模的电影生产几乎遍及欧洲所有国家,比如,1924年生产故事影片的国家就有:奥地利(三十部)、比利时(四部)、丹麦(九部),芬兰(四部),希腊(一部),匈牙利(九部),荷兰(六部),挪威(一部),波兰(八部),罗马尼亚(一部),西班牙(十部),瑞典(十六部)以及瑞士(三部)。当然,"电影欧洲"运动的主要参与者还是那些西欧主要的电影生产国:德国(二百二十八部),法国(七十三部)和英国(三十三部)。主要的想法是通过在欧洲推倒欧洲电影的销售壁垒以创造某种电影共同市场,允许比单一国家所能够做到的更大基础的电影生产的出现。理想的话,"电影欧洲"运动可以让欧洲电影制作者们首先在欧洲范围内占据主导地位,随后再重新迸发到更为广大的全球市场当中。1924年,德国的乌发和法国的 Établissements Aubert 之间的相互发行对方影片的做法使人看到了合作的势头和希望,但是在其他方面的合作还是非常少。到了1925年"电影欧洲"的坚固性就出现了动摇。乌发出现了财政困难,却接受了来自美国制片厂的贷款,作为回报,派拉蒙和米高梅公司的一定数量的影片得以在德国上映,同时,作为对等交换,乌发的影片

也得以在美国上映。1920年代后期，作为配额制和"电影欧洲"运动的结果，欧洲国家之间的制作和放映的合作确实在一定程度上让好莱坞付出了代价，但是整个电影市场格局并没有出现决定性的变化。正如汤普森（Thompson，1985）指出的，法国在"电影欧洲"运动中受益最少：当美国影片的进口在所有参与的国家内出现下滑的时候，发生主要变化的是德国，英国也有些许变化。

如果默片还是电影生产的常规标准，或许"电影欧洲"能够得到更加广泛的推广，但是"电影欧洲"终究未能在有声片时代胜出。有声电影使得这一方兴未艾的联合作业马上就分解成各自的由语言规定的集团了。抵制美国电影产业的决心，却被各自本土文化的律令所损害，哪个成员国家的观众都希望在电影中听到的是本地的语言。例如，1929年意大利通过一项立法规定，不能播放任何非意大利语的影片，类似的限制也同时出现在西班牙和葡萄牙。法国和德国的电影制作者们也灾难性地发现，他们在最能挣钱的英国市场变成了异己分子，那里的市场好像只是留给美国人的。英国制作商们本身也以极大的热情投入到有声片的生产当中，但是他们更有兴趣的是针对在语言上没有障碍的英联邦国家，而不是麻烦的欧洲地区。他们很快就认识到在美洲市场的潜力，所以更多地是做跨大西洋的生意而不是跨英吉利海峡的生意。不少好莱坞的公司，包括华纳兄弟公司、联艺公司、环球公司以及雷电华（RKO），都与英国的制作人取得了紧密的联系，或者干脆自己在英国生产影片，这也是受到保证英国份额产品需要的鼓励的结果。

苏联并没有直接参加"电影欧洲"运动，当然，一些苏联的影片透过德国的一个共产主义组织（the Internationale Arbeitershilfe）在欧洲发行。苏维埃电影工业与好莱坞的关系和西欧与好莱坞的相当不同：在1920年代早期到中期，美国电影颇受欢迎，因为它能提高票房收入，由于电影产业完全是国有化的，所有的收入可以直接返还到苏联的电影生产当中。但是，1927年之后，苏维埃影片首次比进口电影更加挣钱之后，进口变成涓涓细流了。到了1930年代，影片进口索性就停止了。反过来，

苏维埃影片透过在纽约的发行商 Amkino,在 1920 年代和 1930 年代的美国只得到了非常有限的放映。

日本影片基本未有走出国门。然而,奇特的是,日本在 1922 至 1932 年间是世界上故事影片的主要生产国家。日本人对电影的兴趣在电影这种媒介刚刚涌现出来的时候就已经很浓厚了,并且日本影片依靠国内市场就已经是赚钱的买卖了。1924 年,日本的电影制片厂据称生产了八百七十五部影片——比同年美国的产量要高出三百部——而其市场完全是在日本国内。五家主要的电影公司控制了全日本的市场,颇似美国那些主要电影公司的作为。电影院既有播放日本影片的,也有播放进口影片的,但是鲜有同时播放两种影片的电影院,并且绝大多数的影剧院以播放本国产的相对较小成本的影片为主。虽然好莱坞公司在日本都有代表处,但是在 1920 年代末期,美国影片所占的市场份额大概是百分之十一左右,欧洲影片的份额则更加小了。

好莱坞和世界市场

日本影片显然是为本国观众所拍摄,其文化同质性非常强烈,不具备出口的潜力。相反,好莱坞产品看起来在全世界都有比较好的收视状态。

威尔·海斯曾经以电影对大型美国城市中多种语言社区的历史使命的角度来解释电影的流行,他宣称美国制作人必须发展出一种电影传播的风格,而不再依赖文学或其他特殊的文化品质。也许普通观众是被快速的动作和乐观、民主的看法所吸引,当然还有非同寻常的制作成本,而这些通常是美国影片的特征。美国国内市场的结构本身支持美国电影的高资本生产,因为控制严密的发行实践不鼓励生产过剩,导致了对每一个单个项目的相对高水准的投入。同时,国外市场也是 1920 年代的好莱坞经济结构的有机组成部分,美国的片厂会有意识地根据外国消费者的口味量身定制一些影片。投资越大的影片,对国外市场的考虑也

会越加周全。成本较小的影片无需到处放映就可以收回成本,结果就较少考虑外国的鉴赏习惯。在那些"声名卓著的"制作中,最显而易见的对外国口味的让步,就是选择和推升具有国际影响力的明星。外国观众看到他们的国人在完全国际语境的好莱坞电影工业中出现会表示尤其热烈的反响。一旦好莱坞从其他国家挖走了表演天才,不但削弱了他们的竞争对手,而且也招募了外国观众的情感和忠诚。来自欧洲的签约好莱坞片厂的演员,比如查尔斯·劳顿(Charles Laughton),莫里斯·切瓦力亚(Maurice Chevalier),玛琳·黛德丽(Marlene Dietrich),查尔斯·博耶(Charles Boyer),罗伯特·多纳特(Robert Donat),葛丽泰·嘉宝以及许多其他演员。嘉宝构成了某种特别的显而易见的外国口味影响的范例,虽然今天她被记忆成1920年代和1930年代的银幕女神,但是在当年的美国她从来没有取得过压倒一切似的走红。她的声望完全来自她在美国以外的无穷的追随者,她的影片显然也是通过国外市场才获得利益的。

除了演员,各工种的技术人员,著名导演和摄影师都是好莱坞挖掘和引进的对象。也只有这种围着一种产业转的有逻辑的生意才能够买得起世界上最好的职员。作为一种策略,存在着这样一种资本家式的典雅:只有最强大的国有工业能够使得一个技术人员具有足够的训练以及经验以吸引好莱坞。一旦优秀人才被好莱坞所获取,在美国电影工业内在变得强大的同时也是它的竞争者被相应地削弱的时候。对这种政策的产业解释是,因为它允许制片公司生产最适合国际消费的产品。海斯曾经说,"把其他国家的艺术工业的人才引进美国是为了使艺术产业变得真的具有普适性",这种解释并非完全痴人说梦。无论在好莱坞各种贪得无厌的引进项目背后隐藏着怎样的原初动机,事实上,好莱坞的制片厂包含了如此多的移民人才(主要来自欧洲),允许了某种更加国际化的鉴赏力来影响整个生产过程。不管是什么原因,好莱坞的特殊成就就是设计出能够到处打响的作品。制片厂的商业能力再强大,如果没有这一因素,美国电影也不能变成1920年代全世界最强大和最有渗透能力

的文化力量。

除了20世纪前30年电影商业的爆炸式的发展,默片时期同样显著的是电影观念的广泛流传。没有一个国家的电影风格是孤立发展起来的。正如卢米埃尔兄弟的学徒们背着各种电影设备一年内走遍全球,新的电影表达路径持续地在走向海外,不管它们是不是最终取得了广泛的商业放映。德国和法国的电影产业在海外市场上也许无法与美国的匹敌,但是他们的作品怎么说也在欧洲、日本和中国以及其他市场上得到发行。苏维埃在发展蒙太奇理论的时候仍然充分表达了他们对格里菲斯的仰慕,而玛丽·碧克馥和道格拉斯·范朋克对爱森斯坦的《战舰波将金号》(*Battleship Potemkin*; 1925)简直是痴迷不已。在有声影片到来之前,世界各地的电影已经能够说各种不同的语言了。

特 别 人 物 介 绍

Douglas Fairbanks
道格拉斯·范朋克

(1883—1939)

1915年秋天,一个叫道格拉斯·范朋克的百老汇演员首次在银幕上亮相。虽然他的制片公司三角电影(Triangle Pictures)并没有对他抱有多大的指望,但是范朋克首演的影片《羔羊》(*The Lamb*; 1915)却轰动一时。观众喜欢他扮演的杰拉德,一个"娇生惯养的男人",有钱人家的附庸风雅气质又加上了一些适当的西部片中的探险精神。不久范朋克又在一部"体格展现喜剧"(athletic comedy)中演了一个月的戏。范朋克的标准配方在他的第三部电影《成为新闻人物》(*His Picture in the Papers*; 1916)中得以建立,这是一部聪明的城市讽刺剧,由剧作家安妮塔·露丝(Anita Loos)执笔,约翰·埃默森(John Emerson)执导。这些影片为他挣

得了"微笑博士"(Dr Smile)、"道奇"(Douggie)和"活力先生"(Mr Pep)等诨名和昵称。他是好莱坞银幕上最基本的、代表乐观和活力的生机勃勃的男性气质的典型,把整个世界都变成了游乐场,等待人们去穿梭、攀登和飞跃。

对批评家和观众来说,范朋克在每部电影中塑造的都是同一种性格的角色,但依然不被抱怨:1910年后期,范朋克对他的影片制作的控制权越来越大。他从Triangle转到了Artcraft,那是派拉蒙底下的一个颇有声望的、由艺术家掌控的分支公司。在那里,他继续和露丝以及埃默森合作,拍摄了更多机敏地讽刺当代美国生活的影片。庸俗心理学(quack psychology),食物盲从现象(food faddism),和平运动,甚至罗斯福式的怀旧原始主义(Rooseveltian nostalgic primitivism),都可以是幽默的对象。这个时期他最成功的影片是*Wild and Woolly*(1917),范朋克扮演了一个孩子气的纽约铁路继承人,他被派往西部监督一项合作工程。为了获得铁路生意,Bitter Creek招待他的方式是,把一个现代的社区硬是改成了一个1880年代的新兴市镇的样子,到处充满了狂野西部的枪战(用的是空包弹),还有一个别着"草原花朵"的姑娘。

正如他心目中的英雄西奥多·罗斯福(Theodore Roosevelt)一样,范朋克变成了"艰辛的人生"(罗斯福语)的文化代言人,在美国,"艰辛的人生"被看作是用来针对"过度文明",针对城市生活,针对女子气影响的一剂解毒药。当然,范朋克把这种男子气好斗的成分给抽掉,代之以男孩气的魅力。观众发现他在维多利亚的斯文和现代的活力之间获得了极好的平衡。

1919年,范朋克和另外几个票房保证,查理·卓别林,后来成为他妻子的玛丽·碧克馥以及导演格里菲斯共同组建了联艺公司。在那里,他对他的影片具有更大的控制力,影片开始变化。他把当代戏剧变成了古装剧情片,比如《佐罗的标记》(*The Mark of Zorro*;1920),一部史诗,尽情展现了范朋克在不同的男性气质之间转换的喜好,此次是软弱的西班牙贵族唐·塞萨尔·维嘉(Don Cesar Vega)和佐罗(Zorro)之间,后者

是一个戴面具的充满活力的英雄。范朋克重复出演根据那些深受男孩喜爱的小说改编过来的影片,像是大仲马(Dumas)的《三个火枪手》(*The Three Musketeers*;1921)中的罗曼蒂克的英雄人物达达尼昂(D'Artagnan)。

范朋克在联艺获得的艺术上的独立,导致了更多在技术上和美学上更加有野心的影片的出现:《罗宾汉》(*Robin Hood*;1922)、《巴格达窃贼》(*The Thief of Bagdad*;1924)和《黑海盗》(*The Black Pirate*;1926),它们都算得上是幽默探险史诗中的极品了。然而,到了默片时代的末期,范朋克年届五十,他的活力开始衰竭,他决定结束他的默片生涯,以一部制作精良的《铁面人》(*The Iron Mask*;1929),这是他最后一部男孩般的幻想剧,影片以达尼昂之死作为结尾,尤其引人注目。

和碧克馥一样,范朋克的年轻的银幕形象是和默片时代的兴盛时期联系在一起的。这些默片巨星无一不试图在有声片到来之时重建他们的职业生涯。在范朋克1939年英年早逝之前,出演了几部不成功的有声影片。

——盖林·斯塔德拉

第一次世界大战和欧洲电影危机

威廉·尤里奇奥(William Uricchio)

1914年的夏天见证了巴拿马运河的开通,D·W·格里菲斯《一个国家的诞生》开始制作以及奥地利大公费迪南(Archduke Ferdinand)被谋杀。这里提到的每一个事件,都以其各自的方式,对电影的历史产生了可以辨识的影响。巴拿马运河刺激了美国的船运工业,给电影产业的国际性发行提供了一个结构性的基础。格里菲斯的影片则对电影制作

实践和发行技巧的转换都做出了贡献,这些都是美国电影业胜出欧洲对手的重要法宝。而费迪南大公被刺事件直接触发了第一次世界大战,全球政治经济发生重组,曾经在世界电影产业中显赫一时的法国、英国和意大利遭到了沉重的打击。

战争所带来的国际政治、经济和文化力量格局的变化是根本性的。变化的幅度也是战前所无法想象的,政治上,出现了德意志共和国、俄国的革命政府,以及妇女在美国和英国获得了选举权。美国从战前一个地区性而内省的巨人,缺乏世界贸易的愿景和运输资源,变成了一个毫无疑问的国际发动机,并有了巨大的产能和发行的手段。国际政治力量、银行业、贸易和金融的平衡绝对是有利于美国的。战争所造成的文化巨变同样是深刻的。简单地说,战争把欧洲推入了20世纪。社会等级、认识论和伦理体系以及各种表征传统在1914年到1918年之间都发生了基础性的变化。时间、空间、经验等概念都被爱因斯坦和弗洛伊德改写,也可以在立体主义、达达主义以及表现主义中发现非常近似的气息。同样重要的是,老派的欧洲精英文化在许多方面都让位于由美国所主导的新的大众文化。

从大战中走出来的电影工业,成了文化和经济重新整合的一个象征,同时也是一种工具,电影工业本身也成了余下的20世纪的一个重要的特征。

宽泛地讲,电影生产和发行在1914年前占主导地位的法国、意大利和英国,到了1918年就让位给美国制片厂的扩张主义者及其非常不同的电影形态。战争不仅破坏了对传统欧洲力量至关重要的贸易形态,同样也使得欧洲在生活方式、物质条件以及对电影生产至关重要的持续的实验上也付出了代价。并且,它以极其不同的方式,帮助美国、德国最后是俄国的电影产业完成了成功的转型。

"一战"前,尽管MPPC(Motion Picture Patents Company)通过对国内制作人的执照发放以及对进口进行限制等手段,努力将竞争控制在美国国内,但是美国市场还是非常吸引那些以国际业务为基础的欧洲的重

要的电影公司。比如百代-法莱利斯公司(Pathé-Frères),早在成为 MPPC 的成员之前,就已经渗透到美国市场了。到 1911 年开设了自己在美国的制片厂,和其他 MPPC 托拉斯成员相比,百代的利润额更高,而厄本-艾柯力普斯公司(Urban-Eclipse)、高蒙公司以及更晚一点的希尼斯公司(Cines)的产品能够出现在美国银幕上,都要感谢 MPPC 的成员乔治·克莱恩公司(George Kleine)。但是,许多其他大的欧洲制片商们,给迅速增长的独立运动提供影片。不断的诉讼以及不断变换的组织联盟鼓励了诸如丹麦的诺迪斯克(Nordisk Kompagni; 也称大北方电影公司[Great Northern Film Company])以及意大利的安布罗西奥公司(Ambrosio)在美国开设办公室(Ambrosio America Co.),而像伊克莱尔电影公司(Éclair),甚至开设了实验室和制片厂。美国并非唯一的在战前受到冲击的市场,诸如德国、奥地利、匈牙利、俄国和荷兰等国家,发现自己都受到那些以国际市场为目标的制作公司的冲击,还不像美国有托拉斯那样的有组织的抵制能力。从更大的贸易类型来看,法国、意大利和英国电影主导了南美洲、中美洲、亚洲、非洲和澳大利亚。

尽管百代-法莱利斯在美国颇有成绩,尽管法国的电影产品行销全世界,但是,情形很快就发生了戏剧性的变化。由战争导致的生产锐减,使得政府直接介入电影工业,阻断了电影的国际贸易,这一切都给美国的制作商们打开了市场门路。"一战"中,由于美国一直到 1917 年 4 月都保持中立,电影产业虽然因为战争而与世隔绝,但怎么说也是在和平的环境下运营的。1912 年到 1915 年见证了 MPPC 的衰亡,它的许多成员都出现了致命的虚弱。与此同时,则是一些垄断企业的兴起,比如朱克(Zukor)、福斯(Fox)和莱姆勒(Laemmle)。严格的劳动分工和细致的组织登记使得标准化的生产实践得到保障,对明星体制的制度化征用,经由剧院竞争和打包销售等对电影的发行和放映的控制,这些策略使得垄断企业抓住了市场优势,也改变了整个电影工业的特征及其产品。

战争削弱了外国制片公司无论在国内还是国际的竞争力,却有助

于美国制片厂的发展,给战后美国的主导地位开了路。但是在许多情况下,这种变化的种子在战前的岁月中可以被发现。在1914年夏,当欧洲的领导人正在穿梭外交动员人民的时候,美国的MPPC长久的诉讼战争接近尾声准备放弃保护主义壁垒。此刻的美国电影市场对进口的开放程度是史无前例的,当然,与此同时,托拉斯的老成员像伊斯曼·柯达公司(Eastman Kodak)和维太格拉夫公司(Vitagraph)本身已经从事不断增长的出口业务以示反击。比如维太格拉夫公司,战前美国主要的出口商,于1906年就已经在巴黎开设了它在欧洲的办公室,到1908年已经开设了一个完全的电影实验室,从那里将拷贝送到它在意大利、英国和德国的发行商。尽管战前法国主导了国际电影市场,美国在1914年之前就已经在巴黎的银幕上和法国展开竞争了。正如理查德·阿贝尔(Richard Abel; 1984)所指出的,来自美国和意大利制片商的不断竞争,再加上一系列法律和财政的压力,削弱了法国对它的传统市场的控制。

就在宣战前不久,法国经济为可能出现的紧张和冲突做防患于未然的工作,法国的电影产业出现了短暂的停滞。总动员要求制片厂清空人员,暂时被用作营房,而百代在巴黎近郊万赛讷(Vincennes)的胶片厂被用作战争物资的生产场所。尽管有这些不利的因素,在宣战之后的几个月内,法国电影开始重新生产,虽然没有恢复到战前的水平,但是,像百代(在美国拍摄)和高蒙这样的公司,还是生产出了类似《神秘纽约》(*Les Mystères de New York*, Pathé; 1915—1916)和费雅德(Feuillade)的《吸血鬼》(*Les Vampires*; 1915—1916)等极其成功的连续片。但是随着战争的拖延,随着查尔斯·百代(Charls Pathé)寻求给他遍布各地的电影帝国提供片源,他的公司也越来越呈现出像其他公司一样的那种代理发行机构,尽管他仍然支持独立制片。在这种重新结构当中,百代将法国的电影工业导向了和英国电影工业一样的命运——以常规化的生产为代价来强调电影的发行。

美国在法国人生活中的文化在场的不断增加,部分是因为百代公司

对它设在美国的制片厂的依赖,但是更直接的是,以卓别林和劳埃德(Lloyd)的喜剧片和威廉·S·哈特(William S. Hart)的西部片所代表的美国影片,不仅填补了国内制作人留下的空白,它们还在法国观众中激发了一种积极的热情,同时作为"一战"前文化价值体系销蚀的标志。两种影片变得显著地流行起来,一种是战时法国连续片中的喜欢冒险的动作类(action-adventure)女主角,一类是对美国"新"文化的热切的接受(正好替代了对意大利经典景观片的痴迷),这两种现象都指向大众口味的转变,这种转变恰好强化了美国在战后电影市场中的优势。

英国电影工业和法国正相反,战前就经历了一个稳定的生产衰退的过程,但是,正如克里斯汀·汤普森(Kristin Thompson)在她有关贸易类型的分析中提到的,英国人很享受所从事的强大的发行和代理出口的业务。得益于国内庞大的放映市场,世界上最发达的船运和销售网络,一个英联邦共同体的殖民依附贸易体系,以及1915年颁布的进口免关税法令,英国作为战前国际出口业务的中心。然而,到了战争的前夜,虽然英国传统上提供了美国最大的出口市场(德国居第二位,差距颇大),精心制作的法国和意大利电影成功地竞争到越来越多的份额。这比美国获得战时英国观众的忠诚所带来的改变还要多。

1914年夏发生的事件,美国制片体系的增长,深深地改变了英国电影工业的特征。欧洲大陆市场的干扰(比如,英国的出口业务中损失了德国市场),保险要求以及很多船运空间被重新分配给战备物资带来的运输困难,以及电影进口税,这些都对以发行和代理出口为基础的英国电影工业产生了灾难性的影响。胶片看来是一种尤其麻烦的物品,因为未经冲洗的生胶片(raw material of film stock),赛璐珞硝酸盐,都是高度易燃物品(对战备物资的船运是一个潜在的危险),可以被用来制造炸药等爆炸物(作为英国人的天敌,德国的硝酸盐完全依赖进口)。美国富有侵略性的企业化制片厂体系的兴起无疑使英国雪上加霜。战前,除了维太格拉夫公司之外,美国的托拉斯成员心满意足地将他们大部分出口的业务交给英国处理,由英国负责美国影片在欧洲大陆以及世界市场的发

行。汤普森举了两部电影的国际市场发行的例子,《一个国家的诞生》和《文明》(*Civilization*; 1916),两单业务都需要一个接一个国家地谈判,和美国国内电影产业的做法很不相同。到 1916 年,诸如福斯、环球影业和明星拉斯基电影公司都开设了自己的办公室或者在世界各地通过他们自己的代理机构完成发行工作。美国片厂是很幸运的,美国船运工业的繁荣部分得益于巴拿马运河开通的刺激(船舶制造业的增加,美国银行在全球范围内网络的发展都是明证),这些都非常有助于美国电影工业的扩张主义的政策。

意大利,欧洲另一个电影工业重镇,最终也遭受了类似它的电影盟国法国和英国同样的命运。意大利参战要晚九个月,最初并不像它的邻居们那样面临电影产业的中断问题。战前几年中,意大利电影工业因为其景观电影(spectacle films)而经历了日益增长的好时光。由于舍得投资,尤其在追求奢华、真实的布景上面肯花钱,诸如《暴君焚城记》、《庞贝城的末日》(*The Last Days of Pompeii*; 1913)以及《卡比利亚》(*Cabiria*; 1914)抓住了世界各地观众的心,当然时常是以和美国竞争为代价的。萧条的经济状况允许如此劳动力密集的生产制作,当然,也要求意大利制片厂有良好的出口业绩以生存。在法国电影生产量下降、英国越来越无法顾及原初的电影市场的情况之下,意大利延迟进入战争状态,刺激了其业已重要的市场地位,一直到 1916 年意大利都可以提供被大量需要的出口影片。之后,意大利面临着大部分交战国一样的发展障碍:电影胶片短缺,船运的军事优先权,劳动力的重新分配,还可以加一条,意大利缓慢下滑的经济。

一点也不奇怪的是,战争窒息了德国占领的国家比如比利时以及好斗的国家比如奥地利、匈牙利等国的方兴未艾的电影产业的发展。它们的银幕状况反映了军事行动的接近和随之而产生的对发行的干扰,结果是德国电影的份额增加了。相反,那些置身事外的国家,诸如荷兰、丹麦和瑞士,利用中立地位,利用了战争创造的发行市场的重构机会,至少在整个 1916 年,增加了生产水平。尽管它们所获得的成功也是微乎其微,

但是三个国家还是感觉到了市场的缩水、胶片获得量大大减少以及船运的困难。在荷兰,抓住机会开展电影发行实践,总体上刺激了电影工业,诸如 Hollandia-Film 等公司的电影生产达到了新的水平。在瑞典,查尔斯·马格努森(Charles Magnusson)悉心栽培出一个能够在战后继续维持作业的生产结构,同时鼓励诸如维克多·斯约斯特洛姆(Victor Sjöström)和莫里兹·斯蒂勒(Mauritz Stiller)这一类导演的工作。丹麦则是一个自足的电影市场,也是积极开拓国际市场的诺迪斯科公司(Nordisk Kompagni)的后院,享受了初步的成功,但是也成了战前各种产业困难(从不断扩大的预算到风格上的严格限制)的受害者。富有戏剧性的是,1917 年德国买下了诺迪斯科公司在德国的大量股份以及 Nordisk 影片在欧洲的发行权,中立的丹麦不期然成为一个国际制作者。

和欧洲同盟国以及中立国家相反,德国电影工业巩固了它的国内市场,并迅速将其影响扩展到占领国和中立国那里。正如德国已经在它的煤气和潜水艇的部署中所显示出来的,让人敏锐地感受到一种从事现代战争的能力:强有力的行动计划,一种中央当局可能带来的巨大的优势的新鲜的愿景。得益于一些重要实业家和埃里希·鲁登道夫(Erich Ludendorff)将军的努力,德国能够从战前进口法国、丹麦和美国影片的状况转变成战争结束的时候已经可以控制自己的银幕了。

德国市场的迅速变化依赖两个因素。第一,宣战打断了从英国、法国最后是意大利的影片进口业务,迫使德国越来越依赖于和诸如丹麦和美国等中立国做生意。这种经验加重了贸易依赖的问题。第二,早在 1914 年诸如克虏伯(Krupp)的阿尔弗雷德·胡根堡(Alfred Hugenberg)那样的实业家,已经意识到电影作为影响政治的媒介的潜在优势。胡根堡之后控制了乌发,成立了德国光影公司(Deutsche Lichtbild Gesellschaft),有效地激起了从电力工业到化学工业的竞争,并锻造了和政府的联盟。在一个由鲁登道夫将军领衔秘密策划的宏大计划中,既有的电影公司,比如 Messter、Union 以及诺迪斯科被收购,并于 1917 年重组为乌发,一夜之间成为德国最重要的制片公司、发行公司和放映公司。政

府和工业资本,由占领地以及诺迪斯科的权利所赋予的新的市场,一个某种敏锐的对电影的宣传潜能的意识,都出现在一个完全没有竞争的环境中,导致了持续的影院建设和不断增加的电影生产,一直到战争的末期。

俄国在1917年政府垮台之前的情形有点像德国的状况。战前百分之九十的影片都依赖进口,战争爆发引发的各种运输问题,以及它的贸易伙伴法国、英国和意大利自身的生产量的下降,导致俄国只能自己照料自己的电影工业了。多普利兹(Toeplitz; 1987)称,到1916年,尽管在困难的经济条件下,电影产量到达了五百部。俄国电影最突出的特征,要数其悲剧的结局以及对静态形式的高度追求,这就帮助俄国电影在那个时期发展出了一种独特的民族电影,在叶夫根尼·鲍威尔(Yevgeny Bauer)和雅科夫·普罗塔扎斯诺夫(Yakov Protazasnov)的影片中尤为突出。然而,从1917年以来,布尔什维克革命以及随后而来的内战,再加上国家在许多方面的缺乏,暂时停滞了俄国电影工业的发展。

战争尽管对各个国家的电影都造成了冲击,但是也鼓励了一系列共同的发展。在形塑公众对战争冲突的情感以及使公众得知战争的进程方面,电影起到了显而易见的作用。从卓别林的《公愤》(*The Bond*; 1918)或者格里菲斯的《世界之心》(*Hearts of the World*; 1918)到"环球影业动画电影周"(The Universal Animated Weekly)或者"战争纪实"(Annales de guerre),电影为国家利益服务,证明了它的"良好的公民身份"。这种公民责任的证明有助于消除战前那些电影工业的宿敌——牧师、教师和把电影看作是既有文化价值威胁的公民对电影的戒心——也给那些对电影抱有高度热情和希望的进步的改革家吃了定心丸。政府和军事部门也在电影生产(通常在电影管理)方面扮演了积极的角色。德国的BUFA(Bild-und Film Amt),美国的公共信息委员会(Committee on Public Information),英国的帝国战争办公室(Imperial War Office),以及法国的军队摄影和电影服务社(Service Photographique et Cinématographique de l'Armée),都以各种方式将电影带到前线,为公众

生产军事或者医疗培训的影片,或者带有宣传使命的影片。除了各种使电影合法化的策略之外,前线的帐篷电影院,以及欧洲燃料短缺的城市中的暖气剧院,也吸引了新的受众去看电影。在这个方面,德国政府对BUFA和Ufa的超乎寻常的支持,使得德国前线拥有超过九百家的临时士兵电影院。

欧洲现代历史上第一次重要的军事冲突显然成了电影的一个吸引人的主题,每个参战国家有关暴行和战争影片都迅速增长。这些影片跨越了各种既有的电影形式,比如卓别林的《大兵日记》(*Shoulder Arms*; 1918),温萨·麦克凯伊(Winsor McKay)的动画片《露西塔尼亚号的沉没》(*The Sinking of the Lusitania*; 1918),以及冈斯(Gance)的《我控诉》(*J'accuse*; 1919)等影片所显示的。探索新的战争类型片的兴趣,展现第一次世界大战的恐怖和英雄主义的主题一直持续到战后,从金·维多(King Vidor)的《战地之花》(*The Big Parade*; 1925)和拉乌尔·沃尔什(Raoul Walsh)的《无价的荣耀》(*What Price Glory*; 1926),一直到库布里克(Kubrick)的《光荣之路》(*Paths of Glory*; 1957)。那个时期的现实主义影片,通常可以看作是那个时代的一个参照符号,到了1920年代晚期和1930年代早期的经济危机时代再一次得到了回应,人们透过电影重新评估战争是为和平主义事业服务(迈尔斯通[Milestone]1930年的《西线无战事》(*All Quiet on the Western Front*)以及雷诺阿1937年的《大幻影》[*La Grand Illusion*])还是为军国主义事业服务(尤希奇[Ucicky]1933年拍摄的吹嘘希特勒政府的《破晓》[*Morgenrot*])。

"一战"不仅瓦解了欧洲在战前电影工业中的主导地位,而且,不无讽刺地建构了这样一种共识,即电影对民族国家的重要性。后面一点经历了某种难以理解的移位:这种移位帮助美国渗透到诸如英国、法国和意大利市场,同时又刺激了类似德国和俄国的电影工业的独特的民族认同。当欧洲同盟国的电影的特别的"民族"认同随着精疲力竭的战争消耗和战前的国家民族认同而越来越增加,美国的电影倒是越来越显得作为某种新的国际主义的鼓动者和先驱。卓别林在法国受到儿童、工人和

知识分子一样的喜欢,这基本上勾画了战争结束之前美国电影发展的路数,美国电影的文化功能是社会团结和娱乐,这充分表达了"一战"以后的现代时代精神。

德国的经验颇为不同。可以察觉的文化特点,本身就是挑起"一战"的部分原因,也是德国政府积极支持乌发的背后的动因,这种文化特点在战后时代继续推动着德国电影工业的发展。虽然美国电影到1916年后期也已经渗透到德国市场,但是法国人、英国人和意大利人对美国口味的接受并没有在德国发生。战后出现的分离(Aufbruch),或者说和过去之间的断裂,仍然没有能够和美国的文化价值观产生共鸣,至少在它的电影里是这样的。美国和德国贸易恢复较晚,加之德国极度通货膨胀(1923年出现四万亿马克兑换一美元的情况),有效地阻碍了美国在德国电影市场上的利益,并且延长了德国电影市场的孤立。民族文化的需求可以由民族电影生产来满足。俄国的状况,虽然与德国相当不同,深受绵延不断的内战和经济与世界隔绝之苦,但是还是与德国共享了某种基本的活力,即作为某种革命文化生产自己的革命电影。

战争给欧洲带来的灾难因为债务(大部分是欠美国的)和身体上的创伤而恶化。法国、意大利和德国面临着额外的社会动荡、政治骚乱、严重的通货膨胀以及蔓延欧洲的流行病,这种流行病比战争本身杀死更多的欧洲人。除了德国电影工业相对稳定是一个例外,欧洲电影工业格局因为战争了发生了很大变化。例如,法国电影虽然也做了一些成功的尝试,但是电影工业基本转向搞电影发行,而意大利试图恢复战前的景观电影制作,但是发现世界的口味已经发生了变化。作为战前电影工业的领衔者,欧洲电影试图摆脱几年以来的相对的不活跃状态,重新进入生产和发行的国际市场,但是他们发现美国制片厂已经改变了整个电影工业的环境。高预算电影、新的制片技术和生产方式、昂贵的明星以及不断要有投资者来担保庞大的国际市场,这些连锁是很难被打破的,尤其在面临衰败的国内经济和持续分裂及贫穷不断恶化的欧洲。从"一战"走出来的美国,情况则正好相反,有一个相对健康而巨大的国内市场,以

及一个富有侵略性和运转良好的片厂制度。对外国市场的适度的敏感,以及拥有良好的国际船运、银行以及电影办公室等基本设施,美国电影工业充分享受到了战后世界力量转化带来的好处。虽然,一些电影工业较弱的欧洲国家试图通过关税壁垒来保护自己的电影工业,这类措施成效也是微乎其微,因为美国片厂可以轻而易举地利用美国的外交和财政力量的优势,以及阻断法案(block legislation)的优势。

特 别 人 物 介 绍

William S. Hart
威廉·色雷·哈特

(1865—1946)

虽然出生在纽约,威廉·色雷·哈特的童年却是在中西部度过的,其时,那个地方尚有边陲遗风。一直到1905年出演埃德温·弥尔顿·罗伊尔(Edwin Milton Royle)风靡一时的《印第安土著女人的男人》(The Squaw Man)中的牛仔卡许·霍金斯(Cash Hawkins)一角时,他一直在演艺界默默无闻。之后就经常现身各种西部剧,1907年主演了欧文·韦斯特(Owen Wister)的舞台版《弗吉尼亚人》(The Virginian)。1913年去加州旅行,决定探访老熟人托马斯·因斯(Thomas Ince),后者正在忙于建设位于圣塔内兹(Santa Ynez)的片厂,就是不久就广为人知的"因斯村"(Inceville)制片厂。

因斯识得哈特的潜力,给他提供了一个周薪一百七十五美金的工作。之后两年中,哈特和剧本作家C·加德纳·苏利文(C. Gardner Sullivan)出现在一系列两盘卷的西部片中,也在几部故事长片中出演角色。哈特的典型角色,就是类似在《沙漠的天谴》(The Scourge of the Desert)出演的"好坏人"(Good Badman),通常是一个亡命之徒,被一个纯洁的女人

所感动并改造，弃恶从善。1915年，因斯和哈特一起加入了三角电影公司(Triangle Films)公司，此时的哈特已经是炙手可热的西部片明星，也终于步入了故事长片之中。

哈特在三角电影公司(Triangle Films)时最出名的影片是1916年上映的《地狱的铰链》(*Hell's Hinges*)。哈特扮演枪手布雷兹·特雷西(Blaze Tracy)，受雇于酒吧老板以保证新来的传道士不会因为要提升小镇的文明程度而毁了他的生意。但是布雷兹被传道士姐姐的光辉所感动，当一伙暴民试图点着教堂的时候，哈特及时赶到救出了传道士的姐姐，随后单枪匹马控制了全镇，并将小镇付之一炬，夷为平地。哈特身材高挑，脸部瘦削而神情忧郁，扮相中透出的是维多利亚时代造就的所有的道德的确定性。对恶棍或者异族，尤其是墨西哥人，他怀有毫不宽容的敌意。但是在女人面前，他殷勤可人，甚至羞怯。他是单身，只有他的马弗里茨(Fritz)陪伴。

1917年，当阿道夫·朱克愿意付给他一部影片十五万美金的片酬的时候，他加入了明星拉斯基电影公司。由于在派拉蒙公司的"艺匠"(Artcraft)的标签之下发行，他的影片在"一战"结束之后立即获得了极大的成功。哈特的影片不全是西部片，但是总是西部片屡次让他获得成功。在尚存的哈特后期影片中，《林场复仇记》(*Blue Blazes Rawden*；1918)、《迪尔·桑德森广场》(*Square Deal Sanderson*；1919)和《关卡》(*The Toll Gate*；1920)堪称佳作。制作预算的增加，随之而来的是更长的制作时间和更多的麻烦。那些哈特本人不执导的影片，就托付给他所信赖的兰伯特·西里尔(Lambert Hillyer)。

随着1920年代的不断前进，哈特的影片变得落伍。节奏沉缓之外，哈特从来不是一个笔触轻柔的人，反而变得越来越严重，他的多愁善感的趋势变得越来越显著。哈特倾向于认为他的影片是西部的现实景象，《怀德·比尔·西考克》(*Wild Bill Hickok*；1923)体现了一种严肃的历史重建的意图。但是派拉蒙公司却不喜欢这部影片。哈特此时已经五十七岁，对于爵士时代的观众而言，已经不再是一个令人信服的动作英雄

了。他的下一部影片《歌手吉姆·麦克基》(Singer Jim McKee；1924)遭遇失败，而此时他的合同也正好到期。

他的最后一部影片《风滚草》(Tumbleweeds；1925)是由联艺公司发行的，他自己在其中投入了十万美金。影片中包含了一些在大地上奔跑冲撞的壮观镜头，但是这是哈特的又一部失败之作，他不得不退休。十年后，这部影片被改编并配上声音再次投放市场。哈特在影片的声道上录制了一段话："我的朋友们，我热爱拍电影这门艺术，它对我就像生命中的呼吸一样重要……"那是一个非同寻常的时刻，它重新展现了一个维多利亚精神的舞台演员的全部，是一种微弱而荒唐的隐喻性逃遁，也是一次无可否论的对哈特所体现的西部默片的招魂。

——爱德华·巴斯康姆(Edward Buscombe)

美国电影在战后获得的成功同样也反映了电影在文化等级中位置的变化，反过来，更加宽泛的文化结构也是战争所引发并形塑的。战争不由分说地对生活、家庭、工作以及各种价值观的残酷粗暴的破坏，粉碎了挥之不去的19世纪的多愁善感。赛尼特(Sennett)和哈罗德·劳埃德在喜剧观念上的差别，或者，玛丽·碧克馥和蒂达·巴拉(Theda Bara)在女性身份的体现上的差异，或者《一个国家的诞生》(1915)和德米利的《男人和女人》(Male and Female；1919)中所体现的不同价值体系，都显示了在美国公共部门中的不同方面的变化。

一种和过去显而易见的(通常也是致命的)断裂，一种对现代的自觉的拥抱，成为战后电影的特征。当然，所谓"现代"本身就是一个令人困扰的范畴。战后欧洲迅速将现代限定在某种老派的、精英的和高度知识分子化的美学鉴赏力之中，各种名号的主义充斥着绘画、音乐以及先锋电影的历史书写当中。然而在美国，现代却是体现在大众文化之中，最显著的莫过于体现在好莱坞电影的特性之中：对民主的吁求、即时的满足以及天衣无缝的幻觉论(illusionism)。一种现成的、一劳永逸的文化前景，使得美国电影工业对欧洲的经济侵袭变得更有说服力，而所谓的

经典好莱坞电影就是一个明证。欧洲现代主义电影在影像的使用和剪辑方面取决于导演的自我意识，好莱坞的现代主义天生就是工业化的制作生产，它的驱动力是尽可能有效而透明的故事讲述机制，影片中部署的是诸如"看不见的剪辑"的各种技巧。虽然，这种对现代的颇为不同的诉求引发了无穷无尽的文化争议，但是在战后几十年的历史中，美国电影的主导，以及经由好莱坞的指意实践的持续和耐久，却是不争的事实。

无声影片

特技和动画片

唐纳德·克拉夫顿（Donald Crafton）

跟通常的想法相反，动画片的历史不是从 1928 年迪士尼（Walt Disney）有声影片《威利号蒸汽船》（*Steamboat Willie*）开始的。1930 年代所谓的经典片厂时期（classic studio period）之前，已经有了一种人所共知的传统，一种影片工业，以及巨量的影片出产，包括将近一百部迪士尼的影片。

动画的一般历史是从影片中使用瞬间的特技效果开始的，那是世纪之初。在 1906 至 1910 年间，诸如西部片和追逐片等类型片出现的时候，也出现了全部或者绝大部分用动画技术制作的影片。其时，大部分影片都是单盘卷的，动画片和其他影片作为一个节目并没有多大差别。1912 年左右，出现了多盘卷的趋势，除了一些例外，动画影片主要还保持在单盘卷甚至少于单盘卷的长度上。同时，在制作人和观众的脑海中，通常把动画片和连环漫画联系起来，主要原因是这些动画片通常根据现成的印刷媒体中的英雄人物故事改编，并且在影片中还是以漫画家"作为招牌"来吸引观众，虽然这些漫画家根本就不参与影片的制作。到了一次大战的时候，动画片已经成为国际性的现象，但是大约 1915 年之后，美国的动画制作主导了世界市场。虽然，欧洲有很多本地制作，但是 1920 年代还是美国特点的系列动画片占主导地位：《穆特和杰夫》（*Mutt

and Jeff)、《小丑可可》(Koko the Clown)、《农夫埃尔·法尔法》(Farmer Al Falfa)、《老猫费利克斯》(Felix the Cat)。动画片的发展成长几乎和故事长片的平行，最显著的就是，1920 年代，卡通片借鉴"明星制度"，很多动画制片厂也创造了反复出现在卡通里的主人翁，功能和活人明星是一样的。

定义

动画影片可以被宽泛地界定为，一种通过安排绘制好的图形或者通过安排物品而制作的电影，这种特别的安排方式，使得摄影机和放映机中的胶片连续经过之后，会产生一种得到控制的动作的幻象。当然，从实践上来看，动画片的定义可以因为技术、类型、主题以及产业等各种不同的考量而有不同的说法。

技术

动画影像早在 1890 年代电影摄影放映机发明之前就已经被制作出来。正如大卫·罗宾逊(David Robinson；1991)指出的，让绘制的图片动起来是让摄制的影像动起来的原型，前者自有与电影相当不同的历史。如果我们把讨论严格限定在戏院里放映的动画影片(theatrical animated film)，那么，1898 年是一个可能的起点。虽然，并没有令人信服的证据可以证实各自的宣称，动画计划很有可能是由美国的詹姆斯·斯图亚特·布莱克顿(J. Stuart Blackton)和英国的阿瑟·墨尔本-库柏(Arthur Melbourne-Cooper)各自独立发现的。他们都被认为是第一个开发出电影摄影机(motion picture camera)的这种用法的：操控视像范围之内的物件，同时曝光一格或者数格，以模仿普通的电影影像摄影机所创造的动作幻影。在放映时，是以每秒钟传送十六至二十四个画格，还是以不限定的间隔传送，动作的幻影效果是一样的。所以，传统上以技术为

基础,把动画片定义为一个画格接一个画格的建构和拍摄,显然是不够充分的。所有的电影都是由一个画格接一个画格构成、曝光和投射的(否则影像就是模糊的)。关键的技术因素看起来是要在银幕上产生预定的效果。

类型

一直到大约 1906 年,动画片才被认可为一种生产模式。《可爱脸庞的幽默片段》(*Humorous Phases of Funny Faces*; Blackton; 1906)描述的是一个艺术家的手绘漫画草图中眼睛和嘴巴的移动。这种移动的效果通过以下过程达成:曝光几幅画格,擦去粉笔画作,重新画出原图,只是做一些轻微变动,然后再曝光一些画格。结果造成的印象,好像是画作自己移动了起来。埃米尔·科尔(Èmile Cohl)的《幻影集》(*Fantasmagorie*; 1908)也展示了一个艺术家的画作自己动起来了。渐渐地,这些成规变成一种固定的特有的主题和图像学(iconography),使得这一类的电影制作显著区别于其他的新颖的生产。大约在 1913 年之前,被赋予生命的通常是各种物什——玩具、木偶和剪纸,但是慢慢地,绘画的比例增加,到 1915 年之后,"被赋予生命的卡通画",其实就是各种画作(尤其是连环画),被认为构成了动画片这种类型。

主题和成规

动画片是不是应该用特有的主题来限定?一些评论家把"创造生命的幻象"作为动画片的基本隐喻。另一个反复出现的母题则是影片之中的那些被赋予生命(或者生气)者的再现(或者是它们的象征替代物)。影片中所再现的世界与那些被赋予生气者的"真实"世界之间,乃至与电影观众之间的混淆,则是另一个永久的主题。

动画影片也可以从文化的角度来限定。动画片通常被看成是一种

幽默的类型片，主要对象是儿童，事实上儿童确实是卡通影片的主要观众。但是动画片的构成并非仅仅是卡通片，不应该忘记，传统的卡通片其实是为普通观众生产的，并非仅针对青少年观众。动画片的文化限定不但需要看到其中的幽默，还要看到它与魔幻以及超自然之间的关系（尤其在早期阶段），以及它作为幻想或者婴儿期回归等心理过程的一个容器的功能。

产业

无论是产自片厂还是工匠车间，动画影片不久就在电影节目单中占据一个特殊的位置。动画影片既不像新闻或者纪录片那样强调"现实"，也不像故事长片那样强调人文戏剧性，更多的是以幽默的、闹剧式的景观取胜，故事常常以动物为主角，情节通常比较奇幻，角色不是绘制的就是以木偶形式出现。

先驱者

"特技影片"(trick film)是最早的电影类型之一。虽然，特技影片主要被等同于法国的那位从魔术师转行过来的电影制作人梅里爱的作品，其实在1898年到1908年之间，有不少国家出产特技影片。拍摄中间，摄影机停止工作，改换拍摄对象（比如用一个女孩替换一具骷髅），摄影机恢复工作。

梅里爱显然没有大量使用一个画格接着一个画格的动画手段，真正这样做的是詹姆斯·斯图尔特·布莱克顿（James Stuart Blackton），他是维太格拉夫公司的创办人之一，也是第一部真正意义上的动画卡通片《可爱脸庞的幽默片段》的制作者。在1906—1907年间，布莱克顿制作了六部使用动画效果的影片，最有影响的是《鬼魂旅店》（*The Haunted Hotel*；February 1907），该片轰动欧洲，主要是因为用动画效果使特写餐

具活了起来。很多电影制作者深受布莱克顿的维太格拉夫公司的作品的影响,其中有西班牙的塞冈多·德·乔蒙(Segundo de Chomón,他在法国工作),英格兰的墨尔本-库柏和沃尔特·罗伯特·布茨(Walter R. Booth),在美国同行中,有爱迪生公司的埃德温·斯坦顿·鲍特,以及比沃格拉夫公司的比利·比兹尔(Billy Bitzer)。

这些特技影片中的动画基本上就是一种把戏。就像魔术中的花招一样,动画片中的镜头无非也是试图煽动、逗惹和激发观众的好奇心而已。当这种新奇感渐渐消失之后,一些制作人——尤其是布莱克顿本人——放弃了这一类影片。其他人则扩展和改良了这种用法,导致了一种新的独立的电影类型。

匠人:科尔和麦克凯伊

埃米尔·科尔在年届五十时才发现了电影的奥妙,之前他是一个漫画家和连环画艺术家。从 1908 年到 1910 年间他至少为高蒙公司的七十五部影片工作,为其中的大部分影片贡献了动画镜头。作为一个相当沉迷的艺术家,科尔很快就设计了为数众多的、之后成为常规的动画步骤,比如与垂直电驱动摄影机匹配的照明动画(illuminated animation),用于估算运动时间和镜头深度的各种图表。他将各种媒介置于摄影机之下,包括画作、模型、木偶、摄影用的剪纸(photographic cut-outs)、沙子、邮票以及各种混合的物什。科尔的影片中没有展示的恰恰是传统的线性情节。他的绘画艺术家的背景变成了某种持续变化的魔幻画作的来源,大胆的变形伴随着非理性的逻辑和模糊的象征主义。科尔的影片在今天看来似乎稀奇古怪,在当年显然是极度流行的。他为百代和伊克莱尔公司工作,1912 年,后者将他派到位于新泽西李堡(Fort Lee)的美国分部工作。他将乔治·麦克马努斯(George McManus)的连环画《新婚夫妇和他们的宝贝》(The Newlyweds and their Baby)改编成系列卡通片。这十四部卡通电影的成功大大鼓励了许多报纸漫画家将他

们的作品制作或者委托制作成动画电影。

其中有一位有趣的绘画艺术家叫温索·麦克凯伊（Winsor McCay），毫无疑问是当年最耀眼的漫画家。1911年，他拍摄了一部无字幕影片，他把他的《小尼莫梦境历险》（Little Nemo in Slumberland）中的一些人物动画化。他的漫画被一丝不苟地誊描到卡片上，由维太格拉夫公司摄制，麦克凯伊在拷贝上一个画格接一个画格地着色。在一个放映现场的开场白中，麦克凯伊骄傲地展示了几千幅画作以及用来测试运动的各种仪器。除了给动画片提供叙事整合线索，开场白还给所有观看者生动地展示了动画卡通的制作过程，如何绘图，如何拍摄，当时的观众人数是非常之多的。1912年，麦克凯伊制作了《一只蚊子的故事》（The Story of a Mosquito），该片使用的是静止的背景，在每幅画上描出。麦克凯伊对移动视点做了不少的野心勃勃的实验。《格蒂》（Gertie），1914年出现在戏剧舞台上，同时也被拍成一部单盘卷的影片发行，是那个时候最有成就的动画影片（这种成就一直持续到多年以后）。我们可以看到麦克凯伊是如何把恐龙从藏身的洞穴中引出并将它带到各种马戏一样的把戏表演之中的。影片马上被捧为杰作，为动画片这种类型影片越来越流行作了贡献。他的另一部影片《卢西塔尼亚号的沉没》（The Sinking of the Lusitania: An Amazing Moving Pen Picture）于1918年发行。影片用"客观的"和"卡通的"绘画形式的结合描绘了一出战时的悲剧。之后，麦克凯伊接到了很多影片项目，在他1934年逝世之前，他努力地完成了不少。

产业化：布雷和巴莱

无论是麦克凯伊的异乎寻常的《新婚夫妇》（The Newlyweds）系列，还是新手动画片作者的零星放映，一个显而易见的事实是，观众喜欢这一类影片。问题是这类影片的手工作业属非常之劳动密集型，影片租金的回报根本无法补偿制作费用。科尔和其他一些人试图使用

现成的图案以代替很费时间的手绘,但是这就减损了影片的绘画乐趣。

约翰·兰道尔夫·布雷(John Randolph Bray)发明了一种方式可以大大减少旧方法所要求的描画过程。布雷是一位连环画艺术家和动画片新手(1913年发行过一部影片)。布雷发展了赛璐珞硝酸盐透明叠层的使用方法。他在遇到另一个动画片制作者厄尔·胡德(Earl Hurd)之后,将后者已经拥有的赛璐珞系统(cel system)的专利做得更加完美。这包括将运动从图片中的静态元素中分离出来。背景及其他不动的部分被画在一张纸上;动态的人物则以他们的适当的连续的动作被画在透明的赛璐珞上。这些叠加在一起并逐个拍摄,以获得一个人物在固定的背景之前移动起来的幻觉。这一工序一直沿用到电子照相术和由计算机辅助的设计技术的出现为止。布雷和胡德不遗余力地保护他们的专利权。从1915年到1930年代早期,大部分动画片片厂从布雷-胡德专利公司获得许可证并支付专利使用费。

布雷擅长改造其他人开发出来的技术,包括他的竞争对手拉乌尔·巴莱(Raoul Barré),一个天才连环画艺术家,来自加拿大蒙特利尔,1915年开始与威廉·诺兰(William Nolan)合作为爱迪生片厂制作卡通片。巴莱不想独立生产影片,推出了一个类似汽车生产流水线的分等级劳动分工概念。他另一个有价值的贡献,是在画板上用栓将描画纸固定,而描画纸上被打的空正好对齐(麦克凯伊和布雷都是用印刷机的十字标记来标示描画纸的)。巴莱和诺兰发明了他们自己的简化动画制作日常工序的方法,并没有使用赛璐珞系统(也没有申请专利)。现在这种做法被称作冲击系统(slash system),将动画构成分成动态和静态两部分,背景可以被置于前景之上(和cel system刚好相反)。动态和静态两部分的元素都被画在同一种白纸之上。洞被打在了背景纸上,移动的前景人物在背景上来回展示。拍摄的时候,移动的页面先固定在栓上,而被冲击的背景页面则放置其上。下一次曝光的时候,背景页面不变,背景页面下放置的是下一幅移动的页面。

从布雷片厂受到启发，巴莱的组装线概念和他的穿孔和栓（perf-and-peg）系统被用到了美国动画制作的实践之中。

布雷还有一项节约劳动力的专利，但是也许由巴莱先使用，就是"中间画面"(in-betweening)。动画艺术家先将一个连续画面的起始和结尾的镜头画好，中间的过渡姿态就请较低成本的助手来画，这些助手就被称作"中间画手"(in-betweeners)。

动画片制片厂

巴莱除了在爱迪生公司建立了动画片厂之外，他还时不时为国际电影服务公司(International Film Service)做事，并且在1916年发行了《穆特和杰夫》的系列动画片。他和查尔斯·鲍尔斯(Charles Bowers)形成了合伙关系，后者有合约做以巴德·费舍尔(Bud Fisher)的连环画为基础的动画片。1919年，鲍尔斯和费舍尔甩掉了巴莱，但是，《穆特和杰夫》系列动画一直持续于整个默片时期，虽然片厂、人员和发行人都时有变化。

国际电影服务公司是由威廉·兰道尔夫·赫斯特(William Randolph Hearst)于1916年12月发起的。赫斯特手中控制了很多有合同的报纸漫画家，自然，他会想到把这些漫画家作品中的人物用到电影当中。格利高里·拉·卡瓦(Gregory La Cava)，之前是巴莱手下的一个小职员，被雇来专门负责这项业务。他的第一步行动，就是说服他过去的老板拉乌尔·巴莱参与此事。虽然人员经常变动，片厂还是兴旺起来。片厂于1918年停止运作，并不是因为不挣钱，而是因为它的母公司，赫斯特的国际新闻社(International News Service)出现了政治危机和财政困难。动画人才都纷纷流入其他片厂，包括布雷的片厂，因为它已经于1919年8月获得了改编赫斯特旗下报纸漫画的权利。

之前赫斯特旗下的漫画家保罗·泰利(Paul Terry)，宣称有他自己的赛璐珞专利，抵制布雷收取许可证费的企图。经过多年的诉讼和谈

判，1926年终于达成协议。与此同时，泰利在他自己的寓言电影制片厂(Fables Pictures studio)已经快速出品了超过二百部的每周卡通片。虽然，最初的影片异想天开地改编自《伊索寓言》(Aesop's Fables)，但是，文学的自负未几即消失殆尽。农夫艾尔·法尔法以及其他一些原创的人物形象在系列动画片中欢腾雀跃。1928年，泰利的合伙人阿马迪·凡·拜仁(Amadee Van Beuren)控股泰利的公司，并以自己的名字命名公司，成了1930年代早期一个主要的动画片片厂。泰利则寻求建立泰利通(Terrytoons)片厂，他自己一直管理这个片厂直到1955年。

马克斯·弗雷切和戴夫·弗雷切兄弟公司 (Max and Dave Fleischer)

弗雷切兄弟闯入电影业是因为戴夫·弗雷切发明了转描机(rotoscope)。把从实景中拍摄的电影胶片的单个画格放映在毛玻璃上，将其描摹下来。这个描摹下来的影像可以被再描到纸上或者赛璐珞上，随后再进入正常的动画片的拍摄过程，以获得"逼真的"效果(realistically)。J·B·布雷让弗雷切兄弟负责用这种技术来制作动画，通过转描机的影像非常清晰澄明。1920年4月，在布雷的节目单上时不时出现《逃出墨水池》(Out of the Inkwell)系列动画片，经由转描机刻画了一个小丑人物。影片获得商业杂志甚至《纽约时报》的如潮的好评，弗雷切兄弟大受鼓舞，并于1921年建立了自己的片厂。一直到1923年为止，这个小丑才有了自己的名字：考考(Koko)。每一部《逃出墨水池》的前提都是一个漫画家，由马克斯扮演，会把考考从一瓶墨水中带出来，放置到一个草图衬垫上，然后这个人物就"有了生命"。考考成了早期卡通片中最重要的明星之一。

不幸的是弗雷切兄弟并不像擅长做电影那样擅长做生意，他们的Red Seal片厂于1926年破产。他们投靠派拉蒙公司，出产更多的《逃出

墨水池》，但是因为版权的原因，考考被重新命名为考—考(Ko-ko)。到了 1930 年代早期，弗雷切兄弟新创作的《贝蒂大眼妹》(Betty Boop)和《大力水手》(Popeye the Sailor)使墨水池小丑的明星地位黯然失色。

瓦特·兰茨(Walter Lantz)

未来的"啄木鸟伍迪"(Woody Woodpecker)的创始人的职业生涯开始于国际电影服务公司的胶片清洗工，但是不久以后就成为一个给拉·瓦夫工作的导演。他于 1919 年加入布雷的片厂，最初只是负责做海报和其他广告宣传业务，之后，在马克斯·弗雷切于 1921 年离开该公司之后，成了动画片制片厂的总监制。1924 年，他为布雷导演的第一个系列动画片是《丁克·杜德尔》(Dinky Doodles)，这部片子将一个动画男孩的形象和摄制的背景叠加在一起。1925 年开始制作《非自然历史》(Unnatural Histories)；1926 年制作《热狗》(Hot Dog)，以小狗皮特(Pete the Pup)的形象而著名，一直到 1927 年片厂关门大吉为止。在所有这些连续片中，兰茨都是以一个友善的演员出现的。他于 1928 年加入环球影业(Universal)，他的第一项被指派的任务中包括执导《幸运兔奥斯瓦尔德》(Oswald the Lucky Rabbit)，这个形象最初由迪士尼所原创。

沃尔特·迪士尼

沃尔特·迪士尼在密苏里的堪萨斯城发达，在这个地方，大部分的发行商都设有为中西部业务服务的交易所。一家大剧院的老板与迪士尼及其合伙人尤比·伊维克斯(Ubbe Iwerks[绰号 Ub])定有合同，后者制作一种将卡通笑话和广告结合在一起的连续片《小欢乐》(Laugh-O-Grams)。当这个连续片被证明在财政上是失败的时候，迪士尼于 1923 年前往加州试图和电影产业靠得更近。他的《爱丽丝喜剧集》(Alice

Comedies)由女性卡通发行先驱玛格丽特·J·温克勒(Margaret J. Winkler)负责发行。爱丽丝是一个真人角色,她在一个动画世界中探险。她的旅伴是一只像费利克斯(Felix)那样的猫朱丽叶斯(Julius)。在1923年至1927年间,一共有超过五十部《爱丽丝》发行。1927年,迪士尼和伊维克斯创造了"幸运兔奥斯瓦尔德"的形象,得到了商业媒体的热情称赞。但是,查尔斯·明茨(Charles Mintz),玛格丽特·温克勒的丈夫,当时的业务经理,却在纽约偷偷地建起了自己的奥斯瓦尔德片厂,雇佣了一些迪士尼的职员来制作影片(直到明茨被兰茨所取代,这一连续片再次回归好莱坞)。

迪士尼对失去奥斯瓦尔德版权的回应是创造能够与另一个动物形象可以媲美的形象,竞争对手是伊维克斯的充满伯斯特·基顿那样个性的一只黑鼠。1928年,两部米老鼠(Mickey Mouse)的卡通片制作完成,但是没有一个全国性的发行商感兴趣。迪士尼和他的兄弟罗伊(Roy)决定制作一部有声卡通。《威利号蒸汽船》(*Steamboat Willie*)被录制在"鲍尔斯＊声音录制带"(Powers Cinephone,一种将声音灌制在胶片上的系统,专利权归属模糊)上。这并非第一部有声卡通(弗雷切兄弟和保罗·泰利比迪士尼更早地占据了这块里程碑),但是第一部有专门为同步录音而设计的唱歌、打口哨以及各种声画叩击效果的有声动画(比如猫咪在它们的尾巴被拽的时候喵喵地叫)。这部影片在1928年11月上映之后,无声卡通片就显得落伍了。有声电影制作的经济学导致了电影产业的重组,而许多独立制片公司,以及一个重要的片厂苏利文公司(Sullivan)都没有办法适应电影业的巨大改变。

苏利文和麦斯莫

奥托·麦斯莫(Otto Messmer)1915年还是环球影业的一个每周新

＊ 指帕特里克·安东尼·鲍尔斯(Patrick Anthony Powers),爱尔兰裔美国商人,1910年代到1930年代涉足美国电影工业。

闻电影制作的新手漫画家,其时,连环画家和动画家派特·苏利文正准备弄一些他自己的画作来拍一拍。苏利文个人出了问题(因为抢劫未成年人而蹲监狱),而麦斯莫在"一战"中服役,都延迟了他们的动画片制作。到了 1919 年,他们为《派拉蒙银幕杂志》(Paramount Screen Magazine)发行了卡通片。其中有一部《猫的闹剧》(Feline Follies),讲的是一只在后院恶作剧的黑猫——不久就以费利克斯(Felix)为名,并广为人知。1921 年,玛格丽特·温克勒开始发行这部连续片,一直持续到 1925 年。尽管与苏利文不断争吵和诉讼,温克勒成功地将这只黑猫变成全美家喻户晓的形象。

片厂由奥托·麦斯莫打理,事无巨细,亲力亲为。长久以来,苏利文完全从 Felix 的生产创作的工作中全身退出,主要做旅行和商业安排。越来越严重的酗酒使他的能力下降。

早期的 Felix 的形象被画成一只瘦骨嶙峋、走路像卓别林那样抽筋的黑猫。它的强烈的个性使得观众记住它,并期待下一部卡通的到来。动画家比尔·诺兰(Bill Nolan),从 1922 年到 1924 年,修改了 Felix 的形象,使其变得更加圆润和惹人喜欢——更像苏利文成功地推向市场的那只 Felix 玩偶猫。

苏利文片厂是以巴莱的模式为基础的(苏利文曾经短暂地在巴莱片厂工作,许多动画家都出自巴莱;巴莱自己也在 1926 年到 1928 年期间做 Felix)。虽然赛璐珞还在被使用,它们是作为背景的叠层,被置于画纸上的。这样节省了赛璐珞的费用,也无需缴纳巴莱-赫德的许可证费用。冲击系统(slash system)的各种变体也被零星地使用。

费利克斯成为第一个获得文化精英注意力的动画形象,同时也拥有巨量的受众。这个形象受到美国文化历史学家吉尔伯特·赛尔德斯(Gilbert Seldes)、法兰西学院(French Academy)的文化批评家马塞尔·布莱恩(Marcel Brion)以及其他知识分子的赞誉,保罗·辛德密斯(Paul Hindemith)还为 1928 年的费利克斯谱了曲子。得益于苏利文积极进取的市场营销,这个人物也变成最成功的电影"附属形象"(ancillsry),直到

被米老鼠(Mickey)击退为止。费利克斯的外观形象被许可用来做成很多消费品。

1925年,苏利文打算通过"教育电影公司"(Educational Film Corporation)发行影片。该公司的网络加上费利克斯片厂越来越有创意的故事以及超级的制图术造就了一个最富足的时期,无论在影片的质量上还是在收入上。对费利克斯的迷恋成为一种世界范围的现象。

但是这只猫的泡影居然在它最流行的时候破裂了。这个连续片的死亡看起来是若干因素导致的:有声片的到来,米老鼠的竞争,苏利文资本的枯竭(而同时迪士尼则是收回每一个铜板)。尽管有诸如《保安家园》(Sure-Locked Homes;1928)这样好的影片出产,教育电影公司决定不再与苏利文续约,费利克斯连续片开始走下坡路。

哈曼,埃辛和施莱辛格

当明茨和温克勒于1928年接手《兔子奥斯瓦尔德》的时候,他们从迪士尼片厂雇佣了休·哈曼(Hugh Harman)和鲁道夫·埃辛(Rudolph Ising)来做这部动画片。当环球影业收回这部连续片并让瓦特·兰茨去做之后,哈曼和埃辛变成合伙人并于1929年制作了实验性的 *Bosko the Talk-ink Kid*。企业家莱昂·施莱辛格(Leon Schlesinger)看到了将有声片和流行音乐结合在一起的潜力,并获得了华纳兄弟公司的支持。电影公司会付给斯莱辛格一笔费用来"插入"散页乐谱道具,这种道具会随着歌曲起舞。1930年,合伙人开始制作《兔巴哥》(*Looney Tunes*),之后是1931年的《梅里小旋律》(*Merrie Melodies*),该片之后成为华纳兄弟动画片厂的核心,它的令人难忘的明星,是从"猪小弟"(Porky Pig)开始的。

其他国家的动画片

每一个拥有默片产业的国家都有各自的动画产业。从1914年到

1918年之间获得的经济优势,美国电影产业对国际电影业的财政影响也反映在美国卡通片的传播之中。比如,科尔的《新婚夫妇》系列就出口到法国,由母公司伊克莱尔负责在那里发行。卓别林成功的短片也有美国制造的动画版。巴莱的爱迪生片厂的影片由高蒙公司分销。玛格丽特·温克勒和百代公司签约,在英国行销《逃出墨水池》(*Out of the Inkwell*)和《老猫费利克斯》。

尽管有外国产品的竞争,欧洲至少有两个领域的市场是属于它们自己的:时局素描和广告。英国的素描家,著名的有哈利·福尼斯(Harry Furniss),蓝赛罗·思彼德(Lancelot Speed),杜德里·巴克斯顿(Dudley Buxton),乔治·斯达帝(George Studdy),以及安森·戴尔(Anson Dyer),他们的宣传卡通被用于取悦战时的观众。到1920年代早期,戴尔继续制作了一些成功的卡通短片,包括《小红帽》(*Little Red Riding Hood*; 1922),并于1930年代成为一个重要的制片人。斯达帝于1924年发行了一部以胖狗Bonzo为主角的连续片。广告是电影放映中的例行节目。制作动画广告出名的有法国的O'Galop和Lortac,德国的Pinschewer,Fischinger和Seeber。在莫斯科,State Film Technicum把动画广告当作一个类型来生产。在1924年到1927年之间,由维尔托夫(Dziga Vertov)监制了一大批定期发行的娱乐卡通(含有社会讯息)。最重要的动画家是伊万·伊万诺夫-万诺。

其他特殊产品有木偶和剪影影片(silhouette film)。莱迪斯拉斯·斯特莱维奇(Ladislas Starewitch)于1910年在俄国开始他的职业生涯,不久就为堪卓考夫公司(Khanzhonkov Company)投放了一批流行的单盘卷木偶影片以及昆虫动画片。1922年,他移居法国,在那里,木偶影片成为他毕生的工作。1930年完成的《列那狐的故事》(*Le Roman du renard*),成为法国出产的第一部动画长故事片。

特别人物介绍

Ladislas Starewitch
莱迪斯拉斯·斯特莱维奇
(1882—1965)

　　莱迪斯拉斯·斯特莱维奇出生在维尔纽斯,现立陶宛的首都,那时属波兰,他的电影生涯开始于为当地的人类学博物馆拍纪录片。他的第一部动画影片是《鹿角虫之役》(*Valka zukov rogachi*; 1910),再现了这种本地物种夜间交配的仪式(使用了防腐保存的标本),因为在夜间是无法拍到实景的。

　　为了拍摄他的第一部娱乐影片,《漂亮的卢卡尼达》(*Prekrasnya Lukanida*; 1910),斯特莱维奇开发出了一种他一生受用不尽的基本技术:他用连接起来的木质结构制作小的木偶,木偶的活动部分比如手指就用线串连,其他不需要动的部分就用割下来的软木或者塑料模型。他的妻子安娜(Anna),来自于一个裁缝家庭,用棉花和皮革做衬垫,给人物做各种服装。他设计所有的人物并制作背景。

　　斯特莱维奇移居莫斯科,制作了各式各样的动画片,从阴森狰狞的《蝗虫和蚂蚁》(*Strekozai i muraviei*; 1911)——昆虫的真实样态增强了残忍的讯息——到迷人的《昆虫圣诞》(*Rozhdyestvo obitateli lyesa*; 1912)。他的最惊人的早期影片是《摄影师的复仇》(*Miest kinooperatora*; 1911),甲壳虫太太与一位蝗虫画家有染,而甲壳虫先生与夜总会驻唱蜻蜓小姐不清不白。蜻蜓的前情人蝗虫摄影师,拍下了甲壳虫先生和蜻蜓小姐在d'Amour旅馆做爱的场面。摄影师在当地电影院播放这些镜头,甲壳虫夫妇都在场。结果两个人大打出手引起骚乱,都被送进了监狱。这部辛辣的讽刺人类性弱点的动画片,以荒谬的昆虫行为演出人类最为关切的他们最最严重(可能也是最最悲惨的)激情——当甲壳虫太太像一个婢

女一样斜倚在沙发上等待她的情人荒谬的拥抱——十二条腿和两个触须淫荡地摆动和交织,嘲讽的锐利油然而出。对电影装置的反思性再现,在前述的场景投射到观看被赋予生命的昆虫的观众面前之时,达到了神化的地步,也给这出寓言增加了形而上的意味。

十月革命之后,斯特莱维奇离开俄国,于1920年定居法国。并将原名 Starewicz 改为 Starewitch。他在法国制作了二十四部将机智世故与神奇天真结合起来的影片,诸如杰出的《城市老鼠和乡村老鼠》(Le Rat de ville et le Rat des champs;1926)或可爱的《夜莺之声》(La voix du rossignol;1923)等道德寓言片,探险史诗片《魔钟》(L'Horloge magique,1928),对安徒生(Andersen)的《坚定的锡兵》(La Petite Parade;1928)的苦涩的渲染,以及故事长片《狐狸雷纳德》(Le Roman de Renard;1929/1930年拍摄,1937年发行),把动物的情感和姿态以非常细微的方式表达出来(用复杂的时代服装)。

他的1933年代杰作《吉祥物》(Fétiche mascotte)从一个实景开始,内中由他的一双女儿艾莲娜(Irène)和简妮(Jeanne)出演。简妮给他大部分的影片制作当助手并出演角色。Jeanne 的角色是一位靠卖玩具为生的母亲,她的病弱的女儿就想要一个橘子。吃得过饱的狗狗 Fétiche 半夜溜出去给病弱的女孩偷了一个橘子,但是羁绊于魔鬼的舞会当中。在魔鬼的舞会上,巴黎所有的垃圾都在一场堕落的纵酒狂欢之中活起来了,醉醺醺的高脚酒杯自杀般地互相冲撞,吃剩的鱼骨头和鸡骨头架子重新组合起来翩然起舞。狗狗带着橘子往家里跑,却被彩纸帮、蔬菜人、各种玩偶和动物追赶到家。斯特莱维奇向雷内·克莱尔的达达主义短片《幕间休息》(Entr'acte)致敬,使用快速变形的街头交通实景,长着一颗气球脑袋的萨克斯风演奏者,随着音乐一会儿充气一会儿泄气,以及高潮部分的疯狂的、超自然的追逐。为了配合他的杰出的视觉细节,斯特莱维奇机巧地使用了声音,制作了狗狗 Fétiche 的声音以及魔鬼哀嚎的乐曲,或者配上魔鬼那种非人间的胡言乱语般的声音。

——威廉·莫里兹(William Moritz)

剪影影片的重要先驱为劳迪·雷尼格(Lotte Reiniger)。她的故事长片《艾哈迈德王子历险记》(*Die Abenteuer des Prinzen Achmed*)于1926年在柏林上映,并获得世界性声誉。影片展示的一千零一夜的故事,生动的影子木偶,以及复杂的活动背景,让她花了三年的拍摄时间。

值得提到的还有奎亚里诺·克里斯蒂雅尼(Quirino Cristiani)和维克多·波加尔(Victor Bergdahl)。前者在阿根廷,1917年发行了一部政治讽刺剧《使徒》(*El apóstol*),大约有一个小时长(与 *Prince Achmed* 相当),堪称第一部动画长片。波加尔则从1916年到1922年之间,制作了一系列以凯普顿·格劳格(Kapten Grogg)为主角的瑞典语动画片,行销于欧洲和美国。

正如 Giannalberto Bendazzi(1994)所说的,整个1920年代,许多国家都开展了动画片制作实践,先锋艺术家和商业艺术家均染指其间。然而,尽管动画影片非常流行,但是1920年代的电影产业的经济现实,以及流行制图幽默传统中重大的文化分野,使得任何其他国家的动画片都无法与美国的产品在世界市场上一争高下。

喜剧片

大卫·罗宾逊

仅用了四分之一世纪的时间,无声电影就创造了一种既独特又自足的电影喜剧传统,看起来从所谓即兴喜剧(commedia dell'arte)那里吸收了不少特征。

电影是在一个见证了通俗喜剧的繁荣的世纪走到末尾的时候到来的。在(19)世纪早期,无论是巴黎还是伦敦,古旧的戏院管理规条禁止在一些剧院当中上演话剧(spoken drama),不期然地刺激了哑剧的繁荣,

在巴黎的 Les Funambules 剧院上演 Baptiste Debureau 的哑剧,英国的喜歌剧(burletta),则融合了音乐、歌曲和哑剧。未几,欧洲以及美国大城市中的无产阶级观众在各种歌舞杂耍场所中发现了自己的剧院。随着这一类观众的增长,喜剧的需求也不断地增长。生活糟糕的时候,笑声是莫大的安慰。生活好转了,人们同样需要自我享受同样的快乐。当年杂耍戏院中著名的哑剧剧团包括 Martinettis, Ravels, Hanlon-lees,以及弗莱德·卡尔诺(Fred Karno),不说台词的喜剧家们,可以被看作是单盘卷闹剧影片的先驱。尤其是弗莱德·卡尔诺剧团培养了两个伟大的电影喜剧家查理·卓别林和斯坦·劳莱(Stan Laurel)。

"一战"之前:欧洲时代

最早的喜剧影片通常是一分钟左右的片长,大多是一个笑点的笑话,通常来自于报纸卡通、连环漫画、喜剧明信片和立体画(stereograms)或者幻灯片。世界上第一部电影喜剧要数卢米埃尔兄弟的《水浇园丁》(*L'Arroseur arrosé*),直接来自于一个连环漫画的故事,调皮的男孩踩住了园丁的水管,当不知情的园丁定睛察看管嘴的时候,男孩立刻松开了他的脚。

世纪之交,虽然电影变长了,电影制作人也开始发现这个媒介的特质了。乔治·梅里爱和他的模仿者们使用电影特技,诸如停止表演和累积运动,以追求喜剧效果。1905—1907 年间,追逐影片深受观众喜欢。典型的特征就是在追捕小偷或其他男性疑犯的行动逐步升级的时候,围观人群急剧增长起来,其中不乏各种各样的怪人。这个类型的代表人物有法国的安德烈·休茨(André Heuze)和英格兰的阿尔弗雷德·柯林斯(Alfred Collins)。

1907 年带来了一场革命,当百代公司投放了由喜剧演员安德烈·迪德(André Deed/André Chapuis,生于 1884 年)扮演主角的系列电影。迪德可以称得上是第一个喜剧电影明星,以其怪诞而孩子气的喜剧人物

赢得了国际性的声誉。作为一个演员与梅里爱一起工作,迪德还学到了电影制作的手艺,尤其是一些特技手段。

1909年迪德离开百代来到都灵的伊塔拉电影公司(Itala Company;两年之后他又回到法国)。百代手头也有一个喜剧大明星可以替代他的位置,就是喜剧演员马克斯·林德(Max Linder)。林德好像有永不枯竭的喜剧灵感,是一个演技精湛的表演家。百代公司最持久而又多产的稳定的喜剧演员是查尔斯·普林茨(Charles Prince)(出生时的名字是Charles Petit-demange Seigneur),十年中出产了将近六百部影片,扮演的人物名叫里卡丁(Rigadin)。百代的其他喜剧演员还有让-路易·布科(Jean-Louis Boucot),杂耍明星德莱宁(Dranem),巴比拉斯(Babylas),小莫里兹(Little Moritz),矮胖的罗萨里(Rosalie;由萨拉·杜赫梅尔[Sarah Duhamel]扮演),卡扎里斯(Cazalis),以及喜剧侦探尼克·温特(Nick Winter;由莱昂·杜拉克[Léon Durac]扮演)。

伯热欧(Boireau)和马克斯(Max)的连续片在票房中无可匹敌,百代的竞争对手努力与其竞争。高蒙挖走了百代喜剧演员罗密欧·波塞蒂(Romeo Bosetti),他执导了一个罗密欧系列(Romeo series)与卡利诺系列(Calino series;由克莱蒙特·麦基[Clément Migé]扮演),之后又回到百代,出任公司设在蔚蓝海岸(Côte d'Azur)的新的Comica and Nizza喜剧片厂的头头。波塞蒂在高蒙公司的继任者是让·杜兰德(Jean Durand),他的最大的创新是创建了一个叫做Les Pouics的全喜剧剧团(whole comic troupe),该剧团的闹剧式狂欢和摧毁式狂欢颇受超现实主义者的追捧。剧团中出类拔萃的影片人物是奥涅兹姆(Onésime;恩斯特·波本[Ernest Bourbon]出演,至少出现在八十部影片当中,其中一些真的能够引发超现实幻想,例如:在《奥涅兹姆对抗奥涅兹姆》(Onésime contre Onésime)中,他扮演调皮的第二个我(alter ego),最后终于被肢解并耗尽了。莱昂斯·皮雷(Léonce Perret)后来成为重要的导演,尤其出名的是他的情境喜剧的复杂精细的风格。一个胖嘟嘟喜滋滋擅长交际的男人,他的喜剧灾难常常牵涉社会的或者情色的混合因素,而不简单是滑稽

闹剧。

高蒙公司多产的演员导演路易·费雅德亲自导演了两个喜剧系列,都是以迷人而聪明的小男孩为主角的,一部是讲贝贝(Bébé;克莱蒙特·玛丽[Clément Mary]扮演)的故事,另一部《波得赞》(Bout-de-Zan)由勒内·普瓦叶(René Poyen)扮演。伊克莱尔公司的童星是一个英国男孩威利·桑德斯(Willie Saunders),不如前两个男孩有魅力,但是在观众的喜剧口味消耗殆尽的时候,获得了短暂的成功,这也使得所有的法国电影公司都要发掘自己的喜剧明星,哪怕是昙花一现的也罢。

意大利的电影戏剧发展与法国是齐头并进的,并且发展出独特的学派,在1909年至1914年这六年之间出过四十个明星,影片的产量达到一千一百部。这个时期之初,意大利电影经历了产业大扩张。乔万尼·帕斯特罗尼(Giovanni Pastrone),建立了实力强大的伊塔拉电影公司(Itala Company),看到从法国进口的喜剧片在意大利大获成功,就引诱安德烈·迪德到他设在都灵的片厂工作。迪德出演的意大利新角色克莱第奈地(Cretinetti)取得了和伯热欧(Boireau)一样的成功,迪德出演的百多部影片保障了伊塔拉公司的兴旺。

迪德这种将伯热欧转化成克莱第奈地的做法在当年的喜剧制作中并不是少见的。人物的名字通常被看作是公司的财产,所以当演员不再忠诚于公司,他必须使用新的名字。更进一步,每个放映同一部影片的国家都试图重新给角色起名字。所以,迪德的克莱第奈地在英国和美国成了福尔谢德(Foolshead),在德国成了穆勒(Muller),在匈牙利成了勒曼(Lehman),在讲西班牙语的国家成了托利比奥(Toribio),在俄国则被称作格鲁皮西金(Glupishkin)。在法国,之前的伯热欧现在变成了格力包伊尔(Gribouille),一直到它1911年回归百代公司才回复到原名,这种变化在影片《格力包伊尔变回伯热欧》(*Gribouille redevient Boireau*)中得到正式的认可。

克莱第奈地系列的成功造成了公司之间一种疯狂的竞争:只要可能

就把喜剧演员招募到自己麾下——不管是来自马戏团,还是杂耍剧院或者合法剧院(legitimate theatre)。帕斯特罗尼投放了 Pacifico Aquilano 出演的 Coco 系列。在都灵的竞争对手阿图罗·安布罗西奥(Arturo Ambrosio)片厂则有恩奈斯特洛·瓦萨(Ernestro Vaser)出演的弗里克(Frico),基盖特·莫拉那(Gigetta Morana)出演的基盖特(Gigetta),以及西班牙的马塞尔·法布里(Marcel Fabre)出演的罗比奈特(Robinet)。在米兰,米兰电影公司(Milano Company)则投放了法国喜剧明星蒙特胡思(E. Monthus)出演的福图奈迪(Fortunetti),不久又改名为考奇尤泰里(Cocciutelli)。在罗马,希尼斯电影公司(Cines)则发掘了这一时期最伟大的本土喜剧演员费迪南德·古伊劳姆(Ferdinand Guillaume),相继采用了唐托里尼(Tontolini)和波利多尔(Polidor)的喜剧身份,后者是在投奔都灵帕斯夸里(Pasquali)公司之后。希尼斯电影公司也以生产了这个时期最好的喜剧《库里-库里》(Kri-Kri)而骄傲,该剧非常具有雷蒙·弗兰(Raymond Fran)的个人特色,他像法布雷(Fabre)一样之前在法国的马戏团和杂耍剧院中被培养成小丑。意大利制作人注意到贝贝(Bébé)和 Bout-de-Zan 的成功,也举荐了他们自己的儿童角色,在安布罗西奥有费鲁里(Firuli;玛丽亚·贝伊[Maria Bey]出演),在希尼斯有福鲁戈里诺(Frugolino;厄曼诺·罗伟里[Ermanno Roveri]出演)。希尼斯公司的最有魅力也是最持久的儿童角色是希尼斯-西诺(Cines-sino),是由费迪南德·古伊劳姆的侄子伊拉尔多·吉尤安琦(Eraldo Giunchi)扮演的。

 影片及其主题经常重复,这并不令人惊奇,在当年每周出产一部或者两部的情况下。特征明显的是,每部影片为演员建立一个特别的背景、职业以及问题。每一个小丑依次成为一个拳击手、油漆匠、警察、救火员、调情卖俏者、妻管严、士兵等等。那个时代的新发明、时尚甚至缺陷都成为有用的电影素材——汽车、飞机、留声机、探戈狂热、鼓吹妇女参政、禁酒运动、失业、现代艺术以及电影本身。即使在短小、简单的影片中,最好的喜剧演员也带有他们的个性和特点之活力。迪德/伯热欧/

克莱第奈地都很狂热，又过分热衷于孩子气的角色。(通常会选择稚气的服装，诸如水手服。)这些演员过分热衷于自己选定的人物角色，比如保险推销员、糊墙纸的人或者红十字志愿者，结果造成一连串喜剧灾难。相反，古伊劳姆/唐托里尼/波利多尔则是古雅、甜蜜和无辜的，通常是喜剧大破坏的受害者，经常发现不得不伪装自己，有一点谵妄，有一点愉悦，更像一个女人。库里-库里则非常善于插科打诨。英俊的罗比奈特的灾难一般都是由他经常狂热地将自己抛入到某种新的事业中引起的，无论是骑自行车还是跳交谊舞。

虽然意大利喜剧学派最初也是受到法国喜剧以及移居而来的迪德的鼓舞，他们的影片还是具有内在的和无法效仿的东西。街道、房屋和家，小资产阶级的生活方式和风度，这些井然有序的存在是影片的主人公们仔细地观察又无情地打破的，这一切都传递着战前城市意大利所关注的东西。虽然单盘卷喜剧中的一些基本形式是引进的，意大利喜剧电影非常倚赖得益于早年当地的流行喜剧的方式——马戏、歌舞杂耍，以及 spettacolo da piazza 的古老的传统，后者提供了某种跟即兴喜剧(commedia dell'arte)之间的联系。

其他一些国家也分享了这一短暂的、多产的欧洲喜剧电影时期。在德国，有恩斯特·刘别谦(Ernst Lubitsch)和稚气的科特·鲍伊斯(Curt Bois)等小丑明星。永不满足的俄国电影观众有总是害相思病的安托沙(Antosha)(由 Antonin Fertner 扮演)，齐亚考莫(Giacomo)，雷诺兹(Reynolds)，以及胖子德甲德甲·普德(Djadja Pud；由阿甫德耶夫[V. Avdeyev]扮演)，单纯的农夫米特优卡(Mitjukha；由尼洛夫[N. P. Nirov]扮演)，还有戴丝边帽的城里人阿加莎(Arkasha；由阿加蒂·博特勒[Arkady Boitler]扮演)。尽管具有强大的杂耍剧院的传统，这种传统也给美国的喜剧影片贡献了一些明星，如英国的喜剧明星文吉(Winky)、杰克·斯普拉特(Jack Spratt)以及最有天赋的"青春痘"(Pimple；由弗莱德·伊万斯[Fred Evans]扮演)，但还是鲜有法国和意大利喜剧明星的那种活力和创造性。

无论如何,这个时期的欧洲喜剧还是对电影形式的发展做出了它们自己独特的贡献。当时戏剧电影和古装片更孚声望,这种文化上的自负使得很多电影人倚重舞台风格。喜剧演员们却不受这些文化野心的抑制。他们自由漫步,很多时间在街上拍摄,抓取日常生活的氛围。同时,他们开发出所有的摄影机的特技技术。天才哑剧演员的节奏被赋予到影片的身上。

欧洲喜剧的黄金时代是短暂的,随着一次大战的到来就结束了。许多年轻的艺术家上了战场并一去不回,或者在服役或者受伤之后不再能重拾他们战前的荣耀了。电影趣味和电影经济都已经发生了变化。当旧的市场瓦解之后,意大利战前的电影繁荣像泡沫那样地破灭了。同时,在大西洋彼岸的新的竞争对手的猛烈扫射之中,旧的喜剧一夜之间就过时了。美国的电影产业,已经移到空间开阔、有壮观的自然装饰的西部,呈现出一种主导世界电影工业的模样。

特 别 人 物 介 绍

Buster Keaton
伯斯特·基顿

(1895—1966)

在所有伟大的默片喜剧演员当中,伯斯特·基顿是因为有声电影的到来而被遮蔽最严重的一位,也是重新获得名声最好的一位。他出生在堪萨斯的皮奎亚(Piqua),出生时叫约瑟夫·弗朗西斯·基顿(Joseph Francis Keaton)。他的父母在当地的一家跑江湖的演剧队。他还是婴儿的时候就加入了父母的演出,他的绰号伯斯特是他的同侪艺人哈里·胡迪尼(Harry Houdini)给起的。五岁时他已经是一个熟练的杂技演员了,不久就被当作明星来支付薪酬。1917 年,家庭演出破裂。伯斯特来到

纽约，在罗斯科（肥仔）·阿博科尔（Roscoe[Fatty] Arbuckle）的考米奇（Comique）电影制片厂工作。年末，又随阿博科尔和制片人约瑟夫·申克（Joe Schenck）去加州。和阿博科尔一起工作数年，他像过去献身舞台一样地学习电影技艺。1921年，在申克的支持下，他决定单干。之后一直到1928年这段时间，申克始终是他的良师益友，也是他的制片人（同时也是连襟，他们分别娶了塔尔梅齐[Talmadge]姐妹），他主演了二十多部短片，其中大部分是他自己导演的，他享受了充分的创作自由。这一时期创作的经典作品有《领航员》（Navigator；1924）、《将军号》（General）和《小比尔号蒸汽船》（Steamboat Bill, Jr.；1928）。和其他许多默片时期的艺术家相比，有声电影的到来使他的事业戛然而止。失去了申克的护佑，他加入米高梅公司，成为一个拿薪水的合同演员，对创作不再有掌控权。他和娜塔莉亚·塔尔梅齐（Natalie Talmadge）的婚姻也最终在1932年破裂。在他生命的最后二十五年中，他深受个人各种问题的困扰，几乎是挣扎在职业生涯的边缘。1940年代，他出现在一些二线的影片之中，丝毫没有给他展露独特默片表情的空间。他已经几乎为观众所遗忘，一直到被邀请在《舞台生涯》（Limelight；1951）中和卓别林演对手戏，成功的客串，使他再拾演艺生涯，他的财政状况和个人困难都有所好转。他最后一次电影表演出现在理查德·莱斯特（Richard Lester）的《去往古罗马广场路上的一件趣事》（A Funny Thing Happened on the Way to the Forum），那是1965年。

　　基顿毕竟是一个技艺高超的职业演员。作为一个杰出而绝对有胆识的杂技家，他设计了最最精细的玩笑桥段，并且以非同寻常的坦然自若演出。他极少使用特技，一旦使用，都会使其构成自成体系的桥段，精巧到像是他自己的表演一样。有时候，特技用得显而易见，比如在《小夏洛克》（Sherlock Jr.；1924）中现实和幻境之间的转换；有时则会隐藏手段，比如在《领航者》中用机械装置控制门的神秘的行为。在《待客之道》（Our Hospitality；1923）中，营救女主角的那一段切换镜头，其实是用摄影棚里模型的激烈移动造成的，基本的效果还是现实主义的。那种处在

一个真实世界中的感觉,是以真实的物件,哪怕是很难处理的物件作为基础,为基顿电影中那些不以现实主义的方式展现物件的时刻——比如下沉的救生船——提供了一种基本的语境。

基顿对时间节点的掌控——可以说是喜剧演员的惯用手段——是非同寻常的。从很早开始,他就把表演中的时间控制延伸到场面调度之中。他开发奔跑笑话桥段(running gags)建构喜剧场景,可以持续几分钟之久,并部署大量的资源,通常以活动的物件比如火车或者摩托车为中心。控制这些场景的结构对他的喜剧事业来讲,和控制他的表演是一样重要的。《一星期》(*One Week*;1920)中那幢被摧毁的房子,并不是被观众期待中的那辆火车所摧毁,而是从另一个角度驶入的火车,主角则困惑而孤独地留在一片废墟之中。很难说是基顿的导演水平还是他的演技更加高明。在他后期的影片中,从《怨怼姻缘》(*Spite Marriage*;1929)以后,最悲哀的事情不是他失去了表演天赋,而是不再能够建构那种可以在其中发展他的表演的整体电影了。

然而,如果不是为了展示伯斯特自身的个性的话,基顿的桥段可能仅仅是某种焰火制造术了。一个微不足道的人物,一张看起来没有表情的脸,通常戴一顶草帽(借用艾略特[T. S. Eliot]评价希腊诗人卡瓦菲[Cavafy]的话)以一种小看世界的角度,伯斯特总是不断地被无辜卷入到荒谬而不可思议的境地,并且在经历了顽固行为和出乎意料的支援之后毫发无损地浮现出来。和卓别林或者劳埃德不一样,伯斯特的表情是不吸引观众的。他是一张白纸,在其上测试逐渐加添到人物身上的各种机会和苏醒的性欲望。从一开始,伯斯特的人物就像是一个梦想家或者是幻想曲作曲家,总是充满喜悦地忽略现实和幻想之间的鸿沟,或者有可能挡在愿望实现之路上的各种障碍。面对顽固的障碍物或者充满敌意的人,他总是可以保持不受惊扰,以坚定的决心和越来越强大的胆识和紧急措施来处理他的每一个障碍。最终,当他(通常是)赢得了女孩的时候,对这个世界来说,他变得聪明了,但是他依然单纯如故。

1965年9月,将近七十岁的基顿,以私人身份出现在威尼斯电影节,获得了喧闹不堪的掌声欢迎。几个月之后,他死于癌症。

——杰弗里·诺维尔-史密斯

美国喜剧和麦克·赛尼特

在发掘有名的喜剧演员以保证单盘卷喜剧的常规连续片方面,美国要落后于欧洲大陆。第一个真正的美国喜剧明星是约翰·巴尼(John Bunny; 1863—1915),这个肥胖和蔼的男人在认识到电影的潜力之前,已经是一个成功的舞台演员和制作人了,并投身于维太格拉夫公司。虽然从今天来看,他的影片通常是围绕社会混乱和婚姻不和展开的,看起来令人遗憾也不好笑,但是"一战"之前他在观众那里的成功却是惊人的,并鼓舞其他的美国电影公司拍摄喜剧连续片。伊塞内片厂(Essanay)的蛇庄(Snakeville)喜剧系列推出了"阿尔凯利·艾克"(Alkali Ike;由奥古斯塔斯·卡尼[Augustus Carney]扮演)和"马斯坦·皮特"(Mustang Pete;由威廉·托德[William Todd]扮演)。其他一些伊塞内片厂的连续片还推出了未来的明星,沃乐斯·比利(Wallace Beery),出演系列人物思维迪(Sweedie)。

美国银幕上的喜剧的转机并出现卓越的产品,也许可以回溯到1912年麦克·赛尼特主持的基石喜剧片厂(Keystone Comedies Studio)的建立。基石是纽约电影公司(New York Motion Picture Company)负责生产喜剧的部门,后者在好莱坞的片厂还有比森101(101 Bison)和信任(Reliance),前者专门生产托马斯·因斯的西部片和历史题材影片,后者专长戏剧影片。赛尼特是爱尔兰—加拿大人,之前是一个不成功的舞台演员,1908年"沦落"到电影业工作。他很幸运,被招募到比沃格拉夫制片厂,在那里他的天生的好奇心使得他能够观察到并理解比沃格拉夫公司的主要导演格里菲斯的种种发现。伴随着格里菲斯的革命性的电影技术,赛尼特研究来自法国的喜剧,到了1910年已经有了足够的技巧胜任比沃格拉夫公司的主要喜剧导演一职,这一职位导致他被委任主持

基石。他把之前在比沃格拉夫的一些合作者一起带到了基石,包括弗莱德·梅斯(Fred Mace)、福特·斯特林(Ford Sterling)以及美丽聪慧的梅波尔·诺曼德(Mabel Normand)。

赛尼特虽然受教育程度不高,但是聪明而坚韧,并且具有天生的喜剧感觉。由于他很快就会使自己感到无聊,他就能辨别什么才能保持观众的注意力。赛尼特把他在比沃格拉夫公司学到的电影手艺传给别人。基石的摄影师非常敏捷地跟住小丑们自由的运动和节奏,快速的基石剪辑则来自于格里菲斯的创新方式。

基石的明星和电影来自于歌舞杂耍场所、马戏团、连环漫画,同时也来源于20世纪早期美国的现实生活。基石的影片展现的是一个宽广的世界,尘土飞扬街道上的单层的护墙板房、五金店和杂货铺、牙医诊所和理发店。小丑们经常出没在我们熟悉的世界当中,厨房和客厅,肮脏的旅馆大堂,有铁床架的卧室和摇摇晃晃的盥洗台,长长的黑礼帽和古怪的胡子,皮帽和伊斯兰女式裙,T型福特车和轻便马车。基石的喜剧具有一种狂野的漫画风格,将普通的欢乐和日常生活的恐怖夸张,基石的原则是让所有的事务都动起来,不叫观众有喘息和反思的余地。赛尼特组建了一个演员剧团,其中有可憎的怪物和无畏的杂技家,包括罗斯科(肥仔)·阿博科尔——一个有极好的喜剧风格和灵巧手艺的胖男人,斗鸡眼本·特品(Ben Turpin),留着海象胡子的比利·柏文(Billy Bevan),以及切斯特·考克林(Chester Conklin),巨人麦克·斯韦(Mack Swain),还有肥胖的弗莱德·梅斯(Fred Mace)。其他一些从基石兴起的喜剧演员,包括未来的明星哈罗德·劳埃德、哈利·朗顿(Harry Langdon)、查理·切斯(Charlie Chase),就是之后的著名导演查尔斯·帕洛特(Charles Parrott),还有查尔斯·穆雷(Charles Murray),斯利姆·萨莫威利(Slim Summerville),汉克·曼(Hank Mann),埃德加·肯尼迪(Edgar Kennedy),哈里·迈克考伊(Harry McCoy),雷蒙·格里菲斯(Raymond Griffith),路易斯·法赞达(Louise Fazenda),保利·莫兰(Polly Moran),明达·德菲(Minta Durfee)和爱丽丝·达文波特(Alice Davenport)。至少

有两个基石警察人物艾迪·萨瑟兰(Eddie Sutherland)和爱德华·克兰(Edward Cline),以及两个赛尼特的笑料专家麦尔科姆·圣克莱尔(Malcolm St Clair)和弗兰克·开普拉(Frank Capra)之后凭其自身的能力成为著名的喜剧导演。

基石喜剧是 20 世纪早年通俗艺术的一个里程碑,它将 1910 年代和 1920 年代的时代和生活的表象转化成一个基本而普世的喜剧样式。基顿短片保持了一种毫不妥协的古雅作风。在一个盛行唯物价值观的年代,赛尼特的电影庆祝的却是对货品和财产、汽车房子和瓷器装饰物的疯狂的破坏。就像在所有的最好的喜剧中一样,权威和尊严总是会跌落和被嘲笑。

赛尼特最伟大的年份是 1914 年,他的最著名的明星,查理·卓别林,在短短几个月里,以其杰出的探索、创新和喜剧创造力,为他自己和公司都赢得了世界性声誉。当他与基石一年的合同到期之后,卓别林充分认识到他自身的巨大的商业价值,就提出在他周薪一百五十美元的基础上加薪。赛尼特也许有点短视,不肯满足卓别林的要求。卓别林于是转投伊塞内片厂,与共同电影公司和第一国家公司(Mutual and First National)签约,它们给他所渴望的日益增长起来的独立性。基石挺过了失去卓别林的损失,但是卓别林之年成为基石片厂的顶点。

赛尼特的成功刺激了许多竞争对手,一些短命的片厂也开始制作喜剧。赛尼特最重要的对手是哈尔·楼奇(Hal Roach),他把一伙群众演员组织起来,其中,哈罗德·劳埃德制作了喜剧连续片,劳埃德出演威利·沃克(Willie Work),勉为其难地模仿卓别林的流浪者的步态。之后的合作变得好起来,劳埃德创造的戴眼镜的"哈罗德"这个人物给他们的事业带来了共同的成功。劳埃德离开之后,楼奇将两位单打独斗数年的喜剧演员组合在一起,劳莱(Laurel)和哈台(Hardy)渐渐变成世界神话,矮小、怯懦、眼泪汪汪的斯坦(Stan)和庞大、自负、刚愎自用的奥利(Ollie)组成了绝妙的一对。

几年中楼奇的明星们的风格——劳埃德、劳莱和哈台、儿童戏剧演

出队"我们帮"(Our Gang)、泰尔马·托德(Thelma Todd)和扎苏·皮茨(ZaSu Pitts)、查理·切斯、威尔·罗杰斯(Will Rogers)、埃德加·肯尼迪以及斯纳布·鲍拉德(Snub Pollard)——充分显示了楼奇和赛尼特之间的不同。赛尼特的影片趋向于疯狂的动作和闹剧形式,而楼奇更喜欢结构严谨的故事,更严谨更现实主义,最终成为风格精细的人物喜剧。哈罗德·劳埃德以及劳莱和哈台是可以辨识的人类,和观众共享人性的弱点、情感和焦虑,观众也会被卷入一场与当代世界危险的不确定性的永不停歇的战斗之中。

喜剧默片的全盛期

单盘卷影片至少到 1913 年为止还是电影的标准长度;多盘卷故事长片最初在电影贸易中到处碰壁,戏剧性的革命出现在 1914 年末,当赛尼特宣布第一部多盘卷喜剧影片的诞生。这部名叫《被戳穿的罗曼司》(Tillie's Punctured Romance; 1914)的影片是为喜剧女星玛丽·德雷斯勒(Marie Dressler)而设计的,她的同名舞台剧之前轰动一时,查理·卓别林出演男主角。尽管本片获得成功,几年之后长片喜剧影片才真正得以建制化。卓别林在基石拍摄了他的首部双盘卷影片《布丁和炸药》(Dough and Dynamite; 1914),但是直到 1918 年,卓别林拍摄《一只狗的生活》(A Dog's Life)的时候,他才真正着手故事长片。基顿于 1920 年开始他的故事长片,劳埃德是 1921 年,哈利·朗顿(Harry Langdon)是 1925 年。

卓别林、基顿、劳埃德和朗顿——美国默片喜剧的四巨头——都是从单盘卷和双盘卷时期脱颖而出并在 1920 年代达到他们的顶峰的。卓别林是英国的杂耍戏院训练出来的,基石对他的形象的操纵,创造了有史以来最为人所知的流浪汉形象。像卓别林一样,基顿是一个技艺纯熟的演员,他赋予每个他所演的角色以各自合法性——从百万富翁到牧童。"伟大的石脸"(The Great Stone Face)的迷思使人忽略他惊人的脸部表情以及他更富有表现力的身体。毕生致力于喜剧创作和解决各种舞

台问题(他从三岁起就是职业演员),赋予他无懈可击的喜剧结构和场面调度的辨别力。独特的、逐渐提升的基顿桥段的吸引力使得他和1920年代好莱坞的任何导演等量齐观。

哈罗德·劳埃德由于他不是出自于歌舞杂耍场所而成为默片喜剧演员的异类。年轻时就扎根舞台,给小的演剧公司工作,一直到在环球影业获得一个一天五美金的工作,在那里他遇见了哈尔·楼奇。在楼奇那里演完了威利·沃克这个角色之后,因为与楼奇意见不合而投奔赛尼特,但之后又和楼奇重新聚首拍摄一部新的连续片,劳埃德在其中出演一个乡巴佬朗尼森·卢克(Lonesome Luke)。影片获得相当成功。但是1917年,在一部叫做《跨过栅栏》(*Over the Fence*;1917)的影片,劳埃德戴上了一副角质镜框眼镜,才发现这是一个远为更好的形象,之后给他带来了持续的名声。哈罗德的角色是经由一系列的短片而演化的,一直到他的第一部长片影片《水手生涯造就男人》(*Sailor-Made Man*;1921)才真正形成他的固定形象。哈罗德总是乐于成为一个完全美式的男孩,那种郝瑞修·埃尔格(Horatio Alger)* 小说中的人物,热情的干劲十足的人物。获得社会或经济的成功通常是哈罗德喜剧情节的推动力,也许恰好代表一种真诚的道德信念:劳埃德在生活中的经历恰好是他的成功故事的体现。

特 别 人 物 介 绍

Charlie Chaplin

查理·卓别林

(1889—1977)

仅仅出现在一部影片和一些图片之后的几天,二十四岁的查理·

* 19世纪美国著名的通俗小说作家,故事通常是关于鞋童、报童、小贩的历险生涯。

卓别林创造的喜剧人物形象给他带来了世界性声誉，并且成了人类历史上直到今天为止最为人所皆知的虚构的表征，也是喜剧和电影中的图符。

卓别林的小流浪汉形象的出现纯属偶然和自发。也许是1914年1月5日那一天，他决定给他自己的下一部单盘卷影片塑造一个新的喜剧形象。他走进基石制片厂的化妆间，等他出来的时候就成了我们现在所认识的穿那种衣服、以那样的方式化妆的人物了。之前他也创造了很多舞台人物形象，他也试图在银幕上不断创造新的形象，但是没有一个人物形象，无论是他自己或者别的喜剧演员创造的，比这个更有影响了。

卓别林十岁之前的生活见证了大多数人一辈子都体会不到的磨难。他的父亲，伦敦一个杂耍戏院中普通而一帆风顺的歌手——显然因为被他妻子的不忠所困扰——遗弃了他的家人，终日酗酒而早亡。他的母亲，杂耍戏院中不太成功的艺人，时断时续地要为维持查理以及他的同母异父的兄弟悉尼（Sydney）的生计而挣扎。随着她的身体和精神状况崩溃——她最终被永久地关在一个精神病院之中——孩子们在公共收容所里度过了很长的时日。十岁的卓别林，已经对贫穷、饥饿、疯狂、醉酒以及残破的伦敦街头的残酷和收容所里的非人性体会至深。卓别林从这些险境中胜出，开始依靠自己生活。

起先他表演木屐舞（clog-dance），之后又出演喜剧角色。等到他1908年参加弗雷德·卡尔诺（Fred Karno）的不说话喜剧家（Speechless Comedians）剧团的时候，已经是一个精通各样舞台手段的行家了。

卡尔诺是一个伦敦经理人，他有自己的喜剧产业，主持了好几个演艺公司，其中有一间"笑话工厂"（funny factory），专门挖掘和排练小品，训练表演者，准备场景和道具。凭着颇有创见的鉴赏力，卡尔诺举荐了几代天才喜剧演员，包括斯坦·劳莱和卓别林本人。从长度、形式和闹腾的模拟表演等方面来看，卡尔诺的小品预示着早期电影中的经典的单盘卷喜剧。

在作为卡尔诺小品公司的一个明星在美国巡演期间，卓别林收到了基石电影公司的一份工作合同。麦克·赛尼特，公司的头头，像是卡尔诺在好莱坞的翻版一样——是一个对各种喜剧都有天赋的经理人。只是在一部实验影片《生存》(Making a Living)之后，卓别林就设计出了他的决定性的角色（那套服装首次出现在1914年的《威尼斯汽车赛中的孩子》[Kid Auto Races at Venice]当中），并开始着手一系列的单盘卷影片，数月之内就赢得了家喻户晓的名声。流浪汉(Tramp)这个形象的潜力在于，卓别林在塑造这个人物的时候，调动了他从他十岁以前的生活中吸收到的所有的人性体验，并将其转化成喜剧艺术，这种艺术是他在十岁之后数年的学徒生涯中已经掌握了的。

卓别林不满于基石那种飞快的节奏，他没有空间发挥他的精湛的喜剧形式。他迅速说服赛尼特让他执导影片，1914年6月之后他就常常执导自己的片子。同年年底，合同期满之后，他离开赛尼特，从一间公司跳到另一间公司，寻求更好的薪酬，在他自己看来，是寻求更好的创造性的独立空间。

从基石(1914年，三十五部)，到伊塞内(Essanay；1915，十四部)一直到共同电影公司为他发行的影片(1916—1917，十二部)，他制作的单盘卷和双盘卷影片显示了一种持续的进步；许多人觉得他从来没有超越共同电影公司期间的最好的影片，包括《凌晨一点》(One A. M.)、《当铺》(The Pawnshop)、《顺境》(Easy Street)和《移民》(The Immigrant)。卓别林展现了一些对当时的电影喜剧——哑剧而言相当新的品质，无论在表演艺术、悲悯的情感还是敢于评论社会时弊等方面都达到了最高的水准。

1918年他建立了自己的片厂，之后的三十三年中他在一种无可匹敌的独立环境当中工作。第一国家公司为卓别林发行了一批杰出的故事短片，包括《大兵日记》(Shoulder Arms；1918)，一部关于一次大战的喜剧片；《朝圣者》(The Pilgrim；1923)，抨击宗教偏执的；以及《寻子遇仙记》(The Kid；1921)，一部独特的、富怀感伤情绪的喜剧片，比卓别林的

任何其他影片都更加多地展现了他自己童年经历的贫穷和公共慈善所带来的挥之不去的痛苦。

1919年，卓别林和道格拉斯·范朋克，玛丽·碧克馥以及D·W·格里菲斯一起，共同成立了联艺公司，之后，所有他在美国制作的影片都是通过这个公司发行的。他的第一部联艺的影片是《巴黎一妇人》(A Woman of Paris；1923)，一部杰出而富有创新的社会喜剧，但是由于他自己在影片中只是一个未具名的跑龙套，影片遭到观众的拒绝。《淘金记》(The Gold Rush；1925)则是一部以克朗戴克(Klondyke)金矿勘探者的困苦为题材的成熟的喜剧。同样富有灵感的《马戏团》(The Circus；1928)，恰逢他第二任妻子提起离婚诉讼，制作过程很不顺利，影片也具有苦涩的底色。

深知有声片终结了他的流浪汉角色，卓别林顺应时势，在1930年代制作的两部默片中增加了音乐和特技，算是对有声电影的让步。《城市之光》(City Light；1931)是一部经久不衰的感伤的喜剧情节片(comedy-melodrama)；《摩登时代》(Modern Times；1936)是一部流浪汉向观众道别的影片，是一部评价机器时代的喜剧，他的讽刺至今非常有力。

卓别林越来越感觉到有必要使用他的喜剧天赋针砭时事。讽刺希特勒和墨索里尼的《大独裁者》(The Great Dictator；1940)在采取孤立主义态度的美国不得人心。更为冒险的是，在冷战偏执的最初岁月中，《凡尔杜先生》(Monsieur Verdoux；1946)不无讽刺地用朗德鲁式的(Landru-style)的谋杀者来比附由战争授权的大规模无区别的杀戮。

卓别林在美国的状况岌岌可危。他的直言不讳的自由观点，他对左派思想家的吁求，他拒绝美国国籍，长久以来为FBI所诅咒，后者把他的档案一直整理到上至1920年代。FBI迫使一位情绪不稳定的年轻女士琼·巴瑞(Joan Barry)提起一系列针对卓别林的诉讼，包括声明卓别林是她的父亲。之后，所谓父亲之说被证明不成立。但是谣言依旧，FBI继续操控中伤，指控卓别林对共产主义抱有同情。

《舞台生涯》(Limelight；1952)，一部充满戏剧性、以卓别林孩童时代的伦敦剧院为背景的影片，处理的是制作喜剧的困难以及公众的无常，看起来像是对自己被损毁的名誉的反思以及退避到怀旧中的倾向。

当卓别林去欧洲去伦敦做《舞台生涯》首演的时候，FBI劝说大法官撤销作为一个外国侨民的卓别林再次进入美国的请求。卓别林的余生在欧洲度过，只是在1972年有一次短暂的美国之行，接受奥斯卡荣誉奖及其令人生厌的颂词，看起来是好莱坞对卓别林在美国的不幸遭遇的一种赎罪。1953年之后，他定居在瑞士沃韦(Vevey)，与他的妻子奥纳·奥尼尔(Oona O'Neil)以及他们的八个孩子生活在一起。

流放期间他继续工作。不规则的《一个国王在纽约》(A King in New York；1957)批评美国的麦卡锡偏执狂。虽然遭遇舆论恶评，他的最后一部影片《香港女伯爵》(A Countess from Hong Kong；1967)，由马龙·白兰度(Marlon Brando)和索菲亚·罗兰(Sophia Loren)主演。卓别林几乎工作到死，策划一部新的影片《怪物》(The Freak)。除了出版了两卷本自传，他还给他的默片配上了音乐。卓别林于1975年被封爵，1977年查理·卓别林爵士于圣诞日去世。

近年来，卓别林的成就时常被缺乏历史视野的评论家所低估，或者受到1940年代对卓别林的中伤的影响太甚。他的名声大多是归功于好莱坞的繁荣以及在第一次世界大战期间好莱坞在世界范围的卓越地位。他给闹剧所带来的复杂的睿智和技巧，迫使知识分子承认，艺术能够存在于完全的流行娱乐之中，而不仅仅在于电影最初在追求自身的受人尊重的地位时的那种具有自我意识的"艺术行为"之中。在1910年代和1920年代，卓别林的流浪汉形象，以傲慢和豪侠的姿态对抗一个充满敌意而毫无回报的世界，为电影的第一批数以百万计没有特权的观众，提供了一个护身符和斗士。

——大卫·罗宾逊

伴随着《最后安全》(Safety Last；1923)，劳埃德推出了一种特有的惊

悚喜剧的风格,而他的名声总是与其相关。情节或多或少邀请无辜的哈罗德变成了一种人蝇(human fly),影片的最后三分之一,危险桥段越来越加强,哈罗德试图攀登一幢摩天大楼的顶点,这使哈罗德遭遇到更加恐怖的危险。劳埃德的十一部无声长片,包括《奶奶的男孩》(*Grandma's Boy*;1922),《新生》(*The Freshman*;1925),以及大获成功的《孩子弟兄》(*The Kid Brother*;1927)和《快》(*Speedy*;1928),都列在1920年代最赚钱的喜剧之中,甚至超过卓别林的影片。

哈利·朗顿产量较小,跟其他人相比,道路也更崎岖一些。在喜剧名流圈之内,他以三部长片获得了伟大的小丑的地位,《流浪,流浪,流浪》(*Tramp Tramp Tramp*)、《强人》(*The Strong Man*)(均出产于1926年),《长脚裤》(*Long Pants*;1927)——第一部是由弗兰克·开普拉撰写剧本,其他的都由他自己执导。朗顿的银幕人物安静、精明也更怪诞——他的矮胖滚圆的白脸人物,他的紧身衣,他的僵硬的姿态。多少有些失控的动作赋予一种外观,正像詹姆斯·艾吉(James Agee)指出的,一种老气横秋的婴儿样。当他遭遇成人世界的性事和罪恶的时候,这种小孩样的诚实的特征赋予他一种怪异的敏锐。

在这个痴迷喜剧的时代,其他喜剧演员的名声被不恰当地遮蔽了。雷蒙·格里菲斯模仿马克斯·林德的缝纫的优雅,却以其漫不经心的精巧遭遇惨败和险境。他在堪称杰作的《举起手来!》(*Hands Up*;1926)中出演一个内战时期的间谍。玛丽安·戴维斯(Marion Davies)是因为她作为威廉·兰道尔夫·赫斯特的情妇而出名,这反而遮蔽了她作为一个同时代优秀喜剧女演员独特的魅力,这尤其显现在金·维克多(King Victor)执导的《秀场人生》(*Show People*)和《苍白》(*The Pasty*)(均出产于1928年)中。出生于加拿大的表演者比特里斯·莉莉(Beatrice Lillie)在一部完美的喜剧默片《谢幕时的微笑》(*Exit Smiling*;1927)中展现了她的卓越。从欧洲移居美国的,意大利的蒙蒂·班克斯(Monty Banks)(也称Monte Bianchi),英国的路皮诺·蓝恩(Lupino Lane),哪怕只有短暂的演艺生涯都取得了骄人的成功。班克斯之后改做导演。拉里·塞蒙

(Larry Semon),以其独特的白色面具成为1920年代好莱坞薪酬最高的喜剧演员,但是他的最后的几部长片越来越不成功,很难再度复兴。菲尔兹(W. C. Fields)和威尔·罗杰斯以游牧突击的方式进入无声影片,他们基本的喜剧言辞风格,倒是在有声片时代获得了成功。

好莱坞喜剧默片的一场繁荣在世界其他地方都无可匹敌——也许因为美国喜剧享有如此巨大的国际发行和声誉,没有留下任何竞争的机会。在英国,贝蒂·贝尔福尔(Betty Balfour),出演了两部以她扮演的斯奎布斯(Squibs)人物为主角的长片,最接近一个喜剧女星了:试图将不怎么成功也不需要太多技巧的流行杂耍戏院的喜剧演员搬到银幕上。在德国,1909年的童星柯特·鲍伊斯(Curt Bois)成长为一个闪光的喜剧明星,他演得最好的喜剧是《来自帕本赫姆斯的伯爵》(The Count from Pappenheims)。在法国,雷内·克莱尔(René Clair)把法国舞台上的歌舞杂耍的喜剧风格带到了银幕上,《意大利草帽》(Un chapeau de paille d'Italie;1927)和《两个胆小鬼》(Les Deux Timides;1928)体现了这种倾向。但是银幕喜剧显然是一种美国的艺术形式。

默片的黄金时代是随着有声片的到来而突然消失的。原因是多方面的。一些喜剧演员因为声音因素本身而迷失了方向(雷蒙·格里菲斯更加极端,因为严重的嗓子瑕疵而限制了言说的力量)。新的技术——麦克风、摄影机都圈在了隔音室里——突然限制了电影制作人的自由。更加重要的不断上升的成本和利润导致了更加严密的监制,一般而言对创作的独立性是非常不利的,而这种独立性对那些最好的喜剧演员的工作方式来说是至关重要的。少数几个,比如卓别林和劳埃德,还能够多赢得几年自由操作的空间,但是其他人,包括基顿和朗顿,受雇于庞大的电影工厂,根本没有个人主义的余地或者考量。1929年之后,基顿再也没有执导过一部影片,而朗顿从此销声匿迹。一门新的艺术,从诞生到繁荣再到死亡,只持续了四分之一世纪。

纪录片

查尔斯·马瑟(Charles Musser)

"纪录片"这个术语一直要到 1920 年代末期和 1930 年代才成为流行的用法。最初用来指一次大战之后经典电影时期的各种"创造性的"、非虚构的银幕实践。这个范畴中的发轫制作包括罗伯特·弗拉哈迪(Robert Flaherty)的《北方的纳努克》(*Nanook of the North*;1922),诸如吉加·维尔托夫小组(Dziga Vertov)的《带摄影机的人》(*Chelovek s kinoapparatom*;1929)那样的苏联影片,沃尔特·鲁特曼(Walter Ruttmann)的《柏林:城市交响曲》(*Berlin:die Sinfonie der Größstadt*;1927)以及约翰·格里尔逊(John Grierson)的《漂网渔船》(*Drifters*;1929)。"纪录"电影的根源可以追溯到 19 世纪下半叶非常兴盛的看图讲座之中。最初的纪录片者(documentarian)使用幻灯创造出复杂并常常是精细的各种节目,摄影影像被投射,伴随着某种现场叙述,偶然也是用音乐和声音效果。在世纪之交,当幕间字幕(intertitle)篡夺了讲座的功能,胶片逐渐代替了幻灯片——这种变化最终导致了这个新的专有名词。纪录片的传统早于影片并一直持续到电视和录像(video)时代,所以需要在技术创新同时也要在转换的社会和文化力量的语境之中重新定义。

起源

以文献记录为目的使用影像投射一直可以追溯到 17 世纪中叶,当比利时耶稣会会士安德烈·塔侩(Andrea Tacquet)给出一个有关到中国传教的图解讲座。在 19 世纪头几十年之中,幻灯经常被用于有关科学

(尤其是天文学)、时事、旅行和探险等视听节目之中。

将摄影影像传到玻璃上并用幻灯投射,这是纪录片实践中的一个关键性的一步。幻灯片影像不但获得了一种新的本体论上的地位而且变得更加小巧更加易于制作。弗里德里克·朗格宁(Frederick Langenheim)和威廉·朗格宁(William Langenheim)两兄弟,出生于德国,后来定居费城,于1849年获得了这样的结果并于1851年伦敦的博览会(Great Exhibition)上展示了他们的成果。到了1860年代中期,使用这种幻灯片做旅行讲座在美国的东部城市变得非常流行,通常是一个晚上的节目,往往聚焦于一个单一的外国。例如,1864年纽约的观众可以看到《波特马克的军队》(The Army of the Potomac),是一个有关内战的看图讲座,使用的是亚历山大·加德纳(Alexander Gardner)和马修·布莱迪(Mathew Brady)拍摄的照片。虽然幻灯在18世纪晚期和19世纪早期主要用于激发神秘感或者奇异感,但是到1860年代后期之后,主要被用于文献目的并被指派了新的名目——在美国被称作"立体放映"(stereopticon),在英国被称为"光学放映"(optical lantern)。

这种像纪录片一样的看图讲座在西欧和北美繁荣起来。美国有好几家放映商在一些主要城市巡回放映,通常一年有四到五个系列节目。在19世纪的最后三十年中,许多著名的类纪录片都是由探险家、考古学家或者勘探家提供的。1865年以降,有关北极的节目尤其流行,通常展示了某种人种志的倾向。罗伯特·埃德温·皮尔里(Robert Edwin Peary)上尉于1890年代的早期和中期展示了他的旅游片风格的北极探险幻灯讲座。1896年,他展示了一百张幻灯片,皮尔里不仅以某种英雄的传奇讲述了他从纽芬兰到北极的旅程,也提供了有关因纽特人或者说"爱斯基摩人"的人种志的研究。

欧洲也有类似的节目,幻灯片放映活动在英国尤其兴盛,因为殖民事务是一项日常的工作事项:埃及是一个最为人喜欢的话题,类似《在埃及和苏丹的战争》(War in Egypt and the Soudan;1887)的幻灯片放映非常挣钱。维多利亚的观众也喜欢关于本地城镇和乡村的幻灯片,尤其是那

些未被工业革命污染的地方,其中包括一系列由摄影师乔治·华盛顿·威尔逊(George Washington Wilson)制作的幻灯片(约1885年的《通向不列颠诸岛之路》[The Road to the Isles])。

有关原始未开发人群的幻灯和有关城市穷人的一样多。在英国,诸如《大城市中的贫民窟生活》(Slum Life in our Great Cities;约1890年)别具一格地展示了贫穷问题,通常将其归因于酗酒。在美国,社会问题的纪录片开始于雅各·李易斯(Jacob Riis),他于1888年1月25日放映的第一个幻灯片《另一半的生与死》(How the Other Half Lives and Dies),就是聚焦于移民群体的,尤其是住在细菌滋生的贫民窟的意大利人和中国人。

1890年代早期,便携式的"侦探式"照相机给了业余和职业摄影师偷拍的方便,通常他们的拍摄对象是在并不知晓的情况下被拍摄。亚历山大·布莱克(Alexander Black)拍摄了他的布鲁克林街区的生活,他以《侦探照相机中的生活》(Life through a Detective Camera)和《作为他者看自身》(Ourselves as Others See Us)为题作了幻灯片看图讲座。

大部分基本的纪录片类型——旅行、人种志和考古、社会问题、科学和战争——早在电影到来之前已经各就各位了。许多都是以可以支撑一个晚上的时间为节目长度,其他则更短一些,基本上占据一个歌舞杂耍节目单中二十分钟的时间,或者作为多主题杂志类节目的一部分。已经出现了文献记录者和记录对象之间关系的伦理问题,但是尚未被重视。一句话,在19世纪下半叶,幻灯纪录片的银幕实践已经是欧洲和北美中产阶级文化生活的一个重要部分了。

从幻灯片到胶片

从1894年到1897年间,当电影制作在欧洲和北美迅速蔓延开来之时,非虚构主题还是占主流,毕竟容易拍摄,也不像虚构影片需要用布景和演员从而提高成本。卢米埃尔兄弟把诸如亚历山大·普罗米奥(Al-

exandre Promio)这样的摄影师派往欧洲、北美和中美以及亚洲和非洲等等国家,他们在那里拍摄的大多是根据早期旅游幻灯片的主题延伸过来。其他国家的摄影师也追随卢米埃尔兄弟的前导。1897年3月,英格兰的罗伯特·保罗(Robert Paul)把摄影师 H·W·肖特(H. W. Short)送到了埃及,制作《阿拉伯刀研磨工人在工作》(An Arab Knife Grinder at Work),那年7月他还在瑞典为自己拍摄了一系列影片,如《喂养驯鹿的拉普兰人》(A Laplander Feeding his Reindeer)。爱迪生制作公司(Edison Manufacturing Company)的詹姆斯·怀特(James H. White),在1897年到1898年之间的十个月当中,则旅行到墨西哥(拍摄了《墨西哥的星期天早晨》[Sunday Morning in Mexico])、美国西部、夏威夷、中国和日本。

新闻影片也经常被拍摄,俄国沙皇加冕的影片有七部,包括卢米埃尔兄弟公司的《沙皇及皇后进入教堂》(Czar et Czarine entrant dans l'église de l'Assomption;1896);体育赛事也是一个流行的主题,保罗1895年拍摄了《德比》(The Derby)。更小或者更欠发达的国家,本土电影人迅速浮现并开始拍摄这类"真人真事"。在意大利,维托里奥·卡里那(Vittorio Calina)拍摄了《塞维亚的翁伯托国王和玛格丽特皇后游园记》(Umberto e Margherita di Savoia a passeggio per il parco;1896);在日本,1897年,柴田常吉(Tsunekichi Shibata)拍摄了东京的时尚购物街区银座;在巴西,阿方索·赛格莱托(Alfonso Segreto)于1898年开始拍摄新闻和纪实影片。

最早的电影,无论是《杉都》(Sandow;Edison;1894)、《牛仔》(Bucking Broncho;Edison;1894)、《多佛海峡的巨浪》(Rough Sea at Dover;Paul-Acres;1895)、《德国皇帝检阅部队》(The German Emperor Reviewing His Troops;Acres;1895),或者《工厂大门》(Sortie d'usine;Lumière;1895),这些影片都有"文献价值"(documentary value),但是并不一定对"纪录片传统"(documentary tradition)发挥作用。放映商们常常以各种不同的格式放映这些非虚构影片,和虚构影片互相点缀。拍摄地点通常在节目中得到很好的标识,或者由讲座者明确阐述,但很少有对某一个特别主题的持续的报道,也很少有真正的叙事。

无声电影（1895—1930） Silent Cinema

这一"吸引力电影"（cinema of attractions）路径继续流行，但是它很快就被放映商的努力所平衡，把主题相关的影片连续起来，在大多数情况下编织到一条叙事线索之中。例如，放映商们通常会将五到六部有关维多利亚女王周年庆典（1897年6月）的片子放在一起，试图将所有的事件都覆盖了。每一部"影片"通常只有一个镜头那么长，并且越来越多的情况是每部影片都有一个作为引介的字幕幻灯片。通常有一个讲座者或者类似"推销员"（spieler）的角色跟着银幕做口头解释。

到1898年，不同国家的放映商开始将幻灯片和胶片整合在一起，成为一个标准长度的纪录片样式的节目。1897年4月，在纽约的布鲁克林艺术和科学学会（Brooklyn Institute of Arts and Science），亨利·伊万斯·诺斯罗普（Henry Evans Northrop）在他的幻灯秀《自行车穿越欧洲》（A Bicycle Trip through Europe）上穿插卢米埃尔兄弟的影片。德怀特·埃尔蒙多夫（Dwight Elmendorf）的幻灯片讲座《圣地亚哥运动》（The Santiago Campaign；1898）非常受人喜欢，在放映的时候经常穿插爱迪生的有关美西战争的影片。许多有关美西战争的节目，将舞台上的或者"重新搬演"的事实和虚构的过渡片段结合在一起，提出了直到今日仍然困扰我们的文类的精确性问题。在英格兰，阿尔弗雷德·约翰·韦斯特（Alfred John West）制作了一部标准长度的幻灯片和胶片混合起来的影片《我们的海军》（West's Our Navy；1898），上演了许多年，为宣传英国海军起到了显著的效果。

在世纪之交，制片公司拍摄一组组短片，是有关一个单一的主题的，在放映时被放在一起，要么是一部主题短片，要么是作为一个更长的幻灯—胶片放映的一部分。伦敦的查尔斯城市商贸公司（Charles Urban Trading Company）供应有关日俄战争的新闻片，到了美国，布顿·福尔摩斯（Burton Holmes）把它们用在他的标准长度的幻灯—胶片讲座《旅顺：包围和投降》（Port Arthur: Siege and Surrender；1905）之中，而莱曼·霍伊（Lyman Howe）播放的是一部影片，但是作为他的两个小时长度杂志格式节目的一个部分。只是在美国，到1907—1908年，专业看图讲座

员通常将幻灯片和胶片结合起来成为标准长度的纪录片节目。

随着 1901 年到 1905 年之间故事影片的兴起,非虚构影片失去了在世界电影银幕上的主导地位,被越来越放逐到产业实践的边缘。新闻影片有其特别的问题,不像虚构影片,它们很快就会过时,失去商业价值和对放映商及发行商的吸引力。只有展现影响深远事件的影片还可以卖钱。这个问题自从 1908 年百代-法莱利斯公司开始发行电影新闻周报《百代通讯》(Pathé Journal) 才得以解决,最初只是在巴黎发行,第二年就发行到法国各地、德国和英格兰。1911 年 8 月 8 日在美国首次发行电影新闻《百代周报》(Pathé Weekly),之后在美国迅速被模仿。

纪录片类型的节目继续吸引中层阶级和上流社会的观众,也起到了非常重要的意识形态的作用。这种片子经常被用做工业化国家的殖民事务做宣传。1899 年到 1900 年之间,从英国人视角拍摄了广泛的英布战争 (Anglo-Boer) 的影片。1905 年之后,很多影片在英国、法国、德国及比利时在中部非洲的殖民地拍摄,包括《尼罗河河马狩猎记》(Chasse à l'hippopotame sur le Nil Bleu;Pathé,1907),《阿比西尼亚人的婚礼》(Matrimonio abissino;Roberto Omenga,1908),《唐卡中的生活和事件》(Lenen und Treiben in Tangka;Deutsche-Bioskop,1909)。许多非虚构影片,比如《报纸的诞生》(Making of a Newspaper;Urban;1904),描述的是工作过程,庆贺的是生产技术,而工人只是这些成就的周边的东西。不计其数的有关皇室、富人的活动以及军队的游行和演戏,总是试图提供世界场景中让人感到安慰的景象。在世界大战的前夜,这些非虚构节目通常既缺乏批评视角,又缺乏对隐约出现的灾难的意识。

许多最早的专题影片 (feature films) 只是用来看图讲解的标准长度的电影。这其中包括《乔治五世加冕》(Coronation of King George V;Kinemacolor;1911),虽然绝大部分都是"旅行纪录片"。到 1910 年代末为止,没有一次远征探险是没有摄影师随行的,这些摄影师通常制作了受欢迎的影片:《冰冻北极的套绳游戏》(Roping Big Game in the Frozen North;1912),拍摄的是有关克莱施米德 (F. E. Kleinschmidt) 船长的阿拉

斯加—西伯利亚远征;《斯科特船长的南极考察》(Captain Scott's South Pole Expedition;高蒙公司;1912)。还有专注于水下摄影的《海底三十里》(Thirty Leagues under the Sea;乔治·威廉姆森和恩斯特·威廉姆森 [George and Ernest Williamson];1914),或者回到非洲题材《穿越中非》[Through Central Africa];詹姆斯·巴尼斯[James Barnes];1915),或者极地题材《马森爵士的南极美景》[Sir Douglas Mawson's Marvelous Views of the Frozen South];1915)。所有这些节目放映的时候,都有讲解者站在银幕旁讲解,他们通常是事件或者探险的参与者,至少也是目击者或者人所共知的专家,所以他们可以与观众分享他们自己个人的理解和洞见。通常也会同时散发一些特定标题的印刷品,因为每个讲解员的个人叙述都会相当不同。通常,节目刚开始由主要的影片制作人或者探险队头头发言,之后才有不多的人替代他们完成解说的任务。虽然总是在遥远的异国他乡拍摄,但是节目总是围绕欧洲人或者美国的欧洲人的探险。斯图亚特·霍尔(Stuart Hall;1981)评价流行小说的话也许用于评价这些纪录片也是恰当的:"在这一个阶段,冒险岛概念变成了殖民者之于被殖民者在道德、社会和身体上的掌控的明证的代名词"。

一次大战期间,非虚构影片扮演了非常重要的宣传角色,虽然最初政府和高级军事首长阻碍摄影师上前线。不久,他们认识到文献资料不但能够鼓舞和安慰本国民众,也可以在中立国放映,可以影响那里的舆论。在美国,描写战争的虚构影片被禁止,因为违反他们的中立立场,但是纪录片被看作是信息类的,所以就被允许放映。交战国拍摄的影片在美国播放的有:《英国准备好了》(Britain Prepared;在美播放时的题目《英国是如何备战的》[How Britain Prepared];查尔斯·厄本[Charles Urban];1915),《在法国某处》(Somewhere in France;法国政府;1915),《德国军事战争影片集锦》(Deutschwehr War Films;德国;1915)。这些"官方的战争影片"起到了先例的作用,当1917年4月美国终于介入冲突的时候,就有了公共信息委员会(Committee on Public Information)制作的《美国的回答》(America's Answer;1918)以及《帕亲将军的圣战》(Pershing

Crusaders；1918)这样的片子。由于会在各种场合放映,这些影片通常采用幕间字幕的方式而不是靠讲解员了——虽然会有与赞助机构相关的人员介绍每一部影片。这类的纪录片在整个战争期间乃至战后都有持续制作和放映,其中包括亚历山大·德瓦伦尼斯(Alexandre Devarennes)的《战争中的法国女人》(*La Femme française pendant la guerre*；1918)以及帕西·奈什(Percy Nash)的《女人赢了》(*Women Who Win*；GB；1919),以及布鲁斯·伍尔夫的《日德兰之役》(*The Battle of Jutland*；GB；1920)。

从"看图讲解"到"纪录片"

"一战"之后,看图讲解继续广泛流传,但是最终转化成用幕间字幕(intertitle)代替讲解的直截了当的纪录片。前总统西奥多·罗斯福(Theodore Roosevelt)于1914年末给出一个幻灯片—胶片讲演:《一条大河的勘探》(*The Exploration of a Great River*),到了1918年这个材料通常以《罗斯福上校野地远征》(*Colonel Theodore Roosevelt's Expedition into the Wilds*)为名进行一般性的放映。马丁·E·约翰森(Martin E. Johnson),以看图讲解开始他的职业生涯,发行了他的纪录片《南太平洋的食人族》(*Among the Cannibal Isles of the South Pacific*；1918),在洛萨菲尔(S. F. Rothapfel)的提沃利(Tivoli)剧院上演。罗伯特·弗拉哈迪在1914年和1916年间拍摄了加拿大北部的因纽特人,用这些材料做了看图讲解《爱斯基摩人》(*The Eskimo*；1916),当有可能将其转成幕间字幕版的纪录片的时候,胶片却不慎被火烧掉,弗拉哈迪在法国皮货商Revillon Frères赞助之下,回到了加拿大北部,拍摄了《北方的纳努克》(*Nanook of the North*；1922)。

当许多非虚构影片在放映的时候更多地依靠幕间字幕而不是现场讲解的时候,"看图讲解"(illustrated lecture)这个术语就不再适用了。但是,批评家和电影人最初使用"纪录片"这个术语显示了某种显著的文化转向,而不是简单地将所有的非虚构节目都归入纪录片的名下,这是一

种生产和表征实践的转化标志。典型的看图讲解总是把西方的勘探者或者冒险家(他们也通常是站在银幕一边的主持人)当作英雄。《北方的纳努克》将注意力的中心转移到纳努克及其因纽特家庭。无疑,弗拉哈迪的过错在于浪漫化和挽救人类学(爱斯基摩人穿上了他们不再穿着的传统服装,抹去了西方的影响)。爱斯基摩人被描述为天真的原始人,那群被一个简单的电唱机所困惑的爱斯基摩人事实上帮弗拉哈迪固定摄影机、冲洗胶片,实际上参与了整个电影制作的过程。

《北方的纳努克》是一部高度矛盾的影片:它显示了强烈的参与性电影制作的因素,这是为今日的创新和进步的电影人所追捧的方式。从许多方面来看,它是某种跨文化合作,但却是两个男人之间的合作,妇女的日常生活只有边缘的兴趣。绝望地寻找食物,等同于男性的狩猎活动,是贯穿影片始终的、煞费苦心的场景。将电影人的声音限制在幕间字幕中,并且把电影人排除在摄影机之外,使得影片看起来比过去的电影实践更加"客观",哪怕电影人事实上在形塑他的材料的时候变得更加有决断力。从许多方面看,《北方的纳努克》挪用了好莱坞虚构影片制作的技术,在虚构和纪录片的边界之间游移,把人种志观察变成了一种叙事化的罗曼司。弗拉哈迪建构了一个理想化的因纽特人家庭,给了我们一个明星(Allakariallak 既"演出"了也"是"一个纳努克人——他的吸引人的个性与道格拉斯·范朋克相当),给了我们一出(有关人与自然的)戏剧。尽管这是一显而易见的虚构化作业,但是他的长镜头风格还是受到了安德烈·巴赞(André Bazin)的赞许,因为弗拉哈迪给了他的主人公尊重,以及他的现象学上的真实。

冒险—旅行影片(adventure-travel film)的这种转换也印刻在麦利安·C·库帕(Merian C. Cooper)和厄尼斯特·B·肖德塞克(Ernest B. Schoedsack)拍摄制作的《草》(*Grass*;1925)之中。这部纪录片开始的焦点也在电影拍摄者身上,但随后就将注意力转到了巴赫蒂亚里(Bakhtiari)人身上,他们艰难地翻越西南波斯(伊朗)的崎岖的山脉和卡伦河(Karun River),在他们每年的迁徙期间。尽管有《北方的纳努克》和

《草》所代表的转换,传统的旅行影片,以白人作为主角,在整个1920年代被持续生产着。

弗拉哈迪的第二部正片长度的纪录片《莫阿纳》(Moana；1926；摄于南部萨摩亚海岛),弗拉哈迪将他的小小的美国摄制队控制在摄影机之后。为了给这个生存非常容易的岛提供必要的戏剧性,弗拉哈迪劝说当地人还原文身的仪式——这是一种男性进入青春期的仪式。和《北方的纳努克》相比,这部影片更少参与性却更多机会主义,票房也无法跟《北方的纳努克》相比。

库帕和肖德塞克在《草》之后拍摄了《野人变迁记》(Chang：A Drama of the Wilderness；1927),讲述暹罗(泰国)丛林中一个家庭艰难的生存故事。这部纪录片的推动力让位给好莱坞的故事讲述,直指后来的成功影片《金刚》(King Kong；1933)。

城市交响曲影片

与纪录片相关的文化观点上的转化同样也在一系列城市交响曲影片中得到显现,这种影片,开始于查尔斯·西勒(Charles Sheeler)和保罗·史川德(Paul Strand)的《曼哈顿》(Manhattan；1921),以一种现代主义的眼光观照大都市生活。《曼哈顿》拒绝了承担社会改良摄影术或者电影术,也拒绝旅行者的视野,这两种之前都主导了对城市的描述。影片聚焦于下曼哈顿(Lower Manhattan)商业区,忽视了诸如自由女神像和格兰特墓地(Grant's Tomb)等城市地标。人类的身体在这个地区的摩天大楼之间变得矮小起来,许多镜头都是在建筑物的顶端拍摄的,以强调现代建筑所产生的抽象的形态。《曼哈顿》所传递的是城市居民所经验到的那种规模和非人格化的感觉。影片松散地跟随一天的过程(从上班人群搭乘斯塔滕岛[Staten Island]的轮渡开始,结束于日落),这种结构形式变成了城市电影的特征。影片在美国没有什么反响,但是在欧洲却得到更加广泛的放映,很有可能鼓励了埃尔伯托·卡瓦尔康蒂(Alberto

Cavalcanti)拍摄《只有时间》(Rien que les heures; 1926)和沃尔特·鲁特曼 (Walter Ruttmann)着手他的《柏林:城市交响曲》(Berlin: Symphony of a City)。

《只有时间》展现国际性的巴黎,常常进行穷富对比,哪怕是把非虚构的段落和舞台的或虚光照一样的虚构片段结合在一起。《柏林:城市交响曲》,由卡尔·弗莱恩德(Karl Freund)摄影,表达了一种对城市的深深的矛盾心理,和之前非常有影响的柏林社会学家乔治·齐美尔(George Simmel; 1858—1918)所表达的城市理念非常一致,比如他的《大都市和精神生活》(The Metropolis and Mental Life; 1902)所表达的。影片的开篇段落,一辆火车穿越安静的农村进入到都会中心,城市生活产生了神经刺激的紧张度。影片描写了一次自杀:一个女人被压垮了(她的绝望通过影片中唯一一个特写得到了描摹)从一座桥上纵身跳入水中。路上的漫不经心的观看人群没有一个试图去救她。城市生活被显示为要求确实性和精确到分段时间概念,这可以从片中描述的一些生产过程和中午工作的突然停顿中看到。在特写镜头缺场的情况下,所有这些就接合成"一种高度非人格化的结构"。

《柏林:城市交响曲》拒绝将城市人性化,也拒绝注重城市的地理完整性。当然,鲁特曼组织镜头和抽象影像的方式也强调了城市文化可能产生的被强化了的主体性(subjectivity)。这一紧张可以在影片的英文字幕中看到:"柏林"——一个混凝土的、非人格的称号——以及"一个城市的交响曲",这就要求观众抽象地和隐喻地来观看这部影片。像齐美尔一样,鲁特曼的辩证强调了城市生活的各种矛盾。城市有了前所未有的自由,这种自由"允许人人可以获得美德,人人能够脱颖而出",但是城市要求的某种专门化,就意味着"个性的死亡"。一方面是大众——我们从脚步的镜头以及士兵和家畜交替的镜头中可以感受到。另一方面则是那些主张拥有个性的人们,那些穿着极度怪异的人。正如影片中几乎是不断地展现的城市活动所显示的,个体的个性在针对城市生活的攻击之下并不能轻而易举地维持自身。城市是金钱统治的地方,钱就是衡

量标准,"多少钱?"这种用法表达了质的差别。影片并没有刻意强调阶级差别,但是如果有些地方是显而易见的话,只是表明吃喝(最古老和在智力最被忽视的活动)能够在异质的人群中形成某种黏合。

许多城市交响曲短片都是在 1920 年代末和 1930 年代早期拍摄的。尤里斯·伊文思(Joris Ivens)拍摄了《桥》(De brug;1928),细致地展现了一座鹿特丹铁路桥是如何开放和闭合的,以使底下的船只能够顺利地在马斯河(Maas)上运行。受到某种机器美学的影响,伊文思把拍摄对象看作是"运动、气氛、形状、对比、节奏以及所有这些之间关系的一个实验室"。他的影片《雨》(Regen,1929)是一首电影诗,跟踪了阿姆斯特丹一场阵雨的起始、过程和结束。亨利·斯多克(Henri Storck)的《奥斯坦德映像》(Images d'Ostende;1930)、拉斯洛·莫哈里-纳吉(László Moholy-Nagy)的《柏林静物》(Berliner Stilleben;1929)、让·维果(Jean Vigo)的《尼斯印象》(Àpropos de Nice;1930)、欧文·布朗宁(Irving Browning)的《充满反差的城市》(City of Contrasts;1931),以及杰伊·莱达(Jay Leyda)的《布朗克斯的早晨》(A Bronx Morning;1931),都是在这个城市交响曲的类型里运作的。和《柏林:城市交响曲》正相反,莱达的影片从一部地下列车离开(而不是进入)城市中心去到纽约的一个相对偏远的外区。一旦来到了布朗克斯,莱达抓取了一系列司空见惯的活动(孩子们的街头游戏、蔬菜贩子以及推婴儿车的妈妈),与鲁特曼的城市景观相当不同。米哈伊·考夫曼(Mikhail Kaufman)在苏联拍摄了一部城市交响曲影片《莫斯科》(Moskva;1927),但是更重要也更具有国际知名度的是他的兄弟丹尼斯·考夫曼(Denis Kaufman),就是为人熟知的吉加·维尔托夫(Dziga Vertov)小组的影片。维尔托夫小组的《带摄影机的人》(Chelovek s kinoapparatom;1929)是一部将未来主义美学和马克思主义融合在一起的城市交响曲影片。摄影师及其团队创造了一个新的苏维埃世界。通过将在不同地点拍摄的不同场所和景致并置在一起,一个幻想中的、人工的城市就在银幕上被逐字逐句地建立起来了。酗酒、资本主义(经由新经济政策)和其他革命前的问题存留其间,各种更加积极的发

展也并驾齐驱。电影的任务是将这些真实展示给新苏维埃的公众,以带出理解和行动。《带摄影机的人》不断地把观众的注意力引到电影的各种过程之中——电影制作、剪辑、电影放映、去看电影。以这种方式,维尔托夫小组的影片成了纪录影片的某种宣言,也是对虚构影片的某种谴责,维尔托夫小组在他的各种宣言和写作中经常抱怨虚构影片。

苏联的纪录片

虽然维尔托夫和其他一些人常常感到非虚构影片在苏联被不公正地边缘化了,成千上万的工人俱乐部却提供了一种独特而无可匹敌的纪录片放映出口。更有甚者,苏维埃电影产业有不少专门部分是为这些场所生产短纪录片的,比如《钢铁之路》(*Steel Path*)拍摄铁路工人工会的活动,《铁和血》(*With Iron and Blood*)拍摄一个工厂的建设。总体来讲,苏联的纪录片是对之前的非虚构银幕实践的一次最激进而又最系统的断裂(这个评价同样可以用于中国 1949—1976 年尤其是 1966—1976 年之间的电影)。

对维尔托夫而言,《带摄影机的人》是十年来在非虚构电影制作工作上的一个顶点。他试图组建一群受过训练的电影制作人,那些人被他称为"电影的眼睛"(Kinoks)。他们的影片庆贺电气化、工业化以及工人们通过艰苦的劳动取得的成就,甚至在早期的《电影真理报》(*Kino-pravda*; 1922—1925)的新闻片当中,主题及其处理都已经显示了某种现代主义的美学。在十年中,维尔托夫的影片变得越来越大胆越来越富有争议。在《前进,苏维埃!》(*Stride, Soviet!*; 1926)中,工作过程被反向展示,面包和其他产品被从资产阶级消费者手中拿走并由生产它们的人进行再加工。

这个时期的苏维埃纪录片中也能发现某种激进的新的人种志冲动。《土西铁路》(*Turksib*;维克多·图林[Victor Turin]; 1929)察看的是生活在土库曼斯坦和西伯利亚地区人民的不同的、具有互补性的生活,以解

释将苏联的这两部分用铁路连接起来的必要性。影片随后显示的是这条铁路的计划和修建,并且以迅速完成作为最后的劝诫。类似的叙事也可以在《斯万奈蒂亚的盐》(*Sol Svanetii*; 1930)中看到,该片基于谢尔盖·特来雅科夫(Sergei Tretaykov)的大纲,由米哈伊尔·卡拉托佐夫(Mikhail Kalatozov)在高加索山地拍摄。影片有点挽救人类学的意思,但是与弗拉哈迪的浪漫化倾向有所不同。宗教、风俗和传统的权力关系被视为压迫,会阻碍人民生活哪怕是最轻微的改进。在所有遇到的问题中,斯万奈蒂亚的人民和动物深受盐缺乏之苦。在描述了这个问题之后,影片提供了解决之道,修路。这一点可以为头脑相对简单的观众所抓住,但是影片中歇斯底里般的热情及其化约的解决方法,使人体会到不断增长的斯大林主义的压力。最重要的是,斯万奈蒂亚人没有经历革命意识的觉醒——是国家认识到这个问题并决定怎么来解决。

苏维埃还对历史纪录片这个类型做出了重要贡献,一种非常倚重对已有镜头的编辑的类型。最熟练的历史纪录片好手是艾斯弗·萨布(Esfir Shub),之前是虚构电影剪辑。她的令人印象深刻的俄罗斯历史全景由三部标准长度的影片组成:《罗曼诺夫王朝的没落》(*Padeniye dinasti Romanovikh*; 1927),讲述的是 1912 年至 1917 年;《大路》(*Veliky put*; 1928),是有关十月革命后第一个十年的(1917—1927);《尼古拉二世和列夫·托尔斯泰的俄国》(*Rossiya Nikolaya II I Lev Tolstoy*; 1928),用 1897 年到 1912 年之间的影片做素材编了一部为托尔斯泰百年诞生的影片。《罗曼诺夫王朝的没落》是对俄国的社会经济条件一种马克思主义的分析,尤其是在第一次世界大战中达到的顶点和沙皇被推翻的分析。通过将各种影像的有力的并置,影片起初就解释了这个深深的保守社会的各种功能和运作,通过检视阶级关系(土地贵族和农民、资本家和工人)、国家的角色(军事力量、杜马中阿谀奉承的政治家、被委任的政府官员和行政人员,而沙皇尼古拉则处在最高位),以及俄国东正教的神秘角色。国际间的市场争斗释放了战争的能量,最后导致灾难性的屠杀,以及最终 1917 年 2 月把亚历山大·克伦斯基(Alexander Kerensky)带到

了权力的宝座上。在构成或者主题上来看，很多影像惹人注目，但是萨布的框架决定了她把最陈腐的场景，比如行军中的士兵，和意义联系起来就不够有力。

特 别 人 物 介 绍

Dziga Vertov
吉加·维尔托夫

(1896—1954)

丹尼斯·阿卡德维奇（大卫·阿布拉莫维奇）·考夫曼（Denis Arkadevich(David Abramovich)Kaufman），生于布亚韦斯托克（Bialystok）（现波兰境内），之后以吉加·维尔托夫而闻名，他的父亲在那里是一个图书馆员。他的弟弟也成为摄影师：米哈伊（Mikhail；生于1897年），和维尔托夫一起工作到1929年，最小的弟弟鲍里斯（Boris；生于1906年），最初移居法国（在那里替让·维果拍电影），随后移居美国，因拍摄《码头风云》(On the Waterfront)而获得奥斯卡最佳摄影奖。

维尔托夫的职业生涯起源于传统的《电影周报》(Kino-Nedelia)新闻简报制作，维尔托夫迅速吸收了为左翼和构成主义艺术家（Constructivist）（诸如亚历山大·罗钦科[Alexander Rodchenko]、弗拉基米尔·塔尔林[Vladimir Tatlin]以及瓦尔瓦拉·斯坦帕诺娃[Varvara Stepanova]）和无产阶级文化（Proletkult）理论家（诸如亚历山大·博格丹诺夫[Alexander Bogdanov]、亚历克西·甘[Alexei Gan]）所共享的理念。他的纪录片以及他的电影的非——或者反虚构特征是在以下的语境中被概念化的：未来无产阶级文化"为艺术感到羞耻"（mortification of art），"电影眼睛"（Kinoki）小组，由他和他弟弟米哈伊以及他的第二任妻子伊莉扎瓦他·斯维洛瓦（Elizaveta Svilova）作为核心成员，把自己看作是一个全国网络

(其实从未真正实现)的莫斯科总部,本地的电影爱好者不断地提供新闻镜头。之后,这个网络得到"无线电耳朵"(radio ear)的补充并最终合并成"无线电—眼睛"(radio-eye),一个未来社会主义世界的全球电视,没有给虚构故事一丝丝空间。维尔托夫反对虚构影片的圣战在1922年之后白热化了,当时列宁的新经济政策导致虚构影片进口的激增,他同时对库里肖夫(Kuleshov)和爱森斯坦(Eisenstein)的新苏维埃影片也大加苛责,说它们都是"涂抹了红色的同样陈旧的垃圾"。

维尔托夫理论的极致的信条是"抓取未被察觉到的生活"和"对现实的共产主义式的破解"。"电影眼睛"同时制作两个系列的新闻简报:一个是《电影真理报》(Kino-pravda),以政治视野组织事实;一个是更加非正式的《国家电影日历》(Goskino-kalendar),是一种家庭电影(home-movie)风格的东西。渐渐地,雄辩在维尔托夫的作品里占了上风:在1924年和1929年之间,他的标准长度影片的风格从日记风格转向了"悲悯"(pathos),《电影眼》(Kino-glaz;1924)突出了单个事件和个体人物。为了适应当年的纪念性题材的趋势,《前进,苏维埃》(Shagai, Soviet!,1926)可以被看成是"工作的交响曲",而招贴画风格的《第十一年》(The Eleventh Year;1928)则是一首赞美十月革命十周年的"赞美诗"。

虽然口口声声宣称是"我们"的作品,但是"电影眼睛"的电影实践实际上大致上是维尔托夫个人的各种兴趣的高度混合,其中包括音乐、诗歌和科学。四年音乐课程再加一年在圣彼得堡的神经心理学学院(Institute of Neuropsychology;1916年)的学习,使得他创造了之后他所谓的"听的实验室"(laboratory of hearing)。受到意大利未来主义宣言(1914年在俄国出版)的激励,以及俄国和意大利未来主义诗人的通感(trans-sense)诗歌实践(zaum),维尔托夫的音响的实验从将速记和留声机相混合到赋予环境噪声以言词功能,比如锯木场的现场声。1917年之后,未来主义对噪音的崇拜又因为无产阶级文化(Proletkult)作为"艺术生产"而有了一丝革命的味道,并且,城市杂音在整个1920年代中对维尔托夫都很重要。

他参加了1922年在阿塞拜疆的巴库市举办的"工厂口哨交响曲"（还加上机关枪、军舰大炮和水上划艇等声音），他的第一部有声电影《热情》(Enthusiasm；1930)征用了类似的噪音交响曲作为影片的声带。

他那被抑制的对诗歌的热情也对他的影片很重要。他一生都在用惠特曼(Walt Whitman)和马雅科夫斯基(Vladimir Mayakovsky)的风格写诗（从未发表）。在他1926年到1928年的影片中，他的诗歌"慷慨地"出现，尤其是《世界的六分之一》(One Sixth of the World；1926)被他的诗歌所回旋，我们可以在幕间字幕中看到惠特曼式的诗句："你，食鹿肉[影像]，蘸热血[影像]，你，吮母乳！[影像]你，勇敢的百岁老人！"等等。一些批评家声称这种剪辑方式开启了一种新的"诗意电影"(poetic cinema)的类型（维克多·肖克洛夫斯基[Viktor Shklovsky]走得更远，说在影片中看到了传统的八行两韵诗的形式），也有评论家发现他与苏联的"左行线"(Left Front)艺术准则背道而驰，后者的"事实电影"(cinema of facts)准则是"电影眼睛"(kinoki)正式认可的。

作为对这些批评家的回应，维尔托夫在他的电影宣言式的影片《带摄影机的人》(Chelovek s kinoapparatom，1929)中去掉了幕间字幕的使用，这是一部默片时代最"理论"的电影杰作，将自身严格限制在影像之中。影片的素材都是纪实的，但是影片底色是乌托邦（拍摄地并非任何一个城市，而是莫斯科、基辅、敖德萨以及乌克兰的一个矿区等不同场景的结合），《带摄影机的人》是对"电影眼睛"运动主题的一次概括：工人的影像和机器一样完美，而电影人则和工厂工人一样具有社会功用，这都和那些超级敏锐的观众链接在一起，他们能够对电影提供给他们的无论再复杂的讯息做出回应。然而，在1929年，所有这些唐·吉诃德式的影像已经过时——包括这部影片的主要的影像，那就是一个理想城市的影像，其间私人生活和社区生活都非常和谐，并且受到绝对有效与正确的电影摄影机眼睛的掌控。

维尔托夫在有声电影时期的后"电影眼睛"影片，风格更加个人化，但是意象却不够原创，并且基本围绕着歌曲、音乐、妇女的形象以及崇拜

对象，还有过去和现在等。在《摇篮曲》(Lullaby；1937)中，被释放的妇女在唱歌颂斯大林的歌曲，和他更早的影片《列宁的三支歌》(Three Songs of Lenin；1934)具有相似的神韵，而他的《三个女英雄》(Three Heroines；1938)显示了女性是可以掌握诸如工程师、飞行员和军事长官等"男性的"职业的。这三部影片可以回溯到1933年一个携带着作为类别的标题"她"的项目，一部可能是关于一个小说家的"大脑工作的轨迹"的影片，当时他在写作一部同名交响曲，内容有关各个年龄层面的女性。

在斯大林统治时期，维尔托夫的标准长度的纪录片基本被禁播：虽然他从未被逮捕，但是他还是上了1949年的反闪米特人(anti-Semitic)运动的黑名单。1954年2月12日，维尔托夫死于癌症。

——尤里·齐韦恩(Yuri Tsivian)

西方的政治纪录片

第一次世界大战之后，带有明显政治色彩的非虚构电影制作在美国和西欧国家继续着。许多国家的工会和左翼政党制作有关罢工或者相关事宜的短新闻和信息影片。在美国，共产主义活动家阿尔弗雷德·瓦根奈克特(Alfred Wagenknecht)制作了《帕萨伊克纺织厂罢工》(The Passaic Textile Strike；1926)，一部将纪实场景和片厂重演结合起来的短片，而全美工会联盟(American Federation of Labor)则拍摄了《劳工的薪酬》(Labor's Reward；1925)。在德国，由威利·穆恩伯格(Willi Münzenberg)成立的普罗米修斯(Prometheus)，拍摄了诸如《上海文献》(Das Dokument von Shanghai；1928)等纪录片，聚焦于中国1927年3月的革命起义。德国共产党之后制作了一系列短纪录片，包括斯拉坦·都多(Slatan Dudow)的《当前的问题：工人是怎样生活的》(Zeitproblem：wie der Arberter wohnt；1930)。大公司、右翼组织和政府也同样使用非虚构影片做宣传用途。

和这些与"一战"之前的非虚构银幕实践发生断裂正好相反，新的纪

录片较晚出现在英国,并且是以一种较为温和的方式——约翰·格里尔逊的《漂网渔船》(*Drifters*;1929),一部五十八分钟长的无声纪录片拍摄捕鱼的过程。聚焦于一只渔船,在大洋中漂流以捕获鲱鱼,以及渔民撒网收网将鱼盛放在大桶中在市场上出卖的过程。格里尔逊的片中有弗拉哈迪式的人与自然对立的情节,部分用一些出神的特写来表现,而剪辑的节奏则是仔细地观看爱森斯坦《战舰波将金号》(*Potemkin*;1925)的结果。正如伊安·爱特肯(Ian Aitken)指出的,格里尔逊试图表达某种超越了剥削和经济困难等争端的现实。无论如何,格里尔逊将那些做实际工作的人放逐到他的影片边缘,哪怕是在他将一种生产过程的熟悉的叙事和现代主义美学综合起来的时候。影片获得了至关重要的成功,显示了英国纪录片在"一战"之后迷失了道路,但是在1930年代及其之后所具有的更新的潜力。

在1920年代,纪录片制作者挣扎在商业电影的边缘,或者完全出局。尽管制作经费相对较低,但是哪怕是最成功的纪录片都很少收回成本。一般而言纪录片制作者是缺乏利润动机的,这也意味着他们总是有其他原因来制作纪录片,通常也不得不依靠赞助(就像弗拉哈迪拍摄《北方的纳努克》那样),或者完全靠自己的财力。虽然,传统的旅行纪录片长久以来有它自身的市场位置,除了在苏联,很少有正式的或机构性组织支持更富创新的纪录片制作。

尽管回报较低,在一些产业化的国家当中,非虚构节目也能够做相当广泛的放映。在美国,诸如《北方的纳努克》、《柏林:城市交响曲》以及《带摄影机的人》都在不少大城市的电影院中上映,也会有报纸评论出现,当然洞察力各异(纽约的评论家认为《柏林:城市交响曲》是一部令人失望的旅行纪录片)。诸如《曼哈顿》这样的影片会作为主流节目的平衡节目被播出,先锋纪录片则通常在画廊或美术馆上映。在欧洲,电影俱乐部(ciné clubs)网络会给许多艺术和政治上激进的纪录片提供出口。各种类型的文化机构或者政治组织通常会放映(有时也会赞助)纪录片。即使在苏联,重要的纪录片会很快离开市政中心延伸到工人俱乐部中播

映。因为大部分非虚构节目通常会有某种教育或者信息的价值,它们渗透到社会生活的各个方面,它们会在教堂、工会礼堂、学校和类似自然历史博物馆(Museum of Natural History;纽约)这类文化机构中播出。到1920年代末,纪录片是一种广泛传播的现象,哪怕财政上是不稳定的,它的制作多样化,它的放映环境也是多样化的。

电影和先锋艺术

A·L·李斯(A. L. Rees)

现代艺术和默片几乎同时诞生。1895年,塞尚(Cézanne)的绘画二十年以来头一次公开展出。虽然大体上是被奚落的,但是这些绘画还是刺激了发生在1907年到1912年之间的艺术革命,此时,通俗影片也正进入一个新的发展阶段。画家们和其他现代主义者跨越了出现在艺术和大众趣味之间的障碍,成了美国探险影片(adventure movies)、卓别林以及卡通片的最早的热衷者,从中发现某种有关现代城市生活、惊奇和变化等共享的趣味。当时著名的哲学家亨利·柏格森(Henri Bergson)批评电影错误地省略了时间的过程,他的生动的比喻回响也定义了现代主义者对视觉影像的态度:"形式只是对某种过渡的快照式的观照。"

艺术当中有关时间和感知的新的理论,以及电影的普及,导致艺术家试图通过胶片这种介质将"绘画放置在动态之中"。在第一次世界大战前夕,诗人戈雅·阿波利奈尔(Guillaume Apollinaire),《立体主义画家》(*The Cubist Painters*;1913)的作者,在他的刊物 *Les Soirées de Paris* 上解释了动画片的制作过程,并且热情地将画家利奥波的·萨维奇(Léopold Survage)策划中的抽象影片《色彩的韵律》(*Rythme coloré*;

1912—1914），和"焰火、喷泉以及电子符号"进行比较。1918年，年轻的路易·阿拉贡（Louis Aragon）在路易·德吕克（Louis Delluc）的 *Le Film* 中写道，电影必须是"先锋艺术抢先占据的一个位置。这些位置中已经有了设计者、画家和雕塑家。假如你要把一些纯正的东西带到运动和光电艺术当中，电影必须是诉诸的对象"。

对纯正的呼求——作为一种自律的艺术，应该从图解和讲故事的束缚当中解脱出来——已经成为立体主义者自从1907年第一次公共展出之后的响亮的呼声了。但是，搜寻"纯粹"和"绝对"的电影，因为影片介质的混合性质而变得成问题，就在同一年，梅里爱赞叹电影媒介是"所有艺术当中最迷人的艺术，因为它几乎可以利用所有其他的艺术"。但是，对现代主义者而言，电影转向戏剧性的现实主义、情节剧以及史诗式的幻想曲是很成问题的，会使人联想到莱辛（Lessing）的古典美学，作为一种文学价值和图画价值的融合。当商业电影在声音和变了色调的色彩或者着色的帮助下达到了冲突中和谐这种状况的时候，成了瓦格纳主义（Wagnerianism）和新艺术派（art nouveau）的"艺术的总体作品"的通俗形式之后，现代主义者寻求电影形式中的非叙事方向。

艺术电影和早期的先锋艺术

早期先锋艺术有两条基本路径。一种乞灵于新印象主义（neo-impressionist）的宣称，即一幅画作，在任何东西之前，首先是一个用颜色覆盖的平面；相类似地，先锋艺术也隐含了这种观点，一部影片是一条经由放映机浏览的透明的物质。这一问题在1912年期间在立体主义者当中争议颇多，并开启了通向抽象派艺术的道路。萨维奇为他的抽象影片作设计之前，早到1910年就有未来主义者兄弟俩基纳（Ginna）和考喇（Corra）在生胶片上的手绘实验（这种技术在1930年由伦·莱[Len Lye]和诺尔曼·麦克拉伦[Norman McLaren]重新发现）。抽象动画片也主导了德国1919至1925年的先锋艺术，把影像完全剥离成一种纯粹的图

解(绘画的)的形式,但是讽刺的是,这也同样养育了一种冲突中和谐的现代主义的变体,将显著的人类行为驱逐出银幕,同时发展出各种基本的符号(方块、圆形和三角形)之间的有韵律的互动,其间,音乐作为主要的符码代替了叙事。早期的一个"运动中的造型艺术"(Plastic Art in Motion)的版本可以在里奇奥托·卡努多(Riccicotto Canudo)的 1911 年的文章《第六艺术的诞生》(The Birth of a Sixth Art)中发现,是一种尼采、正剧以及未来主义的机械物力论的混合物。

第二种方向导致艺术家趋向于滑稽讽刺或者戏仿类影片,援引初始的叙事主流,也就是(很多现代主义者所相信的)那个还没有被现实主义所玷污的叙事主流。同时,这些影片也是那些艺术运动的文献,这些影片也是由那些艺术运动所导致的,其中,曼·雷(Man Ray)、马塞尔·杜尚(Marcel Duchamp)、艾力克·萨蒂(Erik Satie)以及弗朗西斯·皮卡比尔(Francis Picabia)(《幕间休息》[Entr'acte;1924]),以及爱森斯坦(Eisenstein)、伦·莱,以及汉斯·李希特(Hans Richter)(《每天》[Everyday,1929])扮演了重要的角色。现代主义的讽刺性幽默在诸如《未来主义者的生活》(Vita Futurista;1916)等影片(一些已经失传)中得到了表达,它的俄国对应物是《未来主义歌舞剧》(Drama of the Futurist Cabaret,1913),它在后来的《格鲁莫夫的日记》(Glumov's Diary;Eisenstein,1923)和马雅科夫斯基的喜剧吉尼奥尔(comic-Guignol)影片中得到延续,以及之后的精细的文化闹剧(cultural slapstick)比如克莱尔(Clair)的经典的《幕间休息》,汉斯·李希特的《正午之前的鬼魂》(Ghosts before Noon;1928)。这一类型尤其在达达和超现实主义的传统之内得到最大程度的探索,这种传统把梦一样的"通感"(trans-sense)非理性当作是影片的蒙太奇和摄影机影像的关键转义。

一个替代性的路径是,把电影当作一种艺术(超出一般意义上所说的电影是一种艺术的含义),这种路径跟从 1912 年到 1930 年的先锋艺术是平行的,有时是互相重叠的。艺术电影或者叙事先锋艺术(narrative avant-garde)包括诸如德国表现主义、苏联蒙太奇学派以及法国印象主义

者让·爱泼斯坦和谢尔曼·杜拉克(Germaine Dulac),以及独立导演阿贝尔·冈斯(Abel Gance),茂瑙(F. W. Murnau)和德莱叶(Carl Theodor Dreyer)等运动。像那些艺术家—电影人一样,他们拒绝商业电影,赞同文化电影在严肃性和深度上等同于其他艺术。在默片时代,几乎没有语言障碍,这些高度视觉的影片在国际上拥有和他们所反对的好莱坞影片一样多的观众。从巴黎到伦敦到柏林,电影俱乐部建立起了一个非商业的放映同盟,专门放映那些在激进的艺术刊物(比如 G, De stijl)和专业杂志(比如 Close-Up, Film Art, Experimental Film)上广为宣传的影片。学术会议和电影节放映——由各种展销会和博览会开拓,比如 1929 年在德国斯图加特举办的"电影与摄影"("Film und Foto")上——有时候也会有委托拍摄的实验电影,比如在光影游戏、连续摄影术以及弗里兹·朗(Fritz Langas)的抽象动画广告片 Kipho(1925;为"动觉"—摄影['kine-foto']摄影展活动做宣传)的片段中所看到,这些都是由老资格的摄影家古伊多·西伯(Guido Seeber)所完成的。艺术家的政治联盟,比如魏玛德国的 11 月集团(Novermber Group)也支持新电影,法国的电影俱乐部(ciné-clubs)还试图从放映和出租两种手段中来提升独立制作的基金。

在第一个十年中,"艺术电影"的热衷者并没有给出什么清晰明确的界线,各种电影俱乐部、刊物、讨论小组以及节日等公平地推销所有种类的电影实验,同时还有次要的、被忽视的诸如科学影片和卡通片等类型,和商业电影中的替代影片相类似。主要人物横跨叙事和诗意先锋的界线,包括让·维果,路易斯·布努埃尔(Luis Buñuel),谢尔曼·杜拉克,吉加·维尔托夫和肯尼斯·麦克弗森(Kenneth MacPherson)(执导《边界》[Borderline; 1930])并在其中出演诗人 H. D,小说家 Bryher 和 Paul Robeson)。

欧洲和美国的先锋艺术或"艺术电影"的理念联系着许多与大众电影相对立的派别。与此同时,成熟的艺术电影中叙事的、心理现实主义的出现,导致它渐渐与反叙事艺术家的先锋艺术相分裂,后者的"诗意电

影"(cine-poems)更靠近绘画和雕塑而不是基本的戏剧传统。

没有什么比瑞典艺术家和达达主义者维京·伊果林(Viking Eggeling)在1916至1917年制作的中国风格的卷轴画更富有戏剧性的例子了。这一系列性的试验开始于对音乐和图画之间和谐关系的探究,相类似的是,伊果林从1918年开始与达达艺术家伙伴汉斯·李希特的合作,导致他们于1920年在德国第一次试图拍摄他们的作品。伊果林在完成他的《对角线交响曲》(*Diagonal Symphony*)之后不久就死了,这是一次独到的精细的解剖,也是一种具有装饰艺术风味的东西,它的直观的理性主义是由立体主义艺术、柏格森的绵延哲学(philosophy of duration)以及康定斯基(Kandinsky)的冲突和谐理论(theory of synaesthesia)所形塑的。它在一次著名的11月集团的作品展示会(柏林;1925)上首映,同时参加的,还有立体主义者、达达以及包豪斯(Bauhaus)的艺术家的抽象影片:汉斯·李希特、沃尔特·鲁特曼、费尔南德·莱热(Fernand Léger)、雷内·克莱尔(René Clair),以及(用一个光影游戏[light-play]项目工作参展的)希斯菲尔德-迈克(Hirschfeld-Mack)。

叙事和诗意先锋艺术之间的分野从来不是绝对的,我们可以从布努埃尔的职业生涯以及维果(尤其是两部实验纪录片,一部是《游泳冠军塔里斯》[*Taris*, *roi de l'eau*;1931],以其缓慢的时间和水下摄影为特色,另一部是嘉年华式的,但仍然是政治影片《尼斯印象》[*À propos de Nice*;1930])中看到。哪怕是维尔托夫,他的《热情》(1930),再次乞灵于未来主义关于"噪声—音乐"的理念,没有解说,无愧为非自然主义的,尽管它的意图是庆祝苏联的五年计划。

在1909年和1920年代之间,未来主义、构成主义(constructivist)以及达达主义集团的繁荣巩固了艺术家电影。用艾兹拉·庞德(Ezra Pound)的话来讲,这种活动的"漩涡"(vortex),包括各种实验:包豪斯的"light-play",罗伯特·德劳内和索尼娅·德劳内(Robert和Sonya Delaunay)的"奥菲士的立体主义"(orphic cubism),俄国的"Rayonnisme"和Severini和Kupka的立体未来主义(cubo-futurism),及其在"Lef"(左行

线)集团中的俄国变体。反过来,所有这些实验,只有部分是植根在以布拉克(Braque)和毕加索(Picasso)为先锋的 1907 至 1912 年之间的立体主义革命之中。立体主义是一种分割的艺术,最初从一系列变换的角度来描摹对象,或者通过拼贴纸张、印刷品、涂料以及其他材料组成各种形象。它很快就成为那个时代的象征——阿波利奈尔于 1912 年可能是第一个将新的绘画和新的物理学进行类比的人——也是推动其他艺术形式创新的一个催化剂,尤其在设计和建筑艺术方面。视觉分割语言被野兽派画家戴瑞恩(Derain;伊果林的导师)于 1905 年称作为"蓄意的不和谐",与他们并行的还有文学领域中对不协调的日益增长的使用(比如乔伊斯[Joyce]和斯坦因[Stein]),还有音乐领域(比如斯特拉文斯基[Stravinsky],勋伯格[Schoenberg])。

立体主义

当立体主义试图为新发现的视觉不稳定性寻找某种绘画的对等物的时候,电影则在相反的方向上迅速前进。远不是放弃叙事,而是为叙事编码。1895 年到 1905 年间像"原始的"小品那样的影片被后继的一种新的、更加自信的对银幕空间和电影表演的现实主义解决所代替。主题扩展了,情节和动机经由个体的命运变得越来越清晰。最重要的是,和立体主义不吝展现技巧正相反,新的叙事电影把情节、视觉角度和动作等等变化都尽量做得光滑圆润,"看不见的剪辑"所造就的无痕迹的效果建构了一种连续的、虚构的流畅感。

无论如何,立体主义和电影显然是同一时代的产品,只是在短短几年之后它们还将互相影响着:爱森斯坦从格里菲斯和鲍特那里得到的蒙太奇概念和从立体主义的拼贴中所得到的是一样多的。与此同时,它们又面对着相反的方向。现代艺术正在试图去除文学和视觉的价值,而这两样正是电影几乎以同样的热情想要挪用和征用的(部分是为了提升自身的尊严,部分是为了扩展自身作为一种特有的语言)。这些价值是学

院现实主义(academic realism)绘画的基础,而正是早期现代主义者所要反对的:一个统一的视觉领域,一个中心的人的主题,情感认同或者移情,幻化的表面。

立体主义预示着各式各样的现代主义的来临:欢迎技术和大众时代的到来,它的公开的炼金术般的方方面面在回火中得到调和:具有画家的修辞癖、来自街头生活的母题以及匠人所使用的材料结合在一起。与此同时,立体主义也与之后的欧洲现代主义一样抵制某种体现在电影中的文化价值,这些价值那个时候和现在都由好莱坞所主导。虽然画家和设计家能够相当放松地使用美国文献,但那时并未直接受其影响,所以,后立体主义时代的先锋电影显然是在形式、风格和生产等各个方面是反对好莱坞的。

受立体主义影响的先锋电影和欧洲艺术电影以及社会纪录片一起,共同抵制美国的市场主导,各自都试图建立一种外在于娱乐范畴和虚构符码的电影文化模式。尽管美国电影经常受到颂赞,超现实主义者似乎蓄意成为最为兴奋的读者(当影片"被改善"的时候,又开始悲叹幻觉论的力量不断增长),但是,在存留下来的先锋电影中,很少有与这些美国镜像(icons)相像的。只有闹剧,比如在《幕间休息》中,是直接拷贝美国的例子,但是,该片的根源实在是在梅里爱那里。

抽象派

李希特(Richter)、鲁特曼(Ruttmann)以及费钦格(Fischinger)的抽象电影是基于用运动来作画(painting with motion)这个概念的,但是在诸如李希特的《韵律》(*Rhythmus*)系列(1921—1924)和鲁特曼的《作品1—4号》(*Opus I-IV*;1921—1925)这些影片的标题中我们可以看到视觉音乐的刺激。先锋影片的这一翼是某种强烈的理想主义,能够从他们的影片中看出对纯粹形式作为一种普适语言的乌托邦目标,尤其受到康定斯基在《论艺术的精神》(*On the spiritual in Art*)中所表达的冲突和谐论的支

持,康定斯基试图寻求艺术和感觉之间的对应关系。费钦格是这个集团中最受人欢迎和最有影响力的,在费的诸如《循环》(*Circles*; 1932)和《运动绘画》(*Motion Painting*; 1947)这类重要的作品中,有效地将色彩的韵律和瓦格纳与巴赫的音乐同步协调在一起。

费钦格在他的职业生涯中单独追求抽象动画片,他的职业生涯结束在美国。其他德国电影人1920年代中期之后就开始从这种类型中转出,部分是由于经济压力(对非商业的抽象电影的产业支持是非常微小的)。李希特制作抒情的拼贴作品,比如《电影学习》(*Filmstudie*; 1926),将抽象和象征性的镜头结合在一起,把飘移的眼球动作叠印在一起作为观众在电影空间中漂流的一种隐喻。他后来的影片是超现实主义心理剧(psychodrama)的先锋。由于《柏林:城市交响曲》一片,鲁特曼在1927年变成了一个纪录片主义者(documentarist),之后他主要做国家赞助的专题和纪录片,包括莱尼·里芬斯塔尔(Leni Riefenstahl)的《奥林匹亚》(*Olympia*; 1938)。

超现实主义

在法国,一些电影制作者,比如亨利·乔米迪(Henri Chomette;雷内·克莱尔的兄弟,短片"纯电影"[cinéma pur]的作者),德吕克,尤其是谢尔曼·杜拉克,被"联合所有感觉"的理论所吸引,在蒙太奇剪辑的视觉结构中发现了一种和谐、对位以及不协调的类比方法。但是超现实主义者拒绝"强加的"秩序,他们更愿意挑起矛盾,崇尚非连续性。

超现实主义的主要影片都从视网膜幻觉的运动形式中转移出来——后者在法国"印象主义者"中有着各种各样的探索,冈斯和莱赫比耶(Marcel L'Herbier)的快速剪辑,德国的先锋派更趋向于视觉性和论辩性电影。视觉变得复杂起来,影像之间的联系也模糊了,感觉和意义都成了问题。曼·雷1923年富有象征含义的达达影片——它的标题《回到理性》(*Le Retour à la raison*)唤起了对埋葬在伏尔泰(Cabaret Voltaire

名中的启蒙的戏仿——影片开始时我们就可以看到,盐、胡椒、大头钉以及钢锯条被物影(photogrammed)*在胶片上,宣称这就是影片的纹理和表面。之后的视觉空间,由一个露天游乐场、影子、艺术家的工作室以及经过两次曝光的移动雕塑所唤起。三分钟之后,影片结束在一个"具有画家特征的"镜头中:一个模特儿"逆光"被拍摄,正片和负片都被显现。曼·雷把影片当作具有索引功能的物影照片(indexical photogram)、圣象般的影像(iconic image)以及象征性的绘画符码来探索,其中的达达主义印记清晰可见,影片开始于一种平面的黑暗之中,结束于一种纯然的电影影像之中,一个人物在"负片"的空间中旋转。

曼·雷后来的《海之星》(*Étoile de mer*;1928)松散地基于诗人罗伯特·戴斯诺斯(Robert Desnos)一个剧本的基础之上,拒绝"看"的权威,用一个被点化了的(stippled)的镜头,给一个遮遮掩掩的、注定要失败的爱情故事蒙上了一层晦涩,以带有双关语的幕间字幕和镜头(被剪刀攻击的海星、一座监狱、一次失败的性遭遇)轻巧地描述出来。剪辑拉长了镜头之间的分离性而不是它们的连续性,这是曼·雷在其他影片中追求的技术,隐含着一种"拒绝的电影",在《别烦我》(*Emak Bakia*;1927)中的看似随意的序列实际上具有均匀的节奏,或者《骰子城堡的神秘事件》(*Les Mystères du Château de Dés*;1928)中重复的空房间。超现实主义经常被认为追求过度和景观化的影像(就像梦境是超现实主义理论的模型),这个集团实际上试图在平庸中发现奇迹,这可以解释他们迷恋好莱坞却又拒绝模仿好莱坞。

马塞尔·杜尚在他的充满讽刺的字幕影片《贫血的电影》(*Anémic cinéma*;1926)中唤起并颠覆了抽象影像,一部反视网膜的影片,其间缓慢旋转的螺旋隐含着性的母题,这些"纯粹的"影像,和粗糙而近乎无法破译的双关语交替剪辑,让人想起乔伊斯《芬尼根守夜人》(*Finnegans*

* 一种摄影技法,不用照相机,直接将物件放置在感光材料表面并对其进行曝光留下的影像。

Wake)中同样也是拐弯抹角的"半成品"。跟杜尚相比,曼·雷的影片更难化约,也反对"视觉快感"和观众的参与。蒙太奇缓慢或者重复着动作和物件(螺线、短语、旋转的门和侧手翻、手、姿势、拜物教、光的类型),叙事完全失败,观众不可能完全掌握影片所激起的想象。这种艰涩却又充满游戏色彩的策略,挑战了虚构影片的视觉规则以及它想要建构的完全的电影感觉。

从《幕间休息》到《诗人之血》(Blood of A Poet)

这个时期三部主要的法国电影——克莱尔的《幕间休息》(1924),莱热(Léger)的《机械芭蕾》(Ballet mécanique;1924)以及布努埃尔的《一条安达鲁狗》(Un chien andalou;1928)——既欢庆蒙太奇剪辑,同时又颠覆蒙太奇作为全知视点的节奏载体。在《幕间休息》中,对一辆逃跑的灵车的追逐,令人眩晕的过山车乘骑,一个芭蕾舞女演员变成一个穿短裙长胡子的男人,所有这些都创造了视觉的震惊和密码,逃离了叙事的因果关系。《机械芭蕾》断然拒绝线性时间向前推移,及其平缓前行的感觉——一个洗衣女工反复爬行在陡峭的石阶之上,与杜尚1912年的优雅绘制的照片—电影式(photo-cinematic)的《下楼梯的裸体》(Nude Descending a Staircase)相反,是一种杜米埃(Honoré Daumier)式的东西,在蒙太奇加速的情况下,抽象的机器形状却异常缓慢。莱热欢迎电影媒介,因为它给"纪实真相"(documentary facts)带来新的可能性;他后期的立体主义概念的影像作为一种客观的符号,通过影片的卓别林式的标题以及循环的构图设置——影片经由戏仿罗曼司小说来布置开局和结尾(莱热太太在慢动作中用鼻子吸气)。将影片作为在两个冻结的时刻之间悬置的一个对象,之后也为科克托(Cocteau)在《诗人之血》(Le Sang d'un poète,1932)中使用,在这个例子中,拍摄了一个倒塌的烟囱。这些影片的不连贯的风格唤起了更早的、"更纯粹"的电影;《幕间休息》中的荒唐行为,《机械芭蕾》中的卓别林,以及《诗人之血》中的原始的"特技电影"

(trick-film)。

这些以及其他一些先锋电影都有由现代作曲家谱曲的音乐——萨蒂(Satie)、奥里克(Auric)、奥涅格(Honegger)、安忒尔(Antheil)——除了《一条安达鲁狗》之外，它使用的是留声机里的瓦格纳音乐和探戈舞曲。很少有先锋影片是安静地播放的，例外的是朴素的《对角线交响曲》(*Diagonal Symphony*)，因为伊果林禁止声音。按照李希特的看法，这些影片甚至受到流行爵士音乐的引领。早期影片的影响被加添到某种富有达达精神的即兴作品之中，并且和某种美国电影中极度的泛自然主义的倾向相结合。后来的高度现代主义美学(high modernist aesthetic)的促成者——比如毕加索和布拉克——在那个时候一无所知，这些先锋电影所传达的很少鼓励形式的纯粹性，更多的是鼓励某种违反(或者重塑)形式本身的概念的欲望，在同时代被巴塔耶(Georges Bataille)在一篇对散文式叙事(prose narrative)和理想主义的抽象(idealist abstraction)进行双重批评的文章中所理论化。它们的标题所指的超越了电影媒介:《幕间休息》指的是剧院(它首映于 Satie 的芭蕾舞剧的幕间休息)，《机械芭蕾》指的是舞蹈，《诗人之血》指涉文学，只有《一条安达鲁狗》仍然保有不可思议的例外。

"安达鲁狗"这种躲躲闪闪的标题显示了它的独立性和不妥协。作为超现实主义主要的影片，当然也是最有影响力的影片，这条走失的狗事实上早在年轻的西班牙导演加入正式的运动之前就已经被造就。剃须刀割眼球起到了攻击规范的视觉和观众的舒服的象征作用，观众的代理人屏幕眼(screen-eye)在此遭到了攻击。绘画的抽象被静止的、齐眼高度的摄影机所动摇，而诗意抒情的影片被打破时间和空间的狂暴的错位和不协调的剪辑所嘲弄，这是一种质疑看的确定性的后立体主义蒙太奇风格。影片还时不时地用不露痕迹的愚蠢的幕间字幕进行打断，以对"无声"电影做出更重的一击，不管是主流的还是先锋的，都被减损到一种荒诞。

影片中广为人知的是所谓蓄意神秘的"象征主义"——主人公对条

纹物品的迷恋，轭上的牧师、驴和三角钢琴，一个女人的屁股溶成了胸，死人头上的蛾和吃血的蚁——长久以来是评论家的讨论话题，不过最近的注意力被转移到这些影像被获取的剪辑结构。影片从房间、楼梯和街道以及被歪曲的时间段落建构了不合理的空间，而影片的两位男主角令人窘迫地相像，他们的身份又是模糊的。

在先锋电影的历史中，大致产生了两种主要的制作风格：曼·雷传统，篇幅较短，主题迂回曲折；抽象的德国电影，通常从叙事戏剧的角度来看这类电影设置了一种不同的空间，其间，稳定的知觉被干扰，影片试图让主题和形象都变得无法辨认。《一条安达鲁狗》设置了另外一种模式，其间，叙事和表演的元素唤起观众在心理上参与，并进入情节或场景，而在同时，又通过禁止移情、禁止意义和禁止封闭来疏离观众。制造的是某种分离鉴赏力，或者说是被超现实主义者在批评自然主义时所赞许的某种"双重意识"的影像。

两部法国电影更进一步拓展了这种策略，它们和有声电影的到来以及希特勒兴起之前第一波先锋电影的结束几乎同时。它们分别是《黄金时代》(*L'Age d'or*；1930)和《诗人之血》。几乎和标准影片有同样的长度，这些影片(由艺术资助人诺阿耶子爵[Vicomte de Noailles]私人赞助，相继作为送给他妻子的生日礼物)把科克托的明晰的古典主义和超现实主义的巴洛克神话创作联系起来了。这两部影片都讽刺视觉的意义，或者以旁白或者以幕间字幕的方式(这两部影片是在有声电影的尖峰时刻制作的,它们用了口语和书面的文本)。科克托的声音刺耳地挖苦他的诗人对名誉和死亡的执迷(那些粉碎雕像的人要谨防自己成为雕像)，与此对应的是《黄金时代》的开场白，用的是一个有关蝎子的"讲解"(lecture)和攻击古代和现代罗马的幕间字幕。布努埃尔将古典时代(classical age)的衰落和他的主要(攻击)目标基督教联系起来(影片中基督和使徒们看起来刚刚从一个庄园的一次萨德式的纵酒荒宴中离开)。影片本身庆祝的是"疯狂的爱"。一个由超现实主义者所撰写的文本，在上面签名的有阿拉贡(Aragon)、布勒东(Breton)、达利(Dalí)、艾吕雅

(Paul Éluard)、帕雷特(Benjamin Péret)、德扎拉(Tristan Tzara)等人,在第一个镜头中发布:黄金年代,"貌似有理的廉洁",揭示了"与资本主义的问题相联系的我们的情感的破产"。这一宣言令人想起维果对《一条安达鲁狗》的赞叹:"野蛮的诗歌"(也是在 1930 年),作为一部"具有社会意识的电影"。"一条安达鲁狗的嗥叫",维果写道,"之后是谁要死呢?"

和布努埃尔不同,科克托并不公开反对神学政治,即便如此,他的诗人还是遭遇了古老的艺术、魔术和仪式、中国、鸦片和异装癖,在他在舞台上玩扑克的时候死在冷漠的观众面前之前。科克托的影片最终确认了救赎性的古典传统,但是个人身份的消解则与固守稳定性和重复相对抗,以显示任何现代古典主义注定是"新的"。

1930 年代的先锋电影

这些影片中实验性的声迹以及最小限度的同步言说,扩展了爱森斯坦和普多夫金(Pudovkin)1928 年的宣言以及由维尔托夫的《热情》(1930)所探索的那种非自然音响电影的要求。这一方向不久就被商业有声电影的现实主义及其声望所阻碍。电影制作费用的提升以及先锋电影的发行限制共同导致了它们的衰落。先锋电影的宽泛的左翼政治——超现实主义者和抽象的构成主义者与共产主义和社会主义组织有着复杂的联系——越来越被主导 1930 年代的两股交互的政策所拉扯;而德国 1933 年在希特勒统治底下民族主义的增长,以及几年之后由莫斯科领衔的反对法西斯的人民阵线(Popular Front)的兴起。对"过分"艺术("excessive" art)的攻击以及先锋艺术对流行"现实主义"的支持,不久就阻闭了德苏间的可能的国际性合作,它们曾合作生产出诸如《渔夫的反抗》(*Revolt of the Fishermen*;1935)或者李希特的第一部标准长度影片《金属》(*Metall*;1933 年纳粹上台之后放弃)这样的影片。激进的苏维埃电影制作者以及苏联境外的那些"世界主义的"联盟被迫转向更规范的方向之中。

在比利时1930年举办的第二届国际先锋艺术大会上，相对政治化的电影人自身认识到了这一点。第一届更为有名，在瑞士的拉萨拉兹(La Sarraz)，于1929年召开，其间，爱森斯坦、巴拉兹(Balázs)、莫西尼克(Léon Moussinac)、蒙塔古(Montagu)、卡瓦尔坎蒂(Alberto de Almeida Cavalcanti)、李希特，以及鲁特曼都现身，支持这样一种美学需要和形式实验，作为一场仍然在发展的将"今日电影的敌人"转化为"明日电影的朋友"的运动的一部分，正如李希特1929年的乐观的书中所确认的。一年之后，重点显然被放在政治激进主义之上。李希特宣称了他的社会使命："这个时代需要文献式的事实(documented fact)。"

这带来的第一个后果就是将先锋艺术活动更直接地转向纪录片。这一类型，与政治和社会价值观紧密相连，仍然鼓励实验并且因为声画蒙太奇的发展而成熟，建构出新的意义。另外，纪录片不使用演员，这是先锋艺术和主流或者艺术电影之间的最后的障碍。

纪录片——通常是用来暴露社会弊端并且(经由国家或者公司赞助)提供治疗方法——吸引了很多欧洲实验电影人，包括李希特、伊文思和亨利·斯多克(Henri Storck)。在美国，有一个小且多变的新电影活动家的社区，与其他领域比如写作、绘画和摄影等现代发展齐头并进，激进的先锋电影由诸如《实验电影》(*Experimental Film*)这样的杂志开始着手，并渗入由帕尔·洛仑兹(Pare Lorentz)和保罗·史川德(Paul Strand)(从《摄影机作业》(*Camerawork*)和纽约的达达主义开始就是一个现代主义摄影家)制作的新政影片(New Deal films)。

在欧洲，尤其是以约翰·格里尔逊、亨利·斯多克和尤里斯·伊文思为代表，实验电影和事实影片(factual cinema)之间的新的融合非常先锋。格里尔逊试图将公司赞助和创造性生产等同起来，直接的成果就是他的由英国邮政总局赞助的影片《夜邮》(*Night Mail*；1936)，其中的诗人奥登和作曲家布里顿(Auden-Britten)蒙太奇部分被当作现代社会传播的一个象征，结束于格里尔逊吟诵一首赞美格拉斯哥的夜歌——"就让他们做着他们的梦吧……"

阿尔贝托·卡瓦尔坎蒂(Alberto Cavalcanti)和伦·莱被雇来开启纪录电影的新观念和技术。莱曾经作为一个不肯妥协的电影人,几乎总是有国家或者商业的赞助,显示了在萧条年代的欧洲和美国,艺术依靠赞助的存活方式。那个时期,他的俗气但令人愉快的手绘彩色实验,以轻快的笔触显著地处理他的主体(比如完全抽象的《一个彩色盒子》[A Colour Box;1935]中的包裹投递员;《文身手艺》[Trade Tattoo;1937]中的晨递)。影片推崇纯色和有韵律的声画蒙太奇的愉悦。1940年代之后格里尔逊和莱在北美的失败标志着这一合作时期的结束。

和谐和分裂

关于如何制作影片《贝壳与僧侣》(La Coquille et le clergyman;1927),在导演谢尔曼·杜拉克和诗人安托宁·阿尔塔德(Antonin Artaud;剧本作者)之间发生了一场如今看来非常具有传奇色彩的冲突,涉及先锋电影中的关键问题。杜拉克制作了诸如《对一种炫耀的电影研究》(Étude cinégraphique sur une arabesque;1923)这样的抽象派影片,也有风格化的叙事,其中最为人所知的是女性主义的先锋之作《微笑的布丢女士》(La Souriante Madame Beudet;1923)。她的作品的这些方面是和一种音乐形式的力量相联系的,即"通过韵律和能够引起联想的和谐来表达感情"。但是阿尔塔德强烈反对这种观点,并且连同再现本身一起反对。在他的《剧院的残忍》("Theatre of Cruelty")一文中,阿尔塔德预见了公众和舞台、行动和情感、演员和面具之间的障碍终究要被拆除。1927年他写道,在电影中,他要的是"纯粹的影像"(pure images),意义可以从中显现出来,不受言语联系的限制,而是"来自影像本身的冲击"。这种冲击一定是暴烈的,"一种为眼睛而设计的震惊,也可以说是一种建立在凝视基础上的震惊"。对杜拉克而言,电影也是一种"冲击",但是其效果是"稍纵即逝的……类似由音乐的和声所引发的那种冲击"。杜拉克流畅地将影片作为一种梦的状态来探寻(在《贝壳与僧侣》中用溶这种重

叠的方式表达出这种意思),可以看作是心理剧影片的先驱,但是阿尔塔德只是希望影片保持梦的状态的最剧烈和令人不安的性质,打碎视觉的沉迷。

这里,先锋电影聚焦于观众的角色。在抽象派影片中,通常也有类比手段,并和非叙事艺术一起,挑战电影作为一种戏剧形式,这就导致了"视觉音乐"或"运动中的绘画"。1925年让·孔代尔(Jean Coudal)的超现实主义论述中,观看电影被看作是和"意识幻觉"(conscious hallucination)相类似的活动,其中人的身体——处于一种"暂时的人格解体"的状态之中——"自身存在的感觉"被剥夺了。"我们无非是两个眼睛紧盯在十米长的白色银幕之上,处于一种固定的、被引导的凝视之中"。达利在《电影批评史概要》("Abstract of a Critical History of the Cinema";1932)一文中进一步阐述了这个观点,认为电影的"知觉基础"在于"有韵律的印象",导致了令人畏惧的和谐(*bête noire* of harmony),被界定为"上好的抽象产品",或者是被理想化的事物,根植在"迅速而连续的电影影像之中,它所隐含的新义和一种特殊地普遍化了的视觉文化是直接成正比的"。退回到此,达利在"一种转向具体的非理性的创伤而暴烈的不均衡中"寻找"电影的诗意"。

激进的非连续性的目标并没有突然地止步于视觉影像,可以从"视力的"和"幻觉的"(optical and illusory)(比如布努埃尔),也可以从"视网膜的"和"幻觉论的"(retinal and illusionist)(比如杜尚)之中看到。影片中的语言符码(写下的或说出的)也被清除,比如在曼·雷、布努埃尔和杜尚的影片中,都喜欢戏弄幕间字幕,为的是开启一种介于词、符号和对象之间的裂口。对自然主义的攻击一直进入到有声电影的时代,尤其在布努埃尔讲述西班牙贫穷的纪录片《无粮的土地》(*Las Hurdes*;1932)中得到体现。在此,超现实主义者皮埃尔·乌尼克(Pierre Unik)的解说——看起来像是传统的事实类影片中的权威的"旁白"——缓慢地损害着影像的现实主义,质疑对其主体的描摹(以及观看),通过一系列不合逻辑的推理,或者通过暗示有一些摄制组——我们被解

说——没有能够,或者是忽视了的或者是拒绝拍摄的场景。在声音、影像和真实之间存在裂口,正像《一条安达鲁狗》当中,眼睛被突然割伤一样。

矛盾的是,对眼睛(或者说对视觉秩序)的攻击可以回溯到"光学研究"(study of optics),那也是塞尚在现代主义的初始阶段曾经向画家们推荐的。1936年,本雅明非常有代表性地提炼了这一观点,把批量复制、电影和艺术之间的关系联系了起来:"通过它的转换功能,电影给我们引介了一种无意识的光学,正像精神分析给我们引介的无意识的冲动一样。"

非连续性原则构成了先锋艺术的关键修辞形态(rhetorical figure)和并列蒙太奇的基础,这两样都使得那个介于镜头和场景之间的流——或者说"连续性"断裂了,以反抗叙事剪辑的本质。李希特把它界定为"一种对语境的干扰,其间它被嵌入",这种蒙太奇形式首次出现在先锋电影中的时候,也正是主流电影正在完善它的叙事符码的时候。它的目的是反叙事,通过将不协调的影像联系在一起,以抵制记忆和感知的习惯,以把电影事件作为现象学的和当下即刻的东西来强调。在一种排比、快切的极致之中——完全成为单个的画面——打破了向前推进的线性时间(就像在《机械芭蕾》中的"舞蹈"的抽象形状一样)。在另一个极端,胶卷被当作未经加工的带子来对待,既无框架亦无角度,被曼·雷做物影(photogram)使用,或者被伦·莱做手绘的材料。哪一种都是现代主义视觉艺术的万花筒当中所旋转出来的变体。

这种多样性——也在搜寻非商业基金透过资助和自我帮助的协作中反映出来——意味着并没有单一的先锋电影实践的模式,我们可以看到它和主流的关系是多种多样的,就像诗歌之于散文,音乐之于戏剧或者绘画之于写作。这些引发人联想的类比没有一样是穷尽的,部分是因为先锋艺术自身的坚持,即电影毕竟是独特的媒介,哪怕是复合的,不管是以"光源性的"(photogenic)为基础(爱泼斯坦和其他一些人所相信的),还是以"时间持续"(durational)为基础(沃尔特·鲁特曼于1919年

首次将电影界定为"以时间为基础的")。现代主义关于艺术是一种语言的信条,将早期的先锋电影带到一个境地:非常近似库里肖夫(Kuleshov)("作为一种符号的镜头"),近似爱森斯坦式的蒙太奇,近似维尔托夫的"间隔理论"(theory of interval),其间,镜头之间的裂口——就像音乐中的停顿——在价值上等同于镜头本身。

甚至那被认为是统一的构成主义运动(本身就由理性主义和唯心论的特征所组成),包括"完全电影"(cinematology;马列维奇[Malevich]),达达主义所推崇的斯戴芬(Stefan)和弗朗西斯卡·塞莫森(Franciszka Themerson;他的《一个良民的冒险》[*Adventures of a Good Citizen*],1937年在波兰制作,刺激了波兰斯基[Polanski]1957年的超现实的小品《两个男人和一个衣橱》[*Two Men and a Wardrobe*]),拉斯洛·莫哈里-纳吉(László Moholy-Nagy)的抽象派影片《黑灰白》(*Black-Grey-White*),以及他后来的纪录短片(一些,诸如对卢贝挺[Lubetkin]的伦敦动物园的描摹,在英格兰制作),年轻的波兰艺术家和政治活动家米亚克齐斯洛·施祖卡(Mieczyslaw Szczuka)的符号学电影工程以及包豪斯的light-play实验。对这些及其他一些艺术家而言,电影制作是他们在其他媒介上的工作的一个额外活动。

从欧洲到美国

1940年,李希特从纳粹占领下的欧洲流亡到美国,是先锋艺术内部战争结束的一个象征。就在流亡前一刻,他完成了他的书《电影的挣扎》(*The Struggle for the Film*),其中,他既赞叹经典的先锋艺术,同时也表示喜欢原初的电影和纪录片,这些都是反大众电影(mass cinema)的,看起来是可以掌控它的观众,哪怕也是以新的视觉观念来拍摄的。在美国,李希特成了实验电影的档案管理员和历史学家,他也发布他自己以及伊果林的早期影片(据信他进行了重新剪辑)。著名的1946年旧金山放映活动"电影中的艺术"(Art in Cinema),他作为协同组织者,把先锋电影

的经典和玛雅·黛伦(Maya Deren),悉尼·彼得森(Sidney Peterson),柯蒂斯·哈林顿(Curtis Harrington)以及肯尼斯·安杰(Kenneth Anger)等一批新人的新电影带了出来,就在先锋电影运动看起来已经落伍的时刻掀起了一项先锋电影的复兴。

李希特对新浪潮的影响有限但重要。他自己的后期影片——诸如《可以用钱买到的梦》(*Dreams that Money can Buy*; 1944—1947)——长久以来被贬抑为某种巴洛克式的沉溺(其中一些片段由其他流亡者包括曼·雷、杜尚、莱热以及马克斯·恩斯特[Max Ernst]执导),与1920年代的所谓的"纯粹"抽象派电影是相对抗的——对后生一代而言过于"唯物主义了"。在那个时代被看作是"古雅的"《梦》,在今天看来却是一种神秘的有先见的当代后现代主义的感觉力。1986年在BBC的一档节目中,大卫·林奇(David Lynch)挑选了该片的片段,和维尔托夫以及科克托的影片放在一起做了一期电影观察的节目。风格化的关键片段,包括杜尚重做的他的螺旋电影和早期的绘画,它们本身就从立体主义和连续摄影术中衍生出来,并伴有约翰·凯奇(John Cage)做的声音。曼·雷贡献了一出嬉戏的小品,是关于观看这个行为的,其中,被半催眠的观众遵从变本加厉的荒谬命令,这些命令来自于他们被假设正在观看的影片。恩斯特的片段以一种极端的特写和丰富的颜色使脸面和身体看起来更加色情,好像预示着今天的实验电影和录像中的身体一样。参加李希特电影制作课程的人中间,包括最近移民过来的乔纳斯·梅卡斯(Jonas Mekas),不久就成为"新美国电影"(New American Cinema)的魔术师。

两个十年之前,先锋电影已经随着时间把立体主义和达达主义转变成电影历史(当艺术家们能够制作他们自己的影片的时候,这两个运动就基本结束了)。到了1940年代,新的先锋电影再次表现了一种复杂的、重合的圈子,再次显示了国际主义和实验精神,对横跨大西洋的艺术至关重要,就像早期现代主义对李希特那一代的重要性一样。也许,关键的不同点在于,就如亚当斯·施蒂纳(P. Adams Sitney)所指出的,第一

波先锋电影是艺术家随心所欲地将电影加添到了潜在的和传统的媒介之上,而新一轮的美国(不久就是欧洲)的电影制作者在第二次世界大战之后开始把电影制作本身更加排外地看作是一种能够凭借其自身存在的艺术形式,以至于艺术家—电影—制作者(artist-film-maker)仅以那种媒介生产一大批作品。讽刺的是,这一代也改造无声影片,蔑视自然的声响的发展,这种自然的声响某种程度上注定了它的先锋祖先在一个十年之前的"诗意电影"中横遭厄运。

特 别 人 物 介 绍

Carl Theodor Dreyer
卡尔·西奥多·德莱叶
(1889—1968)

　　一个侍女和一个来自瑞典的工厂主的非婚生子,德莱叶出生、长大在哥本哈根,他在收养他的家庭中度过了悲惨的、没有爱的童年。为了尽早养活自己,他为一家丹麦报纸做戏剧批评和记者,同时开始写电影剧本,其中有一部在1912年被拍成了电影。之后,他到诺迪斯科公司开始了他的学徒生涯,他在工作中显示了各种才能,并写下了不下二十个剧本。1919年他执导了他的第一部影片《总统》(*Præsidenten*),是一部格里菲斯式叙事结构的情节剧,无论如何也显示了某种强大的视觉感染力。之后就是惹人注目的《撒旦之书》(*Blade of Satans bog*),是一部像《党同伐异》那样的断章式的影片,摄制于1919年,但是一直到1921年才上映。

　　年纪轻轻的德莱叶在涉及场面调度和演员的选用和指导方面,已经显出一种完美主义的倾向。这使得他和诺迪斯科关系破裂,德莱叶开始了一种独立的职业生涯,这就使得他在五个不同的国家摄制他余下的无

声影片。《牧师的遗孀》(Prästänkan；1920)是在挪威为 Svensk Filmindustri 拍摄的。虽然有很浓的斯约斯特洛姆和斯蒂勒的风格的痕迹,影片依然显示了不惜牺牲叙事发展而更关注人物分析的倾向。这一印象在 1924 年于德国拍摄的《迈克尔》(Mikael)中得到了确认,这是一部讲述感情的三角关系的影片,一个画家和他的男模特儿以及一个把那个男孩从他的主人身边引诱离去的俄国贵妇之间的关系,画家从此失去了灵感。虽然有沉重的象征主义底色的牵绊(大部分来自于赫尔曼·邦[Hermann Bang]的原小说),《迈克尔》体现了德莱叶第一次真正试图分析人物内在生活和他们的环境之间的关系。

德莱叶与《迈克尔》的制片人艾里奇·鲍默(Erich Pommer)吵翻之后回到丹麦,随后拍摄了《房屋的主人》(Du skal ære din hustru；1925),是一出有关一位父亲的故事,他的自负而权威的行为给他的妻子和孩子带来了惊恐的生活。这里,脸部特写起到了至关重要的作用。"人的脸",德莱叶写道:"是一处让人可以永不疲倦地进行探测的土地。在片厂中再没有什么更有意义的经验,就是目睹在神秘的灵感力量之下的感性的脸面的表情。"这个观念是《圣女贞德受难记》(La Passion de Jeanne d'Arc, 1928)的关键所在,其中,在一个险恶的建筑背景中,圣女贞德受审的那段持续时间很长的段落中,特写到达了某种完美的典型的地步——压抑的心理表达看起来损失了确切的空间位置。

德莱叶最后一部默片《圣女贞德受难记》是在法国拍摄的,是在拥有大量的技术和财政资源,并具有极大的创作自由的情况下拍摄的。影片立即就被评论家视为一部杰作,但却是一次商业上的灾难,这也使得之后的四十年中德莱叶只能拍摄五部电影。《吸血鬼》(Vampyr；1932)的票房甚至更差。只用非职业演员,《吸血鬼》可以说是最令人不安的恐怖片之一,引发幻觉和梦境的视觉质地,被迷雾般的和令人难以捉摸的摄影风格所强化。但是票房很差,德莱叶发现他自己处在一个令人厌倦的完美主义暴君的权力的最高峰,他的每一个项目都是一次失败。

之后的十多年中,在回到丹麦重操记者老本行之前,德莱叶在法国、英国和索马里的电影计划屡遭破产。终于,在1943年,他能够导演《神谴的日子》(Vredens dag),是一个有关信心、迷信和宗教宽容的强有力的表述。《神谴的日子》刻板而严谨,风格趋向于抽象,低调摄影更加提升了这种感觉。丹麦批评家从影片中看到与纳粹迫害犹太人之间的关联,导演被劝说逃到瑞典。战争结束之后,他回到哥本哈根,通过经营一家电影院积攒了足够的钱财使他有财力拍摄《词》(Ordet;1955),有关两个属于不同宗教派别的家庭之间的世仇,交织着来自两个对立家庭中的两个年轻人的爱情故事。

《词》表现出更进一步的简约和苛刻的室内装饰和场面调度趋向,缓慢的长镜头加剧了这种感觉。更加极端是《葛楚》(Gertrud;1964),塑造了一个渴望理想的爱情的女子的形象,从她的丈夫和两个情人那里她都无法得到这种爱情,导致她放弃有性的爱情,而追求禁欲而独身的生活。虽然《词》中所体现的苛刻的古典主义为影片在1955年赢得威尼斯电影节的金狮奖,但《葛楚》的不妥协——以其静态的镜头,看起来无论是摄影机还是演员长时间的不动——在大部分批评家那里都被认为是过分了。评论界的一通批评甚至可以被看作是德莱叶的艺术声明——一部净化的、庄严的沉思冥想之作。德莱叶的视觉风格得到持续的钦佩,尽管在表面上有所不同,但是被认为具有一种基本的内在统一性和连续性。虽然他的影片的主题的连贯性——围绕妇女的不平等的挣扎以及无辜者反抗压迫以及社会宽容问题,命运和死亡的无可逃脱性,尘世生活中邪恶的力量等等——很少被广泛地体认。他最后的电影工程是有关耶稣的生活,他希望在其中能够将所有的风格上和主题上的考量综合在一起。他从丹麦政府和意大利国家电视台筹得这个项目的钱款不久后就去世了,这个项目他做了将近二十年。

<div align="right">——保罗·谢奇·乌赛</div>

连续片

本·辛格(Ben Singer)

"我是连续片。我是电影家族中不受欢迎的一员,是评论家的辱骂对象。我没有灵魂,因为没有道德、没有名誉、不能提升公序良俗。我真是羞愧难当啊……我啊我,巴不得我有尊严,巴不得在我经过的时候评论家的头发不要竖起,巴不得评论家不要痛斥:'耻辱啊!商业之子!艺术败类!'"(《连续片要言》,《纽约戏剧之镜》(New York Dramatic Mirror;1916年8月19日)

事实上,像这样的促销文章在1910年代是非常罕见的,哪怕是短时间的,毕竟偏离了电影产业惯有的说辞,诸如"我们吸引良好阶级的人士;我们提升电影(的品位);我们保留了最高的道德和艺术准则……"也许没有几个观众不把这一类宣言当作是对某种文化建制的真诚度值得怀疑的、敷衍了事的安慰话,这种文化建制混合了对电影难以预料的敌视和管头管脚的家长制。无论如何,那是非同寻常的——也是有效的——一个电影厂的喉舌(在这个例子中是乔治·B·塞兹[George B. Seitz],百代公司的连续片沙皇),有权利完全放弃电影的那种"提升公序良俗"的自负。显然,甚至不可能假装,好像连续片在电影的传说中的平反昭雪中起到一丁点的作用。连续片的互文式的出身(intertextual background)注定了它是不名誉的。直接从19世纪末期工人阶级的娱乐中成长起来——廉价的舞台情节剧(buzz-saw,杂耍),廉价的一角小说,报纸附页(feuilletons),一便士系列小说(penny dreadfuls)——连续片绝对定位于文化修养浅薄的观众。

从早期连续片诸如《宝林历险记》(The Perils of Pauline),《伊莱恩的

罗曼史》(*The Exploits of Elaine*),《恨之屋》(*The House of Hate*),《潜伏的危险》(*The Lurking Peril*)以及《尖叫幽灵》(*The Screaming Shadow*)等的标题中就可以看到,连续片就是被打了包的哗众取宠之物。它们的基本成分正如埃利斯·奥布赫尔兹(Ellis Oberholtzer),宾夕法尼亚的暴躁的审查员在1910年代对这个类型的描述那样:"犯罪、暴力、血腥、恐吓,并且常常有强迫人接受的和显著的性的意念。"详尽展现身体上的危险和"惊悚"的各种形式,连续片承诺以各种形式出现比如爆炸、冲撞、各种折磨人的新玩意儿、详尽的搏斗或追逐以及最后一分钟营救或者逃离等感官刺激的景观。故事总是不同程度地聚焦于地下世界中的帮派和神秘的无赖的阴谋诡计(比如"蒙面人"(The Hooded Terror),"攫取之手"(The Clutching Hand)等),他们总是密谋暗杀,或者试图抢夺漂亮的女主角和她的英雄救美的男朋友的财物。故事背景通常是富有侵略性的、"男性"世界的某个隐蔽处,比如鸦片馆、锯木厂、钻石矿或者废弃的仓库——勇敢的女主角总是要在这里历险。

连续片是来自五镍币电影院(nickelodeon)时代的残留物。在那个电影产业试图通过制作无害的中产阶级趣味以适合那个年代兴建的大戏院里的各色观众的时代里,连续片以适度的"无耻"脱颖而出。岂止是迎合"大众"(the mass)———个同质的、"无阶级的"、迷恋于新兴的好莱坞建制的观众——连续片简直就是为"大众"而生产的——没有教养的、主要以工人阶级和低中产阶级(lower-middle-class)和移民观众为主,是他们支持了"五镍币电影院的兴旺"。奥布赫尔兹还提供了一段尖锐的评断:

> 犯罪连续片是为最不学无术的阶级准备的,以其最粗俗的趣味,它主要在厂区和人口稠密的廉租公寓区以及大城市的讲外国话的社区的电影院(picture hall)中火爆。我相信,没有一个制作人,会为这样的产品而感到羞耻,也不知道会不会有一个大制作公司有勇气拒斥这种诱惑——可以在他们的一个财政年度的末尾来平衡他

们的收支。

连续片在英国也是一种无产阶级的产品(在其他地方也可能是这样)。1918年《新政治家》(*New Statesman*)的一个作家看到在英国,花在电影票上的钱要比美国多,但是他还发现了一个例外:

> 只有在贫穷不堪的街道的那些摇摇欲坠的"电影放映厅"里面,这种地方通常是那些顽童等待陈旧的"大洋彼岸的连续片"的下一个片段的地方,无产者在这里招呼两便士和四便士的座位。

连续片几乎从来未有在大的、放映第一轮新片的电影院中播放,连续片是小型的、便宜的"街坊"戏院的主要品种(无论从哪个方面来看,这些戏院只是那些一直到1910年还存活着的五镍币电影院)。虽然重要的钱的进项还是来自大的、放映第一轮新片的戏院,小的戏院仍然构成了观众数量的大多数,电影片厂,尽管一直宣称它们的"提升公序良俗"的宣言,并不甘心放弃这一针对文化修养浅薄者的市场。

为什么是连续片?

电影产业转向连续片有多种原因,除了容易进入一个业已存在的煽情小说的通俗市场之外。系列影片和流行杂志及报纸共享某种商业逻辑,即故事的系列化连续性发布。每一集都有一个紧张的、扣人心弦的结局,系列影片鼓励一个稳定的回头客消费群体,他们被逗弄,渴望那个叙事封闭体的结局,这个结局总是在前一次的分集中被保留。在这一蓄意的欲望的满足被延迟,被一剂又一剂的间歇性的满足所打断和割裂的系统之中,连续片所传递的是现代资本主义社会,消费主义的一种新的心理锐度。

从制片厂的角度看,连续片也是说得通的,至少在它们的最早的岁

月中,对那些没有能力或者不愿意转向五个或六个盘卷的标准长度的影片的厂家而言,意味着一种有吸引力的替代。十二集左右的连续片,每次放映一个或者两个盘卷,连续片也可以被定位在"大的"标题之中,这样就不会让那些基础薄弱又囿于根深蒂固的低盘卷发行系统之中的片厂感到过分畏惧。几年之后,连续片事实上已经按照正片来定价了——成了低盘卷"综艺节目"中的翘楚。之后,真正的标准长度影片变成主打产品,连续片也已经习惯于充当节目填充物,和喜剧短片和新闻片一起。

连续片出现在电影促销的建制化历史的一个关键时刻:制作人认识到"广告推销"的重要性,但是仍然因为短期上映的影片使得广告的作用微乎其微而深感沮丧。一直到1919年晚期,大概一百个戏院中只有一家会上映同一部影片整整一个星期,八分之一的戏院都只是上映半个星期,五分之四的每天要更换片子。在这种状况下,连续片倒成了一个大规模宣传的理想载体。它们允许电影产业锻炼它们的广告推销的筋骨,因为每一系列会在一个戏院持续放映三到四个月。连续片的制作人在报纸、杂志、行业新闻、公告榜以及电车上大量投放广告,同时还举办各种夸张的以现金支付获奖者的各种竞赛。连续片有助于开启好莱坞的宣传体制,其间,制片厂花在广告上面的钱要多过影片制作本身。

连续片的兴起尤其和一种特别的宣传形式相关。大概到1917年左右,事实上每一部连续片的放映都是跟同时发表在报纸和全国性杂志中的文字版故事并行。电影和短篇小说被绑在一起,作为一种大型的、多媒体的文本单位的一个部分。这种搭售方式——诱惑消费者"晨间阅读,晚间观看"——以一种前所未有的程度渗透到娱乐市场当中。在每个大城市的主要报纸之中,在几百份(片厂宣称几千份)地方报纸中,连续片的广告使潜在的读者群上升到几千万之多。这一做法迅速扩大了电影的宣传,为电影逐渐成为一种真正的大众媒介铺平了道路。

连续片的套路

虽然系列影片(叙事完整,有连贯的人物和环境)早到 1908 年就已经出现,甚至更早,如果我们可以把喜剧连续片算上的话,第一部严格意义上的连续片(有一条故事主线将每一分集联系起来)是爱迪生的《发生在玛丽身上的事情》(What Happened to Mary),从 1912 年 7 月开始,以每月一个"章节"分十二次放映完毕。讲述的是一个农村姑娘(不用说,是一个浑然不觉的女继承人)的历险记。她发现了大城市生活的乐趣和危险,躲开了一个邪恶的叔叔以及各式各样的其他恶棍。故事同时也在当年一份主要的妇女杂志月刊《女士天地》(Lady's World)上同时连载(并将银幕上的很多镜头印在杂志之中)。虽然批评家嘲笑这部连续片"不过是动作情节片(melodrama of action)",是"一出苍白而过分的惊悚剧",但是它有很好的票房,也使得女演员玛丽·福勒(Mary Fuller,扮演剧中的玛丽·丹奇菲尔德,Mary Dangerfield)成为电影史上真正的第一批大明星之一(哪怕是昙花一现的)。《发生在玛丽身上的事情》在商业上的成功促使塞利格电影公司(Selig Polyscope Company)和《芝加哥论坛报》(Chicago Tribune)辛迪加联合制作和推销《凯瑟琳历险记》(The Adventures of Kathlyn),于 1914 年上半年每两周放映和刊登一次。继承了早年明星制中的因主人公而出名的转义把戏,剧中的凯瑟琳·威廉斯(Kathlyn Williams)就由凯瑟琳·黑尔(Kathlyn Hare)扮演,一个迷人的美国姑娘,为了救她被绑架的父亲,勉为其难地成了印度一个公国 Allahah 的女王。

当《凯瑟琳》获得巨大成功时,实际上那个时候的每一个重要的片厂(比沃格拉夫公司是一个非常显著的例外)开始制作动作连续片以及十二章或者十五章的连续片,几乎所有的连续片也有和它们一起搭售的报纸版。凯勒姆公司(Kalem)制作了《海伦的危险》(Hazards of Helen),这部铁路历险连续片在 1914 年和 1917 年间每周一次上映了一百一十三集,同时还有《女侦探》(The Girl Detective;1915)连续片和《玛格丽特历险记》(Ventures of Marguerite;1915)以及其他一些"大胆的女英雄"连续

片。谭豪瑟公司(Thanhouser)的《百万美元之谜》(*The Million Dollar Mystery*；1914)成了默片时代最大的商业成功之一,虽然之后的《两千万美元之谜》(*Zudora*[*The Twenty Million Dollar Mystery*])大获败绩。1910年代最大的连续片制作片厂有百代(在美国的分厂),环球影业,共同公司和维太格拉夫公司。百代为珀尔·怀特(Pearl White)量身定制了很多成功的影片——《宝林历险记》(*The Perils of Pauline*, 1914),《伊莱恩的罗曼史》(*The Exploits of Elaine*, 1915,以及两部续集),《铁爪》(*The Iron Claw*, 1916),《军中人杰》(*Pearl of the Army*, 1916),《致命的戒指》(*The Fatal Ring*, 1917),《恨之屋》(*House of Hate*, 1918)(爱森斯坦称受到该片的影响),《黑街》(*Black Street*, 1919)以及《闪电奇袭》(*The Lightning Raider*, 1919)——同时还有很多由名声稍小的"连续片女皇"露丝·罗兰(Ruth Roland)出演的一些连续片。环球影业和百代一样,在那个十年中总是至少有两部连续片在上演,一些是由弗朗西斯·福特(Francis Ford;约翰·福特[John Ford]的哥哥)导演、由福特和格莱斯·卡纳达(Grace Cunard)双双出演的《神秘女郎》(*Lucille Love, Girl of Mystery*；1914;路易斯·布努埃尔声称所看到的第一部影片),《破碎的硬币》(*The Broken Coin*；1915),《戒指历险记》(*The Adventures of Peg o' the Ring*；1916)以及《紫色面具》(*Purple Mask*；1916)。共同电影公司则与海伦·福尔摩斯(Helen Holmes)(就是那个以《海伦的危险》出名的海伦)签约,继续拍摄以铁路上的惊险绝技为特色的惊悚片,包括《女孩和游戏》(*The Girl and the Game*；1916),《伦伯兰女郎》(*Lass of the Lumberland*；1916—1917),《丢失的快递》(*The Lost Express*；1917),《铁路狙击手》(*The Railroad Raiders*；1917)等。维太格拉夫公司最初宣称它会为"更高水准的观众"供应一种"更高水准的"连续片,但事实上它的连续片被淹没在它的林林总总的竞争对手的煽情剧情片之中,也并没有什么可以辨识的特质。

1910年代是连续片皇后的时代。在她们那些充满惊险的历险中,她们是"女间谍"、"女侦探"或者"女记者"等等,连续片女主人公所展现的坚韧、勇敢、机敏和智慧让观众感到兴奋,新奇是一方面,女性的共鸣

是另一方面。连续片皇后否决了有关女性被动和居家的意识形态,代之以展现了传统的"男性"特质、能力和趣味。她们探入了一种更大的"新女性"文化迷恋风尚,这是一种在媒体上广为传播的(虽然并未完全被现实所实践)、被修订过的女性模型,在这个大都市现代性兴起和维多利亚世界观瓦解的年代。虽然仍然满足经典情节剧有关女性陷于危险境地的叙事成规,1910年代连续片中的女主角不再简单地是英雄救美的对象了。她们确实还有需要被营救的时候,但是她们同样也依靠自己的胆识摆脱困境。在连续片中展示的多种多样的女性的高超本领中,我们总是可以期待看到女英雄救出被绑在铁轨上的男主人公,而不是相反。

每一部连续片中,恶棍和男主人公/女主人公之间的冲突总是体现为反反复复的争夺,既为了占有女主人公(恶棍不断绑架或试图杀害她),也为了获得有很高回报的某个物件——珀尔·怀特将其称作"熏肉香肠"(weenie)。"熏肉香肠"形式各异,可以是一张信号雷管的图纸,也可以是一个黑檀木做的玩偶,里边藏着开启地下宝藏的钥匙,一份保卫巴拿马运河的秘密文件,一种可以瓦解人的机器的燃料,一种将泥土转变成钻石的秘密配方,等等。获取和再获取"熏肉香肠"给系列惊悚片提供了一个松散的结构。

另一个不断出现在连续故事中的是女主人公的父亲,同时任何母亲的角色都是不存在的(同样原因,其他女性人物也几乎不存在)。女主角通常是一个强有力男人(富有的实业家、将军、消防队长、探险家、发明家或报业巨头等等)的女儿(通常是过继的),而父亲通常在影片的第一段落中就被暗杀或者(不常有地)被绑架和勒索。连续片以女儿为获得她的遗产而恶棍及其追随者试图杀了女儿并篡夺她的财产这条故事主线为转移。另一种故事线索,则是女儿把父亲从恶棍的掌控中救出,恢复了他的名誉,或只是帮助父亲挫败他的敌人,当然,往往也是国家的敌人。

虽然它们走红的时候非常轰轰烈烈,但是美国连续片有一部难以捉摸的商业史。有关票房收入的信息是难以得到的,除了行业新闻做的电影交易的调查可能告诉我们一些有关连续片在观众中风行的情况。在

1914 至 1917 年间,《电影新闻》(Motion Picture News)做了一些深入的交易员问卷。1914 年 10 月,针对"连续片是否还流行?"这个问题,百分之六十回答"是",虽然有百分之二十回答"不"(其余回答"中等")。一年之后,回答"不"的达到百分之七十。又过了一年,连续片重振旗鼓,"是"和"不"的比例再次回到百分之六十五比百分之三十五。到了 1917 年夏,反应是百分之五十比百分之五十的平稳状态。有一些原因可以解释为什么连续片在发行商、(可能还有)放映商以及观众中享有混合的人气。至少它部分地反映了增长中的分裂,在很多层面上,它介于残余的"五镍币电影院"(定位于无关紧要的放映商和低阶层观众)和新兴的大众娱乐(mass entertainment)的好莱坞模式之间。同样也有这个原因,许多观众只是厌倦了连续片高度套路化的故事、可疑的惊悚手段以及低成本的制作。

国际性连续片

虽然连续片的国际性历史还有待书写,但是连续片显然不只是美国现象。法国有关对连续影片的投资,在理查德·阿贝尔的"默片时期的法国电影"(下一章)中有很好的描述。伊克莱尔公司是这种类型的先锋,做了极度受欢迎的连续片《尼克·卡特尔:侦探之王》(Nick Carter, le roi des détectives;1908),之后是《齐格摩尔》(Zigomar;1911)及其续集,都由维克多林·雅赛(Victorin Jasset)执导。路易·费雅德为高蒙公司执导了一些成功的有关地下犯罪故事的连续片:《方托马斯》(Fantômas;1913—1914),《吸血鬼》(Les Vamprires;1915—1916),《尤德士》(Judex;1917)以及《尤德士的新使命》(La Nouvelle Mission de Judex;1918)。

虽然这些及其他一些在国内制作的连续片受到了广泛的欢迎,但是,百代美国公司的连续片才真正在法国观众中引发了轰动。和美国一样,百代的影片在法国上映时也是和报纸故事同时展开的,《神秘的纽

约》(*Les Mystères de New York*；1916)(其实是二十二集的《伊莱恩的罗曼史》及其续集的再包装)在法国获得巨大成功,也开启了一种"电影罗曼司"(ciné-romans)的潮流。

在英国,主导的连续片有《玫瑰上尉的历险记》(*The Adventures of Lieutenant Rose*；1909),《勇敢的三指凯特》(*The Exploits of Three-Fingered Kate*；1912)。德国的 Films Lloyds 制作了《侦探韦伯》(*Detective Webb*；1914)连续片,像费雅德的《方托马斯》一样,每集都构成了标准长度影片。在俄国、美国和法国进口的连续片获得成功之后,也出现了一系列连续片:杰伊·莱达(Jay Leyda)简单提及的德兰科夫(Drankov)的《松卡》(*Sonka*)、《金手》(*the Golden Hand*),鲍尔(Bauer)的《伊莲娜·科尔萨诺娃》(*Irina Kirsanova*)以及加尔丁(Gardin)和普罗塔赞诺夫(Protazanov)的《彼得堡贫民窟》(*Petersburg Slums*)。意大利有《提格利斯》(*Tigris*)和《扎拉莫特》(*Za la Mort*),德国有《小矮人霍尔莫科斯》(*Homunculus*)(德国默片迷恋于人造超人故事的早期例子)。奥地利则有《看不见的人》(*The Invisible Ones*)。

第三世界电影也制作连续片,虽然为人所知的极为稀少。一系列由"无畏的纳迪亚"(Fearless Nadia)出演的、按照连续片女皇惯例拍摄的印度(Hindi)连续片尤其获得了成功。"无畏的纳迪亚"是威尔士—希腊血统的澳大利亚女演员。受到进口的美国连续片的鼓励,导演霍米·沃迪斯(Homi Wadis)也制作了由"无畏的纳迪亚"出演的标准长度影片《执鞭的女士》(*Hunterwali*；1935)。孟买的考西诺尔片厂(Kohinoor Studios)随后生产了数量惊人的连续片,就像其他印度制片厂所做的一样。《钻石女王》(*The Diamond Queen*；1940)是如今仍然可以从印度发行商那里得到的影片。

1920 年代及其以后

在美国,系列影片在 1920 年代依然存在,并且存活到电视兴起的时代,作为一种低预算的 B 类产品,发行有限,主要针对多动症的儿童。某

种程度上,这正是连续片最初的状况,但是 1910 年代之后,连续片显而易见成为正好适合少年人的影片,有道是"周六下午去宝石剧院(Saturday afternoon at the Bijou)"。1910 年代末,随着在报纸杂志搭售连续片文字版故事的做法逐渐被淘汰,连续片再也没有享有广泛的知名度和发行量。更进一步,经典的暴力打斗舞台剧情片的消失,以及一种代际转换使得成年观众把过分煽情的剧情片看成是荒谬的、过时的而不是令人振奋的,连续片变成了某种卡通式的孩子类型片。连续片的基本套路(男主人公和女主人公为了拥有"熏肉香肠"而和恶棍展开搏斗)始终保持不变,但是这种类型还是经历了一些关键的转换。"连续片女王"在 1910 年代末和 1920 年代初式微,重点转向了传统的健壮的男英雄历险,诸如埃尔默·林肯(Elmo Lincoln)《威武的埃尔默》(*Elmo, the Might*; 1919),《无畏的埃尔默》(*Elmo, the Fearless*; 1920),《人猿泰山》(*The Adventures of Tarzan*; 1921)和艾迪·波罗(Eddie Polo)《马戏之王》(*King of the Circus*; 1920),《孤注一掷》(*Do or Die*; 1921)以及查尔斯·哈钦森(Charles Hutchinson)的《飓风哈奇》(*Hurricane Hutch*; 1921),《英雄哈奇救美记》(*Go Get' Em Hutch*; 1922)。显然,勇猛的"新女性"的新奇感逐渐消失,连续片的女英雄义不容辞地恢复了处于不幸之中的闺女形象。

连续片的互文联系也发生了变化。连续片与业已存在的星期日喜剧、连环画、无线电以及低俗杂志中的人物的关系越来越紧密。1936年,环球影业买下了很多"金牌专辑辛迪加"(King Features Syndicate)旗下的连环漫画版权,其他片厂也做类似的买卖。连续片又有了新的男英雄,诸如 Flash Gordon, Superman, Captain Marvel, Dick Tracy, Deadwood Dick, the Lone Ranger 等等。毫无疑问,连续片的制作人紧盯着小孩口袋里的钱。

随着共同公司的解体以及 1925 年华纳兄弟收购已经倒霉不堪的维太格拉夫公司,百代和环球影业仍然是 1920 年代主要的连续片制作商。百代于 1928 年退出连续片制作,而约瑟夫·肯尼迪(Joseph P. Kennedy)取而代之并重组片厂。一个暴富的公司玛斯考特电影公司(Mascot Pic-

tures)填补了百代留下的空缺,于1935年与一些其他公司合并成立了共和电影公司(Republic Pictures)。作为典型的"贫困行列"的制片厂,在大多数收集者和怀旧的爱好者看来,Republic无论如何制作了最好的连续片。从产量来看,环球影业、共和和哥伦比亚电影公司(Columbia Pictures)是毫无疑问的有声片时代的连续片"三巨头",每个片厂每年提供三到四部连续片。每周一集,连续十二周或者十五周,连续片能够填满一整个放映"季",一个接着一个。1930年代,还有一些次要的独立制作人也生产一到二部的连续片,但之后并没有全盘投入这个行业。随着连续片的声誉和商业重要性的下降,环球影业于1946年悄然退出,而共和和哥伦比亚一直苦苦挣扎到1955年左右,那个时候电视已经成为周播探险连续片的不二媒介了。

总体上,玛斯考特和共和国在1929至1955年之间制作了九十部连续片;哥伦比亚在1937年和1956年之间制作了五十七部;环球影业在1929到1946年之间制作了六十九部。独立制片在1930年到1937年之间做了十五部。除了这二百三十一部有声连续片之外,还有三百部不到的连续片是默片。所有的加起来,有超过七千二百集的连续片。如果说,连续片作为艺术在电影史中留下了轻微的痕迹,它们值得被看作是电影史中的一个重要的现象,作为一种社会的和机制化的商品。

特 别 人 物 介 绍

Louis Feuillade

路易·费雅德

(1873—1925)

出生于法国南部朗格多克省一个反对共和的、虔敬的天主教徒家庭,路易·费雅德于1898年携妻子来到巴黎。先做记者,后成为右翼报

纸 Revuemondiale 的助理编辑。1905 年与高蒙公司签约做剧本作家以及阿里斯·居伊(Alice Guy)的首席助理,1907 年他被提升到电影生产部的头头这个位置,积极投身于编写和导演高蒙所有类型的影片,从特技电影(trick film;比如 L'Homme aimanté, 1907)到家庭情节剧(domestic melodrama;比如 La Possession de l'enfant, 1909)。

法国的连续片的流行是由伊克莱尔公司的尼克·温特(Nick Winter)的犯罪连续片(1908)建立起来的。1910 年费雅德推出《贝贝》(Bébé)喜剧连续片,由童星雷纳·达利(René Dary)出演,大约在两年时间内放映了将近七十部影片。1911 年他写作并执导了《奸诈的人》(Les Vipères),作为成功的《生活就是如此》连续片(la vie telle qu'elle est)系列的第一部,结合了剧情片和现实主义两种传统。另一连续片《坏小孩波德赞》(Bout-de-Zan),由童星勒内·普瓦叶主演,于 1912 年代替了 Bébé,最终在战争爆发之前上映了四十部集。

在这最初的六年之中,费雅德的影片以严肃、克制的表演、严谨的叙事建构和灵活的剪辑风格著称,再加上他的摄影师阿尔伯特·索尔吉斯(Albert Sorgius),他的构图和用光都有一种威严的感觉。《生活就是如此》(vie telle qu'elle est)连续片中的很多集都展现了不公平的社会环境和性别偏见所造成的悲剧或至少是可怜的结局。

1913 年费雅德出产了最为人记得的影片《方托马斯》(Fantômas),根据马塞尔·阿兰(Marcel Allain)和皮耶尔·索万斯特里(Pierre Souvestre)的犯罪小说改编,由纳维里(Navarre)主演一位有权力有手腕的谜一样的人物。作为连续五部标准长度影片的第一部,《方托马斯》高明地建立了一种"荒诞的现实主义"(fantastic realism)。费雅德和他的新的摄影师居林(Guérin)在被战争侵扰之前就建立他的连续片的特征:主要的罪犯可以在各种实际的风景当中和社会环境当中自由地穿行,尤其是在巴黎和巴黎四周,有时候,血腥的功绩熟练地被令人安慰的日常生活的世俗表面所掩盖。

1915 年,高蒙公司恢复电影生产,费雅德以《吸血鬼》(Les Vampires)

回归犯罪连续片,一共有十部集标准长度的影片每月放映一集直到1916年7月。这里,是穆斯德拉(Musidora)出演蛇蝎美人(femme fatale)伊尔玛·薇普(Irma Vep),作为影片中最有力量、反复迷惑人的人物,她使一个记者英雄(Édouard Mathé)陷入她的黑衣帮的追逐之中,并偏离了他替他被绑架的妻子复仇的计划。部分是为了回应外省对《吸血鬼》的禁止,费雅德招募了流行小说家阿瑟·伯纳德(Arthur Bernède)以及另一个摄影师克劳斯(Klausse),以创作更加传统的历险故事,他的下两部连续片,获得巨大成功:《尤德士》(*Judex*;1917)和《尤德士的新使命》(*La Nouvelle Mission de Judex*;1918)。裹在一件黑色的斗篷之中,有一个跟班(Marcel Lévesque),侦探尤德士(由勒内·科莱斯特[René Cresté]扮演)像是一个当代的骑士英雄,保护弱者,纠正错误,为的是为他父亲报仇,并恢复他的名声。

战后,高蒙公司产量下降,费雅德拍摄的影片少了,但是类型却更加多样。连续片仍旧是他的招牌,但是也经历了一些变化。在《铁金钢》(*Tih Minh*;1919)中,他复活了《吸血鬼》中的帮派形象,用一个法国探险家(Cresté)代替了"殖民"对手,去寻找被埋藏起来的宝藏以及一个印度支那公主的爱;在 *Barrabas*(1920)中,他将一个狡猾的犯罪帮派潜入到一个国际银行的背后。《两个流浪儿》(*Les Deux Gamines*;1921),《孤女》(*L'Orpheline*;1921),以及《王孙》(*Parisette*;1922),却转向了非常不同的家庭剧情片的类型,聚焦在一个孤女(桑德拉·米洛万诺夫[Sandra Milowanoff]扮演)身上,她经历了长久的苦痛之后,嫁给了"柔情的英雄"(在一个系列中,由雷内·克莱尔扮演)。费雅德最后的连续片转向了历史历险片(不久就变成了 Jean Sapène 的电影小说的标志),其代表作是壮观的动作片《海盗的儿子们》(*Le Fils du flibustier*;1922)。这一时期费雅德的一些影片恢复了"现实主义的"传统,就是他在"一战"前做的那种。使用有关德国战争难民中的间谍的热门故事,《葡日记》(*Vendémiaire*;1919),由他最后一任摄影师 Maurice Champreux 掌机,记录了隆河(Rhone River)上的往来船只以及收获葡萄季节法国南部蓝贡

梭地区农民社区的生活。Le Gamin de Paris(1923),相反,经由"自然主义的"表演(米洛万诺夫和普瓦叶[Milowanoff 和 Poyen]扮演),在巴黎 Belleville 地区的现场拍摄,娴熟的片厂灯光和布景装饰(由 Robert Jules-Garnier 制作)以及美国式的连续剪辑,使得该片获得了一种异乎寻常的迷人而令人心碎的感觉。

1925 年 2 月,就在拍摄另一部历史连续片 Le Stigmate(计划由 Champreux 来完成)的前夕,费雅德病倒并死于严重的腹膜炎。

——理查德·阿贝尔

各国无声电影

默片时代的法国电影

理查德·阿贝尔

1907年,法国报章不断惊呼,电影院替代其他观看娱乐势不可挡,从咖啡馆音乐会(cafe concert)到音乐厅,甚至有替代剧院的倾向。正像通俗滑稽剧 *Tu l'as l'allure* 中的一首歌所唱的:

> 电影院什么时候跌落什么时候死亡?
> 　　天知道
> 咖啡馆音乐会何时复兴?
> 　　天知道

不管人们对电影兴起抱有怎样的态度,欢呼雀跃还是委屈认命,毫无疑问,1907年对法国而言是"电影之年",或者像某一位作者热情宣称的"人类新纪元的黎明"。看起来,电影未来的无限性促发了一轮活跃的创业活动的爆炸。

百代将电影产业化

这一轮企业活动的中心就是百代公司,它将这个新兴产业的每一个

部分都系统化工业化了。两年前,百代公司领风气之先完成了批量生产的系统建立(时值费迪南德·赞卡[Ferdinand Zecca]领导公司),不久公司至少每周销售半打影片(或者以每日四万米正片胶卷记),每个月销售二百五十件包括摄影机、放映机等在内的电影制作放映设备仪器。到1909年,这些数字再度全面翻番,百代的摄影机和放映机成了标准的产业模型。这种产能使得百代能够在巴黎和其他城市一个接着一个地建设电影院,从1906—1907年开始,电影放映从集市场所转到了城市购物和娱乐区域的永久放映场所之中。到1909年,百代在法国和比利时已经建立了将近二百家同业连锁影院,可能是欧洲最大的规模。为了更好地管理在这些连锁影院中放映的百代公司的产品,公司在1907—1908年间又建立的六个地区代理机构,出租而不是出售百代公司每周的电影节目。这样,1904年就开始的百代全球业务的代理商多达几十个,使得百代迅速主导了全球的电影销售和租赁业务。到1907年,美国的五镍币影院中所放映电影的三分之一到一半来自于百代,按常规,百代的每一部影片都要向美国市场投放二百个拷贝。第一个国际电影公司"帝国"开始趋于稳定(因为MPPC的限制,百代最终在美国成为签约公司),电影发行和放映成为它最为有保障的收入来源,百代渐渐把电影生产让渡给不断增长的下属的半独立的机构。到1913年至1914年,百代成为某种意义上的控股公司(查尔斯·百代[Charles Pathé]自己将百代类比为一个书籍出版商),手中拥有若干下属生产机构,遍及法国(包括SCAGL,Valetta和Comica),一直到俄国、意大利、荷兰以及美国。

其他致力于电影业扩张的法国公司,要么追随百代的带领,要么另辟蹊径,在电影产业的一个或者多个部门中发现利润增长点。比如莱昂·高蒙(Léon Gaumont)公司,百代最势均力敌的竞争对手,是除了百代之外唯一一家垂直整合的公司,从生产设备到制作、发行以及放映影片,在电影产业的每一个环节都非常活跃。比如,高蒙公司1911年翻修高蒙电影宫(Gaumont-Palace,共有三千四百个座位),不仅加固了公司自身的连锁影院的地位,还刺激了在巴黎以及其他地方建造更多的"宫殿

式"影院。和百代不一样的是,高蒙对电影制作的投资稳定增长,所以高蒙能够每周上映至少六部影片。在查尔斯·岳勇(Charles Jourjon)和马塞尔·万代尔(Marcel Vandal)的管理之下,伊克莱尔则在一个相对狭窄的空间中运作,并没有自己的连锁影院上映自己的产品。相反,在1910年到1913年之间的富有攻击性的扩张期内,伊克莱尔集中精力制作发行影片,同时生产各种各样的设备。和百代比肩,伊克莱尔是唯一一间有资本也有远见的公司,在美国开设自己制片厂的公司。绝大部分更小的法国公司,要么局限于生产影片(比如Film d'Art、Eclipse以及Lux),要么专注于发行(比如AGG)。最重要的独立发行商,路易斯·奥博特(Louis Aubert),则在一个相当不同的轨道上运作,更像稍后出现的环球影业、福斯以及派拉蒙的运作方式。奥博特公司是靠独家放映影片而兴盛的,它和重要的意大利和丹麦制片商签订在法国放映的独家协议,其中包括《暴君焚城记》。到1913年,奥博特再次投入到它在巴黎的连锁电影宫殿中,并建立一个新的电影制片厂生产自己的影片。

 这一时期是什么样的影片主导了法国影院呢?什么样的题目引人入胜富有意义呢?纪实影片(actualités)、特效影片(trick films)、魔幻仙境影片(féeries),这些曾经能够代表早期"吸引力电影"(cinema of attractions)特征的影片,到1907年,让位于一种更加完全的叙事化电影,尤其以百代的标准化生产的喜剧追逐影片(comic chase films),以及那种被公司目录归类为所谓的"戏剧性和现实主义的"影片("dramatic and realist" films),比如由阿尔伯特·卡贝拉尼(Albert Capellani)执导的很多影片。后者涵盖了家庭情节剧(domestic melodrama),比如《宽恕之律》(*La Loi du pardon*; 1906),片中的家庭遭遇解体的危机后又安全地重新团聚。堂皇木偶剧场(Grand Guignol)①剧种则有各种变体,比如《一根项链》(*Pour un collier*; 1907)。在这些影片中,再现(representation)和叙述(narration)统合成一个系统,不仅仅依靠标准台口的长镜头影像(百

① 专门上演恐怖木偶剧。

无声电影(1895—1930) | 231
Silent Cinema

代的"招牌式"的腰平面摄影机所拍摄的画面),突兀的红色幕间字幕(intertitles),以及 inserted letters,并伴随声音效果等手法,还有通过摄影机运动变换的构图,切入的特写镜头、视点镜头(point-of-view shot)、180°反打镜头(reverse-angle)以及剪辑中各种形式的重复和交替的使用等等。这一体系在各式各样的情节剧中取得了显著的效果,比如《海盗》(The Pirates;1907)、《九死一生》(A Narrow Escape;1908)(1909年格里菲斯以《荒凉的别墅》[The Lonely Villa]为名重拍了这部影片)以及《带白手套的男人》(L'Homme aux gants blancs;1908),同时在喜剧片诸如《丈夫的诡计》(Ruse de mari;1907)、《被包裹起来的马》(Le Cheval emballé;1908)中也取得同样的效果。换句话说,百代的影片中所部署的各样元素实在是叙事连续性体系中非常基本的东西,这些东西就是历史学家们经常归功于稍后出现的维太格拉夫或者比沃格拉夫电影公司的那些东西的全部。

另一个法国电影当中越来越标准化的例子是连续影片,这是一种市场策略,一部接一部的影片组织在一个核心人物身上(通常同名同姓),并且由同一个演员出演。早到1907年,百代出品了喜剧连续片,就以剧中人伯热欧(Boireau)命名,这个角色不断出现,并且一直由安德烈·迪德(André Deed)扮演。伯热欧的成功不久就引发了其他喜剧连续片的出笼(尤其在迪德离开法国去意大利扮演另一位叫克莱第奈地[Cretinetti]的人物之后)。1909年,高蒙推出了卡利诺(Calino)系列,其中克莱蒙特·麦基(Clément Migé)经常出演一位经常出错的公务员;随后的一年是贝贝(Bébé)系列,由童星勒内·达利(René Dary)出演;再两年之后,出现了古怪异常的Onésime连续片,由恩斯特·波旁(Ernest Bornbon)主演,以及Bout-de-Zan连续片,由童星勒内·普瓦叶主演一个捣蛋鬼的形象。百代公司出品的喜剧系列,六种中间总是有两种比较跳脱。一种是里卡丁(Rigadin)系列,查尔斯·普林斯(Charles Prince)把里卡丁塑造成一个戏仿的白领唐璜。例如在《里卡丁的鼻子》(Le Nez de Rigadin;1911)中无情地嘲笑了他的向上翘的大鼻子,是喜剧界卓越的人才。

另一种是马克斯·林德扮演的，通常是一个年轻的资产阶级花花公子，很快就使得他成为"电影皇帝"（the king of the cinematpgraph）。机巧聪明的结构化笑料，使得林德的影片与众不同起来，比如《小驽马》（*La Petite Rosse*；1909），《奎宁中毒记》（*Victime du quinquina*；1911），《足部治疗师马克斯》（*Max pédicure*）。戏剧连续片非常流行，伊克莱尔、Eclipse以及Lux都把它们当作是每周出产的影片的一个常规部分。这一策略在伊克莱尔公司出现了一种变体。维克多林·雅赛（Victorin Jasset）的尼克·卡特尔（Nick Carter）系列（1908）把刚刚译成法文的美国廉价侦探小说中的元素吸纳到原有的程式中，被证明是非常成功的。之后伊克莱尔还改编了其他廉价小说，使得男性冒险系列成为他的产品的标志。

这些标准化的实践变成了一种协调一致的努力，即赋予电影一种令人尊重的文化形式的地位。关于这个问题，商业媒体显得异乎寻常地活跃，尤其是《摄影电影报》（*Phono-Ciné-Gazette*；1905—1909），这家报纸是由百代的合作者，巴黎的律师埃德蒙·贝诺伊-莱维（Edmond Benoît-Lévy）所编辑的；以及由乔治·杜莱（Georges Dureau）所编辑的《电影学刊》（*Ciné-Journal*；1908—1914）。当然，最为可见的合法化努力体现在文学作品的改编或者说艺术电影的生产，艺术电影公司（Film d'Art）和SCAGL这两家公司最起劲，这两家新兴的电影公司与巴黎有名望的剧院关系非常密切。Film d'Art生产的最早也是最出名的是《吉斯公爵谋杀案》（*L'Assassinat du Duc de Guise*；1908）。该片的深度空间的场面调度（包括所谓"本真的"装饰风格），经济的表演风格（尤其是在Charles Le Bargy身上所体现的）以及简约的剪辑，对法国电影具有相当的影响。这种影响力与百代公司早先已经发展出的叙事连续性结合起来，也可以在许多以19世纪的戏剧和歌剧为基础的历史影片中看到。虽然最显而易见的迹象都是在那些处理法国本土历史的影片中，比如SCAGL的《昂吉安公爵之死》（*La Mort du Duc d'Enghien*；1909），以及高蒙公司的《胡格诺教派》（*Le Huguenot*；1909），在那些迥然不同的影片，比如Film d'Art的《歌剧女皇托斯卡》（*La Tosca*；1909）以及《少年维特的烦恼》（*Werther*；

1910)中都有体现。一般而言,只有那些所谓的"东方"影片反其道而行之,比如百代的《克丽奥佩特拉号》(Cléopâtre)和《赛密拉米斯》(Sémiramis)(均为 1910 年出品),影片中的壮丽景观(和百代公司商标中蜡纸色调一脉相承),以及"异国情调的"人物,都强化了法兰西帝国殖民统治的合法性。

直到 1911 年,几乎所有的法国电影都是单盘卷的,其长度依据某些准则而定。一个二百至三百米长的单盘卷(十或十五分钟长)变成了标准虚构影片的格式,尤其是那些更为"严肃的"类型,而一百至一百五十米的半盘卷(五或者七分钟)则是喜剧连续片的标准长度。这些准则成为之后若干年里许多影片所遵循的原则,有时被证明是浓缩故事讲述的一种非常出色的手段——比如路易·费雅德的《吸血鬼》(1911),这是高蒙公司的所谓第一部"现实主义"连续片,因为"场景是来自真实生活的"。高蒙公司的另一部以阴森的铁路车辆段为背景的情节剧《铁道旁》(*Sur les rails*;1912),由莱昂斯·皮雷(Léonce Perret)执导,以及百代的精心编撰却又难懂的情节剧《罪犯》(*La Coupable*;1912),由莱纳·来普林斯(René Leprince)执导。至少两部来自百代和高蒙的短片——乔治·摩恩卡(Georges Monca)令人惊异的《恐怖》(*L'Épouvante*;1911),由米斯汀古埃特(Mistinguett)出演,和亨利·法斯考特(Henri Fescourt)的《儿童的游戏》(*Jeux d'enfants*;1913)——各自使用了广泛的平行剪辑,可以和格里菲斯媲美。最终,最好的喜剧片系列的长度也增加到一个盘卷,这个长度对皮雷复杂的莱昂斯(Léonce)连续片(1912—1914)而言是非常完美的。诸如《别针》(*Les Épingles*)、《乡村里的莱昂斯》(*Léonce à la campagne*)以及《莱昂斯拍电影》(*Léonce cinématographiste*)(均为 1913 年出品)等影片显示,这个系列熟练地运用了社交情景,其间,皮雷本人,作为一个毫无疑问的布尔乔亚的典型,在有关那个长久不息的家庭主导权的争夺当中,要么胜出要么落败于他的妻子(通常由苏珊·格兰黛丝[Suzanne Grandais]扮演)。

也是在 1911 年,三个盘卷甚至更长的"正片"(feature film)开始出

现在影院的节目当中。百代于那年春天首次推出了这种长度的片子：卡派拉尼(Capellani)的历史情节剧《里昂的信差》(*Le Courrier de Lyon*)，以及杰拉尔德·布尔乔亚(Gérard Bourgeois)的"社会剧"(social drama)《酒精受害者》(*Victimes d'alcool*)。那年秋天之前，就已经清楚地显明，这一类的长片可以被接受并且有利可图。每个重要的制作公司都投资在这种新的长片上，而影片的类型则是各式各样的。百代和艺术电影公司援引改编自喜闻乐见的文学作品，分别制作了《巴黎圣母院》(*Notre Dame de Paris*)，由亨利·克劳斯(Henry Krauss)和斯坦西亚·纳皮尔考思卡(Stacia Napierkowska)主演，以及《珊琪尼夫人》(*Madame Sans-Gêne*)，其中Réjane重现了二十年前在Victorien Sardou的戏中的出色的表演。高蒙公司则贡献了一部来自费雅德的《生活就是如此》(*Vie teller qu'elle est*)连续片的影片《错误百出》(*La Tare*)，由Renée Carl主演，是高蒙电影宫殿开张时的重头戏。基于过去的成功，伊克莱尔公司用雅赛(Jasset)改编莱昂·赛齐(Léon Sazie)的通俗系列犯罪小说《齐格摩尔》(*Zigomar*)大赚人气，阿奎利埃尔(Arquillière)出演一个高级罪犯，当然也可以被看作是一个无情的资本主义企业家。

之后的若干年中，正片长度的影片成为法国影院节目中的每周的炫目之物。例如Film a'Art，说服莎拉·伯恩哈特(Sarah Bernhardt)重演她在《茶花女》(*La Dame aux camélias*；1912)中的出名的角色，这又导致她出演路易斯·蒙坎东(Louis Mercanton)的独立制作片《伊丽莎白女王》(*Queen Elizabeth*；1912)，该片在美国的巡回放映获得了巨大的成功。这两部影片仰赖的是一种老式的标准台口摄影再现法，卡派拉尼熟练地整合了各种再现策略，在SCAGL公司出品的的十二盘卷的《无耻之徒》(*Les Misérables*；1912)中得到体现，这部影片还是由克劳斯(Krauss)主演，是放映最多，可能也是最好的法国历史影片。当然，大部分的正片长度的影片都是当时代的题材。曾经是剧作家兼剧场导演的卡米利·德·莫龙(Camille de Morlhon)擅长模仿战前的林荫大道情节剧(boulevard melodrama)，比如在他的Valetta制作的《偷心人》(*La Broyeuse des*

cœurs；1913)中。相反,伊克莱尔还是经营犯罪连续片,比如雅赛的《齐格摩尔和和尼克·卡特对决》(Zigomar contre Nick Carter；1912),《鳗鱼皮齐格摩尔》(Zigomar, peau d'anguille；1913),一直到高蒙因为费雅德著名的"方托马斯"连续片(雷纳·那瓦莱(René Navarre)主演)而掌控了犯罪类型影片为止,"方托马斯"在1913年到1914年之间出了五部单独的影片。皮雷(Perret)还为高蒙导演了两部"超级制作",《巴黎的孩子》(L'Enfant de Paris；1913)和《见习军官的故事》(Roman d'un mousse；1914),非常齐整地把犯罪连续片的各种特征和其他来自家庭情节剧的元素结合在叙事中,牵涉到一个迷失的、受到威胁的孩子。事实上,《巴黎的孩子》成为第一批占领整个巴黎影院节目的影片之一。

第一次世界大战:崩溃和复苏

1914年8月的总动员导致法国电影产业的所有活动突然停滞。一直到最近为止,这都是方便地解释法国电影面对美国电影走下风的理由。虽然有一些是真实的,但是法国电影的地位在战前已经显示出虚弱之处。比如,1911年,法国电影已经处在美国的MPPC限制条款以及其他"独立公司"扩张的压力之下。百代在美国放映市场所占的卷片米数(film footage)份额已经下降到百分之十以下。到1913年年底,无论是论部数还是论米数,法国电影在本土的发行都已经不及美国电影。战争只是加剧了法国电影的这种颓势,战争给法国电影带来的致命的后果,并不是电影停产,而是那些法国电影公司所依赖的电影发行市场受到的严重限制。

虽然百代、高蒙、伊克莱尔以及艺术电影等公司在1915年之初都已经恢复生产电影,但是战时各种资本和物质的限制迫使他们在一个相当因陋就简的层面上运作,并且重新放映战前受欢迎的影片。雪上加霜的是,他们还面临美国影片和意大利影片的"入侵",各大法国影院充斥着它们的影片。这些影片通常由一些新的公司负责发行,而这些公司通常

有美国背景。第一波是基石(Keystone)公司的喜剧片,大部分是由战前最重要的进口外国影片的西部进口公司(Western Imports)和雅克·海克(Jacques Haik)公司负责发行。到这一年的夏秋之际,透过西部进口公司以及亚当(Adam)公司,查理·卓别林(绰号夏洛特[Charlot])的影片风靡法国。接下来是《神秘的纽约》(Les Mystères de New York),此片乃珀尔·怀特(Pearl White)的头两部连续片的集成之作,由百代公司的美国分部制作,由法国本土的百代公司发行,在受欢迎程度上唯一可以与它匹敌的是意大利景观大片(spectacular)《卡比利亚》(Cabiria；1914)。到1916年,查尔斯·玛丽(Charles Mary)和莫奈电影公司(Monat-Film)横行一时,接下来就是三角公司的时代,尤其是威廉·S·哈特(William S. Hart;绰号里奥·杰姆[Rio Jim])的西部片,以及美国的明星电影公司(Famous Players)文学改编影片,比如塞西尔·B·德米利(Cecil B. Demille)的《欺骗》(The Cheat；1915),在巴黎的"优选"(Select)影院上演了六个月。

尽管受到美国电影的猛烈冲击,同时又流失诸如卡派拉尼(Capellani)和林德(Linder)这样的人才(他们都去美国发展),百代仍然是法国电影的主要发行商。百代不仅支持来自SCAGL和Valletta的正片生产,还在物色新的电影制作人,最出名的要数著名的剧院导演安德烈·安托万(André Antoine),百代还给艺术电影公司财政上的支持,在那里年轻的阿贝尔·冈斯(Abel Gance)加入了亨利·伯克达尔(Henry Pouctal)的团队。高蒙公司则相反,它必须削减它的生产计划,特别是当皮雷(Perret)去了美国之后。当然,高蒙在法国电影业中还是保持着重要的位置,主要是靠费雅德的非常受人欢迎的、长期放映的连续片以及他的连锁影院(规模仅雅于百代公司)。伊克莱尔虽然还继续生产影片,但是终究没有从战争和其美国制片厂1914年4月遭遇大火的双重打击中完全恢复过来。最终,伊克莱尔精简公司,主要致力于洗印胶片和生产摄影设备,比如伊克莱尔摄影机,可以和戴布里亚(Debrie)的"帕尔沃"(Parvo)名牌产品以及贝尔&豪威尔(Bell & Howell)公司的产品在世界市场上竞争。

Eclipse 主要是依靠新的电影制作团队的力量胜出的,就是蒙坎东(Mercanton)和勒内·赫威尔(René Hervil)。尽管胜算难卜,独立制作公司确实在数量上有所增加,其中一些(比如安德烈·雨贡[André Hugon],杰奎斯·德·巴隆塞利[Jacques de Baroncelli]以及谢尔曼·杜拉克[Germaine Dulac])甚至非常红火。在这种严酷的条件下它们居然还能成功,绝大部分要归功于它们的影片在法国境内相对广泛的发行,主要是透过 AGC 公司,尤其是 Aubert 公司,后者的连锁影院在不断地扩张中。

 1915 年到 1918 年期间观众看到的法国电影与之前的颇为不同,也许因为法国人不再可以像过去他们所习惯的那样自嘲了,曾经利润丰厚的喜剧片消失了。百代坚持做里卡丁系列,但产量越来越低了;高蒙继续他的"坏孩子波德赞"影片,之后又让 Marcel Levesque 編撰了一些连续片。大型历史影片的生产也不得不缩减,除非它们是在连续影片的框架中运作,比方 Film d'Art 的《基督山伯爵》(Le Comte de Monte-Cristo; 1917—1918),由伯克达尔执导,莱昂·马绍(Léon Mathot)主演。考虑到预算的紧迫以及珀尔·怀特的影片的成功,连续片成为大宗产品,尤其在高蒙公司。费雅德每年产出一部十二集的影片,在《吸血鬼》(Les Vampires; 1915—1916)中回到了犯罪连续片,之后又在《尤德士》(Judex; 1917)中转移到侦探英雄身上(此剧主人公由勒内·克莱斯特扮演)以及 1918 年的《尤德士的新使命》(La Nouvelle Mission de Judex)。其他的,爱国情节剧诸如《社交须知》(de rigueur)至少在战争的头两年走红,但是最受欢迎的要数伯克达尔的《阿尔萨斯》(Alsace; 1915),由 Réjane 主演,还有蒙坎东和赫威尔的《法国母亲》(Mères françaises; 1916),片中伯恩哈特(Bernhardt)在被毁坏的兰斯主教座堂前的圣女贞德雕塑边上大摆姿态。不久,这些又让位给更传统的情节剧和改编剧,通常援引战前巴士底(Bataille),伯恩斯坦(Bernstain)以及科斯德马格斯(Kistemaeckers)等剧院的林荫大道剧。这类影片突出妇女的故事,承认她们在影院观众中存在的重要性,以及她们在战争时期的"家庭前线"的意识形态重要性。女星被赋予了前所未有的显著性,比如米斯汀古埃特(Mistinguett)在雨贡

(Hugon)的诸如《巴黎之花》(*Fleur de Paris*;1916)那一类影片中,格兰黛丝(Grandais)在蒙坎东和赫尔威的"苏珊"(Suzanne)连续片中,以及玛丽丝·道夫艾(Maryse Dauvray)在莫龙(Morlhon)的诸如 *Marise*(1917)那样的影片中。当然,在 1916 至 1918 年中最为显著的是,在 Monca 和 Leprince 为 SCAGL 导演的超过一打的影片当中,林荫大道女演员加布里埃尔·罗宾尼(Gabrielle Robinne)出尽风头。

这一类的情节剧中发展出法国电影当中最先进的再现和叙述的策略,尤其是冈斯(Gance)所说的颇受争议的所谓的"心理"电影。比如,像高蒙公司的一个盘卷的《女人的头脑,智慧的女人》(*Têtes de femme, femmes de tête*;1916),由雅克·菲代尔(Jacque Feyder)执导,专门使用特写,几乎没有受到什么关注。其他的一些影片则在巴黎的《时报》(*Le Temps*)上受到埃米尔·维勒莫兹(Émile Vuillermoz)的褒扬,也受到考莱特(Colette)以及路易斯·德吕克在一份新的商业杂志《电影》(*Le Film*)中的追捧。最重要的要数冈斯自己的影片《生活的权利》(*Le Droit à la vie*;1916),尤其是《圣母玛利亚》(*Mater Dolorosa*;1917),两部影片都深受《欺骗》的影响,都由艾米·林恩(Emmy Lynn)主演。透过非同寻常的用光、构图和剪辑策略,《圣母玛利亚》看起来对家庭情节剧的风格化成规做了革命性的改变,也许最显著的是体现在对那些日常物件的使用方式上面,比如一幅白色的窗帘,一幅垂落的黑色的面纱,透过不寻常的构图(或者放大)以及联想式的剪辑呈现出额外的意义。这些策略为一个有密切关系的"现实主义的"情节剧团体所共享,德吕克认为这种情节剧受到了一些三角公司影片的影响,当然其实也有本土的法国传统的源头。在此,安托万的改编影片《罪恶》(*Le Coupable*;1917)和《海上劳工》(*Les Travailleurs de la mer*;1918)非常富有示范意义,尤其是它们的实景摄影(其中一部是在巴黎的郊外,另一部在布列塔尼的海边)。但是,德吕克同样关注到巴隆塞利(Baroncelli)的《回归田野》(*Le Retour aux champs*;1918)中农民风光以及亨利·罗塞尔(Henri Roussel)的《古铜色的灵魂》(*L'Âme du bronze*;1918)中工厂场景的"易上镜性"

(photogénie),后者是伊克莱尔公司最后的一批影片之一。这两种情节剧都给战后法国的最后的影片提供了基础。

黄金 20 年代:法国电影的复兴

战争将近尾声,法国电影业遭遇的危机非常形象地在一种为蒙杜斯电影公司(Mundus-Film;是 Selig、Goldwyn 以及 First National 的发行商)做广告的海报中得到了解释:一个美国步兵操纵一门加农炮,向法国发射一枚又一枚的影片炸弹。根据《法国电影业》(*Cinématographie française*;不久就成为一份重要的商业杂志)的报道,每周在法国上演五千米法国影片的同时,有二万五千米的进口影片同时上映,绝大部分是美国影片。有时候,法国影片在巴黎影院的上映份额中刚刚能够超过百分之十。正如《电影》(*Le Film*)的出版商直率地指出的那样,法国处在一种可称为美国的"电影殖民地"的境地当中。法国影片怎样才能胜出呢?德吕克问,假如它胜出了,它还具有法国性吗?

电影产业在之后的十年中对这一危机的回应毫无疑问是喜忧参半的。电影的制作部门经历了一个似是而非的蜕变过程,既有的公司,要么主动要么被迫撤退。1918 年,百代-法莱利斯(Pathé-Frères)重组为百代-电影公司(Pathé-Cinéma),后者很快就关闭了 SCAGL 并出售了它在海外的分部,包括在美国的分部。两年后的公司再重组,使得百代—电影公司担当起制造电影设备生产胶片的任务,并成立一个新公司百代财团(Pathé-Consortium)(在此,查尔斯·百代失去了对百代的掌控,匆忙上阵开始投资大预算的"超级制作",但不久就以财政上的惊人损失为结果。高蒙则在短暂地承包派克斯连续片(Séries Pax)之后,渐渐从制作当中退出,这种动作随着费雅德在 1925 年去世变得越来越强劲。电影艺术公司则在它的主要制片人和导演纷纷离开开设自己的公司的情况下大大削减自己的生产计划。倒是一些 1920 年代早期小制作公司的"作坊式产业"(cottage industry)的兴起起到了抵制那股潮流的作用。那些

已经拥有半独立公司的电影人联合起来,其中有皮雷(从美国回来了)、达尔芒特-伯格(Diamant-Berger)、冈斯(Gance)、费代尔(Feyder)、德吕克(Delluc)、莱昂·珀伊埃尔(Léon Poirier)、朱利安·杜伊维尔(Julien Duvivier)、雷内·克莱尔(René Clair),以及让·雷诺阿(Jean Renoir)。还有一些更大的公司,比如路易斯·纳尔帕斯(Louis Nalpas),离开艺术电影公司后去到维克多林(Victorine,尼斯附近)建了一个片厂,马塞尔·莱赫比耶(Marcel L'Herbier)离开高蒙之后为他自己以及其他独立影人们建立了图画电影公司(Cinégraphic)作为一种替代性的工作室,移居法国的电影侨民接管了百代蒙特利尔(Montreuil)制片厂,起先改名为爱莫列夫电影公司(Films Ermolieff),之后叫做阿尔巴特罗斯电影公司(Films Albatros)。另外两个重要的制作人是电影老手奥博特(Aubert)以及一个新晋电影人让·萨皮尼(Jean Sapène),后者是巴黎《早报》(Le Matin)的知名编辑,接管了一个叫"罗曼司电影"(Cinéromans)的小公司,雇用了纳尔帕斯作为它的执行制作人,并设立了一个非常有效的历史连续片的生产计划,由百代财团(Pathè-Consortium)负责发行。那些连续片获得的成功使得萨皮尼试图控制并复兴百代财团,并以其罗曼司电影作为他的新的制作基地。

虽然到 1922 年为止,法国电影产量已经增加到一百三十部正片,但是这一数字还是远远低于美国或者德国电影产业,法国电影在影院节目单上的份额还是很小。为了改善这一状况,法国电影业开始了一种所谓的合作生产"国际性"影片的策略,主要是和德国开展合作。这是因为之前跟美国的合作屡遭败绩,哪怕是起用诸如早川雪洲(Sessue Hayakawa)和范尼·沃德(Fanny Ward)这样的美国影星也无济于事。另外,派拉蒙大胆地将其摄制工作转移到巴黎,结果皮雷执导的由葛洛丽亚·斯旺森主演的"美国化"版本《珊琪尼夫人》(Madame Sane-Gêne;1925)大获全胜,也促成了法国电影业的国际性影片的制作。比如百代,加入了一个新的欧洲联合公司,财政上由德国的雨果·史迪尼斯(Hugo Stinnes)以及俄国侨民弗拉基米尔·温格洛夫(Vladimir Wengeroff,又写作

Vengerov)支持,最初支持冈斯策划的由六个部分组成的影片《拿破仑》(*Napoléon*),后来又透过由诺埃·布洛赫(Noé Bloch)(之前是阿尔巴特罗斯公司的)经营的法国电影公司(Ciné-France)支持法斯考特(Fescourt)的分四部分的改编剧《悲惨世界》(*Les Misérables*;1925)以及维克多·托尔严斯基(Victor Tourjansky)的《迈克尔·斯特罗高夫》(*Michel Strogoff*;1926)。但是史迪尼斯的突然死亡暴露了巨额的债务,该联合公司倒闭。由于美国透过道威斯计划(Dawes Plan)*大量投资德国电影产业,法德之间的深度合作被削减。这样的合作生产策略结果是喜忧参半。虽然总体上这样的合作影片是盈利的,但是这类影片需要高昂的预算,加上当时法国高涨的通货膨胀率,1925年法国的电影生产量锐减到五十五部——小制作公司的资金枯竭,大部分独立电影人转向与主导的法国制片商合同生产。

 1920年代的后半程中,主要的法国制作公司都经历了管理上和方向上的调整变化。失去俄国侨民的基础之后,阿尔巴特罗斯电影公司倒可以一门心思扶持费代尔和克莱尔拍电影(尤其是喜剧),其中的人物非常具有法国特色。虽然奥博特(Aubert)本人的作用越来越小,他的公司的生产能力依然强劲,尤其是透过与艺术电影公司,杜伊维尔以及一个新的由让·比诺埃尔-莱维(Jean Benoît-Lévy)和玛丽·爱普斯坦(Marie Epstein)组成的团队的合同。罗曼司电影公司投放了一系列所谓"法国电影"(Film de France)的正片(主要由杜拉克和皮埃尔·哥伦比亚[Pierre Colombier]生产)以补足其系列。但是当萨皮尼本人接管了纳尔帕斯的执行制作人的位置之后,公司的出产总体开始受损。有四个其他公司加入的这些公司,这些加入的财政来源不是俄国移民的钱,就是派拉蒙公司的。1923年,杰奎斯·格里尼夫(Jacques Grinieff)给"历史电影协会"(societe des films historuques)投入了可观的资金,后者的宏伟的计

 * 道威斯计划(Dawes Plan)又称为道斯计划,在1923年由美国提出,用以舒缓德国因凡尔赛条约赔款而承受的巨大财政压力。

划是"视觉化地描述整部法兰西史"。它的第一部制作是雷蒙·伯纳德(Raymond Bernard)的《狼的奇迹》(*Le Miracle des loups*),在巴黎歌剧院(Paris Opéra)首映,并成为1924年最受欢迎的影片。1926—1927年,伯纳德·南丹(Bernard Natan),一个胶片洗印公司的主管,也是与派拉蒙有联系的一个宣传机构的主管,买下了伊克莱尔在艾皮内(Épinay)的一个制片厂,在蒙马特(Montmartre)又建了另一个制片厂,专门制作皮雷、哥伦比亚、加斯迪尼(Marco de Gastyne)以及其他人的一些影片。同时,罗伯特·胡埃尔(Robert Hurel),一个为派拉蒙工作的法国制作人,建立了弗朗哥电影公司(Franco-Film),劝说刚拍完《裸女》(*La Femme nue*;1926)的皮雷离开 Natan 公司,为的是发布一系列由所谓的新晋"法国电影公主"露易丝·拉格朗奇(Louise Lagrange)主演的一系列热映的影片。最后,从法国电影公司的灰烬中诞生的法国兴业电影公司(Société Générale des Films),依赖格里尼夫(Jacques Grinieff)的巨额财富完成了冈斯的《拿破仑》(*Napoléon*;1927),并且支持亚历山大·沃尔考夫(Alexandre Volkoff)的《卡萨瓦诺》(*Casanova*;1927)以及卡尔·德莱叶的《圣女贞德受难记》(*La Passion de Jeanne d'Arc*;1928)。和这样一种团结协作的潮流相对的是,一些单打独斗的人士坚持一种固执的但是边缘的独立,其中有让·爱泼斯坦(Jean Epstein),尤其是皮埃尔·布朗伯格(Pierre Braunberger;前派拉蒙知名导演),他们的新电影(Néo-Film)给年轻的电影制作人提供了一个"实验室"。

1920年代,法国电影业的发行部门面临了一个更为严重的挑战。一个接一个,主要的美国电影公司不是在巴黎设立它们自己的办公室,就是与法国的发行商加强联合。1920年是派拉蒙和福斯;1921年是联艺(United Artists)和第一国家;1922年是环球影业、麦特罗(Metro)和戈德温(Goldwyn),后面两家还签署排他性发行合同,各自与奥博特和高蒙合作。这样的事情轻而易举地能够发生,不仅可以归咎于美国的经济实力,也跟法国政府无能于征收美国电影的进口税,无能于立法限定美国电影的进口份额,和法国电影的比例关系有关。和法国电影业试

图重建自己在战争中失去的出口市场遭遇失败相对比,美国电影则在海外大获成功。在美国,从1920年到1925年,每年放映的法国影片都不到十二部,并且几乎没有几部是在纽约之外的地方放映的。到1920年代末期,这个数字的上升也是微乎其微的。在德国的状况则相当不同,1923年到1926年之间,相当比例的法国影片在德国上映,而德国影片在法国则很少上映。当然,等到ACE开始在巴黎发行德国影片之后,情况发生了变化,全然不顾法国影片。到1927年,德国影片在法国发行的数量超过了整个法国电影业的产量。

 法国发行市场没有完全屈服于美国和德国主要归功于百代财团,尽管它也有内部问题,尽管它也变更生产的方向,但是百代还是一如既往,像它过去曾经做过的,像它在战争中的作为一样,不但是它自己的产品的主要出口,也是很多小公司和独立制作公司产品的出口。罗曼司电影公司的连续片在1922—1923年起到了决定性的作用,这个时刻正是它们刚刚征服了英国的电影市场,也是它们介入德国市场的前夕,而美国公司看起来准备在法国境内的电影发行中推行一种捆绑销售体系。根据费斯考特(Fescourt)的观察,连续片成了捆绑销售的一个有利武器,至少九个月中,它们可以保证放映商有"数周时间的连续片放映,可以从那些被连续片的套路所吸引的忠实观众那里获得丰厚的回报"。接手了AGC的合同,与艺术电影公司以及诸如费代尔(Feyder)、巴隆塞利(Baroncelli)等独立公司协商,到1924—1925年,奥博特补足百代,成为第二大法国的发行商。即便如此,其他的公司也开始出现,诸如阿莫尔(Armor)(发行阿尔巴特罗斯的影片),法国的独立发行商从来就没有够过,一个联营平台或者网络也从来都不足以发行法国那么多的独立影片。在1920年代消逝的过程当中,法国抵挡外国主导的力量开始式微:高蒙被米高梅控制;奥博特和阿莫尔被纳入ACE的运行轨道。虽然,百代、奥博特以及其他的一些公司已经取得成功,但是美国和德国在电影转向有声的关键时刻在法国的电影业中已经找到了一个安全的立足点。

和电影业的其他部门相比,放映部门在整个 1920 年代还是处于一个相对安全的境地之中。影院的数量从战争结束时的一千四百四十四家上升到两年之后的二千四百家,到了 1929 年几乎又翻了一倍,达到四千二百家。同时,票房也是指数级增长——即使把那个短暂的通胀时期也考虑到其中——从 1923 年的八千五百万法郎攀升到 1929 年的二亿三千万法郎。这个数字还是在这样一种情况底下的数字:绝大多数法国影院是独立的甚至个体所拥有的(百分之八十的样子),很少有剧院可以容纳七百五十个座位或者更多,也只有不到一半的影院是每天都营业的。所以发行商的工作做得这么好,部分原因是那些美国影片的号召力,从《罗宾汉》(Robin Hood;由道格拉斯·范朋克出演)到《宾虚》(Ben-Hur)。当然法国影片也做出了贡献,不仅是那些连续片;例如,费代尔的奢华的《亚特兰第德》(L'Atlantide;1921),在负有盛名的玛德琳娜(Madeleine)影院上映了整整一年时间。当然,同样重要的是,那些豪华的影院或者电影宫殿,绝大部分由奥博特、高蒙和百代作为它们各自的连锁影院的"旗舰店"来建造或者翻修,都有骄人的票房收入。几乎每一个法国的城市都有奥博特宫殿(Aubert-Palaces),同时在巴黎,有两千个座位的帝沃利影院(Tivoli)。随着兴趣点转向发行和放映,高蒙公司控制了玛德琳娜(Madeleine)影院,这样,和高蒙电影宫殿一起,共同为其巴黎的连锁影院打基础。百代则把百代电影宫殿(Pathé-Palace)翻新为卡米奥(Caméo)影院,建造了两个帝国影院(Empire 和 Impérial),在首都巴黎形成了一个新的院线体系:卢腾西亚-福埃尼亚(Lutetia-Fournier)。只有几处巴黎的电影宫殿是独立运营的:萨利·玛丽沃克斯(Salle Marivaux),由比诺埃尔-莱维建造于 1919 年,还有马克斯·林德影院(Ciné Max-Linder)。但是,即使是放映部分在美国的介入之下也是不安全的。1925 年,派拉蒙在法国六个主要的城市中建造或者收购豪华的影院,1927 年圣诞期间在巴黎开张的派拉蒙电影宫殿最多可以坐两千人。那个时候,主要的法国影院长期以来已经形成了一个节目安排机制,单部影片排他地与一些连续片段(a serial episode)以及(或者)一个新闻盘卷

或者一部短纪录片等并行。而派拉蒙电影宫殿则推出了一种双片同时放映的概念。更进一步,它还准备花费巨资在广告上面,不到一年,派拉蒙电影宫殿就赚得了巴黎整个影院票房的百分之十。

虽然德吕克厌恶连续片,连续片却是法国电影中的一个非常独特的部分,一直到 1920 年代末期都为大众所喜欢。最初,连续片是跟随费雅德在战争期间所建立起来的形态。在《铁金钢》(*Tih Minh*; 1919)和 *Barrabas*(1920)当中,费雅德回到了犯罪帮派片,这些帮派好像是某种形而上的力量在运作,弗朗西斯·拉卡辛(Francis Lacassin)把这种帮派所在的世界描述为一种"旅游者在异域的梦魇"。而沃尔考夫(Volkoff)改编朱尔斯·玛丽(Jules Mary)的《神秘之屋》(*La Maison du mystère*; 1922)则聚焦在一个纺织资本家(Ivan Mosjoukine)被误抓入狱,为了证明自己的清白,他被迫与恶魔般的对手展开殊死的搏斗。另一种类型则出自类似达尔蒙特-伯格的《三个火枪手》(*Les Trois Mousquetaires*; 1921)以及费斯考特的《桑道夫伯爵》(*Mathias Sandorf*; 1921):一部类似古装片的历史冒险剧,被萨皮尼和纳尔帕斯抓着作为罗曼司电影公司连续片的基本样板。战时英雄以及法国大革命前后的冒险家或者盗贼特别受欢迎。费斯考特的《曼德林》(*Mandrin*; 1924),描写了一个类似罗宾汉那样的人物反抗多芬尼地区(Dauphiné region)地主和税吏的英勇事迹,而莱普林斯(Leprince)的《郁金香方方》(*Fanfan la Tulipe*; 1925)则演出了一出又一出孤儿英雄遭遇危险的情境(几乎在巴士底狱被处决了),最后终于发现他是"贵族血统"。把这个勇敢而富于反抗精神的英雄放置到传统的贵族社会故事的框架中,显示了战后法国社会要求重新定义英雄人物的集体意识形态倾向:他们既属于荣耀的过去,又显示出向一个资产阶级时代转变的能力。在这种意识形态转向之中,罗曼司电影公司也发挥了重要作用。

这种意识形态倾向部分地决定了电影工业对历史影片加大了投资。法国历史上荣耀时刻的怀旧性的复活,以及悲剧的复兴,对民族国家的重建做出了贡献。例如,根据简妮·哈切特(Jeanne Hachette)传奇故事

改编的《狼的奇迹》(Le Miracle des loups)，回到了 15 世纪的后期，民族团结的感觉第一次被铸就的时刻。在此，路易十一(查尔斯·杜林[Charles Dullin]扮演)和他兄弟"大胆的查理"(Charles the Bold)之间的剧烈冲突得以调停和解决，最终还是靠着受苦和牺牲的社会习俗。仰赖同样的社会习俗，罗塞尔(Roussel)的《帝国的紫罗兰》(Violettes impériales；1924)把一个歌手拉奎尔·麦拉(Raquel Meller)，从一个卖花女变成了巴黎歌剧院的明星，并且成为蒙蒂霍之欧亨尼亚皇后(Eugénie)的知己，所有的一切都在第二帝国的奢华辉煌中得到展现。

之后的法国影片要么聚焦于法国历史上的两个时期，要么执迷于沙皇俄国的题材。有一些和罗曼司电影公司连续片中出现的历史时期重合，比如《悲惨世界》(Les Misérables)以及法斯考特重拍的《基督山》(Monte Cristo；1929)。其他的则效法《狼的奇迹》(Le Miracle des loups)，比如贾斯汀(Gastyne)的《圣女贞德的奇迹》(La Merveilleuse Vie de Jeanne d'Arc；1928)，由西蒙妮·基尼沃伊斯(Simone Genevois)主演，以及雷诺阿(Renoir)的《锦标赛》(Le Tournoi；1928)。给人印象最深刻的法国题材的影片要数《拿破仑》(Napoléon)和《圣女贞德受难记》(La Passion de Jeanne d'Arc)。在《拿破仑》一片中，冈斯令人信服地把年轻的波拿巴塑造成一个富有传奇色彩的、完成革命大业的人物，是一种完美的浪漫主义艺术家的形象，也有人，比如 Léon Moussinac，把他读解成一个原始法西斯主义者。当然，所有人都赞许冈斯在技术上的大胆创新——无论是摄影机的运动方式，以及多屏幕的格式，最著名的就是电影结束的画面是用三幅屏幕联结在一起的。相反，《圣女贞德受难记》则完全脱离了类型影片的成规。德莱叶既没有聚焦于中世纪的壮观景象，也没有关注圣女贞德的军事业绩，就像《圣女贞德的奇迹》中所显示的，只是关注圣女贞德最后的日子中的精神和政治的冲突。德莱叶的影片是以卢昂(Rouen)审判的记录为基础的，德莱叶也同时记录了法尔考尼蒂(Falconetti)扮演贞德时的热忱，造就了特写镜头拍摄的一种象征性的演进，所有都发生在一种非同寻常而分离的时空连续系统之中。

无声电影(1895—1930)

一些最成功的历史影片,为俄国的移民电影人欢庆——有时候是批评——他们所逃离的那个国家。《米歇尔·斯特罗戈夫》(*Michel Strogoff*),帝国电影公司(Impérial cinema)的首部影片,改编自 Jules Verne 的探险小说,讲述沙皇的信差在西伯利亚完成的一次危险的使命。相反,伯纳德(Bernard)的《棋手》(*Le Joueur d'échecs*; 1926),在 Salle Marivaux 创造了票房奇迹,再现的却是波兰从俄国专治统治中独立出来的故事,事情正好发生在法国革命的前夕。风格上更可以称道的要数《卡萨诺瓦》(*Casanova*),讲述的是卡萨诺瓦遇见叶卡捷林娜二世并成为好朋友的故事。这三部影片无论在布景和服装上(由伊凡·罗查考夫[Ivan Lochakoff]和鲍里斯·别林斯基[Boris Bilinsky]以及罗伯特·马莱特-斯蒂文斯[Robert Mallet-Stevens]和让·皮埃尔[Jean Perrier]负责),还是在实景地的拍摄(由布雷尔[L.-H. Burel],穆德维勒[J.-P. Mundviller]等掌镜,分别在拉脱维亚、波兰和威尼斯拍摄),都是上乘的。

林荫大道通俗剧(boulevard melodrama)继续在战后若干年的法国电影产业中扮演重要的角色。例如特里斯坦·伯纳德(Tristan Bernard)的几出戏,保证他儿子雷蒙(Raymond)最初作为电影人就有良好的名声。那些更富有"艺术化"倾向的电影人继续在布尔乔亚背景的家庭情节剧中有所作为,他们通常有原创剧本,就是被德吕克首次称作为"印象主义电影"(impressionist films)的那些影片。在《我控告》(*J'accuse*; 1919)和《轮子》(*La Roue*; 1921)中,冈斯则有更大胆的实验,比如视点镜头段落中的省略,与韵律蒙太奇的形式大不一样(包括快速蒙太奇),与关联剪辑(associational editing)中的修辞形态也大异其趣。德吕克照样也在一部主要聚焦在女人身上的系列影片中进行了同样的实验,从 *La Cigarette*(1919)到《太阳之死》(*La Mort du soleil*; 1922),尤其在《毕优度夫人的微笑》(*La Souriante Madame Beudet*; 1923)中,影片中的主要角色无一例外地陷入到外省人的婚姻当中。也许这类实验影片的制高点出现在莱赫比耶的"异国情调的"*El Dorado*(1921)中,其中的构图

和剪辑策略的部署(伴随着特别为此影片所作的曲子)都令人瞩目，唤起了一个西班牙夜总会舞者西比拉(Sybilla)(爱娃·弗朗西斯[Eva Francis]扮演)的个人生活，高潮出现在舞者在后台的令人震惊的"死亡之舞"。

到了这十年的中期，通俗剧的基础从戏剧转向了小说，并且种类多样。一些影片追随《亚特兰蒂德》(*L'Atlantide*)(从皮埃尔·贝诺伊特[Pierre Benoit]的通俗小说改编而来)的样式，或改编"异域的"《一千零一夜》的阿拉伯故事，或改编有关法国殖民地(通常是北非背景的)的罗曼司或者探险故事。后一种尤为流行，这种题材的影片的形式也是多样的，有贾斯汀的《黎巴嫩的查泰来》(*La Châtelaine du Liban*；1926)，以及雷诺阿的《荒原》(*Le Bled*；1929)。另外一些影片则展现了法国趣味的幻想作品，尤其在诸如波伊埃尔(Poirier)的《思想者》(*Le Penseur*；1920)等"帕克斯系列"(Séries Pax)影片获得成功之后。比如莫兹尤辛(Ivan Mosjoukine)的讽刺故事《燃烧的火炉》(*Le Brasier ardent*；1923)，以及莱赫比耶的现代主义梦幻剧《晚年帕斯卡尔》(*Feu Mathias Pascal*；1925)，或者是恐怖故事，如爱泼斯坦的《厄舍古厦的倒塌》(*La Chute de la maison Usher*；1928)。

通俗剧类型影片中的重要发展，要数现代片厂的景观片，可以看作是一种文化国际主义的产物，就是当年欧洲很多地方的城市暴发户的重要特征，这也是法国在国际合作中投资的一个新的目标。根据杰拉德·泰隆(Gérard Talon)的说法，这些影片再现的是新一代的"美好生活"，帮助建立新时代的时尚、运动、舞蹈和行为气质的样板。与消费资本主义意识形态合拍到天衣无缝，这种"美好生活"在一种几乎要销蚀法国文化特性的背景中被演绎出来。现代片厂的景观片的元素早在皮雷(Perret)的《隐秘的春天》(*Koenigsmark*；1923)中已经看到，但是决定性时刻是1926年，那就是莱赫比耶回归戏剧改编之作《眩晕》(*Le Vertige*)以及皮雷的《裸女》(*La Femme nue*)，片中都有时尚的度假胜地以及别致的巴黎餐厅。之后，现代片厂的景观片几乎主导了法国的电影生产。当然，其

中一些影片去除了一味愉悦的氛围,从莱赫比耶精心制作的异乎寻常的"先锋"作品《非人》(*L'Inhumaine*;1924)到他改编的左拉的作品《金钱》(*L'Argent*;1928),影片高度原创的摄影机运动策略以及剪辑,有助于对片中的有钱人角色及其环境展开批评。爱泼斯坦的《六又二分之一乘十一》(1927)也呈现了类似的批评,尤其是他的小成本电影《三面镜》(*La Glace à trois faces*;1927),在三个盘卷中错综复杂地安置了四个相关联的故事。

"现实主义"通俗剧则相反,在这十年以来保持着确定的"法国性"。这一脉影片中有两样值得一提。第一,喜欢使用特殊场景或者风景名胜,作为一种描绘一个或多个人物"内在生活"的空间对等物,或者给旅游者当作文化场所。第二,这些特殊场景或者风景名胜通常以巴黎和外省来区分,某些地区和某些文化得到特别对待,通常还富有怀旧的气息。布列塔尼海岸地区给莱赫比耶的《海男》(*L'Homme du large*;1920),巴隆塞利的《冰岛渔夫》(*Pêcheur d'Islande*;1924),以及爱泼斯坦的精美的"纪录片"《菲尼斯·特莱》(*Finis terrae*;1929)和让·格莱米隆(Jean Grémillon)的异乎寻常痛苦的《灯塔守护者》(*Gardiens du phare*;1929)提供了主题。阿尔卑斯山脉的法国部分则主导了费代尔的优秀影片《孩子们的脸庞》(*Visages d'enfants*;1924),而 Morvan 地区也给杜伊维尔(Duvivier)的《活力》(*Poil de carotte*;1926)提供了还算壮观的背景。法国运河以及河流上的驳船生活在爱泼斯坦的《尼维尔纳来的美女》(*La Belle Nivernaise*;1924)、雷诺阿的《水上女孩》(*La Fille de l'eau*;1925)以及格莱米隆的《马尔东尼》(*Maldone*;1928)中得到了生动细致的展现。中西部以及南部法国的农村地区则成为费雅德的《葡月》(*Vendémiaire*;1919),安托万(Antoine)的《土地》(*La Terre*;1920),罗伯特·鲍德里奥兹(Robert Boudrioz)的《炉边》(*L'Âtre*;1922),以及德吕克的《洪水》(*L'Inondation*),还有波伊雷尔的《布莱尔》(*La Brière*;1924)中经常出现的景象。

另一组"现实主义"影片关注现代城市生活中处于社会-经济边

缘的普通人，有巴黎、马赛等地方。这些影片中的"城市流浪者"（flâneurs），包括伯克达尔（Pouctal）的《工作》（*Travail*；1919）中的铁厂和工人阶级贫民窟，有反映幽闭恐惧症般的海员酒吧生活的德吕克的《狂热》（*Fièvre*；1921），以及费代尔《卖蔬菜的老头》（*Crainquebille*；1922）中的街道市场，以及爱泼斯坦《忠诚的心》（*Cœur fidèle*；1923）。虽然在十年的后半阶段数量上有所减少，其中一些还是获得了显而易见的逼真的感觉，比如杜伊维尔的《马莱·布尤莱曼斯的婚姻》（*Le Mariage de Mlle Beulemans*；1927），在布鲁塞尔拍摄，还有贝诺伊特-莱维与爱泼斯坦联合制作的《桃色皮肤》（*Peau de pêche*；1928），将蒙马特（Montmartre）肮脏的街道和查蒙特-苏-巴尔布伊斯（Charmont-sur-Barbuise）农庄的清新的空气并置在一处。也许，这些后期影片中最先锋的要数德米特里·科萨诺夫（Dmitri Kirsanoff）的残酷的诗意影片《梅尼蒙当》（*Ménilmontant*；1925），由娜蒂亚·西比斯卡娅（Nadia Sibirskaia）主演，以及阿尔贝托·卡瓦尔坎蒂（Alberto Cavalcanti）的看起来更像纪录片的影片《只有这些时日》（*Rien que les heures*；1926）和《海的狂怒》（*En rade*；1927），两个故事都是幻灭和绝望的。

最后一种类型，就是喜剧，依然在法国社会中有深厚的土壤。1920年代初期，喜剧在法国的命运并没有比在战争岁月中看起来更好。伯纳德改编自其父亲的林荫大道喜剧《小餐馆》（*Le Petit Café*；1919），由马克斯·林德主演（正好从美国回来不久），大获成功，但是伯纳德后劲不足，未有产出更多影片。罗伯特·萨伊德莱（Robert Saidreau）的马戏喜剧系列以及费雅德改编的同名喜剧《巴黎男孩》（*Le Gamin de Paris*；1923）都有不错的反响，但是一直要到1924年，法国的喜剧才有了值得书写的更新，但讽刺的是，这种更新主要来自俄国的移民电影公司阿尔巴特罗斯（Albatros）。最初的喜剧构思主要集中在天真的外省人来到繁华的巴黎的题材上，比如沃尔考夫的《阴影掠过》（*Les Ombres qui passent*；1924）。另外一些则是将美国喜剧中的桥段甚至人物移植到法国的背景中，比如阿尔巴特罗斯出品的、由尼古拉斯·利姆斯基（Nicholas Rimsky）主演的

系列影片,或者由罗曼司电影公司出品的,由考龙比埃尔(Colombier)执导、阿尔伯特·普莱让(Albert Préjean)主演的《爱与化油器》(Amour et carburateur; 1926)。真正获得声誉的是,克莱尔(Clair)根据尤金·拉比什(Eugène Labiche)同名作品改编的《意大利人的草帽》(Un chapeau de paille d'Italie; 1927)和《胆怯的人》(Les Deux Timides; 1928),由普莱让(Préjean)、皮埃尔·巴特且夫(Pierre Batcheff)和吉姆·杰拉德(Jim Gerald)出演。为了强调喜剧情景的原创性,克莱尔的第一部影片通过将一对婚礼上的夫妇和一个通奸者搅合在一起,对太平盛世的法国资产阶级生活进行了无情的抨击,但是却把敏锐的视觉上的观察用一种轻松的形态表达出来。同样大获成功的还有费代尔的《新绅士》(Les Nouveaux Messieurs; 1928),它甚至都激怒了法国政府,并非因为影片讽刺了一个工会官员(由普莱让扮演),而是因为对国家议会(National Chamber of Deputies)有不敬的描述。最后,是雷诺阿的改编影片《懒鬼》(Tire au flanc; 1928),由布朗伯格(Braunberger)给予财政支持,把一出有关军营生活的杂耍喜剧改编成一出丰富生动的社会讽刺剧,一位乐天自信但无能的资产阶级主人和他的笨手笨脚爱管闲事的仆人之间的故事,由大胆而古怪的米切尔·西蒙(Michel Simon)主演。

这个十年的末期,法国电影看起来越来越不在意制作德吕克所言的所谓具有法国风味的影片了。当历史片重新建构过去时代的时候,现代片厂的景观片则在所谓一种国际化的、不明确状态之中建构暴发户的炫耀式消费。只有"现实主义"电影和喜剧还是有点法国味的——哪怕他们自己不这么看自己——不是聚焦于边缘者,就是挑起了嘲弄。随着有声电影的发展,这两类影片都对重塑法国电影的"法国性"有重要的贡献。所谓"法国性",会比莫里斯·谢夫莱(Maurice Chevalier)不久在美国推动并打响的法国符号、法国姿态和法国歌曲具有更多的含义吗?

意大利：大场面和通俗剧

保罗·谢奇·乌赛

和其他欧洲国家相比，意大利的电影制作较晚才开始。第一部虚构影片《1870年9月20日，占领罗马》（*La presa di Roma, 20 settembre 1870*），1905年由费罗提奥·阿尔贝里尼（Filoteo Alberini）摄制，而那个时候，法国、德国、英国和丹麦的制作基础已经处于非常优良的水准之上。当然，1905年之后，意大利的电影生产能力戏剧性地增长，在一次大战的前四年中，意大利已经跻身世界主要电影生产国之行列了。1905至1931年，大约有一万五千部影片（其中一千五百部被保留了下来）由超过五百家制作公司发行放映。虽说大部分公司都是昙花一现，并且所有企业的控制权都集中在十二个公司手中，这个数字还是清楚地表明，电影在这个人口稠密（1901年时三千三百万人口）但是经济滞后于其他欧洲国家的国度中还是得到了兴旺发展。

意大利早期的电影生产可以分成两个阶段：扩张的十年（1905—1914），整个默片时期的大约三分之二的影片都是这个时期制作的；之后十五年是逐渐衰退期，在"一战"期间，和其他欧洲国家一样，经历了产量突然地下滑。1912年，平均每天出产三部影片（总共是一千一百二十七部，无可否认的是，其中大部分为短片）。1931年，全年只出产了两部故事影片。

开端

大场面视觉奇观在意大利富有深厚的历史。和电影相关最为密切的方面，包括各种巡回表演中的娱乐节目——从18世纪晚期被称作是

"新世界"(Mondo Niovo)的烛影观看器到19世纪的Megaletoscopio(一种能够制造深度空间的观看幻觉的仪器)——和各种科学珍品(在艾·里克[A. Riccò]1876年的研究报告《色彩动态仪器实验》[Esperienze cromostroboscopiche]中有记载)。也就是在这样的语境中,1896年3月13日,在罗马的Le Lieure摄影工作坊中首次展示的"卢米埃尔兄弟的电影摄影放映机"引起了极大的反响,这个来自法国的新发明在那不勒斯、都灵都得到展示,并逐渐延伸到其他意大利城市当中。丹米尼的连续摄影机(Chronophotographe Demeny)和罗伯特·W·保罗的放映机(Theatrograph)以及爱迪生的各种设备在意大利的影响都要弱一些。

随着本地发行的成倍增长,得益于四位摄影师维托里奥·卡尔西纳(Vittorio Calcina)、弗朗西斯科·菲力塞迪(Francesco Felicetti)、裘塞佩·腓立比(Giuseppe Filippi)以及阿尔伯特·普罗米奥(Albert Promio)的工作,卢米埃尔摄影协会(Société Lumière)浮出水面。除了展现从现实生活中摄取的场景和真实事件以外,还有伊塔罗·庞奇奥尼(Italo Pacchioni)简短的叙事影片(1896年,伊塔罗和他哥哥恩里克[Enrico]一起做了一台摄影机),以及杂耍艺术家里奥波多·弗莱格里(Leopoldo Fregoli)使用卢氏兄弟的电影摄影机(被重新命名为弗莱格里摄影机[Fregoligraph])记录了他迅速更换角色的表演,一人演多角色使他红遍欧洲。但是这些努力看起来势单力薄,未能构成一个稳定的、具有商业潜力的项目。几乎有十年时间,意大利的电影传播都依靠偶发的创业活动,这些创业活动通常由巡回表演者,摄影师出身的业余经理,或者杂耍场老板或者咖啡音乐屋的老板发起。

大概十年之后,这些支离破碎的元素融合到一起,一系列更稳固的制作公司诞生了,其中一些非常迅速地在它们的领域中扮演了先锋的角色。在罗马,阿尔贝里尼和桑多尼制片厂(Alberini & Santoni; 1905),于1906年4月改名为希尼斯电影公司(Cines);在米兰,制片公司由阿道夫·科洛斯(Adolfo Croce)和卢卡·考梅里奥(Luca Comerio)控制,后者后来在1908年成为萨菲·考梅里奥公司(SAFFI-Comerio),到1909年

晚期成为米兰电影公司(Milano Films);在都灵,作为意大利电影初创时期的真正首都,有安布罗西奥公司(Ambrosio;1905),以及由凯米罗·奥托伦奇(Camillo Ottolenghi)创办的阿奎拉电影公司(Aquila Film;1907),还有帕斯夸里(Pasquali)公司和坦波公司(Tempo;1909),以及卡罗·罗西公司(Carlo Rossi & Co.),该公司成立于1907年,1908年在乔万尼·帕斯特罗尼(Giovanni Pastrone)和卡罗·西亚蒙哥(Carlo Sciamengo)的要求之下更名为伊塔拉电影公司(Itala Film)。

非虚构,喜剧以及古罗马

法国电影在意大利市场占据主导地位,导致这个国家的萌芽时期的电影产业深陷危机,这种危机在1907年就已经显现出来。成立不久的公司都需要足够的发行商来推销它们的作品,发行商采用的策略是充分开发观众喜欢的以下三个类型的影片的人气:历史题材影片,纪录片,以及最重要的喜剧片,这些影片在放映商那里的需求得到了稳步的增长。考梅里奥、安布罗西奥、伊塔拉和希尼斯等公司都有雄心勃勃的纪录片以及反映真实生活的电影制作的计划,派出专业人员前往尚未被百代、伊克莱尔和高蒙涉足的自然美景胜地,以及那些深陷在自然灾害中的地区(诸如1909年地震之后的卡拉布里亚[Calabria]和西西里[Sicily]地区)。其中特别引人注目的要数为安布罗西奥公司在意大利以及国外工作的乔万尼·维特罗蒂(Giovanni Vitrotti),以及在米兰电影公司开始其电影生涯的罗伯托·奥美嘉(Roberto Omegna),他专注于科学纪录片的拍摄,持续了几十年之久。毫无疑问,我们可以在这些非虚构的影片中发现很多有趣的技术革新元素。影片《罗德岛》(*Tra le pinete di Rodi*;赛沃伊公司[Savoia];1912)的最后一个镜头,一门正在射击的加农炮把这部旅游风光片变成了殖民宣传的一个借口,影片突然淹没在红、白、绿三种颜色当中,而这正好是意大利国旗的颜色。1912年,还有一部由安布罗西奥公司摄制、作者不明片名也不足为信的影片,叫所谓《桑塔露琪

亚》(Santa Lucia),其中有诸多把银幕分成不同部分来使用的特技镜头。

在喜剧片领域,意大利回应当时具有压倒性影响的法国喜剧。为了诱使法国著名演员到都灵来工作,乔万尼·帕斯特罗尼1908年前往巴黎。他有两个主要的候选人,都是受雇于百代公司的,一个是马克斯·林德——他是一颗冉冉升起的明星,虽然还没有到达如日中天的地步;还有一个是安德烈·迪德(雅号是安德烈·查普伊斯[André Chapuis]),早年在乔治·梅里爱那里有一个短暂的学徒生涯,之后转到百代公司,并以伯热欧(Boireau)一角获得成功。帕斯特罗尼选择迪德,把他的绰号改成克莱第奈地(在英美则被称为福谢德[Foolshead]),从1909年一月份开始,他一共拍摄了大约一百部喜剧短片,中间迪德暂时回到法国(1912—1915),拍摄中断,他在意大利的生涯结束于1921年的长篇电影《呆人》(L'uomo meccanico,米兰电影公司)。

1909年到1911年间,使迪德在世界范围获得成功和赞许的元素有两个,其一是超现实的视觉特技的使用,其二是典型的追逐喜剧中的那种闹哄哄的加速度节奏。鲁莽几近歇斯底里的步伐,动作总是带有系统性的破坏力,颠覆性的逻辑,安德烈·迪德的工作构成了一种无政府主义的变革范型,使他的日常生活城市喜剧具有一种虚无主义的味道。各大公司竞相追随他的样式,创造了大约四十个类似的人物形象,其中最富有个性的是马戏艺术家费迪南德·古伊劳梅(Ferdinand Guillaume;在希尼斯公司被称为唐托里尼[Tontolini],1910—1912;在帕斯夸里公司被称为波利多尔[Polidor],1912—1918),马塞尔·法布雷(Marcel Fabre;在安布罗西奥公司被称为罗比奈特[Robinet],1910—1915),雷蒙·法兰恩(Raymond Fran;在希尼斯公司被称为科里-科里[Kri-Kri],1912—1916)。他们在喜剧影片中的表演非常多地援引他们之前的丑角的戏码。其中一些,比如科里-科里,创造了新颖的视觉经验和富有原创性的情景,间或被提升为某种更为复杂的场面调度形式。

这一时期意大利电影制作中的第三种潮流,是重建历史背景和人物,从古希腊古罗马到中世纪乃至文艺复兴,也有以下部分延伸到十八

世纪和拿破仑时期。这种历史片潮流一部分源自于法国模式(意大利艺术电影公司[Film d'Arte Italiana]是百代公司在 1909 年成立的),在意大利观众中立刻获得了成功,并且在国外也有很好的反响。1911 年,乔万尼·帕斯特罗尼和罗曼诺·L·博格奈托(Romano L. Borgnetto)为伊塔拉公司摄制的《特洛伊陷落》(*La caduta di Troia*, 1911)上映并大获成功,使这种新的类型成为一种重要的文化现象。尽管遭遇批评家的恶评,但是影片在欧美各地受到了史无前例的欢迎——豪华壮观的古典建筑的重建,使用深度场景而不再是二维布景,以及毫无愧疚地对宏伟的艺术的追求,都给观众留下了深刻的印象。

权力和荣耀

这种追求艺术的雄心给意大利默片时代的历史带来了最为成功的一个阶段,尽管这个阶段意大利电影人的资源看起来是相对欠缺的,他们还是努力保全自己成为 1911 年到 1914 年间世界上最为重要的几个电影生产大国中的一员。这一努力还得到新一代企业家的支持,他们来自贵族,或者是金融界或者商业界的顶级人物,这些人从某种程度上替代了几年前为一个稳定的意大利制作系统打下基础的那些先驱者。

这些特权阶级的成员为了追求诸如拍电影这样的雅趣能够召唤出巨大的资源。但是他们的贡献不仅仅是经济上的,他们也培养了某种赞助和慈善的天性,坚持把电影当作一个国家的道德和文化的教育工具,虽然意大利还有很多文盲。无论如何,他们给意大利电影产业提供了企业支持的后盾,这是之前非常缺乏的,以至于电影业不再有那种自愿的、票友性质的一流实践者。

受到其支持者说教使命的鼓励,长篇故事片(full-length feature film)在意大利的出现要早于大多数其他国家。希尼斯公司出品、恩里克·古瓦卓尼(Enrico Guazzoni)执导的《十字军战士》(*La Gerusalemme liberata*; 1911)有一千米长;米兰电影公司出品,弗朗西斯科·贝托里尼

(Francesco Bertolini)和阿道夫·帕多万(Adolfo Padovan)联合执导,奇尤赛皮·德·里古奥罗(Giuseppe De Liguoro)参与合作的《神曲》(*L'Inferno*；1911),摄制历时两年时间,声称有一千三百米的长度。

在一个短暂的时期内,在追求宏大场面的潮流中诞生了两部耗费巨资的影片,背景都设置在古罗马,好像注定要给电影制作带来巨大影响一样。一部是《庞贝最后的日子》(*Gli ultimi giorni di Pompei*；安布罗西奥公司；1913),由爱留特里奥·卢道尔夫(Eleuterio Rodolfi)执导,一千九百五十八米,演员阵容达到一百位之多;一部是《暴君焚城记》(*Quo vadis?*；希尼斯公司；1913),由恩里克·古瓦卓尼(Enrico Guazzoni)执导,它的长度(二千二百五十米)仅仅输给丹麦影片《亚特兰蒂斯》(*Atlantis*；诺迪斯科公司[Nordisk]；1913)(由奥古斯特·布罗姆[August Blom]执导,除去字幕页长度达到二千二百八十米)。《庞贝最后的日子》甚至超过了《特洛伊陷落》在美国的成功,产生了轰动的效应。美国发行商乔治·克莱恩甚至想在都灵开设一个自己的制作公司,名字叫做意大利电影剧制作公司(Photodrama of Italy),和一个大型电影制片厂克鲁格莱斯科(Grugliasco)毗邻。他的有胆识的投机因为战争爆发而搁浅,但是雄辩地说明了1914年之前几年的意大利影片在海外的巨大吸引力。

乔万尼·帕斯特罗尼制作的《卡比利亚》(*Cabiria*；伊塔拉电影公司；1914)几乎成为历史片的完美典型,被认为是意大利默片的顶峰之作。这部宏伟庄严的巨作把背景设置在古罗马和迦太基(Carthage)之间的布匿战争(Punic Wars),在那个时代,那是一部费用远远超过其他影片的挥霍之作。帕斯特罗尼是一个天赋很高但是孤寂隐遁的人,但他是第一个深谙电影生产中管理的重要性的制片人。和那个时期的其他制作人相比,他的背景要逊色很多。做簿记出身,但是却把他的商业风格和名副其实的艺术家的眼光结合起来。他敢于尝试各种新的技术可能性,比如用一种供业余爱好者使用的摄影机,拍摄三十五毫米胶片,然后将其分成四个部分构成四部不同的影片;他曾经试图为《卡比利亚》使用"立体"和"自然色"拍摄方案,虽然最后没有成功。他因为从百代公司雇佣了一

个特技专家赛恭多·德·肖蒙(Segundo de Chomón),他的公司在技术知识上拥有优势。1910年他重组公司,采用了一套严格而有效的内部管理制度,所有的细节都成文,并且发布到所有的员工手中。最后,得益于安德烈·迪德喜剧以及其他一些诸如《底格里斯河》(*Tigris*)这样的"煽情"影片的成功,他有了雄厚的财政基础,后者由文森索·C·丹尼索特(Vincenzo C. Dénizot)于1913年制作,深受法国的路易·费雅德的连续片《方托马斯》(*Fantômas*)成功的启发。所有这些因素为帕斯特罗尼创造了竭力探索形式和表达的机会。

这一雄心的第一批成果中有一部影片叫《父亲》(*Padre*;季诺·扎卡利亚[Gino Zaccaria]和邓迪·特斯塔[Dante Testa]执导;1912),其中,伟大的戏剧演员额米特·佐科尼(Ermete Zocconi)第一次出现在摄影机之前。《卡比利亚》的一个更大的雄心是获得当时意大利最著名的知识分子加布里埃尔·邓南遮(Gabriele D'Annunzio)的支持和合作。邓南遮同意为影片撰写说明字幕,甚至同意被署名为影片的作者。除了其文学底蕴和堂皇的建筑置景,《卡比利亚》提供了风格和技术的解决之道,使它成为一部先锋制作。最重要的是,它反复使用跨越整个场景的全景跟踪镜头(long tracking shot),虽然在更早的影片比如《眼花缭乱的扒手》(*Le Pickpocket mystifié*;百代公司;1911),叶夫根尼·鲍威尔(Yevgeny Bauer)的《幽暗灵魂一妇人》(*Sumerki zenskoi dushi*;星电影公司;1913),以及朱利奥·安特莫罗(Giulio Antamoro)的《轮回》(*Metempsicosi*;希尼斯公司;1913)中都有使用,但是《卡比利亚》的全景跟踪镜头具有叙事和描写的功能,并且是在一个精细的轨道系统上完成的,后者允许完成一种复杂的摄影机运动。

随着长篇故事片的出现,意大利电影也经历了更深层的转型。为了使产量相对较小的影片能够获得利润,放映商扩大放映厅,令票价上扬,结果导演的重要性也加强了。电影从一种面向工人阶级的通俗奇观变成了中产阶级的娱乐形式。这种新的状况加速了电影公司之间的竞争,1915年之后,电影公司泛滥成灾,制作中心也从北方的都灵和米兰转向

了南方的罗马和那不勒斯,大公司的垄断也受到挑战,阻碍了新兴制作基地有更进一步的联合。1910年之后出现的"片厂体系"的萌芽被一种不断增长的分裂作业态势所替代。

 这种状况的一个后果是——就像出现在所有其他主要的电影生产国一样——纪录片和喜剧短片的衰落,从这个时候起,这两种片种主要是用来填充节目空档的。相反,大制作越来越多,主题通常是理想的最高形式,诸如提倡国家主义精神和宗教价值观。《暴君焚城记》使得恩里克·古瓦卓尼成为重建古罗马系列剧的专家,跟风之作纷纷出现:《安东尼和克莱奥帕托》(*Marcantonio e Cleopatra*;希尼斯公司;1913),《盖乌斯·尤利乌斯·恺撒》(*Cajus Julius Caesar*;希尼斯电影公司;1914),《菲比欧拉》(*Fabiola*;帕拉迪诺电影公司[Palatino Film];1918),也有把背景设置在中世纪的,比如古瓦卓尼电影公司1918年出品的新版《解放了的耶路撒冷》(*La Gerusalemme liberata*),也有把背景挪到拿破仑战争时期的,比如希尼斯公司1914年出品的《玩具兵》(*Scuola d'eroi*),在英国放映时的片名是《英雄是如何造就的》(*How Heroes are Made*),在美国放映时的片名是《为了拿破仑和法国》(*For Napoleon and France*)。还有跟随者比如鲁伊奇·麦基(Luigi Maggi),马里奥·卡萨里尼(Mario Caserini),乌戈·法莱纳(Ugo Falena)(为伯尼尼电影公司[Bernini Film]拍摄了《叛教者朱利安》(*Giuliano l'apostata*;1919)),以及尼诺·奥科西里亚(Nino Oxilia)。一些最重要的天主教正统教义也在其中得到表达,比如朱利奥·安特莫罗的《基督》(*Christus*;希尼斯公司;1916),泰斯比电影公司(Tespi Film)由乌戈·法莱纳执导的《太阳弟兄》(*Frate Sole*;1918),曼杜萨电影公司(Medusa Film)由卡尔米内·加洛内(Carmine Gallone)执导的《救赎》(*Redenzione*;1919)。

现实主义:第一波

 除了上述面向中产阶级的电影发展潮流之外,电影起初发展出来的

那种更为喜闻乐见的形式,同样也在意大利得到蓬勃发展。当然这一脉的意大利电影仍然依赖来自国外的各种时尚风潮和发展样式。从《底格里斯河》开始的"煽情"犯罪剧路线最好的代表人物就是艾米利奥·寄欧尼(Emilio Ghione),这是一个古怪但又不失浪漫的人物,闲言碎语充斥着他的私生活。在《舞女莱莉》(Nelly la gigolette)(恺撒电影公司;1914)中,寄欧尼创造了查拉莫托(Za La Mort),一个看起来像是法国人的黑帮人物。寄欧尼还出演了其他系列影片,诸如《监狱帮》(La banda delle cifre;泰伯电影公司;1915)、《黄三角》(Il Triangolo giallo;泰伯电影公司;1917),以及最著名的《灰鼠》(I topi grigi;泰伯电影公司;1918),这些影片都是小成本制作,紧张的叙事节奏,充分使用罗马城郊的风光所提供的视觉资源。

《灰鼠》一片富有显著的现实主义的印记,其他1910年代的电影中也能够发现重要的、毫无疑问朝向现实主义的趋势。最完全的例子要数《黑暗中迷失》(Sperduti nel buio;莫加纳电影公司[Morgana Films];1914),由尼诺·马特格里奥(Nino Martoglio)和罗伯托·丹尼斯(Roberto Danesi)执导,影片充满了神秘的传奇色彩。1912年到1914年间的许多影片也有显著的观察日常生活的意味,也常常和通俗剧(melodrama)的各种元素交织在一起。比如在费伯·马力(Febo Mari)执导的《移民》(L'emigrante;伊塔拉公司;1915)一片中(这也是额米特·佐科尼的第二部影片),在轻喜剧《告别青春》(Addio giovinezza;伊塔拉公司;1913)中,后者由尼诺·奥科西里亚执导,奥古斯托·坚尼纳(Augusto Genina)分别在1918年和1927年两次重拍这部影片。其他一些电影公司则有非常直接的自然主义色彩,比如恺撒电影公司出品、由古斯塔夫·塞雷纳(Gustavo Serena)和弗朗赛斯卡·伯蒂尼(Francesca Bertini)执导的《那不勒斯之血》(Assunta Spina;1915),改编自萨尔瓦多·迪·杰克莫(Salvatore Di Giacomo)的同名舞台剧;安布罗西奥公司出品、由费伯·马力和阿图罗·小安布罗西奥执导的《灰烬》(Cenere;1916),改编自撒丁岛小说家格兰齐亚·德里达(Grazia Deledda)的小说。后者也是伟大的戏

剧演员爱莉奥诺拉·杜斯(Eleonora Duse)出演的唯一一部影片。

从颓废主义到颓败

第一次世界大战的爆发，以及美国电影势力在欧洲市场的增长，使得意大利的电影扩张之梦戛然而止。深度参战势必使这个经济孱弱的国家削弱战事以外的任何活动，而1917年在卡伯雷托(Caporetto)惨败于奥德联军，给本来就枯竭的经济雪上加霜。战争题材的纪录片一度有短暂的复兴，宣传甚至延伸到喜剧之中，这在安德烈·迪德的《敌机的恐惧》(La paura degli aeromobili nemici；伊塔拉电影公司；1915)和赛恭多·德·肖蒙的儿童动画片《战争和猫咪之梦》(La guerra e il sogno di Momi；伊塔拉电影公司)中显而易见。和法国的情况不同，意大利对战争引发的新状况完全没有准备。电影制作中心在地理上和财政上的分散，缺乏合作的放映联合体，制作体系通常是地方性的，缺乏组织性，这使得意大利电影业一碰到这样的困难，马上就被击垮。

战后的1919年，一伙银行家和制片人发起了一次姗姗来迟而又注定要失败的亡羊补牢之举，受到两个强大财团的支持，组建了一个被称为"意大利联合电影节"的财团(Unione Cinematografica Italiana；UCI)，这个托拉斯吸纳了意大利十一个最大的制片公司。但是，这一举措看起来对意大利的电影带来了更多伤害，这一远远不够完善的举措造就了一种垄断的生产状况，市场被控制，竞争被摧毁。从1919年到1921年的最初两年来看，片子的数量从二百八十部提高到四百部，但是整体都很平庸，一些老掉牙的观念和构思被不断重复，根本抵御不了美国电影的猛攻，无论是在意大利境内还是境外。1921年，UCI一个重要赞助商"意大利贴现银行"(Banca Italiana di Sconto)的破产重创了UCI财团。从1923年起，UCI的成员公司接二连三地陷入致命的危机之中，此后，电影产量急剧下降，意大利电影业陷入泥沼，一直持续到整个默片时代结束。

有一个战前诞生的片种或许要为意大利电影衰败负一定的责任。这种影片的主人公都是女演员,她们的个性和表演风格引发了"女伶崇拜"(the cult of the diva),影响力波及意大利社会各个阶层,一度渗透到欧洲其他国家甚至到达美国(伴随着希达·巴拉[Theda Bara]在美国短暂的流星般的职业生涯)。这个片种滥觞于马里奥·卡萨里尼执导的《永不停歇的爱》(Ma l'amor mio non muore!;葛洛利亚电影公司[Film Artistica "Gloria"];1913),影片简单化并且夸张地挪用了象征主义和颓废主义。之后十年之中,它的影响可以在整个意大利社会被感知。丽达·波莱利(Lyda Borelli),一个出类拔萃的女伶,给这种电影风格定下了基调:女演员的在场魅力高于任何制作技巧和美学质量。在她的影片之中,身体的表达度起到了决定性的作用。波莱利扮演的角色,还有其他女伶包括玛丽亚·卡米(Maria Carmi),丽娜·德·里古奥罗(Rina De Liguoro),玛丽亚·雅各比尼(Maria Jacobini),索娃·加隆尼(Soava Gallone),海伦娜·麦考斯卡(Helena Makowska),希斯帕丽雅(Hesperia),伊塔丽雅·埃尔米兰特·曼奇尼(Italia Almirante Manzini)等等所扮演的角色,都是肉感而备受折磨的人物,总是为忧郁症和焦虑所困扰,通常要透过矫饰的姿态来表达。这些人物生活在奢华有时甚至是强迫性的富裕环境之中,招人的目光、夸张的动势和华丽的服饰、过度的布景互为映衬。

女伶的乖戾,有时甚至是邪恶的本性往往在剧本中得到强调,尤其是那些为每个女演员量身定做的剧本,导演的权利和重要性被大大地削弱。1917年希尼斯公司出品了尼诺·奥科西里亚执导的《撒旦狂想曲》(Rapsodia satanica)(皮特罗·马斯卡尼[Pietro Mascagni]专门为本片谱了交响乐)和卡尔米内·加洛内执导的《梅隆波拉》(Malombra),是最为惹人注目的所谓"波莱利狂热"(borellismo)美学的例证了,是意大利新古典主义和前拉斐尔学派的意象在电影中的反映。有一些演员,确实试图创造非同寻常的风格。弗朗希丝卡·伯蒂尼(Francesca Bertini)主演了尼诺·奥科西里亚执导的《蓝血》(Sangue blu;塞里奥电影公司[Celio

Film];1914),具有一种更加朴素的,有时甚至是自然主义的表演风格。在伊塔拉电影公司出品、乔万尼·帕斯特罗尼的两部电影《火焰》(*Il fuoco*;1915)和《高贵的老虎》(*Tiger reale*;根据乔万尼·伏尔加[Giovanni Verga]的故事改编)当中,皮娜·曼尼切利(Pina Menichelli)的表演达到了"邓南遮式的"病态的戏剧饱和度。

围绕女伶们所建立的叙事世界几乎等同于大资产阶级和贵族圈子里的爱情和阴谋的概览,这个世界有严苛的社交成规以及缺乏包容的激情,和现实严重脱节,自成一个封闭的世界,这个世界由性和死亡所主导。在卢西奥·邓布拉(Lucio d'Ambra;1879—1939)的影片中则可以看到显著的例外。比如,他执导的《女演员西卡拉·安特传》(*L'illustre attrice cicala formica*;1920)以及《三张牌中的悲剧》(*La tragedia su tre carte*;1922)这两部影片富有异乎寻常但是优雅的造型风格,可惜这些影片大部分都遗失了。

除了这些例外,1920年代的通俗剧成了意大利电影主要的票房来源。其实无论从质量还是数量来讲都遭受损失,意大利电影业成了井底之蛙,根本搞不清楚这是对过去荣耀的毁灭还是潜在的未来新方向。对宏伟艺术的执著还能在一系列更富有历史剧形态的影片中看到一些残迹,比如加布里埃利诺·邓南遮(Gabriellino D'Annunzio)和奇奥尔格·雅各比(Georg Jacoby)执导的又一部《暴君焚城记》(UCI;1924),以及埃姆莱托·帕勒米(Amleto Palermi)和卡尔米内·加洛内执导的又一部《庞贝最后的日子》(Società Anonima Grandi Film;1926),以及让人联想到回归加布里埃尔·邓南遮的影片《船》(*La nave*;安布罗西奥/查诺塔[Zanotta]电影公司;1921),由加布里埃利诺·邓南遮和马里奥·隆考洛尼(Mario Roncoroni)执导。未来主义运动也涉及电影,但是影响甚微。最重要的一次卷入要数由安东·朱利奥·布拉加格利亚(Anton Giulio Bragaglia)和里卡多·卡萨诺(Riccardo Cassano)执导的 *Thaïs* (Novissima Film/Enrico De Medio;1917),影片差不多是富有攻击性的未来主义理论家的强弩之末。

暮年的微光：体格健壮的人以及那不勒斯电影

诚然，一些历史片也还是取得了显著的商业成功。应观众要求，1914年之后《卡比利亚》又多次上映。1931年，帕斯特罗尼甚至又做了一个配音的版本，这应该是1995年修复版出现之前最好的版本。《卡比利亚》可以归功于其中的奴隶人物马希斯蒂（Maciste）（巴托罗梅奥·帕格诺[Bartolomeo Pagano]出演），他的那种运动员般的体能和勇力深受观众的喜欢，甚至出现了一系列以马希斯蒂为主角的影片，从文森索·C·丹尼索特和罗曼诺·L·博格奈托执导的《马希斯蒂》（伊塔拉电影公司，1915）到鲁伊奇·麦基和罗曼诺·L·博格奈托执导的战争宣传片《阿尔卑斯军团的马希斯蒂》（*Maciste alpino*；伊塔拉电影公司；1916），一直到粗俗之作、朱托·布里格农（Giudo Brignone）的《马希斯特的地狱之行》（*Maciste all'inferno*；Fert-Pittaluga公司；1926），这是"强人"（strongman）影片传统中的第一波影片，在探险电影中有各种不同运动员般的变体，主人公通常被赋予异乎寻常的勇力，同时他的情感的单纯也让人喜欢。1920年代的前半段，帕格诺的追随者有各种运动员兼演员，诸如：卢西亚诺·阿尔伯蒂尼（Luciano Albertini），多米尼克·干比诺（Domenico Gambino），多米尼克·伯克利尼（Domenico Boccolini）以及希腊罗马摔跤冠军乔万尼·雷塞维卡（Giovanni Raicevich）。

意大利电影全国范围的衰退，却使得一些之前属于在电影制作业中不重要的部分有了自发的复兴，那就是那不勒斯方言通俗剧，这种奇怪现象背后的一些公司都是家庭作坊。影片主要在南意大利地区以及北方大城市中发行，偶尔也出口到有意大利的移民社区。埃尔维拉·诺塔利（Elvira Notari）和尼古拉·诺塔利（Nicola Notari）的朵拉电影公司（Dora Film Company），1910年初成立，和那个时候面向全国观众的商业电影中镇痛剂一样的"现代性"大异其趣，他们的电影单纯本真。1922年朵拉出品的《神圣之夜》（*'A santanotte*）和《小女孩》（*E'piccerella*）均由埃尔维拉·诺塔利导演，这两部电影可以代表一种植根于那不勒斯流行戏

剧形式的类型片,就是所谓的"情景音乐剧"(sceneggiata;一种简单而强有力的戏剧形式,其中穿插很多流行歌曲),通常由非职业演员执导和表演,没有艺术或者技术的培训,但总是能设法拨动观众的心弦。

也是在那不勒斯,古斯塔夫·隆巴多(Gustavo Lombardo)在1918年成立了他自己的制作公司,并未受到 UCI 崩溃的影响。在 1920 年代的后半程,当导演、演员和技术人员成批成批地去法国或德国的时候,隆巴多电影公司(Lombardo Film)依然稳定地生产出相对优质的影片,其中包括天才女演员丽达·基斯(Leda Gys)主演的一些影片。基斯曾经和弗朗希斯卡·伯蒂尼共同出演鲍德萨利·奈格罗尼(Baldassarre Negroni)执导的哑剧影片《一个男丑角的故事》(*Historie d'un pierrot*; Italica Ars/Celio Film; 1914),获得好评。她为隆巴多公司主演了《无名之辈的孩子们》(*I figli di nessuno*; 1921)三部曲,由乌巴尔多·马利亚·戴尔·考利(Ubaldo Maria Del Colle)执导,将重要的社会批判融入到最通俗的戏剧形式之中。隆巴多电影公司后来更名为泰特努斯(Titanus),几年后迁到罗马,加入了由 Genoses 制片人斯坦芳诺·皮塔路加(Stefano Pittaluga)成立的一个新的组织,这个组织正在推进的一种激进的发行体制影响到整个意大利。

1920 年代末,在意大利电影业凄凉的全景中有一些复兴的征兆。法西斯主义政权的影响依然处在边缘地位:它刚刚于 1924 年成立了全国电影和教育联合会(Istituto Nazionale LUCE),目的是将电影用于宣传和说教的目的,但它还是非常克制,没有直接干涉当时的电影产业。埃尔多·德·贝尼德第(Aldo De Benedetti)在他的影片《恩典》(*La grazia*; Attori e Direttori Italiani Associati; 1929)中证明了,一条传统的故事线也可以引发一种非同寻常的纯净的风格。

意大利第一部有声影片是简那罗·里盖利(Gennaro Righelli)执导的感伤喜剧《情歌》(*La canzone dell'amore*; 希尼斯公司; 1930),本片还同时出品了法文版和德文版。这部影片紧随着出品不久的《太阳》(*Sole*; Società Anonima Augustus; 1929),后者由阿莱桑德罗·布拉赛迪(Ales-

sandro Blasetti)执导,是有关庞丁沼泽地区(Pontine Marshes)的影片,有德国和苏联电影的影响痕迹。另一位年轻导演,马里奥·卡梅里尼(Mario Camerini),他已经显示了能够在老式的探险片和资产阶级喜剧中注入新的能量,经由一种更加圆润、技术上更复杂的风格,比如在《我想背叛我丈夫》(*Voglio tradire mio martio!*;Fert Film;1925)以及 *Kif tebby*(Attori e Direttori Italiani Associati;1928)中所显示的,在《铁道》(*Rotaie*;SACIA;1929)一片中(最初是作为默片拍摄的,但是两年后是以有声版本发行的)更为显著。《太阳》和《铁道》显然具有不同的意图,但是都具有实验倾向,它们更新视觉设计,也赋予了意大利秉性的现实主义以威信。

英国电影:从希普沃斯到希区柯克

约翰·霍克里奇(John Hawkridge)

电影史家通常认为英国电影是世界电影发端的一个创新源头,即所谓的英国电影先驱,但是之后就被认为走向衰落,一直处于某种萧条的境地当中。从这个角度出发的论述,比如乔治·萨杜尔(Georges Sadoul)(1951)认为塞西尔·希普沃斯的《义犬救主》(*Rescued by Rover*;1905)算是英国电影的制高点了。那以后的英国电影,尤其是在1908至1913年间单盘卷戏剧性叙事占主导的这个时期,完全被忽略了。甚至像巴利·萨尔特(Barry Salt)这样的论者,曾经对早期电影做过仔细的形式分析,也是过分注重虚构类戏剧性叙事影片,当然代价就是喜剧影片被忽略——更重要的是——各种纪实类影片被完全忽视。

这种史学偏见的后果之一,就是对紧接着的后"先驱"时期(post-"pioneer")的英国影片的评价极为不公正。其实那个时候英国电影是有

创新的,但不是被忽略了,就是以更晚时期的英国电影发展来看待这个时期的英国电影,尤其是那些从1913年之后成为好莱坞主流的一个部分的影片。事实上,这个时期的英国电影相当老练精细,尤其是喜剧片和纪实类影片。叙事剪辑也常有创新,但不幸的是,这种创新往往和那个时代的主流方式大异其趣。

早期的形式发展

1907—1908年之前,纪实片(从最宽泛的意义上讲)和喜剧片主导了英国的电影产品。从地理分布来看,英国的制作公司广泛普及,当然,1906年之后主要集中在伦敦地区。作品成千上万。1902年前都是一个镜头的影片,到1905年,更长一点的影片发展出一些相当复杂的剪辑策略。例如,成组的视点镜头成为英国电影较早的习惯用法。这种叙述策略的一个很早的例子,就是高蒙(英国公司)的《铁匠的女儿》(The Blacksmith's Daughter; 1904)。这里,视点镜头组的第一个是一个老汉把一个小孩高高举过栅栏,以便于看到一对男女(就是铁匠的女儿和她的情人)双双进入一个花园,第二个镜头就是花园中的景象。当然这个镜头缺少对观看者的展现,但是镜头是从刚才那个老汉和小孩所占据的位置拍摄的。这个看起来具有视点镜头的角度事实上就是把摄影机放置在一个可以透过栅栏拍摄整个场景的位置,因为第二个镜头中可以清楚地看到围栏。

《铁匠的女儿》不是唯一一部能够展现创新摄影和编辑策略的早期英国影片。1906年的纪实类影片《走访匹克·弗里恩及其饼干加工厂》(A Visit to Peek Frean and Co.'s Biscuit Works; 克里克思和夏普公司[Cricks and Sharp]; 1906),不仅以其长度著称——在大部分虚构影片长度都不足五百英尺的情况之下,这部纪实类影片长度超过两千英尺——还因为影片使用了高角度摄影,还有横摇以及竖摇等运动方式,它还使用了场景分割(scene dissection),以使观众对整个加工过程有更加完全

的认识。

尽管电影史家对早期剪辑实践的发展非常关注，但是一个特殊的技巧，可以说和喜剧片、纪实片以及叙事影片的叙事都是息息相关的，在很大程度上被忽视了，那就是保持取景连续性前提下的跳接。比如，在《失踪的遗产》(The Missing Legacy)或者也被称做《棕色帽子的故事》(The Story of a Brown Hat；高蒙电影公司；1906)的影片中，当主人公和三个男人发生一场争斗的时候，切到了主人公被摔到地上的镜头。这里，并非有所谓"遗失的片段"(lost footage)，而是使用了跳接，以使男人的衣服在这个跳接所造成的"缺席的时间"当中得以被撕破。电影人还用了景框之外的动作戏来掩饰衣服撕破的过程，还将主人公掩映在他的攻击者当中。类似地，跳接在那个时期纪实影片的叙事建构中也起到重要作用。比如，在《建设一条英国铁路——建造火车头》(Building a British Railway——Constructing the Locomotive；厄本公司[Urban]；1905)，跳接(保持着取景连续性)创造了时间省略，允许制造火车头过程中的各种环节得以展现，包括开始和最终完成。

这个时期的电影人为了发掘剪辑手段和拍摄成规以保证实现他们所要的特别效果，显示了相当程度上的心灵手巧，无论是在喜剧片、纪实片还是戏剧性的叙事片当中。比如，那种"精巧的欺骗"(萨尔特，1992)设计，通过演员模拟摄影机的运动来实现，比如在《裙子勾住篱笆》(Ladies Skirts Nailed to a Fence；巴姆弗斯公司[Bamforth]；1900)中。显然，这一惯例不仅仅局限于喜剧片，同样在戏剧性影片中有其功能。

塞西尔·希普沃斯的《义犬救主》(1905)在商业上大获成功，为了生产足够多的拷贝以满足市场需求，希普沃斯公司重拍了两次。从叙事视角来看，三部影片都是一致的，但是电影形式上有一些细微但是意义重大的差别。第一版中，痛悔不已的护士哭喊着冲进房间并承认自己丢了孩子这一场戏，与后面两个版本的做法不一样。第一版这场戏分成两个镜头，第二个镜头拍摄时摄影机的位置更近，拍摄动作的角度也有轻微的区别。另外两个版本都只是一镜到底，跟第一版中的第二个镜头的摄

影机用法相当。所以，从表面来看，第一版使用的场景分割，后来的两个版本则不再使用。如果我们把场景分割看作是电影形式的一种发展，那这里就有一种表面上的退化。然后，真实发生的是，电影人从第一版的场景设计的"失误"中学到了功课，一个场景的两个镜头让人感觉摄影机位置的改变，而事实上是演员在挪动。于是，到1905年，希普沃斯公司已经有了清楚的意识，摄影机应该在怎样的近距离位置上拍摄这一类动作，并且也可以让演员前倾以迎合摄影机。在《诬陷》(Falsely Accused)中遇到同样的问题时——这也是希普沃斯同一年拍摄的影片——希普沃斯把摄影机移向前方，因为这个动作的表演（企图从窗户跳出）阻碍了演员的移动。

主要的电影类型

事实上，1906—1907年前的英国电影，无论在国内还是国际上都是很成功并具有影响力的，并且是有案可查的。甚至当年的批评家也确认英国电影要优于他们的美国同行。1906年7月号《幻灯和电影》(Projection Lantern and Cinematograph)的编者按中说："电影放映机贸易看起来在美国增长很快。对影片的需求量越来越大，结果那些不上台面的主题都拍摄了电影，那在英国是不被容忍的。"英国电影的成功，首先得益于富有创新精神的电影制作，比如《火警》(Fire!)、《光天化日的盗贼》(Daring Daylight Burglary)、《夺命偷猎》(Desperate Poaching Affray)等影片），其次也是因为国际电影市场的开放。然而到1912年情况发生了变化，《电影世界》1912年1月20号的评论是这样写的："英国电影在美国是无望的票房毒药，甚至都不能取悦加拿大人。"为什么会衰落？希普沃斯在他的自传中讲到："出现在电影产业中的种种变化，使得英国电影都不足以存活。"事实上，希普沃斯的《聪明的哑巴》(Dumb Sagacity; 1907)和《狗狗智斗绑匪》(The Dog Outwits the Kidnappers; 1908)实在也是和他早年的《义犬救主》非常相像，无论从故事还是电影形式来看。除了可以

看到的英国电影在质量上的明显不足以外,自从 1908 年 MPPC 成立以后,美国市场向英国制作者有效地关闭也是一个非常重要的原因。

大概就在这个时候,英国的银幕上第一次出现了连续片。英国暨殖民地电影公司(British and Colonial Kinematograph Company;以后简称 B.&C.)很早就开始转向系列电影生产。《三指凯特的英勇故事》(*The Exploits of Three-Fingered Kate*)(第一部)在 1909 年 10 月号的《摄影机》(*Bioscope*)杂志上就得到评论,到第一次世界大战这段时间内,有不少人跟进做了一系列的连续片。从好评度来看,没有一部连续片能够超过 1911 年出现的"戴林上尉"(Lieutenant Daring)连续片,1912 年 3 月 28 日的《摄影机》刊登了"英国著名电影演员"戴林上尉的照片以及访谈。由于采访只是提到虚构的人物戴林,而不是戴林的扮演者裴莫兰(Percy Moran),所以,更准确地说,这个采访是针对一部影片中的人物个性而不是针对一个明星的。从电影形式来看,这些 B.&C. 公司的系列影片之所以有趣,是因为它们使用主人公直视观众的镜头(emblematic shot;通常是和片名中的人物同名的男女主角)出现在片尾(也有少数是在影片的一开始)。这种镜头被包含进来的做法,可以看作是一种类型符码,除了喜剧片以外,相对而言在其他类型的影片中较少见,在英国公司制作的喜剧片中时常可以在影片开始和影片结尾的时候看到这种类别的镜头。

戴林连续片的重要性还可以由这个事实得到评判——当 B.&C. 公司 1913 年开始一个西印度群岛的拍摄之旅的时候(是当时英国公司带领艺术家跑出去最远的地方),裴莫兰也在其中,只是连续片之一《戴林上尉和舞女》(*Lt. Daring and the Dancing Girl*)是在牙买加拍摄的。虽然西印度群岛是这个公司最远最富有异国情调的拍摄地,但是这个公司实在是喜欢用风景名胜做拍摄场地,事实上,这也是该公司宣传时的一个卖点。例如,Don Q 系列影片(1912)的第一部的广告是这样的:影片是在"德比郡的崇山峻岭中"拍摄的,这种强调风景愉悦的策略也被结构到影片《登山罗曼司》(*Mountaineer's Romance*;1912)本身中去了。一张节

目介绍单上是这样写的:"这出风景戏是在德比郡美丽的山峰地区演出的。"

戏仿影片也是较早出现在英国电影中的。在查尔斯·厄本(Charles Urban)拍摄了他的《看不见的世界》(*Unseen World*)连续片的同一年,希普沃斯公司立刻拍了戏仿之作。厄本连续片的形式是建立在将显微镜技术和摄影机技术结合在一起的基础之上,以产生放大地观看"自然世界"的效果。希普沃斯的《不干净的世界》(*The Unclean World*;1903)中则是表现一个男人将他的食物放在一个显微镜底下。接下来在一个带有圆形外罩的镜头中看到了两个甲壳虫,但是真正令人发笑的是,两只手进入了画框中把甲壳虫翻了过来,结果发现原来那是一对发条。

也正是在系列影片中,戏仿几乎发展成为一种自在自为的类型了。B.&C.公司的"三个指头的凯特"(Three-Fingered Kate),不断地逃避倒霉的侦探希拉克(Sheerluck),可以说是对伊克莱尔公司的《大侦探尼克·卡特》(*Nick Carter le roi des détectives*)的直接戏仿。弗雷德·伊万斯(Fred Evans)的拿手好戏就是拿时事,尤其是当时放映的电影开涮,1913至1914年最成功的英国喜剧就是伊万斯拍摄的一系列戏弄"派普上尉"(Lieutenant Pimple)的影片,包括《派普上尉和偷来的发明物》(*Lieutenant Pimple and the Stolen Invention*)。希普沃斯也拍摄了不少戏弄B.&C.公司的影片以及克莱伦敦(Clarendon)的航海英雄的影片。这种廉价制作的戏仿片的流行,既说明"一战"前英国电影中缺乏喜剧明星,也说明英国的电影制作仍然停留在一个匠人作业的状况之中,并伴随着财政的乏力,因为大部分这种喜剧戏仿片都是便宜的制作。对影片欣赏的唯一的要求就是,观众必须能够将其与被戏仿的影片联系起来,其实大部分的影片从标题当中就可以看出来这种倾向了。

虽然英国电影公司擅长为国内市场制作通俗和廉价的连续片以及戏仿片,但却迟迟未利用他们自己的文化遗产,不像美国公司,比如维太格拉夫公司就拍摄了纪念狄更斯一百周年诞辰的《双城记》(*A Tale of Two Cities*;1912)。这一时期的英国制作公司太倚重喜剧片,而戏剧性

的叙事影片已经成为电影产业的大宗产品了。例如，1910 年 1 月在英国发行的影片，只有希普沃斯一家有一些虚构剧情片，和来自欧洲和美国的相比则显得势单力薄：那个月中希普沃斯有三到四部剧情片发行，都是五百英尺以下的，而来自欧美的几乎都达到一千英尺。

尽管如此，到 1912 年，英国的商业报纸还是对英国电影业表现出乐观的态度，这种观点也得到了塞西尔·希普沃斯(1951)和乔治·皮尔森(George Pearson)(1957)的认同，他们一致认为 1911 至 1912 年的英国电影收复了失地，尤其是希普沃斯和 B.&C. 公司，它们开始生产更具有吸引力的产品，比如通过戏剧化地使用风景胜地作为外景地，通过更加克制和自然主义的表演风格，特别是在影片《渔夫的爱情》(*A Fisherman's Romance*；B.&C.；1912)和《登山罗曼司》(B.&C.，1912)当中所看到的。一些影片还表现出老练的电影技巧，比如《戴林上尉和布雷计划》(*Lt. Daring and the Plans for the Minefields*；B.&C.；1912)，有一个场景是戴林准备驾驶一架飞机，这个场景被分解成四个镜头，其中包括轴内的快速镜头变化，以及一百八十度反打镜头。

来自美国的竞争

如果说英国电影人在 1911 至 1912 年迎头赶上，但是，不久之后多盘卷影片又开始兴起，而美国电影公司的各种发行方法，又一次把英国电影抛在身后。英国电影深受美国电影公司和英国放映商的"联手"之苦，就像 1913 年 8 月 28 日的《高蒙周刊》(*Gaumont Weekly*)所抱怨的，"许多剧院都和美国电影公司签订了排他性的放映合约——因为美国电影商用比较便宜的价钱向英国影院供片"。几乎和多盘卷影片成为电影业的规范的同时，美国又出现了明星制。在英国情况则大不相同，到 1920 年代，能够被称为英国电影明星的只有女演员克蕾西·怀特(Chrissie White)和艾尔玛·泰勒(Alma Taylor)(主要是透过她们为希普沃斯公司所拍摄的影片成名的)以及贝蒂·拜尔芙(Betty Balfour)。总

的来说,电影明星,尤其是男星在英国极其缺乏,而与此同时,明星制则成了美国电影占主导的体制了。1925年约瑟夫·申克(Joseph Schenck)对英国的电影制作苛评如下:"银幕上没有个性鲜明的人物。舞台男女演员在银幕上的表现差强人意,没有给人留下好的印象。"(《摄影机》,1925年1月8号)。英国电影缺乏男影星的同时,更缺乏可以和西部片、轻喜剧等类型影片相匹配的类型表演,而在1910年代到1920年代的美国,这些类型影片塑造了很多优秀的男明星。

尽管英国电影生产的声誉很低,尤其在国际市场上,但是一次大战一结束,英国的贸易报纸对英国的电影又有了乐观的论调,一系列保护措施开始实施,比如进口电影配额制度,以及征收关税等等。伦敦电影公司(London Film Company)早在1913年就可以使用美国的制片人和演员,以使其产品有别于其他英国电影公司,这一策略一直延续到战后。B.&C.在战后也采用了相同的策略,并还有特别的挺进国际市场的野心,尤其是挺进美国市场。尽管最初获得了一些成功,但是B.&C.公司和其他英国公司一样在美国市场上还是摸不着门。到1920年代中期,B.&C.的美国生意偃旗息鼓了。1926年,英国的电影制作和放映陷入谷底,根据摩尼报告(Moyne Report),那一年在英国上映的电影只有百分之五是来自本土的制片厂。

不仅是美国的发行手段、资本化的缺乏或者明星制度的缺乏阻碍了英国电影的潜在成功。当美国电影已经清楚地展现出和连续性剪辑(continuity editing)相联系的强有力的特征的时候,英国电影还处在一种叙事的不确定性当中,没有能力建构一种完整的时空叙事逻辑(这就是所谓经典好莱坞风格的特征)。比如,1910年代的美国电影中,淡出淡入的使用和硬切的使用是有明确区别的,并且已经得到成熟的使用,但是在英国电影中常常是缺乏的。所以在《男人的热情》(*The Passion of Men*;克莱伦敦;1914)中的时间逻辑有时候会被镜头转换时错误选择了淡出淡入或者硬切的手法所打断。希普沃斯,即使在英国电影制作界内也是很独特的,居然把淡出淡入当作镜头转换的一般模式一直使用到

1920年代。事实上，希普沃斯使用淡入淡出不是为了时间的省略，而是仅仅将两个镜头连接在一起，着实出现了不少叙事上的问题。最为明显的是，和好莱坞电影灵巧的连续性剪辑相比，英国影片显得缓慢而冗长。更为特别的是，不断使用淡出淡入，还想强调某种叙事空间的非连贯特性，让影片看起来，虽然有不错的映画质量，但却变成了一系列"景色"的串联。希普沃斯最好的影片《穿过麦田》(Comin' thro' the Rye；1923)甚至在美国没有能找到一个发行商。希普沃斯在他的自传中不无辛酸地写道，他试图在美国找到发行商，但得到的回答是："他们告诉我说，如果影片再活泼一点，兴许就不会这么糟糕了。"

虽然1910年代和1920年代的希普沃斯电影被认为是有气质的，这个时期的其他英国电影显示出了各种不同程度的叙事上的不确定性。比如，巴克(Barker)的通俗剧《毁灭之路》(The Road to Ruin；1913)中有一长段梦境的叙事。显然，观众没法跟住故事的叙事逻辑，所以，巴克两次用提醒的方法告诉观众梦境尚未完全展开：一次是再次回到主人公做梦的镜头中；另一次干脆直接插入"还在做梦中"这样的字幕。相类似的，1910年代，英国电影使用视点镜头越来越普遍，但有时候的使用是模棱两可的。很多1910年代的电影不能说真正使用了视点镜头，只是将摄影机移动一百八十度将角色看到的情景展现出来，所以，第二个镜头不但看到观看者所看到的东西，也看到"观看者"本身。影片《王侯与戒指》(The Ring and the Rajah；伦敦电影公司；1914)使用了视点镜头。其中一个是，王侯从一些敞开的法式窗户聚精会神地看着银幕外。接下来的镜头是王侯的情敌，摄影机的位置和王侯的视点非常接近。这两个镜头之间的关系是不明确的，并非不解自明。所以又要靠字幕来解释："这就是王侯所看见的"，显然对观众能够读懂这个视点镜头缺乏信心，尽管在过去将近十年中，英国和美国的影片都使用视点镜头。

所以，不仅仅是资本化条件不足，或者缺乏明星体制。同样也是因为电影形式方面的原因，使英国电影缺乏和美国电影竞争的能力。美国商业报纸把英国电影评价为"催眠的"，绝大部分原因也是和电影形式有

关系——缺乏场景分割,并且在相当程度上暴露出叙事的不确定性。的确,像毛里斯·埃尔维(Maurice Elvey)为国际唯一公司(International Exclusives)拍摄的《尼尔森》(Nelson;1918)确实可以被认为是一部原始的影片——廉价简陋的设计布景,呆板的表演,很少使用连续性剪辑的叙事建构方式等等。主要依靠影片的长度(七盘卷),才将它从十年前的电影中区别开来了。

1920年代:新生代

到1920年中期,大部分战前的制作公司都已经纷纷歇业,包括英国电影的"先驱"级人物塞西尔·希普沃斯。新一代的制作人或者制作人兼导演在这个时期进入电影业。麦克·鲍肯(Michael Balcon,制作人)以及赫伯特·威尔考克斯(Herbert Wilcox,制作人兼导演)采用了类似的策略来发展英国本土的电影业,其中一项措施就是引进好莱坞电影明星,虽然这种做法并不新鲜,但是过去所取得的成就是非常有限的。但是,威尔考克斯成功地使用了多萝西·吉许(Dorothy Gish)的才能,并且在此过程中和派拉蒙建立了良好的合作关系。更重要的是,鲍肯和威尔考克斯以及其他英国制片公司都开始和其他国家合作制片,尤其是和德国的合作(当然也有与别的国家的合作,比如荷兰),成为1920年代中后期英国电影发展的一个重要因素。也是这种做法使得年轻的阿尔弗雷德·希区柯克(Alfred Hitchcock)有机会去德国乌发公司在纽巴贝斯伯格(Neubabelsberg)的制片厂工作,这是他早年为盖恩斯伯勒影片公司(Gainsborough)工作时的一段重要的经历。

对赫伯特·威尔考克斯来说,他和乌发签订合约的重要性,不但是一种打开市场的方法,也是他接近德国装备更加精良的制片厂的机会。他执导的《十日谈》(Decameron Nights)是在德国拍摄的,由乌发以及格雷厄姆-威尔考克斯共同出资,演员来自英国、德国和美国。

在大型而设计精美的布景中讲述各种性阴谋的故事,《十日谈》在英

国和美国都取得了成功。当然,本片的成功主要取决于壮观的场景(资金充足)以及叙事中的性的活力,但是,威尔考克斯,不像希区柯克和其他年轻导演,看起来没有从德国电影中学到多少东西,从电影形式来看,《十日谈》仍然以大全景镜头居多,总体上还是缺乏场景分割。

麦克·鲍肯之所以成为英国电影业的重要人物,有以下一些原因。虽然他在 1920 年制作的影片量不大,但大多数,包括《鼠》(*The Rat*)(盖恩斯伯勒;1925),都获得了巨大的商业成功。再者,鲍肯的职业生涯对后来的英国电影业来说是一个显而易见的路标:他已经开始做制片和导演之间的分工了。鲍肯是一个制作人,而不是制作人兼导演,也只有这些角色上的分别才允许与每项功能相关的技巧得以充分发展。

虽然,在英国文化的语境中,电影制作一般而言处于相对较低的地位当中,一些大学毕业生在这个阶段的末期进入了电影界,包括安东尼·阿斯奎思(Anthony Asquith),自由党首相的儿子。阿斯奎思在大学期间就学习了很多欧洲电影知识,又得益于他的身份,他在美国访问的时候可以结识很多好莱坞的明星和导演。在他从事电影业之后这些因素都显现出来了。在《拍摄明星》(*Shooting Stars*;英国教育电影公司[British Instructional Films];1928)中,阿斯奎思还是助理导演,但是已经是该片的剧本作者,并且参与到影片的剪辑当中。《拍摄明星》是一部自反式的影片,也就是一部有关电影工业、电影制作以及明星的影片,虽然参照的内容好莱坞多过英国,但是布莱恩·阿赫尼(Brian Aherne)扮演了西部片的英雄。本片的灯光(由卡尔·费希尔[Karl Fischer]执掌),各种不同的摄影机角度,以及一些快剪段落,看起来与德国表现主义的模式有很大的联系。这些因素,再加上剧本发展不是按照伦敦西区剧院的制作模式,和 1920 年代的很多英国制作不同,制作出了一部可以称得上是纯电影的作品。

到 1920 年代末期,英国电影工业发生了转变。垂直整合建立了一个更强大的产业基础,除了它的一些负面因素之外,1927 年引入的保护法案确实导致了英国电影业的扩张。1920 年代中期进入英国电影业的

新生代对欧洲和好莱坞的电影发展都有很丰富的知识和了解,这些也对英国电影的转变起到了应有的作用,使英国电影业可以更好地准备迎接有声电影时代的到来。

魏玛时期的德国电影

托马斯·埃尔塞瑟(Thomas Elsaesser)

说起"德国电影",总是让人想起 1920 年代,表现主义,魏玛文化以及柏林作为欧洲文化中心的时光。对电影史学家而言,这是一个夹在 1910 年代诸如格里菲斯(D. W. Griffith)、拉尔夫·因斯(Ralph Ince)、塞西尔·B·德米利、莫里斯·图纳尔(Maurice Tourneur)等美国导演的开拓性工作,和 1920 年代晚期爱森斯坦(Sergei Eisenstein)、吉加·维尔托夫(Dziga Vertov)、弗谢沃洛德·普多夫金(Vsevolod Pudovkin)的苏联蒙太奇之间的三明治。从这个角度来看,恩斯特·刘别谦(Ernst Lubitsch)、罗伯特·维纳(Robert Wiene)、保罗·莱尼(Paul Leni)、弗里茨·朗(Fritz Lang)、弗里德里希·威廉·茂瑙(Friedrich Wilhelm Murnau)以及乔治·威廉·帕布斯特(Georg Wilhelm Pabst)这些人名代表了世界电影的"黄金年代",帮助电影在 1918 年至 1928 年之间成为一种艺术乃至先锋艺术的媒介。

这种电影史观念已经受到挑战,哪怕这个时期的许多德国电影成为电影正典的一部分,多少还是有点出人意料:《卡里加里博士的小屋》(*Das Cabinet des Dr. Caligari*; Robert Wiene; 1919),《未成形的身体》(*Der Golem, wie er in die Welt kam*; Paul Wegener; 1920),《命运》(*Der müde Tod*; Fritz Lang; 1921),《诺斯费拉图》(*Nosferatu*; F. W. Murnau; 1921),《赌徒马布斯博士》(*Dr Mabuse, der Spieler*; Lang; 1922),《蜡像

馆》(*Das Wachsfigurenkabinett*;1924),《最卑贱的人》(*Der letzte Mann*;Murnau;1924),《大都市》(*Metropolis*;Lang;1925),《潘朵拉的盒子》(*Die Büchse der Pandora*;G. W. Pabst;1928)。更令人惊奇的是,它们都进入了流行电影的神话之中,并且存活在各种戏仿和循环利用的不同外观之中,从低俗电影到后现代录像片段(video-clips)。在那个时代,这些影片之所以与德国表现主义相联系,主要是因为它们对于布景装饰、姿态表演和光线的风格化的设计具有强烈的自觉意识。也有一些人认为这些风格化的杰作,这些空想的产物,这些噩梦般的幻影,都是这些电影制作者内在痛苦和道德两难的证据。模棱两可并不仅限于电影之内:这些影片是不是反映了魏玛共和国的政治混乱?影片所展现的这些暴君、疯子、梦游者、疯狂的科学家以及矮子,是不是预示着紧随魏玛之后的1933年到1945年之间的各种恐怖?为什么不能假设这些影片,哪怕是在它所处的时代,往后看,是对浪漫主义和新哥特主义(neo-Gothic)的轻蔑?有关这个话题的标准著作,是洛特·艾斯纳(Lotte Eisner)的《鬼魂出没的银幕》(*The Haunted Screen*;1969)和齐格弗里德·克拉考尔(Siegfried Kracauer)的《从卡里加里到希特勒》(*From Caligari to Hitler*;1947),我们当然不能把这看作是有关这个话题的最后的可能性答案,正如这两部著作本身多多少少有点阴森的标题所显示的,他们把这些影片看作是被困扰的灵魂的症候。

艾斯纳和克拉考尔的强有力的描写使得早期德国电影处在阴影之中。从某些方面来看,他们投射在早期以及1920年代中期的德国电影身上的光线,只是进一步加深了那份已经在最初二十年中遭受偏见和物理性摧毁的德国电影工业中的黑暗。重新评价最早时期的电影产业,德国电影值得吹嘘的一点是电影技术领域:光学、摄影仪器,以下人物可以公平地分享发明者和"先锋人物"之名誉,如西蒙·斯坦普夫(Simon Stampfer),奥托玛·安舒兹(Ottomar Anschütz),斯科拉但诺斯基(Skladanowsky)兄弟,奥斯卡·美斯特(Oskar Messter),基意多·西伯(Guido Seeber),斯多尔维克(Stollwerck)和爱克发(Agfa)的产品,作为

创新者都具有高度的国际声誉,也是一个坚固的制作业和工程技术的基础。诚然,威廉皇帝的德国还不是一个主要的电影生产国家。文化阻力,同时还有经济上的保守主义导致电影生产一直到1912—1913年还停留在一个前工业的水平之上。虽然,斯科拉旦诺斯基兄弟在柏林的太阳暖宫(Wintergarten)于1895年11月第一次公开展示了他们的Bioskop放映机,比卢米埃尔兄弟第一次展示他们的电影放映机还要稍早那么一点点时间,放映上的领先并没有转化成生产上的领先。

威廉皇帝时期

在那些主要以柏林、汉堡、慕尼黑等城市为基地的公司中,美斯特(Messter),格林鲍姆(Greenbaum),杜斯克斯(Duskes),大陆艺术电影(Continental-Kunstfilm)以及Deutsche Mutoskop und Biograph脱颖而出。它们通常是家庭企业,以生产光学和摄影仪器为主,进入电影生产领域主要是为了销售它们的摄影机和放映机。奥斯卡·美斯特感兴趣于摄影机用于科学和军事,同时也对摄影机的娱乐潜力有兴趣。相反,保罗·戴维森(Paul Davidson),另一位1910年代德国的重要制片人,则完全是娱乐取向的。最初他在法兰克福的时装业获得成功,戴维森建立了他的通用电影联合剧院(Allgemeine Kinematographen Gesellschaft Union Theater,以后被称为PAGU),包含了从细节到总体,从胶片到场地以及各种硬件等各个环节。1909年他在柏林的亚历山大广场(Alexanderplatz)开设了一家有一千二百个座位的电影院,并开始从事电影生产,还从国外公司,主要是巴黎的百代和哥本哈根的诺迪斯科电影公司,进口影片。当美斯特仍然在用他的音画器(Tonbilder)做实验(独唱曲来自Salome,Siegfried和Tannhäuser,都是在片厂里拍摄的,在放映的时候用音柱[sound cylinders]来完成同步),戴维森于1911年已经和诺迪斯科的主要人才之一阿斯塔·尼尔森以及她的丈夫,导演厄本·盖德(Urban Gad)签下合约。

一次大战爆发之前,在德国影院上映的影片当中德国片不到14%。在存留下来的1913年以前的影片当中可以相当准确地看到这种随意性的发展。在第一个十年中,事实类影片(actuality film;柏林街景、军事游行、军舰下水、皇帝巡视等等)、歌舞杂耍和高空秋千表演(拳击袋鼠、翻跟斗特技、自行车特技等等)以及时装表演、浴室色情场景都是影片的主题,同时也有百代风格的喜剧小品、幻灯和西洋镜转化成了电影、特技电影和有关丈母娘的笑话。

从1907年以降,人们开始能够识别某种类型片的轮廓了:有关儿童和家养小动物的影片(*Detected by her Dog*, 1910; *Carlchen und Carlo*, 1912);聚焦于女佣—仆人,家庭女教师和女店员的社会戏剧(*Heimgefunden*, 1912; *Madeleine*, 1912);山地影片(mountain films)(《偷猎者的复仇》[*Wildschützenrache*; 1909]、《阿尔卑斯山的狩猎者》[*Alpenjäger*; 1910]);海上的三角恋爱(《大海的阴影》[*Der Schatten des Meeres*; 1912])以及战争及和平时期的军事戏剧(《两个求婚者》[*The Two Suitors*; 1910]、《两种生活》[*Zweimal gelebt*; 1911])。总体上来讲,影片的标题就可以显示那个社会的意识形态的保守,传统的道德,以及庸俗的趣味,但是毕竟都是以家庭为指向的。影片通常是冗长而平庸,但是可以看到对场面调度还是下了很大的功夫。

相当一部分影片是拿电影本身作为主题的:《失业的摄影师》(*Der stellungslose Photograph*, 1912),《电影明星》(*Die Filmpromadonna*)以及《左帕塔黑帮》(*Zapata's Bande*)(三部都是由阿斯塔·尼尔森出演;1913)。它们是为数不多的能够传播些许现代性、荒唐的能量以及粗俗花哨的波希米亚风的战前德国影片,这些元素是这类影片受欢迎的原因,也是当年法国影片、美国影片尤其是那个时期的丹麦影片的典型风格。

如果说到电影明星,毫无疑问第一个要数威廉二世皇帝本人,他经常可以被看到昂首阔步地与他的将军们同行。阿斯塔·尼尔森不久就受到韩妮·波藤(Henny Porten)的挑战(美斯特发掘的明星),争夺战前

德国最重要的女明星的地位,虽然她的国际知名度非常之低。1909年,美斯特开始制作更长的影片,显示了长于从舞台和杂耍场中挖掘演员的本领,给了很多之后的明星的初次从影的机会,包括艾米尔·简宁斯(Emil Jannings)、利尔·达高夫(Lil Dagover)以及康拉德·维特(Conrad Veidt)。

1913年是德国电影的转折点,就像在其他电影制作国一样。那个时候的放映状况日趋稳定,通常是三到五个盘卷的影片,在豪华影院举行首演。德国电影的产量也增加了,发展出一系列之后变得典型起来的类型。其中比较出色的是悬疑片和侦探片(suspense dramas and detective films),其中一些(如《高速公路》[Die Landstrasse]、《公义的手》[Hands of Justice]、《地窖中的男人》[Der Mann im Keller])在电影的成熟度上有了长足的进步,显著地增多了户外场景和古装内景的使用。灯光、摄影机的运动和剪辑开始作为风格化的体系得到部署,可以和那个时期的法国电影以及美国电影中对空间和叙事的处理展开有趣的比较。

改编自丹麦和法国连续片,犯罪影片中通常有一个名字英国化的明星侦探,比如斯图亚特·韦布斯(Stuart Webbs)、乔·底比斯(Joe Deebs)或者哈里·西吉斯(Harry Higgs)。私家侦探和超级罪犯总是要一比高下,他们的汽车以及搭乘技术、火车追逐和打电话行为都传达了这些新兴媒介的欲望和能量。影片向现代技术和城市场景以及犯罪技术和侦探手段投以迷恋的目光,而主人公总是沉迷于伪装和变化,以激发起引人注目的绝技表演,尤其是在追逐场景之中。

弗兰茨·霍夫尔(Franz Hofer)的电影(《黑球》[Die schwarze Kugel])中散发出一种独特的活力和智慧,约瑟夫·戴尔蒙特(Joseph Delmont)对大都会场景的兴奋感情使他在《生活的权利》(Das Recht auf Dasein)中描绘那个大兴土木和房屋急遽增长的柏林。韩妮·波藤和阿斯塔·尼尔森的知名度赶不上日场戏偶像明星哈里·皮埃尔(Harry Piel),尤其在大胆的历险和追逐影片之中。"德国没有幽默电影"的一个例外是弗兰茨·霍夫尔(Hurrah! Einquartierung 以及 Das rosa Pantöffelchen),可以

被看作是恩斯特·刘别谦 1910 年代中期以后的闹剧的前身，尤其是它们中间的顽皮任性的女主人公形象。

这些通俗的类型及其明星被提及的很少，原因是更多的评论都着眼于 1913 年的德国电影，所谓的"作者电影"（Autorenfilm）的兴起。最初是法国的艺术电影（film d'art）的影响，作者电影的目标是从已经有声誉的作者的作品中得益，或者是劝说柏林的著名剧院把它们的文化声望让渡给银幕。不仅有当年知名（现在已经被遗忘）的作家保罗·林道（Paul Lindau）和海因里希·劳滕赛科（Heinrich Lautensack），还有杰拉德·豪普特曼（Gerhard Hauptmann），雨果·冯·霍夫曼斯塔尔（Hugo von Hofmannsthal）和阿瑟·施尼兹乐（Arthur Schnitzler）都有签约。1911 年演员工会激烈争辩的后果是，（舞台）演员在合同上明文规定不能出演电影，但是当 1913 年阿尔伯特·巴塞曼（Albert Bassermann）同意在马克斯·麦克（Max Mack）改编自林道戏剧的同名电影《另一个人》（Der Andre；1913）出演之后，其他演员纷纷效仿。戴维森和造星导演马克斯·莱因哈特（Max Reinhardt；曾经执导两部影片，《威尼斯之夜》[Eine enezianische Nacht；1913]和《祝福之岛》[Insel der Seligen；1913]），各种神话的和童话故事的母题都可以自由地从莎士比亚的喜剧和德国的世纪末戏剧（fin-de-siècle plays）中借来。

最激进的作者电影的提倡者是小说家也是影院老板汉斯·海因茨·艾维尔（Hanns Heinz Ewers），他和保罗·韦格纳（Paul Wegener）以及斯泰兰·莱尔（Stellan Rye）一起制作了《布拉格的学生》（Der Student von Prag，1913），该片的双重母题，经常被用来和《另一个人》进行比较。丹麦的影响是很自然的，诺迪斯科是作者电影背后的主要力量，生产了这个类型中成本最高的两部影片《亚特兰蒂斯》（Atlantis；1913；改编自豪普特曼的小说）以及《外国姑娘》（Das fremde Mädchen；一出特别由霍夫曼斯太尔撰写的"梦幻戏剧"）。其他专门从事由文学作品改编电影的公司有海因里希·波尔腾-贝克尔（Heinrich Bolten-Baeckers）的皮皮文学电影公司（BB-Literaria），是一个和百代公司合作的企业，为的是在德国

征用百代的文学权。这种策略加强了 1913 年德国电影的国际性特征，来自丹麦的演员和导演维果·拉尔森(Viggo Larsen)、瓦尔德马·斯兰德(Valdemar Psilander)毫无疑问对国内的生产产生了最强烈的影响，而法国、英国和美国则提供了大部分非德语的影片，在德国影院上映。

德国电影和第一次世界大战

德国电影生产的好转和巩固是在战争爆发之前就已经完成了的，所以战争给电影产业所带来的直接影响是喜忧参半的。进口禁运令生效之后，一些公司，比如 PAGU，在能够重新组织片源之前，遭受很大的损失。但是也有赢家，通过没收在德国开设的外国公司的财产，以及把握市场不断增长的对影片的需求，显示了一种独特的机会。新一代的制作人和制作人—导演获得了突破，在政府取消了最初对看电影(cinema-going)的禁止之后。艾里奇·鲍默(Erich Pommer)，一个为法国的高蒙和伊克莱尔公司工作的年轻销售代表抓住机会成立了德克拉(Decla)("德国的伊克莱尔"[Deutsche Éclair]之意)，战争之后成为德国的主要优质影片的制作者。在繁荣的新电影中，制作人—导演(producer-director)乔·梅伊(Joe May)，不久就成为侦探连续片的市场领袖，由他妻子主演的所谓"米娅·梅伊影片"(Mia May films)剧情片大获成功。梅伊代表了一批这样的制作人，他们在战后的成功得益于战争期间所打下的基础。他成了战后史诗片和景观剧(spectaculars)的主要制作人。同样，制作人—导演理查德·奥斯瓦尔德(Richard Oswald)，1910 年代最有竞争力的职业电影人之一，也是"战争受益者"的代表人物，1918 年审查制度废除之后，他看准了一个市场空隙，开发了一种所谓的"教化电影"(enlightenment films)，对影片中的性内容进行道德化的处理，大获成功。德国电影在战争期间的扩展可以从以下数字中看到：1914 年，二十五部德国电影和四十七部外国电影竞争，到了 1918 年，这个比例关系成为一百三十对十。

战争期间德国电影的质量很少得到公平的评价。有一些是以战争

为主题的,通常被当作爱国宣传影片或者"庸俗作品"(field-grey kitsch)来对待,往往被证明是令人惊艳的作品。弗兰茨·霍夫尔的影片(比如《圣诞钟声》[*Weihnachtsglocken*];1914)风格非常成熟,投射出一种既具有德国特色又免于沙文主义倾向的情感,因为所吁求的是在社会阶级之间提倡自我牺牲以及和平。在《当国家之间吵架的时候》(*Wenn Völker streiten*,1914)和其他一些以战争为主题的影片(比如阿尔弗雷德·霍尔木[Alfred Halm]的《他们的军士》[*Ihr Unteroffizier*];1915)中可以发现一种情节剧和抒情诗的奇妙的混合。在情节剧中,最非同寻常的是《哈特博士的日记》(*Das Tagebuch des Dr. Hart*;1916),由保罗·莱尼执导,由政府所有的电影宣传机构 BUFA 出资。两个政治忠诚各异的家庭却交织着爱情,《日记》是一部以支持波兰民族主义为外表的反对俄国帝制的宣传影片。影片通过现实的战争场景,比如对战地医院伤兵的描述,对农村荒芜的影像的展示,表达了一种强烈的和平主义的意愿。

然而,战争主题的影片毕竟是例外。由男明星出演的剧情片才是大量生产的主要产品,以后出名的恩斯特·雷策尔(Ernst Reicher)、阿尔温·纽斯(Alwin Neuss)以及哈利·兰伯特-鲍尔森(Harry Lambert-Paulsen)有很多追随者,允许他们仅靠自己就各自使得自己的公司获利。诸如芬恩·安吉拉(Fern Andra)和韩妮·威斯(Hanni Weisse)等连续片女王也是很能赚钱的,而像乔·梅伊、理查德·奥斯瓦尔德、马克斯·麦克和奥托·李普特(Otto Rippert)每年可以生产六到八部影片,可以在通俗影片(Sensationsfilme)和艺术电影(Autorenfilme)之间游刃有余。李普特的六集连续片《人造生命》(*Homunculus*),由另一个从丹麦引进的人物奥拉夫·方斯(Olaf Fons)主演,在 1916 年获得了巨大的成功。而奥斯瓦尔德的《霍夫曼的故事》(*Hoffmanns Erzählungen*),改编自 E. T. A. Hoffmann 的三个故事,使用外景地,壮观无比。两部影片都被看成是典型的艺术电影类型的先驱,荒诞的或者说"表现主义的"影片,但是更属于多部集的通俗影片,并没有和乔·梅伊的《真理必胜》(*Veritas vincit*;1916)有多大的不同,或者有意大利式的灵感,之后被恩斯特·刘别

谦戏仿,刘别谦自己也出现在影片中,在他以《杜巴莱夫人》(Madame Dubarry)一片于1919年获得国际声誉之前,他大约导演了有两打之多的喜剧片。

若要寻找荒诞影片的源头,你必须回到艺术影片(Autorenfilm)当中去,它的杰出人物既不是汉斯·海因茨·艾维尔(Hans Heinz Ewers)也不是斯泰兰·莱尔(Stellan Rye),而是保罗·韦格纳。在他开始拍电影之前,他是马克斯·莱因哈特(Max Reinhart)麾下的著名演员。在1913年和1918年之间,韦格纳创造了一种哥特式浪漫寓言故事影片(Gothic-Romantic fairy-tale film)。在《布拉格的学生》(The Student of Prague)之后,他联合执导并出演《未成形的身体》(The Golem;1920),这一影片,基于犹太人的传说,是所有巨兽/弗兰肯斯坦(毁掉创造自己的人的怪物)/创造物电影的原型。之后有《彼得·施莱米尔》(Peter Schlemihl)、《鲁本纳尔的婚礼》(Rübenahl's Wedding)、《哈姆林的风笛手》(The Pied Piper of Hamlin)等影片,以及一些其他的征用了帝国浪漫传奇和童话故事格调的影片。

韦格纳的影片在1910年代之所以重要至少有两个原因,他被荒诞的主题所吸引,因为它们允许他使用不同的电影技术,比如特技摄影、叠画、法国的齐格摩(Zigomar)系列的侦探影片的那种特殊效果,但包含的却是阴险的而不是喜剧的动机。为了达到这个效果,他和早期德国电影中最富有创造力的摄影师基尔多·西伯(Guido Seeber)紧密地合作,后者本身就是一位被低估的先驱者,他的许多有关摄影艺术、特技和用光的著作,都是名副其实的理解1920年代德国电影风格的原始资料。但是,韦格纳的童话电影促进了艺术电影想要获得的某种灵巧的妥协:介于抵消来自有良好教养的中产阶级针对电影的敌视(在所谓的"电影争辩"[Kino Debatte]中显示出来的)和滥用电影的独特性能无限获取人气之间的一种平衡。

德国电影中盛行荒诞(the fantastic),可以有一种比艾斯纳和克拉考尔都来得简单的解释,他们两人都把这种荒诞看作是德国灵魂的明证。

复活哥特式的各种母题和富有传奇色彩的童话故事(Kunstmärchen),荒诞影片达成了双重的目标:它使得德国电影中从威廉皇帝时代中产阶级"文化"中借来的美学趣味合法化,同时又通过提供富有民族身份的元素,和当年德国电影的国际潮流区别开来。一直到"作者电影"之前,影片的主题和类型是准普遍的和国际性的,每个国家之间的影片很少有根本性差异,不是受到其他种类的通俗娱乐的刺激,就是拷贝那些成功的电影主题,不管是来自国外的还是国内的竞争者。通过作者电影(Autorenfilm)、"民族电影"(national cinema)可以和"民族文学"做类同的理解,就像某种对民众(the popular)的定义一样,其间,农村的—民族的(rural-völkisch)和民族的—浪漫的(national-romantic)起到一种重要的作用。

韦格纳传统所建立的一种类型在整个 1920 年代被不断重复:保守、怀旧以及民族的主题,与实验的和先锋的景象形成尖锐的对比,电影人大大提升了这种媒介的技术上的可能性。寻求界定一种民族电影,通过将民族文学这种高雅文化的概念和通俗的假民间文化混合起来,韦格纳传统试图避开遭受既有文化建制的批评风险。所有这些目标结合在荒诞影片之中,使这种影片至少在一个十年中(从 1913 年到大约 1923 年)成为德国电影的中流砥柱,所以,著名的"表现主义影片"是介于知识分子文化和教养浅薄者媒介之间休战的一个终了,而并非一种新的出发。当然,给风尚注入新生命的是《卡里加里博士的小屋》(The Cabinet of Dr Caligari),主要是因为它在法国得到了非同寻常的欢迎(之后是在美国),反过来制作人和导演才自觉地寻找那些在出口的市场当中会被当作是德国特有的母题。

电影需求的激增和一种战争经济的出现同时发生,导致到了战争的末了,那些难以为继的、资金不足的小制作公司互相竞争,其中一些通过合并或者收购占得先机。第一个这样的小制作商联盟是成立于 1916 年的德国电影公司(Deutsche Lichtbild A. G.;Deulig),由在鲁尔地区(Ruhr)的重工业做支持,艾尔弗雷德·胡根伯格(Alfred Hugenberg)做

头,其时他为克虏伯公司(Krupp)管理财务,也是一张报纸和一个印刷帝国的所有人。胡根伯格的一个主要助手路德维希·克里兹奇(Ludwig Klitzsch)看到这个潜在的赚取利润的媒介的多样化经营的可能性。他将电影用作商业的也用作院外政治的促销工具。克里兹奇在日耳曼殖民联合会(German Colonial League)中占据一种主导职责,日耳曼殖民联合会是两个全国性组织之一——另一个是日耳曼海军联合会(German Navy League)——从1907年以来,非常倚重电影作为推销它的目标的手段。海军联合会尤其惹怒了电影放映商,因为它获得在当地报纸上免费登广告的不公平竞争手段,俘获的观众是学校的官员和军队的指挥官。

乌发、德克拉和魏玛时期的电影

德国电影公司(Deulig)的策略导致了以电力和化学工业为背景的联合公司的反扑,这个制作联合体的头头是德意志银行(Deutsche Bank)。他们有能力游说军界去使用政府所拥有的电影宣传机构,图片与电影局(Bild und Film Amt;简称 BUFA),以面对大规模的合并浪潮。在相当遮遮掩掩的情况下,乌发电影股份公司于1917年12月成立,联合了美斯特电影公司(Messter GmbH)、PAGU 诺迪斯科(Nordisk),还包括一系列较小的公司。由帝国提供资金买断了一些所有人,还有其他一些所有者则在新的公司中拥有股份,而保罗·戴维森则成为新公司的第一任负责生产的领导。一个横向和纵向整合到如此规模的公司的建立,不仅把德国电影公司(Deulig)比了下去,也意味着其他许多中等规模的公司变得越来越依靠乌发作为德国主要的国内放映商和出口发行商。

无论是这种合并的策略,还是利用一些特别的利益集团作为一种电影宣传手段,都不是乌发的赞助人的发明。这两种做法都是依从商业逻辑的结果,两者也都属于威廉皇帝时期社会的政治文化,使得乌发并没有多少战争的面目,而是一种从总体上思考舆论和媒介的新方法。在乌

发开始运作起来的时候,虽然德国战败,这个新的巨头的目标是主宰国内市场同时也主宰欧洲的电影市场。它的主要财产在不动产上面(庞大的生产能力、全德国境内豪华的影院、柏林的各种实验室和第一流的办公空间),拥有美斯特公司给乌发带来了电影设备、生产过程以及其他和电影相关服务工业的视野广阔的多样化经营,而诺迪斯科则扩展了PAGU原来就已经有的放映基础,并使得乌发介入一个世界范围的出口网络。

最初的生产继续使用之前公司的各自的牌号:PAGU,美斯特,乔·梅伊电影,葛洛利亚(Gloria),BB-Film,其中一些使用了在贝波尔斯伯格(Babelsberg)为按特殊要求而建造的制片厂,后来这些片厂成为乌发乃至整个德国电影产业的核心。围绕着戴维森和刘别谦的PAGU团队,以其历史景观剧和古装戏而赢得世界声誉,它们的影片通常是以轻歌剧为基础的,比如1919年《杜巴莱夫人》(Madame Dubarry)。乔·梅伊(Joe May)在《印度坟地》(Das indische Grabmal, 1920)中显示了他展示异国情调的专长(被称为Großfilme),他的多部集的连续片《世界情妇录》(Die Herrin der Welt)尤其符合被战争耗尽心力的德国观众的心,尤其是因为每一集描述一个大陆,女主角从中国旅行到非洲,从印度旅行到美国。

在最初并不属于乌发巨头一部分的公司中,最重要的是艾里奇·鲍默领导的德克拉(Decla)公司。战后德克拉第一批重要的影片是《蜘蛛》(Die Spinnen;1919),由弗里茨·朗(Fritz Lang)编剧并导演的充满异国情调的侦探连续片,以及由朗写剧本、李普特(Rippert)执导的历史历险剧《弗洛伦萨的鼠疫》(Die Pest in Florenz;1919)。与卡尔·梅耶尔(Carl Mayer)和汉斯·扬诺维兹(Hans Janowitz)撰写剧本、罗伯特·维纳执导的《卡里加里博士的小屋》一起,这三部影片所构成的生产项目定义了1920年代早期德国电影的进程。通俗系列剧,异国情调的外景地以及难以成就的历险,历史的景观和"风格化的"(或者被称为"表现主义的")影片,构成了产品独特性概念的脊柱,由诸如弗里茨·朗和罗伯特·维纳、路德维希·伯格(Ludwig Berger)以及F·W·茂瑙、卡尔·梅耶尔、

阿瑟·冯·格兰奇(Arthur von Gerlach)来实现。

《卡里加里》虽然在形塑德国电影形态中有决定性的作用，但是作为一部在魏玛共和国期间制作的影片它的非典型又是显而易见的。它的显著的"表现主义的"装饰仍然是独特的，很少的几部能够和它一样获得国际性成功的德国电影，每一部都是不一样的：《杜巴莱夫人》，《杂耍场》(Variete；1925)，《最后的笑》(The Last Laugh；德国片名《最卑贱的人》)以及《大都会》(Metropolis)。诚然，在一个方面《卡里加里》确实表明了那个时期的某种共同形态。因为在某种生产潮流的范畴内，鲍默及其德克拉公司的"艺术电影"有一种强烈到几乎排他的风格化标签，并且，它的影片都具有显著的类似的叙事结构，按照叙事学家的分析，某种"缺乏"是所有故事的驱动力，处在魏玛电影的中心的，不是不完整的家庭、妒忌，就是过分专权的父亲或者母亲的缺失，并且同时是通过可获得的或者可期望的选择所难以修补的。不妨拿出你还能记得的一打这样的影片，你一定会对它们的显著的俄狄浦斯情结留下深刻的印象：不断出现的父子之争，或朋友、兄弟或者同伴之间的妒忌。反抗，正如克拉考尔已经指出的，总是发生在对父亲的律例屈从之后，但总是以这样一种方式：反抗者总是要被他们的阴影、麻烦、他们的幽灵般的自我所缠绕。这些母题簇可以在弗里茨·朗的《命运》(Destiny)和《大都会》(Metropolis)中，在阿瑟·罗比森(Auther Robison)的《影子》(Schatten，1923)和《曼侬·勒斯科》(Manon Lescaut；1926)中，以及在E·A·杜邦(E. A. Dupont)的《旧律法》(Das alte Gesetz，1923)和《杂耍场》(Variete；1925)中，在保罗·莱尼的《蜡像馆》(Waxwaorks，1924)和《后楼梯》(Hintertreppe，1921)中，在鲁普·匹克(Lupu Pick)的《碎片》(Scherrben；1921)和《西尔维斯特》(Sylvester；1923)中，在茂瑙的《最后的笑》和《鬼魂》(Phantom)中，在卡尔·格鲁姆(Karl Grune)的《路》(Die Strasse；1923)以及罗伯特·维纳的《奥莱科的手》(Orlac Hände，1925)中看到。

这些拐弯抹角的象征性冲突对应于影片叙事的简洁形式，比如闪回、构图框架设计以及网状叙事，比如在《卡里加里》、《命运》(1921)、《杂

耍场》、《诺斯费拉图》、*Zur Chronik von Grieshuus*（1925）以及《鬼魂》当中。这通常使得影片的时间结构(哪怕不是不可能)变得难以重新构建,观众对人物及其动机的理解改变了时间结构。同时,剪辑通常是模糊的,并不能表达介于各部分或者镜头之间的连续性和因果联系。于是给人留下内在、诡谲和神秘的印象,因为太多的行为和人物的动机需要你去猜测、假设,否则就无法推断。

很多魏玛时期电影的故事都可以从其他媒介中找到来源和互文。除了已经提及的与韦格纳相联系的那些民间故事和传奇之外——你还可以把朗的《命运》和《尼伯龙根》(*The Nibelungen*; 1923),路德维希·伯格(Ludwig Berger)的《丢失的鞋子》(*Der erlorene Schuh*; 1923)和莱尼·里芬斯塔尔(Leni Riefenstahl)的《蓝光》(*Das blaue Licht*; 1932)算在里面——还有一些是报纸连载小说,比如《赌徒马布斯博士》、《沃哥罗德城堡》(*Schloss Vogelöd*)、《鬼影》(*Phantom*),中产口味的娱乐文学,比如《夜中行》(*Der Gang in die Nacht*)、《杂耍场》(*Variete*)以及改编自被认为是德国民族文学作品的影片,包括歌德(Goethe)、杰拉德·豪普特曼(Gerhard Hauptmann)、西奥多·施多姆(Theodor Storm)。这些跨媒体影响可以在那个时代存在于电影生产和出版产业之间的垂直联系中看到,表明选择是由经济因素所决定的,任何材料的人气和恶名都可以被利用。当然,他们还继续从文学和某些共同的文化参照物中借得资源,试图构成一种有凡人共识、能够形成标准的民族电影概念。

在那些常常被当作德国人的内在状态来引用的那些影片中,还有一个尤其显著的特征,大量的剧本只是由两位作家完成:卡尔·梅耶尔和荻雅·冯·夏宝(Thea von Harbou)。至于文类和故事素材,几乎全部是被界定为魏玛电影"身份"的东西,尤其是1925年之前的:梅耶尔的"室内电影"(Kammerspiel)影片(包括 *Genuine*, *Hintertreppe*, *Scherben*, *Sylvester*, *The Last Laugh*, *Tartüff*, *Vanina*),以及荻雅对经典、最好卖的以及民族史诗的保持原味的改编(弗里茨·朗的所有影片,茂瑙的三部影片以及其他导演的十部影片)。

一些个人的过度影响显示存在着一个相当紧密的创作共同体,同样的名字重复出现,包括导演、布景设计师、制片、摄影师以及剧本作家。两打人看起来构成了 1920 年代早期德国电影成绩的核心。大部分围绕乌发形成,一些则是以柏林为基地的制作公司,这些集团可以直接在围绕乔·梅伊、理查德·奥斯瓦尔德、弗里兹·朗、茂瑙以及 PAGU-Davidson 集团所形成的制作人—导演中找到轨迹。

这使得焦点更多地转向乌发以及艾里奇·鲍默,后者作为生产部的头目,似乎并不愿意将那个时期在好莱坞实施的制片中心制体系照搬到乌发来。鲍默的生产概念有两个显著的特征。由于他出生在发行(高蒙,伊克莱尔公司)和出口领域(德克拉公司),鲍默——像 Davidson 一样——认为生产是受放映和出口所驱动的。他认识到出口的影片具有其自身的国内市场的重要性,正像他担任德国电影产业出口部(Exportverband der deutschen Filmindustrie;成立于 1920 年 5 月)执行主任所显示的,为了施压"组织国内市场,如果有必要,就回避那些目前自以为掌控德国电影生意的人"(雅各布森[Jacobsen]; 1989)。

《杜巴莱夫人》在美国以及《卡里加里》在欧洲取得的出口的成功打破了对德国电影的国际性抵制。基于此,鲍默发展出了他的产品差异化概念,试图服务两个市场:国际大众市场,那个牢牢掌控在好莱坞手中的市场,国际艺术电影市场,他把它称作为"风格化的影片",这种影片所产生的特权是和德国电影相联系的。自然,最初的出口成功是极大地得益于极度的通货膨胀的,因为货币贬值自动地摊还了电影的生产成本。例如,1921 年,一部故事影片卖给一个像瑞士这样的单一市场,就可以赚得足够的硬通货币以支持一个新的电影生产。但是到 1923 年马克稳定之后,德国产品的这种贸易优势消失了,鲍默的双重策略变得越来越危险。

作为回应,鲍默试图建立一个由德国乌发主导的共同的欧洲电影市场。他打着"欧洲电影"的旗号进入一系列发行和合作生产的合约,证明他意识到,尽管规模大集中程度高,凭借乌发本身已经无法与好莱坞抗

争,哪怕只是在欧洲市场上,更不用提在美国市场。尽管最终还是失败了,但"欧洲电影"的策略毕竟给德国和法国以及英国的电影制作社区之间的联系打下了坚实的基础,这种联系一直存在于1920年代晚期,一直持续到1940年代。

1926年鲍默到美国的时候,他在乌发的生产体系仍然采用导演中心制,这时候他的团队,大部分都来自于德克拉(Delca-Bioskop)时期,具有极大的创作自由。这种体系的好处人所皆知:它们构成了宏伟庄严的所谓的乌发风格,在一个项目的每一个环节中,都可能有在技术上或者风格上的实验,也都可以有即兴的创作。这也导致对摄影棚内作业的倚重,乌发的仰慕者觉得那种影片"有浓重的艺术氛围",而其他人则认为那仅仅是"幽闭恐惧症"。

当然其中也有缺点:这种制度看起来,由于完美主义和匠气渗透到所有部门当中,好像时间和金钱都不是它们的目标。更进一步,拒绝分工,拒绝把电影生产过程当作像好莱坞那样的标准作业来进行控制,常常导致和以放映时间表为基础的生产政策之间的冲突。鉴于德国电影工业长期以来超量生产,而鲍默的生产理念容易导致财政赤字,他与美国主要公司之间的贷款和发行协议最后夭折,对乌发这样一个以商业律令为运营路线的生产性公司来说,这打击可以说是毁灭性的。另一方面,鲍默概念所产生的美学和风格上的后果,则是持久的:特技效果中的革命性技术(《命运》、《浮士德》、《大都会》),新的用光形式(《鬼影》,以及所有的"室内电影"影片),摄影机运动与摄影机角度(《杂耍场》以及《最后的笑》),以及完全和风格及主题融合在一起的布景设计(比如在《尼伯龙根》中)。这些成就赋予乌发的技师和导演们高度的职业声誉,使得1920年代的德国电影,矛盾地,既是一种财政上的灾难,又是一种电影人的麦加(希区柯克羡慕茂瑙,布努埃尔追随朗,更不用提对约瑟夫·冯·斯坦伯格(Joseph von Sternberg)、鲁本·马莫利安(Rouben Mamoulian)、奥逊·威尔斯(Orson Welles)以及好莱坞1940年代黑色电影的影响了)。

诚然，1920年代德国电影避开美国的竞争并非是它们唯一面临的战役。虽然主导了放映，乌发并没有超出民族电影生产的百分之十八。较小的公司的发行不是经由乌发的，比如 Emelka, Deulig, Südfilm, Terra, 以及 Nero, 试图通过和美国及英国公司的协议维持自己的放映网络，这就进一步分裂了德国的电影市场，最终还是对好莱坞有利。

作为一个资本主义的巨头，乌发是左翼批评家的靶子，最重要的是那些来自自由派和社会民主党派报纸的作家，他们对电影文化的怀疑一点也不比他们的保守派同事来得更加微弱，他们认为乌发显然是国家主义右翼手上的工具。小品文(feuilleton)专栏的批评家对流行物显示了模棱两可的态度：指责"艺术电影是平庸之作"，又看不起通俗的和类型影片，称之为"垃圾"，在他们看来，只有1920年代中期卓别林的电影和1920年代末期苏联的电影才能算得上是艺术电影。

来自知识界的、针对德国的艺术电影和商业电影的占主导地位的批评导致了另一个似是而非的后果：有关电影的讨论，它的文化功能，以及作为一种艺术形式的美学特点。这是在一个非常高端的知识的和哲学的复杂层面展开的，由此产生了一批卓越的理论家和批评家，包括贝拉·巴拉兹(Béla Balázs)、鲁道夫·爱因汉姆(Rudolf Arnheim)和齐格弗里德·克拉考尔(Siegfried Kracauer)。哪怕是天天出的报纸都出产了由威利·哈斯(Willy Haas)、汉斯·西门森(Hans Siemsen)、赫伯特·叶林(Herbert Jhering)、柯特·乔尔斯基(Kurt Tcholsky)以及汉斯·菲尔德(Hans Feld)等人撰写的好文章。

其他一些对电影的意识形态功能感兴趣的团体，包括教师、律师、医生和牧师(无论是新教的还是天主教的)。早在1907年，他们就推动有关电影对年轻人、工作纪律、道德和公序良俗以及所谓"反下流淫秽运动"(anti-dirt-and-smut-campaign)的影响的争辩。目的不在于禁止电影，而在于推动"文化"电影，也就是教育电影和纪录片，反对虚构影片的各种叙事。

特 别 人 物 介 绍

Erich Pommer
艾里奇·鲍默

(1889—1966)

艾里奇·鲍默是1920年代和1930年代德国乃至欧洲电影工业中最重要的人物。他在柏林、好莱坞、巴黎和伦敦工作——发掘天才人物，形成技术和艺术团队以创造魏玛时期那些最重要的影片。他还把好莱坞的生产体系介绍给欧洲电影工业，二次大战之后，又挑起重建西德电影工业的重担。

鲍默1907年进入电影产业，到1913年他成为法国的伊克莱尔公司负责中欧业务的总代表。战争爆发时，伊克莱尔受到德国政府的强制管制。为了挽救他的生意，鲍默创立了德克拉(Decla)公司(意思就是德国的伊克莱尔，"Deutsche Eclair")。当鲍默在普鲁士军队中服役的时候，他的妻子葛楚(Gerturd)和他的兄弟阿尔伯特，成功地为正在繁荣的德国电影生意生产了喜剧片和剧情片。

鲍默退役之后，他们生产的影片更具有艺术抱负。1919年底，在财政的拮据、艺术的大胆、布景的简约以及聪明的广告各种因素的混合之下，《卡里加里博士的小屋》创造了一个电影传奇。

1920年3月，德克拉公司和德比奥斯库帕(Deutsche-Bioscop)公司合并。鲍默把精力花在出口——在经济危机和通货膨胀的时期，这是电影生产的一个重要方面。一年之后，公司被乌发吞并，但是仍然以"德克拉-比奥斯库帕"(Decla-Bioscop)的名义生产影片。1923年，他成为乌发在纽巴贝斯伯格(Neubabelsberg)制作基地的三个制片公司的生产总监。在那里他试图实现他的创作性生产的愿景，将艺术和生意结合起来创造一种总体的艺术形式。作为执行制片人，他启动面向国际市场的大有声

望的电影生产。导演F·W·茂瑙、弗里茨·朗、路德维希·伯格、阿瑟·罗比森以及E·A·杜邦,剧作家卡尔·梅耶尔、荻雅·冯·夏宝,以及罗伯特·利伯曼(Robert Liebmann),摄影师卡尔·弗莱温德(Karl Freund)、卡尔·霍夫曼(Carl Hoffmann)、弗里兹·阿尔诺·瓦格纳(Fritz Arno Wagner)以及冈特·利塔(Günther Rittau),艺术指导罗伯特·赫尔斯(Robert Herlth)和瓦尔特·罗里格(Walter Röhrig)、奥拓·亨特(Otto Hunte),以及埃里克·凯特尔哈特(Erich Kettelhut),构成了鲍默手下持续的艺术团队的人力资源库。他们创造的电影经典包括《命运》(*Der müde Tod*;1921)、《赌徒马布斯博士》(*Dr. Mabuse, der Spieler*;1922)、《鬼影》(*Phantom*;1922)、《尼伯龙根》(*Die Nibelungen*;1924)、《大公爵的财政》(*Die Finanzen des Grossherzogs*;1923)、《最卑贱的人》(*Der letzte Mann*;1924)、《伪善者》(*Tartüff*;1925)、《杂耍场》(*Variete*;1925)、《大都会》(*Metropolis*;1925)以及《曼侬·勒斯科》(*Manon Lescaut*;1926)。

鲍默允许他的生产团队拥有极大的创作自由以展现他们的艺术的和技术的各种实验,导致了过分庞大的预算,也对乌发不断增长的财政危机负有责任。鲍默1926年1月离开乌发的时候,朗的《大都会》处在它的第六个月的生产当中,并且还需要一年时间才能投放市场。鲍默去了好莱坞,在那里他和之前乌发的明星宝拉·内格里(Pola Negri)为派拉蒙制作了两部影片。但是,鲍默很难将自己调整到好莱坞体系中,与片厂老板常有争执。

1928年乌发新老板路德维希·克里兹奇(Ludwig Klitzsch)诱惑鲍默回到巴贝斯伯格(Babelsberg),在那里他的生产团队被赋予顶级的特权来生产有声影片。结合他的欧洲和美国的经验,他雇佣了好莱坞导演约瑟夫·冯·斯坦伯格在《蓝天使》(*Der blaue Engel*;1930)中执导演员艾米尔·简宁斯(Emil Jannings);这是一部针对世界市场的国际性影片。鲍默雇请了诸如罗伯特·西奥德麦克(Robert Siodmak)、科特·西奥德麦克(Kurt Siodmak)兄弟和比利·怀尔德(Billie[后来改为Billy]Wilder

等有才能的新人。他开拓了轻歌剧影片这种新类型,其中有埃里克·查莱尔(Erik Charell)的《维也纳会议中的罗曼司》(Der Kongreßtanzt;1931)。

1933年纳粹执政,乌发驱逐了它的大部分犹太雇员,鲍默移居巴黎,在那里为福斯公司建立了一个欧洲分厂,他在那里制作了两部影片——马克斯·奥菲尔斯(Max Ophuls)的《偷人》(On a volé un homme;1933)和弗里茨·朗的《利力姆》(Liliom;1934)。在好莱坞短暂地工作一段时间之后,他又到伦敦和亚历山大·柯达(Alexander Korda)一起工作。1937年他与演员查尔斯·劳顿一起建立了五月花电影公司(Mayflower Pictures),后者执导了《遭天谴的人》(Vessel of Wrath;1938)。希区柯克的《牙买加客栈》(Jamaica Inn;1939)是他们在"二战"爆发之前制作的最后一部影片,之后,鲍默第三次来到好莱坞。他为雷电华(RKO)制作了多萝西·阿兹纳(Dorothy Arzner)的《舞蹈,女孩,舞蹈》(Dance, Girl, Dance),但是因为一次心脏病发作,他和片厂的合约中止了。

1946年,鲍默(从1944年开始他已经是美国公民了)回到德国,成为战后德国电影生产的掌门人。他的任务是重建德国的电影工业,重建被毁的制片厂,并监督去纳粹化的电影人。但是鲍默发现他的位置很难坐,夹在美国工业的利益和他想要重建独立的德国电影的愿望之间。1949年,他的代表盟军(Allies)的职责结束了。他待在慕尼黑,和诸如汉斯·阿尔伯斯(Hans Albers)这样的出身乌发的老同事,以及诸如希尔德嘉·耐夫(Hildegard Knef)这样的新秀一起工作。在他的反战影片《孩子们,母亲们和一个将军》(Kinder, Mütter und ein General;1955)遭遇败绩之前,他制作了一些影片,这部影片导致他的泛欧电影公司(Intercontinental-Film)倒闭。1956年,鲍默的身体衰退,退休到加利福尼亚,1966年他在那里去世。

——汉斯-迈克尔·博克(Hans-Michael Bock)

特 别 人 物 介 绍

Friedrich Wilhelm Murnau
弗里德里希・威廉・茂瑙
(1888—1931)

 默片时代最有天赋的视觉艺术家之一,F·W·茂瑙在1919年和1931年之间制作了二十一部影片,先是在柏林,后来在好莱坞,最后在南海。他四十二岁时,过早地死于一场车祸。他出生在德国的比勒费尔德(Bielefield),原名叫F. W. Plumpe。茂瑙生长于一个有文化的环境之中。在孩童的时候,他就浸润于文学经典中,并和他的兄弟姐妹一起玩舞台戏剧的制作。在海德堡大学,他学习艺术史和文学,在一次学生演出中,他被马克斯・莱因哈特(Max Reinhardt)相中,后者给他提供了在柏林的莱因哈特学校免费受训的待遇。1914年"一战"爆发,他加入步兵,参加东线的战斗。1916年转入空军,驻扎在凡尔登附近,是他所在的部队中不多的几个幸存者之一。

 在《诺斯费拉图》(*Nosferatu*, 1921)中,茂瑙创造了德国表现主义影片中一些最生动的影像。诺斯菲拉图的影子慢慢升高趋近那个等待他的女子,引发了一种类型电影的制作。根据小说家布莱姆・斯多克(Bram Stoker)的《德拉库拉伯爵》(*Dracula*)改编,茂瑙的《诺斯费拉图》是一部"恐怖交响曲",其中,非自然的东西渗入日常世界,就像诺斯菲拉图的船,带着棺材、老鼠、水手的尸体以及瘟疫悄悄地滑入港口时所看到的。在那个时期的德国电影中,很难看到像茂瑙在此片中的效果如此卓著的实景地拍摄。洛特・艾斯纳(Lotte Eisner; 1969)认为,茂瑙之所以是最伟大的表现主义导演,因为他能够挑起片厂之外的恐怖。《诺斯费拉图》也有特技,但是没有一个特技被重复使用,所以每一个例子都传递

出一种对惊异的特殊的把握。诺斯费拉图的马车带领乔纳森（Jonathan）跨过桥梁朝向吸血鬼的城堡时，这个段落变成了负片效果，这一点被科克托在《奥菲斯》（Orphée）中和戈达尔在《阿尔法城》（Alphaville）中引用。出演诺斯费拉图的马克斯·施莱克（Max Schreck）是一个顺从的捕食者，是电影表现主义的当家偶像。

《最卑贱的人》（Der letzte Mann；1924），由艾米尔·简宁斯主演，讲述一个豪华酒店看门老人的故事。不能面对被降到更加卑微的地位，这个老人偷了一套制服，以他惯有的客套和礼仪出现在家里和街坊，邻居们可以看到他每天都来来回回。当他的偷窃行为败露之后，故事似乎要走向悲剧。但是结局却是他醒来，好像是从一场梦中，他继承了一个不知名者的遗赠。虽然这个 happy ending 是被制片厂所要求的，但这个研究一个人的自我形象被否定的故事，正是 1920 年代中期毁灭性的通货膨胀中德国中产阶级的故事。世界各地的评论家诧异于"解放了的摄影机"（entfesselte），移动的摄影机表达了他的主观视点。茂瑙只用了一次幕间字幕，追求一种普遍的视觉语言。

对埃里克·侯麦（Eric Rohmer）而言，《浮士德》（Faust；1926）是茂瑙最伟大的艺术成就，因为在这部影片中所有的其他的因素都屈从于场面调度。在《最卑贱的人》和《伪善者》（Tartüff；1925）中，建筑形式（场景设计）占有先机。《浮士德》是茂瑙影片中最形象生动的（于是，也是最"电影化"的），因为在这部影片中，形式（建筑）屈从于光线（电影的基本）。光明和黑暗之间的战斗是影片的主题，在"天堂中的序言"的壮观中得到了视觉化。"是光线形塑了形式，塑造了形式。电影人允许我们目睹一个亦真亦幻、如同绘画一样的世界的诞生，艺术把可见世界的真和美展示给我们，经久不衰。"（侯麦；1977）。茂瑙的同性恋倾向，虽然并没有被当众承认，但一定在将年轻的浮士德的身体美学化和色情化中起到了作用。

基于《最卑贱的人》的异常的成功，茂瑙被威廉·福斯邀请到好莱

坞。在拍摄《日出》(Sunrise；1927)时他被赋予了绝对的权威,他和他的技术团队完全跟随他习惯了的制作方式:精细的布景,复杂的现场摄制和各种视觉效果的实验。《日出》是一部关于罪和救赎的故事。一个从城市来的蛇蝎美人(着黑缎子衣服,就像《浮士德》中的诱惑者靡菲斯特[Mephisto]一样)来到了乡间,在那里她勾引一个男人,几乎让这个男人将他的妻子溺水,他终于警醒,试图重新创造他们失去的幸福中的简单和信任。《日出》十足的美和诗意征服了评论家,但是他的成本远远高于它的收成,它成为茂瑙最后一部在他完全掌控局面的生产体制内完成的影片。之后他为福斯所拍摄的《四个恶魔》(Four Devils)和《城市姑娘》(City Girl),受到片厂的严密监控。茂瑙的决定经常被其他人否决,在茂瑙看来,这两部影片都遭到了严重的损害。《城市姑娘》作为一个道德寓言得到了赞赏,其间,被赋予精细的田园美的风景(麦田)却变成了黑暗和邪恶,就像在《诺斯费拉图》、《浮士德》和《禁忌》(Tabu)中的一样。

1929年,茂瑙和罗伯特·弗拉哈迪一起向南海(South Sea)航行,去拍一部有关西方商人毁掉了一个单纯的岛屿社区的影片。试图做得比弗拉哈迪的结构更有戏剧性,茂瑙单独执导了《禁忌》(1931)。影片开始于一个"天堂",男男女女在一个繁茂的热带池塘中戏水。莱利(Reli)和玛塔希(Matahi)坠入爱河。自然以及他们所在的社区都是那么和谐。不久,莱利献身诸神并宣布守戒,任何对她有欲念的都要被杀死。玛塔希和她一起逃走。"失乐园"记述了他们不可避免的毁灭,有长老作为代表,他来猎杀他们,以及由白人商人作为代表,他们给玛塔希设下圈套,强迫他违反第二个禁忌,激惹保卫黑珍珠的鲨鱼,这样就可以逃离该岛。最后,玛塔希赢了鲨鱼但是没法上到那条载着莱利离开的船。这条船在水上那种毅然决然的移动方式正像诺斯费拉图的船,它像是用鲨鱼的鳍在航行。茂瑙在《禁忌》首演之前去世。

——简妮特·伯格斯特罗姆

战后的骚动

"一战"以后,威廉皇帝时期严苛的审查制度被废除了,但是,有鉴于革命骚动和性内容许可这样的气氛,电影产业不久就发现它自身再次处于攻击之中,当议会于 1920 年 5 月再度对电影生产进行部分审查的时候,电影制作者几乎没有什么朋友来替他们的表达自由辩护。贝托尔特·布莱希特(Bertolt Brecht)甚至认为"资本主义的淫秽商人"必须吸取教训。导致电影工业更加严重分裂的是当地征收的电影娱乐税,抑制了电影产业的存活力。同时,保护民族产品免于好莱坞竞争的立法看起来足智多谋但最终是无效的:假如进口限制和定额管理(所谓的 Kontingentsystem)有助于"定额快片"(quota-quickies)的生产,它们不仅伤害了发行商为观众进口美国片的热情,也总体上导致了电影供过于求的状况。另外一个方面,政治家们的手段也是愚钝的:虽然政府偶尔以威胁公序良俗为理由禁止一些令人不快的影片(比如发生在柏林的《战舰波将金号》(*Battleship Potemkin*; 1925)和《西线无战事》(*All Quiet on the Western Front*; 1930)等例子),这样做并不能培育一个繁荣而统一的民族电影事业,因为进口限制和娱乐税总是使得电影产业的一个部门(制作部门)去反对另一个部门(放映部门)。

其时,魏玛的知识传统,虽然对德国电影有敌意,仍然有助于培育一种有教养的、区别对待的以及严重政治化的电影文化,这就是"魏玛电影"的含义。虽然电影生意总是兼备意识形态和经济双重目标,它同时也是一个政治事实,不但因为它总是呼吁政府的帮助,而且因为知识分子自由派和反民主的力量都是非常严肃地对待电影的。

在整个十年之中,有组织的激进的左翼,几乎整齐划一地对电影保持敌意,粗暴地抨击乌发将大众的思想放置在对普鲁士的荣耀的反动的欢庆之中(例如卡尔·博伊斯[Carl Boese]的《舞者巴贝丽娜》[*Die Tänzerin Barberina*; 1921]和阿尔曾·冯·杰莱皮(Arzen von Czerepy)的《弗里德里克国王》(*Fredericus Rex*; 1922),他们指责民众喜欢这一类影

片胜过喜欢舞会和街头游行。只有在1925年成功放映所谓的"俄国影片"之后,威利·明岑贝格(Willi Münzenberg),最有天赋的左翼宣传家,才找到了支持他的"征服电影"的口号,这是一本小册子的标题,他在其中认为电影是"最有效的政治煽动手段之一,不要让它只是在政敌的手中"。明岑贝格的"国际工人帮助者"成立了一个发行公司"普罗米修斯"(Prometheus),进口苏联影片也资助生产自己的影片。除了纪录片以外,普罗米修斯还制作了类似喜剧片《多余的人》(*Überflüssige Menschen*; 1926),由苏联导演亚历山大·拉杂尼(Alexander Razumny)执导,还有皮埃尔·于兹(Piel Jutzi)的无产阶级剧情片《克劳兹妈妈交鸿运》(*Mutter Krauses Fahrt ins Glück*; 1929)。不想被共产主义者所胜过,社会民主党人也资助故事影片,包括维纳·霍奇鲍姆(Werner Hochbaum)的《兄弟们》(*Brüder*; 1929)以及几部有关住房问题、反堕胎立法和城市犯罪的纪录片。更早,工会也赞助了马丁·伯格(Martin Berger)的《锻炼》(*The Forge*; 1924),他还制作了《自由人》(*Freies Volk*; 1925)和《妇女十字军》(*Kreuzzug des Weibes*; 1926)。当然,普罗米修斯最著名的影片要数《谁拥有这个世界》(*Kuhle Wampe*; 1932),由斯拉坦·都窦(Slatan Dudow)导演,布莱希特撰写剧本。影片以一个失业青年的自杀为开场白,之后跟随一对年轻的工人阶级夫妇,他们试图寻找工作和一个家,以建立家庭,最终意识到只有和他们的工人伙伴一起,他们才能改变世界,也才能改善他们自己的命运。

 非常罕见的是,批评家在几乎所有的乌发生产中所错失的东西,在具有党派政治归属的影片中找到了:"现实主义",以及一种对来自日常生活的话题的承担。这样一种要求,从某种批评建制来讲是可以理解的,仍然处在文学自然主义的影响之下,总是可以和鲍默所追求的出口目标共存。在国外,德国的现实仍然和世界大战的主题有很多联系,以当下大战主题的背景来吸引国际观众。虽然1918年之前的德国电影已经广泛地使用外景地拍摄、现实主义的装饰以及当时代的主题,战后,主要的生产是面向国内市场的(喜剧片、社会剧情

片或者哈里·皮埃尔[Harry Piel]的探险影片),这些影片诉诸现实的布景。大部分有声望的与现实主义相关的产品都以"新客观主义"(Neue Sachlichkeit)而知名,无论是由G·W·帕布斯特执导的《没有欢乐的街道》(*Die freudlose Gasse*;1925)、《简妮·纳伊的爱》(*Die Liebe der Jeanne Ney*;1927)、《潘朵拉的盒子》(*Pandora's Box*),还是乔·梅伊的《柏油路》(*Asphalt*),一直到有声电影的到来,一直保持着对乌发风格的执著。

魏玛电影的结局

在美国,对德国电影的抱怨正好相反,缺乏强有力的情节、显著的冲突,最重要的是,缺乏明星。明星体系总是国际化电影制作的基础,部分是因为一个明星的内涵和品质可以以一种布景和主题通常做不到的方式来超越国家的界限。乌发在这方面所遭遇的问题的一个方面是,一旦他们开掘出明星,总是被劝诱到好莱坞,就像当年刘别谦捧红的第一个国际明星波拉·尼格丽的做法。1920年真正算得上是国际明星而又仍然在德国工作的,只有艾米尔·简宁斯,他确实是一个有威慑力的在场,以下影片以一种极不相衬的形式显示了德国电影在美国市场所取得的成就:《杜巴莱夫人》,《杂耍场》,《最后的笑》(也就是《最卑贱的人》)以及《蓝天使》。1920年后期,以进口美国女明星的方式投放国际明星只取得了间歇的成功。露易丝·布鲁克斯(Louise Brooks)没有在1920年代出名,黄柳霜(Anna May Wong)(在E·A·杜邦和理查德·艾奇伯格[Richard Eichberg]的电影中出现)也没有抓住美国观众的注意力,即使是鲍默为梅伊的《柏油路》在美国"发现"的贝蒂·阿曼(Betty Amann)也没有发掘出她明星的潜力。茂瑙的《浮士德》选演员时是具有蓄意的国际性取向的(1926;艾米尔·简宁斯、伊凡迪·居伊波特[Yvette Guilbert]、高斯塔·艾克曼[Gösta Ekman]都出演),但是,让卡米拉·霍恩[Camilla Horn]出演格雷琴(Gretchen)一角(原本要

由莉莲·吉许出演,试图重复她在格里菲斯的《东方之路》[Way down East; 1920]和《破碎之花》[Broken Blossoms; 1919]中获得的成功),并没有帮助影片在大洋两岸获得成功。更显著的是,弗里茨·朗影片中男女主角(包括布里吉特·赫尔姆[Brigitte Helm])都没有成为国际明星。当他和鲍默访问好莱坞的时候,朗显然被道格拉斯·范朋克坚称美国电影成功主要在于演员而不是布景或者主题的原创性所惹恼。只有到了有声电影的年代——并且引进了像约瑟夫·冯·斯坦伯格这样的美国导演之后——乌发真正发展出成功的明星,诸如玛琳·黛德丽(Marlene Dietrich)、汉斯·阿尔伯斯(Hans Albers)、莉莲·哈维(Lilian Harvey)、威利·弗里奇(Willy Fritsch),或者玛丽卡·洛克(Marika Rökk),他们所有人都严重地以1930年代早期的美国演员为仿效对象。

那个时候,作为一种民族的和国际的电影的德国电影变得与乌发的命运极其相关。随着1926、1927两年的严重损失,公司的主要债权人德意志银行(Deutsche Bank),准备强迫乌发破产,除非能够找到新的外部资金。阿尔弗雷德·胡根伯格(Alfred Hugenberg),在1917年乌发初创时期曾经受挫,抓住了这次机会获得了公司的大部分股份。他的新管家,路德维希·克里兹奇,开始重新结构公司,跟随好莱坞的片厂体系。他推广美国的行政管理原则,把财政部门从制作部门中分离出来,重新组织发行,并分出一些次要的公司。克里兹奇给公司带来了制片人中心制,由恩斯特·雨果·克莱尔(Ernst Hugo Correll)做总监,他把生产分给不同的领袖来管理,制作人有冈特·斯塔彭霍斯特(Günther Stapenhorst)、布鲁诺·杜戴(Bruno Duday)和艾里奇·鲍默,这样就获得了极大的中心控制和更大的劳动分工。如果说正如很多评论家指出的,胡根伯格的接管给乌发的命运盖上意识形态的章子,那么同样真实的是,从生意角度来看,要感谢克里兹奇,他第一次使得乌发严格地沿着商业路线运行。

克里兹奇使得乌发以显而易见的速度赶上了国际电影发展的脚

步,比如有声电影,按照过去的管理来看,很难这么快就对此产生兴趣。乌发转向有声电影用了不到一年的时间,由于和它国内主要的竞争对手 Tobis Klangfilm 达成协议避免了高昂的竞争代价。从 1930—1931 年开始,乌发再一次赢利,不只是因为它被证明是一个出色出口者,富有攻击性地在法国和英国推销它的外语版电影,也是因为它对留声机的开发使用以及它所拥有的散页乐谱权益。然而,乌发恢复财政上的元气已经与其 1920 年代的明星导演没有关系了:茂瑙已经于 1927 年到好莱坞去了,朗和帕布斯特为塞缪尔·奈本扎尔(Seymour Nebenzahl)的尼禄电影公司(Nero Film)工作,而杜邦(Dupont)在英国工作,卡尔·梅耶尔之后追随茂瑙也到好莱坞工作,并于 1931 年定居于伦敦。诸如卡尔·哈特尔(Karl Hartl)、古斯塔夫·优希奇(Gustav Ucicky),尤其是汉斯·斯瓦茨(Hanns Schwarz)这些高效率的类型片导演使得乌发财政上有盈余,汉斯·斯瓦茨六部影片中的四部获得了当时最佳票房业绩:《蒙迪卡罗的炸弹》(Bomben auf Monte Carlo;1931)、《窃贼》(Eunbrecher;1930)、《匈牙利狂想曲》(Ungarische Rhapsodie;1928)以及《妮娜·帕特罗那的美丽谎言》(Die wunderbare Lüge der Nina Petrowna;1929)。

音乐片和喜剧片成了怀有国际化野心的德国电影的支柱,其中有像《国会舞蹈》(Der Kongress tanzt;1931)这样的大制作,有《加油站三人党》(Die Drei von der Tankstelle;1930)这样的为明星定制的影片,有《维克多和维克多利亚》(Viktor und Viktoria;1933)这种怪诞的喜剧,有《启程》(Abschied)这样的家庭情节剧,这些影片散发出了与 1920 年代的德国电影相当不同的气息。在纳粹 1933 年上台之前,德国电影产业从艺术电影/名导演制作中心制这种双轨的体制,向主流娱乐电影的转变已经开始,推动力来自经济压力和技术变迁多于来自政治干涉。虽然向好莱坞转移,从 1921 年的恩斯特·刘别谦开始,后来有茂瑙、杜邦和莱尼,到 1927—1928 年,步伐加大,其动机,至少到 1933 年为止,都是个人的或者职业的和政治上的考量是一样多的。

德国电影在希特勒上台之前已经面临这样一个悖论:魏玛共和国的创造性酵母中酝酿出来的天才,贡献了这些电影的叙事,必定要进入衰微,因为魏玛共和国在国家主义和法西斯右翼的击打之下分崩离析。然而,从表面上来看,如果电影业衰微了,那是因为太多的人才流向了好莱坞这块更加肥沃的创作田地。假如从另一个方面来看,人们用经济表现来衡量是否成功,德国电影只是在魏玛共和国的最后几年的政治动荡之中,成熟到一种能养活自己的产业。在欧洲的其他地方也一样,在电影处在一个创新的艺术的时期,还是有颇多严格的局限的。德国电影的显著之处在于,这样的状况能够在商业企业的中心持续多久,因为,从本性上来讲,商业企业是不能支付这种艺术创新的。

特 别 人 物 介 绍

Robert Herlth
罗伯特·赫尔斯

(1893—1962)

罗伯特·赫尔斯,一个酿酒师的儿子,一次大战前在柏林学习绘画,1914 年应征入伍,受到画家兼布景设计家赫尔曼·沃姆(Hermann Warm)的善待和引荐,沃姆帮他在 Wilna 的部队剧院找到差事,在"一战"的最后两年可以远离前线。

战后,沃姆成为艾里奇·鲍默的德克拉公司(Decla-Bioscop)艺术部的头头,1920 年他邀请赫尔斯加入到他的团队。和沃尔特·雷曼(Walter Reimann)以及沃尔特·罗里格(Walter Röhrig)一起,沃姆班底刚刚为《卡里加里博士的小屋》(1919)完成了"表现主义的"布景装饰。在为茂瑙的《古堡惊魂》(*Schloss Vogelöd*;1921)和弗里茨·朗的《命运》

(Der müde Tod；1921)的中国片段工作的时候，赫尔斯被介绍给罗里格，之后两人形成了一个合作团队，共事十五年之久，主要在德克拉的各个片厂工作，而那时候的德克拉已经被乌发拓展为欧洲最重要的生产中心。

这个时期在制作人艾里奇·鲍默的指引下，布景设置和摄影团队为魏玛电影的荣耀奠定了基础。

为帕布斯特的《财宝》（Der Schatz；1922—1923）设计的压抑、黑暗的中世纪内景是赫尔斯和罗里格最初合作的作品之一，之后他们继续为以下三部标志1920年代的德国影片到达高峰的影片做场景设计，它们分别是《最卑贱的人》，《伪善者》和《浮士德》，都是茂瑙的作品。他们从影片生产伊始就和茂瑙、"电影诗人"（Film-Dichter）卡尔·梅耶尔以及摄影卡尔·弗兰德（Karl Freund）一起商讨。他们在一起创造了"没有束缚的摄影机"（entfesselte Kamera）的概念，以及将演员、灯光和装饰做电影式的混合的概念，这些影片最好地体现了这些概念。里昂·巴萨克（Léon Barsacq；1976）是这样评价的："背景被简约到最基本，有时就是一个天花板或者一面镜子。在他的草图中，赫尔斯深受茂瑙的影响，把人物在特定场景中的位置画到草图之中，布景的容量似乎自然而然地体现出来了。内景变得越来越简约和赤裸。尽管简约，影片使用布景设计的技巧和摄影机的运动，在《最卑贱的人》中还发明了不少做法，在实际的建筑物的顶部放上巨型模型，使大饭店的表面有了一种令人眩晕的高度"。

在默片时代接近尾声的时候，赫尔斯和罗里格合力为乌发的一部可列入最好影片行列的影片，乔·梅伊的《柏油路》（1928）做设计。他们在斯坦肯（Staaken）过去的泽普林（Zeppelin）飞机修理库改建的电影制片厂中建造了一条柏林的街道，这条街完全由商店、汽车和公车组成。有声片来临之后，他们待在乌发的鲍默团队之中，和一些年轻的新秀，诸如罗伯特·西澳德麦克（Robert Siodmak）和阿那托尔·利特瓦克（Anatole Litvak一起工作），也为大量的多语言的轻歌剧版本工作，比如埃里克·

查莱尔(Erik Charell)的《国会舞蹈》(1931)和路德维希·伯格(Ludwig Berger)的《沃尔茨克里奇》(*Walzerkrieg*；1933)创造了一个不惜工本的布景设计时期。

1929年,他们开始和古斯塔夫·优希奇合作,后者使他们平稳地进入到乌发的纳粹时代。优希奇,之前是摄影师,是一个可以信赖的匠人,尤其专长于民族主义情怀的娱乐片,赫尔斯和罗里格通过生产通俗娱乐片,避免了那些硬性的宣传影片。1935年,他们为莱茵霍尔德·施初赞(Reinhold Schünzel)的讽刺喜剧《安非特利翁》(*Amphitryon*)设计了希腊神庙的布景,嘲笑了阿尔伯特·斯比尔(Albert Speer)的纳粹建筑的伪古典风格。迈克尔·艾瑟尔(Michael Esser)是这样描述他们的概念的:"布景设计并没有真正拷贝真实的建筑物;它把建造细节带入到新的语境当中。它们与原作是一种疏离的关系,甚至是一种嘲讽的关系。"

1935年,赫尔斯和罗里格撰写、设计并导演了童话故事《幸运儿汉斯》(*Hans im Glück*)。之后不久,他们的合作终告结束。

在为莱尼·里芬斯塔尔的《奥林匹亚》(*Olympia*；1938)造了一些工艺上的建筑物之后,赫尔斯(他的妻子是犹太人)开始为托比思电影公司(Tobis),之后是泰拉电影公司(Terra)工作,主要设计娱乐影片。他制作的第一部彩色影片是匈牙利导演波尔瓦利(Bolvary)的轻歌剧《蝙蝠》(*Die Fledermaus*),摄制于1944—1945年,战后才得以放映。

战后,赫尔斯起初为柏林的剧院做舞台设计。1947年,他为哈罗德·布罗恩(Harald Braun)的《昨日明朝之间》(*Zwischen gestern und morgen*；1947)设计大饭店的遗迹。整个1950年代,他主要为那个时期较好的娱乐片导演比如罗尔夫·汉森(Rolf Hansen)以及柯特·霍夫曼(Kurt Hoffman)的影片做设计。他为阿尔弗雷德·威登曼(Alfred Weidenmann)改编自托马斯·曼的《布登布鲁克一家》(*Die Buddenbrooks*；1959)所作的布景设计是他最后杰作中的一部,合作者包括他的胞弟柯特·赫尔斯(Kurt Herlth)以及阿尔诺·李策尔(Arno

Richter），为此，罗伯特·赫尔斯赢得了一项"德国电影大奖"（Deutscher Filmpreis）。

——汉斯-迈克尔·博克

特 别 人 物 介 绍

Conrad Veidt
康拉德·维特

(1893—1943)

　　康拉德·维特1913年在马克斯·莱因哈特的演员学校开始他的职业生涯。"一战"前期，他曾是各种不同的前线剧团的成员，不久就回到柏林的德国剧院（Deutsches Theatre Berlin），1916年进入电影圈。1919年在《与众不同》（Anders als die Andern）中出演银幕上第一个同性恋角色，当然，更重要的是，他出演了《卡里加里博士的小屋》中的梦游者塞萨尔（Cesare），他创造的表现主义的表演风格使他一举成为国际明星。1920年代早期，主要主演理查德·奥斯瓦尔德（Richard Oswald）一系列带有性娱乐色彩的风俗影片（sittenfilme），也继续和这个时期的其他著名导演合作。1920年代后期，维特到了美国，但是有声电影又把他召唤回了德国，他开始在乌发早期获得成功的有声片及其英语版中出任主角。1932年，维特开始在英国工作，拍摄了一部亲闪米特的《犹太人苏斯》（Jew Süss；1934；1940年的同名影片是反犹的，译注），以及更加暧昧不明的《流浪的犹太人》（Wandering Jew；1933），之后他在希特勒德国成为不受欢迎的人。他和他的犹太妻子莉莉·普莱格（Lily Preger）继续留在伦敦，并于1939年获得英国国籍。他继续工作，为维克多·萨维力（Victor Saville）和迈克尔·鲍威尔（Michael Powell）塑造了普鲁士军官的典型形象。1940年，他到好莱坞工作，在那里他主要出演纳粹党

人——最著名的要数《卡萨布兰卡》(Casablanca; 1942)中的上校斯特劳瑟(Strasser)。

从塞萨尔到上校斯特劳瑟,维特所塑造的黑色人物远远要超越恶棍人物的陈腐形象。他的人物形象通常是深知自身注定失败的命运,因此而具有某种内向的、禁欲的锋芒,接受命运的安排,也绝不会为了挽救他们自己的生命而妥协。他们忠实于他们的使命,通常对他们的职责有一种类似迷恋的感觉,并保持一种迷人的单身状态。当然,维特塑造的人物还有一种忧郁的气息,更由于人物身上所具备的良好气度和四海为家般的优雅,而使这种忧郁变得独出心裁。

维特的面孔能够呈现他所塑造的人物的内心生活。紧绷的皮肤底下肌肉的运动,始终抿着的嘴唇,太阳穴上的静脉的偾张,鼻翼掀动于思想集中或高度自律的时候。这些身体方面的种种特征帮助德国的默片时期的维特塑造了艺术家、君主以及陌生人的形象,也帮助英国和好莱坞时期的维特塑造了普鲁士军官的形象。

维特脸部表情的张力和他对声音的调节能力以及他清晰的发音相辅相成。他讲话的时候,他的舌头和他那不够整齐的牙齿是可以被看见的,他的每一个词好像在他的宽大的嘴巴中经过调味之后再流出来——和亨弗莱·鲍嘉(Humphrey Bogart)正好相反,后者总是像说俚语一样地咕咕哝哝,在1940年代的两部美国制作的影片中,亨弗莱演的正好是维特的对手戏。维特的德国口音本来是一个弱点,却被用作一个长处,它成了结构说话流的一种手段。声音可以呈现从欢快讨好的细语到咆哮的命令的种种细微之处,维特在突然变换的语调中给人带来惊喜。只要你听过他的声音,你就可以想象他的默片人物是怎样讲话的。维特晚期的电影完全是对他早年默片的回应,因为有了声音,缅怀式地丰富了过去的影像。

——丹妮拉·杉沃尔德(Daniela Sannwald)

斯堪的纳维亚的风格

保罗·谢奇·乌赛

在 1910 年之后的一个短暂的时期之内,尽管斯堪的纳维亚诸国的人口稀少(1901 年丹麦人口不到二百五十万,1900 年瑞典人口在五百万左右),在西方经济体系中处于边缘地位,但是,其电影,无论作为艺术还是产业,在电影的早期演进过程中,都起到了非常重要的作用。它们的影响主要集中在两个阶段中,其一为 1910—1913 年这四年,主要见证了丹麦的制作公司诺迪斯科电影公司(Nordisk Film Kompagni)获得的国际性的成功;其二为 1917—1923 年瑞典电影的成功。它们的成功都不是地方文化的孤立繁荣,斯堪的纳维亚的默片与一个广泛的欧洲语境整合到一起。至少有十年,丹麦和瑞典影片在美学上与俄国及德国关系非常亲密,互相之间有一种同栖共生的关系,尤其在互补发行策略、导演和技术专家的交换方面得到充分体现。在这个协作网中间,只有芬兰这个北欧民族扮演了一个边缘的角色,芬兰确实有语言上独立的影片,但是直到 1917 年,总体上还只是沙俄的一个附属。冰岛——1918 年之前还是丹麦的一部分——值得一书的是 1906 年由其未来的电影导演阿尔弗雷德·林德(Alfred Lind)主持的第一家电影院的开张。而挪威从第一部影片《渔之险》(Fiskerlivets farer : et drama på havet)开始,一直到 1918 年,只有十七部影片。

起源

斯堪的纳维亚的第一次电影放映是在挪威,1896 年 4 月 6 日,在奥

斯陆(那个时候叫做克里斯提尼亚[Christiania])的杂耍俱乐部(Variété Club),是由两个德国电影先驱马克斯·斯科拉但诺斯基(Max Skladanowsky)和埃米尔·斯科拉但诺斯基(Emil Skladanowsky)兄弟所组织的。他们的放映和他们的放映设备 Bioskop 都获得了很大的成功,所以他们在那里一直待到 5 月 5 日。丹麦的第一次放映活动则是由画家维拉姆·帕切特(Vilhelm Pacht)主持的,他把卢米埃尔兄弟的电影摄影放映机装在哥本哈根的拉德赫斯普拉森(Raadhusplassen)的一个木屋中,于 1896 年 6 月 7 日做了第一次放映。后来,一个刚被解雇的电工出于报复,将设备和木屋双双摧毁,但是放映活动于 6 月 30 日重新开始,并大肆宣传,甚至,皇室家庭也于 6 月 11 日参观了帕切特的电影放映器(Kinopticon)。

紧随着圣彼得堡于 5 月 16 日第一次电影放映之后的几个星期,电影也来到了芬兰。虽然,6 月 28 日开张之后,卢米埃尔兄弟的 Cinématographe 在赫尔辛基只停留了八天,因为入场费较高,而城市规模又比较小,但是摄影师卡尔·埃米尔·斯塔尔伯格(Karl Emil Ståhlberg)受到激励,开始行动。他从 1897 年 1 月放映卢米埃尔兄弟的影片,在赫尔辛基以外的地方,则由放映商奥斯卡·阿隆尼(Oskar Alonen)播放"活的图片"(living pictures)。1904 年,斯塔尔伯格在赫尔辛基建起芬兰第一个永久性电影院,名字叫"环游世界"(Maailman Ympäri),同年,芬兰还摄制了第一个"真实生活"诸段落,但是,我们不清楚斯塔尔伯格是否其作者。

在 1896 年 6 月 28 日在瑞典马尔默(Malmö)的夏宫举办的工业博览会上,丹麦放映人哈罗德·林凯尔德(Harald Limkilde)组织了一场在瑞典的第一次电影放映,用的还是卢米埃尔兄弟的机器 Cinématographe,数周之后北上,其时,一位来自法国 Le Soir 晚报的巴黎记者查尔斯·马塞尔(Charles Marcel)正在斯德哥尔摩的维克多利亚剧院(剧院在 Djurgården 的 Glace Palace)正在用爱迪生的吉尼特连续影像放映机(Kinetoscope)放映影片。它们并不是很成功,不久爱迪生的影片

就被斯科拉但诺斯基兄弟的影片所替代,他们就在 Djurgården 摄制了一些段落,这些就是在瑞典最早拍摄的影片了。

芬兰

芬兰第一个电影公司,Pohjola,于 1899 年在马戏经纪人格隆卢斯(J. A. W. Grönroos)的管理之下开始发行影片。第一个正式的电影放映场所国际电影院(Kinematograf International),于 1901 年底开张。但是,像另外两个不久之后开办的电影院一样,它也就存活了几个星期而已,直到 1904 年,卡尔·埃米尔·斯塔尔伯格(Karl Emil Ståhlberg)动议把电影院建立在一个永久性的基础上。1911 年,赫尔辛基有十七家影院,在芬兰其他地方则有八十一家。到 1921 年,赫尔辛基的上升到二十家,而其他地方的则上升到一百一十八家。

第一部芬兰故事影片《私酒贩子》(*Salaviinanpolttajat*),1907 年由史威德·路易斯·斯拜尔(Swede Louis Sparre)执导,芬兰国家剧院的演员 Teuvo Puro 协助,影片是为斯塔尔伯格经营的阿塔利亚·阿波罗制作公司(Atelier Apollo)生产的。在接下来的十年中,芬兰生产了二十七部故事片和三百一十二部纪录短片,还有两部宣传电影(publicity film)。斯塔尔伯格对电影生产的垄断——在 1906 年和 1913 年之间,他发行了一百一十部短片,几乎是整个国家影片生产的一半——是短暂的。1907 年,史威德·大卫·费尔南德(Swede David Fernander)和挪威人拉斯摩斯·豪尔塞斯(Rasmus Hallseth)已经成立了 Pohjoismaiden Biografi Komppania,在十年多点时间内制作了四十七部短片。为《私酒贩子》做摄影的瑞典人弗朗斯·英格斯特罗姆(Frans Engström),和斯塔尔伯格分道扬镳,与影片中的两位主人公 Teuvo Puro 和 Teppo Raikas 一起,成立了自己的制片公司,获得了小小的成功。由 Puro 执导的、现在尚存片段的《西尔维》(*Sylvi*;1913),构成了保存至今的最早的芬兰电影的样板。更大的成功等待着埃里克·爱斯特兰德(Erik Estlander),他建立了

芬兰电影公司(Finlandia Filmi);在 1912 年和 1916 年之间生产了四十九部影片,包括一些在北极拍摄的短片。另一位当年最重要的电影人 Hjalmar V. Pohjanheimo,他从 1910 年开始获得了一些电影放映厅(film hall),不久转向电影制作。在里拉电影公司(Lyyra Filmi)赞助之下,Pohjanheimo 发行了不少纪录片(1911 年)、新闻片(newsreel,从 1914 年开始)以及喜剧片和戏剧性叙事片(dramatic nattatives),所有的制作都是在他的儿子们的帮助之下完成的:阿道夫(Adolf)、希拉留斯(Hilarius)、阿塞尔(Asser)和伯格尔(Berger),还有一些借助于剧院导演卡尔·赫尔姆(Kaarle Halme)的帮助。

第一次世界大战带来了俄国当局的干涉,1916 年所有电影活动被禁止。1917 年"二月革命"之后禁令失效,12 月,芬兰宣布独立之后禁令完全废除。战后,芬兰的电影业主要被 Puro 和索迷电影公司(Suomi Filmi)的演员 Erkki Karu 手下的制作公司所主导。它的第一部故事长片是《安娜-莉萨》(Anna-Liisa;Teuvo Puro 和 Jussi Snellman 导演;1922),改编自芬兰女作家 Minna Canth 的一部作品,并受到陀思妥耶夫斯基《黑暗的权势》(The Power of Darkness;1866)的影响。一个年轻的女孩杀死了自己的孩子,懊悔痛苦不已,最终坦白承认而得赎罪。演员康拉德·托尔罗斯(Konrad Tallroth)在"一战"之前已经在芬兰非常活跃,但是在影片《一出生活悲剧》(Eräs elämän murhenäytelmä)被禁之后移民到瑞典,并于 1922 年出现在索迷电影公司的《爱能够征服一切》(Rakkauden kaikkivalta-Amor Omnia)中,这是芬兰电影试图向西欧和美国的主流影片靠拢的一次勉为其难而孤立的努力。随后的几年中,生产在数量上受到限制,并且试图回到传统的日常生活的主题,和当时瑞典的叙事和风格模式走在一条线路上。从当年的评论来看,只有纪录片《芬兰》(Finlandia;Erkki Karu 和 Eero Leväluoma/Suomi Filmi;1922)在国外获得了一定的成功。到 1933 年为止,芬兰大约出产了八十部无声故事影片。大约四十部虚构影片,包括短片,在赫尔辛基的 Suomen Elokuva-Arkisto 得到保存。

挪威

挪威第一个具有重要性的电影公司是克里斯丁尼亚电影公司（Christiania Film Co. A/S），成立于 1916 年。之前的国家电影生产——以 Norsk Kinematograf A/S, International Film Kompagni A/S, Nora Film Co. A/S,以及 Gladvet Film 为代表——都处于一种萌芽状态之中。在 1908 年到 1913 年之间,大约只生产了十多部影片,之后的两年当中没有相关生产活动的记录。

在整个默片时代,挪威没有片厂可言,于是,其所谓特殊的"民族风格"大部分来源于对北欧风景的开发。1920 年的两部影片,由 G·A·奥尔森（G. A. Olsen）执导的《横跨大陆的吹牛者》（Kaksen på Øverland），以及由阿斯塔·尼尔森主演、拉斯摩斯·布雷斯敦（Rasmus Breistein）执导的《荡妇》（Fante-Anne），是挪威电影结束半业余状况的标志。之后,改编自挪威诺贝尔文学奖获得者克努特·汉姆生（Knut Hamsun）的《索尔的成长》（The Growth of the Soil）的同名影片诞生,有意思的是,影片由一个丹麦人导演,一个芬兰人掌镜,George Schnéevoigt 当时住在丹麦,之前曾经为德莱叶（Carl Theodor Dreyer）的《总统》（Pränkästan；1920）做摄影师,是在挪威拍摄的,为 Svenska Biografteater 拍摄的。另一部影片——Pan（Harald Schwenzen, 1922）,由才成立的 Kommunernes Films-Central 制作,也是改编自汉姆生的作品。

经过一年间歇之后,第一部被认为有国际观众的影片诞生了,《众山之中》（Till Sæters；1924），是由新闻记者哈里·伊万森（Harry Ivarson）执导的第一部影片。《新来的部长》（Den nye lensmanden；雷夫·辛丁[Leif Sinding]；1926），由新成立的公司 Svalefilm 制作,也获得了同样的声誉。随着《神奇的跳跃》（Troll-elgen；沃尔特·弗斯[Walter Fürst]；1927）出炉,挪威的默片出现了一个短暂的繁荣时期,该片展现出一种宏伟的自然壁画的风貌,它的价值部分归功于 Swede Ragnar Westfelt 的摄影。该摄影师的另一部重要的影片是 Laila（1929），主要是献给挪威北

部的萨米人(Sami people)的。即使在这个时期,邻国的输入还是值得关注,从芬兰—丹麦导演 Schnéevoigt 到瑞典演员 Mona Mårtenson 和丹麦演员 Peter Malberg。

题材范围相对有限的挪威默片现在大约有三十部具有代表性的影片,都被保存在奥斯陆的 Norsk Filminstitutt 那里。

丹麦

1904 年 9 月 17 日,康斯坦丁·菲利普森(Constantin Philipsen)在哥本哈根开设了第一个永久性的电影放映厅。但是,早在一年之前,丹麦的虚构电影制作已经出现,皇室摄影师彼得·埃尔费尔特(Peter Elfelt)已经制作了《死刑》(*Henrettelsen*)一片,片子存留至今。1906 年,电影放映商奥莱·奥尔森(Ole Olsen)成立了诺迪斯科电影公司(Nordisk Film Kompagni),在丹麦的整个默片时期都扮演了重要的角色,事实上也在 1910 年代世界电影中占有一个重要的地位,到 1910 年,诺迪斯科被认为是世界上仅次于百代的第二大制作公司,它的第一个片厂,由公司于 1906 年建立,是世界上现存的最老的电影制片厂。早期的大部分虚构影片由前陆军上士维果·拉尔森(Viggo Larsen)执导,由阿克塞尔·索伦森(Axel Sørensen;1911 年之后改名成阿克塞尔·葛雷泰尔[Axel Graatkjær])掌镜。在 1903 年至 1910 年之间,生产了二百四十八部虚构影片,其中二百四十二部是由诺迪斯科生产的。一直到 1909 年之后,才有其他一些公司扩充了丹麦电影的景观:哥本哈根的 Biorama 公司以及阿胡斯(Aarhus)的 Fotorama,都是 1909 年成立的,还有 1910 年成立的 Kinografen。

1910 年,Fotorama 公司的一部叫做《白奴贸易》(*Den hvide slavehandel*)的影片标志着斯堪的纳维亚乃至世界虚构影片的一个转折点。影片以一种前所未有的显著形式处理妓女的主题,于是开创了一种新的类型:所谓"耸人听闻"影片(sensational film),背景通常设置在犯罪或不道

德的场所或者马戏团。在一部叫做《侦探之王尼克·卡特》(Nick Carter, le roi des détectives; Victorin Jasset; 1908)的伊克莱尔公司的影片获得成功的基础上,诺迪斯科于1910年开始拍摄连续片,主人公是一位技艺高超的罪犯加尔·埃尔·哈姆博士(Dr Garel Hama)。爱德华·施奈德勒-索伦森(Eduard Schnedler-Sørensen)执导了以下两部影片, Dødsflugten (1911),英国的标题叫做《死亡飞行》(The Flight from Death),美国的叫做《虚无主义者的阴谋》(The Nihilist Conspiracy);另一部是《加尔·埃尔·哈姆博士:一个死人的孩子的后续故事》(Dr Gar el Hama: Sequel to A Dead Man's Child; 1912)。这些影片从某种程度上激励了那些最具有影响的犯罪影片,比如在法国制作的雅赛(Jasset)的《齐格摩》(Zigomar; 1911),以及路易·费雅德的《方托马斯》(Fantômas; 1913)。

朝向"感伤"剧发展的一个重要后果,就是在用光、摄影机位置以及布景设计上的发展。Fotorama 公司出品、由厄本·盖德(Urban Gad)执导的《黑梦》(Den sorte drøm; 1911)就是这方面一个非常值得注意的例子。为了烘托最紧张的场景,反光镜被置于地上,这样,人物在墙上就投下了长长的黑影。主人公手持提灯,在黑暗中搜寻,1914年之后被大量使用,取得很好的效果,罗伯特·蒂尼森(Robert Dinesen)的《绑架,或加尔·埃尔·哈姆博士逃离监狱》(Crar el Hama Ⅲ: Slangøn; 1914),以及奥古斯特·布罗姆(August Blom)的《灼热的剑,或世界的尽头》(Verdens undergang; 1916)中都有使用。这一效果的变种,就是让一个人物进入一个黑暗的房间打开灯。演员陷在黑暗之中,拍摄被悬置的一盏即将变亮的灯,随着灯的打开,场景变亮了,拍摄重新开始。通常,一个镜头的两个部分用颜色区分开来,黑暗用蓝色表示,光明用赭色表示。另一种强有力的效果,1911年之前很少在丹麦之外被使用,就是剪影轮廓效果,从内室向开启的或半开启的门拍摄,或者窗户。这些想法,成了奥古斯特·布罗姆为诺迪斯科导演的两部片子的特征,一部是《年轻人的权利》(Ungdommens ret; 1911),一部叫《生命中的最好年华》(Exspeditricen; 1911),到了1913年的《密封令》(Det hemmelighedsfulde X; 1913),由丹麦

无声电影(1895—1930)　Silent Cinema

除卡尔·德莱叶之外默片时期最伟大的导演本杰明·克里斯蒂森(Benjamin Christensen；1879—1959)执导，这种效果被用到了极致。克里斯蒂森发展了法国导演莱昂斯·皮雷(Léonce Perret)在《巴黎的孩子》(*L'Enfant de Paris*)和《见习军官的故事》(*Le Roman d'un mousse*；高蒙公司；1913)中已经使用的技巧和人物，在使用剪影轮廓和半明半暗形象上达到了异乎寻常的效果。在惊悚片《盲目的正义》(*Hœnens nat*；1915)中，这种激进的实验主义达到了顶峰。

另一种常用的技巧是通过镜子展示处于摄影机拍摄范围之外的人物。比如，在奥古斯特·布罗姆的《大城市的诱惑》(*Ved fængslets port*；1911)——由当年最出色的女演员 Valdemar Psilander 出演——以及 *For åbent Tœppe/ Desdemona*(1911)中。很可能镜子是一种避免在一个场景中使用多个蒙太奇镜头的权宜之计(因为丹麦导演看起来不怎样精于蒙太奇剪辑)，但是无论如何，它们在影片对待性事方面起到了一种暗示和象征的影响，比如在厄本·盖德坦率而开放的《深渊》(*Afgrunden*；由 Kosmorama 公司 1910 年出品)中，这部影片也是丹麦默片时期最伟大的演员阿斯塔·尼尔森的处女秀。

早年丹麦电影人相对较少关注他们影片的叙事动力：1914 年之前，跟踪拍摄、闪回以及特写非常罕见。因此他们缺乏同时期美国电影中的易变性和自然主义。然而，丹麦在国际性的尺度中，对电影生产具有深厚长远的影响。一般而言，他们最重要的贡献在于排斥短叙事影片(三到四个盘卷甚至更多的影片)——奥古斯特·布罗姆的《亚特兰蒂斯》(*Atlantis*；Nordisk 公司 1913 年出品)，巨额投资，长达二千二百八十米，还不包括幕间字幕——以及对电影的文化合法性的贡献，这主要是出演经典戏剧的有名演员出演电影造成的后果。

在一个更加特别的层面上来看，丹麦电影对其邻国的影响尤为突出。瑞典导演莫里兹·斯蒂勒(Mauritz Stiller)和维克多·斯约斯特洛姆(Victor Sjöström)的初期作品，以及几乎 1916 年之前所有的瑞典影片，都怀有显著的丹麦技术的印记，只有之后的两年中，瑞典电影中才发

展出了一种自主的身份。丹麦电影还在革命前的俄国广泛发行,导致一些公司将影片的结尾重拍,以迎合俄国观众喜欢悲剧结局的欣赏口味。1910年代早期在俄国拍摄的影片,尤其是由叶夫根尼·鲍威尔(Yevgeny Bauer)导演的最初的剧情片,用光(黑色和多重光线)以及构图(从内室拍摄门和窗的手法)明显来自于丹麦电影中所流行的手段。

对诺迪斯科来说,最挣钱的海外市场是德国,至少在1917年之前,德国政府控制全国的电影工业的时候。利润之高,使得公司可以投资建立一个巨型的影院连锁系列。1910年代和1920年代,丹麦电影和德国电影之间的紧密关系变得非常明显,这可以透过比较1914年之前的丹麦情节剧和诸如乔·梅伊,奥拓·李普特(Otto Rippert)以及早期弗里茨·朗的影片在"感伤"主题(比如犯罪天才,白奴贸易和极端的激情等)和显著的表现主义电影技术(倾斜镜头,半明半暗效果)之间的关系看出。维拉姆·格拉克斯塔德(Vilhelm Glückstadt)作为一个导演的非同寻常的工作,至今未被好好研究,他是三部影片的导演,这三部影片都显示了与表现主义美学的深深的亲缘关系:《施主》(*Den fremmede*;1914);《无论谁》(*Det gamle spil om enhver/ Enhver*;1915),一部由闪回、平行故事线索以及强烈的隐喻性意象所构成的复杂的电影;以及热烈的《小麦投机商》(*Kornspekulanten*;1916),完全归功于格拉克斯塔德可能并不确切,从这部影片中我们可以期待卡尔·西奥多·德莱叶的《吸血鬼》(*Vampyr*;1932)。

德莱叶属于丹麦电影神殿中顶尖级的人物。他的作品显示了表现主义的趋势和精细缜密的比喻式的持重(figurative sobriety)两者完全的综合。他对人物心理的兴趣,对人类行为中介于无意识和理性元素之间的冲突的关注,在他第一部影片《总统》(*Præsidenten*;1919)中已经显而易见,在分段式影片《撒旦的书页》(*Blade af Satans bog*;1921)中也有显现,而在《房屋的主人》(*Du skal ære din hustru*)中则达到了一个新的高度。这部影片由一个新兴的诺迪斯科的强有力的竞争对手Palladium公司制片,这个公司由劳·劳利兹(Lau Lauritzen)经营。一次大战以后,丹

麦电影渐渐衰落,德莱叶成了丹麦一位被孤立的天才人物。他被迫到国外去继续他的职业生涯——挪威、瑞典、德国和法国。丹麦电影试图通过闭关自守来挽救它的影响力不可阻挡的衰退状况,1920年代早期,在最后一次挽回败局的努力中,诺迪斯科给导演安德斯·维拉姆·杉德伯格(Anders Wilhelm Sandberg)提供了大笔资金,用来改编一系列狄更斯的小说,但是其真正的成功也是在海外。同样的命运等待着丹麦第一部动画片《三个小人》(*De tre smaa mænd*; Robert Storm-Petersen 和 Carl Wieghorst; 1920),以及1922年之后亚历克斯·彼得森(Axel Petersen)和阿诺德·鲍尔森(Arnold Poulsen)在有声片方面的尝试。唯一有意义的例外是系列喜剧片《长和短》(*Fyrtaanet og Bivognen*),由 Carl Schenstrøm 和 Harald Madsen 于 1921 年至 1927 年间制作的。《小丑》(*Klovnen*, Anders Wilhelm Sandberg; 1926)是诺迪斯科制作的最后一部在美国发行的伟大的剧情电影,但是它的成功不足以防止丹麦跌出伟大的电影制作国家的行列。

在1896年至1930年间,丹麦大约制作了二千七百部虚构和非虚构影片。大部分影片的拷贝(包括四百部虚构影片)至今还存放在哥本哈根的丹麦电影博物馆中。

特 别 人 物 介 绍

Victor Sjöström
维克多·斯约斯特洛姆
(1879—1960)

1880年,斯约斯特洛姆的父母——一个木材商人和一个前演员——从瑞典移居美国,携七个月大的婴孩维克多一同前往。但是母亲不久就去世,儿子为了逃避讨厌的继母和越来越专断独行的父亲,回到

了瑞典,由他的叔叔维克多抚养成人,他叔叔是斯德哥尔摩皇家剧院的一个演员。他对舞台的热情被点燃,年轻的维克多也成为一名演员,二十岁上就因其感性的表演和强有力的台风而富有名气。

1911年,查尔斯·马格努森(Charles Magnusson)忙于重组Svenska Biografteatern电影制片厂(他是生产总监),试图通过引进瑞典最好的戏剧公司的主要技术人才和艺术家,从而赋予电影更多的文化合法性。他雇用了杰出的摄影师朱利尤斯·简森(Julius Jaenzon;后来斯约斯特洛姆许多最著名的瑞典影片的独特的外观都归功于简森),之后于1912年雇用了莫里兹·斯蒂勒(Mauritz Stiller),之后不久就是维克多·斯约斯特洛姆。那时候,斯约斯特洛姆正在马尔默(Malmö)经营他自己的剧院,但是他热切地接受了麦格纳森的邀约,他后来自己写道:是受到"年轻人冒险欲望和好奇心的"驱使,"试图尝试这一新的媒介,虽然当时他对这种媒介一无所知"。

在出演一些由斯蒂勒执导的影片之后,斯约斯特洛姆转向导演,他把他的标志性的、富有生气的现实主义运用到了有争议的社会剧《英格波·霍尔姆》(Ingeborg Holm;1913)之中。但是,是1917年的《塞尔热·维根》(Terje Vigen),完全展现了他的创造力。影片展示了一种对瑞典风景的深厚情感,像是一种对母性般根源的眷恋,同时,影片中的自然事件和人物的内心冲突获得了一种亲密的对应关系。这种内外共生关系尤其在《歹徒及其妻子》(Berg-Ejvind och hans hustru,1918)中表现得更为显著,这是一部讲述一对夫妇寻求庇护的影片——虽然,结果还是死,他们在山区中,徒劳地试图逃离不公正和压迫的社会。"人的爱,"斯约斯特洛姆说,"是面临残酷的自然的时候的唯一回答。"

部分是因为对斯约斯特洛姆电影的爱慕,小说家塞尔玛·拉格罗夫(Selma Lagerlöf)把改编她小说的电影版权都赋予了Svenska Bio。斯约斯特洛姆在她的小说中发现了自然在展现被善与恶焦灼的人物的命运时,是一种能够起到积极作用的理想表达方式。在他改编的《英格玛的儿子们》(Ingmarssönerna;1919)中,这种发现在屡试不爽的家庭通俗情

节剧中得到了表达。但是,到了《幽灵马车》(Körkarlen;1921)之中达到了它的最高强度,这是一部超自然的剧情片,以一种交织闪回的复杂结构呈现,背景放置在一个被痛悔和拼命追寻救赎所主导的除夕之夜之中。

第一次世界大战期间,瑞典电影从其国家的中立地位中获益,对欧洲市场造成了冲击,也挑战了美国的霸权地位。但是战争之后,她也失去了她的不稳定的优势地位。在电影产业出现危机的时候,斯蒂勒和斯约斯特洛姆都去了好莱坞。斯约斯特洛姆于1923年到达那里,和Goldwyn签了合约,并且改名为西斯特洛姆(Seastrom)。艰难地安定下来之后,他的《被掴耳光的人》(He Who Gets Slapped;1924)获得了成功。这部影片中,他对角色进行了毫无怜悯的分析——一个叫做Lon Chaney的人物,他的情节剧般的受虐狂——他是一个科学家,他的不忠实的朋友把他最重要的研究发现以及他的妻子都一同卷走。

在好莱坞获得成功后,斯约斯特洛姆和他的更为著名的同乡葛丽泰·嘉宝(Greta Garbo)合作了《神女》(The Divine Woman;1928)。但是更重要的和更有特色的是两部与莉莲·吉许合作的影片,《红字》(The Scarlet Letter;1927)和《风》(The Wind;1928年上映)。前者是对霍桑(Hawthorne)的同名小说不受约束的改编,进一步发展了他在《歹徒及其妻子》中有关社会孤立和宽容的主题。在后者《风》中,在一个背景设置于飞沙走石的荒漠中的孤立小屋的故事中,他把暴力元素和人类激情最终做了一种悲剧性的融合。

《风》达到了默片美学的一个高潮,但是却以一个声画同步的版本发行,据称结尾做了改动。在该片放映不久,斯约斯特洛姆回到了瑞典。虽然,他在给吉许的信中称他的美国日子"也许是他生活中最开心的时光",可能他还是担心有声电影来了之后他在好莱坞的位置。在瑞典和英国各又做了一部影片之后,他回到了他过去的演员生涯之中,1940年代成了Svensk Filmindustri的"艺术顾问"。他出演了十九部影片,古斯塔夫·莫兰德(Gustaf Molander)、阿尼·马特森(Arne Mattsson)以及(最

为著名的)英格玛·伯格曼(Ingmar Bergman)等导演的作品,这些人都是他在 Svensk Filmindustri 的追随者。他最后出演的是伯格曼《野草莓》中的角色,这部影片可以看作是斯约斯特洛姆有关梦境和人类失败的思想的活动自传,也表达了他对自然在形塑人类情感中所起到的作用的惊奇。

——保罗·谢奇·乌赛

瑞典

在瑞典,第一个全心倡导并全时间从事电影的是奴马·彼得森(Numa Peterson),一个摄影师,他是从放映卢米埃尔兄弟的影片开始的。1897 年,一个卢米埃尔的代理机构 Georges Promio,教导彼得森的一个雇员恩斯特·弗洛曼(Ernest Florman)如何拍摄现场事件,如何拍摄舞台喜剧事件。虽然一直到 1908 年为止瑞典的电影市场主要是外国公司主导,但是一个会计师,也是业余摄影家查尔斯·马格努森(Charles Magnusson)有机会加入瑞典电影公司(Svenska Biografteatern),这是一家前一年 2 月份在克里尚斯坦(Kristianstad)成立的公司。他在用留声机进行同步的一系列电影中获得了一些成功,之后就决意把他的精力投放到能够反映瑞典戏剧的主题和特性的生产之中。他得到了古斯塔夫·蒙克·林登(Gustaf "Munk" Linden)和斯堪的纳维亚第一个女性导演安娜·霍夫曼·伍德格林(Anna Hofman-Uddgren)的帮助,前者雄心勃勃,是历史剧 Regina von Emmeritz and King Gustaf II Adolf (1910)通俗版的作者,后者被原作者奥古斯特·斯特林堡(August Strindberg)授权将其剧作《朱莉小姐》(Miss Julie)和《父亲》(The Father)搬上银幕。两部影片都在 1912 年放映。影片反应平平,加之来自丹麦影片不断增长的竞争,促使所有人将制作生产搬到了斯德哥尔摩,那里可以建造更大的制片厂,并且全瑞典连锁的影院也更容易协调。

马格努森大权在握,对公司的搬迁享有绝对的掌控权。他在 Kyrk-

viken 附近的 Lidingö 计划建造新的制片厂,并获得了一批能够决定瑞典默片的进程的艺术家和技师的支持,其中包括朱利尤斯·简森,他是 Lidingö 制片的导演和首席摄影师;格奥尔格·阿夫·克拉克(Georg af Klercker),生产和导演部门的头头;维克多·斯约斯特洛姆,1912 年 4 月的第 6 至 7 期的 *Scenisk Konst* 杂志将其评价为"当今市场中最优秀的导演";以及莫里兹·斯蒂勒,一个犹太裔俄国戏剧演员和导演,他不平顺的舞台生涯使得他多年来来回穿梭于瑞典和芬兰。马格努森于 1909 年和 1912 年之间也执导了一系列的影片,但是不久他就主要以制作庇护人(producer-patron)的身份出现,以其令人畏惧的直觉和能量来支持他的导演们加诸他的各种最为冒险的念头,同时还保证能够跟最好的知识分子合作,比如塞尔玛·拉格罗孚(Selma Lagerlöf),她的小说被斯蒂勒和斯约斯特洛姆改编成电影。1919 年,一位年轻的金融家,伊万·克鲁格(Ivan Kreuger)登场,并着手将马格努森的公司和他的竞争对手 Film Scandia A/S 合并成一个新公司, Svenska Filmindustri。新的制片厂建起,新的影院开张,旧的影院重建。到 1920 年代,Svenska Filmindustri 变成了一种世界力量,在世界各地设有子公司。从 1916 年到 1921 年期间,瑞典电影的"黄金年代"部分可以归功于瑞典在一次大战中的中立地位。在欧洲其他国家的电影业(包括丹麦)深受禁运令和财政困难之苦时,瑞典继续毫无阻拦地出口影片;也是出于同样的原因,从急剧缩减的进口中获得好处。当然,这些有利条件的影响力还是及不上瑞典那些极其富有才能的天才导演的创造性贡献。

从时间顺序上来讲,第一位——在斯蒂勒和斯约斯特洛姆加入 Svenska Biografteatern 之前——是格奥尔格·阿夫·克拉克,他的影片以造型极度精确著称,对表演具有细致的注意力,并对在丹麦的罗伯特·蒂尼森(Robert Dinesen)和阿尔弗雷德·林德(Alfred Lind)的极富创意的《四大恶魔》(*De fire djœvle*, *Kinografen*; 1911)所开始的那种对布尔乔亚戏剧、社会现实主义以及"马戏"类型(circus genre)各种经典进行严格而精确的再阐释,这些剧种都具有如下的特点:煽情的情节、引人注

目的冲突，以及骑士或者杂技演员之间的世仇。自从《最后的表演》(Dödsritten under cirkuskupolen；1912)获得公司首次的国际性影响之后，克拉克短暂地去到丹麦。他回到瑞典是因为得到一间新的公司，位于哥德堡(Göteborg)的 F. V. Hasselbald Fotografiska AB 的邀请，在 1915 年到 1917 年间，他为这家公司执导了二十八部影片。其中最好的一部叫做《郊外牧师》(Förstadtprästen；1917)，一部反映一个牧师帮助被社会所抛弃的人的故事，在哥德堡的贫民窟实景拍摄。

莫里兹·斯蒂勒(1883—1928)专长喜剧，节奏控制得非常仔细，有一种社会讽刺的格调。风格接近滑稽讽刺作品，对事件的建构和阐释优先于对人物心理的分析和描述。能够反映他的风格的有两部典型作品：《妇女参政的鼓吹者》(Den moderna suffragetten；1913)和《爱和新闻》(Kärlek och journalistik；1916)。随着 Thomas Graals bästa film (1917)和 Thomas Graals bästa barn (1918)两部电影慢慢向一系列"道德故事"靠拢，这些故事的特点是对性和激情的反复无常关系的不安全性质有了一种清醒的认识。这一取向在斯蒂勒的《像一个男人》(Erotikon；1920)之中达到了一种犬儒和不敬的顶峰。但是在十年之转换期，他的这种气息又被他不断增长的诸如野心和内疚等主题所抵消。Herr Arnes pengar，英国片名为《命运之雪》(Snows of Destiny)，美国标题为《阿尔尼爵士的珍宝》(Sir Arne's Treature；1919)；Gösta Berlings saga，英国标题为《古斯塔·柏林的赎罪》(The Atonement of Gösta Berling)，美国标题为《古斯塔·柏林传奇》(The Legend of Gösta Berling；1923)。两部电影均改编自塞尔玛·拉格罗孚的小说，造型上的强度和史诗般的能量很好地演绎了这些主题，是欧洲其他导演所未曾达到过的。Gösta Berlings saga 也发掘了一个有天赋的年轻女演员葛丽泰·嘉宝，她与须臾不离的陪伴和导师相得益彰。受到路易斯·B·梅耶(Louis B. Mayer)的邀请，斯蒂勒坚持把嘉宝带到好莱坞。如果说离开瑞典是嘉宝流星般地被提升到明星地位的第一步，巧合的是，这也是斯蒂勒遭受永远无法恢复的创作危机的第一步。

随着斯约斯特洛姆(1923)、斯蒂勒和嘉宝(1925)纷纷去到美国，斯

堪的纳维亚的其他电影界人士,比如演员拉尔斯·汉森(Lars Hanson),丹麦导演本杰明·克里斯蒂森(他在瑞典执导了他最雄心勃勃的影片,令人心绪不宁的纪实剧《魔法传奇》[Häxan; 1921])步其后尘。瑞典电影进入了一个急剧衰弱的时期。那些并非可以被忽视的导演们,比如古斯塔夫·莫兰德(Gustaf Molander),约翰·W·布鲁纽斯(John W. Runius),以及古斯塔夫·爱德格伦(Gustaf Edgren)非但没有决心重振那些使瑞典电影获得荣耀的主题和风格,反而被迫将他们的民族电影改造为适应1920年代好莱坞电影的叙事模式和类型。正如图雷·达令(Ture Dahlin)1931年在《电影艺术》(*L'Art cinématographique*)中所写的:"我们现在可以说","瑞典伟大的默片已经死了,被埋葬了……只能期待真正的天才人物使瑞典电影从目下循规蹈矩的状态中复兴过去的默片传统"。

瑞典在默片时代大约制作了五百部虚构影片(包括有留声机同步录音的短片),其中大约有二百部存放在斯德哥尔摩的瑞典电影学院(Svenska Filminstitute)中。

革命前的俄国电影

尤里·齐韦恩

从风格和主题上来看,最初,俄国的电影生产可以看作是国际贸易的一个分支,因为俄国在1910年代既没有摄影机生产也没有胶片生产,俄国的电影生产公司和西方主要的电影公司的发展方式相当不同。作为设备工业的一个必然的结果,俄国的电影制作是由进口商(第一动因)、发行商和(仅在很罕见的例子中)剧院老板所推动的。

只有一个显而易见的例外,就是前摄影师亚历山大·德兰科夫

(Alexander Drankov),他之后成了对俄国第一批制作公司而言至关重要的进口商人。进口商是外国电影制作公司和本地放映商之间的中间人,一个进口商能够列出的公司名单越多,那么投放其自己的产品的渠道也越多。德兰科夫的制作公司最初只是一个收取佣金的小代理机构,出售Théophile Pathé、Urban、希普沃斯(Hepworth)、Bioscope 和伊塔拉电影(Itala Film)等公司的影片和放映机。像高蒙(到 1919 年为止)、华威(Warwick)、安布罗西奥、诺迪斯克和万特等公司则有帕维尔·西曼(Pavel Thiemann)代理,后者是革命前俄国电影工业的另一个重要人物。由于和俄国远隔千山万水,早期美国影片在俄国市场上的份额微乎其微。百代-法莱利斯则倾向于设立自己的代理从事设备销售(从 1904 年起)、实验室服务或者电影生产(1908—1913)。高蒙也以百代为榜样,只是规模要小得多。

在 1906—1907 年,莫斯科和圣彼得堡的电影院开始向外省租借使用过的拷贝,进口商从制作公司购买电影再卖给放映商的做法被替代。莫斯科专门从事发行的代理机构给城市的各个剧院和地区代理机构提供拷贝。每个地区代理机构各自控制几个省份,被称做它们的"发行区域",向当地影院出租电影拷贝。

不经意之中,当发行体系在俄国电影市场中完全建立起来时,第一批本土制作的影片出现了。在 1910 年代,惟有将生产和发行结合起来,才是俄国电影生产公司获得成功的唯一希望。一个垂直的半集成的体系允许俄国片厂把他们从发行外国影片所挣的钱投资到本土的电影生产当中——这个体系可能被 Sovkino 股份公司在 1920 年代中期所使用,并获得哪怕是并不稳定的成功。

策略

两种策略——瓦解和竞争——是俄国市场上的片厂所使用的竞争手段。瓦解(sryv)是一种臭名昭著的花招,一个有竞争力的制作公司被

相同主题(或故事,或情节的)更便宜的(或更马虎的)版本所损害,后者通常在更早的时候放映,或者与前者同日放映。最初这种手法为剧院企业家 F. Korsh 所惯用,他使用这种方法抢夺许多竞争对手的各种新奇的价值,后来在电影工业中由那些财政上不那么可靠的公司,比如德兰科夫或者普斯基(Perski)所系统使用,以诱使地区租片公司以低廉的价格租用他们的影片,这种价格要比租用坎宗考夫(Khanzhonkov)或者百代的热门影片要便宜得多。这种政策除了导致闹哄哄的生产竞赛以及一种到处弥漫的偏执狂一样的守口如瓶之外,并无所获。除了瓦解策略之外,就是竞争策略,由那些具有强大财政支持的片厂发展起来:最初是坎宗考夫,百代-法莱利斯,西曼和莱因哈特(Reinhardt),之后是耶尔摩力夫(Yermoliev)和卡利托诺夫(Kharitonov),主要是通过推行"高雅影片"的理念,并且把可以辨识的片场风格转化成某种市场价值。

风格

从风格上看,俄国革命之前的电影制作可以分成两个时期,以 1913 年为界限。从 1908 年俄国第一部影片(德兰科夫的 *Stenka Razin*)到 1913 年,两个主要的竞争对手是坎宗考夫和百代-法莱利斯。尽管 1913 年俄国所有的外国生产缩减了,已经存在的百代公司开始支持新兴的西曼和莱因哈特公司(Thiemann & Reinhardt)以及耶尔摩力夫公司。坎宗考夫公司也迅速跟进,通过创造(并销售)所谓的"俄国风格"的影片,重新定义已有的高雅影片的标准。

从一开始,早期的俄国电影制作就是以依靠非电影文化而著称的。这部分可以由开始得相对较晚的俄国电影生产得到解释。因为第一部俄国影片,*Stenka Razin*,和《吉斯公爵谋杀案》(*L'Assassinat du Duc de Guise*;1908)同年出产,俄国电影跳过了其他民族国家电影生产中的特技片和追逐片的基本阶段,试图直接从与成功的艺术电影相近的水准起步。

除了也难以避免地卷入到1908—1910年的欧洲电影的"大木偶剧院"(Grand Guignol)煽情风格的国际性实践之中(俄国持续到1913年),艺术电影完全主导了俄国电影制作的第一个阶段。这一趋势正好与百代-法莱利斯公司的外国政策相符合(也是由百代-法莱利斯所维系的)。正如理查德·阿贝尔所说,百代-法莱利斯的这种外国政策产生了文化上非常特别的艺术电影,主要是历史古装剧和关于农民生活的人种志影片。因为百代公司的莫斯科生产分部主要考虑的是国际市场,它们的影片文化特色常常变成了地方色彩的装点:据报道,没有人能够说服百代的导演凯·汉森(Kai Hansen)在画面中去掉风俗习惯所要求的俄国茶壶,哪怕是以16世纪为背景的电影当中,或者让演员们不再行俄国大公式的鞠躬礼,代之以现代戏剧中的脱帽礼。坎宗考夫则把其影片定位于国内市场,夸口他们的影片是俄国经典文学的电影版,保有文化上和伦理上的俄国本色,通常由其片场的主要导演彼得·查帝宁(Pyotr Chardynin)执导。坎宗考夫风格的文学导向是他们与百代竞争的一张王牌,后者则以俄国著名绘画作品为蓝本,在电影中用活人来扮演。

　　1911年,艺术电影对俄国电影制作的影响开始式微。百代和高蒙公司在俄国银幕上的影响褪去,代之以丹麦和意大利的沙龙剧的影响。银幕上展现的从过去的转向现在,从农村转向城市,严肃的古装剧让位于富有颓废风味的复杂精细的情节剧。弗拉基米尔·加尔丁(Vladimir Gardin)和雅科夫·普罗他赞诺夫(Yakov Protazanov)的五千米长(将近三个小时)的热片《幸福的关键》(The Keys to Happiness;1913)象征着这种转变的开始,这部影片使得长期在坎宗考夫和百代阴影里的西曼和莱因哈特公司有了出头之日。这部影片运用了典型的停顿—停顿—再停顿的表演方式(最初被称为"抑制学派",后来就被径直称为"俄式风格"),原来被看作是舞台上所使用的斯坦尼斯拉夫斯基的表演方式在电影上的对应物。这种表演技术不久演化成一种特殊的忧郁基调,尤其弥漫在叶夫根尼·鲍威尔(Yevgeny Bauer)为坎宗考夫公司拍摄的影片

当中。

第一次世界大战关闭了很多电影进口的边界,却是俄国电影工业的黄金岁月。再没有哪一个之前或者之后的阶段,俄国的生产如此占据俄国的电影市场。1914—1916年之间,俄国导演们有意识地养成了一种内向缓慢的态度,并且被商业报章评价为俄罗斯民族的美学信条。这种风格在耶尔摩力夫片厂的影片中得到体现,影片中有蛇蝎美人、遭受欺骗的女人以及神经质的男人等典型形象,影片还有典型的场面调度——在静止的场景之中,每个人物都陷入深思之中。这种场景意象要比情节发展更为重要。

然而,1917年之后,过分崇尚"心理"的格调以及缓慢的动作在俄国电影制作风格发生激进变革的时候就显得陈旧了。为了与发生在苏维埃俄国的文化再定位的一般进程相谐调,精细的情节和快速的叙事在文学和电影中变得重要起来。利夫·库里肖夫(Lev Kuleshov)的时代体现在《工程师普雷特的计划》(*Engineer Prait's Project*;1918)所预示的加速剪辑和对动作的过分迷恋之上,这部影片所反映的俄国社会的变化远不如电影制作人对过去十年中电影制作变化的反映。

重要人物

1914至1919年是俄国最好的私人电影生产阶段,其间,影迷的作用变得非常显而易见。最初,只是作为外国影星的本地对应者来推广,比如,"我们的皮兰德"(Valdemar Psilander,1884—1917,著名丹麦默片演员),弗拉基米尔·马可西莫夫(Vladimir Maximov),把薇拉·卡罗娜娅(Vera Kholodnaya)作为"北方的伯蒂尼"(Bertini of the North,Francesca Bertini,1892—1985,意大利默片时期著名女演员),不久俄国名字凭其自身获得了声誉。这就导致了片厂竞争中的全新的策略:一些新的电影制片厂完全是围绕已经负有盛名的迷人的明星而建立的,比如卡利托诺夫(Kharitonov)公司。伴随着商业刊物,影迷杂志开始出现。有一本叫

做 Pegas，由坎宗考夫公司出钱，打造成一副"大宗"文学杂志的模样，通常把电影当作艺术以及个体电影制作人的贡献，并对其展开美学上的讨论。于是，"电影导演"作为一种个人职业的概念就形成了。彼得·查帝宁获得了"演员的导演"的名声，自从 1916 年弃坎宗考夫公司转投卡利托诺夫(还有不少重要演员跟进)之后，查帝宁执导了一部全明星票房热片《我的至爱的故事》(*The Tale of my Dearest Love*；1918)，一路再发行进入苏维埃时代。雅科夫·普罗他赞诺夫的《黑桃皇后》(*The Queen of Spades*；1916)大放异彩，服装精细，背景设计模仿亚历山大·贝诺伊斯(Alexandre Benois)的绘画。他作为"高雅艺术导演"的名声因影片《谢尔盖神甫》(*Father Sergius*；1918)的成功得到确认。虽然在普罗大众中鲜为人知，莱迪斯拉斯·斯特莱维奇(Ladislas Starevich；1892—1965)是片厂最欢迎的电影制作者，他被称为动画昆虫的"巫师"。然而，他是俄国导演当中唯一一个设法保留部分独立的导演，他自己有一个小制片厂，他可以自由地选择主题。在苏维埃俄国的后继者们的眼中，这些人在革命前的声誉把这些导演们变成了"资产阶级的专家"。除了变化多端的普罗他赞诺夫之外，没有一个人能够在新俄国继续他们过去的职业荣耀。

特别人物介绍

Yevgeny Bauer
叶夫根尼·鲍威尔

(1867—1917)

在 1910 年代的俄国，叶夫根尼·弗兰采维奇·鲍威尔被认为是最重要的电影人，虽然官方的苏维埃历史把他当作"颓废者"来谴责。1989 年，鲍威尔作为一个重要的导演重新获得了国际上的认可。他的作品深

受新艺术运动(Art Nouveau)①美学的启发,总体上而言,具有俄国文化中作为白银时代特征的那种象征主义的感知力。

鲍威尔出生于1867年1月20日,他的父亲是来自奥地利的九弦琴演奏家,娶了一位俄国太太。鲍威尔保留了奥地利的公民身份,但是受洗归入东正教。

叶夫根尼·鲍威尔在莫斯科绘画雕塑和建筑学院上学(但是没有在那里毕业),他为各种轻歌剧和滑稽戏剧设计背景而获得名声,他所服务的剧院包括查尔斯·奥蒙(Charles Aumont)在莫斯科的、被称为"水族馆"(Aquarium)的冬季花园,米哈伊·蓝托夫斯基(Mikhail Lentovsky)的杂耍剧院艾尔米塔什(Hermitage)以及微型景观剧院"丛"(Theatre of Miniatures, Zon)。其间,他还常常以业余演员的身份客串一些角色。1912年,作为一个合约布景设计家,他受雇于百代的莫斯科子公司,阿历克西·尤特金(Alexei Utkin)作为的他的助手,后者成为未来苏维埃的主要布景设计家。1913年,他为德兰科夫和塔尔德金(Taldykin)的超级大制作《罗曼诺夫王朝统治三百周年庆典》(The Tercentenary of the Rule of the House of Romanov)设计布景,同年晚些时候,他在百代的片厂和德兰科夫和塔尔德金的片厂开始了他的导演生涯。

鲍威尔的导演成就早在1913年就已经脱颖而出,被誉为"具有在电影中所罕见的艺术趣味和直觉"。1914年1月,鲍威尔加入了坎宗考夫的公司,他的名声日隆,随着该公司商业报章的报道;然而,尽管试图将他列入同时代最伟大的导演之列,他的名声在影迷和电影人的圈外还是并不为人知晓。

八十二部影片可以归入鲍威尔名下,其中二十六部足以展现他的原创风格,以其背景设计、灯光、剪辑和摄影机运动。从其影片中非同寻常

① 新艺术运动开始于1880年代,在1890年至1910年达到顶峰。新艺术运动的名字源于萨穆尔·宾(Samuel Bing)在巴黎开设的一间名为"新艺术之家"(La Maison Art Nouveau)的商店,他在那里陈列的都是按这种风格所设计的产品。此艺术运动是在20世纪之初,位于大众文化最高点的艺术和设计风格。

的宽敞的内景中,他的同代人注意到这种设计与新艺术运动的建筑内景风格之间的联系,后者的代表人物是当时俄国建筑师菲德尔·查克泰尔(Fedor Shekhtel)。作为一个布景设计家,鲍威尔的天分在1916年野心勃勃的大制作《为生活而生活》(A Life for a Life)中到达了巅峰。影片中豪华的内景在大全景中展露无遗。人物头部上方的空间有时候是人物所占高度的两倍。正像一位评论家谈到这些布景(和尤特金一起设计)时所说的,"鲍威尔学派在银幕上不承认现实主义;然而,即使没有人会住在这样的房间里……这种空间仍然产生了一种效果,一种感觉,远比那些称为导演的人的效果要好得多。"

1916年,当对特写的狂热席卷俄国电影的时候,许多导演反对使用特写,理由是演员的脸庞遮盖了背景空间,也就消弭了背景的艺术效果。虽然鲍威尔也被特写的叙事可能性所激动,但是对一个声誉(事实上,他的天分也在于此)建立在非同寻常的背景设计基础之上的导演来说,这实在不是一个轻而易举的变化。

尽管鲍威尔的名声主要是作为一个背景设计师,但是他作为一个导演的成就并不限于此。早到1913年,他的跟踪拍摄展现了一种对人物"内在生活"的共鸣,而不仅仅是强调布景装饰的广阔。和摄影机只是在一侧扫描场景空间(并不进入场景)的意大利风格显著不同(比如1914年帕斯特罗尼[Pastrone]的《卡比利亚》(Cabiria),鲍威尔的摄影机出入自如,成了观众和演员之间的调停人。

鲍威尔对原创的灯光效果的热衷,由于1914年受到丹麦和美国的类似实验的鼓励而精进。演员伊兰·帕里斯迪亚尼(Iran Perestiani)是这样回忆鲍威尔的用光的:"他的舞台布景生动,融宏伟与亲密于一炉。在巨大笨拙的柱子旁边,是一张由透明的薄纱所构成的网;灯光洒在地平拱门之下的织缎之上,洒在花朵之上,洒在皮毛之上以及水晶饰品上面。在他的手中,一束光就像是画家手中的画笔一样。"

鲍威尔于1917年6月9日在克里米亚的一家医院中死于肺炎。无法想象如果他活到1920年代又将取得怎样的成绩。他的若干助手在苏

维埃电影中创造了令人印象深刻的职业生涯;鲍威尔的永久摄影师鲍里斯·扎瓦利夫(Boris Zavelev)拍摄了亚历山大·多夫曾科(Alexander Dovzhenko)的《仁尼戈拉》(Zvenigora;1927);瓦斯里·拉哈尔(Vasily Rakhal)为谢尔盖·爱森斯坦(Sergei Eisenstein)和阿布拉姆·鲁姆(Abram Room)设计布景;鲍威尔最年轻的门徒利夫·库里肖夫被认为是蒙太奇学派的创始人。

——尤利·齐维安

苏联以及俄国流亡者的电影

娜塔莉亚·努西诺娃(Natalia Nussinova)

电影和革命

苏维埃电影正式诞生于1919年8月27日,当列宁签署了俄罗斯苏维埃联邦社会主义共和国(RSFSR)人民部长委员会的法令"关于将摄影贸易和产业转化成人民教育部"的时候,私有的电影和摄影企业国有化。但是,有关电影业的权力争斗始自1917年,当时电影从业人员基本上属于三个职业组织:OKO(一个发行、放映和制作的联邦);电影艺术工作者联合会(Union of Workers in Cinematographic Art);电影戏剧工作者联合会(Union of Film-Theatre Workers,其成员多为草根或者无产阶级,大部分是放映员)。其中最后的那个组织,宣称工人控制了电影院和电影企业,不久决定了之后为莫斯科和彼得格勒电影委员会(Moscow and Petrograd Cinema Committees)所采纳的路线,后者成立于1918年,已经开始致力于将电影产业部分国有化。到1918年底,彼得格勒委员会已经将六十四个已不再放映电影的电影院,以及两个被它们先前的所有人

放弃的电影制片厂国有化,同时,在莫斯科,大部分的电影企业被集中,一个国有化的过程在1918年11月份和1920年1月份之间开始实施。

在这个最早的阶段,只有大公司处于国有化的境地,最大的电影制片厂(坎宗考夫公司的制片厂)员工不会超过一百个,所以,在苏维埃的早年,私营电影公司和国营电影公司是并存的。一些革命前的电影公司,比如德兰科夫,帕斯基(Perski),万奇洛夫(Vengerov)和奇米拉(Khimera)等公司,其实在国有化之前已经停业。苏维埃电影生产的基础建立在半打电影企业之上,这些企业在国有化之后归口教育部的摄影和电影部门。其中包括:以前的坎宗考夫制片厂,现在成为"第一电影公司高斯"(First Enterprise 'Goskino');斯考鲍莱夫委员会(Skobolev Committee),第二电影公司;耶尔摩力夫,第三电影公司;拉斯(Rus),第四电影公司;塔尔德金的"时代公司"(Era),第五电影公司;以及卡利托诺夫,第六电影公司。新的制片厂也在建设之中,第一个是彼得格勒(后来成为列宁格勒)的"斯万查普"(Sevzapkino)。

重新结构化的过程贯穿了整个1920年代。以前的坎宗考夫和耶尔摩力夫于1924年合并,1927年在莫斯科之外的鲍地利卡村(Potylikha)开始为该厂建设苏联最大的电影摄制中心,建设工作一直持续到1930年代初,1935年,新的联合制片厂被命名为摩斯电影(Mosfilm)。

与此同时,私人电影公司继续存在。那些最富有适应性的私人业主在并入较大企业时采取的是平行政策,有时候在保留财务自主的情况下把自己移交给苏维埃政权,有时候则是以一种新的形式获得了财务独立。最好的例子就是莫伊塞·阿莱尼考夫(Moisei Aleinikov),拉斯电影公司的所有者,是1915年就存在的公司。1923年,拉斯公司和曼兹拉伯(Mezhrabpom)电影公司合并,成立了被称作为曼兹拉伯-拉斯(Mezhrabpom-Rus)的公司,1926年该公司重组一个合股公司。两年之后,它的股东成分发生变化,并重组为曼兹拉伯电影公司(Mezhrabpom-Film),变成德国电影发行公司普罗米修斯(Prometheus)的一个部分,并从人民部长委员会处获得特权进出口影片。曼兹拉伯就是以这种形式

在苏联电影向西方发行的过程中起到重要作用的。

来自电影从业者的压力也持续在形塑新的状况中起到作用。1924年,一个电影人团体,由谢尔盖·爱森斯坦和利夫·库里肖夫领衔,来到了莫斯科并组成了一个革命电影协会(Association of Revolutionary Cinematography)。其成员包括弗谢沃洛德·普多夫金(Vsevolod Pudovkin),维尔托夫(Dziga Vertov),格利高里·克辛采夫(Grigory Kozintsev),利奥尼德·特劳贝格(Leonid Trauberg),瓦西里夫兄弟[Georgi and Sergei Vasiliev],谢尔盖·尤特克维奇(Sergei Yutkevich),弗里德里希·埃姆勒(Friedrich Ermler),叶斯菲里·舒布(Esfir Shub),以及许多其他重要的电影人。该协会的目标是强化电影创作过程中的意识形态控制。该协会在每个制片厂都有它的分支机构,并且还有它自己的出版物,包括周报《电影剧院》(Kino)以及之后的杂志《苏维埃银幕》(Sovietsky ekran)和《影剧院文化》(Kino i kultura)。1929年,ARC更名为ARRC(Association of Workers of Revolutionary Cinematography,革命电影工作者协会)。1920年代末,全俄无产阶级作家协会(All-Russian Association of Proletarian Writers[RAPP])对ARRC具有重大的影响,并且一个新的目标就是"生产百分之百的无产阶级意识形态的影片",作为贯穿所有艺术门类的"文化革命"的一部分。

1920年期间,地区制片厂出现在新成立的USSR的各个共和国之中——在乌克兰、亚美尼亚、格鲁吉亚、阿塞拜疆、乌兹别克斯坦等等。这些制片厂的目标是生产和那些地区的民族相关题材的影片,享有一定的自主性。

这个将电影生产集中和中心化,以使电影处于社会和国家的控制之下的目标,不久就导致了建立一个单一的全国电影工业的设想。这个设想的第一步,就是1922年12月高斯电影公司的建立,并被给予电影发行的垄断。结果,高斯变成一个无用的官僚机构,并且在第十二届党代会上被砍掉。一个致力于"在全苏基础上联合电影产业"的委员会成立,目标是合并各个共和国的国有电影企业成为一个单一的合股协

会。1924年5月的第十三届党代会肯定了这一方向,并要求增加对电影生产的意识形态监控,并将"经过考验的共产主义者"委派到电影工业的重要岗位之上。从1924年12月份起,这就成了俄罗斯联邦的苏联电影局(Sovkino)的角色了,同时,在各个共和国都有类似的组织机构成立——乌克兰的VUFKU,阿塞拜疆的AFKU,中亚的Bukhkino,格鲁吉亚的Goskinprom。苏联电影局及其在各共和国的克隆体完全垄断了发行、进口和出口,渐渐地也控制了电影的生产。虽然苏联电影局最初大赔其钱,但是这个体系还是存活到1920年代末期,并没有什么重大的改变,并且还是给默片后期时代的伟大的苏维埃影片提供了平台。

俄国流亡者的电影

因着革命,俄国电影分裂成两个阵营。电影产业的一部分留在了苏联(USSR),热情高涨地致力于摧毁革命前的经验,并创造一种不受过去时代遗产所拖累的新的时代艺术。另一支则流亡国外,努力保留革命前已经形成的电影传统。1918年夏,一个电影人团体下到克里米亚地区,以实景为拍摄场地,这个团队是移民浪潮的开端。当这个团队确认即使在克里米亚也不能"置身于革命之外"的时候,他们开始了向西行进的艰难旅程。他们中的大部分人在巴黎找到立身之地,但是也有些人去到意大利,另外的重要去处是德国、捷克斯洛伐克,之后,到1920年代,则是好莱坞。

1920年2月,耶尔摩力夫(Iosif Yermoliev)和他的企业一同迁往巴黎,在那里,他将其名字的拼法改成厄尔摩立夫(Ermolieff),并成立了一个制片厂,叫做厄尔摩立夫电影制片厂(Ermolieff Film)。1922年之后,他把电影厂转让给制片人亚历山大·卡门卡(Alexander Kamenka)和诺尔·布洛赫(Noé Bloch),并重新被命名为阿尔巴特罗斯(Albatros)。在那里工作的艺术家有雅科夫·普罗他赞诺夫(后来他又回到苏联),亚历

山大·沃尔克夫(Alexander Volkov),弗拉基米尔·斯特里占夫斯基(Vladimir Strizhevsky),以及亚切斯拉夫·土詹斯基(Vyacheslav Turzhansky,或称维克多·托伦斯基[Victor Tourjansky],他以此名享誉西方),以及演员伊万·莫祖金(Ivan Mozzhukhin,或称莫兹尤辛[Mosjoukine])以及娜塔莉亚·李森克(Natalia Lissenko)。在法国的还有波兰裔俄国动画片导演拉迪斯劳·斯戴尔威茨(Władisław Starewicz),他在法国的名字是莱迪斯拉斯·斯特莱维奇(Ladislas Starewitch),在巴黎东边的丰特奈-苏布瓦(Fontenay-sous-Bois)有自己的制片厂,并有住在片厂南缘桥连城(Joinville)的帕维尔·西曼(Pavel Thiemann)做他的制片人。

厄尔摩立夫又去到柏林,那里很快就发展出可观的移民社区。斯特里占夫斯基和普罗他赞诺夫随同他前往,他又招募已经在柏林的格奥尔格·阿扎格罗夫(Georgi Azagarov)和他一起工作。另一个重要的俄国制片人迪米特里·卡利托诺夫(Dmitri Kharitonov)也移居德国,到1923年,弗拉基米尔·万格洛夫(Vladimir Vengerov)和雨果·斯蒂尼斯(Hugo Stinnes)电影公司创办时,将很多居住在德国的俄国人聚集在一起。其中有1920年代在德国工作的最重要的俄国演员弗拉基米尔·加德洛夫(Vladimir Gaidarov)、奥尔加·高福斯卡亚(Olga Gsovskaya)以及奥尔加·奇科瓦(Olga Chekhova,也称许克瓦[Tschekowa])——后者也是制片人和导演。两个俄国主要移居地的电影人之间常有走动,其中托伦斯基、沃尔克夫以及莫兹尤辛尤其活跃。

导演亚历山大·尤拉尔斯基(Alexander Uralsky),女演员塔蒂亚纳(Tatiana)、瓦尔瓦拉·亚诺瓦(Varvara Yanova),以及男演员奥西普·鲁尼其(Osip Runich)和米哈伊尔·瓦维奇(Mikhail Vavich)成为定居在意大利的电影社区的中心人物。在捷克斯洛伐克,俄国散居者由1920年代早期的薇拉·奥拉瓦(Vera Orlova),弗拉基米尔·马萨李缇诺夫(Vladimir Massalitinov)等一班人所代表,在1920年代后期,又有著名苏联女演员薇拉·芭拉诺夫斯卡娅(Vera Baranovskaya)加入,后来她又移

居布拉格并在那里为他自己赢得了新的声誉。

好莱坞在1920年代的后半程成为俄国移民电影人的中心。除了托伦斯基和莫兹尤辛（后者并未久留），到好莱坞去寻找机会的有女演员安娜·斯坦（Anna Sten）、玛丽亚·伍思潘斯卡娅（Maria Uspenskaya，也称欧斯潘斯卡娅[Ouspenskaya]），男演员弗拉基米尔·索科洛夫（Vladimir Sokolov），剧作家的侄子米哈伊尔·奇科瓦（Mikhail Chekhova，也被称为迈克尔[Michael]），以及各路导演：理查德·鲍莱斯劳斯基（Ryszard Bolesławski，英语拼法Richard Boleslawsky），费奥多·奥采普（Fyodor Otsep），德米特里·布克瓦特斯基（Dmitri Bukhovetsky）。在电影中，美国创造了一个强有力的俄国神话，同时，据同时代人的回忆，美国也有能力消化这些移民，并将他们吸收为自己的一个部分。那种藐视他人要求的想法，即俄国移民为了在境外保存完整的俄罗斯文化，等布尔什维克倒台之后，再原封不动地带回俄国，在美国其实是不现实的。好莱坞有其非常严苛的标准，由移民电影人制作的最纯正的俄国影片是由那些在法国生活的俄国侨民所制作的，他们围绕着最富有俄国文化气息的俄国厄尔摩立夫电影制片厂（后来的阿尔巴特罗斯制片厂）而生存。

在法国制作的俄国电影风格可以被称作是"（俄国文化）保护主义者的"，试图保留俄国革命前的传统，但又不得不渐渐地顺应其所在的西方语境的要求。一部分电影直接重拍了革命前的作品。普罗他赞诺夫于1921年重拍了他1915年的《公诉人》（Prosecutor），新的名字叫做《公义第一》（Justice d'abord）；而托伦斯基则在1923年重拍了叶夫根尼·鲍威尔的《爱之喜悦》（Song of Triumphant），并保留原片名。还有一些题材相似并使用革命前影片的主题结构的"间接重拍"影片，比如托伦斯基的《肖邦的第15序曲》（Le XVme Prélude de Chopin；1922），重复了他之前《上流社会的舞会》（The Gentry's Ball；1918）的一些母题。有趣的是，托伦斯基的这两部法国影片，使用了鲍威尔的构图方法和空间表达法，他把动作分隔成不同的层面，依据它们各自和摄影机之间的距离。幻影主旨展现在人物面前，而人物则在真实与非真实世界之间处于平衡，表达了

1900年代早期俄国知识分子的神秘意识,这种意识在革命前的影片中被广泛使用,在移民影片中被转化成一种以题材为基础的非现实。这种非现实可能采用的是某种幻觉形式,比如在托伦斯基的《爱之喜悦》中;或者某种精神错乱,也是在托伦斯基的《米歇尔·斯特劳戈夫》(*Michel Strogoff*, 1926)。当然更常见的是被展现为一种梦境——比如在《可怕的历险》(*Angoissante Aventure*; 1920),或者在莫兹尤辛的《燃烧的火盆》(*Le Brasier ardent*; 1923)中——这几乎被用作这些移民电影人的一个持久的隐喻,好像他们的革命后的生存在某种意义上像是短暂和稍纵即逝的,并且终究会有一个欢乐的苏醒结局。于是,革命前电影的一个主要准则被打破——即所谓的"俄国结局":结尾必须是悲剧。对西方观众来讲,这样的结局只有在经典情节剧当中才能被接受,诸如沃尔克夫的《基恩,花中王子》(*Kean,ou désordre et génie*; 1923)。俄国的移民电影人日益被迫放弃这种结局,虽然在不同国家程度可能有所不同。好莱坞从范畴上来说就要求有一个"皆大欢喜的结局"。例如,德米特里·布特维克斯基(Dimitri Buchowetzki)1925年做的《安娜·卡列尼娜》(*Anna Karenina*)的电影版,就不得不准备两个结局的剧本,其中安娜卧轨自杀被写成是一场梦,而是事实上她同沃伦斯基(Vronsky)结婚了。在法国的移民电影人不过是经过更长时间的挣扎而已,最终还是放弃了俄式结局。对俄国名著的这种歪曲被视为某种亵渎,一直到1930年代才被勉强接受。比如托伦斯基1937年改编的普希金的作品《站长》(*Stationmaster*;影片名改为"乡愁"[*Nostalgie*])。更常见的是妥协。例如,《喜悦之歌》,这部屠格涅夫的作品没有被完整改编,它在一种欢快的基调之上中断了,迎合西方观众对happy ending的喜好,同时却可以把俄国观众引向他们的文学源头的神秘悲剧结局。还有一种方式,就是做一个双重结局,在"俄式结局"之外再加一个美好的结局,于是《可怕的历险》中的主人公从噩梦中苏醒,而《肖邦的第15序曲》中女主人公的自杀行为被预先阻止了。

保护主义的意识,加上不愿意放弃革命前的电影传统,尤其是缓慢

的节奏，使得俄国移民电影对各种先锋实验显示出不接受的态度，而先锋电影是 1920 年代欧洲电影的特色，尤其以法国为甚。唯一的例外是莫兹尤辛的《燃烧的火炉》(Le Braiser ardent)，在对先锋电影的态度方面使他与其他移民电影人区别开来。传统的方式包括，对蒙太奇的实验缺乏兴趣，以演员为中心，这些都让移民电影和 1920 年代——他们同时代的苏联同行的影片大相径庭。根据同时代人的证言，莫兹尤辛的 Le Braiser ardent 是唯———部对苏维埃电影业的年轻导演们产生过影响的移民影片。

苏维埃风格

和流亡电影人正好相反，年轻的苏维埃导演们努力挣脱他们与革命前电影传统的联系。他们那种创造一种新电影的欲望反映了一种与旧世界一刀两断的想法，而在那个年月，旧世界的余绪弥漫在俄国的各个角落当中。

在电影中委身于现实——尤其是革命所带来的快速变化的现实——经由蒙太奇的使用而改变了电影的表征方式。部分是出于经济原因，部分是某种对过去的无意识的攻击。由于生胶片短缺，做电影的一个办法就是对老电影进行重新剪辑，有时甚至对负片进行剪辑。莫斯科电影委员会(Moscow Film Committee)的生产部门甚至成立了一个"再剪辑部"。据电影史学家维尼安明·维许内夫斯基(Veniamin Vishnevsky)称，弗拉基米尔·加尔丁(Vladimir Gardin)是第一个苏维埃蒙太奇理论家。1919 年 2 月 10 日，加尔丁在给"再剪辑部"开设的一次讲座中称蒙太奇是电影艺术的一个基础。这个讲座对他的同事们产生了重大的影响，尤其是利夫·库里肖夫。库里肖夫的著名"实验"，传统上被认为是苏维埃蒙太奇概念的源头，根据维尼安明的说法，库里肖夫的理念是受到加尔丁的推动的。

这一系列实验中最著名的是被称为"库里肖夫效应"(Kuleshov

effect)的实验——取一幅静态的著名演员伊万·莫祖金（Ivan Mozzhukhin)的脸部特写画面,与三个不同的画面并置：一盆汤；棺材中一位死去的妇人；一个玩耍的孩子。观众产生这样的印象,好像莫祖金在三个不同的并置中脸部的表情是有变化的,虽然背景没有发生变化（背景取自一部不知名的革命前电影）。以这个实验,库里肖夫试图证实他已经发现的一条有关蒙太奇的律令：电影中蒙太奇段落的意义,并不取决于蒙太奇元素的内容,而是取决于镜头的并置。这一实验,因弗谢沃洛德·普多夫金1929年在伦敦的讲座"是模特儿不是演员"而闻名西方（也是因为这个缘故,"库里肖夫效应"常常被误传为"弗谢沃洛德·普多夫金效应"）。然而,这样的实验,有时也被同代人看作是苏维埃电影对前辈的电影艺术的蓄意破坏,并不是大家理所当然认为的新时代的先锋思想的宣言。莫伊塞·阿莱尼考夫（Moisei Aleinikov；拉斯电影制片厂的头头,后为曼兹拉伯电影司的头头）在回忆中是这样描述的：库里肖夫的"蒙太奇人",身着皮夹克,携带左轮手枪,惯于在电影厂中"掠夺"老电影的负片,以便于重新将这些"由资产阶级……拍摄的电影垃圾"剪辑成新的革命电影——因为那个时候这个国家并没有生胶片供生产新的影片。

在苏维埃的早年,萌芽当中的苏维埃电影极重地依赖破坏性创造这样的原则。粉碎旧有的类型电影的商业结构几乎立即就开始。1919年,一个宣传电影的潮流出现,像《铤而走险者》(*Daredevil*)、《他们开眼了》(*Their Eyes were Opened*)、《不！我不屑于报复》(*We Are above Vengeance*)以及《为了红旗》(*For the Red Banner*)等影片,都是献给纪念革命军队一周年庆的。这些鼓动性影片（agitki）成为早期苏维埃电影的常规特征,借助于特殊装备了的移动电影院以及著名的"鼓动列车"①（Agit-

① 1918年苏维埃电影开出第一辆"鼓动列车",这部特殊列车的使命是给在东线与白军作战的部队鼓舞士气,列车上装备了印刷机、演员剧团,以及由爱德华·提谢（Edward Tissé）领导的电影摄制组。以后的"鼓动列车"上装有更完善的电影设备。

trains),这些影片得以在全国放映,第一部下乡的"鼓动列车"在米哈伊尔·伊万诺维奇·加里宁①(M. I. Kalinin)引导之下于1919年4月开出。

1920年11月7日,开始了一场关于冬宫暴动的群众行动影片(mass-action film),这个行动概念包括结合了戏剧电影(play-film)和"非戏剧电影"(unplayed film)的原则,后者是电影编年史的基本概念。这部影片还引进了集体作者的概念。影片由尼古拉·耶夫雷诺夫(Nikolai Yevreinov)率领十三位导演共同作业,还有去个人色彩的演员(一万人出现在影片中),以及某种得到高度强调的观众概念(表演是在十万人面前展开的),最后,则是剧院与电影院之间界限的模糊(剧院被建在广场上,但是被拍摄在胶片上)。

1920年代早期,舞台—银幕的混杂是苏维埃电影的一般性特征。以格利高里·科钦采夫(Grigory Kozintsev)和莱奥尼德·特劳伯格(Leonid Trauberg)的戏剧《婚姻》(Zhenit'ba)为例,在它们的结构中,包含了银幕投射,就像爱森斯坦的《聪明人》(Mudrets)一样,中间插入了一段电影"格鲁莫夫的日记"(Glumov's Diary),以及加尔丁的《铁的根基》(Zheleznaya pyata)。这一技术回到了革命前剧院里的实验,但是苏维埃的导演们看起来并没有意识到这一点,并且好像在此处他们也打碎了传统一样。

1920年代,集体作者的理念也是非常重要的。第一个集团是成立于1919年的库里肖夫的团体,成员包括弗谢沃洛德·普多夫金、鲍里斯·巴尼特(Boris Barnet)、V·P·福吉尔(V. P. Fogel)等人。它的作品拒绝革命前的"心理剧",并引入一种新的表演概念:"模特"理念。这个术语是由图尔金(Turkin)于1918年提出的。在表演中,人物心理活动

① 米哈伊尔·伊万诺维奇·加里宁(Миха и'л Ива́ нович Кали'нин,1875—1946),苏联政治家、革命家、早期的国家领导人。自从十月革命后到去世为止,一直担任苏俄和苏联名义上的国家元首。

的具象化为研究表演的自动性和反射性所代替。

跟随库里肖夫集团的有非常著名的吉加·维尔托夫小组(Dziga Vertov)。维尔托夫算是雅号,他的真名叫丹尼斯·阿卡德维奇·考夫曼(Denis Arkadevich Kaufman)。他带领的一班人马,包括维尔托夫的妻子爱丽萨瓦塔·思维罗娃(Elisaveta Svilova)和他的弟弟米哈伊尔,同时还有罗钦科(A. M. Rodchenko)等追随者。从发表在 *Kinofot* 和 *LEF* 等杂志上的宣言似的文章来看,维尔托夫完全拒绝演员这个概念(被称为"一种危险"、"一个错误"),以及带有故事主线的戏剧电影(play-films)的理念。电影眼睛团体(Kino-Eye)的目标是捕获"未曾察觉中摄取的生活",倡导"经由新闻影片的革命"的真理电影(kino-pravda),以回应构成主义者所号召的消灭"艺术本身"。当然,经由新的电影语言,银幕上传递出的是变形的现实,显示了"电影眼睛"操控时间和空间的能力。

爱森斯坦的电影集体"铁五人"(The Iron Five)成立于1923年。其成员有:G·V·亚历克桑德罗(G. V. Alexandrov),M·M·斯特劳奇(M. M. Shtraukh),A·I·莱维辛(A. I. Levshin),M·I·格莫罗夫(M. I. Gomorov),A·A·安托诺夫(A. A. Antonov)。在他第一部理论著作中,爱森斯坦建议用蒙太奇将各种炫目的元素连接起来,代替电影的情节。在他的第一部长篇电影《罢工》(*Stachka*, 1925)中,他把群众推到了英雄的位置上,替代了革命前的俄国影片以及同时代西方体系中的明星。对爱森斯坦来说,画面本身是具有独立含义的蒙太奇单位,一个"炫目之物"(attraction)——也就是说,是之于观众感知的某种震惊。所以,"炫目之物的蒙太奇"是一连串的震惊,会对观众产生这样一种效应——激发观众以一种创造性生产性的方式来回应,以至于观众变成电影导演的合作者,创造电影文本。在此有一个爱森斯坦与库里肖夫完全不同的地方,就是库里肖夫把观众看作是被动的,好像只是接受预备好的信息的一个容器。对库里肖夫而言,蒙太奇中每个画面的功能就像是字词中的字母一样,并非每个画面本身的内容有什么特别意义,而是这些画面

的组合产生了新的意义。

当然,在画面作为蒙太奇的一个单位这个想法上,爱森斯坦是得益于库里肖夫的。据目击者回忆,爱森斯坦从库里肖夫的《死亡射线》(Luch smerti,1925)中学习如何构造群众场面。他也承认从再剪辑学派那里学到东西,尤其是那些在苏联发行的外国电影的再剪辑,他曾经和叶斯菲里·舒布(Esfir Shub)一起工作过。至于炫目之物的理念,据格利高里·科钦采夫和莱奥尼德·特劳伯格回忆说,是他们的舞台剧《婚姻》给了爱森斯坦以提示,《婚姻》恰好呈现了一系列炫目之物的连续展现。爱森斯坦首次将炫目之物结合成蒙太奇系列,是在他的1923年的舞台作品《聪明人》中完成的。

"反常演员工厂"(FEX,The Factory of the Eccentric Actor 的缩写)是在格利高里·科钦采夫和莱奥尼德·特劳伯格领导下于1921年作为一个理论工作坊出现在列宁格勒(Leningrad)的,从1924年起就变成一个电影集体。FEX 推崇"怪异至上"(eccentrism)至少表明了两重含义,一方面他们趋向于所谓"低等的"类型影片(比如马戏、轻歌舞剧和杂耍舞台),拒绝传统上的沙龙里的"严肃"艺术;另一方面,他们将列宁格勒学派艺术家的自我知觉编码成一种新的外省身份,自首都迁到莫斯科之后。他们的宣言式的册子《怪异》(Eccentrism;1922年),刊有科钦采夫、克里兹特斯基(Kryzhitsky)、特劳伯格和尤特克维奇(Yutkevich)等人的文章,出版地显示为"前中心大都会"(Ex-centropolis)——也就是指列宁格勒(就是之前的彼得格勒),现在不再是中心了,所以从字面意义上说,就变得"反常了"(eccentric)。FEX 的演员剧团的作品随着时间流逝而发生变化,它的方向也发生了变化,从1926年起,所谓"怪异",名存实亡。

同样在列宁格勒,还存在一个竞争性团体"实验电影工作坊"(Experimental Cinema Workshop,缩写 KEM),由弗里德里希·埃姆勒(Friedrich Ermler)、爱德华·约翰森(Edward Johanson)和谢尔盖·瓦西里夫(Sergei Vasilliev)领导。和 FEX 不同的是,KEM 是一个纯粹的电

影团体。拒绝斯坦尼斯拉夫斯基体系,他们标榜自己是以弗谢沃洛德·梅耶荷德(Vsevolod Meyerhold)为榜样,在演员的表演技巧上推崇超出仅凭灵感的专业主义。1927年,正当蒙太奇大行其道之时,埃姆勒宣称,"是演员而不是画面造就了电影",但是他自己的那部形式上暧昧不明的《帝国的碎片》(Oblomok imperii;1929),却辜负了这番挑衅式的宣言。

"怪异"技巧,基于马戏团和轻歌舞剧,主要被使用在短片当中,包括埃姆勒的《猩红热》(Skarlatina;1924),弗谢沃洛德·普多夫金和希皮考夫斯基(Shpikovsky)的《国际象棋热》(Shakhmatnaya goryachka;1925),以及尤特克维奇的《无线电侦探》(Radiodetektiv;1926)。当然,这种新的类型影片的典型,要数科钦采夫和特劳伯格的《奥体亚布力那历险记》(Pokhozdeniya Oktyabriny;1924)。用特劳伯格的话来讲,这部影片追求将鼓动性的段落和苏联报章上的讽刺性政治议题结合起来,使用美国喜剧的各种手段以及远远好于法国先锋电影的奔放的蒙太奇手法。

所有这些潮流都共享对查理·卓别林的崇拜。构成主义者,诸如亚历克西·甘(Alexei Gan)和吉加·维尔托夫小组把卓别林看作是对抗革命前传统的典范;对FEX而言,他恰恰是"怪异"观点看世界的代言人;爱森斯坦则写下了:"(卓别林的)运动是一种具有特别的炫目特质的机制";库里肖夫和FEX一样,也把卓别林看作是美国的化身。

被苏维埃先锋电影人所称赞的"美国"并非象征着20世纪机械时代节奏的一个真实的地方。对库里肖夫而言,这个美国只是某种概念上的蒙太奇空间,在这个空间里,他玩起了"创意地理学"。在《被造的地表》(Tvorimaya zemnaya poverkhnost)一片中,可可洛瓦(Khoklova)和奥博莱斯基(Obolensky)可以从莫斯科的高戈尔大街浮现出来,却落脚到华盛顿的美国国会大厦的台阶之上。大约在同时期的另一个实验中,《被造的人》(Tvorimiy chelovek)使用了同样抽象的概念在人类的身体之上,将"一个妇人的背"和"另一个妇人的眼睛"以及"第三个妇人的眼睛"组合

在一起。这种将电影作者看作是造物主的想法为其他电影人所分享。吉加·维尔托夫小组在其 1923 年的宣言中宣称了"电影眼睛"的能力,可以是一个在蒙太奇中组合起来的人——"比亚当更加完美"。在科钦采夫和特劳伯格未摄制的电影剧本《爱迪生的女人》(*Zhenshchina Edisona*;1923)中,想象了一个新的夏娃,她是爱迪生的女儿,并且获得了新世界的长女身份(primogenitrix)。

在先锋电影成为潮流的同时,学院派的和传统的电影在苏维埃也是存在的,主要由伊凡诺夫斯基(A. Ivanovsky)、萨宾斯基(C. Sabinsky)和查帝宁(P. Chardynin)等人在做那些影片,这些人在革命之前就在俄国工作。不消说,他们的影片并非都是保守的。相反,他们不怎么自然地将"革命"主题和传统的技巧混合在一起。一个有趣的例子就是加尔丁的《一个幽灵在欧洲徘徊》(*Prizrak brodit po Yevropie*;1923)。受到埃德加·爱伦·坡(Edgar Allan Poe)的《红色死亡化妆舞会》(*The Masque of the Red Death*)的启发,这部影片兼具传统叙事和某种微妙可感的蒙太奇,其中一个使用两次曝光的梦魇场景展现的是在革命中起来的群众面对皇帝,而皇帝正爱着一位牧羊女。群众胜利了,皇帝和牧羊女被火焚烧,但是结局却是难以置信的,因为影片是以情节剧类型拍摄的,引导观众去同情"男主角"和"女主角"而不是非个性化的群众。《亚烈达》(*Aelita*;1924)似乎不那么含糊暧昧,是雅科夫·普罗他赞诺夫回归苏维埃之后根据一部革命科幻小说改编的电影,原作者是阿列克谢·托尔斯泰(Alexei Tolstoy),但是挪用了流亡者电影的所有的元素和诗意手段。

建构新的类型事实上是 1920 年代苏维埃电影人的一个主要问题。在这个十年的早些时候,根据阿德里安·皮奥特洛夫斯基(Adrian Piotrovsky;1969)的说法,隐含的是格里菲斯情节剧的模式,无论在情节设置方面(灾难—追逐—营救),还是在表达技巧方面(细节展现的蒙太奇,大量使用煽情炫目的元素,物件的象征含义)。早期苏维埃影片

的情节特征包括创造新的苏维埃侦探的角色——比如在库里肖夫的《"西"先生在布尔什维克土地上的历险》(*Neobychainiye priklucheniya mistera Vesta v stranie bolshevikov*;1924)——但是在微观层面,蒙太奇的技巧得到大大发展,爱森斯坦强调"吸引力蒙太奇";"电影眼睛"集团则强调"根据韵律的蒙太奇"。

在 1920 年代中期发展出来的"历史革命史诗"电影中可以发现,各种新的技巧熔为一炉,超越了所谓"戏剧的"或者"非戏剧的"论辩。这个范畴中的影片显然不再囿于传统的情节结构和叙事,却有非常密集的蒙太奇,大胆使用隐喻以及各种电影语言的实验,通过处理革命主题实现了某种社会的和意识形态的要求。包括爱森斯坦的《罢工》和《战舰波将金号》(*Bronenosets Potëmkin*;1925),弗谢沃洛德·普多夫金的《母亲》(*Mat*;1926),《圣彼得堡的终结》(*Koniets Sankt-Peterburga*;1927),《成吉思汗的后嗣》(*Potomok Chingis-Khana*,1928,又名《亚洲风暴》),以及亚历山大·多夫曾科(Alexander Dovzhenko)的《仁尼戈拉》(*Zvenigora*;1927)和《兵工厂》(*Arsenal*;1929)。

根据皮奥特洛夫斯基的说法,电影类型的"标准化"出现在 1925 年之后,这也导致了史诗影片的制作更具有学院风格,比如伊凡诺夫斯基(Ivanovsky)的《十二月党人①》(*Dekabritsky*;1927),尤利·塔里奇(Yuri Tarich)的《农奴的翅膀》(*Krylya kholopa*;1926),这些影片都受到了莫斯科艺术剧院(Moscow Arts Theatre)的影响。传统主义者和创新主义者之间的持续争斗促使科钦采夫和特劳伯格以及 FEX 集团放弃他们对纯粹当下题材的承诺,于 1927 年后期,转而制作他们自己的有关十二月党人的影片《大动作俱乐部》(*Soyuz velikova dela*)。

《大动作俱乐部》启用了像形式主义理论家尤利·蒂尼安诺夫(Yuri

① 十二月党人起义(Восстание декабристов)是一场在 1825 年 12 月 14 日(西历 12 月 26 日)发生,由俄国军官率领三千士兵针对帝俄政府的起义。由于这场革命发生于 12 月,因此有关的起义者都被称为"十二月党人"(Декабристы)。

Tynyanov)和尤里·奥克斯曼(Yuli Oksman)这样的剧作家,从1926年起,苏联的默片进入了爱森斯坦所说的"第二文学阶段"。关于电影剧本的作用引发了激烈的探讨。维尔托夫处于一个极端,他完全拒绝戏剧电影(played film,或译扮演的影片),作家奥西普·布里克(Osip Brik)走得更远,提出等电影拍完之后再写台本。另一端则是伊波利特·索科洛夫(Ippolit Sokolov)以及一班"铁定剧本"(iron scenario)的拥护者,他们提倡每一个镜头都应该在事前计算好和设计好。爱森斯坦反对"铁定的剧本",建议使用一种"情感性的"剧本,对"(创作)冲动做摘要式的记录",有助于导演发现某种实现理念的视觉化身。

总体而言,形式主义作家和批评家的介入,至少导致文学价值和苏维埃影片发生了部分整合。这在蒂尼安诺夫的改编果戈理同名小说的《外套》(Shiniel;1926)剧本中显而易见,影片由科钦采夫和特劳伯格导演;另外,在维克多·史克洛夫斯基(Viktor Shklovsky)为库里肖夫改编的剧本《遵纪守法》(Po zakonu;1926)中也可以看到,这个剧本根据杰克·伦敦(Jack London)的故事"不速之客"(The Unexpected)改编。当然,史克洛夫斯基也把维尔托夫的"事实类影片"(fact films)中的电影的和反文学的价值转化到虚构影片之中,比如在他关于阿布拉姆·鲁姆(Abram Room)的《床和沙发》(Tretya Meshchanskaya;1927)的影片中,显示了对日常生活的细微关注。

有关日常生活的影片成了一种类型,其兴趣点在于周边现实中的细节,包括工业,这种类型逐渐在苏维埃影片中占据一个主导的位置,出现了佩德罗夫-比托夫(Petrov-Bytov)的《漩涡》(Vodororot)以及埃姆勒的《雪堆中的房屋》(Dom v sugrobakh;1928)一类影片,更不要说爱森斯坦的《总路线》(General Line;1929)。日常生活也是鲍里斯·巴尼特(Boris Barnet)喜剧的核心,比如《女孩与帽盒》(Devushka s korobkoi;1928)、《特鲁布那亚广场上的房屋》(Dom na Trubnoi;1928),当然这些影片也融合了苏维埃电影的另一个重要潮流,城市电影(urbanist film)。在此,影片主题所要处理的是城市和外省之间的对抗,城市在来自外省的新的到来

者之前被看作是一个正在建立的新世界,比如在埃姆勒的《卡卡·布马泽尼》(Katka bumazhny ranet; 1926)中,在鲁姆的《在大城市》(V bolshom gorodie)以及 Y. Zhelyabuzhsky 的《城市非请莫入》(V gorod vkhodit nelzya),还有弗谢沃洛德·普多夫金的《圣彼得堡的终结》(The End of St Petersburg)中。

到了1920年代的末期,苏维埃电影中出现了一种自相矛盾的状况。蒙太奇影片到达巅峰,或者说出现了几个巅峰,因为其间有不同的流派。一方面是知识分子电影理论,那也正是爱森斯坦制作《十月》(Oktyabr, 1927)时开始发展的理论,到1929年随着他的文章《电影的四个向度》("The Fourth Dimension in the Cinema")一文出版,知识分子电影理论出现了决定性的样式,这篇文章对先锋电影产生了重要的影响。另一方面则是"抒情性"或者"情感性"电影,通过影像象征以及典型化等手段发挥抒情功能,比如多夫曾科的影片《仁尼戈拉》(Zvenigora; 1927)和《兵工厂》(Arsenal; 1929),尼克莱·申格莱(Nikolai Shengelai)的《艾丽莎》(Elisso; 1928),以及叶夫根尼·查维亚可夫的《来自遥远河的女孩》(Girl from the Distant River)、《我的儿子》(Moi syn; 1928)和《金嘴》(Zolotoi klyuv)。据特劳伯格回忆,在爱森斯坦有关四个向度文章的影响之下,他和科钦采夫完全改变了他们的影片《新巴比伦》(Novy Vavilon, 1929)的蒙太奇原则,放弃了在情节发展过程中的"动作的联系",而赞赏爱森斯坦所说的"智力秩序的弦外之音有冲突的结合"。他们把刚刚放映的弗谢沃洛德·普多夫金的《圣彼得堡的终结》看作是在智力和情感两个极端之间的中间道路,在其影响之下,几乎重新制作了他们的影片。

这一时期,是智性和抒情——象征蒙太奇电影和情节隐含电影(cinema of the implied plot)的高度发达期,同时造就了一个平行发展的商业类型片时期,显著的有加尔丁的作品《诗人和沙皇》(The Poet and Tsar),查帝宁(Chardynin)的《修道院大墙背后》(Behind the Monastery Wall),以及康斯坦丁·艾格尔特(Konstantin Eggert)的《笨伯的婚礼》

(*Medviezhua svadba*；1926)。但是在这个十年的末期，文学批判报章中开始出现谴责性的文章，无论是创新派（"左翼偏离者"）还是"传统主义者"（"右翼偏离者"）都遭到了批评。在1928年春天召开的"苏联全党"关于电影的会议之上要求把"一种能够让千百万人都能够理解的形式"作为一种主要的美学评判标准来推行。但是对商业的拒绝，而且主要是由守旧学派的电影人所制造的，证明了这样一个事实：这种反对背后，远远要比形式问题来得复杂。电影领域中出现"清洗"运动，影片中也频繁出现类似白军、沙俄富农、间谍，或者是渗透到苏维埃俄国的流亡的破坏者。比如普罗他赞诺夫的《伊戈·普利柴夫》(*Yego prizyv*)（1925），泽尔亚布兹斯基（Zhelyabuzhsky）的《城市非请莫入》，约翰森的《在远海边》(*Na dalyokom beregu*；1927)以及斯塔波瓦(G. Stabova)的《森林人》(*Lesnoi chelovik*, 1928)，令人不安地见证了这一新的潮流。RAPP的越来越强大的在文学中的影响力开始创造了一种意识形态压力的新的处境，电影也成了它的目标。

除了政治气候改变的影响之外，有声电影的到来也在苏维埃电影进入新时期这件事上扮演了重要的角色。1928—1929年间，在新的发明介绍到苏联之前，苏维埃的电影人已经开始讨论这种技术的可能含义了。1928年，弗谢沃洛德·普多夫金、爱森斯坦和亚历山德罗夫已经推出声画对位的概念，在"有声电影的未来"的一个陈述中。工程师萧林(Shorin)（列宁格勒）和塔格尔(Tager)（莫斯科）在那个时候已经开始为苏维埃电影厂创作一种声音录制系统。将声音引入电影有点像是一个国家政策。弗谢沃洛德·普多夫金的《一个简单的例子》(*Prostoi sluchai*)，也被称为《生活是非常美好的》(*Ochen' khorosho zhivyotsya*；1932)，还有科钦采夫和特劳伯格的《孤单》(*Odna*；1931)，在酝酿阶段是默片，但是上峰的意见是"改成有声片"，结果上映被推迟了一至二年。也许那些管理者把有声片看作是将电影带向大众的方法之一，而这正是1928年的会议所敦促的。虽然大概有好几年时间农村

地区缺乏有声放映机,因此在生产有声片的同时,默片也在生产,著名的有米哈伊尔·鲁姆的《羊脂球》(Boule de suif)和亚历山大·美德韦德金(Alexander Medvedkin)的《幸福》(Shchastie),都是1934年的作品。我们可以说在苏维埃电影中,默片作为一种艺术形式在1929年之前就已经到达了顶峰,到了这一年就停滞不前了,给它的后继者腾出地方。

特 别 人 物 介 绍

Ivan Mosjoukine
伊万·莫兹尤辛

(1889—1939)

1889年9月26日生于莫斯科东南的奔萨州(Penza),年轻的伊万·伊里奇·莫祖金在莫斯科的法律学校学习了两年,但是放弃了学业前往基辅(Kiev)去追求剧院生涯。在外省各地巡游两年之后,他又回到了莫斯科,他在好几个剧院里工作,包括莫斯科戏剧剧院(Moscow Dramatic Theatre)。他第一次出演电影是在1911年上映的、由彼得·查帝宁(Pyotr Chardynin)执导的《克洛泽奏鸣曲》(The Kreutzer Sonata)中,这是查帝宁为强大的坎宗考夫公司拍摄的最初几部影片中的一部。最初,他演的角色非常之杂,有《兄弟》(Brothers;1913)中的滑稽人物,有《命运无情》(In the Hands of Merciless Fate;1913)中的悲剧英雄。1914年,他在叶夫根尼·鲍威尔导演的影片《死亡中的生命》(Life in Death;1914)中形成了他的标志性的表演样式:一种稳定的、直接的、泪眼盈盈的凝视,从此,莫祖金凝视的神秘力量几乎成了一种神话。他作为一个重要的戏剧演员和情节剧演员的地位在诸如查帝宁的《菊》(Chrysan-themuns;1914)和《宠儿》(Idols;1915)以及鲍威尔的一些影片中得到了

确认。

1915年他离开坎宗考夫公司加入耶尔摩力夫制片厂。在导演雅科夫·普罗他赞诺夫的指导下,他的影像的神秘元素得到再度提升,他的性格塑造之中又多了一种富有魔力的敏锐度——比如在《黑桃皇后》(1915)和《谢尔盖神甫》(Father Sergius；1917)中。

剧作家沃兹奈曾斯基(A. Voznesensky)的一些想法帮助莫祖金形成了这样一种电影概念:依靠演员的凝视、姿态、对停顿的使用以及对同伴的催眠等表现性。言说要尽量避免,好的影片是没有评论语言和幕间字幕的。

1919年耶尔摩力夫的团队离开俄国到巴黎发展,莫祖金一同前往,他在欧洲以莫兹尤辛(Mosjoukine)闻名。他的表演理念与当年法国的电影理论一拍即合,尤其是所谓"上镜头性"(photogénie)的理念。

在他的俄国工作阶段的尾声时期,他的作品中出现了一个重要的新的主题:双重或分裂的人格。在一部上下集的史诗作品,由萨宾斯基(Ch. Sabinsky)执导的《得意洋洋的撒旦》(Satan Triumphant；1917)中,他扮演了多重角色,这种实验在他自己执导的《燃烧的火炉》(Le Brasier ardent；1923)得到了重复。他在法国电影中出演了很多双重或者分身(doppelgänger)的角色,最具观赏性的莫过于在《已故的帕斯卡尔》(Feu Mathias Pascal；1925)中的角色,这是一部导演马塞尔·莱赫比耶(Marcel L'Herbier)根据意大利小说家皮兰德娄(Pirandello)的同名小说改编的影片,剧中一个据信已经死去的人为他自己发明了新的生活。

莫兹尤辛同时也是一个诗人,在他的诗中,他把自己比作狼人。作为演员也作为流亡者,他具有双面性,又非常之不安。以此出发就有了永恒的闲逛者(《卡萨诺瓦》[Casanova]；1927)和沙皇的弄臣(《米歇尔·斯特罗戈夫》[Michel Strogoff]；1926)这样的人物。但是,他在法国从影期间,他最大的愿望就是将他自己从"神秘的"电影明星的假面中摆脱

出来。他用尽了各种方法——把英雄人物当小孩对待,于是将其漫画化,或者回到喜剧中,或者在同一部影片中安置一些相反性格的人物等等。这种折衷因为他发现了法国先锋电影和美国电影而得到增援,尤其是格里菲斯、卓别林和范朋克的影片。他对美国的兴趣使他于1927年去到那里,但是仅仅在爱德华·斯罗姆(Edward Sloman)的《投降》(*Surrender*)一片中出现。1927年末他又回到欧洲。在德国,他重新加入了在那里的一些俄国流亡者,在两部重要电影中他扮演了俄国流亡者的角色:《白魔》(*Der weisse Teufel*;1929)和《X中士》(*Sergeant X*;1931)。然而,正如他时常担心的那样,在电影中开口讲话,尤其是用外国语言来讲,对他始终是一个问题。他晚年的角色越来越少也越来越缺乏重要性。1939年1月17日,因为贫困,他在医院死于严重的结核病。

——娜塔莉亚·努西诺娃

特 别 人 物 介 绍

Sergei Eisenstein
谢尔盖·爱森斯坦

(1898—1948)

在二十五岁上,爱森斯坦已经是苏维埃戏剧界胆大妄为而难缠的人物,他的《聪明人》(*The Wiseman*),被认为是对奥斯特洛夫斯基①(Ostrovsky)的经典剧作的不敬的、马戏风格的改编,标志着革命后苏维

① 亚历山大·尼古拉耶维奇·奥斯特洛夫斯基(Alexander Nikolayevich Ostrovsky) (Russian:Александр Николаевич Островский; 12 April[O. S. 31 March]1823—14 June[O. S. 2June]1886),俄国著名剧作家。

埃舞台艺术成就的一个高点。爱森斯坦又做了两部戏之后,就受"无产阶级文化"①(Proletkult)组织之邀制作一部电影。这就有了《罢工》(The Strike,1925),从此,这个梅耶荷德②(Meyerhold)的学徒就成为苏联最著名的导演。"小货车摔得粉碎,"若干年之后他写道,"司机摔进了电影院。"

爱森斯坦把他在剧院学到的东西全部带入到电影之中。他的苏维埃典型③(Soviet typage)倚赖他在即兴喜剧④(commedia dell'arte)中所发现的那种去心理化的拟人手法(depsychologized personifications)。他后来的影片恬不知耻地诉诸风格化的用光、服装和背景。毕竟,爱森斯坦的表达式运动(expressive movement)概念、极端现实主义规范(exceeding norms of realism)以及引发观众直截了当的兴奋等等想法,一次又一次地出现在他的影片里。在《罢工》中,工人们与工头做斗争时所吹出的一个汽笛般的口哨,成了某种柔软体操的练习。在《旧与新》(The Old and the New;1929)中,一个妇女掷下一张犁的绝望的动作本身转化成了一个剧烈的蔑视姿态。分成两部分的《伊凡雷帝》(Ivan the Terrible;1944,1946)中,伊凡具有一种威严的步态,它是经由对演员的运动一刻不停的调整而得到的。

电影不仅是剧院发展的下一步,爱森斯坦将电影看作是所有艺术的综合。他发现蒙太奇这种电影艺术可以和韵文中的意象的并置相类比,可以和乔伊斯的《尤利西斯》(Ulysses)中的内心独白相提并论,也不逊于狄更斯和托尔斯泰小说中动作和对话游刃有余的"切换"。《战舰波将金

① "无产阶级文化"(пролетарская культура)是1917年至1925年间在苏联兴起的一场文化运动,旨在为一种真正的、完全不受资产阶级影响的无产阶级艺术奠定基础。

② 弗谢沃洛德·梅耶荷德(Vsevolod Emilevich Meyerhold),伟大的俄国和苏联剧院导演、演员和戏剧制作人,对现代戏剧影响很深。

③ 典型(Typage)指一种选择演员的方式,这种选择基于这样一种理念:演员的既有表情和身体特性已能够传达剧中人物的真实个性。

④ 即兴喜剧(Commedia dell'arte),来自16世纪中叶意大利的戏剧舞台,女演员登场经常在粗略的台本的基础之上做即兴的表演。

号》(The Battleship Potemkin, 1925)中,一个海员狂暴地将正在洗的盘子摔碎,动作的片段可以和米隆①(Myron)的《掷铁饼者》(Discus-Thrower)媲美。爱森斯坦提出了"多调性的"(polyphonic)蒙太奇理论,使得各种具有绘画风格的母题可以编织在一起。电影的有声技术到来之后,他又为影像和声音并置提出了"垂直的"(vertical)蒙太奇概念,他认为这样就可以取得类似瓦格纳的音乐剧中所具有的内在统一性。

表达式运动和蒙太奇,是爱森斯坦美学的两块基石,可以使得电影取得别的艺术所无法取得的成就。就影片《亚历山大·涅夫斯基》(Alexander Nevsky, 1938)中的垂直蒙太奇,爱森斯坦认为它可以将影像和音乐配乐中的潜在的情绪动力带动起来,这样就提升了亚历山大的军队等待条顿骑士团②(Teutonic Knights)进攻时那种悬而未决的期待中的紧张度。在他职业生涯的早年,他已经提出像《聪明人》中的"吸引力蒙太奇",那种将感知"震惊"组合起来的方法,能够唤起观众的情感反应,最终引发观众的思考。在制作《十月》(October)的时候,他就推测,各种镜头的并置,就像是日本俳句和乔伊斯的意识流一样,会产生各种纯粹的概念联系。《十月》中最著名的是段落"知性蒙太奇"(intellectual montage),像是一片研究上帝和国家(God and Country)的小论文,用影像和字幕来论证宗教和爱国主义的神秘化。爱森斯坦相信,蒙太奇可以让他给马克思的《资本论》做一部电影。

整个默片时期,爱森斯坦想当然地认为他的美学实验是与国家的宣传指令协调一致的。他的每一部影片都以列宁的话语作为片头题辞,而每部影片也都描写了布尔什维克登基神话的每一个重要时刻:革

① 米隆,是古希腊的著名雕刻家,是古希腊艺术古典时期早期的代表人物,他的代表作有《掷铁饼者》、《雅典娜》和《马尔斯》。他的创作时期大约为公元前480年至公元前440年。他擅长圆雕,多用铜材进行创作。

② 条顿骑士团(拉丁语:Ordo Domus Sanctae Mariae Teutonicorum, 德语:Deutscher Orden, 英语:Teutonic Order),又名德意志骑士团,与圣殿骑士团、医院骑士团一起并称为三大骑士团。条顿骑士团的口号是"帮助、守卫、救治(Helfen, Wehren, Heilen)"。

命前的斗争(《罢工》),1905 年革命(《战舰波将金号》),布尔什维克政变(《十月》)以及当下的农业政策(《旧与新》)。《战舰波将金号》在世界范围内的成功也为苏联政权赢得了外界的同情和尊敬。谁能够对爱森斯坦令人震惊地塑造的沙皇军队在敖德萨台阶上的滥杀无辜而无动于衷呢? 1930 年他短暂停留好莱坞,又试图在墨西哥制作一部独立电影(1930—1932),爱森斯坦回到了斯大林统治的苏联。电影产业开始批评默片时代的蒙太奇实验,不久"社会主义现实主义"概念成为官方政策。爱森斯坦在国立电影学院(State Film Academy)的教职允许他探索如何将他的兴趣和新的标准统合起来,但是他试图将他意图付诸实践的影片《白静草原》(Bezhin Meadow;1935—1937)遭到反对并终于叫停。

他的《亚历山大·涅夫斯基》取得更大的成功,影片正好与斯大林的"俄菲利娅"①(Russophilia)情结一拍即合,又非常适时地与反对德国入侵的宣传起到推波助澜的作用。爱森斯坦为此而赢得列宁勋章。《伊凡雷帝》的第一部分也提升了他的地位。斯大林鼓励对某些沙皇进行"进步的"解读,爱森斯坦正好将伊凡雷帝塑造成一个富有决断力的统治者,一心要统一俄国。但是影片的第二部分则与政策制定者的想法发生冲突,伊凡居然对是不是杀死他的敌人变得犹豫不决起来,被认为"像哈姆雷特一样",影片于是被中央委员会禁映。这看起来像是党对艺术实行控制的一个一般性确认的动作。艺术在战争期间显然享有可观的自由空间。对《伊凡雷帝》第二部分的攻击,使健康状况堪忧的爱森斯坦陷入孤立境地。1948 年,在整整十年的批判疑云笼罩之下的爱森斯坦去世。他的影片和写作显然在西方要比在苏联更得见天日。虽然他的声誉遭遇了间歇性的重估,但是他毫无疑问是苏维埃电影文化的最著名和最有影响力的代表人物。

——大卫·鲍德维尔(David Bordwell)

① 俄菲利娅(Russophilia)指对俄罗斯的热爱,就是俄罗斯情节。

欧洲的意第绪语电影

马立克·亨德考斯基和马尔格扎塔·亨德考斯基
(Marek and Małgorzata Hendrykowski)

如果不说说在整个默片时期一直持续到1930年代、在东欧和中欧非常繁荣的跨国意第绪语电影这个独特的现象,欧洲电影的全貌将会缺一个角。意第绪电影从那种植根于意第绪语的欧洲犹太文化和文学的特别区域性传统当中生发出来。意第绪语是一种表达力异常强大的语言,成语高度发达,词汇丰富,在19至20世纪之交成为一千万犹太人的母语,他们大都居住在中欧和东欧,部分流散在美国、墨西哥、阿根廷和新大陆(New World)的其他地方。

意第绪文化传统

与其他东欧和中欧的民族文学相比,意第绪具有成熟的文学。除了追求进入经典文学行列的精英文学之外,更加通俗的散文也以便宜小册子的形式连载。世纪之交的意第绪文学的主要代表人物有阿弗洛姆·戈德番(Avrom Goldfadn),犹太戏剧之父,颜可夫·戈尔丁(Yankev Gordin),安-斯基(An-ski)(也称示罗米·赞弗尔·拉波泡特)(Shloyme Zaynvil Rapoport),伊兹考克·莱伯·佩雷兹(Yitskhok Leyb Perets),沙龙·阿什(Sholem Ash),尤索夫·奥帕托书(Yoysef Opatoshu)(也就是尤索夫·迈耶尔·奥帕托夫斯基)(Yoysef Meyer Opatovski)以及沙龙·阿莱凯姆(Sholem Aleykhem)(也就是沙龙·拉比诺维奇)(Sholem Rabinowicz),这些作者的作品,通常是1910年代和1920年代初的意第绪电

影的灵感来源。

意第绪电影可以在19世纪晚期和20世纪初的犹太戏剧中找到根源,来源于犹太戏剧普尔剧(Purim-Shpil)的传统,注入了所谓"蹩脚小说"(shund roman)或者说流行小说的各种元素。1892年,女演员埃斯特·罗科尔·卡敏思卡(Ester Rokhl Kaminska)被誉为"犹太的埃莉诺拉·杜斯(Eleonora Duse)"①,首次在华沙的埃尔多拉多剧院露面。到1911年,华沙有三个犹太剧院:迪纳西剧院(Dynasy)、埃利佐剧院(Elizeum)和奥赖恩剧院(Orion)。卡敏思卡的文学演剧团(Literary Troupe)在这三家剧团演出。在维尔纽斯(Vilnius),由莫德赫·马佐(Mordkhe Mazo)于1916年开始了著名的维尔纳演剧团(Vilner Troupe)。1918年,在大西洋彼岸,颜可夫(雅各)·本-阿米(Yankev[Jacob] Ben-Ami)和莫里斯·斯瓦茨(Moris Shvarts)在纽约成立了更为著名的意第绪艺术剧院(Yiddish Arts Theatre)。

意第绪的剧目包括《圣经》故事,东欧的各种传奇故事以及犹太的民间传统。那些产生宗教氛围的场景通常和歌舞交织在一起。它们的变化中的气氛显示的是一种永久的惧怕,其间又夹杂着正剧和悲剧那些催人泪下的煽情的场面,还有一些辛辣的智慧给人带来富有感染力的大笑。这些表演的独特性和表现力要归功于对哈西德派(Hasidic)传统的借鉴(有时候是嘲讽地借鉴),如果不参照东欧的哈西德主义(Hasidism)当中特别的神秘主义和哲学,以及个体的浪漫主义式的抵抗的主题,以及传统和同化之间的冲突,意第绪的戏剧和电影是无法被完全理解的。

默片

从一开始,意第绪影片就享有可观的人气,不仅在犹太观众中间,同样也吸引其他民族追求异国情调的受众。这些影片通常是在波兰、俄

① 埃莉诺拉·杜斯(Eleonora Duse, 1858—1924),意大利著名女演员。

国、奥地利、德国、捷克斯洛伐克和罗马尼亚等地拍摄制作的。在俄国，是由在里加(Riga,拉脱维亚[Latvia]境内)的 S. Mintus 公司，在敖德萨的 Mizrakh 和 Mirograf 公司，在莫斯科及其他地方的 Kharitonov、Khanzhonkov 和百代的制作公司负责制作。当然，受众主要还是来自波兰，在那里犹太人占整个国家人口的百分之十，并且具有相当强烈的民族认同。在这个世纪的早年，在华沙的四十万犹太人口中百分之八十是会讲会读意第绪语的。

在波兰，意第绪语影片制作的中心是华沙，第一个制作公司 Siła 由 Mordkhe(Mordka) Towbin 建立。"一战"爆发前，从 1911 年开始，Siła 所制作的影片当中有四部是改编自重要的意第绪剧作家颜可夫(雅各)·戈尔丁，他们分别是——《严酷的父亲》(*Der vilder Foter*)，Herman Sieracki 饰演父亲，Zina Goldshteyn 饰演女儿。Siła 也涉入卡敏思卡的戏剧世家。阿弗洛姆·伊兹考克·卡敏思卡导演的《穷困的谋杀》(*Destitute Murder*；1911)以及音乐剧《上帝，人，以及魔鬼》(*God, Man and Devil*；1912)，与此同时，Andrzej Marek(Marek Arnshteyn 或者 Orenshteyn)执导了 *Mirele Efros*(1912)，由 Ester Rokhl Kaminska 和 Ida Kaminska 分别出演，后者的第一次触电就以女儿身反串影片中的人物男孩沙罗密尔(Shloymele)。

1913 年，沙缪尔·金兹伯(Shmuel Ginzberg)和昂里克·芬克尔斯坦(Henryk Finkelstein)在华沙成立了叫做 Kosmofilm(宇宙电影)的电影公司。1913—1914 年间，Kosmofilm 生产了更多根据戈尔丁剧本改编的影片：《爱和死》，或者叫做《一个陌生人》(*Der Umbakanter*)；《上帝的惩罚》(*Gots Shtrof*)；《指挥家的女儿》(*Dem Khagzns Tokhter*)；《屠杀》(*Di Shkhite*)；以及《继母》(*Di Shtifmuter*)的新版本，这个剧本早些年由 Siła 公司改编过。在德国于 1915 年 8 月 5 日入侵华沙前夕，Kosmofilm 制作的最后一部影片是《被休的女儿》(*Di farshtoysene Tokhter*)，根据阿弗洛姆·戈德番的剧本改编，由埃斯特·罗科尔·卡敏思卡出演。

犹太主题也吸引了"一战"之前和"一战"期间的德国电影制作人。

《夏洛克·冯·克拉考》(Shylock von Krakau；1913)根据费利克斯·萨尔腾(Felix Salten)的中篇小说改编，卡尔·威尔海姆(Carl Wilhelm)导演，赫尔曼·沃姆(Hermann Warm)做布景设计，名演员鲁道夫·斯切德克劳特(Rudolf Schildkraut)出演标题人物。另有《黄票》(Der gelbe Schein；1918)一片，是由维克多·简森(Victor Janson)在被占领的华沙制作的，是为乌发摄制的，波兰女演员波拉·奈格里(Pola Negri)出演主角。

本土的生产在战后复兴。三部1920年代在波兰生产的杰出的意第绪影片是：齐格蒙特·图尔考(Zygmunt Turkow)执导的《誓言》(Tkies Kaf；1924)；昂里克·扎罗(Henryk Szaro)执导的《三十六个中的一个》(Der Lamedvovnik；1925)；尤纳斯·图尔考(Jonas Turkow)根据约瑟夫·奥帕托书(Yoysef Opatoshu)最热卖的同名小说改编的《波兰森林》(In Poylishe Velder；1929)，波兰的和犹太的演员都扮演了角色，像《誓言》一样，这部影片讨论的是犹太人在19世纪同化到波兰人之中的一个基本问题，在1863年1月的起义之中，犹太人站在波兰人一边反抗俄国。在苏联，意第绪电影的制作得到了延续：亚历山大·戈兰诺夫斯基(Alexander Granovski)执导了根据沙罗姆·阿莱克海姆(Sholem Aleykhem)著名的系列故事《曼纳凯姆-曼德尔》(Menakhem-Mendl)改编的《犹太人的好运》(Yidishe Glikn；1925)，影片招募了一些来自哈比吗剧院(Habima Theatre)的演员，以及伟大的犹太裔苏联演员沙罗米·麦克赫尔斯(Shloyme Mikhoels)。格利高里·格里切尔·切利科夫(Grigory Gricher Cherikover)执导的《流浪之星》(Blondzhende Shtern；1927)，讲述的是一个犹太男孩离家出走，数年之后成为一个著名的小提琴家，同样是根据阿莱克海姆的故事改编的，由伊萨克·巴贝尔(Isaac Babel)撰写剧本。巴贝尔对阿莱克海姆的故事做了相当大的改动，以使其在意识形态上能够被接受——这一努力最终被证明是徒然的，因为这位伟大的作家，也是爱森斯坦(Sergei Eisenstein)的密友，在没有多少年之后就死于大清洗中。格里切尔·切利科夫还拍摄了一些其他的意第绪影片，包括《斯科沃兹·斯莱兹》(Skvoz Slezy；1928)，该片在美国上演时的名

称为《带泪的欢笑》(*Laughter through Tears*)，也因此而享誉世界。

有声片

1930年代初期，有声片引入，在短暂的空隙之后，这个十年的后半段被证明是意第绪影片的一个黄金年代，因为同步的对话可以抓获语言的丰富性。两个波兰公司专做意第绪影片，一个是约瑟夫·格林的"格林影业"(Green-Film)，一个是肖尔·高斯金德和伊兹考克·高斯金德 (Shaul and Yitskhok Goskind)的Kinor公司。亚历克桑德·福特(Aleksander Ford)创作了诸如《萨布拉·哈卢钦》(*Sabra Halutzim*；1934)那样的虚构性纪录片，其间有来自犹太人剧院(Jewish Theatre)的演员参与，还有《我们在我们的途中》(*Mir kumen on*；1935)。和Jan Nowina Przybylski一起，富有进取心的制片人兼导演约瑟夫·格林(就是Yoysef Grinberg，波兰罗兹[Łódź]人)，制作了《伊德尔和他的菲德尔》(*Yiddle with his Fiddle*；1936)一片，由亚伯拉罕·埃尔斯坦(Abraham Ellstein)作曲，莫莉·皮孔主演；另有和Miriam Kressin及Hymie Jacobson合作的《犹太喜剧演员》(*Der Purim-spiler*；1937)。和康拉德·汤姆(Konrad Tom)一起，他之后又导演了《小妈》(*Mamele*；1938)，莫莉·皮孔又再次出演角色。之后，在Leon Trystan的协助下，拍摄了《给妈妈的一封信》(*A Briveleder Mamen*；1938)，Lucy和Misha Gehrman参与其间。天才导演昂里克·扎罗(Henryk Szaro)，也称扎皮罗(Szapiro)，将默片《誓言》(*Tkies Kaf*)重拍为有声片(1937)，齐格蒙特·图尔考饰演先知以利亚(Elijah)，华沙犹太大教堂(Great Synagogue)的唱诗班也参与其间。1937年，Leon Jeannot执导了《快乐的乞丐》(*Di Freylekhe Kabtsonim*)，两个著名的犹太喜剧演员西蒙·兹甘(Shimen Dzigan)和伊斯罗尔·舒梅克(Yisroel Shumakher)参与其间。然而，意第绪电影中最重要的艺术事件要数《恶灵》(*Der Dibek*；1937)，根据安-斯基的戏剧(以及一些人种志材料)改编，由米切尔·华金斯基(Michał Waszyński)，也称米沙·华奇曼

(Misha Wachsman)执导。这个故事是根据一个古老传说改编的：一个穷困的塔木德(Talmud)①学者和富家女 Lea 之间的不幸福的爱情故事，影片中充满了哈西德派的神秘主义和象征主义。"二战"爆发之前在波兰制作的最后一部意第绪影片是《无家可归》(*On a Heym*；1939)，由亚历克桑德·马坦(Aleksander Marten)，就是马立克·泰尼鲍姆(Marek Tennebaum；生于波兰罗兹，是来自希特勒德国的一个难民)，故事根据颜可夫·戈尔丁的戏剧改变，由西蒙·兹甘、伊斯罗尔·舒梅克、亚当·多姆(Adam Domb)以及伊达·卡敏思卡(Ida Kaminska)出演主角。

由于犹太人在欧洲的生活变得日益受到威胁，意第绪电影生产的中心开始转向美国，在美国，出生在奥地利的移民埃德加·G·乌尔莫(Edgar G. Ulmer)和颜可夫·本-阿米(Yankev Ben-Ami)合作导演了大获成功的《绿源》(Grine Felder)。乌尔莫的多彩而多产的职业生涯(他曾经是 F·W·茂瑙的助手，还拍摄了不少好莱坞的 B 级片)在一系列其他意第绪影片中也得到体现，包括《欢歌的铁匠》(*Yankl der Shmid*；1938)和《美国媒人》(*Amerikaner Shadkhn*；1940)。戈尔丁的 *Mirele Efros* 在 1939 年由约瑟夫·本尼(Josef Berne)重拍，而意第绪艺术剧院(Yiddish Arts Theatre)的莫里斯·斯瓦兹(Moris Shvarts)则横跨电影业，执导并出演了《牛奶工泰威尔》(*Tevye der Milkhiker*；1939)。

大屠杀给意第绪电影人带来了重创。导演昂里克·扎罗、马立克·阿施坦(Marek Arnshteyn)，演员克拉拉·赛格洛维奇(Klara Segalowicz)、伊兹考克·萨姆伯格(Yitskhok Samberg)、朵拉·法科尔(Dora Fakel)、亚伯兰·库克(Abram Kurc)以及许多其他人都死在华沙的集中营中。"二战"后，意第绪影片得以重新生产，但是昔日意第绪电影的特殊价值及其荣耀已经无可挽回地失去了。

① 《塔木德》(希伯来文:התלמוד,转写:Talmud)，是犹太教认为地位仅次于《塔纳赫》的宗教文献。源于公元前 2 世纪至公元 5 世纪间，记录了犹太教的律法、条例和传统。其内容分三部分，分别是密西拿(Mishnah)——口传律法、革马拉(Gemara)——口传律法注释、米德拉什(Midrash)——《圣经》注释。

关东大地震之前的日本电影

小松弘(Hiroshi Komatsu)

有关活动影像的各种仪器装置，诸如爱迪生的吉尼特连续影像放映机(Kinetoscope)、卢米埃尔的电影摄影放映机(Cinématographe)，以及爱迪生的维塔放映机(Vitascope)，还有鲁宾(Lubin)仿制的维塔放映机等等，首次在日本的展示是1896年的后半年。到1897年秋，英国的电影摄影机"巴克斯特和雷"(Baxter and Wray)牌的 Cinematograph 由小西摄影商店(Konishi Photographic Store)进口。第一批摄影人使用这些进口摄影机的有浅野四郎(Shiro Asano)、柴田常吉(Tsunekichi Shibata)以及白井完造(Kanzo Shirai)，拍摄了街景和艺伎的舞蹈，并且，早到1898—1899年，已经拍摄了各种实验特技的小品影片(skit film)，例如《间谍基佐》(*Bake Jizo*; 1898)、《尸体复活》(*Shinin no sosei*)。然而，一直到世纪之交，日本尚未建立起电影产业，法国、美国和英国的影片主导了日本的市场。

追随幻灯(或者说 utsushie)放映传统，早期影片都是在诸如杂耍堂、租用的礼堂，或者普通的剧院中和其他的媒介一起上演。很多初期的日本影片都记录了歌舞伎的场景：1899年有《观看猩红色枫叶》(*Momijigari*)和《道济寺两人》(*Ninin Dojoji*)，由柴田常吉摄制，而 Tsuneji Tsuchiya 拍摄了《水鸟浮巢》(*Nio no ukisu*)。《观看猩红色枫叶》是一部有关歌舞伎戏文的影片，讲述的是传奇演员市川团十郎(Danjuro Ichikawa)四世和尾上菊五郎五世的故事，由三个镜头组成，已经初具电影叙事的形态了。影片由吉泽(Yoshizawa)公司着色，这家公司是生产幻灯设备和幻灯片的，之后就成为日本最早的电影制作公司之一。

当《道济寺两人》于 1900 年 8 月首次在歌舞伎剧院上演时，制作公司在银幕前方做了一个山谷的模型，在岩石之间有鱼池，并有电动鼓风机向观众吹去阵阵凉风。这种影片之外的设计成了早期日本电影的重要特征。

除了小西摄影商店，浅沼公司（Asanuma & Co.）和鹤渊摄影商店（Tsurubuchi Photographic Store）也在世纪之交涉足电影生产，但不久又彻底转向电影胶卷和设备的买卖当中。日本观众渴望国内题材，但是一直到 1904 年为止，都没有一个制片公司满足他们的愿望。1903 年成立的小松公司（Komatsu Company）为了各省巡展拍摄了国内题材的片子，但是即使像最活跃的吉泽公司也只是拍摄新闻类、风景类以及一些歌舞伎影片，进口片，尤其是法国电影，依然主导了日本的电影市场。

1905 年爆发的日俄战争倒是激发了国内题材的生产。不少记者和摄影人被派到亚洲大陆报道战事，其中电影摄影人柴田常吉和藤原幸三郎（Kozaburo Fujiwara）的影片，和那些英国人拍摄的战争影片特别受到日本民众的欢迎。战争题材影片的流行导致日本人拍摄伪纪录片（fake documentary），相同质地的，1905—1906 年间法国的"重现战争"影片也得到放映。这些日俄战争的伪纪录片把观众的注意力引向虚构和非虚构影片之间的差异，这一特征直到那个时刻之前在日本的电影产业中都是不可见的。

一直到 1908 年之前，日本都没有摄影棚，所有影片都是在户外拍摄的，甚至包括那些需要绘制布景的歌舞伎影片。然而，吉泽公司的老板河浦谦一（Kenichi Kawaura）到美国参观爱迪生的摄影棚之后，就在东京的目黑（Meguro）开始建设一个玻璃摄影棚，到 1908 年 1 月完工。不久之后，百代在东京的大久保（Okubo）建了一个电影制片厂横田公司（Yokota Company），那是照着京都（Kyoto）的那个电影厂的样子做的，一年之后，福宝堂公司（Fukuhodo Company）开始在花见寺（Hanamidera）摄影棚进行电影摄制，也在东京摄制影片。从 1909 年开始，系统的电影摄制，尤其是虚构影片得以开始，上述四家公司构成了早年电影的主流

无声电影(1895—1930) Silent Cinema

产品。

1903年10月,日本的第一家电影院浅草(Denki-kan;或者叫做电子戏院[Electric Theatre])在东京的浅草(Asakusa)建立。从此,越来越多的电影院出现,渐渐替代了杂耍堂。日本人发展出了一种独特的放映影片的方式,一个"辩士"(benshi),给观众逐个解释电影影像,可以说是参与了电影的每一个表演。这是从传统的歌舞伎表演和能剧演出中借来的方式,一直贯穿日本电影的整个默片时期。在最初的时期,辩士们在影片开演之前就给观众们介绍剧情概要。但是,当电影变得越来越长,剧情越来越复杂的时候,辩士们就开始逐个介绍场景,并且为影片中的人物讲对话说台词,并伴以日本音乐,而此时,静默的影像在银幕上闪烁摇曳。一个或者多个辩士在电影影像之外的叙述,阻碍了日本电影完全同化到西方的电影实践之中。影片中字幕和镜头组织的叙事功能变得尽可能简化,以便强调辩士在描述电影叙事发展、场景的意义、氛围以及人物的情感等等方面的技能。一直到1910年代后期,日本影片中的字幕都是非常稀少的,在大多数情况下,字幕只是充当了故事的每一个章节的标题。同样地,辩士声音的主导性强制排除了短镜头和演员任何的快速动作。到1910年代末期,辩士声望日增,以至于可以对当年任何一个电影公司出产的影片的最终成品施加很大的影响力。

当然,这并不是说日本电影没有吸纳任何西方的影响。1912年之前,深受主导日本电影市场的法国影片的影响,强大的吉泽公司制作了很多当下主题(被称做新派[Shinpa]的剧情片),涵盖各种类型,包括喜剧、特效电影、舞台剧(scenery),还有旅行纪录片,更多的是传统的歌舞伎影片。然而,与西方影片的相像毕竟是表面化的,整个1910年代日本影片保留了一种独特的风味。"辩士"作为一种影片"之外"的叙述者而存在,意味着日本电影场面调度的基本目的是为了再现人物的互动、情感的交换以及每个场景中的情绪,而不是建构一种故事流畅发展的假象。当然,还是有一些电影人试图吸纳西方的电影形式,比如岩藤隆思(Shisetsu Iwafuji)执导的《杜鹃新版》(*Shin hototogisu*;百代公司出品;

1909），用了大量的闪回；还有《松树的绿》(Matsu no midori；吉泽公司出品；1911)，把电影中的电影作为一个叙事背景。即便是这些作品，也采纳了传统的戏剧规则，即女性角色总是由"女形"——一个特别的男性演员扮演女性的角色。直到1920年代早期，日本电影中女演员非常罕见，因为日本人相信，一个"女形"能够比一个真正的女人更有效地被赋予女性特征。

1912年，为了垄断市场，吉泽、横田、百代，以及福宝堂合并成一个电影托拉斯日本活动写真株式会社(Nippon Katsudo shashin Co.)。该公司在东京建立了向岛(Mukojima)制片厂，生产了大量的新派(Shinpa)电影，讲的是当时的主题，通常从外国小说或者报纸上的连载故事中改编，大多采用通俗剧(Melodrama)的样式。在京都，则利用已有的横田制片厂生产老派(Kyuha)电影，那些富有历史背景的武士(samurai)影片。日活(Nikkatsu)建立不久，也有一些反托拉斯的公司成立。比如，天活(Tenkatsu；"天然色活动写真株式会社"的简称)，成立于1914年3月，成为日活最为有力的竞争对手。福宝堂合并到日活之前向查尔斯·厄本(Charls Urban)公司购买的双色添加(Kinemacolor)技术使用权转让给了天活，结果后者拍摄彩色影片与日活竞争。天活模仿日活的做法，既拍摄老派影片，也拍摄新派影片，同时也拍一种叫做"连锁剧"(rensa-geki)的影片，也可以称做"连锁戏"(chain drama)，一种将舞台表演和电影结合起来的方法，将那些在舞台上难以再现的场面用电影胶片拍摄下来。现场表演和电影影像互相替换，构成一个"链"(chain)。在一个由演员在舞台上表演的场景之后，银幕降下，下一个场景投射其上持续几分钟，之后又是演员在舞台上的表演。天活为这些影片段落雇用了女演员，这在1914年是非常罕见的事情。

老派和新派之间的区分主要是从明治(Meiji)时期建立起来的舞台表演类型概念中借来的。老派戏之后被称做时代剧(jidaigeki)，大部分情况是有剑术表演的影片，人们都着古装出现，时代通常设置在明治维新(Meiji Restoration)之前。新派戏，后来通常被称做现代剧(gendaige-

ki),通常由当代情景的电影背景构成。老派戏通常围绕着一个超级明星展开:尾上松之助(Matsunosuke Onoe)是日活最著名的明星,而天活则拥有非常受人欢迎的泽村四郎五郎(Shirogoro Sawamura)。由明星领衔的电影在日本最初也主要是由古装剧建立起来的。在这一类影片中,老套的故事一再重复,还有由同一批演员反复扮演的。这种重复传统成了日本电影史中的一个最为特别的特征。诸如《忠臣藏》(*Chushingura*)被反复地搬上银幕,直到今天还在被翻拍。

到1914年为止,在日本一共有九个电影制作公司。最大的要数日活,旗下的两个制片厂每个月要发送十四部影片。天活在京都和大阪都有片厂,每个月生产十五部影片。最老的公司要数小松,成立于1903年,中间有一段时间停止生产,但是于1913年在东京的片厂恢复电影生产。1914年,这家公司每个月生产六部影片。昙花一现的日本活动写真公司(Nippon Kinetophone)在同年摄制了一些有声影片。东京电影公司(Tokyo Cinema)和鹤渊幻灯与电影(Tsurubuchi Lantern & Cinematograph)摄制新闻影片。在大阪,有一些类似敷岛电影(Shikishima Film)、杉本电影(Sugimoto Film)和Yamato On-ei这样的小公司。到1915年,当M. Kashii Film接管了百代,把这些反托拉斯的小公司联合起来,日活垄断市场的愿望落空了。

井山正夫的《中尉的女儿》(*Taiinomusume*;1917)在新成立的Kobayashi Co.中摄制,在使用西方化的技术方面与传统的新派电影相当不同。改编自德国影片《近卫兵营比乌斯》(Gendarm Möbius;斯坦兰·赖尔[Stellan Rye]执导;1913),《中尉的女儿》深受其静态风格的影响,但是井上正夫使用了德国电影中本来所没有的闪回,还使用了那个时期日本电影中异乎寻常的特写镜头。在那个电影画面主要是为了给辩士的讲述做图示说明的年代中,井上正夫的电影却显示了图片本身的修辞含义。搬运结婚仪式上的嫁妆显示在一个河流的倒影之中,而摄影机的慢摇却捕捉了画面中的人的脸部。这种西方化的运动方向在当年的日本电影中是非常罕见的,哪怕到1917年。井上在他的下一部影片《毒草》(*Doku-*

so；1917)中再次使用了特写，但是在那个时期的绝大部分影片中，"女形"仍然扮演着女性角色，"女人"的特写是无效的。

1910年之前，试图将日本电影西方化的努力是零零星星的。例如在Yoshizawa公司里生产的戏剧影片，深受法国电影的影响，主要演员是一个马克斯·林德(Max Linder)的模仿者。一直要到1910年的后期，一些公司试图将高度符码化的原始日本电影改变成为西式实景的构成方式：使用真实场景，快速的摄影运动，摆脱老一套的主题和人物。这个时期也是导演获得一种新的重要性的时期。1918年，诸如田中荣三(Eizo Tanaka)和小口忠(Tadashi Oguchi)这样的导演改变了日活的新派电影的主流形式。

虽然在现代戏码中难以完全摆脱老套故事，新派电影确实显示了更多的艺术野心，尤其是那些日活的向岛(Mukojima)片厂在1910年代后期生产的影片。后明治维新时代的日本艺术中，所谓艺术野心广泛地被认为是一个西方的概念，所以艺术价值变成了遵循西方艺术规范的阳春白雪了。跟古装戏相比，在现代戏码中搞西方化的形式要容易得多，所以在现代戏码中各种发展变化出现了。

日本电影的西方化进程，包括淘汰"女形"启用女演员，在1910年代的后期热烈地出现了，为年轻批评家和电影人归山教正(Norimasa Kaeriyama)的理念所推进。归山断言，日本电影只是辩士的声音表演的图解，必须寻找一条由电影影像所自动形成的叙事路径，正如在欧美影片中所看到的那种主流形式。1918年，当日活允许田中荣三和小口忠按照这个原则制作西方化电影的时候，天活接受了归山的"纯粹电影"(pure film drama)的观念，给后者机会摄制了两部影片《光彩生命》(*Sei no kagayaki*；1918)和《深山女佣》(*Miyama no otome*；1918)。这两部影片都将背景设置在想象中的西方语境中，避免使用传统日本电影中那种高度符码化的演员，造就某种自然主义，与当年流行的日本风格进行对抗。这些影片是最早一批积极采用西方艺术概念的日本影片，哪怕非常之天真。

慢慢地,其他电影公司也跟上了这种潮流,1920年代的早期,传统的日本电影的形式变得完全落伍了。1920年和1923年上半年(恰好是关东大地震之前)的这个时期见证了日本电影形式的变化。作为一种建制,新派电影专事现代戏,而旧剧专搞古装戏。从传统的剧院形式转向片厂制也出现了一种转换,同时,电影风格以及生产过程,也开始追随西方的模式。那种避免影像快速变化的最早的日本电影形式,只是为了表明故事章节而使用字幕,或者只是在连锁戏中使用分离的供舞台上展示的电影画面,在这个时期都强制性地得到了改变,即使在那些最保守的电影公司内,如日活。电影公司抵制被西方形式同化坚持了很长一段时间,但是,最终是观众要求的变化促使公司政策的变化。

在这个短暂的时期内,两个昙花一现的公司生产了一些趣味横生的影片。国际活映株式会社(简称国活)(Kokkatsu),1920年合并了天活,给归山教正机会拍摄影片。这个公司不但生产由吉野次郎(Jiro yoshino)执导的古装剧,而且还积极地使用真正的女演员以代替男扮女装的传统。它也允许一些导演实验生产现实主义影片,诸如《冬山茶》(*Kantsubaki*;畑中绫巴[Ryoha Hatanaka];1921),或者部分使用表现主义布景的影片,诸如《灵异启发的边缘》(*Reiko no wakare*;清松细山[Kiyomatsu Hosoyama];1922)。

大正活映株式会社(简称大活)(Taikatsu Company)专门拍摄知性电影(intellectual films)。和日活以及国活不一样,他们不是靠使用明星摄制有剑术戏码的旧剧吸引观众,对新拍电影的已经符码化的形式也不感兴趣。他们愿意受欧美电影的影响和刺激,但是不会直接模仿,摄制所谓的电影化的日本影片(cinematic Japanese films)。为了实现这一目的,公司邀请谷崎润一郎(JunichiroTanizaki)* 做他们的顾问。他们的第一

* 谷崎润一郎(たにざき じゅんいちろう/Junichiro Tanizaki;1886—1965),日本著名的小说家,曾获得诺贝尔文学奖的提名。代表作有长篇小说《春琴抄》、《细雪》,被日本文学界推崇为经典的唯美派大师。

部作品是《业余选手俱乐部》(The Amateur Club；栗原喜三郎[Kisaburo Kurihara]；1920)，片中多有美国电影的元素——浴女，追逐场景，闹剧桥段——当然都改换成日本的情境，获得了一种当时其他传统日本电影所不具备的视觉冲击力。这是第一批在日本制作的美国化的影片之一，导演栗原之后在大活继续制作了《葛饰砂子》(Katsushika sunago；1921)、《玩偶节之夜》(Hinamatsuri no yoru；1921)、《毒蛇淫欲》(Jyasei no in；1921)，扩展了上述的美学。

1920年代早年同样也见证了松竹电影公司(Shochiku Kinema)的创立。松竹电影公司成立伊始就摒弃那种古色古香的电影摄制，推行的是美国电影生产的模式。松竹使用女演员，采用在美国电影中常见的以脸部表情表达复杂内心的方法，试图展现日常世界中更加自然的运动。松竹在东京的蒲田(Kamata)建立了一个片厂，并且很快在来自好莱坞片厂的乔治·查普曼(George Chapman)以及小谷仓市(Henry Kotani)的指导下开始生产美国化的电影。再现天真的想象世界，正如在栗原的影片中所能看见的，以及用显耀的欲望冷落传统的日本风格，是松竹的影片的标志性特征。片厂的这种直截了当的美国化起初遭到了批评家的责难，但是到了1920年代中期，当日本电影业总体上吸收了一种基于美国模式的片厂体系之后，这一类批评就停止了。

对1920年的日本观众而言，这一类美国方式还是让人颇感陌生。当然，情形很快就发生了改变，片场制在一年当中就发生了实质性的转换。在松竹公司里，戏剧革新者小山内薰(Kaoru Osanai)转向电影制作，监制了一部革命性的影片《灵魂上路》(Soul on the road；村田实[Minoru Murata]；1921)，完美地体现了片厂追求一种新的日本美学的愿望。在这部影片中，两个以上的故事被平行叙述，这是一种新的实践，受到D·W·格里菲斯《党同伐异》(1916)的启发。在那个时期，即便像日活这种生产最传统影片的公司也不能抵挡这个潮流。1921年该公司成立了一个专门生产"知性"(intellectual)影片的部门，由导演田中荣三负责。田中荣三在那一年拍摄了三部影片，《晨阳之前》(Before the Morning Sun

Shines)、《百合香》(Scent of the White Lily)以及《潮女》(Woman in the Stream)。对日活而言,这些都是创新的尝试,它们都在专门为知识分子观众放映外国电影的剧院中上映。字幕是日英双语。新派电影征用几个辩士,字幕习惯上让人感到是对电影形象的干扰。然而,外国电影由单一的辩士讲述,所以日活在这些"艺术"电影中插入双语是为了避免遭到传统电影迷们的抵制,并与出字幕方式相类似的外国电影建立一种亲密的关系。

无论如何,这些影片中的表演风格还是传统的样式,创新的努力并非完全成功,尤其是在面临来自松竹的竞争时。虽然田中的影片确实以女演员为特色,但是日活的主流一直到1923年为止还是沿袭男扮女装的传统,日活是最后一个放弃"女形"的公司。

所以,尽管有这些一般意义上的向西方化的电影风格的转换,传统的日本形式并没有完全被放弃。事实上,1922年田中荣三摄制他的杰作《京屋襟店》(Kyoya erimise;1922)时也征用了"女形"。和同时代在松竹的导演们不一样的是,田中并非简单地跟随美国的电影潮流。这是一部关于一个老派的衣领店的影片。一个家族的衰败,或者说隐含了老派日本的衰败,是透过四季的度过完成的。在这部影片中,四个季节分别用描述各季不同的俳句来表示,传统的日本诗给东京抹上了一层诗意的色彩和氛围,使这部影片成为迄今为止电影所能展示的日本传统艺术最为精美的形式。作为日活公司最后一些使用"女形"的影片之一,《京屋襟店》是正在逝去的老派日本电影风格中一曲拟古主义的挽歌。并不需要摧毁保守电影的概念,日活就能够在这部杰作中保留了纯粹的日本造型美。为了拍摄这部影片,田中在向岛片厂中搭建了一个完整的京屋襟店,隔墙可以根据摄影机的位置需要而移动,演员从一个房间到另一个房间的运动,从阳台到花园的运动都显得很自然。

自此,日活制作了一系列高质量的影片,一直到1923年关东大地震为止。田中制作了《头盖骨之舞》(Dance of the skull;1923);使用了隶属于舞台演员联合会(Association of Stage Players)的男演员和女演员们。

这是一部有关佛教高僧苦行生活的影片,使用了十一卷盘片,可谓野心勃勃。批评家把它与经典的外国影片相比较,尤其是施特罗海姆(Stroheim)的《愚妇》(Foolish Wives;1922),日本电影最终和外国影片获得了同等的地位,尤其是美国影片。

和铃木谦作(Kensaku Suzuki)一道,田中成了日本电影史上的第一批作者导演(auteur)。除了这两位,年轻的导演们也在这个时期浮现出来。诸如若山治(Osamu Wakayama),其中最年轻的要数沟口健二(Kenji Mizoguchi),田中的追随者,田中影片《京屋襟店》的助手。日本影片中的一些最重要的成就可以在铃木的作品中发现。在一个短暂的活跃期中,他意识到一种与欧洲先锋电影具有亲缘关系的电影形式,并预见了关东大地震之后立刻会出现的一种全新的电影制作潮流。极端悲观主义的风格和内容受到那个时期的年轻观众的热烈追捧。《流浪女艺人》(The itinerant female artiste;1923)描述了两个绝望的灵魂,在最后一个场景中,一对男女偶然相遇再度分离重走他们各自的阴郁之道路。在颇有施特罗海姆风范的影片《欲之痛》(Agony of lust;1923)之中,一个老男人悲剧性地迷恋于一个年轻的女人。最灰暗的现实主义来自于《人类的苦恼》(Anguish of a human being;1923),铃木谦作拒绝传统的叙事性,以一种新的形式展现他的悲观主义意识形态。这部四盘卷影片中的第一卷展示的是四个下层人物的生存片段:饿极了的老人;一群流浪汉;坏男孩;妓女。这些穷困潦倒命运不济的人们的生活和华丽闪耀的贵族舞会的场景平行着。之后,一个穷人潜入一个富人的豪宅,目睹房屋的主人因为破产,先杀了妻子,然后自杀的情景。影片描述的是深夜十点到凌晨两点之间发生的事情,所有的场景都是在夜晚拍摄的,阴森的画面成了场面调度的主要元素:雨中街道,煤气灯,流动的污泥浊水,破败的建筑物。铃木坚持极端的现实主义,居然要求演出"幽灵般的老人"的演员禁食三天。《人类的苦恼》中的其他创新点包括:特写的经常使用,对话字幕,最显著的要数快速剪辑,后者一直到1920年代晚期才在日本成为一种规范。

到1923年为止，日本电影实际上已经摧毁了长期存在的传统形式，一方面是吸收了美国影片，一方面是经由欧洲先锋电影——比如德国表现主义和法国印象主义来实现。当然，日本电影从来不止于吸收和模仿。比如，即使到了1920年代中期，视点镜头在日本影片中还是非常罕见。这是日本电影长期依赖辩士的声音以构成叙事幻觉的力量，以及日本电影中长期存在的对象和摄影机镜头之间的保持距离的传统。即使在这个时期之后，日本艺术和文化的古色古香形式依然对日本电影产生重大的影响。

特 别 人 物 介 绍

Daisuke Ito
伊藤大辅

（1898—1981）

虽然今天为人遗忘，伊藤大辅在1920年代晚期和1930年代早期被日本观众和评论家看作是日本最重要的电影导演之一。不幸的是，他在那个时期摄制的大部分影片如今都已经流失。除了一些片断以及奇迹般存留下来的《骑士强盗》(The Chivalrous Robber Jirokichi；1931)，人们只是风闻他有很好的默片，一直到1991年12月，他的最著名的影片重新被发现，他的伟大的三部曲《忠次旅日记》(A Diary of Chuji's travels；1927)第二部的部分以及第三部的绝大部分可以供现代观众欣赏。

1924年伊藤摄制了他首部影片，之后作为导演一直工作到1970年。他是仰赖他的默片建立起他的名声的，除了诸如《棋王》(The Chess King；1948)一两部有声影片，战后他的影片都没有得到好评。主要原因（有点像法国的阿贝尔·冈斯[Abel Gance]的遭遇）是：评论家是根据人们对他富有创新的默片形式的渐渐淡忘来判断他的影片的。1920年

代后期他的富有能量的默片风格在世界范围来看都是独一无二的。摄影机在各个方位逡巡,武士在银幕上疾驰,灯笼在夜的深处盘旋,加速蒙太奇制造了影片令人眩晕的风格。强调对话的字幕和影像的韵律同步,而词的韵味又深受日本诗歌和其他讲故事形式的影响。

总而言之,浪漫主义的、感伤主义的、虚无主义的,以及对权力无望的反叛充溢在这个时期伊藤所有的影片当中。他把时代剧提升到一个先锋电影的层面上,甚至可以和当年日本的"倾向映画"(tendency film;表达无产阶级意识形态)匹敌。他的一些时代剧从德国或法国小说中借用素材。在其他地方,他不断地试图破除时代剧的既有程式,在影片《邪灵》(*Evil Spirit*;1927)中他试图透过肖邦的音乐来召唤影像。在1930年代早期,他像希区柯克一样用声音来做实验。在他的首部有声片《丹下左膳》(*Tange sazen*;1933)中,他对对话和声音的使用做了精细的限制,在时代剧《忠臣藏》(*Chusingura*)当中,他使用了舒伯特的未完成交响曲。

伊藤始终把自己看成是一个匠人,他的有声影片中也包含了相当部分的受制于制片人的平庸的商业影片的东西。他战时的作品,诸如《鞍马天狗》(*Kurama Tengu*;1942)或者《国际走私贩》(*Kokusai mitsuyudan*),是一种对战争现实的逃避,也是一种对宣传影片的逃避。

1948年他以《棋王》(*Oosho*)一片回到日本电影的一线,但是战后的其他影片,只有少数被认可,比如《同谋》(*Hangyakuji*;1961)。在他那些鲜为人知的影片当中,《飞入山间的花边帽》(*The Hat Adorned with Flowers Flying Over the Mountain*;1949),从现代角度来看,毫无疑问可以算是杰作,再如《祖国在远处》(*Harukanari haha no kuni*;1950),以其影像和声音对位的手法、修辞蒙太奇的使用而著称。

从1950年代到1960年代,伊藤生产了很多时代剧,甚至被认为是这一单一类型影片的导演。早年生涯中那些被高度赞誉的默片渐渐被人淡忘,就像他早年的职业生涯被人淡忘一样。如今他被重新发现和评价,无论他的精湛的默片还是他的有声片中的优质的场面调度。

——小松弘

默片时代的经验

音乐和默片

马丁·马克斯(Martin Marks)

默片可以说是一次技术上的事故,而不是美学上的选择。假如爱迪生和其他先驱者拥有足够的手段,音乐可能从一开始就成为电影制作的一个部分了。因为这种手段的缺乏,倒使得剧院音乐得到迅速的发展,1895年到1920年代之间的各种胶片和放映的条件,和同样是宽泛的音乐实践和音乐素材相匹配。自从声音同步技术的来临,这种多样性就消失了,整个过往的经验也在人们的视野中消失了。从1980年代开始,随着对默片中的表演的兴趣的复兴,电影音乐家和史学家开始重新发现默片时期的音乐这个领域,甚至发现了默片时代作为附加物的音乐的各种新的形式。

音乐惯例

默片时代的音乐是电影理论家长期关注的一个问题,不少人认为音乐显然是默片不可或缺的一部分。这些论断比较注重音乐的心理—听觉功能(高波曼[Gorbman;1987]对此有很好的概述),只有到最近才有史家开始关注剧院环境中的音乐呈现,尤其关注电影音乐从富有传统的剧院音乐中学到了什么,并如何修改以适应电影这种新型的媒介。

例如，考虑到 19 世纪已经有了很丰富的为舞台戏剧所做的"配乐"经验。一方面是非常丰富的配乐作品，诸如贝多芬、门德尔松、比才以及格里格，虽然多少有点不合规则，却是非常好的电影伴奏——或许我们可以由此推断，从这些作品中摘录引用的段落反复在电影音乐选集中出版，或者被嵌入各种改编的曲目中（通常被用在和原来的语境相当不同的场景当中）。但是大多数剧院音乐都是不太出名的音乐家的作品，他们就像之后在电影音乐领域中的后继者一样，持续地需要作曲、改编、指挥，或者完善一些功能性的片段——"感伤"，"急促"，"激动"等等——随性所致、朝生暮死的作品一个接着一个。

这类音乐在今天几乎不为人所知了，但是那些还看得到的——比如由梅耶（Mayer）和司考特（Scott）出版的维多利亚时期的作品集子——其实和之后在电影音乐选集中那些看起来是"新的"音乐具有家族相似性。于是，电影配乐的实践者们给我们留下了三重遗产——之前就存在的曲目，各种风格原型以及工作方式——就像那些为哑剧和芭蕾做音乐的类型一样。为哑剧做音乐与为默片做音乐非常相似，因为它们都没有对话，所以需要持续不断的音乐，一些音乐以完整封闭的形式出现，适合于形态化的动作设计，一些则是开放的碎片化的，是专门为反映一些细微的舞台动作的。

吊诡的是，对电影音乐影响最大的戏剧类型也许是和电影姻亲关系最弱的一种，那就是歌剧。1910 年代和 1920 年代的默片提示单中，调动了几百种流行的音乐作品来做器乐改编曲（意大利、法国、德国、英国），并且，那个时候瓦格纳所发展出的一种交响乐的方式（乐队会给出一种连续的评论），是以使用象征性的主题、大范围的主题转化、丰富的音色以及浪漫的和声为其特征的，受到许多称赞，后来的许多重要的电影音乐作曲家——包括约瑟夫·卡尔·布雷尔（Joseph Carl Breil），哥特弗里德·赫伯兹（Gottfried Huppertz），以及默尔蒂姆·威尔逊（Mortimer Wilson），之后都会讨论——要么公开承认瓦格纳的影响，要么不自觉地模仿瓦格纳的风格，尽管不见得具有瓦格纳式的结果。

无声电影(1895—1930)

电影音乐的前身,也就是为默片设计的音乐伴奏具有很多类型,一个孤独的钢琴家为出现在默片中的任何场景即兴伴奏,虽说是真实的状况,毕竟也只是各种伴奏类型中最微不足道的一个部分。为默片伴奏的音乐剧团可以分成四个范畴,主要可以从历史时期和剧院背景来做区分。

1. 杂耍场/杂耍戏院的交响乐队,为早年那些只是作为杂耍节目单中的一个部分的影片伴奏(1890年代中期—1900年代早期),有足够多的证据显示,为影片演奏音乐所做的准备和为其他杂耍节目所做的伴奏准备是一样仔细的。

2. 当影片在它们自己的专门剧院上映的时候(五镍币电影院等等,从1905年开始),伴奏音乐主要在钢琴上,或者在其他技巧相当的乐器上完成。这个阶段开始,电影音乐已经作为一种不同的职业出现,但是有一个时期,许多剧院老板比较忽视音乐方面的工作,一些钢琴家甚至走调,一些表演者显然技巧上不够成熟。这个时期的一些商业评论仍然会定期地提及某些剧院专长于配乐,夸奖显然多于责难。音乐的作用即使在这些不太大的舞台上也得到进一步的证明,因为用"说明性的歌曲"提升节目水准(就像在三流的杂耍屋所做的一样)是一种普遍的习惯。

3. 从1910年开始,电影院开始越建越大,音乐的预算增加了,设施也更齐备了。从最少三个人(主音、钢琴和鼓)到最多十五人的室内乐团的配备变得非常普遍。这一发展正好与电影制作和发行的基本变化在时间上重合,也与单部电影的长度和性质的变化几乎同时,适合电影演奏的音乐改编曲的市场发展起来了。从1910年开始,电影音乐的出版变得繁荣起来,一直持续到这个阶段的结束。

4. 最后一个阶段是豪华电影"宫殿"时期,是在1910年代和1920年代之间。在这里,人们能够听见引人瞩目的管风琴(最早可以追溯到1912年,但是十年之后才变得更加令人印象深刻),和大型交响乐团以及生动的指挥家分享观众的注意力,这些指挥家中的一些,如威廉·艾克斯特(William Axt)、朱塞佩·贝斯(Giuseppe Becce),卡利·埃力诺

(Carli Elinor)、路易斯·莱维(Louis levy)、汉斯·梅伊(Hans May)、厄尔诺·儒皮(Erno Rapée)、雨果·李森菲尔德(Hugo Riesenfeld)、马克·罗兰(Marc Roland)等等，也成为著名的电影作曲家。哪怕是中等大小的城市都能够找到一家这样的电影宫殿，而像纽约、伦敦、柏林这样的大都会往往吹嘘自己有多个这样的电影宫殿。看电影变成一件排场很大的活动，通常有音乐会那样的序曲，还有杂耍明星、古典音乐表演者以及滑稽短剧作为正式电影的前戏，而电影放映的配置也是非常丰富的，从卡通、旅行风光片一直到正片。

当然，有不同的音乐家就有不同的伴奏风格，当然总是有一种居中的趋势———端是即兴，另一端则是按照完全原创的乐谱演奏。一个键盘乐器的独奏家可以即兴地表现出韵律的微妙之处，但这对一个乐团来讲是不可能的，即兴演奏还是容易衰败，独奏者的储备会被用完的，当他日复一日地为新电影演奏的时候(再者，有目击者为证，即兴演出对那些不知道剧情发展的演奏者而言是非常危险的事情)。另一方面，完成原创的曲子是完全不实际或者不可行的，大部分影片太短命，发行体系又太过于广泛，而乐团表演者过于多样，才能也是参差不齐，很难胜任被委托的曲目。

由于大多数独奏者以及所有的乐队都要根据乐谱来演奏，因此，实际的解决方案是依靠编曲和作曲混合的音乐，对演奏者来讲是现成的或者熟悉的。为故事片的伴奏编曲成了电影音乐伟大的传统，尤其是在1915年出现了布雷尔为《一个国家的诞生》(*The Birth of a Nation*)所作的标志性的编曲之后。布雷尔编的曲子在首次为乐队演奏后，影剧院就有了印出来的谱子，为发行商"出版"一个配乐乐谱的策略被后来许多重要的美国电影所采用。这些影片中有不少配乐的谱子保存了下来，包括：《为和平呐喊》(*The Battle Cry of Peace*)(J. Stuart Blackton, 1915; S. L. Rothapfel, with Ivan Rudisill and S. M. Berg)、《圣女贞德》(*Joan the Woman*)(Cecil B. De Mille, 1916; William Furst)、《文明》(*Civilization*)(Thomas Ince, 1917; Victor Schertzinger)、《柏油路的尽头》(*Where the*

Pavement ends)(Rex Ingram, 1922; Luz),《大游行》(The Big Parade)(Vidor, 1925; Axtand David Mendoza),《美丽的笑话》(Beau Geste)(Herbert Brenon, 1926; Riesenfeld),《羽翼》(Wings)(William Wellman, 1927; J. S. Zamecnik);以及格里菲斯的四部影片:《世界之心》(Hearts of the World)(Elinor, 1917),《最伟大的问题》(Greatest Question)(Pesce, 1919),《破碎之花》(Broken Blossoms)(Louis Gottschalk; 1919),《东方之路》(Way down East)(Louis Silvers and William F. Peters; 1920)。事实上,格里菲斯自从他的《一个国家的诞生》以来,他的默片都是委托作曲的(只要他的财政状况允许的话),但是很少好莱坞的导演或制片对音乐会如此地上心。大部分故事影片并不给发行商提供曲谱,相反,演奏者要自己准备伴奏事宜,做提示纸、乐曲选集以及目录等等工作。

特 别 人 物 介 绍

Ernst Lubitsch
恩斯特·刘别谦
(1892—1947)

刘别谦,一个犹太裁缝的儿子,1911年进入马克斯·莱因哈特(Max Reinhard)的德国剧院(Deutsches Theatre)做配角演员,并于1914年首次参演喜剧影片《坚实的婚姻》(Die Firma heiratet),在影片中刘别谦出演了一个心不在焉、冒冒失失而又性欲过旺的服装店店员,建立了他作为犹太戏剧演员的地位。在1914年到1918年之间,他大概出演了二十出类似的喜剧,并且大部分他都参与导演。留存的影片有《平库斯在鞋城》(Schuhpalast Pinkus; 1916)、《短衫销售大王》(Der Blusenkönig; 1917)、《玫瑰壶案件》(Der Fall Rosentopf; 1918)。

刘别谦是"一战"期间最重要、最有天赋的德国电影人,他创造了一

种诉诸视觉和身体的喜剧类型,和战前百代的影片有相似之处,但却有非常精准的族群背景定位(即德国—犹太人中产阶级底层),主题通常和更早的德国电影所关心的相一致:社会地位的升迁。1918年之后,刘别谦尤其专注于制作滑稽讽刺轻歌剧——《牡蛎公主》(Die Austernprinzessin, 1919),霍夫曼*式的幻想题材的作品《玩偶》(Die Puppe;1919),以及由莎士比亚作品改编的影片《雪中的罗密欧与朱丽叶》(Romeo und Julia im Schnee)、《驯悍记》(Kohlhiesels Töchter),都是1920年出品。他的电影中的人物要么是身份认同失范,如《一对四》(Wenn vier dasselbe tun;1917),要么是双重人格(《玩偶》、《驯悍记》),要么是异装癖,如《不想做男人》(Ich möchte kein Mann sein;1918)。他的喜剧通常塑造的是纨绔子弟和头脑顽固的女人,其中出名的有欧希·奥斯瓦尔德(Ossi Oswalda;出现在[Ossi's Tagebuch, 1917]中)和宝拉·奈格里(Pola Negri;出现在《杜巴莱夫人》[Madame Dubarry;1919]中)。

刘别谦几乎只为Projections-AG Union工作,他成了保罗·戴维森(Paul Davidson)最为青睐的导演,后者从1918年开始制作了一系列富有异国情调的服装剧,包括《卡门》(Carmen, 1918)、《法老王的妻子》(Das Weib des Pharao;1922),为电影拍摄所排的戏剧《火焰》(Die Flamme;1923),以及历史景观剧《安妮·博林女皇》(Anne Boleyn, 1920)。这些影片在制片和导演方面都获得了世界范围的成功。"刘别谦格调"在于把情色喜剧和历史场景的完美表现结合在一起(《杜巴莱夫人》中的法国大革命),人群的场面调度(《安妮·博林女皇》中亨利八世的庭院场景),以及标志性建筑的戏剧化使用(在那些埃及题材和东方题材的影片中)。我们也可以说刘别谦成功地改变了犹太文化中的"不幸的小人物"的面貌,让他在马克斯·莱因哈特的更大的舞台上得到了

* 恩斯特·特奥多尔·威廉·霍夫曼(德语:Ernst Theodor Wilhelm Hoffmann, 1776年1月24日东普鲁士柯尼斯堡—1822年6月25日柏林),笔名E·T·A·霍夫曼,德国浪漫主义作家、法学家、作曲家、音乐评论人。法国作曲家雅克·奥芬巴赫著名戏剧《霍夫曼的故事》正是取材于霍夫曼的作品。

释放。

　　刘别谦风格化的标志就是一种视觉上的欲言又止、正话反说的形式,他取悦观众的手段就是让观众比他的角色更早地知道真相。在他较早期的影片当中,他已经着迷于猜测和推论,哪怕是那些建立在闹剧传统之上的影片,总是要把一种情景提升到某种逻辑上荒谬的地步。刘别谦并不把逻辑完美看成是一种形式原则,诸如《牡蛎公主》(1919)或者《野猫》(Die Bergkatze,1921)等是建立在各种尖锐的时事问题的经验之上的:战后随即出现的极度高速的通货膨胀、想象中鼓励饥饿的美国生活方式,都用来满足这个吃败仗的国家对异域情调、情色诡辩以及炫耀式浪费的渴望。典型的刘别谦主题是优雅的场面调度,和其他那些情色逃避主义的导演不同,后者夸张的片厂布景好像能够表明我们生活在一个团结的世界一样。刘别谦,这个彻头彻尾的柏林人,也是德国的第一个(或者说是唯一的)"美国导演"。1921年他去到美国,在好莱坞影像中多次改造自己,然而,奇迹般地,他变得更加像他自己了。

　　如果说刘别谦的第一张名片是《罗西塔》(Rosita;1923),一部被轻视了的、为了玛丽·碧克馥想要成为一个"蛇蝎美人"的野心而定制的影片,那么,作为来自欧洲大陆的喜剧老手,刘别谦还是会担心身份错置这种闹剧主题在美国电影市场中的转化问题。《围城》(The Marriage Circle;1923),《被禁止的天堂》(Forbidden Paradise;1924),《少奶奶的扇子》(Lady Windermere's Fan;1925)以及《这就是巴黎》(So this is Paris;1926)等等影片以一种优雅而忧郁的姿态去思考通奸、欺骗和自我欺骗问题,他所考察的这些贵族夫妇们和堕落的社会名流们,好像是在追寻爱情,但是又勉强接受了情欲、机巧以及一点点的恶意。在一系列日耳曼式的感伤之作(《学生王子》[The Student Prince;1927]、《爱国者》[Patriot;1928])之后,有声片的到来带给刘别谦再度创造他的喜剧风格的机会。得益于他在派拉蒙显赫的制作人——导演身份,又有天才剧作家恩斯特·瓦尔达(Ernest Vajda)和山姆森·拉斐尔森(Samson Raphaelson)的鼎力相助,刘别谦回到了他得心应手的主题当中:轻歌剧的情节和林荫大道

的剧院阴谋，从中制作出一种典型的 1930 年代好莱坞的移民电影类型，理想王国的(Ruritanian)和里维埃拉(Riviera)音乐喜剧，这些喜剧绝大部分由毛里斯·且夫利亚(Maurice Chevalier)以及简妮特·麦克唐纳(Jeanette MacDonald)或者克劳黛·考尔白(Claudette Colbert)出演，包括《爱情游行》(*The Love Parade*；1929)、《微笑的上尉》(*Smiling Lieutenant*；1931)、《快乐的寡妇》(*The Merry Widow*；1934)。熟练地将歌曲和情节线索融为一体，大量的性挖苦内容，影片大胆尝试了拼合组装的剪辑方式。刘别谦的名声是建立在对那些显而易见的轻佻琐碎的内容做深沉而辛酸的平衡的能力之上，例如在喜剧影片《天堂里的麻烦》(*Trouble in Paradise*；1932)、《生存设计》(*Design for Living*；1933)、《天使》(*Angel*；1937)、《尼诺契卡》(*Ninotchka*；1939)中所表现的。各式各样的三角恋情，这些展现徘徊于客厅和起居间的徒然和虚空的戏码，透过马尔文·道格拉斯(Melvyn Douglas)、赫伯特·马歇尔(Herbert Marshall)以及银幕女神玛琳·黛德丽(Marlene Dietrich)、葛丽泰·嘉宝(Greta Garbo)的上乘表演，刘别谦在强化了他们的情色诱惑的同时，也展现了人性中易受伤害的一面。1940 年代，刘别谦在他的影片，诸如《街角的商店》(*The Shop around the Corner*，1940)和《你逃我也逃》(*To Be or Not to Be*，1942)中，将他的欧洲悲观主义合适地安置在富有喜剧特色的抵抗的面具之中，尤其是后者，大胆地破坏不但是纳粹统治的也是所有暴君所秉持的那种自以为是的原则，就像他一贯所做的那样，颂扬委曲求全的生存技巧及其可取之处。

——托马斯·埃尔塞瑟

音乐素材

对演奏者来说首要但也是最简洁的辅助物就是被称作是提示单(cue sheets)的东西：那就是一些特别片段的简要目录，或者是为具体的各种影片伴奏的音乐类型清单，附有提示及补充说明。最初，这些清单

比较简陋，不那么可靠，但是像别的辅助物一样，它们变得越来越贴切、精细，并且具有稳定的商业价值，在默片时期的后半个阶段，这也反映了电影本身的变化过程。当我们来比较为爱迪生公司的单盘卷影片《弗兰肯斯坦》(Frankenstein；1910)所做的匿名的提示和詹姆斯·C·布拉德福特(James C. Bradford)为保罗·莱尼(Paul Leni)非常受欢迎的影片《猫和金丝雀》(The Cat and the Canary；1927)所作的提示，会是一件非常有趣的事情。前者是出版于1909年到1912年之间"爱迪生公司吉尼特图像"(Edison Kinetogram)美国版中的典型的样本，提供的仅仅是伴奏音乐的粗略的轮廓，一共包括十四种提示，开始是这样的：

开场：行板——"你会记得我的"
　　到弗兰肯斯坦实验室：中板——旋律为 F 调
　　到巨兽塑造成型：越来越激动
　　到巨兽出现在床上：出自韦伯《魔弹射手》(Der Freischütz)
的戏剧性的音乐
　　到父亲和女孩在客厅：中板
　　到弗兰肯斯坦回家："安妮·劳利"等等

与其形成鲜明对比的是，《猫和金丝雀》的提示纸则是一本有彩色封面的、达八页之多的豪华小册子(格式显然也很优美)，明确写出了六十六项提示，用到了二十多个作曲家的三十六段音乐。在封面和封底上，还包括了对曲谱中反复出现的主题的详细描述，并同时附有"演奏建议"，一个提示接着一个提示。

差别是显著而重要的，但是有一个关键点很相似：两张清单上显示，关键场景都使用19世纪曲库中的不朽之作。在《弗兰肯斯坦》当中，出自韦伯《魔弹射手》的"戏剧性音乐"用了有五次之多(提示实际上是很模糊的，可能暗示从序曲或者"狼的幽谷"中抽取令人毛骨悚然的乐段，由演奏者临时决定)，凡是巨兽出现的时候就用《魔弹射手》；在《猫和金丝

雀》当中,舒伯特的《未完成交响曲》的开始部分被使用了四次,相当于"妈咪主题"(根据布莱德福特介绍,这段音乐暗示了"这个不被人信任的妇人的不确定和被质疑的地位")。两个曲谱都以更加轻松的风格使用了一点原曲的经典片段:《弗兰肯斯坦》包括了一段感伤的沙龙音乐片段以及一首老派的客厅歌曲(鲁宾斯坦[Rubinstein]的《安妮·劳利》,F调);《猫和金丝雀》则使用了大量的滑稽的神秘音乐以及最新的流行曲目,都和影片的假模假式的基调相吻合。这种混杂几乎成了常态(虽然布莱德福特声称他所建议使用的音乐"从一个片段到两个片段都做过调适,已经是完美的段落了"),因为它们看起来是能够跟上影片的最合适的方式了。我们可以在这个时期的伴奏音乐选集以及目录中发现类似的零碎但是功能充足的杂烩音乐。

到 1920 年代,后期的音乐素材变得跟提示纸一样精巧(就像布莱德福特的那个例子当中的,可以从中提取很广泛的曲目),已经不再像初始阶段那样雷同化了。早期的选集通常由那些不是很难的钢琴曲组成,那些曲子弹奏不会超过一页,就像在查曼克尼克(Zamecnik)的《山姆·福克斯电影音乐集》(*Sam Fox Moving Picture Music*, 七十个独特片段分三卷出版,1913—1914;第四卷出现在 1923 年),以及《维特马克电影音乐集》(*Witmark Moving Picture Album*, 一本之前已经出版过的一百零一个曲目的内部汇编本,1913)。目录的范围包括那些走红和失败的,虽然会定期重复强调这些音乐和类别以及适用的场合:"表达国家民族场景的",表达族群的(尤其是爱国歌曲和异域风光的曲子,比如"印度的"或者"东方的"音乐),也有按照影片基调区分的(喜剧、神秘、怜悯等等),也有按照动作类型区分的(葬礼、匆忙、风暴、婚礼等等)。后来的音乐集子则更加系统和综合。例如,十四卷的《霍克斯风光片系列音乐集》(*Hawkes Photo-Play Series*, 1922—1927)中几乎有两卷包含了半打扩充了的曲目,每一卷都是由一个不同的英国作曲家作的;并且,每一卷都可以在钢琴曲集中通行,也可以在为小型的或者完全的交响乐队的改编曲中使用,这几乎成为一种典型的做法。

然而,给人印象最为深刻的单本钢琴音乐集子是厄尔诺·儒皮(Erno Rapée)的《电影基调》(*Motion Picture Moods*; 1924),三百七十首曲子,大部分都是难度极高的,并归在五十三个索引标题之下。书的格式很特别,这些索引标题按字母顺序印在每一页的边缘处供"快速参考",但是全书的内容实在太过庞大,这些索引并不能给钢琴家们正确的导引。单单"表达国家民族的"这一类的音乐就超过一百五十页,这一部分是从美国开始的(这一类里面最长的一个部分,包括爱国赞歌、大学校歌以及圣诞颂歌),然后是按字母顺序排列了从阿根廷到威尔士的音乐,然后是一个超大的圣歌、舞曲以及传统歌曲的分类集。儒皮紧接着在第二年又出版了针对小型乐队指挥的《电影音乐百科全书》(*Encyclopedia of Music for Pictures*):该书提供了超过五千首已经出版的改编曲,并被归在五百个标题之下,并给这些清单留出了很大的余地,随时可以加增新的内容,也允许每个剧院建设为自己定做的音乐图书馆(近年来,其中一些图书馆——比如芝加哥的巴拉般和卡茨[Balaban & Katz]以及奥克兰的派拉蒙图书馆[Paramount]——事实上还是完好无损,虽然每一个的组织方式不一样,但都倾向于追随一种和儒皮相类似的模式)。作为一种曲库概览,儒皮的《百科全书》被汉斯·厄德曼(Hans Erdmann)和朱塞佩·贝斯(Giuseppe Becce)的两卷本《电影音乐向导》(*Allgemeines Handbuch der Film-Musik*; 1927)所取代,后者是默片时期最后也是最有价值的乐谱集之一。

到1920年代中期,电影音乐出版的范围涵盖了几万首曲子,其中一部分是既有音乐的改编曲,一部分是专为电影伴奏所作的,一部分名义上是新的但显然是建立在既存主题之上的。看起来任何一首曲子都可以适应多个语境,或者至少可以通过改变演奏风格来达到这样的目的,不管它是被怎样标识的。儒皮的集子包含了一个被称作是"激越三号"(Agitato No.3)的曲目,由奥托·朗基(Otto Langey)作曲,第一个旋律明显就是模仿舒伯特的歌曲《魔王》(*Erlkönig*),这首曲子被描述为"适合阴森恐怖的场景、女巫等等"。但是儒皮却把它归在"战役"的标题索引之

下，在选集的别的地方还有更加令人困惑的，一首实际上是舒伯特歌曲开始部分的曲子被归在"神秘的"目录之下（尽管它的速度标记为"急板"）。因此，随着曲库的增长，曲目看起来越来越保持不变，受到功能性要求的支配。大部分曲目被指望在几个小节之内就能够传达它们的基本信息，并且常常不得不因为下一个提示而中断（在布莱德福特的清单中，最短的曲目是三十秒，最长的三分钟）。在这样的条件下，很多风格的多样性被悬置，音乐变得更加陈词滥调，更加容易演奏。更有甚者，熟悉的音乐（就像有时候一起和这些音乐出现的文本一样）必须透过它们所隐含的力量来评价，即使参考文本是不精确的。

同样的考量也运用在评价汇编的曲目上。当提示纸混合在曲库中的时候，许多也都套用陈规，并且看起来有点随意，所有的曲目都很容易被做很大的改动，演奏者的演绎个个不同。当然，也有一些，则无论从音乐的选择还是同步的要求来看，都是精心计划的，结果自然要高出基准的要求。有三个例子可以来描述各种可能性的范畴，当我们从影片的类型以及影片的制作和发行环境来看。

1. 沃尔特·C·西蒙（Walter C. Simon）为卡莱姆（Kalem）的影片《联合装甲部队》(*The Confederate Ironclad*; 1912)所作的电影音乐：这一简洁的钢琴谱子，是从西蒙1912年和1913年为卡莱姆创作的一系列令人印象深刻的伴奏音乐中选出来的，是为那个年代电影叙事的一个高级范例所做的音乐。它格外地适合这部影片，虽然它的很多所谓的"原创的段落"，看起来与写下来的提示纸上的乐谱很相像，还包含几段现成的旋律。

2. 布雷尔（Breil）为《一个国家的诞生》所作的管弦乐，显然可以看作是一种西蒙式的乐谱，附加了大量的原创音乐，包括超过一打的关键主题（leitmotiv），外加各种效果显著的交响乐色彩。这个时期，曲库中还包含海量的19世纪交响乐和歌剧作品，这些作品更适合管弦乐队而不是钢琴伴奏，也是像《一个国家的诞生》这样的史诗片所需要的。毫无疑问，格里菲斯希望音乐成为影片的整体经验的一部分，虽然他介入的

程度我们不能确切地知道,显然他在鼓励布雷尔雄心勃勃的努力方面是起到重要作用的。

3. 艾克斯特-曼多萨(Axt-Mendoza)为维多(Vidor)的《大游行》(Big Parade)所作的曲谱追随布雷尔的模式,显然也是一件重要的作品,虽然不论是在原创的数量还是在格里菲斯曲谱那种个人化风格方面都要稍逊一筹。事实上,这一稍后诞生的史诗片比格里菲斯的影片更为柔和圆熟,在1920年代中期,这一曲谱显示了电影音乐如何变成一种精美的"工作室"产品。在这个例子中,工作室是设置在一个纽约的剧院之内,雨果·李森菲尔德在这个工作室内创作乐谱并在这个剧院做了首映。纽约,就像柏林一样,成为乐曲生产的首善之地,大大得益于电影制片、剧院及音乐出版商之间的合作关系。

除了汇编曲谱,原创的曲谱在1920年代也得到大大增加,并且具有显著的效果。一个有意义的美国例子就是默尔蒂姆·威尔森(Mortimer Wilson)为拉乌尔·沃尔什(Raoul Walsh) 1924年的《巴格达大盗》(The Thief of Bagdad)所作的曲子:无论在主题结构方面还是在管弦乐配置方面都丰富出彩,铺张的构思适合于这部华丽的影片,也预示了艾里奇·孔戈尔(Erich Korngold)以及有声电影到来时好莱坞伟大作曲家的成就。但是,原创音乐最给你印象深刻的中心不是在纽约或者好莱坞,而是在法国、德国以及俄国,艺术家和知识分子如此醉心于这个新媒体,出现了很多独特的优秀作品。

很早以前的欧洲就已经有先例为证,卡米勒·圣-桑(Camille Saint-Saëns)为1908年的艺术电影《吉斯公爵被刺案》(L'Assassinat du Duc de Guises)所作的音乐就是一个很好的例证。不出大家对这个作曲家多年以来的经验以及精湛手艺的期待,这个音乐无论主题的统一性还是和声的设计都给人留下深刻的印象,精美程度也和他过去为芭蕾舞、哑剧、文学色彩浓郁的管弦乐所作的音乐一样。由于他的音乐如此完美地为影片服务,结果却遭受和他其他非主要作品一样的命运:经常被各种调查报告提及但很少被深入地研究,更多地被当作过渡时期的成果而不是令

人信服的艺术作品来看待。

1920年代,在众多被电影音乐创作所吸引的作曲家中,有三位特别值得一提,他们各自达到了不同的标杆。

1. 埃里克·萨蒂尔(Eric Satie)为《幕间休息》(*Entr' acte*;1924)所作的音乐,堪称反叙事极简主义的珍宝;像克莱尔(Clair)的影片一样,他的音乐设计也是用来迷惑和误导受众的,部分是通过戏仿电影媒介的惯常作品,部分则是跟从具有欺骗性的随机外表底下的一种微妙的形式逻辑。

2. 贺帕茨(Huppertz)为《大都会》(*Metropolis*;1927)所作的乐曲,是专为该片的柏林首映所作的,是追随瓦格纳的主题系统的音乐中仍然幸存的最为特别的代表之一,具有精细的交响乐框架。显然,与弗里茨·朗(Fritz Lang)影片分三部分相配合,贺帕茨也将音乐分成三个独立的"乐章",各自有非常特别的名称:"弱拍"(Auftakt)、"间奏"(Zwischenspiel)和"激越的"(Furioso)。像影片一样,音乐也混杂了19世纪的通俗剧色彩和20世纪的现代主义色彩,这也是该片音乐魅力的基本部分:增强了朗的信息,同时也和上面讨论过的美国式的汇编音乐有相似之处,征用了非常复杂和多样化的音乐语汇。

3. 德米特里·肖斯塔科维奇(Dmitri Shostakovich)为科钦采夫(Kozintsev)和特劳伯格(Trauberg)的《新巴比伦》(1929)所创作的乐曲,可以视为最伟大的电影音乐的范例,对任何代际而言,肖斯塔科维奇都是重要的先锋作曲家。就像影片一样,某种程度也像萨蒂尔为《幕间休息》所作的音乐,音乐大部分富有讽刺意味,这种效果有赖于对那些耳熟能详的曲调的歪曲,尤其是《马赛曲》(*Marseillaise*),同时运用法国式的"错误音符"和声法以及持续的汽车节奏韵律——所有的音乐设计给影片强大的蒙太奇提供了对位性和连续性。但是,这部乐曲(现在有柏林广播交响乐团[Berlin Radio Symphony]的完整演奏录音)同时具有强烈的意识形态指向,并且获得了悲剧的高度。在第六部分的结尾有一个很好的例证,那个绝望的抵抗和对巴黎公社社员的屠杀。当一个年长的革

命者停顿并开始弹奏一架遗弃在街头壁垒旁边的钢琴,同志们听着,感动着,给电影伴奏的管弦乐也停顿,因为那个麻脸的钢琴演奏者的"现场音乐"是辛酸的乐段(柴可夫斯基的《悲歌》[Chanson triste])。"现场音乐"渐弱,当最后的战役打响,管弦乐开始特别长久持续的激越风格的演奏,最后分解成中庸的华尔兹。在此,肖斯塔科维奇强调了法国资产阶级的残忍,他们在凡尔赛宫里鼓掌欢呼,好像他们掌控了整个屠杀的过程。影片结尾的音乐也很有力,虽然它的指向正好相反:此处,肖斯塔科维奇用一个尊贵的号角的主题并伴以隐约的《国际歌》的旋律来颂扬巴黎公社,系不和谐的对位法。此处的双重目的是:对电影中的英雄的殉道表达尊敬,更一般地说,并不想用感伤的陈词滥调来传递希望。在最后一个象征性的姿态当中,他差不多把乐曲结束在乐句的中间,和影片开放式的最后三个镜头非常匹配,最后的三个镜头是三个词 Vive/la/Commune(巴黎公社万岁),锯齿状涂鸦般的书写有力地戳破了画框的边缘。

这三段乐曲各自提供了独特的解决方法,应付了由非同寻常的影片所提出的富有挑战性的作曲难题。它们一起为默片的"黄金时代"戴上了冠冕,显示了电影媒介是可以找到将音乐的表达潜力发挥到最高程度的方法的。

默片和今日音乐

即便有肖斯塔科维奇这样的作曲家为默片写谱,无声影片还是迅即被淘汰。没有多长时间默片时期的种种惯例和素材要么被遗忘要么干脆就遗失了,当然之后也一直有各种努力试图复兴默片时期的音乐。一些专门上映实验影片的电影院或者其他一些场所,在放映默片时继续提供钢琴伴奏,但通常既没有音乐上的灵感,也缺乏历史的准确性。1939年到1967年之间,阿瑟·克莱纳(Arthur Kleiner)在纽约现代艺术博物馆(Museum of Modern Art)坚持用原有的伴奏曲谱,他充分利用该馆收

藏的珍稀乐谱；一旦曲谱缺乏的，他和他的同事再度创作，并复制多重拷贝，和影片一起出租。

近年来学者的研究工作(特别是在美国和德国)大大增长了我们对默片时期音乐的了解；各种档案馆以及电影节(尤其是在意大利的波登诺恩[Pordenone]和法国的阿维尼翁[Avignon]的艺术节)给默片放映以及对默片音乐的适当关注提供了新的场所，并且，像朱莉安·安德森(Gillian Anderson)和卡尔·戴维斯(Karl Davis)这样的指挥家也为重要的默片经典创作或者重新创作了管弦乐谱。这种最初乃专家的行为已经渗透到商业领域。1980年代早期，两家竞争对手在一些大城市中竞相上演阿贝尔·冈斯的《拿破仑》，其中一家使用的是凯文·布朗罗(Kevin Brownlow)和大卫·基尔(David Gill)的修复版，使用由卡尔·戴维斯(Carl Davis)作曲并指挥的音乐，另一家则使用卡尔米尼·科波拉(Carmine Coppola)编曲并指挥的音乐。默片音乐甚至有广泛的录音带和镭射唱片的发行，内容也很广泛，从基石公司的警察片到弗里茨·朗的《大都会》。

尽管有这些进展，或者说尽管默片音乐有这样一些提升，无声影片的现状仍然是悬而未决，默片音乐到底应该是怎样的，到底应该以何种方式呈现，至今尚未达成共识(在无声电影时期也并未达成共识，但是范围没有今天这样广大)。本来选择默片放映就是一件让人疑虑重重的事情，所以现在通常只是在一些例外的情况下非常不情愿地做默片放映，如今大致有三种基本的放映方式：(1)在礼堂放映，现场伴奏；(2)用已经做好同步配乐的录影带、胶片或者镭射碟片在礼堂放映；(3)在电视台放映录影带或者镭射碟片。显然，第二或者第三种模式，虽然比第一种更加流行也更加可行，但是离默片时期的放映成规更加远了。放映一部带有同步声道的默片或者该片的录影带，从根本上改变了过去默片观看的剧院经验。事实上，一旦音乐被录制了，音乐就难以再被看作是"剧院的"了。至于在家观看，不管有什么样的优势，毕竟放弃了剧院特性，结果，任何类型的连续性音乐，尤其是强有力的管弦乐队和管风琴，都可能

对观众造成影响。

从乐曲本身来看,也可以分成三个基本种类:(1)默片时代就已经有的乐曲,不管是改编的还是原创的(安德森专门指挥这一类曲子);(2)新近创造的曲子(以及新近润色的曲子),但试图做得听起来像是"默片时代"的音乐——这是克莱纳经常采用的方式,也是管风琴家盖伊劳德·卡特(Gaylord Carter)经常做的,最近的卡尔·戴维斯也算这一脉的;(3)全新创作的、蓄意造成时代错位的风格,比如1983年莫洛德(Moroder)为《大都会》所作的曲子,还有1986年杜阿麦尔(Duhamel)和简森(Jansen)为《党同伐异》所作的曲子。如此,一共有九种把音乐和默片结合起来的可能性(三种呈现的方式,三种乐曲的类型),每一种都会产生微妙也冒失、满足也冒犯的后果。

尤其令人感兴趣的是,最近有不少为同一部影片准备的不同音乐版本。比如《党同伐异》现在至少有四个版本的配乐。安德森的是基于布雷尔的曲谱,是为MOMA和国会图书馆的修复版影片配搭的曲谱,这一版尽量接近1916年纽约首演时的音乐。还有一版是布朗罗-基尔用戴维斯的曲谱所做的修复版,既作为现场版演出也作为电视版播出。还有一版就是所谓"现代主义的"杜阿麦尔和简森版。最后一个版本是卡特为进一步修复的镭射影像版所作的管风琴版。《大都会》则有了把迪斯科曲风和各路流行艺术家表演的新歌混合在一起的莫洛德版本,但是影片也多次用波恩特·海勒(Berndt Heller)根据哈博茨(Huppertz)的原曲改编的曲谱作为影片上演时的伴奏,并有现场的先锋乐队的半即兴的伴奏。在这些不同的类别中很难做出一种严格而不容变通的选择。安德森更喜欢在一种适宜的观看条件中用音乐原作来为类似《党同伐异》这样的影片伴奏,但她也承认这种过分精细的复原,所具有的历史趣味要多过美学趣味。同时,还有一种做法就是用活所谓"与时代错位"的音乐,虽然《大都会》的例子显示,用潮流音乐依然会使影片本身看起来过时,因为音乐本身开始过时,并且爵士和极简主义的革新风格可以提供一种和影片更加对位的效果。

面临这样的多样性总是好的,哪怕这些多样性以一种如此令人混淆的样式排列着。一个简单的事实是,默片音乐其实始终是变化的,因为现场演出,以及追求真正的所谓"本色"(authentic)也必须是持续变化的。那种冀望默片时代的音乐得以重建的想法是徒然的,一件事,我们显然不可能用我们祖先一样的方法来观看影片,经过了这么多年有声影片的洗礼,又有这么多原来的乐曲要么被遗忘要么已经失去外在的新鲜度。也许,能够希望的最好的状况就是,我们应该时不时地回到剧院里去听现场的伴奏,不管是新的还是旧的音乐,只要能够有效地和放映的影片配搭,并且有感人的表演就好。当这一切发生的时候,我们就能够很好地想象默片时代的荣耀,经历一种好像依然充满活力的艺术,哪怕这种艺术是一百年前开始的。

特 别 人 物 介 绍

Greta Garbo
葛丽泰·嘉宝

(1905—1990)

嘉宝出生时名叫葛丽泰·古斯塔夫森(Greta Gustafsson),是斯德哥尔摩一个清洁工人的女儿。嘉宝的童年不幸而贫穷。她是通过广告业进入电影业的,是莫里兹·斯蒂勒(Mauritz Stiller)发现了她,在出演了一部短喜剧之后,斯蒂勒给她重新起名字,并让她主演了《高斯塔·博林斯传奇》(Gösta Berlings Saga;1924)。他也重新塑造她。她的广告片形象是一个肉嘟嘟、快活的女孩,但斯蒂勒却把她身上的那些冷酷和疏远的气质开发出来。在帕布斯特的《伤心街》(Die freudlose Gasse;1925)当中她被塑造成一个沦为妓女的中产阶级的易受伤害的感人形象,之后她就去好莱坞发展。路易斯·B·梅耶(Louis B. Mayer)看了《博林斯传

奇》之后相中了斯蒂勒,也就勉强地和斯蒂勒年轻的女门徒签了合约。

米高梅的亏本之作《激流》(*The Torrent*;1926),想要把嘉宝造就成"瑞典的诺玛·希拉"(Norma Shearer of Sweden),这是一部被希拉拒绝了的垃圾通俗剧。几次匆忙上阵之后,米高梅意识到他们得到的不只是一个女演员,而且还是一副银幕迷魂剂。生活当中僵硬、骨感和笨拙的嘉宝,一到银幕上就成了一个优雅的色情形象。斯蒂勒在好莱坞遭遇败绩,回到瑞典并且早亡,而嘉宝,虽然痛失她的导师,却被推上了明星宝座的高峰。

《肉体与魔鬼》(*Flesh and Devil*;1926),由克莱伦斯·布朗(Clarence Brown)执导,与约翰·吉尔伯特(John Gilbert)演对手戏,确立了嘉宝独一无二的气质。她与吉尔伯特在银幕上所展现的爱的急迫(银幕外他们也成了情侣)所传达出的是一种处于绝望边缘的饥渴,这种贪婪、成熟的性感是美国银幕上之前所没有的,给那些对宝拉·奈格里(Pola Negri)的淫荡和克拉拉·鲍(Clara Bow)的半推半就已经习以为常的观众一种新的启示。布朗的摄影师威廉·丹尼斯(William Daniels)几乎包揽了嘉宝在好莱坞所有影片的拍摄,他为嘉宝所设计的那种细腻、浪漫、富有表现力的中调光线,实实在在提升了嘉宝的银幕形象。

嘉宝作为性需求和精神寄托的联合体,成了情妇的一个原型,也注定了她总是扮演妖女和奸妇的角色。她两次扮演了安娜·卡列尼娜(Anna Karenina),第一次在《爱》(*Love*;1927)当中,吉尔伯特演沃伦斯基(Vronsky)。她出演的其他默片中角色实在与她本人不配,哪怕她已经证明她的能力远远超过劣等货色。"嘉宝在这些默片中,将生命的精气注入到一个不可能的角色当中,"德格奈特(Durgnat)和考波尔(Kobal;1965)是这样评论的,"就像看到一只天鹅轻轻划过感伤万千的池塘表面"。

米高梅因为目睹一些欧洲口音的演员,比如奈格里,因为讲台词而遭遇滑铁卢,特别神经过敏地推迟了嘉宝的第一部有声片《安娜·克里斯蒂》(*Anna Christie*;1930),是尤金·奥尼尔(Eugene O'Neill)同名戏剧

的一个平庸的电影版,但也显示了米高梅的担心是没有理由的。嘉宝的声音低沉、响亮而忧郁,虽然异域口音浓重但带有音乐性。以其在米高梅的顶级女演员的地位,嘉宝传奇开始生长:禁欲主义、羞报以及隐遁成了嘉宝的又一个形态。"我想就我一个人",这句出自《大饭店》(Grand Hotel;1932)中芭蕾舞女演员的台词,几乎成了口头禅。这可以说是被片场的娱乐记者们所养成了,但绝不是完全捏造的。影片中的形象以及那个女人难以解脱——这使得她变得更加迷人。

1930年代嘉宝出演的大部分是古装剧(costume drama),事实上她并不是总有优势。"一个伟大的女演员,"格雷厄姆·格林(Graham Greene)在评论影片《征服》(Conquest;1937)时写道,"但是他们居然为她准备如此单调浮夸的影片。"类似的也在其他影片中可以看到,她简朴的表演被古装剧中浮夸的台词和矫揉造作的对话所窒息,这种趋势由类似布朗(他也负责《安娜·卡列尼娜》[1935]的重拍)那样的有声片的熟练工所主导。库克(Cukor)的《茶花女》(Camille;1936)则颇有改善,嘉宝在她注定要失败的欢乐当中心碎;但是马莫利安(Mamoulian)的《克里斯蒂娜女皇》(Queen Christina;1933)赋予嘉宝的表演某种热烈的、但是性别模糊的特性——在最后一场戏中,她把悲伤演绎得就像一支被隐藏起来的短剑。

嘉宝的神秘,挥之不去的高傲以及内在的痛苦,使她成为崇拜的对象。米高梅看起来也对这个谜一样的人物不知所措,居然决定她应该变得好玩一点。"嘉宝笑了!"成了《尼诺契卡》(Ninotchka;1939)的卖点,显然其中有我们之前从未看过的完全放开的狂笑。影片当时颇得赞誉,但现在看起来颇为做作,尤其对刘别谦而言,影片有点笨手笨脚的。《双面女人》(Two-Faced Woman;1941),试图做成一出神经喜剧(screwball comedy),最后被证明是一场灾难。

嘉宝宣布暂时息影,不料成了永久地离开银幕。时不时传出嘉宝重返影坛的消息,甚至到1980年都有这样的传闻——比如在阿尔伯特·莱文(Albert Lewin)的《多里昂·格雷的画像》(*The Picture of Dorian*

Gray),或者在奥菲尔斯(Ophuls)的《兰格斯公爵夫人》(*La Duchess de Langeais*)之中复出——但是终究未成现实。传奇般地隐遁,她真的退守到一个不可侵犯的私人性当中——她做到了最不可做到的,证明她是最伟大的电影明星。这个女人和神秘本身融为一体不可分离。

——菲利普·坎普(Philip Kemp)

无声电影的全盛时代

杰弗里·诺维尔-史密斯

1920年代中期,电影达到了一个辉煌的顶峰,从某种意义来说是无法超越的。事实上,除了一些实验性的工作,那个时候的影片没有同步录音,没有彩色。同步录音技术要到1920年代的末期才被引进,而彩色技艺一直要到1930年代中期乃至之后才有正式使用。宽银幕技术,除了阿贝尔·冈斯的《拿破仑》(1927)是一个例外,也一直要到1950年代以来观众才开始习惯。另外,当时世界绝大部分地方的观影条件,尤其是农村地区,都是相当原始和差强人意的。

但是观众得到了很多补偿。发达地区的城市观众被一种奇观所款待,哪怕提早二十年,这都是不可想象的。银幕上缺乏声音,得到了管弦乐队和其他各种声音效果的补偿。在硝酸盐片基上的全色感光乳胶,能够产生出澄明剔透的影像,再使用上色或者改变色调等手段,使得细节可以得到更加好的提升。银幕闪烁问题已经得到解决,24×18英尺的屏幕的影像明亮而不变形,足够身体在其间展开大幅度的动作。

随着有声影片的来到,这些特质开始慢慢丧失。现场音乐演奏消失殆尽。上色或者改变色调的特效,因为要给声道预留感应带而被放弃。投资重点已经从视觉效果转向录音技术,相应地,在放映环节,则转向录

放装置之上。有声片同样也使得大景观丧失,因为那些带有对话的场景得到了更多的重视。很多默片出类拔萃的奇观质地,被一种新的对话影片所替代,只有在一些音乐片中还偶有保留。

全盛期的无声影片的最惊人的特性,也许就是电影人所设计的把大幅度的动作投射到巨大的空间之中。不管是在风景、战役还是祭奠仪式等大全景中,还是在放大物件或者人物脸庞细节的特写中,都能体会到一种比生活实景还要庞大的壮观的质地。很难想象一部影片会错失机会去强化和夸张其主题,不管是讲述西部征服故事的,还是关于集体农庄生活的。富人的房子必然是大厦,穷人的公寓一定密匝拥挤。英雄不论男女,一概美轮美奂,恶棍无疑丑陋,表演者的一举一动一颦一笑均透露戏剧性价值,而拍摄幅度和摄影机的角度着实提升效果。

要取得这一连串效果,必须发展多种技术并且使其可以和谐一致地被使用。电影制作者则是盲目前行,既不能给它们提供什么理论也不能提供什么先例。他们实在不能确切知道他们需要怎样的效果。结果,实验效果纷呈——技术上的,编剧上的,叙事上的,布景设计上的——很多被证明是没有结果的。一些特别的风格得到发展,尤其在好莱坞,但是也在德国、法国、苏联、印度和日本以及其他地方。总的来说,美国的——也就是"好莱坞"——的风格至少给世界各地的电影人提供了一种模式,但是德国模式也是影响深远,甚至影响到美国,而俄国的"蒙太奇"风格令人艳羡却难以模仿。

1912年以降在美国所发展出来的那种贯穿整个默片时期的稳固的风格,有时候就被称作是"经典的"风格,它一方面区别于之前的"原始的"风格,一方面区别于其他地方的风格,后者虽然也有成熟发展,但是从整体来看鲜有历史意义。虽然允许各种效果存在,但是这些效果必须被组织管理。最重要的是叙事风格,这种风格是为了在观众面前展开一个故事,它统领了电影的其他效果,在这面叙事娱乐的旗帜下面。这种风格其实是植根于各种其他的特性的,包括一种宽泛意义上的"现实主义幻觉论"美学(realistic-illusionist),这种美学在产业语境中

得到发展,在整个默片时代,越发决定了电影制作的实践和电影观看的方式。

电影产业

无声电影引人注目的发展(以及在1920年代末期迅速转向有声电影)的关键,就在于它的产业化组织。这不是偶然的特征——这种观点却得到两任法国文化部长、作家、电影人安德烈·马尔罗(André Malraux)的支持,他曾经轻率地说电影"从另一方面来看"(par ailleurs)算是一种产业。事实上,产业发展的潜力是电影与生俱来的,它天生就依赖技术(摄影机、胶片、放映机),并且它早期确实就是以"娱乐性行业"的面目出现的。早期电影不会因为有产业之名而变得更有尊严。它是一种匆忙上马的营生,一种小规模的经营,它所使用的技术和设备可以在一个工匠的车间里得到(当然胶片除外)。但当影片变得越发复杂精细的时候,当制作和发行所需要的投资不断上升之后,电影才具有真正意义上的产业特性——运作规模庞大,组织形式严密,资本依赖度提高。

一直到1920年代末期有声电影来临的时候,电影才获得了决定性的工业化,因为它实现了和金融资本世界的整合,完成了和音乐录制行业以及无线电行业的联系(通过各种电气公司)。但是,在一次大战结束以来的那些年中,电影已经具有了被称做是文化产业的雏形特质。和无线电以及音乐录制行业相似的是,电影也被技术所限定,但是不同的是,电影不再是传送业已存在的内容。当然,电影内容本身也是由技术创造的。由于被某种技术所造就,电影也就只能在那些具备放映它们的相关技术的地方发行。投资的数量,部署放映的时间范围,供应量以及电影院的条件等等,不但关乎生产节点的产业化组织,而且在各个层面上都牵涉到相关的生意。电影是为市场制作的,管理市场各种要求的运营设计,对电影生产具有巨大的影响。这对电影这个媒介的各个方面都产生

了意想不到的后果。

电影制片厂

很多电影是在摄影棚里面生产的。虽然,1910年代美国电影公司向南加州转移,部分原因是那里阳光充足,户外场景种类多样,但是到1920年代,电影的大部分场景是在片厂内部拍摄的,用的是人造的布景,无论是灯光下的内景,还是建造在户外的各种布景。到实景地拍摄,只是因为在片场内有些场景是难以模仿的。片厂内的拍摄不但更利于控制各种拍摄条件,事实上也更加经济。这两种因素使得建造布景变成很平常的事情,甚至电影人还使用各种特技将一些镜头和另一些场景合成在一起。

虽然通常大家会认为特效这个术语是指那些伪造不现实事件的技术,但是,这一类技术通常更多地被用来制造所谓真实的场景——这是一种更加容易也便宜的方式,如果和制作实际尺寸相仿的布景相比较的话。在格里菲斯的《党同伐异》(*Intolerance*;1916)当中,建造和巴比伦城实际尺寸相符的布景耗费了电影公司巨额款项,这促使他们寻求更加简单的方法,只要看起来那些动作都像是发生在实际的三维空间当中就可以了。在一个场景中,片厂内拍摄的镜头(比如特写)可以和实景中拍摄的相配合,单个拍摄的镜头可以和那些异质的元素仔细地组合在一起,看起来是在一个镜头中完成的。一个简单的技巧是将部分场景画在玻璃片上,而演员的动作则是透过玻璃片的干净部分拍摄的。当然还有更复杂的技术,例如1920年代中期,由德国摄影师尤金·苏富坦(Eugen Schüfftan)为弗里茨·朗的《大都会》(*Metropolis*)设计的方法。其中包括建造一些微小的模型布景,放置于演员旁一起拍摄。部分被刮过的镜子以四十五度角放置在摄影机的前面。演员的动作透过刮掉的镜子部分拍摄,而布景则反射在未被刮过的镜子部分。还有一种方法就是,场景的部分先用一块影像行板将其模糊化,之后在实验室

中再嵌入到一个镜头之中。或者把(第二摄影单位拍摄的)实景投射到一个片厂的屏幕上,而演员就在这个屏幕的前面表演,虽然一直到有声影片的早期为止,这种做法并没有得到广泛使用,因为对话必须在片场内部录音。

制片厂里的技术发展,把默片后期的电影越来越推向一种真实的幻觉当中,模糊了那种显而易见的幻想类、夸张的影片(梅里爱的影片是最好的例子)和毋庸置疑的真实之间的边界。虚构类的影片都渴求一种真实的效果,不管它们的内容是真实的事件还是幻想的难以置信的故事。当然,也有那种为了自身的缘故(或者为了引起观众的好奇心)而使用特效的影片,以及那种在塑造真实事件时完全依靠所谓的无需中介的本真性的影片。在不多的情况中,比如在喜剧中,这两种极端会一起出现,观众可以既为那些幻想事情的发生(或者看起来是发生了)感到惊奇,又可以为这类发生在真实时空中的玩笑桥段中真正的物理成就而惊奇。更为常见的是,制片厂的资源配置是围绕逼真的事情展开的,情节也是要具备足够的"真实的气息"(ring of truth),各种手段的实现都是要让电影中一切看起来像真的一样。

那种认为电影可以使用各种巧妙的方法创造一种自足的电影真实(cinematic reality)的观念是慢慢出现的,并且持续地处于一种悖论的境地之中。第一个真正把握这一悖论的可能是苏联电影人也是理论家列夫·库里肖夫(Lev Kuleshov),他在 1920 年代早期的著名"实验"致力于显示,镜头的叙事内容与其说是受制于其内在的"真实生活"的特质,不如说是由镜头的并置方式所决定的。但是,库里肖夫的实验几乎完全聚焦在蒙太奇(将镜头剪辑在一起),而不是拍摄一个镜头本身所具有的欺骗性呈现本身,那要在德国或者好莱坞,制片厂技术高度发展,现实主义的幻觉论(在好莱坞偏向现实主义,在德国偏向幻觉论)才真正成为默片时代的主导美学。

通俗剧、喜剧以及现代主义

贯穿整个制片厂时期的大部分类型电影,都已经出现在默片时期了——犯罪片(crime film),西部片(western),幻想片(fantasy)等等。在经典的类型片中,只有歌舞片(musical)因为显而易见的原因是缺席的,虽然有很多影片是为非同步的伴奏音乐而设置的。类型目录主要还是服务于市场营销,默片时期(甚至有一个很大程度的延后)的影片大致可以在两个主要的"模式"中归类,即喜剧和通俗剧(melodrama)。

电影学者用通俗剧这个术语指陈两种类型的影片——那些(尤其在非常早年的影片)与19世纪的喜剧中的通俗剧有明显历史延续的影片,以及讲述爱和家庭生活传奇故事的影片(两者通常有重叠,所以也有所谓"女性影片"[women's picture]之称),后者在1930年代到1950年代的好莱坞影片中是一个强有力的存在。这种用法严格意义上来讲是不相容的,因为这两种影片并没有共同的特征。早期通俗剧高度重视动作姿态,并且围绕人物母题展现出强烈的道德价值和戏剧价值——男主角在坏人的恶行得逞之前行动起来,在最后一分钟营救无辜的女主角,总是有一个解围或者诸如此类的结局。在后期的通俗剧中,这种特征明显减弱,但是更经常地在动作片(比如西部片)中被发现,而在1930年代的越来越增多的心理剧中则变得少见。这两者之间的联系可以在 D·W·格里菲斯的作品中发现,他把那种将通俗剧的价值嵌入到电影叙事之流中的手段形式化了,赋予了传统的通俗剧一种可观的心理深度(他把特写镜头当作叙事和情感表达兼备的一种设计来使用)。在弗兰克·波扎(Frank Borzage)的《诙谐曲》(*Humoresque*;1920)、《七重天》(*7th Heaven*;1927)等影片中,则把通俗剧中平庸的人物变成了受到内在超自然力量驱使的人物。

一般来讲,1920年代的美国电影在摆脱戏剧性的通俗剧的束缚和走出格里菲斯式的套路方面具有相当大的困难。大约从1913年开始,影片的长度出现了稳定的增长——从三到四个卷盘发展到六到七个卷

盘,到了"一战"之后则更长——电影人开始转向故事时空更加宽广,复杂性更高的影片,通常是根据小说改编的影片。尽管叙事技巧越发精细,但是并未被转化成更加真实和细微的人物性格的发展。相反,叙事变成事件的凝结(如果在欧洲影片中不是这样的话,那么在美国影片中这是真的),而那些各种事件发生其中的人物还是以图解式的成规被塑造。例如,在莱克斯·英格朗(Rex Ingram)的著名的《四骑士启示录》(*Four Horsemen of the Apocalypse*;1921)中,主要人物以及他们所代表的价值观已经在影片开始不久的字幕中显示,并且在演员的外表以及动作姿态中得到典型化的处理,这种做法在之后几十年中被广泛使用。虽然格里菲斯通俗剧的道德价值观,通过阴沉的恶棍、不幸的男主角以及总是被威胁的女主角得到具体化,这种做法不再适应爵士时代的氛围,或者不再适合整个"一战"之后的世界,但是叙事和心理的架构改变非常缓慢。19世纪晚期的文学和戏剧现实主义作品中的复杂性和模糊性,出现在埃里克·冯·施特罗海姆(Erich von Stroheim)的美国作品中,以及在德国和斯堪的纳维亚的导演,诸如G·W·帕布斯特、卡尔·西奥多·德莱叶(Carl Theodor Dreyer)以及维克多·斯约斯特洛姆(Victor Sjöström)的影片中,但是总体上,通俗剧的人物塑造和情节设置的手法在大西洋两岸盛行,无论是在动作片,还是那些更有意于挖掘心理的影片当中。

默片时代能够脱出通俗剧窠臼的要数喜剧,大概以两种方式呈现——一种可以称作是无声电影的喜剧,乃是以喜剧表演(通常是欢闹的形式)为中心的、取得了辉煌成就的类型片,查理·卓别林(Charlie Chaplin)、伯斯特·基顿、哈罗德·劳埃德(Harold Lloyd)、斯坦·劳莱(Stan Laurel)以及奥利弗·哈台(Oliver Hardy)是这类喜剧的代表人物。这类影片几乎把对无声电影的模仿以及其他动作的潜能发挥到极致,虽然这种喜剧片随着有声片来临有点奄奄一息,但是依然受到观众的喜爱和欣赏。但是,无声影片还有另一种形态的喜剧,它的命运似乎正好相反。这是一种基于舞台剧、在沉默的中介中实现的喜剧,而这种喜剧原来是非常倚重言辞的风趣和机敏的对答的。由于缺乏有声的对话,这种

喜剧的品质受到了严重的损害,所以随着有声片的来临,这种喜剧又回复到它应有的样子。这种类型喜剧的默片慢慢被人淡忘,但这种类型本身是非常流行的,并且默片时期的一些最伟大的艺术家谙熟于此,比如莫里兹·斯蒂勒(Mauritz Stiller),恩斯特·刘别谦(Ernst Lubitsch),甚至卓别林也谙熟此道。正是卓别林 1923 年的《巴黎一妇人》(*A Woman of Paris*)开拓了阿道夫·门吉欧(Adolphe Menjou)的演员生涯,从 1924 年出演刘别谦的《围城》(*The Marriage Circle*)开始,他成为很多社会喜剧(society comedy)当中温文尔雅的男主角的原型。1925 年,刘别谦突破了默片的最大可能性,在根据奥斯卡·王尔德(Oscar Wilde)的同名喜剧改编的影片《少奶奶的扇子》(*Lady Windermere's Fan*)中,每一个邪恶的细微之处都透过微妙的眼神和手势给传递出来了。

特 别 人 物 介 绍

Fritz Lang
弗里茨·朗

(1890—1976)

生于维也纳,一个市政建筑师的儿子,弗里茨·朗最初也是学建筑的,但是 1911 年开始了为期两年的环球旅行,终点是巴黎,在那里开始学绘画,并靠出卖自己绘制的明信片以及其他画作谋生。"一战"爆发,应征入伍奥地利军队。在前线他多次负伤。1918 年移居柏林开始写剧本,1919 年成为电影导演。1920 年和著名剧本作家和小说家获雅·冯·夏宝(Thea von Harbou)结婚。之后朗的所有影片都是和他太太合作的产物。

和茂瑙、刘别谦一起,朗成为默片时期德国电影的三巨头。他的影片帮助德国电影赢得国际声誉和国际观众,并且提供了一种不同于好莱

坞的美学独特性。他对犯罪心理和日常心理过程的平行关系的迷恋,早在他的《赌徒马布斯博士》(*Dr Mabuse, der Spieder*;1922)中得到体现,其中,一位邪恶的天才试图获得对社会的完全控制,马布斯就像玩弄秘密的扑克游戏一样,轻而易举地控制了股票市场,使用催眠术,或者美人计,并使心理恐惧以驱使他的富裕的受害人采取自我毁灭的方式。非常恰当的是,片中有一个女人导致马布斯博士的精神不可避免地陷入到深深的疯癫当中,以至于他所具有的看透一切的眼力开始针对他自己,他自己开始出现幻觉,看见他的受害者从死中回到现实来指控他。

《尼伯龙根》(*Die Nibelungen*;1924)和《大都会》(*Metropolis*;1926)是为世界观众豪华制作的大手笔。弗里茨·朗所展现的人造的、纪念碑一样的世界令人叹为观止,超一流的景观其实是由真实建筑和人工绘制的布景戏剧性地并置在一起的后果,这种冲突并没有妨碍影片主题的传达。《尼伯龙根》的第一部"齐格弗里德"(Siegfried),具有鲜明的几何化形态的特征,这与第二部"克里麦尔德的复仇"(Kriemhilds Rache)的非对称形成了鲜明的对比。这种视觉上的不平衡是和克里麦尔德非人性的残暴相联系的,克里麦尔德因为齐格弗里德的谋杀而对自己的家庭进行报复,最终毁掉了两种文明。在《大都会》中,影片开场工人被迫行进时的节奏,和之后他们逃离洪水时的混乱无序形成了反差,而那场使他们的家庭陷入困境的洪水是他们自己一手造成的。和《尼伯龙根》中一样,一个女人被塑造成毁灭整个社会的载体,这个女人被称为"坏的玛丽亚"(由布里吉蒂·海尔姆[Brigitti Helm]出演),是一个由施催眠的机器人所创造的、性感的女人,她故意在工人们中间制造混乱,并且是"好的玛丽亚"的复制品,后者把工人从对"坏的玛丽亚"的盲目的信心当中引领出来,是工人们的救赎者。独裁者的儿子爱上了纯洁的玛丽亚,但是也和工人一样,被双胞胎的坏的玛丽亚所迷惑。结果,兄弟般的爱将独裁者和工人们联接在一起,结尾非常之不能令人信服,每个人看起来都赢了。

朗的第一部有声片是《M就是凶手》(*M*;1931),彼得·洛里(Peter

Lorre)饰演一个系列女童谋杀案的案主,这些犯罪让整个城市不得安宁。影片中,警察和地下世界两股力量时不时通过剪辑并置在一起,二者组织以及动机的相似性得到了强调,二者互相竞争抓捕罪犯,因为另一方同时破坏了他们各自领域的生意(事业)。如果说地下世界是警察的一面黑暗的镜子,那么罪犯无意识地强迫自己重复犯罪,则可以看成是罪犯理性自我的黑暗的一面,他无力自控。

纳粹检查官不同意放映朗的下一部影片《马布斯博士的遗嘱》(*Das Testament des Dr Mabuse*;1932)。根据朗的说法,当年戈培尔召见他,与其说跟他讨论,不如说是告知他,希特勒想要他来领导德国的电影产业。然而,朗立刻离开德国去往巴黎,并终止了和获雅·冯·夏宝的婚姻,因为她同情新的政府。1934年,他带着和米高梅公司的一年期合同来到了好莱坞。在1936年到1956年期间,朗拍摄了二十二部美国影片,同时不停地更换制片厂。

在等待米高梅续约的时期,朗努力熟悉美国的大众文化,以便于了解他的观众。最重要的是,他被告知,美国观众期望看到的是普通人。这个功课他牢记心头,朗后来说服他的片厂让他拍摄了《狂怒》(*Fury*;1936),一部讲述一个普通人如何被误抓的影片,因为涉嫌绑架和谋杀一个孩子,最终他成功地对控告者实施了报复,同时也以他心爱的人和家庭的牺牲为代价。《狂怒》是朗所有那些强大的影片之一,显示了一个小镇上的居民在媒体的煽动下变成了一群实行私刑的群氓,它也显示了(像朗的从《克里麦尔德的复仇》到《大内幕》[*The Big Heat*;1953]的影片所显示的那样),复仇是怎样把人变得非人道的——不仅是群氓,也包括主人公自己。

在朗的德语电影中,观众在知晓度上要高于影片中的人物,这种无所不在无所不知在他的美国影片中大大地削弱,而环境证据在其中扮演更重要的角色,所以外表对观众同时也对片中的人物来讲都是具有欺骗性的。在《你只活一次》(*You Only Live Once*;1936)中,环境证据以及朗的构图、用光乃至视点镜头的剪辑,都让观众相信前罪犯犯有另外一宗

抢劫罪,尽管他的未婚妻相信他是无辜的。像在《狂怒》里边一样,在影片的最后,浪漫的爱情是完全值得相信的,社会变迁看起来也是可能的。但是在二十年之后朗拍摄的影片中,不再具有这样的观念。

在一些非同寻常的西部片以及紧张的反纳粹影片(包括《刽子手之死》[Hangmen Also Die!;1942],布莱希特写的剧本)之后,朗拍摄了三部由琼·贝内特(Joan Bennett)出演的影片。梦境般的悬疑剧《窗户上的女人》(The Woman in the Window;1944)获得成功,导致朗和贝内特丈夫、制片人瓦尔特·瓦格纳(Walter Wangner)的合作,之后的两部电影塑造了宿命论般的梦境的黑色电影,有一种显著的精神分析的样态:《血红街道》(Scarlet Street;1945),以及对雷诺阿的《母狗》(La Chienne;1931)的翻拍,还有一部是《门背后的秘密》(Secret beyond the Door;1947)。

朗在1950年代拍摄的电影在美国媒体中引发尖锐的争议,尤其是《夜阑人未静》(While the City Sleeps;1955)和《高度怀疑》(Beyond a Reasonable Doubt;1956)。他以一种越来越疏离的方式呈现他的人物,不鼓励观众以常识来认知人物,而是透过结构、重复、剪辑以及场面调度的各种效果来把握。他在那个时期最成功的影片是《大内幕》(The Big Heat),葛洛利亚·格雷厄姆(Gloria Grahame)和李·马文(Lee Marvin)非凡的表演避免了非人格化的倾向。

在他职业生涯的尾声,朗短暂地回到德国拍摄了两部根据他1920年代探险片的本子改编的影片:两个部分的《孟加拉虎/印度坟墓续集》(Der Tiger von Eschnapur/Das indische Grabmal;1959),以及他的第三部关于马布斯博士的影片,本片把马布斯放在一个充斥着监视摄影机环境的年代中(塑造了非常出色的偏执狂的镜像),《马布斯博士的一千只眼睛》(Die tausend Augen des Dr Mabuse;1960),这些影片极端风格化,也体现了朗一贯所迷恋的电影的精华,中间也有与他早期多部影片的互文。

在一些批评家眼中,存在着两个弗里茨·朗:德国时期的伟大的天才,一个逃到美国的难民,后者变成了好莱坞电影工业巨轮中的一个榫铆,不再有能力获得对他自己电影的全盘掌控。1950年代,这样一种被

接受了的论点遭到了挑战,尤其是法国电影杂志《电影手册》认为朗的美国电影被看作是某种个体视野的实现,这种视野表达了一种对个体在社会中地位的深刻的道德观点。他的悲观,他对无力的个体的回归,以及他对结构的迷恋,他对复线和翻转的执著,对心理操纵过程的看重,以及对理性和社会机构的局限性的反思,都在他的后期影片中得到展现。1963年,朗在戈达尔的《蔑视》(Le Mépris;1963)中扮演他自己,一个坚持在他的电影中表达自己的意象的导演,一个非常严肃而有尊严的导演,尽管那个时候的国际合作使去个性化成为一种拍摄条件。

——简妮特·伯格斯特罗姆

特 别 人 物 介 绍

Lon Chaney

朗·钱尼

1883—1930

1920年代,朗·钱尼成为米高梅公司的一个重要的明星,尽管他的明星身份和当时对电影演员的个人崇拜的每一个惯例看起来都是背道而驰的,尤其和1920年代对魅惑的疯狂实在不相称。虽然在好莱坞靠模仿不见得行不通,但是钱尼的明星身份看起来尤其不一样。有一种流行的观点认为,钱尼的模仿能力来自于儿童时代努力和聋哑人父母沟通的结果,但是钱尼的那种戏剧式的风格很快就在1920年代的银幕上过时了。所谓"千面人"的天赋已经不再是像这种称号所指涉的可以演各种各样的角色,而是指在某种非常狭窄的角色空间中,尽量开发脸部和身体的各种怪诞的可能性。

经过了在一个地方剧院的一段闹剧演员生涯之后,1912年钱尼来到了好莱坞,在环球影业(Universal)中做一个小演员。五年多出演了七

十五部影片,他的经由化妆和身体动作改变扮相的能力渐渐凸显出来。钱尼获得突破的角色是《行奇迹的人》(The Miracle Man;除了部分场景,影片已经遗失),是1919年获得热议的成功影片。钱尼饰演"青蛙",一个欺诈的艺术家,假装因为瘫痪而扭曲了身体。之后又为派拉蒙版本的《珍宝岛》(Treasure Island;1920)出演了双重角色,海盗和盲人。这一年的年末,他又出现在米高梅的《惩罚》(The Penalty)当中,出演的是"暴风雪"(Blizzard),是一个喜欢弹钢琴的犯罪操纵者,一心寻找报复一个医生的机会,后者头痛医脚错误地切掉了他的双腿。伯恩斯·曼托尔(Burns Mantle)在《电影故事》(Photoplay)中说,该片是一部"以绞刑为乐"的影片,但是影片的票房很成功,钱尼怪诞的身体动作还是能让观众倒吸一口冷气,他把他的双腿绑在身后,用他的膝盖在木桩上行走。

钱尼最被人记住的"邪恶之星"(The Star Sinister)的角色要数两部大制作史诗片,一部是《巴黎圣母院的驼背》(The Hunchback of Notre Dame;Universal;1923)以及《剧院魅影》(Phantom of the Opera;Universal,1925),但是他的大部分影片的结构都比较单薄,通常是剥削电影(exploitation film;指低成本煽情影片),或者家族复仇情节剧,钱尼饰演的通常是出生环境不好,童年不幸,缺胳膊少腿的人物,或者假装成这一类的人物。《纽约时报》在评论钱尼出演的《黑鸟》(The Black Bird)时,说钱尼把角色演成"扭曲而跛脚的人物",与其说是片厂的要求,不如说是钱尼的"嗜好"。

这种嗜好在钱尼与导演托德·布朗宁(Tod Browning)的合作中尤其显著。他们在一起合作的影片包括《黑鸟》(1926)、《午夜伦敦》(London After Midnight;1927)、《未识者》(The Unknown;1927)、《大城市》(The Big City;1928)、《桑给巴尔以西》(West of Zanzibar;1928),以及《邪恶三人帮》(Unholy Three;1925/1930)的第一个版本,出演一个专演余兴节目的腹语表演者,这个腹语表演者在影片中要反串一个老年妇女。许多其他的布朗宁/钱尼的影片也都依赖余兴节目或者马戏团背景或者一些奇怪的情节等等。在《未识者》中,钱尼扮演阿隆索(Alonzo),

一个马戏团里的飞刀客,他像外科手术般地去掉了他的手臂以取悦他的女朋友(琼·克劳馥[Joan Crawford]出演),后者居然相信他是没有手臂的人。评论家对钱尼以"非残疾的"肢体出现的影片的评价更好一些,尽管如此,钱尼还是不断重复在各种影片中出演各种更加怪诞的角色以取悦他的既有观众,他们主要是一些男性观众。

钱尼崇拜也持续了几十年,主要体现在男性影迷和诸如《电影领域中的著名怪兽》(Famous Monsters of Film Land)那样的杂志当中。钱尼的吸引力是和他捕捉浪漫的痛苦的能力相关联的,这种浪漫的痛苦又通常和身体变形的男性有关。围绕钱尼的崇拜也是跟他的个人生活的剧情片一样的讽刺传言有关,圈内盛传他的第二任太太嫁给了一个失去双腿的雪茄贩子,片厂宣传部门经常在钱尼饰演类似无腿的角色时,强调他的心理苦痛。最后的讽刺出现在他的大大被推迟的第一部有声片,就是重拍的《邪恶三人帮》(1930)上演之后,他深受喉癌之苦。在他最后的日子里,他不得不像哑剧表演一样进行表达,回到了早年在他父母面前时的状况。

——盖林·斯塔德拉

特 别 人 物 介 绍

James Wong Howe
黄宗霑

(1899—1976)

出生在中国广东,英文名 James Wong Howe。他五岁时去到美国,在华盛顿的帕斯科(Pasco)长大。身材矮小(一米五五左右)但壮实,他练习拳击,青少年时代就成为职业拳手,但是他迷恋摄影,他去到洛杉矶,在德米利的拉斯基片厂(Lasky Studio)谋到差事,最终走上摄影助理的

位置。

黄宗霑出人头地实属运气。被指派为影星玛丽·迈尔斯·明特 (Mary Miles Minter) 拍摄定妆照时,他不经意将她眼珠的颜色变深了,当时的胶片会把蓝眼珠的颜色变浅,使眼神看起来呆板空洞。最初他自己也疑惑不解,之后黄宗霑意识到是他身后的黑丝绒窗帘造就了这样的效果。明特坚持要黄宗霑拍摄她的所有影片,坊间传言她引进了她的专职中国摄影师,后者是躲在黑丝绒背后工作的。黄宗霑不久就广受欢迎。

幸运的是,这位魔术师不止一个招数。不断想象,不断试验,黄宗霑从不满足于已经被接受的各种技术。他相信一个好的摄影师"必须有赌一把的精神……正常的做法实在无趣,只有非常,有时候甚至是出人意外才真正有意思"。在他的整个职业生涯中,他不断地把握各种机会。

和他的导演们所喜好的平板、无阴影的摄影风格相反,黄宗霑不断探索透过摄影机制造调性的能力。为了表现《彼得·潘》(Peter Pan;1924)的幻想世界,他使用低调(low-key)的布光(这种技术不久就成为黄宗霑的特色,并被戏称为"低调豪伊")。他对增加摄影机的移动能力也是情有独钟:《男人的陷阱》(Mantrap;1926)是第一批广泛使用推轨镜头(dolly-shot)的影片之一。

当有声片在好莱坞甚嚣尘上之时,黄宗霑在中国筹拍影片。拍摄计划流产后,他回到美国,发现自己已经被贴上了"默片时代"的标签。一直到霍华德·霍克斯(Howard Hawks)请他担纲《犯罪密码》(The Criminal Code;1930)摄影师,他一直门庭冷落。这部影片使他赢得了福斯公司一份两年的工作合同。在福斯他拍摄了一部关于企业界巨头的传奇生活的《权力和荣耀》(The Power and Glory;1933),赋予影片一种半新闻片的基调,也许影响了威尔斯的《公民凯恩》(Citizen Kane;1941)。之后与米高梅短期签约,为《曼哈顿传奇》(Manhattan Melodrama;1934)和《瘦子》(The Thin Man)造就了一种深沉丰富的室内影调,但是黄宗霑觉得工作压力太大,因为片厂的设计主任塞德里克·吉布森(Cedric Gib-

bons)不断要求他提高亮度,他辞职去到英国,为两部古装片《英伦战火》(Fire over England;1936)和《红袍下》(Under the Red Robe;1937)掌机,他用暖调和富有浪漫特质的摄影为影片增色。

回到好莱坞,黄宗霑做了一段时间的自由摄影人。《曾达的囚徒》(The Prisoner of Zenda;1937)和《阿尔及尔》(Algiers;1938)的调性和氛围,显示了他 1930 年代黑白作品的最高成就;《汤姆·索亚历险记》(The Adventures of Tom Sawyer;1938)是黄宗霑的第一部彩色片,他拒绝了特艺公司(Technicolor)浮华艳丽的色彩要求,不顾特艺公司的摄影师威尔弗莱德·克莱恩(Wilfred Cline)的警告,径直采用柔和的富有泥土气息的色调,更好地表现贫困的农村背景,但是之后的十二年中,他被禁止拍摄特艺彩色电影。

1938 年黄宗霑签约华纳兄弟。这个片厂的粗粒子和悲怆风格,看起来应该符合他对现实主义的癖好,但是结果他发现华纳和米高梅一样严苛。紧缩的预算、快速拍摄的方式还是激怒了追求完美的黄宗霑,他总是喜欢做精巧仔细的准备,花时间把事情搞停当。即便如此,他还是拍出了一些好的片子,通常有一副表现主义的面孔——低调和沉重的阴影——和诸如《金石盟》(King Row;1942)或者《马赛之路》(Passage to Marseille;1944)这样的情节片非常搭调。除了近似纪录片风格的《空军》(Air Force;1943)和《反攻缅甸》(Objective Burma!;1945)。在华纳兄弟发行的《灵与肉》(Body and Soul;1947)中,这位前拳手抓住了挥汗如雨的生动的拳击场面。

黄宗霑剩下来的职业生涯完全是一个自由人的状况。这一时期的大部分彩色影片,从改编自小人书的幻想故事《夺情记》(Bell, Book and Candle;1958),到静默的地下生活的《莫利马奎斯》(The Molly Maguires;1969)。从来就没有一个整齐划一的黄宗霑面貌,他坚持,风格"必须和故事相一致",但是他还是偏好黑白,他后期的杰作都是单色的:《赫德》(Hud;1962),伴随着平坦苍白的得克萨斯天空;令人苦恼的扭曲的《次品》(Seconds;1966),以及《成功的甜蜜滋味》(Sweet Smell of Success;

1957)中的耀眼浮华。

　　黄宗霑从来都不是一个容易合作的伙伴。永不疲倦和专心致志是他的工作作风,于是他要求摄制组也具有同样的作风,这也许是对他一生中遭受的种族污蔑的一种反应,他总是采用独断专横的方式,这当然要冒疏远他同事的风险。如果是新手导演,黄宗霑可以掌控全局,甚至会去指导演员,即便是强势导演也会小心翼翼不得罪他。但是很少有人怀疑,不管他所做的是否为了故事的缘故,正如亚历山大·麦肯德里克(Alexander Mackendrick)指出的,他所做的"很简单,就是为了做到最好"。

——菲利普·坎普

　　社会喜剧的吸引力很大程度在于观众有机会一边欣赏一边嘲讽无所事事的富人的生活,当然,这种喜剧也提供了嘲讽那些通俗剧所表达的价值观的机会。诚然,社会喜剧(事实上也是其他类型的喜剧)的许多情景和设计和通俗剧的相差无几——身份的困惑,或者被迫进入不中意的婚姻,或者投递无门的情书等等,关键是以什么态度和强化手段来展现这些情节,以及在观众中挑起的情感反应,社会喜剧显然和通俗剧是相反的。

　　喜剧带给电影的那种现代性的元素,显然是通俗剧所缺乏的。喜剧以一种嘲讽的态度看待现代生活中的道德困境的方式,以及喜剧的那种欢闹的方式,通常强调汽车、机器以及类似的现代性的标志。喜剧同样也是艺术现代主义进入默片的一个路径,既有先锋艺术的有意识的努力(例如在雷内·克莱尔的《幕间休息》和爱森斯坦的《葛路莫夫的日记》[*Glumov's Diary*]中所体现的),还有较为不明显的方式。虽然有一些以现代主义的面目去开发使用通俗剧的努力,从安东·朱里奥·布拉加格里亚(Anton Giulio Bragaglia)的《泰依斯》(*Thaïs*;1917)到马塞尔·莱赫比耶(Marcel L'Herbier)的《非人》(*L'Inhumaine*;1924),但是它们迅速坠入到一种贫瘠的装饰主义之中,不久也就融入到更为传统的

路径之中。

围绕艺术现代主义信条所作出的最为系统的努力要数苏联,在革命的早年,艺术家们享有相当的不受商业约束的自由(甚至不受政治约束),把电影当作一种艺术机器来做各种实验,包括一种新的视觉观念(维尔托夫的"摄影机—眼睛"),以及人的身体的机械化。从剪辑(著名的"苏维埃蒙太奇")、表演("反常的演员工厂")到叙事(以群体主角而不是以个体主角为中心),具有一种协调一致的实验目标,达到了一个世界其他地方无出其右的程度。

苏维埃现代主义得益于这样一个事实:早年,国家准备(虽然并不总是非常热情地)将大量资源投入到实验中而不期待即刻的成功。在欧洲其他国家以及在日本,则相反(即使在美国也是如此),在故事片当中引进可能不受欢迎的现代主义受到了商业考量的限制。在法国的先锋艺术圈内蓬勃发展的激进现代主义,在电影生产中毕竟不占主流。在德国,表现主义从绘画、戏剧一直蔓延到电影生产,同样也影响到了日本。但是事实上,是表现主义的更为保守的方面——那些更容易被吸收到德国浪漫主义传统的部分——在德国的制片厂中安身立命。魏玛文化的更激进的方面具有政治和审美的双重风险,其实对主流电影的影响很小。当然,艺术崇拜在德国非常强大,几乎被看成一种准超越的价值。从电影角度看,就是艺术品质添加到电影这种能指身上。当然,德国电影中不乏创造一种纯然基于影像的表现主义质地的电影艺术语言的努力,比如茂瑙(F. W. Murnau)的《最卑贱的人》(*The Last Laugh*;1924)就是一个引人注目的例证。

叙事

虽然,默片时代的各种叙事线索受制于编剧和情节的要求,处于一种粗糙的状况之中,但是场景建构的细节还是经历了快速的发展,尤其是在美国电影当中。过渡时期就见证了一些专业的电影剪辑手段的出

现，它们提示场景的变化，在场景之间创造了叙事的连续性。1910年代中后期出现的各种技术在1920年代得到定型和精细化，甚至创造了各种被称做为"无痕剪辑"(invisible)、"连续性剪辑"(continuity)以及"解析式剪辑"(analytic)等的剪辑系统，这些手法一直沿用至今，并没有多少改变。正是这些剪辑技术以及场景建构方式，为好莱坞的经典影片提供了品质保证，在1985年鲍德维尔(Bordwell)、汤普森(Thompson)和斯戴格(Staiger)的开创性著作中将其称为"经典好莱坞风格"。

所谓无痕剪辑和连续性剪辑，是指在一个场景中，动作应该是连贯的，镜头与镜头之间的连接是不可见的。事实上，一个场景之中的剪辑从来就不可能是天衣无缝的，那些戏剧性的效果，往往是通过那些不但是可见的，并且将叙事手段积极呈现在观众眼前的剪切手法获得。连续性剪辑和非连续性剪辑的交替使用也是非常重要的，可以在不依赖字幕的情况下提示观众场景转化的重要性。

比无痕剪辑和连续性剪辑更为有意义的是解析性剪辑。为了使场景的功能得到充分的发挥，场景必须被分解成部分动作，这些动作预先就设计好，包括怎么样呈现出来。虽然画面效果也在场景设计的考量范畴之中，但是首要的还是怎样将动作清晰地表达出来，一个动作的意思如何被最有效最经济的方式具体化。所以，场面调度成了某种叙事理念的具体果实，而不是为了场面调度而调度。

解析性剪辑使得场景呈现方式摆脱了单一的正面拍摄。场景不再是面对摄影机进行组合了，多多少少有点像戏剧舞台上的场面调度方式。相反，摄影机能够进入场景的内部，可以像一个流动的叙事者一样带领观众的视点一会儿看这一会儿看那。为了保证观众的视点可以稳定地定位于由摄影机的角度所规定的空间范围之内，好莱坞电影开始使用"一百八十度原则"。在表演者前面有一条想象中的轴线，摄影机只要不越过这条线，那么无论在哪个位置拍摄，被摄对象一定是处在可以识别的、相似的空间位置当中，那么那样的场景是容易辨认的（如果摄影机确实需要越过那条轴线——比如因为跟拍的缘故，或者想趋近拍摄特写

镜头——那么摄影机的视点角度必须不超越那条轴线)。结果就造就了某种人造的,但是非常真实的场景空间,其间,摄影机可以交替使用客观的和半主观的视点。

1913年之后越来越多使用的一种特别的手段,就是视线顺接(eye-line match)和反打镜头(reverse shot),一个角色往某处瞥一眼,接下来就接从不同角度拍摄的这个角色所看见的对象物。系统性地使用这一类手段,观众和电影表演之间的距离感,观众和角色的思想感情之间的距离感都消失了,"缝合了"观众和景观之间的鸿沟,为两者造就了一种想象性的融合。

然而在欧洲,"通过剪辑来叙事"(narrative-through-editing)走过了一条与美国完全不同的道路。1920年代的大多数欧洲电影当然也使用解析性剪辑,虽然在主要是借鉴自美国,还是欧洲人独自发明这个问题上,一直没有定论。但是欧洲电影人显然停留在正面拍摄的时期要长一些,并且更喜欢在空间深度上塑造这种长镜头。与此同时,一种完全不同的剪辑概念也得到发展,更多地是基于影像的并置而不是动作的各个部分的联系。

影像并置——或者说"蒙太奇"——当然并不是说美国电影完全不具备(1910年代的格里菲斯引人注目地使用了这种手段),就像欧洲也不乏连续性剪辑。但是,可以非常保险地讲,好莱坞使用蒙太奇,大部分还是为了满足连续性的需要,而在欧洲(日本也是)蒙太奇的效果通常优先于叙事功能,或者以一种不同的方式改造叙事功能。

1920年代的欧洲电影中,不从属于连续性原则的蒙太奇例子比比皆是,从阿贝尔·冈斯的《轮子》(*La Roue*;1921)中的快速连续镜头到希区柯克的《敲诈》(*Blackmail*;1929)中插入的凶兆的影像,更不用说和德国表现主义紧密相关的各种戏剧性的手段了。但是,只有在苏联,尤其是库里肖夫和爱森斯坦的作品,使得蒙太奇被提升到作为电影的一种构成性原则的高度。

爱森斯坦的蒙太奇理论出了名的复杂,到1930年代,他试图把他的

理论扩展到声画对位之中就变得更加不可企及了。当然不同的蒙太奇电影理论的实践者之间的差别还是显著的——爱森斯坦,库里肖夫,弗谢沃洛德·普多夫金以及维尔托夫。但是他们拥有一个共同的理念,即:蒙太奇不是一种线性过程,也不简单地是一种系统明确表达叙事的方式,而是具有自身价值的一种手段,这种价值就来自于并置及其各种语义学元素之间的冲突。

回看1950年代对电影史的探讨,法国批评家安德烈·巴赞(André Bazin)分辨了两条路线:蒙太奇学派,以爱森斯坦为代表,各种元素放置在一起造就了一种预先确定的意义,这一条路线极其重要;另外一条不是那么清晰可辨的路线,与茂瑙和施特罗海姆的关系很密切,也就是每个镜头中的内在真实性足以为自己说话。巴赞的洞见触到了电影美学的基本问题——电影和可见的现实之间的联系——这个问题依然中肯,但是巴赞的方式具有误导性。因为,不但苏联的蒙太奇,而且好莱坞的连续性剪辑体系也是预先确定意义,并限制影像表达真实的能力。不同的体系以其各自的方式,都是深度人为的,都是利用一些诡计引导观众的注意力不偏离预先设定的路线。

表演和明星制度

默片中的表演某种程度上是一种示意性的动作,因为默片主要靠动作和手势来传达意义。在过渡时期,随着解析性剪辑和越来越多的中近景的使用,美国电影中的表演要比早期电影中的更加自然,其他地方也是这种情况。但是在意大利,示意性动作的表演风格在1910年代反而得到了强化,尤其是"女伶"时代的丽达·波莱利将这种表演推到了历史的高峰,和女伶们演对手戏的男人们也具有类似的表演风格。这同样也是德国表现主义电影的主要元素,所谓将人的内心状态"表达"出来,戏剧性的姿态就变得很正常。以下的分野更加重要:基于角色的内在化的表演技术,和基于各种银幕呈现的表演技术,后者不一定和角色的精神

状况具有必然的关联。

一个演员的表演是角色细微的内在化的流露,这种观念来自于1910年代和1920年代莫斯科艺术剧院(Moscow Arts Theatre)的康斯坦丁·斯坦尼斯拉夫斯基(Constantin Stanislavsky)。斯坦尼斯拉夫斯基的观念极大地影响了早期俄国电影,并经由俄国移民出口到美国。在1940年代,透过由伊利亚·卡赞(Elia Kazan)建立的著名的演员制片厂以及导演李·斯特拉斯伯格(Lee Strasberg),这种观念进入美国电影。当然,这种表演观念的遭遇是不同的,比如1920年代许多苏联的革命电影人就完全拒绝这种观念。

在剧院中,"斯坦尼斯拉夫斯基体系"遭到德国的布莱希特(Brecht)和皮斯卡特(Piscator)的挑战,就像在苏联遭到电影及戏剧集团FEX的反对一样。不论是布莱希特还是皮斯卡特,他们的理念都没有在默片中得到实践,除了一些孤立的实验之外,特有的布莱希特的影响一直要到1960年代和1970年代在戈达尔(Godard)、斯特劳布(Straub)、法斯宾德(Fassbinder)以及文德斯(Wenders)的作品中看到。但是在苏联,蒙太奇电影的表演诉求却是径行反对斯坦尼斯拉夫斯基方式中固有的内在化方法。

替代性的各种苏联电影表演理念,一个极端是要求具有高超的专业技能(主要是基于机械化的运动和马戏表演的常规,而不是心理深度的表达),另一个极端则排斥职业表演的价值。弗谢沃洛德·普多夫金的"典型化"(typage)要求在演员选择时注重身体特征,要与角色所要再现的相衬。这种充分使用演员外观的方式构成了银幕表演,演员不是为场景所准备的,而是为单个镜头所的准备的。

美国电影中也有所谓典型化表演(type-cast),但是方式不同。无论通俗剧还是喜剧都要求有类型,至少也要对外观进行限定。在这种条件中,一个演员能够成为某一类角色标志,通常和一个演员能够创造一种角色同样有价值(这并不是说角色或者类型不是由表演者时不时创造的:伟大的喜剧或者通俗剧中的演员个性都是有意识创造的结果)。类

型确认也是非常重要的,影片的促销不仅是根据它们情节类型,也是根据影片所包含的人物,以及表演者。对一个演员来说,在某一部具体的影片或某类影片中"成为"一个角色还不够,演员的地位要不断地超出他或她所扮演的角色。电影成了电影明星们的呈现载体,明星们的银幕形象以及他们在银幕之外的生活,不但吸引观众去看电影,还影响到观众对明星所塑造的形象的理解和欣赏。

"明星制"是1920年代在好莱坞逐渐形成的,是一种使得制片厂得以开发他们的签约演员的身体特性,并且将表演功能和演员的真实生活组织起来,以造就和维持某种形象。如此,这种演员观与其他表演艺术中对演员的使用,以及产业化发展之前的电影演员的使用都有根本的不同。明星身份并不新鲜:卡鲁索(Caruso)可以被看作是一个明星,萨拉·伯恩哈特(Sarah Bernhardt)也是;阿斯塔·尼尔森被称作是第一个国际影星。然而,明星制,却是由背后的产业逻辑所决定的。

从表面上来看,绑定演员和片厂关系的契约只是一纸无辜的文件,无非就是责成演员排他性地向一个买家提供某种服务以换取金钱以及成名的前景。这与其他行业的合约看起来是相像的,一旦演员申诉他们付出了过分的代价,合约在法庭上也是难以挑战的。然而,演员所提供并不是真正的服务(也不是一种劳动力,或者某种被生产的物件),而更是演员本身,他们的身体,他们的美丽,他们的才能,所有这些捏合成一种成为商品的影像供大众消费。一个演员的演艺事业如果一帆风顺的话,这个过程就不会被经历为一种压迫。但是如果演员被分派到不适合的角色,或者干脆没有角色可演,或者被租借使用等等,那么就可以用"奴役"或者"卖淫"来描述他们的职业。也许,"卖淫"这种修辞是最恰当的,因为明星经常是在他们的性吸引力的基础上被选择(以及被营销)的,租借他们的身体给制片厂,然后转化成引起性欲的影像。

如果现代性和工业主义在苏联意味着将演员的身体机械化,那么在好莱坞就意味着商品化。明星制,就是马克思在《资本论》中所说的商品

拜物教的极致。观众所要的远远超过他们在银幕上所看到的二维的形象。他们想要知道在银幕上亲吻的演员的情人是谁，演员们的真实生活是怎样的等等。这种欲望既易被满足也令人沮丧，因为关于银幕外的生活和爱恋的信息流源源不断（很多时候还是捏造的）。非但不是在影像之外增加一点真实生活的内容，制片方的宣传部门和媒体的娱乐专栏变本加厉地帮助了演员的商品化，使得他们的私生活变成一种可以操控的景观，甚至和电影本身一样绚烂多彩。

观众

到底观众是哪些人？谁又是如此迷恋的观众？有关全盛时代的无声电影的争议从来没有停止过。如果有什么可以确定的话，那就是全世界各地的电影观众主要来自城市。人口集中，交通便利，电力供应充足，是电影作为一种可靠的大众娱乐的基本先决条件。但是观众的阶级和性别成分仍然是碎片化和矛盾重重的。1920年代北美的观众看起来主要是中产阶级，因为电影产业的目标群体是富裕的城市人口。但是这也只是好莱坞的策略，事实上，观众成分也是复杂多样的。在美国，也有单独的黑人观众群体和其他族裔群体，而在英国，观众群主要被描述为工人阶级。不同国家间真实的文化和人口统计学的差异，显然决定了不同的观众成分，但是不同的观察维度又影响了观众被如何描述。不管谁是主要的瞄准对象，好莱坞的影片确实到达了城市人口的大多数，透过产业化，并且也渗透到农村地区和不发达的地区，好像所有人都可以共享探险以及罗曼司的神话。

女性是电影观众的重要组成部分。第一次世界大战把妇女带到了劳动力市场，在战壕中损失了整整一代男人，意味着战后许多单身女人必须自谋生路过独立的生活。即使在那些未曾经历过战争灾难的国家中，妇女解放以及新的就业机会也改变了妇女的社会地位。战后一代妇女不仅是电影观众也是那些报道电影及其男女明星们的杂志的读者。

在这种电影产业和电影文化中很少被认识到的是,正是这一代际的各种欲望,有助于形成全盛时期默片的社会想象,反过来,欲望本身也被这种社会想象所形塑。

图书在版编目(CIP)数据

世界电影史.第一卷/[英]诺维尔-史密斯(Nowell-Smith, G.)主编;
杨击译.—上海:复旦大学出版社,2015.1(2017.5重印)
书名原文:The Oxford History of World Cinema
ISBN 978-7-309-10656-5

Ⅰ.世… Ⅱ.①诺…②杨… Ⅲ.电影史-世界 Ⅳ.J909.1

中国版本图书馆 CIP 数据核字(2014)第 275785 号

Copyright © 1996 by Oxford University Press.
"THE OXFORD HISTORY OF WORLD CINEMA, FIRST EDITION" was originally published in English in 1996. This translation is published by arrangement with Oxford University Press and is for sale in the Mainland (part) of The People's Republic of China only.
本书经牛津大学出版社授权出版中文版,此版本经授权仅限在中华人民共和国境内(不包括香港特别行政区、澳门特别行政区和台湾)销售。
上海市版权局著作权合同登记 图字:09-2007-545 号

世界电影史(第一卷)
[英]诺维尔-史密斯(Nowell-Smith, G.) 主编 杨 击 译
责任编辑/邵 丹

复旦大学出版社有限公司出版发行
上海市国权路 579 号 邮编:200433
网址:fupnet@fudanpress.com http://www.fudanpress.com
门市零售:86-21-65642857 团体订购:86-21-65118853
外埠邮购:86-21-65109143
浙江新华数码印务有限公司

开本 890×1240 1/32 印张 13.75 字数 352 千
2017 年 5 月第 1 版第 2 次印刷
印数 3 101—5 200

ISBN 978-7-309-10656-5/J·239
定价:48.00 元

如有印装质量问题,请向复旦大学出版社有限公司发行部调换。
版权所有 侵权必究